한국 도시디자인 탐사

김민수

ㅎB
그린비

한국 도시디자인 탐사 : 광역시의 정체성을 찾아서

초판 1쇄 발행 | 2009년 1월 10일
초판 3쇄 발행 | 2019년 1월 10일

지은이 | 김민수

펴낸이 | 유재건
펴낸곳 | (주)그린비출판사
신고번호 | 제2017-000094호
주소 | 서울 마포구 와우산로 180, 4층
전화 02-702-2717 | 팩스 02-703-0272

크리에이티브 디렉팅 & 북 디자인 | 樹流山房Suryusanbang(박상일+朴宰成, 02-735-1085)

ISBN 978-89-7682-600-8 03600
이 도서의 국립중앙도서관 출판시도서목록(CIP)은 서지정보유통지원시스템 홈페이지(http://seoji.nl.go.
kr)와 국가자료공동목록시스템(http://www.nl.go.kr/kolisnet)에서 이용하실 수 있습니다. (CIP제어번호 :
CIP2008003767)

철학이 있는 삶 그린비출판사
홈페이지 www.greenbee.co.kr
전자우편 editor@greenbee.co.kr

한국 도시디자인 탐사

한국 도시디자인 탐사

개성을 찾아서

한국에서 도시정체성의 문제는 다름 아닌 자기 자신을 똑바로 보지 못하는 인지장애에서 비롯된 것이라 할 수 있다. 여기엔 일제강점기 이래 늘 타자의 시선으로 자신의 삶과 공간을 보아 온 뿌리 깊은 '오독(誤讀)의 역사'가 한몫한다. 외국 사례에 대한 소개와 이해 못지않게 국내 도시에 대한 독해가 절실하다. 오늘날 개발의 소음과 분진에 가려 잘 보이지 않지만 한국의 도시들 역시 저마다 다른 역사와 문화를 지니고 있다. 6대 광역시들은 어떠한 역사적 문맥과 과정에서 형성되었는가? 이러한 역사는 오늘날 각 도시가 그려 가고 있는 미래 비전 혹은 청사진과 어떤 관계가 있는가? 앞으로 이 도시들이 가꿔 가야 할 정체성은 무엇인가? 영혼이 살아 숨쉬는 도시디자인의 길은 무엇인가? 이러한 물음에 기초해 6대 광역시의 과거, 현재, 미래를 축으로 역사적 맥락과 문화적 정체성을 짚어 보고, 도시디자인 차원에서 도시경관, 건축, 공공디자인, 상징디자인 등의 빛과 그림자를 종합적으로 탐사해 보고자 했다.

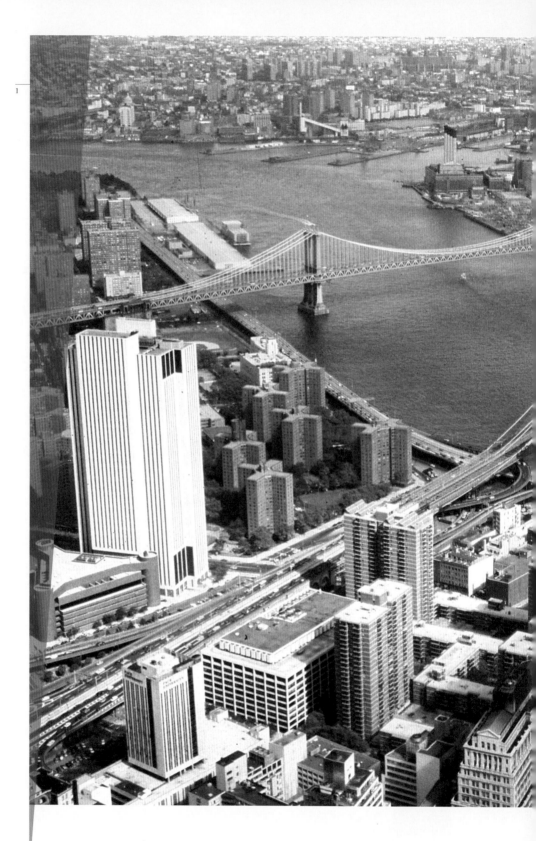

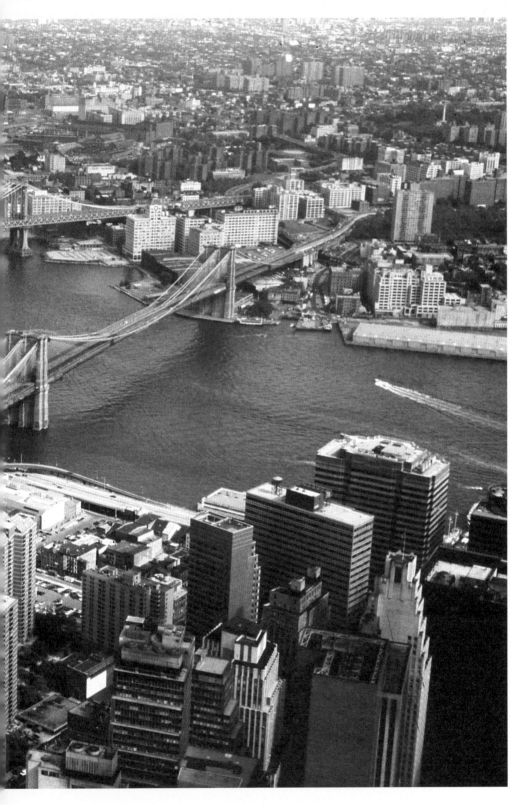

1) 붕괴된 세계무역센터 전망대에서 바라본 맨해튼 덤보 지구. 덤보(DUMBO)는 강 건너, 왼쪽의 맨해튼 다리와 오른쪽 브루클린 다리 밑 사이 공간을 지칭한다.

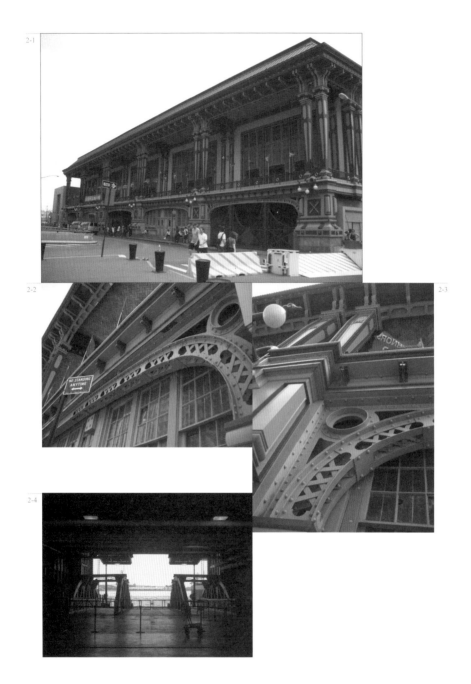

2-1) 맨해튼 남단 항구에 위치한 '배터리 해운 건물'(Battery Maritime Building). 2-2/3) 외관의 세부 모습.
2-4) 건물 내부 옛 선착장(사진 : 홍민아).

도시의 영혼

영혼에 울림을 준 도시의 기억은 평생을 간다. 옛날 공부하던 시절에 봤던 공연이 하나 있다. 꽤 세월이 흘렀지만 아직도 기억이 생생한 것은 다른 곳에선 결코 느낄 수 없는 특별한 '장소의 미학'이 빚어 낸 큰 감동이 있었기 때문이다. 1990년 어느 늦가을 저녁이었다. 뉴욕 맨해튼 남단 항구에 위치한 '배터리 해운건물'(Battery Maritime Building)에서 행위예술가 존 켈리(John Kelly)1)의 공연이 펼쳐졌다. 공연장은 낡은 건물 내부를 그대로 재활용한 것으로 카네기홀이나 링컨 센터와 같은 호화 무대와는 태생적으로 성격이 달랐다. 1908년 보자르(Beaux Arts) 양식으로 지어진 이 역사적 건물은 항구 남쪽에 위치한 거버너스 아일랜드(Governer's Island)와 동남쪽 브루클린 지역을 오가던 여객선터미널로 사용되던 곳이었다. 같은 해에 스태튼 아일랜드(Staten Island) 여객터미널과 함께 지어졌으며, 1938년 운항이 중지된 이후 오랫동안 방치되었다.(사진 2-1/2/3/4)

그날 밤 공연은 슈만의 가곡집 『시인의 사랑』을 주제로 펼쳐졌다. 존 켈리는 시인의 사랑, 고통, 슬픔과 절망을 노래와 행위예술로 결합해 표현했는데, 무엇보다 터미널 건물 내부를 무대로 재활용한 발상이 절묘했다. 창밖에 어둠이 드리울 무렵, 그는 나이팅

1) 존 켈리는 성악, 무용, 행위예술을 가로지르는 멀티미디어 공연예술가로 잘 알려져 있다. 1980년대 초 뉴욕 초연을 시작으로 미국 전역, 캐나다, 유럽, 아시아에서 공연했다. 오프브로드웨이상(1987), 뉴욕무용공연상(1986/1988), 미국무용가상(1987), 구겐하임 펠로십(1989) 등을 받았다.

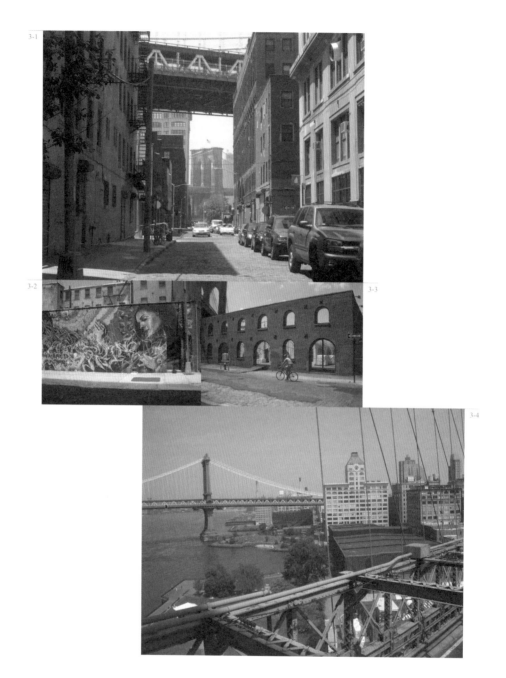

3-1) 덤보 지역. 3-2) 덤보의 거리 미술. 3-3) 벽면만 남은 폐건물. 빛과 그림자를 이용한 여러 밤공연에 쓰이기도 한다. 3-4) 브루클린 다리에서 본 덤보 지역과 수변공원(사진 : 홍민아).

게일과 같은 목소리로 슈만이 하이네 시에 곡을 붙인 「시인의 사랑」(Dichterliebe op. 48)을 부르기 시작했다. 이때 터미널 대형 창문은 건물 밖 부교 위에 설치된 조명장치가 출렁이는 물결을 반사시켜 어른거렸고, 뉴욕항의 파도와 뱃고동 소리가 함께 울려 퍼졌다. 이 공연은 내게 다른 곳에서는 결코 맛볼 수 없는 유일무이한 미학적 체험을 안겨 주었다. 뿐만 아니라 일반 성악가들의 틀에 짜인 무대 공연과는 비교될 수 없는 깊은 감동을 주었다. 그것은 단순한 공연이 아니었다. 공연자가 건물의 장소성과 어우러져 시인의 내면 정서와 심리를 극화시킨 한 편의 드라마였다. 존 켈리의 신체와 움직임은 마치 움직이는 조각상처럼 고전성(classical antiquity)을 자아냈고, 고통과 번민을 겪는 낭만파 시인의 내면 풍경을 독특한 시공간에 담아냈다. 한마디로 이 공연은 버려진 옛 건축물의 내부공간을 무대 삼아 19세기 낭만주의 혁명을 20세기 말 인간 내면의 정서와 심리로 재생하고 있었던 것이다.

그날 밤 공연은 내 기억 속에 가장 '뉴욕다운' 도시이미지 중 하나로 새겨졌다. 훗날 나는 이러한 기억이 개인적 차원을 넘어서 '공공적'인 것임을 확인할 수 있었다. 1990년대 말에 뉴욕시는 이 건물 복원계획을 수립해 2001년부터 5년간 총 6000만 달러를 들여 복원사업을 마무리했다. 나아가 2007년부터 건물 옥상에 호텔과 레스토랑을 추가하고, 내부공간을 식당가로 재생시켜 맨해튼의 새 랜드마크로 디자인하는 계획을 추진하고 있다. 돌이켜보면 오래전 그곳에서 내가 보았던 공연은 '아방가르드의 종말' 이후 20세기 말 현대 예술이 도달한 지점을 정확히 말해 준 지표이자, 21세기 뉴욕 도시디자인의 서곡이었다.

1990년대 이래 뉴욕시는 버려진 옛 장소들에 새로운 활력을 불어넣는 이른바 '도시 재생 프로젝트'에 주목하기 시작했다. 예컨대 맨해튼 다리와 브루클린 다리 사이의 낡은 창고 지대를 독특한 문화예술 지구로 바꿔놓은 덤보(DUMBO)2) 지역(사진 1 :

2) 덤보(DUMBO). 'Down Under the Manhattan Bridge Overpass'의 약어로 맨해튼 다리와 브루클린 다리 사이의 지역을 뜻한다. 창고 지역이던 이곳에 예술가들과 디자이너들이 작업실을 운영하기 시작하면서 뉴욕의 문화 지구로 탈바꿈했다.

4-1) 첼시 마켓 전경. 4-2) 첼시 마켓 정면 입구. 4-3/4) 첼시 마켓 내부. 옛 비스킷 공장을 개조해 뉴욕을 대표하는 문화 예술 지구로 재생되었다(사진 : 홍민아).

8~9쪽), 원래 가난한 이민자들의 거주지에서 1960년대 이후 예술가들의 해방구였다가 1990년대 이후 대중화된 이스트 빌리지와 로어 이스트사이드(Lower East Side), 옛 비스킷 공장을 개조해 제2의 소호(Soho)라 불릴 만큼 화랑이 즐비한 문화예술 지구로 탈바꿈한 첼시(Chelsea)(사진 4-1/2/3/4) 등. 이 모두 오늘날 뉴욕의 도시문화에 새 활력을 공급하는 재생 지역들로 뉴욕다운 문화적 정체성을 드러낸 좋은 사례들이라 할 수 있다. 이러한 예들은 도시 내에 자리한 기존의 장소를 부수고 새로 짓는 손쉬운 개발이 아니라 버려진 것들의 가치를 발견해 재창조한 지혜가 낳은 결과인 것이다.

이쯤에서 어떤 독자들은 당혹해 할지 모르겠다. 한국의 도시를 탐사한다면서 초장부터 장황하게 늘어놓은 옛 뉴욕 경험과 최근 도시재생 사례들의 소개가 불편하게 느껴질 것이다. 앞서 글머리에 타자의 시선에 의한 뿌리 깊은 오독(誤讀)의 역사를 지적한 취지와 문맥에 비추어 볼 때 모순되기 때문이다. 그러나 오해하지 마시라. 이는 그동안 타자의 시선에 길들여져 살아온 우리 모두의 오랜 습성에 맞춰 도시의 역사적 문맥과 장소의 중요성을 설명하기 위한 나름의 방법이다. 예컨대 최근 한국의 지자체들은 도시디자인에 주목하면서 앞 다퉈 외국의 '도심 재생' 사례들을 인용하는 일이 많아졌다. 그러나 실제로는 그 내용의 본질과 상관없이 재개발사업의 명분을 미화, 포장하기 위한 것이라는 인상이 짙다. 예컨대 서울시가 추진하고 있는 '동대문운동장 공원화사업'을 보자. 이곳은 중층화된 시간의 켜가 복잡하게 얽혀 있는 역사·문화적 장소였다. 그러나 서울시는 어떻게 재생시킬지 지혜를 모으는 대신에 이른바 '월드디자인 플라자' 지명 국제설계공모전을 열어 당선작을 선정하고 일방적으로 철거해 버렸다.

이로써 서울은 동대문운동장이라는 도시의 역사와 기억을 말해 줄 수 있는 좋은 장소를 잃어버렸다. 물론 당선작이 서울의 새로운 랜드마크로 큰 볼거리가 되리라는 것은 분명하다. 그러나 큰 아쉬움이 남는 것은 앞서 뉴욕의 도시 재생을 위한 노력처럼 도시를 '가꿔 나가는 지혜'를 볼 수 없기 때문이다. 바로 이러한 현실 때문에 최근 우리 사회에서 국가적으로 추진되고 있는 도시디자인 내지는 공공디자인 사업들에 대한 세심한 관심과 주의가 요청된다.

이제 디자인은 신자유주의 세계화의 허상을 붙잡고 국가 이미지 전략의 최전위로 확실

히 자리 잡은 것 같다. 정치적 도구화의 조짐도 포착되기 시작했다. 예컨대 정부에선 도시공간, 건축물, 가로시설물 등에 대해 총괄 조정체계를 도입하는 '디자인 코리아'를 발표하고, 서울시를 필두로 각 지자체마다 디자인 경쟁에 몰입하기 시작했다. 서울의 경우 각 자치구들마다 도시디자인과 공공디자인 관련 전담부서까지 설치하고 간판정비에서 디자인 거리 조성, 명품 도시 건설 등 각종 사업을 펼치고 있다. 좋은 의미에서 이

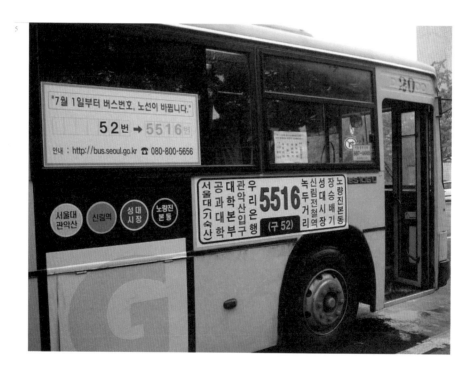

5) 서울 시내 버스. 2004년 개편된 서울시 버스체계에 따라 새로 디자인된 버스 외관은 행선지 표시의 식별성 문제를 드러냈다.

는 모두 일상 생활공간에 대한 삶의 질을 개선하고, 문화 인프라를 구축해 경제발전을 도모하기 위함일 게다.

그러나 현실에선 본래 취지와 다른 일들이 벌어지고 있다. 무분별한 재개발·재건축, 뉴타운사업, 전시행정 차원의 각종 이벤트성 볼거리 개발 등으로 도시의 다양한 문맥과 기존 삶터들이 붕괴되고 있다. 주민들이 재정착할 수 없는 뉴타운 계획은 과연 누구를 위한 계획인가? 삶의 질 개선이 집값 상승과 부동산 투기로 이어지고, 경제발전 대신에 부실 건설사를 살찌우다가 미분양 사태가 나자 국민의 혈세로 정부가 구입해 '돌려막기' 하는 것이 현실이다.

또한 최근 서울시가 '공공디자인'의 차원에서 '디자인 거리 조성사업'과 함께 시행하고 있는 간판 정비사업은 어떤가? 장소와 건물에 대한 종합적인 고려 없이 일괄적으로 '옥외광고물 가이드라인'을 정해 정비하는 일이 펼쳐지고 있다.3) 이는 구시대적 환경미화에 해당하는 것으로 건물의 특색이 없는 현실에서 간판 등 광고물의 크기와 형태만을 획일적으로 규제하는 것은 의미가 없다. 건물과 함께 상점의 특성이 고려되지 않으면 오히려 간판 본래 기능과 역할이 사라질 수도 있다. 간판의 목적은 상점의 내용과 특성을 짧은 시간에 시각 정보로 전달하는 데 있다. 그러나 공공디자인 차원에서 일사불란하게 정비된 간판은 도시미관의 장식 요소로 겉보기에는 좋겠지만, 간판의 본래 기능과 도시이미지의 정체성 형성에 별 도움을 주지 못할 수도 있다.

예컨대 이는 2004년 서울시 버스체계 개편 때 새로 디자인한 버스 외관에서 행선지 표시의 식별성이 문제시되었던 것과 같은 맥락이다.(사진 5) 이 디자인은 색상별로 지선(녹색), 광역(적색), 순환(황색), 간선(청색) 버스를 구분하면서 별 의미도 없는 영문 알파벳 'G, R, Y, B'를 차량 옆면에 크게 표시한 것이 특징이었다. 한데 시행되자마자 곧 거리에서 문제가 발생했다. 시민들이 정류장으로 접근하는 버스의 행선지 표시를 식별

3) 서울시 당국에 따르면, '디자인 거리 조성사업'이란 서울 시내 25개 주요거리를 선정해 각각의 특징을 설정하고 거리의 모든 구성 요소를 통합적으로 디자인하는 것을 뜻한다. '옥외광고물 가이드라인'이란 간판의 크기, 형태, 색상을 규제하는 정책으로 '1점포 1간판', '간판 규격 일원화' 등을 골자로 한다.

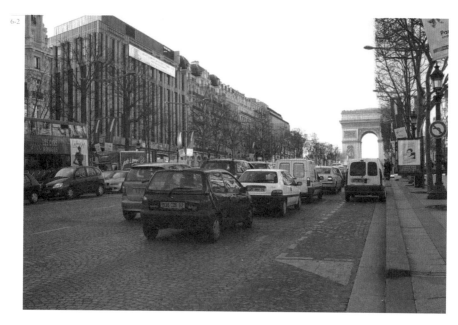

6-1) 대구 동성로 주변 세칭 통신골목의 모습. 6-2) 파리 샹젤리제 거리.

할 수가 없었던 것이다. 디자인 과정에서 달리는 물체에 대한 시각인지력을 고려치 않고 다만 행선지 표시의 크기를 작게 하고 모양과 색상만 고려했기 때문이었다. 이로 인해 서울시의 새 버스 디자인은 새 디자인을 그대로 둔 채 옛 행선지 표식을 스티커로 덧붙여 병행하는 이른바 '누더기 디자인'이 되어 버렸다.

물론 시각공해를 유발하는 간판의 폭력적 양상에 대해 공공 차원의 주의와 관리가 요구되는 것이 사실이다. 그러나 그 방향은 획일적 전시행정을 위해서가 아니라 자연스런 도시 나름의 다양한 특성, 각기의 장소들이 지닌 문맥, 시민들의 문화적 습성 등을 고려해야 한다. 흔히 지자체들은 '아름다운 간판'의 예로 파리 샹젤리제 거리 등과 같은 유럽 도시들의 사례들을 예찬한다. 그러나 그곳에는 각기 건물의 특색이 잘 드러나는 도시와 거리의 역사·문화적 문맥이 확실히 존재한다는 사실을 유념해야 한다. 따라서 이들 거리에 존재하는 간판들처럼 간판의 형태, 크기, 색채를 일괄적으로 정비해 효과를 볼 수 있는 곳은 서구의 유명 거리를 옮겨온 것 같은 서울의 압구정동이나 청담동 등에서나 가능한 일일 것이다. 서울 숭례문과 동대문시장, 부산 중구 구도심, 대구 약전골목과 서문시장, 인천 북성동 차이나타운과 신포동, 대전 대흥동과 은행동, 광주 금남로와 충장로, 울산 성남동 등에 옥외광고물 지침을 정해 획일적으로 정비하기 전에 지역의 특성과 문맥에 대한 세심한 고려가 요구된다. 이는 홍콩의 거리와 파리 샹젤리제 거리의 간판이 이루는 도시다움의 미학적 정체성이 다른 것과 같은 이치다.(사진 6-1/2) 도시정체성이란 바로 '차이의 미학'이 빚어 낸 결과이지 않은가.

이처럼 정체성의 특화를 말하면서도 지자체 도시들이 서로 닮아 가는 데는 신자유주의 개발논리가 한몫을 한다. 이른바 국경 없는 세계 속에서 자유 시장경제에 의한 무한경쟁을 외치는 신자유주의 혹은 '나쁜 사마리아인들'4)은 국가마다 역사적 과정, 국민적

4) 장하준, 『나쁜 사마리아인들』, 서울 : 부키, 2007. 경제학자 장하준 교수는 이 책에서 오늘날 신자유주의 세계화와 경제발전의 문제를 정확하게 설명한다. 그는 『성경』에 나오는 착한 사마리아인과 달리, 오늘날 경제 강국들, 곧 나쁜 사마리아인들이 표명하는 자유시장과 자유무역의 경쟁 논리가 사실은 개발도상국들의 시장을 장악하고 경쟁을 막기 위한 위선적 술책임을 고발하고 있다.

기질, 믿음과 가치관이 다르다는 사실에 주목하지 않는다. 국경을 넘나드는 다국적 기업과 초자본의 논리에서 지역의 역사와 문화는 하찮은 것으로 간주된다. 모든 가치에 앞서는 것은 흔히 경이적인 성장과 개발의 상징처럼 예찬되는 두바이와 같은 도시개발의 환상적 이미지다. 그러나 이런 판타지 이면에 어떤 '위기의 그림자'가 있는지 내막은 가려진다.5) 그리곤 이러한 판타지는 강력한 고부가가치 성장엔진으로 위장되어 디자인으로 재포장된다. 바로 이 지점에서 정치가, 지자체 단체장, 도시정책가와 디자이너 등의 공생적 협업관계가 형성된다.

이로써 복잡한 삶의 조직들이 형성한 장소와 시간의 켜들이 사라져 간다. 앞서 동대문운동장의 예에서 드러났듯 장소에 깃든 다양한 삶의 조직과 역사가 도시이미지를 '세련되게' 만드는 데 거추장스런 장애 요소로 인식되기 때문이다. 여기서 주목할 것은 미학적 용어로서 세련됨의 의미다. '세련되다'의 사전적 정의는 "서투르거나 어색하지 않고 능숙하고 미끈하게 갈고 닦음. 깔끔하고 품위가 있음. 군더더기가 없이 잘 다듬어짐. 수양을 쌓아 인격이 원만하고 성품이나 취향이 고상하고 우아함"을 뜻한다. 흥미롭게도 세련됨이란 최신 유행에 매몰된 외모지상주의적 통념과 달리 '내용과 형식이 서로 맞물려 원활하게 잘 다듬어진 것'을 의미하는 것이다.

이는 도시디자인과 공공디자인이 세련되기 위해선 무엇보다 지속적으로 '가꿔 나가는 마음'이 전제되어야 함을 뜻한다. 외국의 잘 가꿔진 도시문화는 두터운 시간의 복층구조, 즉 시간의 켜로 구축되었다는 사실에 주목할 필요가 있다. 또한 눈에 보이는 건축과 도시이미지만이 아니라 그 안에 존재하는 '삶의 조직'을 봐야 한다. 앞서 말한 뉴욕의 도시재생 지역에는 과거의 시간이 쌓여 현재와 함께 살아 숨쉬는 역동적 구조 속에서 새로운 이야기가 전개되고 있는 것이다. 이때 오로지 현재성만으로 이루어진 얄팍한 도시와 달리 깊이 있는 도시문화가 약속된다.

도시디자인이란 단순히 도시경관을 멋지게 꾸미는 일이 아니라 어떤 방식의 삶을 살 것인지 도시공간을 통해 '삶을 약속하는 일'이다. 사람이 자신의 고유한 철학과 비전을 갖고 인생을 완성시켜 나가듯 도시도 마찬가지다. 도시를 디자인한다는 것은 타고난 자연환경에 기초해 역사 문화적 삶의 조직들이 종합적으로 조화를 이루는 삶터로서 도시정

체성을 형성하는 일이 된다. 살기 좋은 도시란 확실한 도시정체성에 기초해 역사문화, 사회경제, 환경, 교통 등 모든 것을 원활하게 소통시키고, 환경 친화적으로 쾌적하며, 경제적으로 먹고 살기에 좋고, 지속가능하게 잘 살 수 있는 도시를 일컫는다.

따라서 우리의 몸과 같이 살아 있는 조직들의 섬세한 생태계로서 도시공간을 지속가능하게 가꿔 나가는 지혜와 마음이 필요하다. 나는 이러한 마음이 이제 막 '살기 좋은 도시'에 눈을 뜨고 있는 우리의 도시디자인에 절실히 필요하다고 본다. 제대로 된 도시디자인은 단지 현혹하는 멋진 이미지 만들기가 아니라 '도시의 본성', 곧 도시정체성을 드러냄으로써 공동체의 삶을 원활하고 활기차게 약속하는 것이다.

이런 맥락에서 나는 안정되고 쾌적하게 삶의 질을 높이기보다 한낱 부동산 투기판과 스펙터클한 전시행정의 각축장으로 변하고 있는 한국의 도시들을 6대 광역시부터 조명해 보고자 한다. 내용 중에 서울시를 제외시킨 것은 서울이 다른 광역시들보다 논의의 분량에 있어 균형을 이룰 수 없을 정도로 비대하기 때문이다. 그동안 국가적 발전 방향의 모든 관심이 수도권에 집중되어 있는 것이 현실이다. 전국의 삶이 수도권 중심이라는 사실은 지방도시에 가 보면 저절로 알게 된다. 예컨대 아침 TV뉴스에 비수도권 지역 주민들과는 상관도 없는 서울 간선도로들의 교통상황이 공중파로 생방송되는 것이 우리의 현실이다. 따라서 비수도권 지역의 도시문화에 대한 관심과 소통이 절실히 요청된다. 이런 의미에서 지나치게 너무 많이 논의되고 있는 서울시는 훗날 다루기 위해 이번에는 제외했음을 밝혀둔다.

그동안 수도권 집중화에 가려 잘 보이지 않았던 비수도권 지자체들은 국토균형발전 차원에서 지역특화 발전을 도모하기 위해 많은 일들을 펼쳐 왔다. 이러한 기본틀은 지방의 발전을 위해 지속되어야 한다고 본다. 그러나 한 가지 역설적인 것은 대부분 지자체들이

5) "두바이 빛나는 성장? 알고 보니 '빚낸 성장'", 『경향신문』 2008년 4월 4일. 이 기사는 영국의 『파이낸셜 타임스』의 기사를 인용해 두바이의 화려한 '빛'에 가려진 '그늘'을 조명했다. 두바이가 불투명한 국가 재정 운영, 쌓여 가는 빚, 예측불허의 중동 정세 등의 요인으로 위험에 빠질 수 있다는 이른바 '두바이 위기론'에 대해 다루었다.

서울의 청계천사업을 비롯해 외국 도시의 사례를 모델로 삼아 거론하지만, 정작 자신의 모습을 객관화시켜 진솔하게 보려 하지 않는다는 점이다. 언젠가 시각예술 이론가 존 버거(John Berger)가 이런 말을 했다. "우리가 볼 수 있을 때, 우리 또한 보여질 수 있음을 깨닫게 된다." 이는 주체적 시각이 존재할 때 비로소 자신의 정체성이 발현됨을 의미한다. 한국에서 도시정체성의 문제는 다름 아닌 자기 자신을 똑바로 보지 못하는 인지장애에서 비롯된 것이라 할 수 있다. 여기엔 일제강점기 이래 늘 타자의 시선으로 자신의 삶과 도시공간을 보아 온 뿌리 깊은 '오독(誤讀)의 역사'가 한몫한다.

외국 사례에 대한 소개와 이해 못지않게 국내 도시에 대한 독해가 필요하다. 오늘날 개발의 소음과 분진에 가려 잘 보이지 않지만 한국의 도시들 역시 저마다 다른 역사와 문화를 지니고 있다. 6대 광역시들은 어떠한 역사적 문맥과 과정에서 형성되었는가? 이러한 역사는 오늘날 각 도시가 그려 가고 있는 미래 비전 혹은 청사진과 어떤 관계가 있는가? 앞으로 이 도시들이 가꿔 가야 할 정체성은 무엇인가? 영혼이 살아 숨쉬는 도시디자인의 길은 무엇인가?

이러한 물음에 기초해 6대 광역시의 과거, 현재, 미래를 축으로 역사적 맥락과 문화적 정체성을 짚어 보고, 도시디자인 차원에서 도시경관, 건축, 공공디자인, 상징디자인 등의 빛과 그림자를 종합적으로 탐사해 보고자 했다. 나는 이 책이 지자체 도시디자인과 정체성의 현안을 둘러싸고 도시정책가, 행정가, 디자이너들이 함께 고심하고 논의하는 장이 되었으면 하는 바람이다. 또한 일반인들에게는 함께 치유하고 가꿔 나가야 할 삶의 터전으로서 도시에 관해 성찰하고 소통하는 계기가 되길 기대한다. 따라서 도시에 사는 모든 이들이 이 책을 읽어 봤으면 하는 바람이다. 도시디자인은 단순히 도시를 치장하고 미화하는 일이 아니라 공동체의 삶을 약속하는 공공의 일이기 때문이다.

고백해야 할 것이 있다. 서로 다른 도시들의 유구한 역사와 방대한 삶의 체계, 정책과 디자인 등을 혼자 힘으로 읽어 내고 서술한다는 것에 대해 엄청난 한계를 느꼈다. 이 세상의 유기체 중에 한국의 도시만큼 급격히 변신하는 것도 흔치 않을 것이다. 강박적으로 빠르게 변모하는 도시를 종이 위에 글로 따라잡는 것은 마치 자신의 그림자를 밟으려는 무모한 짓처럼 느껴졌다. 해서 때로는 자괴감에 빠지기도 했다. 나는 이 모든 어

려움을 열정 하나로 극복해야만 했다. 또한 틈날 때마다 답사를 했다고 하지만 질퍽한 지역의 삶터를 매우 얕은 수준에서 이해할 수밖에 없는 이방인의 한계가 있었음을 밝혀둔다. 그러나 이러한 한계가 지역민들보다 '시선의 객관화'가 가능한 장점이 될 수도 있을 것이다. 혹여 잘못 이해하고 서술한 부분들은 앞으로 시간을 두고 계속 바로 잡아갈 생각이다.

『한국 도시디자인 탐사』의 기본 줄기는 필자가 2007년 9월부터 2008년 2월까지『경향신문』기획특집으로 매주 연재했던 내용에 기초하고 있다. 연재 당시 지면의 한계로 못다한 이야기와 사진들이 추가로 보완되었음을 밝혀 둔다. 그동안 큰 지면을 할애해 안정되게 집필할 수 있도록 배려해 주신『경향신문』데스크와 윤민용 기자님께 감사드린다. 취재 중 도움을 주신 지방 주재 기자분들과 탐사에 도움을 주신 송수환 박사님과 이병직 선생님, 그리고 귀한 자료를 흔쾌히 제공해 주신 전남대 김광우 교수님, 동아대 강영조 교수님과 울산대 한삼건 교수님께도 감사의 뜻을 전한다.

원고를 탈고하면서 그동안 지자체 도시문화에 관심을 두고 보낸 지난 시간들이 주마등처럼 스쳐간다. 내가 이 주제와 본격적으로 마주하기 시작한 것은 1998년 가을 서울대에서 괘씸죄에 걸려 부당해직된 시기로 거슬러 올라간다. 어느새 십년 전의 일이 되었다. 2005년 3월 마침내 강단에 복귀하기까지 6년 반의 해직 기간 중에 내가 해야 했던 일은 크게 두 가지였다. 첫째는 반드시 원직 복직해 학자로서 명예를 회복하는 일이었고, 둘째는 내가 그동안 해왔던 학문적 기반을 현실 속에서 새로 구축하는 일이었다. 특히 후자의 일은 나의 인생과 연구의 흐름을 바꿔놓았다. 부조리한 상황에 직면해 나는 내 몸이 위치한 실존 상황에 맞춰 연구방향을 재구성해야 할 필요성을 절감하게 되었다. 이 과정에서 피상적으로 사회를 읽어 왔던 삶의 태도뿐만 아니라 관념적으로 형성된 모든 것들이 현실 경험으로 체화된 '몸의 언어'로 바뀌어 갔다. 정신과 몸이 따로 노는 이원론적 분리 상태에서 학문의 기능과 역할을 기대할 수 없었다. 어쩌면 그것은 학문 이전에 나 자신과의 싸움을 위한 본능적 몸부림이었는지도 모른다. 고통스럽지만 심기를 추스르고 현실을 있는 그대로 받아들이고, 그 속에서 내가 할 수 있는 것에 최선을 다해 집요하게 파 들어갈 수밖에 없었다. 그것이 억울한 부당해직의 화마로부터 내상을 입

지 않고 살아남는 길이었다. 선택의 여지가 없었다. 현실을 견디기 위해선 끝없이 몸과 정신을 움직여 벼랑에서 중심을 잡아야만 하는 본능적 상황이 펼쳐지고 있었던 것이다. 따라서 나는 해직기간 6년 반 동안 온몸으로 유목민적 연구를 해야만 했다. 비평부재의 현실에 맞서 실천 담론을 만들기 위해 비평지『디자인문화비평』을 창간하는 한편, 지방 도시를 찾아 답사하기 시작했다. 사실은 현실이 맞닿아 있는 생활의 장(場)으로서 삶터 들의 역사와 문맥을 제대로 이해하고 싶었다.『문화일보』객원기자로 위촉되어 지자체 도시문화를 직접 취재하며 글을 발표하기 시작한 것도 바로 이 무렵이었다. 이런 움직 임이 계기가 되어 2003년에는 YTN에서 근 한 해 동안 도시문화 관련 주제로 직접 방 송 원고를 쓰고 자료를 준비해 생방송을 하기도 했다. 해직교수의 신분이었지만 연구를 이 땅의 역사문화와 연결하는 소중한 시간들이었다.

돌이켜보면 이 모든 과정이 매우 역사적이었다는 생각이 든다. 오래전부터 이 땅에는 당대에 말로 표현할 수 없는 고통과 고독을 맛보며 후세에 글을 남겨야 했던 유배자들 의 삶이 있었다. 비록 그분들에 비할 수 없겠지만 유배자의 심정으로 나름의 목표를 갖 고 기록하기 시작했다. 내가 할 수 있는 일은 그것밖에 없었다.

이런 과정이 없었다면 이 책『한국 도시디자인 탐사』는 세상에 존재할 수 없었을 것이 다. 도시는 온몸으로 경험한 만큼 다가오고, 어떤 경우 수년간의 탐사 끝에야 비로소 그 의미가 드러나곤 했다. 일찍이 도시이론가 케빈 린치(Kevin Lynch)가 "도시는 엄청 난 규모를 지니고 있어 오랜 시간이 흐른 뒤에만 느낄 수 있다"고 말했던 것도 바로 그 런 이유 때문이었을 것이다.

그동안 해직의 화마를 견디기 위해 도시를 벗 삼아 생각하고 글을 쓸 수 있도록 내게 따 뜻한 신뢰와 대중적 소통의 기회를 제공해 주신 많은 분들께 감사드린다. 특히 해직기 간 중 언론방송매체를 통해 발언할 수 있게 배려해 주신 김종락 문화일보 기자님과 노 복미 전 YTN 부국장님께 감사드린다. 또한 흔쾌히 출판을 결정하고 정성을 쏟아 주신 그린비 유재건 대표님과 김현경 주간님께 감사드린다. 그리고 탈고된 원고가 책으로 새 생명을 얻기까지 복잡한 편집 과정과 북디자인에 혼신의 마음을 담아 주신 박재은 차장 님과 수류산방 박상일 님께 감사드린다.

마지막으로 내게 역경을 이겨낼 힘과 용기를 준 아내와 앞서 고독한 생애 중에 기록을
남겼던 이 땅의 유배자 제위께 이 책을 바친다.

2008년 11월 14일
늦가을 볕이 따뜻한 날
김민수

한국 도시디자인 탐사

광역시의 정체성을 찾아서

부산 대구 대전 광주 울산 인천

김민수 지음

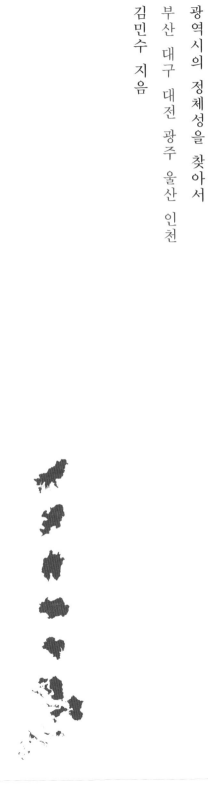

도시는 오늘도 성형수술 중

최근 한국사회에선 우울증, 성형중독과 같은 정신장애 문제가 사회적 물의를 일으키곤 한다. 여기서 성형중독이란 사회적 열등감과 비현실적인 욕망과 기대감 등의 이유로 성형에 집착하는 증세를 말한다. 의사들은 이 중에서 심각한 수준을 '추형장애'라고 한다. 이 환자는 자신의 외모가 추하고 결함투성이라는 강박관념과 병적 집착 때문에 아무리 수술을 해도 만족하지 못해 결국 파멸에 이른다는 것이다. 얼짱, 몸짱 증후군 등 외모를 중시하고 이를 능력과 직결시키는 사회풍조가 만연된 결과라 할 수 있다. 외모 지상주의 경쟁현상은 이제 개인적 콤플렉스를 넘어서 도시디자인과 국가정책에까지도 영향을 미치고 있다.

예컨대 지방자치단체들이 구호로 내건 '명품도시 건설' 증후군을 보자. 애초에 시작은 지역주민들을 위해 살기 좋은 도시를 만들겠다는 취지였을 것이다. 얼마 전 경기도지사는 "앞으로 매년 1개 이상의 명품 신도시를 공급하겠다"며 "집값을 잡고 부동산 시장을 안정시키기 위해 중·대형 평수의 명품 아파트를 많이 짓겠다"고 선언했다.6) 가히 외모지상주의 '아파트 공화국' 도지사다운 발상이 아닐 수 없다. 이제 세상은 이러한 선언이 무엇을 의미하는지 잘 알고 있다. 명품 아파트란 실제로는 고급 아파트 많이 짓고 팔아 개발과 투자이익을 많이 챙기는 것을 의미하지 않던가.

이로써 도시는 급속히 패션처럼 유혹과 유행의 대상이 되어 갔다. 서적에서부터 각종 광고에 이르기까지 '공간으로 유혹하라'는 식의 명령어와 설득이 차고 넘친다. 서점에는 도시 브랜드와 스페이스 마케팅 등의 관련 서적이 등장하고, 상업적 용도의 매장과 건

물을 넘어서 거리, 도시, 국가까지 브랜드 이미지와 경쟁력의 대상으로 떠오르고 있다. 이를 말해 주듯 모 건설사 TV광고에 출연한 한 패션디자이너가 이렇게 말하기 시작했다. "건설과 패션이 만나 당신의 삶을 새롭게 디자인합니다."

각 일간지에는 명품아파트와 명품도시를 선전하는 전면광고가 '기사와 광고 사이'를 넘나들며 독자들을 유혹한다.(사진 1) 심지어 어떤 건설사 TV광고는 부산 해운대의 한 명품도시를 소개하면서 누가 뭐라 하지도 않았는데 두바이, 시드니, 밴쿠버와 같은 외국도시들에게 "겸손하라"고 호통개그를 펼치기도 한다. "세상의 모든 휴양도시에 겸손을 가르쳐 주기 위해 해운대의 레저아파트를 선택해야 한다!" 이런 식의 억지광고는 지자체의 미래를 넘어서 국가의 운명을 좌우하는 일처럼 과대 포장되기도 한다. 2008년 벽두에 전라북도청은 다음과 같은 TV광고를 내보내기 시작했다. "기다려라 두바이여! 대한민국의 새만금이 간다. 우리가 막은 것은 바다였지만, 우리가 여는 것은 대한민국의 미래입니다." 애초에 엄청난 논란과 반대 속에 식량자원 확보를 명분으로 시작한 새만금사업이 약속과 달리 골프장과 카지노까지 들어선 두바이식 도시개발로 나아가고 있는 것이다.

한데 이러한 모습에서 현혹적 이미지와 소음만 무성할 뿐 삶의 깊이와 다양성에 뿌리를 둔 안정감이 느껴지지 않는다. 품격은 고사하고 인위적 억지스러움이 난무한다. 도시와 삶을 해석하는 자연스러움과 복잡한 일상의 미묘함이 배제되었기 때문이다. 형식적인 볼거리 위주의 개발 이면에 내용을 이루는 역사·문화적이고 철학적인 성찰이 부재하다. 어떤 경우엔 역사 복원의 탈을 쓰고 부동산 투기를 부추기는 눈속임 개발들도 있다. 예컨대 서울시 도시디자인의 성공 사례로 손꼽는 청계천복원사업을 보자. 물론 청계광장 입구에 세워진 올덴버그의 사탕색 소라기둥처럼 도심 경관이 밝아졌다고 좋아하는 이들도 많다. 하지만 실제로 무엇이 청계천에 복원되었는지 생각해 볼 일이다. 완공된 청계천은 좌우의 수직 옹벽이 너무 높아 주변의 가로에서 전혀 보이지 않을 만큼 깊다. 게다가 비가 올 때마다 주변 하수구에서 오수가 유입되어 심각한 수질 문제도 야

6) CBS 라디오 '김현정의 이슈와 사람', "김문수 경기도지사와의 인터뷰", 2007년 4월 25일.

기하고 있다. 또한 청계천은 매년 엄청난 세금을 퍼부어 한강물을 펌프로 퍼 올려 분수 대처럼 방류해야 할 만큼 인공적이다.(사진 2) 무엇보다 인공의 청계천은 관리 및 유지에 대해 후임 서울시장들의 계속적인 애정과 관심이 생명력의 관건이다. 경제 위기상황 등 예기치 못한 변수에 따라 자칫 청계천은 애물단지가 될 수도 있는 것이다. 청계천은 복원이 아니라 메마른 도심에 사는 시민들의 자연에 대한 강박 관념을 교묘히 이용해 완전히 새로 만든 유원지인 것이다. 이곳에서는 휴식보다는 좁은 산책로에 휩쓸려가는 관람객 자신이 구경거리가 된다. 만일 2002년 양화대교 옆에 조성된 한강 선유도공원에 가본 시민이라면 청계천 복원사업의 문제점을 좀더 분명히 알 수 있다.(사진 3-1/2) 서울시 도시디자인의 진짜 미덕은 선유도공원에 펼쳐져 있다. 단순히 폐정수장 시설의 재활용을 넘어 도시의 상처를 치유하고 시간의 켜를 재생시키는 귀감을 보여 주기 때문이다. 청계천 복원사업의 진짜 목적은 청계천변 주상복합 건설과 왕십리 뉴타운 계획을 위한 도시 환경미화, 즉 부동산 개발에 있었던 것이다. 만일 청계천복원사업이 도시 역사와 문화를 고려한 '진짜 디자인'이었다면 입정동, 동대문, 황학동 인근의 삶이 형성해 온 '시간의 켜'들부터 담아냈어야 마땅했다. 도시문화에 다양성을 제공했던 이곳들은 경제적 가치만을 따지는 부동산 개발논리에 의해 어둠의 자식들로 낙인 찍혀 모두 사라져 버렸다. 사정은 서울시가 추진하고 있는 '동대문운동장 공원화사업'도 마찬가지다. 서울시는 쇼핑 관광객들을 위한 옥외공간의 부족, 주차 및 교통 혼잡 등의 문제를 들어 동대문운동장과 야구장에 공원과 월드디자인 플라자 건립, 지하공간 개발사업을 계획했다. 이 결과 '월드디자인 플라자' 지명국제설계공모전을 통해 건축가 자하 하디드(Zaha Hadid)의 출품작 '환유의 풍경'(Metonymic Landscape)이 선정되었다.(사진 4-1/2) 거대한 액체의 흐름을 형상화한 형태가 특징인 이 당선작은 앞으로 지자체 건축의 기념비적 성격과 브랜드화를 조장하면서 서울의 랜드마크가 될 전망이다. 이 건축물이 도시에 멋진 이미지를 제공하리라는 것은 분명하다. 그러나 '환유의 풍경'이 건축의 멋진 수사학적 풍경 뒤로 동대문 부근의 수많은 삶의 조직들과 문맥을 얼마만큼 고려했는지 의문이다. 운동장이 철거되면서 생활 터전을 잃게 될 이들의 실존적 삶과 복잡한 조직이 볼거리 건축에 가려 사라져 버렸다.

또 다른 문제는 조선시대 훈련원 터에 일제강점기 건립된 동대문운동장의 역사적 장소
성이다.(사진 5) 과연 동대문운동장의 장소에 새겨진 역사와 기억을 모두 허물고 빈 껍
데기뿐인 디자인 산업의 메카를 짓는 것이 최선책일까? 애초에 한국 스포츠역사의 산실
인 운동장을 살려 현대적으로 리모델링하고, 공원 부지는 주변의 대체부지로 변경하는
대안도 있었다. 그러나 이보다 훨씬 더 창조적인 대안도 가능하다. 솔직히 말해 대형 패
션매장들이 들어선 동대문운동장 일대의 현재 문맥을 고려해 볼 때 운동장의 원래 기능
을 과거처럼 살리기는 더 이상 쉽지 않은 일이라고 본다. 오히려 창발력을 발휘해 동대
문운동장의 옛 구조를 재생시켜 운동장 용도는 아니더라도 주변의 패션상권과 연계해
활용도를 높일 수 있는 복합공간으로 되살리는 대안을 강구했어야 했다.

세계적인 뉴욕 컬렉션이 1994년 이래 뉴욕공공도서관이 위치한 브라이언트 파크(Bry-
ant Park)에서 천막을 치고 열리고 있는 것을 보자. 패션쇼가 특별한 공간 내부에서만
열려야 한다는 것은 고정관념에 불과하다. 따라서 동대문운동장의 구조를 재생시켜 매
년 전 세계를 대상으로 '스포츠웨어 패션쇼'가 그곳에서 열린다고 가정해 보자. 얼마나
장소와 어울리는 멋진 일이겠는가? 서울올림픽과 월드컵을 유치한 나라로서 한국이 세
계 스포츠웨어 패션문화를 주도하기 위한 야심찬 도전을 동대문운동장을 모태공간으
로 펼칠 수도 있었다. 그러나 아쉽게도 이러한 창조적 발상은 찾아 볼 수 없고, 다만 외
국 건축가의 유명세와 볼거리 만들기 전시행정에 밀려 동대문운동장은 역사 속으로 사
라져 버렸던 것이다.

어쩌면 본래 '월드디자인 플라자 계획'은 내용이 중요한 것이 아니었을지 모른다. 비효
율적인 중복 투자로 서울시장의 정치적 포석을 위한 공덕비 행정의 표본이 될 가능성이
높기 때문이다. 이번 국제현상설계의 기본 방향 중 가장 강조된 이 건물의 역할과 기능
은 "최신 디자인 정보 인프라를 구축해 경쟁력 강화를 위한 구심점"이었다. 그러나 이
와 똑같은 기능을 위해 엄청난 국가예산을 들여 만들어진 최첨단 '코리아 디자인센터'
가 이미 성남시 분당구 야탑동에 세워져 있지 않은가. 원래 1970년에 설립되어 동대문
부근 연건동에 멀쩡히 잘 있던 한국디자인진흥원(KIDP)은 세계산업디자인대회 개최
와 디자인 선진국 진입을 위한 디자인 인프라 종합시설로 확장한다는 명분으로 2001

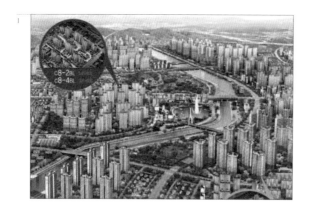

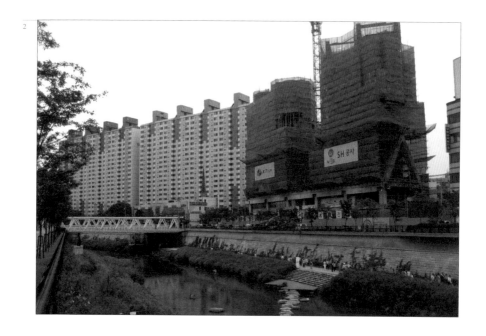

1) 광주 수완대주피오레 명품아파트 광고. 2) 왕십리 뉴타운 지역과 접한 청계천9가 일대 전경.

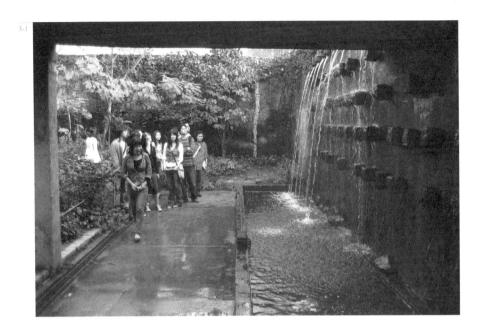

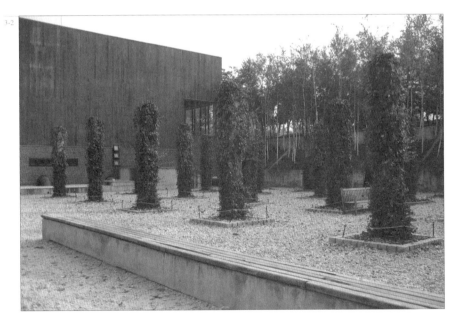

3-1) 선유도공원, 시간의 정원. 3-2) 선유도공원, 녹색기둥의 정원.

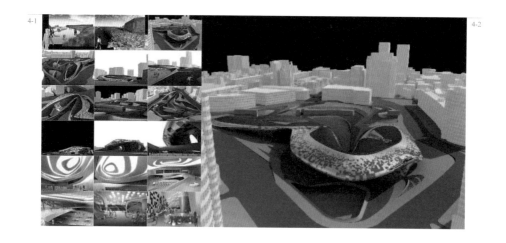

4-1/2) 자하 하디드, '환유의 풍경'. 5) 철거되기 전의 동대문운동장.

년 '코리아 디자인센터'를 지어 분당으로 이전했다. 월드디자인 프라자 건립의 이면에는 서울시의 '2010년 세계도시디자인 대회' 유치 목적이 있다고 한다. 디자인계에선 환영할 일이지만, 세계대회를 유치할 때마다 대규모 디자인센터를 건립해야만 하는가? 땅덩이도 작은 나라에서 이미 있는 것을 잘 활용해 내실을 꾀할 수는 없는지 서울시장에게 묻고 싶다. 물론 인구 천만 명이 넘는 거대도시로 성장한 서울시에 스페인의 빌바오 구겐하임 미술관처럼 도시를 상징하는 랜드마크가 세워지는 것도 나쁘진 않다. 그러나 그것이 굳이 동대문운동장이라는 역사적 장소에 들어서야 할 이유는 별로 없어 보인다. 이처럼 도시의 역사와 장소성을 지워 버리면 도시는 그저 빈껍데기 공간으로 전락하고 말기 때문이다. 바로 이 점이 한국 대도시들이 기억상실증이라는 중증의 몸살을 앓고 있는 이유다. 일찍이 건축이론가 노르베르그-슐츠는 '공간'(space)과 '장소'(place)의 의미를 구분하면서 특정한 인간 삶이 발생하는 공간이자 뚜렷한 성격을 지닌 공간을 장소로 규정했다. 그는 실존적 삶이 구체적 현실을 이루는 장소의 의미 때문에 고대 이래로 '땅의 수호신' 혹은 '장소의 영혼'(genius loci)이란 말이 존재해 왔다고 강조한다. 그는 건축이 바로 이 장소의 영혼을 시각화하는 일이고, 건축가의 임무는 의미 있는 장소를 창조하는 것이라 했다.7) 따라서 세심한 고려 없이 도시를 마구 개발했을 때의 위험은 장소의 영혼을 잃어버리는 결과를 초래한다는 데 있다. 장소성을 훼손시키는 것은 실존적 삶의 흔적을 지워 버리는 것이며, 이는 곧 멋진 도시 이미지 뒤로 마치 '내 머릿속의 지우개' 증세를 유발하는 것과 마찬가지다. 디자인은 단순히 시행하면 좋은 것이 아니다. 장소에 깃든 삶과 영혼을 어떻게 담아내고 약속할지 그 철학을 담는 것이 중요하다. 도시는 단순히 건축물과 시설물의 집합체가 아니다. 그것은 한편으로 실존적 삶과 현상이 유지되는 몸과 같은 유기체이면서, 다른 한편으로 삶을 유지하기 위해 기억하고 생각해야 하는 수많은 추상적 정신활동의 근간이다. 그렇기 때문에 최근 한국사회에서 우울증과 성형중독이 증가하는 데에는 여러 원인이 있겠지만 도시공간의 스트레스와 정

7) Christian Norberg-Schulz, *Genius Loci: Towards A Phenomenology of Architecture*, NY: Rizzoli, 1980, p.5.

체성 부재도 원인이 될 수 있다. 지속가능한 삶보다는 볼거리 위주의 개발과 전시행정을 위해 끝없이 변경되는 공사판 속의 삶에서 온전한 정신을 지니고 산다는 것이 오히려 이상할 정도다.

이는 현실과 초현실의 경계를 오갔던 샤갈(Marc Chagall, 1887~1985)의 그림을 생각나게 한다. 특히 1945년에 샤갈이 그린 「도시의 영혼」(L'Ame de la Ville, 1945)이란 그림이 있다.(사진 11) 이 그림은 화가가 희망과 절망의 두 얼굴을 지닌 자신의 모습을 그린 것으로 녹색 얼굴은 병적인 절망감과 내부의 고통을 말해 준다. 그는 세상의 절망 속에서도 희망을 기원해야 했던 자신의 실존 상황을 그림에 담았던 것이다. 한

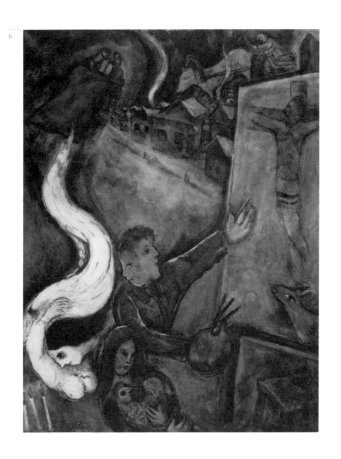

6) 샤갈, 「도시의 영혼」(1945, 소장 : 파리국립현대미술관).

데 나는 이 그림 속 두 얼굴의 양면성 속에서 오늘날 한국의 지자체 도시들이 처한 상황을 본다.

절망 속에서 처절히 희망을 꿈꿔야 하는 '역설의 풍경'이 실제로 펼쳐지고 있는 것이다. 최근 지자체들은 신정부 출범 이후 수도권 규제 완화와 국가균형발전이라는 두 얼굴 사이에서 설상가상 미국발 금융위기와 경기침체 여파로 위기에 직면해 있다. 건설경기가 침체되고 제조업 생산과 서비스업이 둔화되는 등 경제위기는 온 나라가 겪고 있는 문제이니 일단 접어 두자. 무엇보다 그동안 추진되었던 지역균형 발전이 다시 수도권 규제 완화로 선회하면서 지역특성화로 지방자치 및 분권화를 이룩하려 했던 정책 기조가 크게 흔들리고 있다. 과연 규제 완화를 통해 모든 것을 수도권에 집중시켜 지방을 포기하는 것이 국가경쟁력을 위한 유일한 대안인가?

반면 그동안 비수도권은 상대적 낙후를 이유로 수도권 발전모델과 개발방식을 답습해 왔던 것이 사실이다. 도시의 감성 회복을 기치로 서울의 청계천복원과 닮은꼴 사업들이 지방 곳곳에서 추진되고 있다. 지자체 경쟁력을 강화한다면서 부실한 역사·문화의식과 디자인으로 그나마 존재했던 정체성마저도 지워버리고 있는 것이다. 또한 각종 재개발, 재건축, 도시환경정비사업 등으로 삶터와 장소의 기억이 지워진 도시문화 위로 각종 개발사업들이 악순환되고 있다. 명품도시, 감성도시, 친환경도시, 공공디자인을 통한 지역활성화, 상징 가로 및 색채계획 등 수많은 개발사업들이 정신적·문화적 성찰은 결여한 채 현혹하는 구호와 이미지를 난발하고 있다. 이로써 도시는 마치 죽은 이들에게 바쳐진 향기도 없고 빛깔만 현란한 플라스틱 조화(弔花)로 뒤덮인 거대한 공동묘지처럼 되어 가고 있다.

지역균형 발전을 지속가능하게 하면서 진정으로 지역의 삶터에 영혼이 살아 숨쉬게 하기 위해서는 무엇을 치유해야 하는가? 다음에서 나는 6대 광역도시들이 추진하고 있는 도시디자인의 현안들을 역사·문화적 관점에서 진단하고 처방함으로써, 지방의 다양하고 유서 깊은 삶터들에 대한 상호 이해와 소통이 가능하길 희망한다. 이로 인해 지방자치에 문화적이고 미학적인 치유가 이루어져 뚜렷한 정체성이 있는 도시에서 사는 자긍심 속에 행복한 삶이 지속되길 기대해 본다.

부산

멀티플렉스

釜山

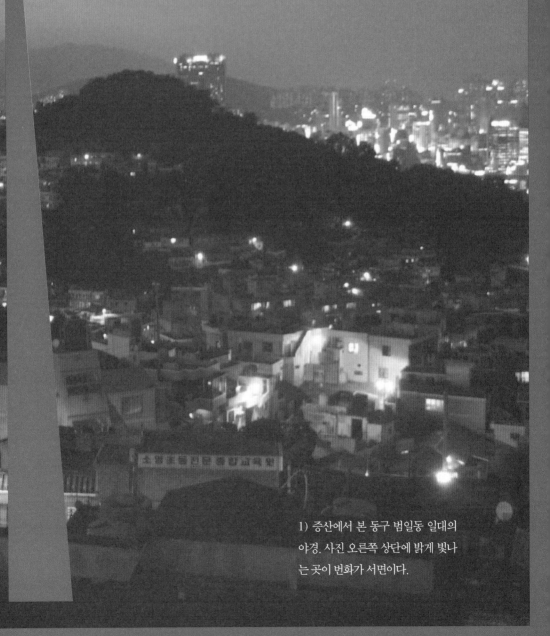

부산의 도시이미지는 마치 여러 영화가 동시다발로 한 공간 안에서 상영되는 멀티플렉스 극장을 방불케 한다. 관찰 장소와 각도에 따라 수시로 변하는 거대한 주름구조체와 같다고나 할까. 이러한 공간적 특징은 근원적으로 금정산맥, 금련산맥, 신어산맥의 세 갈래 척추에서 뻗어 나온 구릉성 산지 지형에서 유래한다. 부산은 타고나길 중심을 따로 표시하기 어려운 '부정형 다핵 구조의 도시'인 것이다.

1) 증산에서 본 동구 범일동 일대의 야경. 사진 오른쪽 상단에 밝게 빛나는 곳이 번화가 서면이다.

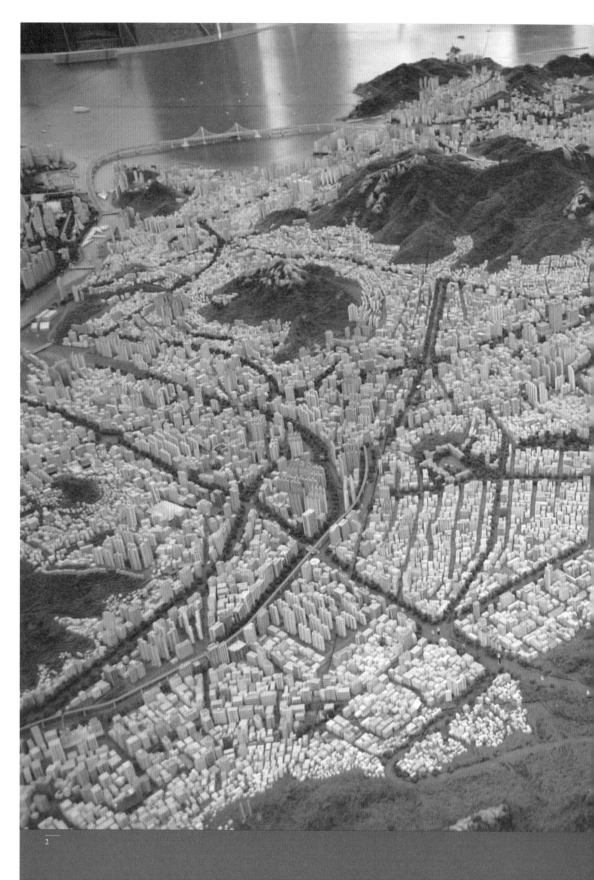

2) 동래구를 중심으로 본 부산 시가지 모형(부산
시청사 전시물). 사진 왼쪽 위에 구도심에서 해운
대를 잇는 광안대교, 오른쪽 위에 북항 일대 구
도심, 영도, 남항이 보인다. 가운데 종합운동장과
동래구가 펼쳐져 있다. 왼편에 동래구 일대를 휘
감아 돌아 수영강으로 흘러드는 온천천이 보인
다. 사진 아래쪽이 금정산 자락이다.

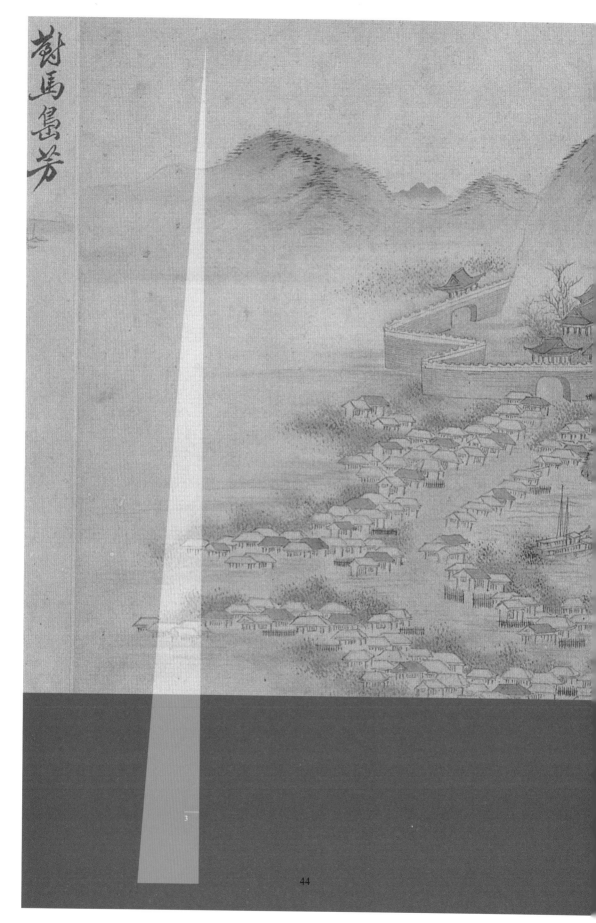

對馬島芳

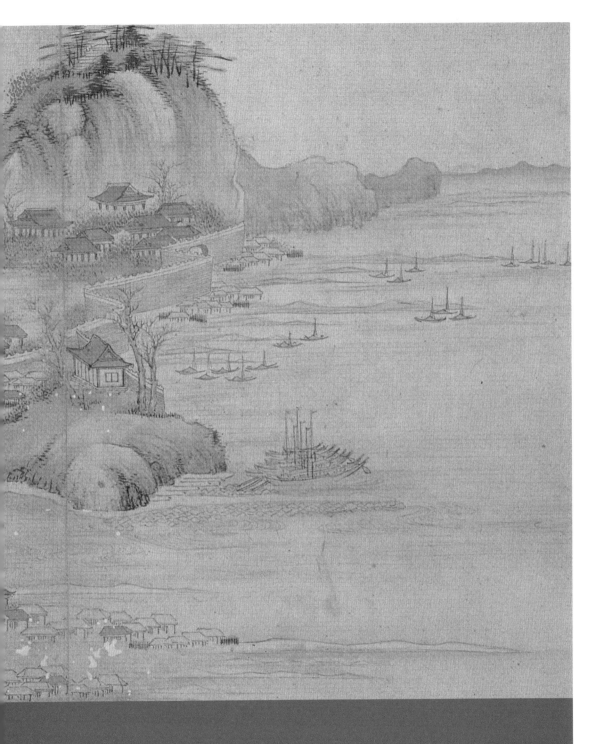

3) 이성린(李聖麟), 「사로승구도」(1748, 소장 : 국립중앙박물관). 봄날의 정취가 흐드러진 그림 속 부산포는 어디로 갔을까?

4) 해운대구 와우산 달맞이고개. 오늘날 이곳은 해운대 해수욕장과 함께 부산의 대표 경관으로 일컬어진다. 1968년까지 고(故) 이병철 삼성그룹 회장 소유의 골프장이었으나 부산시가 매입해 주택지로 개발, 부산에서 그나마 해안경관과 조화를 이룬 곳으로 자리 잡았다.

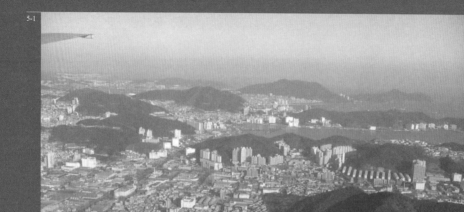

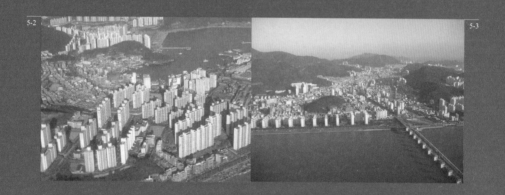

5-1) 하늘에서 본 부산의 경관. 구릉성 산지에 만입이 심한 해안선을 따라 변화무쌍한 경관이 펼쳐져 있다. 왼쪽 끝자락에 해운대, 그 앞으로 신선대, 북항, 영도, 남항, 천마산, 감천항, 사하구 일대 신평장림 산업단지 등이 보인다. 5-2) 낙동강 건너편, 경관을 훼손한 난개발 아파트 군락. 5-3) 낙동강과 서부산 나들목, 낙동대교, 동서도시고속도로로 이어지는 사상구 일대 경관. 사상구는 사진 왼쪽의 백양산 자락과 오른쪽의 엄광산과 수정산이 이어진 구릉 사이에 펼쳐져 있다.

I. 부정형의 다핵 구조

I-1. 부산의 인상, '주름'

"잠시 후 김해공항에 착륙합니다." 비행기가 낙동강 하구를 지나 부산 앞 바다에서 선회 비행에 들어갔다. 창밖으로 구릉성 산지에 만입이 심한 해안선을 따라 변화무쌍한 경관이 시야에 들어온다. 가까이 다대포, 감천만, 남항과 북항, 영도, 태종대, 멀리 동쪽 끝자락에 해운대가 아스라이 펼쳐진다. 좀더 고도를 낮추자 낙동강 건너편 신평장림 산업단지와 거대한 아파트 단지가 보인다. 곳곳에 구릉지 경관을 훼손하고 난개발로 들어선 아파트 군락이 삶의 쾌적함과는 멀게만 느껴진다. 비행기는 낙동강 하구둑과 차들이 개미처럼 오가는 서(西)부산나들목에 그림자를 드리우며 활주로에 내려앉았다. (사진 5-1/2/3)

도시이미지로서 경관은 사람으로 치면 얼굴 인상과 같다. 타고난 얼굴에 살아온 내력과 마음 씀씀이가 새겨져 전체 인상을 형성한다. 부산의 인상은 천혜의 자연환경에 복잡한 내력의 삶이 새겨 놓은 여러 겹 '주름'이 특징이다. 언젠가 어느 부산 '아지매'의 짠하게 주름진 손에서 도시의 역사와 인생을 본 적이 있다. 늘 젊은이들로 붐비는 '서면 1번가'를 가로질러 인적이 좀 뜸해지는 곳에 다다르면 유명한 '양곱창 골목'이 나온다. 이곳에 30여 년 세월을 말없이 견뎌 온 소문난 맛집이 있다. 소주잔이 몇 잔 비워졌을까. 주인 아지매가 자신의 양곱창 인생을 불판에 서서히 굽기 시작했다. 아지매는 스무 살 젊은 나이에 장사를 시작해 아들딸 하나씩 두고 억척스레 일해 딸은 외국 유학까

지 보냈다며 이렇게 말했다.
"돈이 목적이 아니라. 자식들
만큼은 사회에서 가치 있는
사람으로 만들고자 열심히
살았다." 자식의 미래를 위
해 자신의 모든 인생을 불판
에 구워 온 이 아지매의 손
에 무심코 눈길이 갔다. 그
녀의 두 손은 무려 30여 회
의 공정을 거친다는 양곱
창 다듬기로 거칠게 주름
잡혀 있었다. 나는 이 같
은 주름진 손들이야말로
질곡의 세월 속에서 오

6) 부산의 지형. 부산의 도시 구조는 중심을 따로 표시하기 어려운
'부정형의 다핵 구조'를 이룬다. 이는 세 갈래 산맥들 사이의 구릉
성 산지에 기인한다.

늘날 부산을 일궈 낸 주역이자
산 역사라고 생각한다.
어쩌면 부산인들이 이처럼 깊게
팬 삶을 견딜 수 있었던 것은 자
식에 대한 사랑과 함께 천혜의
자연환경이 있었기 때문인지도
모른다. 어느 향토문학가는 부산
을 일컬어 '사포지향'(四抱之鄉)
이라고 했다. "예부터 좋은 산,
좋은 바다, 좋은 강에 싸 안긴 좋
은 고을[名鄕]을 삼포지향(三抱
之鄕)이라 한다. 부산은 여기에
하나를 더 보태 좋은 온천이 있
다." 부산에는 태백산맥의 끝자
락에 위치한 온화한 산들, 동해
와 남해의 여울목인 부산 앞 바
다, 700리 낙동강에 이어 섭씨
60도의 온천이 동래와 해운대에
서 솟아오르고 있다는 것이다.9)
'청사포'10)에서 싱싱한 횟감
에 반주를 곁들이고, 해질 무렵
해운대 '달맞이 고개'의 온천에
몸을 담궈 보시라. 눈으론 탁 트
인 해운대 해수욕장과 동백섬의
운치를 휘감아 멀리 낙조에 물
든 오류도 방면을 음미하고, 몸
은 피로에 찌든 육신과 어느새
이별을 고한다. 자연환경의 혜

9) 최해군, 『釜山의 脈』, 서울 : 지평, 1990,
10쪽. 10) 청사포는 해운대와 송정 사이의
산기슭에 위치한 작은 포구로 부산 토박
이들이 즐겨찾는 횟집들이 많다. 행정 구
역상 해운대구 중2동에 위치해 있다.

택을 무려 네 겹이나 두른 사포지향 부산의 의미를 절로 깨닫는 순간이다.

이때 주름진 부산은 질곡의 역사, 고단한 삶, 무분별한 난개발 도시문화가 남긴 상흔만을 의미하지 않는다. 도시 체험이 마치 놀이동산처럼 재미있기도 하기 때문이다. 실제로 많은 터널과 내부순환 고가도로로 이어진 도심 교통망은 동전을 투입하고 진입할 때 롤러코스터를 탄 느낌을 준다. 그뿐이 아니다. 여섯 곳의 해수욕장과 여러 항만을 지닌 해안선이 과밀 시가지와 함께 자아내는 펼침과 닫힘의 극 대비. 백만 피서객이 몰리는 해운대 해수욕장과 『기네스북』에 실릴 만한 해변 파라솔의 엽기적 밀도감. 고속철도 부산역과 광안대교의 속도감. 보수동 산복도로의 삶 속에 굽이치는 느림의 미학. 광복동과 서면을 잇는 구도심의 낯익음과 해운대 신도시 센텀시티와 마린시티 등이 이루는 낯선 풍경 등. 부산의 도시이미지는 마치 여러 영화가 동시다발로 한 공간 안에서 상영되는 멀티플렉스 극장을 방불케 한다. 관찰 장소와 각도에 따라 수시로 변하는 거대한 주름 구조체와 같다고나 할까.(사진 1 : 40~41쪽, 사진 7-1~11 : 52~53쪽)

이러한 공간적 특징은 근원적으로 세 갈래의 척추를 지닌 지형에서 유래한다. 두 갈래는 크게 동서를 분할하는 금정산맥과 해안과 내륙을 구분 짓는 금련산맥이고, 또 하나는 낙동강 삼각주를 남서쪽에서 둘러싸고 있는 신어산맥이다. 바로 이 산맥들 사이에 솟아오른 구릉 산지 곳곳에 부산인의 삶이 담겨 있다. 봉래산을 품은 영도구, 장산자락의 해운대구, 금정산 밑의 동래구와 금정구, 백양산에 걸친 사상구, 용두산(옛 송현산) 일대의 중구, 황령산과 금련산에 걸친 연제구와 수영구, 구덕산 자락의 서구, 천마산 자락의 남부민동 등. 이처럼 부산은 공간적으로 타고나길, 중심을 따로 표시하기 어려운 '부정형의 다핵 구조'인 것이다. (사진 2 : 42~43쪽, 사진 6)

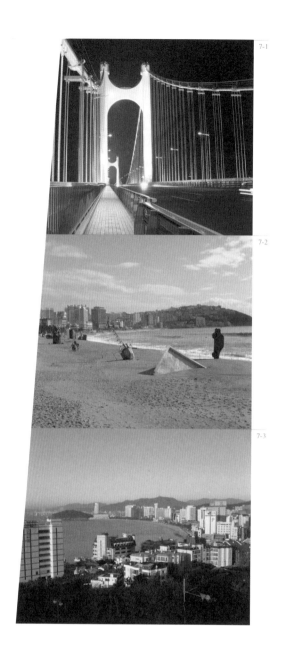

7-1

7-2

7-3

7) 부산은 다채로운
경관의 거대한
주름구조체처럼
다가온다.

7-1) 광안대교 야경.
7-2) 해운대 해수욕장.
부산비엔날레 설치미술품
뒤로 달맞이고개가
보인다.
7-3) 달맞이고개에서
내려다본 해운대 해변
경관. 멀리 동백섬 뒤로
광안대교가 구도심으로
이어진다.

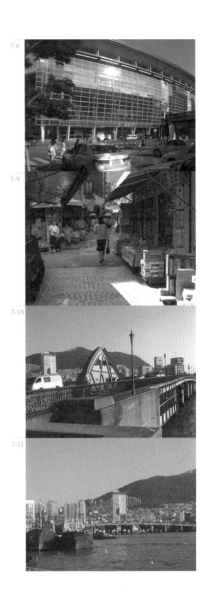

7-8) 고속철도 부산역.

7-9) 보수동 헌책방 골목.

7-10) 영도다리.

7-11) 영도다리와 영도 봉래동.

7-4) 동백섬과 광안대교.

7-5) 서면 쥬디스

태화백화점의 야간조명.

7-6) 대청동 방면 광복로.

7-7) 수영강변 센텀시티.

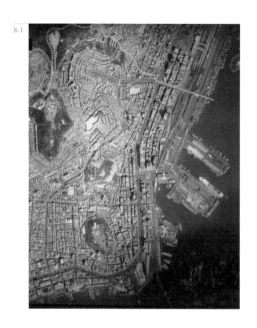

8-1) 부산 중구 구도심 일대 위성사진(출전 : 부산 광역시 중구청 전시물). 중구 일대에는 17세기 초 량왜관부터 19세기 근대 개항장, 일제강점기 대륙 침략 거점, 한국전쟁 이후 국제교역 관문에 이르는 부산 근·현대사의 켜가 두텁게 쌓여 있다.

8-2) 북항 방면 경관. 사진 왼편에 부산기상청 건 물이 있는 복병산, 남성여고, 그 위쪽에 왕궁을 고 층화한 독특한 형태의 코모도호텔이 보인다. 오 른편에 부산진 방면으로 중앙로와 철로가 평행하 게 뻗어나가고 있다. 이 일대의 시가지는 두 차 례에 걸친 북항 매축(1902년 5월, 1907년 9월) 에 의해 조성되었다. 오른쪽에 보이는 교보빌딩 자리가 옛 부산역 자리다. 이 일대는 원래 옛 영 선산(營繕山)이 있었던 곳으로, 일인거류지와 부 산진을 잇기 위한 착평공사(1909~1912)로 사라 졌다.

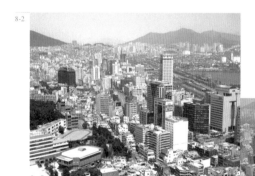

8-3) 북항 여객터미널 일대. 이곳은 한국전쟁 당시 고된 부두 노동을 했던 피란민들에게 애환의 장소이자, 일제 강점기 조선 처녀들과 노무자들이 강제로 끌려가거나 이병주의 소설『관부연락선』에 나오는 주인공 유대림처 럼 일본 유학길에 오르던 이별의 항구였다. 또한 일본의 하층민과 유곽 여성들이 대박을 꿈꾸며 현해탄을 건너 조선에 첫발을 디딘 곳이기도 했다.

I-2. 자갈치시장과 용두산공원

다핵 구조 부산에도 중심을 이루는 오래된 도심이 있다. 북항, 부산역, 남항, 영도 일원의 지역이 바로 전통적인 구도심에 해당한다.(사진 8-1) 이곳을 중심으로 17세기 조선 초량왜관부터 19세기 근대 개항장, 일제강점기 대륙침략의 거점, 한국전쟁 이후 국제 교역의 관문에 이르기까지 부산의 근·현대사가 펼쳐진다.

용두산공원 부산탑 전망대에 오르면 구도심 경관이 한눈에 들어온다. 멀리 부산진 방면으로 곧게 뻗은 중앙로 주변엔 현재 교보빌딩이 들어선 옛 부산역 자리를 중심으로 많은 건물들이 여객터미널과 뒤엉켜 있다.(사진 8-2/3) 북항엔 저채도의 빨간색과 파란색 컨테이너들이 마치 벽돌성을 쌓듯 야적되어 있고, 노란색 대형 기중기들 사이로 항만시설과 배들이 분주한 항구의 일상을 말해 준다. 동쪽으론 멀리 감만터미널과 신선대 쪽이, 남쪽엔 빨간색 부산대교와 빛바랜 영도다리가 봉래산을 중심으로 마치 거인과 같이 우뚝 선 영도로 이어진다.

남포동 교차로 옛 부산시청 터엔 초고층 제2롯데월드 건설 현장의 위용이 압도적이다. 그 옆에 영화 「친구」의 배경이 된 빛바랜 건어물시장이 눈부신 개발의 그림자에 가려 애처롭게 가쁜 숨을 몰아쉬고 있다. 옛 자갈치시장 터엔 갈매기 형태로 높이 올라간 새 건물이 하늘로 날개짓을 하고 있다. 세월의 켜를 품은 남항에서 뻗어 나간 해안선은 남서쪽 천마산 자락에 빽빽이 들어선 남부민동을 지나 송도해수욕장 쪽으로 넘어간다. 서쪽엔 광활한 평지에 시작과 끝이 없는 드넓은 국제시장이 보인다.(사진 8-4/5)

부산탑이 있는 용두산의 원래 이름은 송현산(松峴山)이었다. 소나무가 울창했다 하여 붙은 이름이었다. 김정호가 그린 『청구도』와 『대동여지도』(1861)에는 또렷하게 '松峴山'이라 표기되었던 산의 이름이 언제부터 용두산으로 바뀌었는지는 확실치 않다. 산의 형태가 바다에서 솟구친 용의 머리를 닮았다 해서 용두산이라 불렀다고 한다. 이름이 바뀐 운명만큼이나 용두산 일대엔 복잡한 역사가 얽혀 있다. 용두산 동쪽과 서쪽에는 조선시대 왜인들을 통제하기 위한 초량왜관이 설치되었고, 개항기 일본인 전관거류지를 거쳐, 일제강점기엔 식민통치의 중심지로 산 정상에 '부산신사'가 설치되었다.

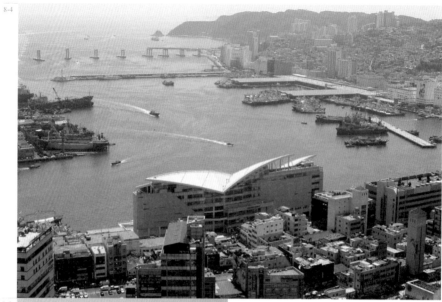

8-4) 남포동 자갈치시장과 남항 일대. 최근 갈매기 날개 형상을 본떠 지은 자갈치시장이 남포동 일대에 새로운 풍경을 자아내고 있다. 오른쪽에 남항이 보인다. 남항은 일제강점기 북항과 영도 매축에 뒤이어 남항매축공사(1925~1940)로 형성되었다. 남항 옆 천마산 자락에 남부민동을 지나 송도해수욕장을 품은 해안선이 보인다.

8-5) 국제시장 일대. 국제시장은 창선동과 부평동에 걸쳐 다양하고 방대한 상권을 형성하고 있다. 17세기 말 초량왜관 서관에서 출발해 일제강점기 일인 거류지를 거쳐 해방 후 광복동과 함께 부산의 중심지가 되었다. 특히 해방 후 귀환동포들이 상가를 형성해 '자유시장'이 되었고, 한국전쟁 당시에는 미 군수물자 암시장이 형성되면서 '깡통시장'이라 불리기도 했다.

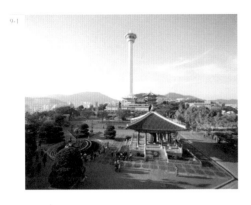

9-1) 용두산공원(출전 : 용두산공원 웹사이트). 용두산의 원래 이름은 송현산으로 일제강점기에 부산신사가 있었던 곳이다. 해방 후 신사가 철거되고 이승만 전 대통령의 아호를 따서 우남공원이 되었다가 4.19혁명 이후 용두산공원이 되었다. 이곳에는 1973년에 건립된 120미터 높이의 부산탑을 비롯해 충무공 동상, 백산 안희제 흉상, 종각 등이 들어서 있다. 최근 부산시는 부산탑을 철거하고 공원 재개발을 위한 소위 '용두산 재창조사업'을 발표해 논란이 예상된다. 이는 부산탑 대신에 '에코타워'라 명명한 높이 200미터에 달하는 5개의 건물군을 용두산 정상에 건립하는 계획을 포함하고 있다.

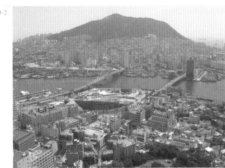

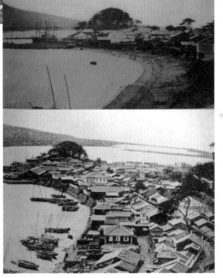

9-2) 해발 395미터의 봉래산을 품고 있는 영도 방면. 영도의 본래 이름은 절영도(絶影島)다. 사진에 보이는 영도 해안선은 일제강점기 대풍포(待風浦) 일대 조선인 토지를 탈취해 진행된 영도매축공사(1916~1926)로 형성되었다. 영도와 구도심 사이를 잇는 부산대교와 영도다리 앞에 제2롯데월드 공사현장이 펼쳐져 있다. 이 자리는 원래 용두산의 꼬리에 해당하는 '용미산'(龍尾山) 자리로, 용미산은 일제가 옛 부산시청사의 전신인 부산부청사를 건립하면서 사라졌다.

9-3) 1885년경 용미산과 북항 일대. 옛 초량왜관 선창가 경관에 1884년 신축한 부산왜관 청사가 들어선 개항 초기 모습을 보여 준다(『기록사진으로 본 부산·부산항 130년』, 23쪽) . 9-4) 1910년대 용미산과 북항 일대. 매축이 진행되기 전의 모습이다. 이 사진은 영선산에서 찍은 것으로 추정된다(『한국의 발견』 47쪽).

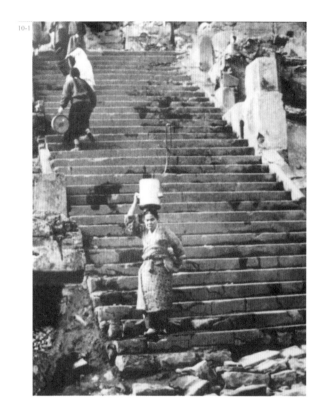

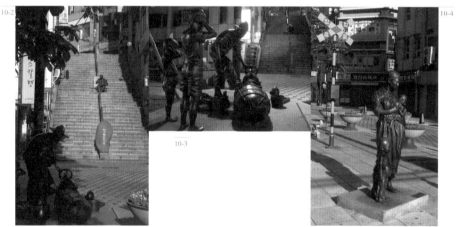

10-1) 한국전쟁 당시 중앙동 40계단(출전 : 40계단문화관). 10-2/3/4) 40계단 일대 문화관광테마거리. 이곳에는 계단의 장소성을 살려 '아코디언을 연주하는 노신사' 상과 계단 아래쪽에 '뻥튀기 아저씨와 아이들' 상 등이 조성되어 청동 조각상들이 펼치는 추억의 서사가 있다.

해방 후 용두산은 이승만 전(前) 대통령의 호를 따서 '우남공원'이 되었다가 4.19혁명 이후 현재의 이름으로 바뀌었다. 한국전쟁 때 이곳에는 피난민 판자촌이 밀집해 있었다. 그러나 1953년 11월 대화재로 피난민촌이 사라지고 그곳에 나무를 심어 현재의 녹지가 되었다. 1973년에는 옛 신사 터에 높이 118미터의 부산탑과 팔각정이 들어섰다. 용두산공원에는 이외에도 충무공 동상11), 4.19의거 위령탑, 백산 안희제 선생의 흉상, 범종이 있는 종각 등이 세워져 있다. 얼핏 보기에 용두산공원은 속절없이 날아드는 수많은 비둘기 떼처럼 평화로워 보인다. 그러나 공원 곳곳에 자리 잡은 수많은 조형물, 기념물, 위령비, 참전비, 충혼비 등이 그동안 복잡했던 부산의 역사를 말해 주고 있다.(사진 9-1)

용머리가 있으면 꼬리도 있는 법. 영도다리로 진입하는 중앙동 옛 부산시청 자리에 정말로 용두산의 꼬리에 해당하는 '용미산'(龍尾山)이 있었다. 바로 이곳이 현재 2013년 완전 개장을 예정으로 지상 107층 규모의 제2롯데월드 공사가 한창인 곳이다.(사진 9-2/3/4) 1936년 일제는 용미산을 허물고 그 자리에 새 청사를 지어 용두산 동남쪽 산자락에 있던 부산부청사를 이전했다. 이는 해방 후 부산시청사로 사용되었고, 시청사가 1998년 연산동으로 신축 이전하면서 매각되어 이곳에 제2롯데월드가 건설되고 있는 것이다. 따라서 롯데가 점지한 장소는 부산의 역사적 혈(穴)인 셈이다.

I-3. 40계단의 추억

구도심 일대 여러 장소에는 다양한 삶의 기억이 겹겹이 새겨져 있다. 특히 '40계단'을 비롯해 '194계단' 등 애절한 사연이 담긴 유명한 계단들이 많다. "사십계단 층층대에 앉아 우는 나그네 / 울지 말고 속시원히 말 좀 하세요 / 피난살이 처량스레 동정하는 판자집에 / 경상도 아가씨가 애처러이 우는구나~" 한때 심금을 울린 「경상도 아가씨」는

11) 이 동상은 대표적 친일조각가 김경승(金景承, 1915~1992)이 1955년 12월에 제작. 그가 제작한 두번째 충무공 동상이다. 그는 1953년 통영 남망산 공원의 충무공 동상을 먼저 제작했다.

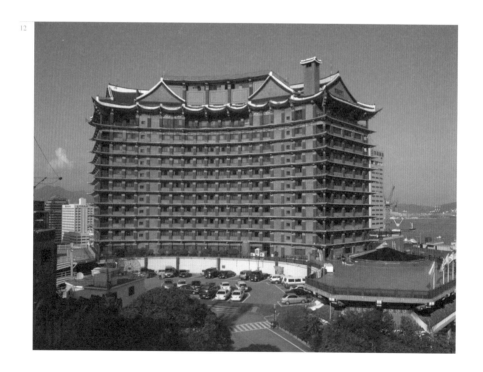

11-1) 40계단 문화관광테마거리 입구조형물. 11-2) 보수동 헌책방 골목 풍경과 문화의 거리 입구조형물. 12)
영주동 코모도호텔 외관. 1979년에 준공된 코모도호텔은 호주 출신 건축가 조지 프루가 조선 왕궁에 기초해 지
상 15층 건물로 디자인했다. 코모도(commodere)의 사전적 의미는 함대 사령관, 해군 제독으로 해양도시 부
산을 지키는 이순신 장군을 상징했다고 한다. 일본 오사카성을 연상시킨다는 일부 부정적인 평가도 있지만 독
특한 정취를 자아낸다.

중앙동 '40계단'을 배경으로 한 노래다. 한국전쟁 당시 보수산과 복병산 비탈에 판잣집 짓고 부두노동을 하며 '40계단'을 오르내리던 피난민들의 심정이 담겨 있는 것이다.(사진 10-1) 최근 부산시 중구청은 국민은행 중앙동지점부터 40계단 일대 거리를 '40계단 문화관광 테마거리'로 조성했다.(사진 10-2) 40계단 앞에 서면 추억의 서사가 한 편의 드라마처럼 펼쳐진다. 곳곳에 세워진 청동 조각상들이 고단했던 그 시절의 기억을 자극하며 우리를 추억의 시공간으로 인도한다.(사진 10-3/4) 한여름, 이곳에 가면 작열하는 태양 아래 번쩍이는 대형 아치가 눈에 띈다.(사진 11-1) 바다를 상징하는 물방울 형상으로, 관리하기 쉽게 스테인레스 스틸로 제작한 듯하다. 그러나 왠지 번쩍이며 타오르는 횃불을 연상시킨다. 이곳이 1950년 초 중앙동 일대를 초토화시킨 이른바 '부산역 대화재' 화마의 현장이었기 때문이다.『부산시사』에 따르면, 1953년에 발생한 대화재는 부산역 앞 상업중심지역을 전소시켰다. 3000여 동의 가옥이 소실되고, 피해 이재민이 무려 3만 1300여 명에 달했다고 한다. 이때 부산역뿐 아니라 부산우체국, 공회당, 부산일보 사옥 등도 불타 버렸다.12) 이런 거리의 내력을 아는지 모르는지 40계단 거리에 세워진 '횃불' 조형물은 마치 대화재를 기념하듯 번쩍이며 불타오르고 있는 것이다. 한데 40계단 거리의 입구 조형물은 구도심에 세워진 다른 조형물에 비해 질적으로 개선된 모습을 보여 준다. 이에 비해 보수동 헌책방 골목에 세워진 '문화의 거리' 입구조형물은 지나치게 복잡하고 조잡하다.(사진 11-2) 사실 그동안 시 상징을 비롯해 가로등과 육교 등 부산시 공공디자인은 대체로 조잡한 느낌을 준다. 태생적으로 부산의 도시 경관은 다양하고 복잡하기 때문에 이 점을 고려한다면 가급적 선이 굵고 단순한 디자인이 필요하다. 그렇지 않다면 영주동 코모도호텔처럼 아예 복잡한 요소들을 철저하고 꼼꼼하게 담아내야 한다.(사진 12) 1979년에 준공된 코모도호텔은 호주 출신 건축가 조지 프루(George Frew)가 조선 왕궁에 기초해 지상 15층 건물로 디자인한 것이다. 일본 오사카성을 연상시킨다는 일부 부정적인 눈총도 있지만, 전통 요소가 조합돼 이룬 뛰어난 완성도가 조잡하다기보다는 독특한 정취로 다가온다. 게다가 과거 초량왜관의

12) 부산직할시사편찬위원회,『부산시사 제3권』, 부산직할시, 1991, 210쪽

13-1) 광복로에 위치한 194계단. 이 계단은 원래 일제가 용두산 부산신사를 중건하면서 황국신민 요배(遙拜)의 숭고미를 연출하기 위해 설치한 것이다. 그러나 이러한 역사는 해방 후 기억의 지층 밑에 은폐되고 대신에 가요 「용두산 엘레지」의 노랫말에 나오는 신파가 덧씌워졌다. 13-2/3) 1997년 194계단에는 시민들의 편의를 위해 지붕을 씌운 40여 미터의 에스컬레이터가 계단 가운데에 설치되어 오늘에 이르고 있다.

14-1) 제2롯데월드 공사가 한창인 중앙동 옛 부산시청사 자리. 오른쪽에 남포동 건어물시장의 빛바랜 모습이 보인다. 14-2) 남포동 건어물시장 앞에 세워진 영화 「친구」 촬영지 안내판. 14-3/4) 건어물시장 안의 빛바랜 시간의 켜.

길목이었던 이곳의 장소성으로 인해 해운대 해변에 즐비한 획일적인 현대식 호텔들보다 훨씬 더 '부산다움'을 풍긴다.

중구 광복로 쪽에도 유명한 계단이 있다. 이 계단도 가슴 절절한 계단으로 손꼽힌다. 옛 미화당백화점과 국제시장으로 향하는 광복로를 걷다 보면, 오른편에 그 유명한 '194계단'이 나온다.(사진 13-1/2/3) 원래 일제가 용두산 신사를 건립하면서 황국신민의 요배(遙拜)를 위해 설치한 이 계단이 지녔던 식민 지배의 상징적 기능은 해방 후 기억의 지층 밑에 은폐되었다. 대신에 계단을 오르내리며 사랑을 약속했던 연인들의 심정을 노래한 「용두산 엘레지」의 신파가 덧씌워졌다. '세월 따라 변하는 게 사람들의 마음이냐'는 노랫말처럼 오늘날 194계단도 변해 버렸다. 1997년에 지붕까지 씌운 40여 미터의 에스컬레이터가 계단 가운데 설치되었다. 이 자동계단은 이제 노약자와 임산부들을 용두산 정상의 공원으로 안전하게 실어 나른다. 편리함의 혜택은 여기서 끝나지 않는다. 연인들은 컨베이어 벨트와 같은 자동계단에 몸을 얹고 주변 러브호텔로 직행한다.

나는 중앙동 옛 부산시청과 영도다리로 이어지는 거리에 섰다.(사진 14-1) 한국전쟁 중 얼마나 많은 피난민들이 만남을 약속하고 이 거리를 헤매었던가. 하지만 이제 이곳에 제2롯데월드 공사가 한창이다. 호텔, 백화점, 멀티플렉스 영화관 등의 복합공간이 들어서게 될 이 건물은 부산의 새 명물이 될 예정이다. 그러나 롯데월드가 세워지면 영도다리 부근의 '남포동 건어물 도매시장'의 풍경도 개발의 여파로 크게 변할 것이다.(사진 14-2) 거리 주변에는 건물 리모델링을 비롯해 벌써 재개발의 조짐이 생겨나고 있기 때문이다. 초고층빌딩은 주변의 건물들을 끌어당겨 고층화를 조장할 것이다. 그렇게 되면 영화 「친구」의 촬영 장소로 널리 알려진 건어물시장 속 추억의 장소들도 대부분 사라질 터이다.(사진 14-3/4) 얼마 전만 해도 롯데월드 측은 공사에 착수하면서 늘어날 교통량 때문에 영도다리를 철거한다는 입장이었다. 시민들은 침체된 부산의 경제와 개발논리에 밀려 "다리를 살리자"는 속내도 제대로 표현 못 했다. 그러나 최근 부산시와 롯데 측은 영도다리를 보존하면서 새 다리를 옆에 세우기로 계획을 수정했다. 잘한 일이다. 영도다리의 보존은 단순히 한국전쟁 당시 피난민의 애환이 담긴 다리라는 향수 차원에서 이해하기 쉽다.(사진 15-1/2/3) 그러나 더 중요한 사실은 1934년에 개통된 이 다리

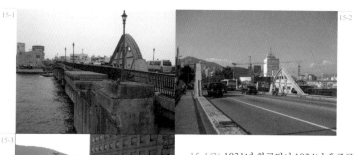

15-1/2) 1931년 착공되어 1934년에 준공된 영도다리는 한국전쟁뿐 아니라 거슬러 올라가 식민도시 부산의 역사를 증언하는 증거물 중 하나다. 이는 1914년 군·면 통폐합 실시에 따라 부산부를 초량, 부산진, 영도까지 확대하는 과정에서 영도와 부산 본토를 잇는 교통망 형성의 필요성에 의해 건설되었다. 15-3) 영도다리 밑, 질곡의 세월을 견뎌온 풍경들.

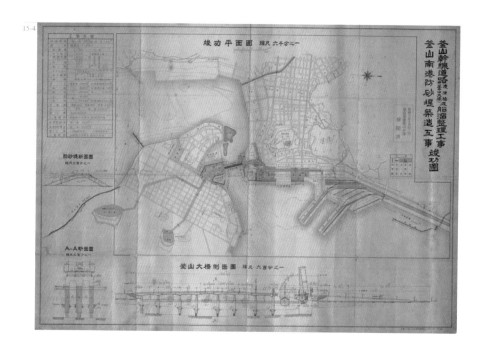

15-4) 「부산간선도로 도진교 준공도」(제공 : 강영조 교수, 원본 소장자 : 김재승). 영도다리의 본래 이름은 '부산대교'였다. 동아대 강영조 교수에 따르면, 영도다리 설계에는 당시 일본의 교량 설계자 마스다 준(增田淳)이 관여한 흔적이 있고, 토목공사는 오바야시쿠미 회사가 맡고, 도개 설비는 일본철도회사에서 제작했고, 도개 기능은 야마모토 공무소에서 맡았다고 한다. 15-5/6) 1935년 영도다리 도개 장면을 보기 위해 모여든 군중들(출전 : 『부산문화』, 119쪽).

가 일제강점기 식민도시의 역사를 증언하는 증거물이라는 사실이다. 일제는 1914년에
군·면 통폐합을 실시해 부산부와 동래군으로 나누고, 부산부를 초량, 부산진, 영도까지
확대하는 과정에서 시역 확대에 따른 교통망 형성의 필요성 때문에 영도다리의 건설에
착수했다.(사진 15-4) 이로써 1934년에 개통된 최초의 도개식(跳開式) 영도다리는 일
제 침략의 역사를 증언할 수 있게 되었다.(사진 15-5/6) 건물과 시설물은 얼마든지 새
로 만들 수 있지만 한번 사라진 역사적 장소는 다시 돌이킬 수 없다. 도시에 새겨진 '시
간의 켜'는 모두 중요한 역사적 기억이자 문화적 자산인 것이다. 부산시가 앞으로 도심
재창조와 북항재개발사업 등을 보다 섬세하게 추진해야 하는 이유가 바로 여기에 있다.

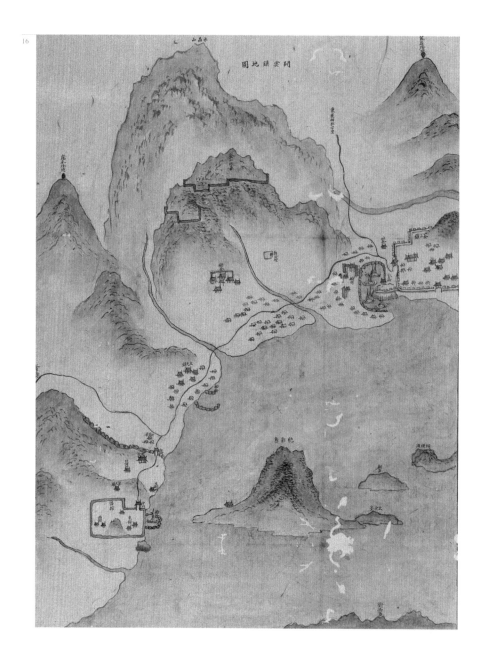

16) 『1872년 지방지도』(소장 : 서울대 규장각). '개운진' 편에 함께 표시된 부산진성. 부산진성 안에 솥뚜껑과
같은 산이 그려져 있다. 계단식 왜성이 그려진 증산에 '부산고기'(釜山故基)라고 표시되어 있다. 이 표시에 기초
해 그동안 증산이 부산의 원형으로 간주되어 왔다. 초량왜관 맞은편에 영도가 절영도(絶影島)로 표시되어 있다.
우뚝 솟은 봉래산이 인상적이다. 맨 아래 대마도가 보인다. 이 지도를 통해 '부산고기'로 표시된 증산 자락이 개
운진이고, '가마 부'산의 기원지로서 부산진이 별개의 장소로 인지되었음을 알 수 있다.

II. '가마 부산'은 어디에

II-1. 제 그림자를 끊을 만큼

'Dynamic Busan'. 최근 부산시는 국가브랜드 'Dynamic Korea'를 연상시키는 도시 혁신계획의 구호로 '역동성'을 내걸었다(왜 요즘 지자체들이 쏟아 내는 구호들은 대부분 영문 일색인가?) 이 구호와 관련해 떠오르는 도시이미지는 여러 가지일 것이다. 예컨대 성공한 영화제로 자리 매김한 부산국제영화제와 바다축제 등의 흥겨운 축제와 경관을 뚫고 하늘로 솟아오르고 있는 초고층 건물들이 생각날지 모른다. 특히 2010년대에 부산에 세워질 100층 이상의 건축물만 해도 무려 다섯 개에 달할 예정이라니 앞으로 부산은 '마천루의 도시'로 각인될 것이다.

이처럼 역동적인 도시이미지와 관련해 나는 영도의 옛 이름 절영도(絶影島)가 떠오른다. 옛날 이 섬에 '제 그림자를 끊을 만큼'[絶影] 겁나게 빠른 명마 방목장이 있었다 해서 붙여진 지명이었다. 그러나 그동안 부산인들은 별 생각 없이 이를 '영도'라고 불러왔다. 본래의 역동성을 스스로 지워 버렸으니 '그림자만 남은 유령 섬'[影島]으로 전락한 셈이다. 바로 이 점이 오늘날 고속성장과 개발의 그림자에 가려 뒤돌아볼 겨를도 없는 부산이 주목해야 할 부분이 아닌가 싶다. 도시정체성을 타고난 역사·문화적 장점에서 출발해 가꿔 나가는 과정에서 찾는 것이 아니라 현혹하는 이미지로 찾으려 하기 때문이다. 이쯤에서 그동안 잊고 살았던 '부산의 원형'에 대해 다시 생각해 볼 필요가 있다. 개항의 분진이 흩날리기 오래 전 옛 부산은 과연 어떠한 모습이었을까? 옛 지도와 그림 등 시

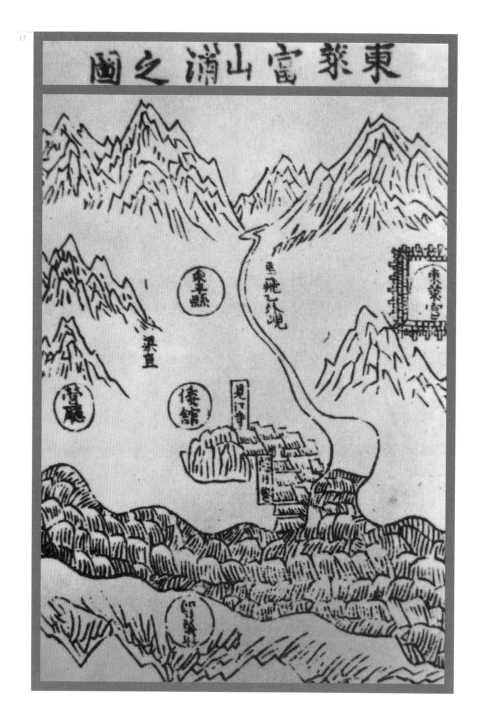

17) 『해동제국기』(1471, 소장 : 서울대 규장각)에 수록된 「동래부산포지도」. 이는 부산이 등장하는 가장 오래
된 지도로 알려져 있다. 동래부 부산포의 지명은 '가마 부'산(釜山)이 아니라 '부자 부'산(富山)임에 주목할 필
요가 있다.

각자료를 통해 추적해 보자.

현재까지 부산이 등장하는 가장 오래된 지도는 조선조 성종 2년(1471) 신숙주가 편찬한 『해동제국기』(海東諸國紀)에 수록된 필사본 지도 「동래부산포지도」(東萊富山浦之圖)로 알려져 있다.(사진 17) 이 지도는 성종 5년(1474) 3월 예조좌랑 남제(南悌)가 웅천 제포와 울산 염포와 함께 그린 석 장의 삼포(三浦) 지도 중 하나로『해동제국기』권두에 추가로 수록된 것이다.13) 남쪽 절영도 쪽에서 북쪽 부산포 일대를 조망하고 있다. 포구 양쪽 두 개의 산 사이에 범천이 흐르고, 왜관과 견강사(見江寺), 영청(營廳), 동평현(東平縣) 등의 위치가 간략히 표시되어 있다. 왜관 앞 바다엔 넘실대는 파도를 힘차게 그린 수파묘(水波描)가 마치 울타리처럼 에워싸고 있고, 멀리 북쪽에는 굳건한 동래읍성이 지키고 있다.

이는 도상학적으로 부산포에 눌러 앉아 살던 왜인들(恒居倭人)을 통제하려는 조선 정부의 강력한 의지가 읽히는 대목이다. 남해안 포구에 출몰해 노략질을 일삼던 왜구는 고려시대에도 큰 골칫거리였다. 이에 조선은 건국 직후 왜구에게 회유책으로 자유 교역을 허가했다. 그러나 그들의 행태가 갈수록 문란해지자 태종 7년(1407)부터 부산포와 내이포(乃而浦, 현 진해)에 왜관을 설치했고, 이어서 태종 18년(1418)에는 울산에 염포(鹽浦)를 설치했다. 왜관은 무역을 허가해 달라고 요청하면서 몰려드는 왜인들에 대한 통제 정책의 결과로 탄생했던 것이다.14)

한데 「동래부산포지도」에서 눈길을 끄는 것은 부산의 지명이 오늘날 우리가 알고 있는 '가마 부'산(釜山)이 아니라 '부자 부'산(富山)이라는 사실이다. 애초에 부산은 동래성에 읍치를 둔 동래현(東來縣)의 한 고을로서 풍요로운 땅을 일컫는 이름이었던 것이다.

13) 신숙주, 『해동제국기』, 신용호 외 주해, 서울 : 범우사, 2004, 38쪽. 14) 다시로 가즈이(田代和生), 『왜관 : 조선은 왜 일본 사람들을 가두었을까?』, 정성일 엮음, 서울 : 논형, 2005, 21쪽.

18) 『해동지도』(1750년대 초, 소장 : 서울대 규장각) '동래부'. 회화식으로 제작된 이 지도에는 동래읍치를 중심으로 주요 지명, 거리 표시 및 교통로가 상세히 표시되어 있다. 19) 『여지도』(1800년경, 소장 : 서울대 규장각) '동래부'. 이 지도는 『해동지도』에 비해 부산의 지리 정보를 도식적으로 추상화하고 있다. 동래읍성을 비롯, 여러 곳의 비율이 상대적으로 크게 그려져 전체적으로 과장된 인상의 정보를 준다.

20) 『청구도』(1834, 소장 : 서울대 규장각) '동래부'. 21) 『대동여지도』(1861, 소장 : 서울대 규장각) '동래부'.

II-2. 고지도 속의 옛 부산

그러나 『해동제국기』가 편찬된 후인 성종 12년(1481)에 나온 『동국여지승람』(東國輿地勝覽)에서 부산은 다음과 같이 '가마 부'(釜) 자로 표기되기 시작했다. "부산(釜山)은 동평현(東平縣)에 있으며, 산이 가마솥 모양과 같아서 이렇게 이름 지었다. 그 아래가 바로 부산포이니, 늘 살고 있는 왜호(倭戶)가 있으며 북쪽으로 현까지의 거리는 12리이다."15) 대략 15세기 중엽까지 이렇듯 부산은 풍부한 수산물과 자원을 반영해 '부자 부'산이었다. 그러나 15세기 말 가마솥 모양의 산 아래 부산포의 지정학적 장소성이 경제·외교·국방 차원에서 강조되면서 '가마 부'산으로 바뀌었던 것이다.

18세기에 이르러 옛 부산의 시각 정보는 입체적으로 제작된다. 예컨대 1750년대 초에 제작된 필사본 『해동지도』(海東地圖)의 '동래부' 편을 보자. 실제 경관을 사생하듯 표현해 매우 사실적이다.(사진 18) 『해동지도』는 영조 때 관에서 편찬한 군·현 지도로, 이른바 조선 후기 '진경시대'16)의 정신을 잘 반영한 회화식 지도다. 이 지도는 동래읍치를 중심으로 주요 지명, 거리 및 교통로까지 자세히 표시하고 있다. 북서쪽에는 대규모의 금정산성이, 동남쪽 수영강 옆에 좌수영 진영이 보인다. 한데 좌수영 왼쪽에 오래전에 사라진 동래 고읍성(古邑城)이 그려져 있다. 『동국여지승람』에 따르면, 이 성은 신라 때 축성되어 동남쪽은 돌로, 서북쪽은 흙으로 쌓았고 둘레가 4430척(1.38킬로미터)이었다. 지난 2003년 망미동 옛 국군통합병원 터에서 이 성터가 발굴되었지만 안타깝게도 아파트단지 건설로 훼손되어 버렸다. 지도 중앙에는 동래읍치를 휘감아 돌아 사천(絲川, 현 수영강)과 만나는 온천천(溫泉川)이 보인다. 남쪽에는 부산진성과 조선통신사가 일본으로 떠나던 영가대(永嘉臺)가 보이고, 서남쪽 해안선을 따라 개운진, 두모진과 담장에 에워싸인 초량왜관이 표시되어 있다. 특히 부산진성 안에 그려진 솥뚜껑처럼

15) 『신증동국여지승람』 권23, 동래현 '산천' 편, 『신증동국여지승람 III』, 서울 : 민족문화추진회, 1971, 351쪽.
16) 문화사상의 시대 구분 명칭으로 숙종 대(1675~1720)에서 영조 대(1724~1776)·정조 대(1776~1800)로 이어진 124년간을 이른다. 최완수 외, 『진경시대 : 우리 문화의 황금기』 1권, 서울 : 돌베개, 1998, 13쪽.

22) 『1872년 지방지도』 '동래부'. 이 지도는 동래읍성에 대한 많은 정보를 제공할 뿐 아니라 전략적 중요도에 따라 동래읍성, 좌수영, 부산진, 다대진, 초량왜관의 크기를 다르게 표시해 개항 전 옛 장소들의 공간적 특징을 잘 보여 준다.

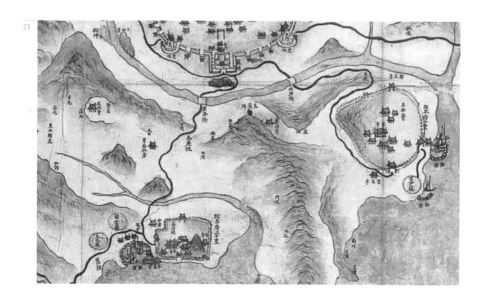

23) 『1872년 지방지도』 '동래부' 세부. 동래읍성 남문에서 부산진과 좌수영진으로 향하는 교통로가 표시되어 있다.

도드라진 산이 눈길을 끈다.

『해동지도』 이후 동래부의 모습은 회화식 필사본 『여지도』(1800년경 제작)에 이르러 도식적 추상화 단계를 겪기 시작했다.(사진 19) 산세와 해안선의 기본 형태는 『해동지도』를 모태로 한 듯 유사해 보이나, 동래읍성을 비롯해 여러 지점은 비율이 상대적으로 크게 그려져 있다. 이로 인해 전체적으로 과장된 인상의 정보를 준다. 이러한 추상 과정은 김정호가 제작한 방안식 필사본 『청구도』(1834)를 거쳐, 목판본 지도책인 『대동여지도』(1861)로 이어졌다.

『청구도』에는 『해동지도』에 나오지 않던 황령산(荒嶺山)17), 송현산(松峴山, 현 용두산), 승악산(勝岳山), 엄광산(嚴光山)이 표시되어 있다.(사진 20) 주목할 것은 김정호가 포구와 산의 지명을 분리해서 부산포(釜山浦) 오른쪽에 부산(釜山)을 따로 표기했다는 사실이다. 그는 '부산'이 어느 산인지 알고 있었던 것으로 추정된다. 그러나 부산포 왼편에 위치해야 할 개운포(開雲浦)를 영가대 오른쪽에 표시함으로써 약간의 착오가 있었음을 보여 주었다. 이러한 혼동은 방안식 목판본 『대동여지도』(1861)에서도 발견된다.(사진 21) 김정호는 여기서 거리 측정을 포함해 지리 정보를 체계적으로 도면화했지만, 부산포 서쪽 송현산 밑에 있어야 할 초량왜관을 반대편 동쪽에 위치시키고, 개운포의 위치를 그 밑에 표시했다. 이와 같은 잘못된 표기는 아마도 뒤집힌 이미지로 판각해야 하는 목판 지도의 제작 기법으로 인한 인지적 착오로 여겨진다.

조선 정부가 마지막으로 제작한 『1872년 지방지도』는 동래읍성에 관한 많은 정보를 전해 준다.(사진 22) 평산성(平山城) 구조로 축조된 동래읍성은 임진왜란 때 동래성전투로 파괴되었다가 영조 7년에 증축했다고 전한다. 기록에 의하면, 둘레 1만7291척(5.4킬로미터), 높이 17척(5.3미터)에 달했다는 성곽에는 홍예식 문루 구조의 남문과 그 좌우에 서문과 동문이 있었다. 특히 남문에는 이중 구조의 익성(翼城)이 있고, 동서북문은 옹성(甕城)까지 갖추었다. 조선시대 주요 읍성의 평균 둘레가 대략 2.9킬로미터 정도

17) 황령산은 『동국여지승람』에는 '누를 황'(黃)의 황령산(黃領山)으로 기록되어 있으나 김정호의 『청구도』, 『동여도』, 『대동여지도』에는 '거칠 황'(荒)으로 표기되어 있다.

24

24) 「동래부사접왜사도」(18세기 중엽 추정, 소장 : 국립중앙박물관). 이는 열 폭의 병풍에 그려진 진경회화식 입체 지도로서, 동래읍성에서부터 부산진성, 개운진, 두모진을 거쳐 초량왜관에 이어지는 옛 부산의 주요 장소와 건물들이 펼쳐져 장관을 이룬다.

25-1) 「동래부사접왜사도」(소장 : 부산박물관) 중 '초량왜관' 부분. 용두산 위에서 현 남포동 방면으로 동관 일대를 보고 그렸다. 선창이 잘 보이는 남동쪽 산자락에 관수가를 중심으로 건물들이 배치되어 있다. 배가 정박하는 선창과 일종의 출입국관리소 기능을 했던 관문인 빈번소(浜番所), 창고 등의 항만시설이 해안선을 따라 늘어서 있고, 그 위에 왜관 정문인 수문(守門)을 비롯해 동향사(東向寺), 재판가(裁判家), 개시대청(開市大廳) 등이 들어서 있다.

25-2) 동래부 화원 변박(卞璞, 1741~?)의 「왜관도」(1760, 소장 : 육군박물관). 초량왜관을 남쪽에서 북쪽을 향해 그린 이 그림은 용두산과 용미산을 기본 축으로 동관과 서관으로 이루어진 왜관 전체 규모와 건물 배치에 대한 매우 자세한 정보를 제공한다. 용두산 왼쪽 위 복병산 서쪽 자락에 연향대청(현 광일초등학교 자리)이 보인다. 왜 사신이 초량객사에서 조선 국왕에게 숙배를 올린 다음 연회가 개최되었던 곳이다. 동관 아래쪽의 용미산을 찍고 해안선과 만나는 남쪽 담장이 왜관의 남쪽 경계를 짐작케 한다. 이 「왜관도」는 복병산 동쪽 해안에 두 개의 쌍산 영선상의 모습이 선명하게 그려져 있는 유일한 그림이다. 영선산은 일제강점기 북항 매축으로 사라졌다.

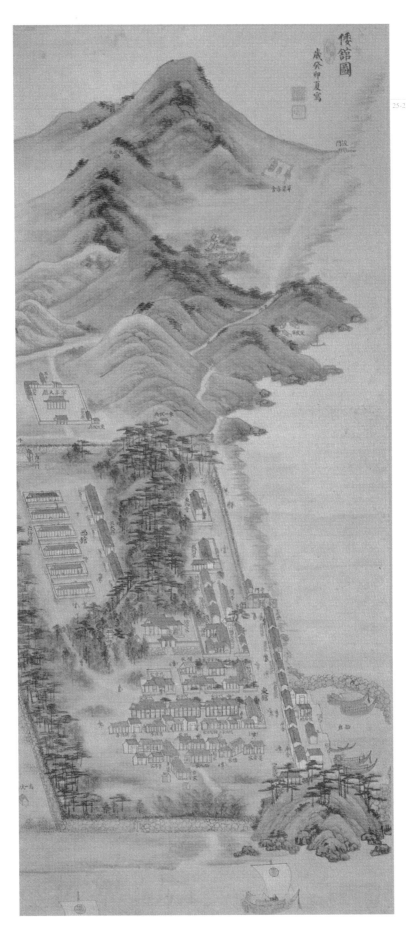

26) 위성사진으로 본 증산(왼쪽 ○ 표시)과 자성대(오른쪽 ○ 표시). 27) 『해동지도』 '부산진' 세부. 부산진 성 안에 솥뚜껑과 같은 산이 표시되어 있다. '개운진'으로 표시된 곳이 현 증산인데 표시되어 있지 않다.

인 데 비하면 동래읍성은 거의 두 배에 달하는 큰 규모였다. 온천천 위로 동래읍성과 부산진성을 잇는 광제교(廣濟橋), 수영강 하구의 좌수영진과 해운포로 향하는 이섭교(利涉橋)가 보인다. 지금은 사라진 옛 다리들이다. 이 지도는 전략적 중요도에 따라 동래읍성, 좌수영, 부산진, 다대진, 초량왜관의 크기를 다르게 표시해 개항 전 옛 장소들의 공간적 특징을 잘 보여 준다.(사진 23)

고지도 외에 오늘날의 사진과 동영상 못지않게 입체적 정보를 전해 주는 상세한 옛 그림이 한 점 있다. 18세기 중엽에 그려진 「동래부사접왜사도」(東萊府使接倭使圖)다.18) 얼핏 보기에 이 그림은 동래부사가 동래읍성에서 초량왜관까지 왜의 사신을 맞으러 가는 과정을 담은 열 폭짜리 병풍행렬도로 보인다. 그러나 자세히 보면 놀랍게도 당시의 경관을 고스란히 퍼 담은 진경회화식 입체 지도에 해당한다.(사진 24) 동래읍성에서 부산진성, 개운진, 두모진을 거쳐 초량왜관까지 이어지는 옛 부산의 주요 장소와 건물들이 마치 한 편의 웅장한 영화처럼 펼쳐진 것이다.

임란 후 부산진 왜관은 절영도에 잠시 이전되었다가 1607년에 두모포(현 수정시장 일대)에 정식으로 재설치되었다. 그러나 왜인들은 협소한 두모포에 배를 대기 불편하다는 이유로 이전을 요청해 1678년 용두산 일대에 초량왜관이 조성되었던 것이다. 이후 1876년 강화도조약 체결로 초량왜관 일대는 '일본인 전관거류지'가 되어 일제강점기 부산의 중심지가 되었다. 이로써 옛 부산의 다양한 공간적 원형에 대한 기억은 점차 사라지게 된다.(사진 25-1/2)

II-3. 솥뚜껑 닮은 자성대

대부분 부산시사 관련 문헌에 따르면, 부산시의 모태인 '가마 부'(釜)산은 가마솥처럼

18) 이 그림은 두 점이 있다. 하나는 국립중앙박물관 소장품으로 겸재 정선이 그린 것으로 알려진 것이고, 다른 하나는 부산박물관에 있는 작가 미상의 그림이다. 둘 모두 같은 내용을 담고 있으나 구성과 장소의 묘사에서 있어 약간의 차이가 있다. 자세히 보면 국립중앙박물관 소장본이 필력과 화풍에서 좀더 섬세하다.

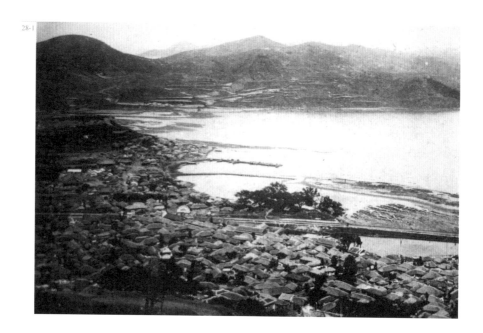

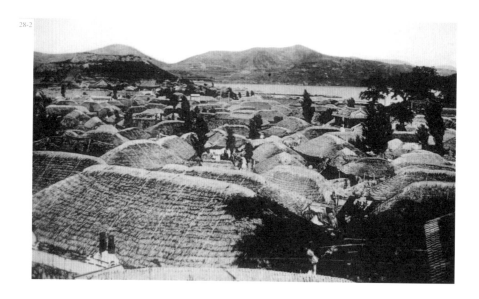

28-1) 경부선 철도부설 직후 해체된 부산진성과 부산포의 1905년경 모습. 왼편에 정상이 깎여진 자성대와 서문이 보인다. 포구 가운데 돌출되어 곶을 이룬 곳이 영가대 자리다(출전 : 『기록사진으로 보는 부산·부산항 130년』, 92쪽). 28-2) 1905년경 부산진성과 부산포 마을. 왼쪽에 자성대와 서문이 보인다(출전 : 『기록사진으로 보는 부산·부산항 130년』, 93쪽).

생긴 산 밑의 포구를 부산포라 부르면서 유래했다고 했다. 도대체 이 '가마 부'산은 어디인가? 많은 문헌들은 이 산을 동구 좌천동 '증산'(甑山)이라 추정한다.(사진 26) 흔히 이런 주장들은 시루와 가마솥 형상의 유사성에 기초하고 있다. 예컨대 『부산의 맥』에서 저자 최해군 선생은 '시루 증'(甑) 자가 말하듯 증산은 산봉우리가 시루같이 평평해 '시루대'로 불려 왔다고 한다. 증산 정상은 실제로 평평해 현재 체육공원이 들어서 있다. 『동구향토지』는 이 산의 가마솥 모양의 봉우리가 시루형이 된 것은 부산진 내성(內城)을 해체한 왜군이 뒤편 산 정상에 왜성을 축성했기 때문이라고 전한다.

그러나 '시루 증'산이 '가마 부'산이라는 주장은 여러 고지도와 실제 지형을 살펴볼 때 의심스런 점이 많다. 무엇보다 증산의 모습은 그 유래를 감안해도 가마솥 형상과 무관하기 때문이다. 증산은 산자락의 경사가 급해서 가마솥의 완만한 솥뚜껑 형상을 품기엔 지형 자체가 설득력이 없다. 오히려 다음과 같은 이유로 '가마 부'산은 현재 부산진시장 옆 부산진지성(釜山鎭支城), 즉 자성대공원일 가능성이 있다.

첫째, 회화식 필사본으로 제작된 고지도들 속에는 부산진지성 안에 가마솥처럼 도드라진 산이 자주 등장하며, 부산포 일대의 주요 경관으로 강조되어 있다. 이는 현재 서울대 규장각이 소장한 『광여도』, 『해동지도』, 『1872년 지방지도』 등에서 공통으로 확인되는 사실이다.(사진 27) 둘째, 『동국여지승람』에 "부산포는 가마솥 모양의 산 아래 있다"고 했다. 그런데 오늘날 성남초등학교 교정의 서편에 있었던 부산진지성의 서문(금루관) 밖 일대의 포구를 지칭하던 옛 부산포는 자성대에 더 가깝고, 증산 밑의 포구와 진을 개운포·개운진이라 불렀다.(사진 16 : 66쪽) 셋째, 자성대 역시 임진왜란 발발 다음해(1593) 왜군이 산봉우리를 깎아 성을 축성하면서 증산과 같은 시루 형상이 되었다. 실제로 가보면 자성대 정상은 현재 게이트볼 운동장으로 사용될 만큼 평평하다. 이는 1905년쯤 부산포 일대의 전경을 담은 한 사진에서 분명히 확인된다.(사진 28-1) 사진 왼편에 정상 부위가 깎여진 자성대와 서문 일대에 형성된 부산포의 모습이 보인다. 따라서 왜군이 솥뚜껑 부분을 깎아 내 평평한 시루형이 되었다고 좌천동 증산을 '가마 부'산이라고 추정하는 것은 설득력이 떨어진다. 이런 논리라면 자성대도 '시루 증'산인 셈이다.(사진 28-2) 따라서 '가마 부'산은 좌천동 증산보다는 자성대공원의 산일 가

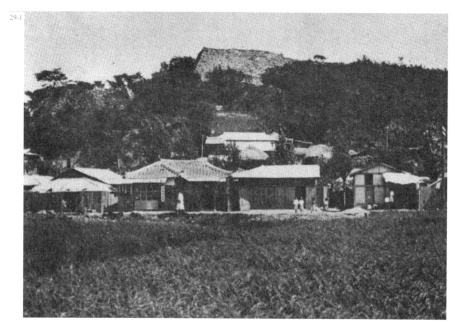

29-1) 1905년경의 부산진성. 계단식 왜성축성법으로 정상이 깎여 나가 뚜껑이 사라진 솥 모양을 하고 있다(출전 : 『日本植民之史 1 : 朝鮮』). 29-2) 현재의 자성대 일대. 사진 가운데 붉은 지붕이 보이는 성남초등학교 자리가 서문 자리다. 바로 이곳이 부산의 기원지 부산포다. 매축되기 전 원래 부산포의 해안선은 사진 오른쪽에 보이는 도로변까지 형성되어 있었다.

능선이 훨씬 더 높다.

논란이 많은 '가마 부'산의 실체는 서로 마주하고 있는 증산과 자성대에 올라 비교해 보면 좀더 분명해진다. 왜성 축성법으로 깎여 나간 자성대의 산봉우리는 오늘날 나무가 무성히 자라 도드라진 손잡이만 없을 뿐 완전한 솥뚜껑 모양을 이루고 있지 않은가.(사진 29-1/2) 놀랍게도 질곡과 망각의 세월이 흘러 많이 훼손되었어도 '가마 부'산은 '장소의 원형'을 스스로 치유해 놓았던 것이다.

그러나 범일동 자성대교차로에 서면 과연 이곳을 부산의 기원지라 할 수 있을지 좀 민망해진다. 18세기 중엽 화원 이성린(李聖麟)이 그린 「사로승구도」(槎路勝區圖)(사진 3 : 44~45쪽)에 표현된 부산포의 아름다운 옛 경관을 기대할 수는 없겠지만, 눈앞에 보이는 것이라곤 부두에 야적된 컨테이너 더미요 칼로 베듯 허공을 가로지르는 고가도로뿐이다. 이 점에서 최근 부산시가 고유한 지역성과 도시경관의 정체성을 회복하기 위해 '동래읍성 및 부산진 역사길 경관정비' 등의 10대 전략사업을 시작한 것은 그나마 다행스런 일이다.

그러나 단순히 읍성의 박제화된 복원과 역사길의 물리적 정비만이 아니라 앞서 설명한 옛 장소들의 풍성한 서사적 의미가 일상 삶의 필요성에서 갱신되어야 한다. 부산에 옛 장소들이 지닌 풍부한 의미를 발굴하고 디자인을 통해 새로운 활기를 불어넣는 것은 최첨단 도시이미지로 급격한 변화를 겪고 있는 부산 시민들의 정서적 균형감 회복과 도시의 매력 창출에 도움이 될 것이다. 그럴 수 있을 때 부산인들은 자신의 정체성을 확인하고 부산다운 역동적 부산을 가꿔 나갈 수 있다. 성궤를 찾듯 부산의 원형을 찾아 나선 이유가 바로 여기에 있었다.

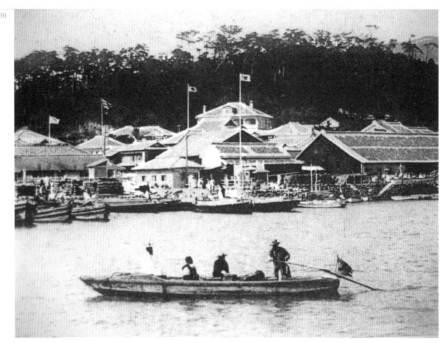

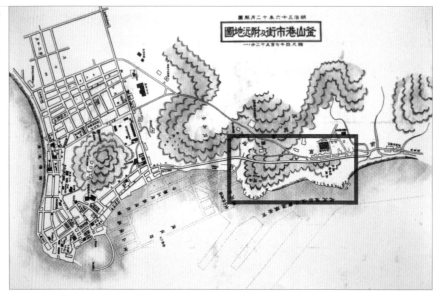

30) 1890년 중반 용두산 아래 해관부두 전경(출전: 『기록사진으로 보는 부산·부산항 130년』, 35쪽). 태극기 뒤편 용두산 자락의 건물이 1879년 관수가 자리에 건립된 일본영사관이다. 국기 계양대 우측에 길게 뻗은 단층건물이 해관 보세창고다. 31) 1903년 일제가 제작한 부산항 일대 시가지 지도(소장: 부산광역시 중구청). 현 중앙동과 여객터미널 일대에 해당하는 매축지가 점선으로 표시되어 있다. 옛 부산역 자리 오른쪽에 착평 공사로 사라진 영선산(營繕山, □ 표시)이 해관산(海關山)과 양산(兩山)으로 표시되어 있다(출전: 『기록사진으로 보는 부산·부산항 130년』, 60쪽).

III. 근대 부산의 기억

III-1. 박래품 판타지

"다음날, 차 대접을 받으러 간 나는 서양적인 관습에 신속히 적응하는 그들의 모습에서 다시 한 번 조선인의 놀라운 순발력을 확인하게 되었다. 그들은 아예 유럽식으로 편하게 나를 맞이했을 뿐 아니라, 샴페인까지 내놓는 것이었다. 이곳 관리로서 프랑스산 포도주의 거나한 맛에 그토록 즐겁게 취할 수 있는 것을 보고, 나는 우리의 어느 지방으로부터 새로운 포도주 판로가 이곳에도 이미 개척된 상황이라는 것을 알 수 있었다."19)

이 말은 웰빙 열풍에 와인 문화를 즐기고 있는 요즘 한국인들을 두고 서양인이 한 말이 아니다. 19세기 말에 한 프랑스 여행가가 관아에서 파견된 개항장 부산의 조선인 관리들을 만나 기록한 이야기다. 1876년 강화도 조약의 체결로 부산이 개항한 지 불과 12년이 흐른 시점이었다. 서양인도 놀랄 만큼 부산항엔 물 건너 온 '박래품'(舶來品)이 소개한 유럽식 취향이 이미 흥건하게 스며들어 있었다. 1877년에 부산구조계조약(釜山口租界條約)이 체결되어 용두산 일대 옛 초량왜관 부지가 일본인 전관거류지로 개방되고, 1882년에 조미수호통상조약이 체결되어 1883년부터는 일반 외국무역이 공식적으로 개방되었기 때문이었다.(사진 30) 당시 부산의 변화를 목격한 인물은 프랑스의 여

19) 샤를 바라·샤이에 롱, 『조선기행 : 백여 년 전에 조선을 다녀간 두 외국인의 여행기』, 서울 : 눈빛, 2001, 198쪽.

행가로 지리학자이자 민속학자, 샤를 루이 바라(Charles Louis Varat, 1842~1893)였다. 1888년 10월 말 그는 한성에서 부산까지 한반도 남쪽을 종단했다. 120여 년 전 부산 땅을 처음 밟았던 그의 시선은 비록 이방인의 눈이었지만 개항장 부산의 경관을 이해하는 중요한 단서를 제공한다.

바라 일행은 한성을 출발한 지 16일 만에 험한 고개가 이어지는 산과 골짜기를 지나 마침내 어느 산 정상에 도달했다. 그는 "빛나는 석양빛이 마치 오페라의 조명처럼 아름다운 고갯길을 올라" 시야에 처음 들어온 부산을 바라보며 이렇게 적었다. "별빛이 수놓은 환상적인 야경을 만끽할 수 있게 되었다."20) 한 유럽인의 망막에 구릉성 산지의 변화무쌍한 아름다움이 특징인 부산의 경관이 최초로 포착된 순간이었다. 마치 판타지 영화 속의 한 장면처럼, 그곳엔 천연의 아름다움을 간직한 채 물 건너온 수입 등유로 밝혀진 야경처럼 근대 문명의 싹이 막 피어나고 있었던 것이다. 그는 당시 부산항의 경관뿐 아니라 세관과 선박 편의 현황, 일본과 외국인 거류지, 부산진 일대 조선인 구역의 삶 등을 매우 자세하게 묘사했다.

III-2. 조선 안의 日, 歐, 淸

샤를 루이 바라는 부산을 일컬어 "전체가 네 개의 구역으로 뚜렷이 구분된 도시"라고 묘사했다.

"가장 남쪽에 위치한 오래된 구역은, 지금은 요새의 흔적만이 남아 있는데, 일본인들이 수세기 동안 장악하면서 모든 상인들의 창고를 제공함으로써 인근 무역의 중심지 노릇을 했었다. 다음으로 오래된 구역은 조선인에 의해 건설된 부산으로, 가장 북쪽에 위치해 있으며 마찬가지로 요새화해 있다. 나머지 유럽인 거주 지역은 가장 최근에 생겼으며 …… 조선쪽 부산이라고 부르는 구역은 항구로부터 거의 10리 이상 떨어져 있다. 그곳으로 가려면 해안선을 따라 늘어선 낮은 언덕길을 가야 하는데, 거기서 내려다보이는 바다 풍경은 압권이다."21)

여기서 첫번째 부산, 즉 "일본인들이 수세기 동안 장악한 무역의 중심지"란 옛 초량왜

관 부지에 들어선 일본인 전관거류지를 뜻한다. 둘째로 "가장 북쪽에 조선인에 의해 건설된 요새화된 부산"은 동래읍성 지역을 말한다. 셋째 "가장 최근에 생긴 부산"이란 지금은 사라진 영선산 일대의 유럽인 거주지였다. 넷째 "바다 풍경이 압권인 조선쪽 부산"은 조선인 토착민들이 거주했던 부산진 포구를 일컫는다. 이처럼 당시 바라가 목격한 부산은 적어도 네 개의 구역으로 분화되어 있었다. 하지만 엄밀히 말해 그가 언급하지 않은 곳이 있었다. '청국 조계지'였다. 이곳까지 포함하면 부산에는 모두 다섯 개의 부산이 존재한 셈이다. '가마 부'산의 기원지로서 부산포는 앞서 충분히 설명했다. 다음에서 나머지 4개의 부산에 대해 좀더 자세히 살펴보기로 한다.

일본인 전관거류지는 강화도조약(조일수호조규)이 체결된 이듬해인 1877년 1월 30일 부산구조계조약(釜山口租界條約)에 의해 36만 3638제곱미터의 초량왜관 부지 위에 들어섰다.(사진 31) 한데 거류지조약의 실제 내용은 항만 관리만 조선 정부가 맡을 뿐 거류지 내의 주민 관리·징세·토지·가옥·건축·경찰 등 일체의 지방 행정권은 일본 영사가 장악하게 되어 있었다.22) 말하자면 조선 정부는 자기 땅에 남의 집을 지어 주고, 그 집 앞을 쓸어 주고 관리해 주는 우스운 꼴을 자초한 것이다. 문제는 거류지 내 일인들의 토지 소유권이 인정되면서 그들의 토지 소유욕이 거류지 밖으로 급속히 확대되어 갔다는 점이다. 이미 1900년 초에 일인들은 부산에서 4분의 3에 달하는 토지를 매점할 수 있었다. 국권을 침탈하기 오래 전부터 부산의 토지가 대부분 일인들의 수중에 들어갔던 것이다.

이는 당시의 통계 자료가 말해 주는 바이기도 하다. 조선인들의 삶의 터전인 부산진 포구는 1876년 개항 당시 400여 호에 달했지만 을사늑약 직후에 300여 호로 감소한 반면, 용두산 일대 일본인 전관거류지는 100여 호에서 400여 호로 크게 증가했다. 마찬가지로 훗날 동광동 1가로 이전하기까지 해관(세관)이 설치된 옛 두모포 왜관(古館) 지역도 호구 수가 150여 호에서 200여 호로 증가했다.23) 또 다른 자료엔, 개항 원년에 82

20) 샤를 바라·샤이에 롱, 『조선 기행』, 194쪽. 21) 같은 책, 199~200쪽. 22) 손정목, 『한국개항기 도시변화과정 연구』, 서울 : 일지사, 1982, 99쪽. 23) 부산직할시 동구청 편, 『동구향토지』, 1987, 124~125쪽.

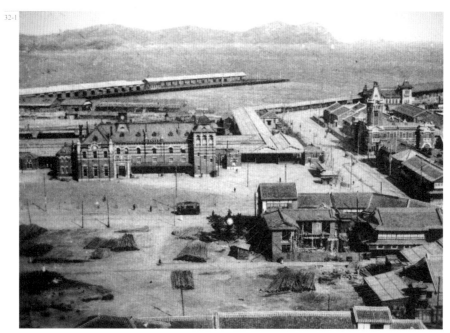

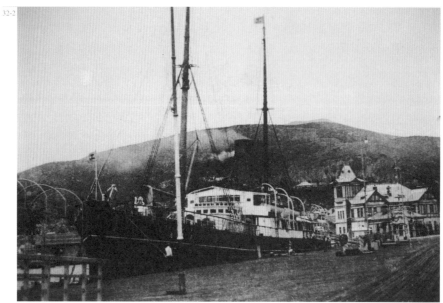

32-1) 1910년대 북항 부두, 부산역, 부산세관 전경(출전 : 『기록사진으로 보는 부산·부산항 130년』, 70쪽).

32-2) 1910년대 초 제1부두의 전경. 관부연락선이 정박하고 있는 부두 뒤로 철도호텔이 보인다(출전 : 『기록사진으로 보는 부산·부산항 130년』, 73쪽).

명에 불과했던 부산의 전체 일본인 수가 1897년에 이르러 이미 호구 수 1026에, 인구 6065명에 이르렀다.24) 이를 보면 개항 이후 부산의 근대 도시화는 조선인을 위한 것이 아니라 일인들의 거주를 위한 것임을 알 수 있다. 이로써 전관거류지는 오늘날까지 '중구'와 '중앙동'이라는 지명이 말해 주듯, 조선인들의 삶과는 무관하게 조선과 대륙 침략의 거점이자 식민도시의 중심이 되었다.

일인들은 자신들의 거주지를 중심으로 항만시설 축조, 철도와 도로망 형성, 상·하 수도 시설 건설 등의 시가지화 작업을 추진하고 각종 공공건물을 건설해 갔다. 1902년부터 시작된 항만 매립 공사는 대륙과 일본을 잇기 위한 것으로 북항·부산진·영도·남항 순서로 진행되었다. 1908년 북항 매축지에 경부선이 개통되고, 1909년 임시로 첫 취항한 부산~시모노세키(釜-關) 간 연락선은 부산 부두가 부산역 뒤편에 준공(1913)되면서 본격적으로 철도와 이어졌다.(사진 32-1/2) 시역 확대에 따라 시가지가 정비되면서 1915년부터 광복동에 전차가 운행되고 부산우체국과 동래온천 입구 사이를 전차와 경철을 변용하는 경편전철이 개통되었다.(사진 32-3/4) 이에 따라 부산의 행정 중심은 옛 동래에서 용두산 주변 전관거류지로 바뀌고, 동래는 대신에 일인들이 즐겨 찾는 온천과 향락의 중심지로 급속히 개발되었다.(사진 32-5) 1937년 중일전쟁 이후 대륙병참기지화 시책에 따라 일제가 발표한 '부산시가지계획'(1939)은 주택지뿐 아니라 공업용지 조성 계획도 포함한 것으로, 해방 후 도시계획의 준거점으로 작용했다.

동래읍성은 부산포에서 21리 북쪽에 위치해 있다. 북쪽에 해발 419미터의 마안산(馬鞍山)과 동쪽의 망월산(望月山, 해발 106미터) 능선을 따라 성곽이 평지의 읍치를 에워싼 형태로 축성되었다.(사진 33) 산성 구간과 평지로 이루어진 전형적인 평산성(平山城) 구조다. 동래읍성은 원래 고려 말 왜구의 침입에 대비해 쌓았고 임진왜란 이후인 영조 7년(1731)에 동래부사 정언섭이 다시 쌓았다. 그러나 일제강점기 일제는 다른 읍성 도시들처럼 시가지 계획의 명분으로 동래읍성의 서문에서 남문을 지나 동문에 이르는 구간을 완전히 해체해 버렸다. 또한 일제는 동헌 내부에 길을 내어 동래 관아를 해체하

24) 손정목, 『한국개항기 도시변화과정 연구』, 106쪽.

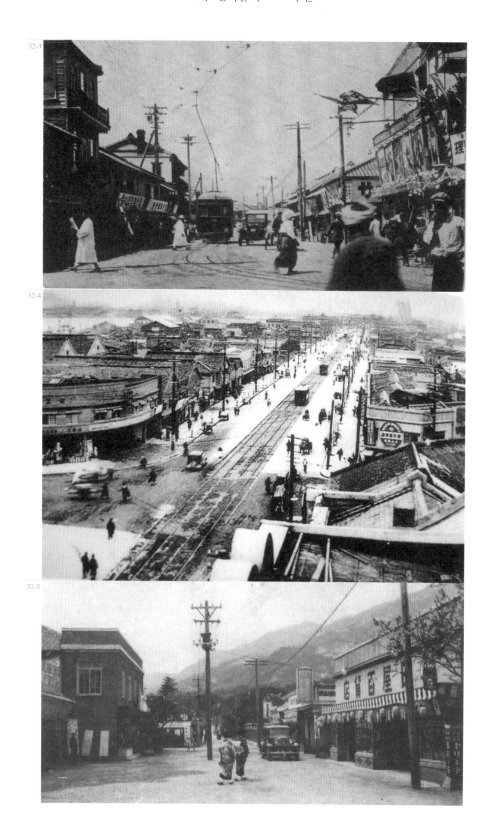

32-3) 1920년대 광복동 극장 앞과 전차. 부산에서 전차는 1915년부터 운행되기 시작했다(출전 :『사진엽서로 떠나는 근대기행』). 32-4) 1930년대 중앙동 전차길(출전 :『부산문화』, 118쪽). 멀리 상판이 들어 올려진 영도 다리 모습이 보인다. 32-5) 1930년대 동래온천 거리, 藤田屋백화점 발행 엽서(출전 :『사진엽서로 떠나는 근 대기행』).

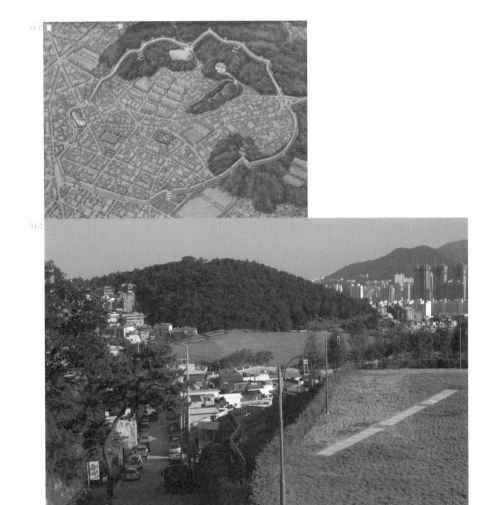

33-1) 동래읍성 복원조감도(제공 : 부산광역시 동래구청). 동래읍성은 일제강점기 시가지 정비계획으로 평지 구간이 철거되고 산지에만 일부 성곽의 모습이 남아 있었다. 1979년부터 1999년까지 일부 성벽 구간과 북문, 동장대, 서장대, 북장대 등이 복원 및 보수되었다. 2002년부터 치성(雉城)·여장(女牆) 등을 비롯해 성곽을 복 원 및 보수하고 있다. 33-2) 동래읍성 터. 북문 터에서 바라본 경관. 멀리 망월산 정상에 동장대가 보이고, 가운 데 구릉지에 복천동 고분군이 펼쳐져 있다. 이 고분군은 4세기 초부터 7세기 초에 이르는 가야 및 신라 지역의 유물 변화상을 보여 준다.

34-1) 1887년 부산 해관장 관사에서 본 영선산. 1887년 당시 부산에는 서양인을 위한 숙박시설로 해관장 관사가 숙소로 사용되었다. 관사의 온실 너머로 쌍악(雙岳) 또는 양산(兩山)이라 불린 영선산의 모습이 보인다(출전 : 『기록사진으로 보는 부산·부산항 130년』, 56쪽). 34-2) 영선고개 풍경. 옛 초량왜관 시절, 왜 사신은 초량객사(현 봉래초등학교)에서 조선 국왕의 전패(殿牌)에 절을 하는 의례를 행한 다음에 연향대청(현 광일초등학교)으로 가기 위해 이 길을 지났다. 영선고개는 이 길 오른쪽에 착평공사로 사라진 영선산의 이름에서 유래했다. 왼쪽에 보이는 길이 민주공원으로 향하는 보수동 산복도로의 초입이다. 고개 밑 왼쪽에 코모도호텔이 보인다.

고, 동헌의 바깥 대문 '독진대아문'(獨鎭大衙門)과 문루 '망미루'(望美樓)를 뜯어 자신들이 조성한 금강공원 유원지 입구로 옮겨 사용했다.

이로써 읍치 동래읍성은 사라지고, 동래라는 지명은 한낱 온천욕, 벚꽃놀이, 요정과 같은 향락 문화를 상징하는 부산 최고의 유원지로 전락해 버렸다. 약 5.4킬로미터에 달했던 동래읍성이 만일 남아 있었다면 수원 화성 축조(1796)에 앞선 조선 후기 읍성도시의 좋은 전례가 되었을 것이다. 현재 동래읍성지는 1980년 이후에 복원된 북문과 일부 산성 구간을 제외하고 성곽의 흔적이 사라지고 없다. 다만 옛 대동병원 맞은편에 남문 터, 동래전화국 옆에 서문 터, 동래고교 옆에 동문 터 등의 표석들이 읍성지를 말해 줄 뿐이다. 읍성지 경관은 마안산에서 뻗어내린 구릉지가 가운데 복천동 고분군 구릉을 중심으로 양쪽에 움푹 패여 마치 말안장의 형상을 방불케 한다. 그래서 옛 사람들은 산 이름을 '말안장'을 뜻하는 마안(馬鞍)이라 불렀던 것이다.(사진 33-1/2)

유럽인 거주 지역은 보수산 동쪽 산자락과 지금은 사라진 옛 영선산(營繕山) 서쪽에 위치했던 것으로 추정된다. 1903년 12월에 일제가 작성한 「부산항 시가 및 부근 지도」에는 보수산과 옛 영선산 사이에 '각국거류지'(各國居留地)가 표기되어 있다. 이곳은 오늘날 중구청에서 영주동 코모도호텔과 봉래초등학교에 이르는, 일명 '영선고개'의 동쪽에 해당한다. 영선고개는 보수산과 옛 영선산 사이에 위치해 초량왜관이 설치되었을 때 동래읍성에서 부산진을 거쳐 '초량객사'를 지나 '연향대청'으로 가는 길목에 위치한 중요한 고개였다. 지금도 인근 주민들은 영선고개라 부른다. 영선산은 두 개의 봉우리로 이루어진 아름다운 풍광의 산으로 일명 '양산'(兩山) 또는 '쌍악'(雙岳)이라 불렸다고 한다.

그러나 영선산은 북항 매축을 위한 착평공사(1909~1912) 때 모두 헐려 평지가 되었다. 북항 매축은 일인들이 설립한 부산매축주식회사에 의해 1차(1902~1905)와 2차(1907~1909)에 걸쳐 부산세관과 부산역 등의 기반시설 배치를 위해 진행되었다. 현재 부산지하철 중앙동역이 위치한 세관삼거리에서 북쪽의 영주4거리에 이르는 도로와 시가지 위에 영선산이 있었던 것이다. 교보빌딩이 들어서 있는 옛 부산역 터 일대에 절경의 영선산이 있었다는 사실을 아는 부산인은 별로 없을 것이다.(사진 34-1/2)이런 이유

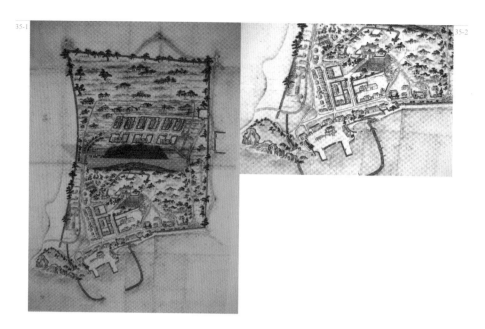

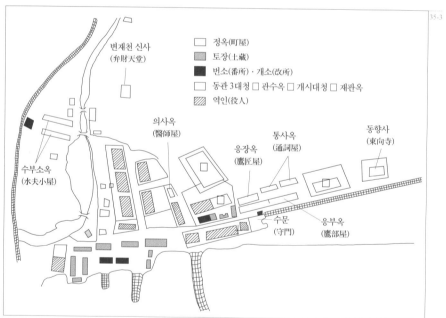

35-1) 18세기경 대마도 화공이 그린 『초량왜관도』(소장 : 나가사키 현립 대마도 역사민속자료관). 이 그림은 대마도에서 초량왜관의 현황 파악을 위한 목적으로 그려져 동관과 서관의 건물 배치와 위치를 매우 정확하게 묘사했다. 35-2) 『초량왜관도』 동관 부분. 선창이 잘 내려다보이는 용두산 동남쪽 산자락에 왜관 우두머리가 사는 관수가(館守家)가 자리 잡고, 용미산 옆에 선창과 일종의 출입국관리소 기능을 했던 관문 빈번소(浜番所), 창고 등의 항만시설과 관청 건물들이 동관 해안선을 따라 설치되었다. 35-3) 초량왜관 동관 건물 배치도(다시로 가즈이의 『왜관』 83쪽에 기초해 재작성).

로 오늘날 영선고개에는 중앙동 인쇄골목으로 이어지는 '40계단'처럼 가파른 경사의 계단들이 많다. 초량왜관 시절, 영선고개가 시작되는 곳(현 봉래초등학교 자리)에는 왜국 사신이 조선 국왕의 전패(殿牌)에 절을 하는 의례가 행해진 초량객사가 있었다. 또 영선고개 주변에는 조선인 외교관과 통역관들이 상주하는 관사인 성신당(誠信堂)이 있었다. 이런 사실을 감안하면 영선고개 일대에 유럽인 거류지가 자리 잡은 이유를 짐작할 수 있다. 이곳이 바로 부산에서 개항기 각국 외교와 무역의 중심지로서, 영국은 1883년에 바다와 접한 영선산 동쪽 사면에 영사관 부지를 정했다. 1890년에 늘어난 외교통상 업무를 처리하기 위해 초량객사 자리에 감리서(監理署)가 설치된 것도 이 지역의 장소성과 맞물린 것이라 할 수 있다.

한편 청국조계지는 영선고개의 유럽인 거주 지역을 지나 일인들이 시나마치(支那町)라 부른 청관에 위치했다. 1884년 8월 이곳에 청국영사관과 조계지가 설정되었다. 이처럼 개항기 부산에는 모두 다섯 개의 부산이 존재했다. 당시 부산에는 오늘날 서울시를 비롯해 광역 대도시들이 도시계획의 목표로 삼고 있는 '다핵분산형 도시 모델'의 씨앗이 발아하고 있었던 것이다.

III-3. 에도의 모형, 초량왜관

그러나 다핵 구조로 발아하던 부산은 곧 급속히 일인 중심의 도시로 변해 갔다. 부산이 일제 대륙침략의 관문으로 도시화되면서 개항 초기의 다양한 역동성이 사라졌던 것이다. 일장기 속엔 오직 하나의 붉은 히노마루가 존재하듯, 일본인 전관거류지를 중심으로 '한 개의 부산'이 형성되기 시작했다. 이런 맥락에서 부산은 전통적인 조선인의 삶과는 무관하게 새로 태어난 도시 유형에 해당한다. 일제의 식민지 도시건설 과정을 연구한 하시야 히로시(橋谷弘)에 따르면, 부산은 경성과 평양처럼 전통적인 도시의 켜 위에 생

25) 하시야 히로시, 『일본 제국주의, 식민지 도시를 건설하다』(濟國日本と植民地都市), 김제정 옮김, 서울 : 모티브북, 2005.

겨난 도시가 아니었다.25) 인천과 원산, 타이완의 가오슝(高雄), 만주의 다롄(大連) 등
과 같은 항만도시들처럼 식민 지배를 위해 새로 조성된 도시였던 것이다.

이런 의미에서 일본인 전관거류지의 모태가 된 옛 초량왜관의 조영 방식은 식민도시 부
산이 어떤 공간 개념으로 구축되었는지 말해 준다. 초량왜관은 용두산을 사이에 두고 동
관과 서관으로 구성되었다. 동관에는 왜관 우두머리 관수(館守)와 무역 업무를 담당한
장기 체류자들이 거주했고, 서관은 주로 객관으로 사용되었다.(사진 35-1)

흥미롭게도 초량왜관의 지형은 당시 일본의 성곽도시 에도(江戶, 도쿄의 옛 이름)를 연
상시킨다.『도쿄 이야기』의 저자 사이덴스티커(Edward Seidensticker)는 17세기 에
도가 궁성을 중심으로 서쪽 야마노테(山の手)와 동쪽의 시타마치(下町) 지역이 각각 반
원을 이루며 이원화된 원형 구조였다고 설명한다.26) 야마노테는 주로 무사 계급들이
거주했고, 시타마치는 상인이나 직인이 사는 번잡한 지역이었다. 그런데 동서로 구획
된 초량왜관의 기본 공간 배치가 이와 아주 흡사했던 것이다. 예컨대 동관은 무역 업무
를 담당한 장기 체류자들이 거주해 서관보다 훨씬 더 번잡했다. 또한 동관에서 북쪽 부
산포로 이어진 지형은 동쪽 시타마치 지역에서 북쪽 스미다가와(隅田川) 강 하구로 이
어지는 에도와 매우 유사하다. 이렇듯 왜인들은 자신들이 익숙한 에도의 공간 개념을
부산에 이식해 용두산에 신사를 짓고, 선창이 잘 내려다보이는 동관의 동남쪽 산자락에
관수가(館守家)를 배치했던 것이다.

서관에는 왜인들의 숙소로 사용된 동대청·중대청·서대청의 주요 3대청이 위치했다.
동관에는 배가 정박하는 선창과 일종의 출입국관리소 기능을 했던 관문인 빈번소(浜
番所), 창고 등의 항만시설과 관청 건물들이 동쪽 해안선을 따라 설치되었다. 해안선
을 따라 왜관의 정문인 수문(守門), 동향사(東向寺), 재판가(裁判家), 개시대청(開市大
廳)이 늘어서 있었다. 동향사는 왜관을 통과하는 모든 외교 문서를 공문서로 작성해 보
관하는 역할과 기능을 수행했고, 재판가에는 오늘날과 같은 사법관이 아니라 외교 교
섭관이 거주했다. 개시대청은 오늘날의 무역거래소에 해당한다. 관수가에는 왜관 전체
의 우두머리인 관수가 살았고, 대관가(代官家)엔 무역 담당자인 대관(代官)들이 거주했
다.(사진 35-2/3)

옛 시각 자료와 현 지적도에 기초해 수차례 답사 끝에 나는 옛 동관의 필지가 현재 어떻게 변했는지 파악할 수 있었다.(사진 36-1/2) 동래부 화원 변박(卞璞, 1741~?)이 그린 「왜관도」와 일본 측 자료를 함께 비교하면 옛 왜관 터가 어떻게 변해 있는지 짐작할 수 있다. 특히 18세기 중엽 대마도에서 제작된 일본 지도 「부산화관준공도」(釜山和館竣工圖)는 보다 구체적인 위치 정보를 제공한다. 이러한 자료들을 종합해 볼 때, 개시대청은 현재 계단이 남아 있는 관수가 터를 중심으로 계단 옆의 (옛) 남궁산부인과 건물과 24시간 편의점 터에 해당하고, 부산호텔 터에 재판옥, 타워호텔 터에 동향사가 있었던 것으로 추정된다. 또한 현 우리투자증권사 건물쯤에 왜관 출입문인 수문(守門)이 있었고, 이 문을 연결하는 동관의 담장이 부산호텔 앞길을 따라 백산기념관 앞을 지나 대청로와 만나는 지점까지 이어졌던 것으로 여겨진다. 개항기 초량왜관이 일본인 전관거류지로 바뀌면서 왜관의 동쪽 담장이 허물어지고 그 자리가 길이 되었던 것이다. 또한 관수가에 일본영사관이 들어서면서 이 일대가 부산의 중심이 되었다.

한편 용두산 서쪽에 위치한 서관의 주요 3대청은 현재 동주여상 앞의 대각사와 부산은행 등이 위치한 자리에 해당한다. 최근에 부산광역시 중구청이 발간한 근대 사진자료집27)에 따르면, 1887년 용두산 서편의 일본인 거주지를 찍은 한 장의 옛 사진 속에 서관 3대청의 건물 3동과 부속건물인 행랑채의 모습이 고스란히 담겨 있다. 특히 이 사진 앞에 서관의 북쪽 경계와 오른쪽에 서쪽 경계가 보인다. 이로써 대청로는 초량왜관 서관의 북쪽 경계를 따라 형성되었으며, 서관 서쪽과 북쪽 경계가 만나는 모퉁이가 오늘날 국민은행 대청동지점이 위치한 사거리인 셈이다.(사진 37-1/2/3/4)

26) 에드워드 사이덴스티커, 『도쿄 이야기』, 허호 옮김, 서울 : 이산, 1997. 27) 부산광역시 중구청 편, 『기록사진으로 보는 부산·부산항 130년』, 2005.

36-1/2) 동광동 2가 11번지 관수가 계단 원경과 근경. 이 계단은 폭 4미터로, 37단의 화강암으로 이루어져 있다. 이곳에 '옛 관수가→일본영사관→일본이사청→부산부청사'로 이어진 역사가 새겨졌다.

37-1) 관수가 계단 옆에 개시대청이 있던 곳. 개시대청은 오늘날 무역거래소에 해당했다.

37-2/3) 동관 3대청이 있던 부산관광호텔 앞 전경. 사진 왼편에 개시대청 자리를 지나 부산관광호텔 일대에 왜관의 외교 교섭관이 거주한 재판옥이 있었다. 멀리 보이는 타워호텔 자리가 동향사 자리로 여겨진다. 우리투자증권쯤에 왜관 출입문인 수문(守門)이 있었고, 수문과 연결된 동관 담장이 이 거리를 따라 오늘날 백산기념관 앞을 지나 대청로와 만나는 지점까지 이어졌다. 37-4) 개시대청 앞 동관 선창가. 왼쪽에 보이는 경사면 아래 제과점이 위치한 곳까지 해안선이 형성되어 있었다. 앞에 보이는 분식점 위에 걸린 환전소 간판이 초량왜관에서 출발해 일인거류지가 들어선 이곳의 장소성을 증언하는 듯하다.

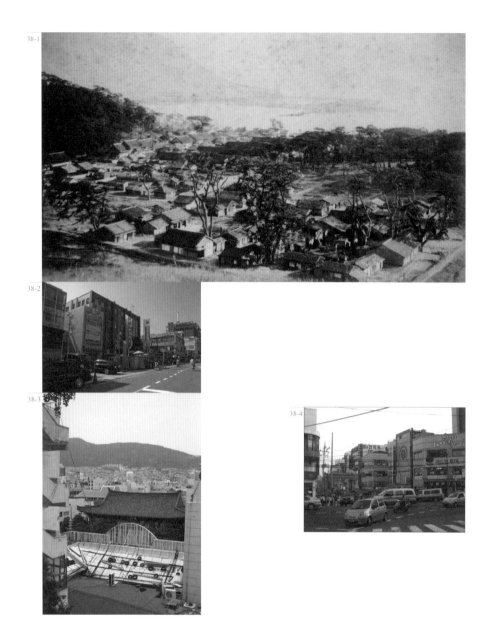

38-1) 1887년 용두산 서쪽 일인 거주지(출전 : 『기록사진으로 보는 부산·부산항 130년』, 32쪽). 이곳은 원래 초량왜관 서관에 해당한 지역으로 용두산 밑에 서관 3대청 건물이 보인다. 그 앞에 검은 지붕의 6행랑이 있다. 현 광일초등학교 부근에서 찍은 것으로 추정되는 이 사진 바로 앞에 옛 왜관 북쪽과 서쪽 담장의 흔적이 남아 있어 눈길을 끈다. 38-2) 초량왜관 서관 주요 3대청이 있었던 곳. 현재 대각사와 부산은행이 위치한 자리에 해당한다. 38-3) 동주여상 뒤 용두산 자락에서 내려다본 대각사. 38-4) 현 국민은행 대청동지점 앞 사거리. 사진 왼쪽의 국민은행 자리가 초량왜관 서관의 북쪽 담장과 서쪽 담장이 만나는 모퉁이로 추정된다.

III-4. 제국의 계단 앞에서

1925년 서울 남산에 '조선신궁'이 세워진 다음해 용두산에도 총독부 지시에 따라 식민지 부산의 정신적 지배를 위한 부산신사가 설립되었다.(사진 39-1) 한데 용두산 신사의 역사는 이보다 훨씬 더 오래 전으로 거슬러 올라간다. 일본 자료에 따르면, 일찍이 초량왜관 시절부터 용두산 남쪽 자락에 변재천(弁財天) 신사와 용두산 정상에 항해의 수호신을 모시는 '고토히라진자'(金刀比羅神社)가 있었다고 한다. 이와 함께 용미산에는 '타마다레진자'(玉だれ神社)라 부른 신사를 세웠다.(사진 39-2)

그러나 1910년 이후 조선총독부는 기존의 신사들과는 다른 목적의 관립 신사 설립 정책을 수립하고 추진하기 시작했다. 과거 조선 정부의 강력한 통제 정책으로 선린우호 정신이 유지되던 초량왜관 시절에 용두산 신사는 대마도를 오가는 왜인들이 바닷길에서 무사안녕과 장사의 번창만을 기원하는 마음의 안식처에 불과했다.28) 그러나 1910년 이후 신사의 의미는 완전히 차원을 달리했다. 그것은 일제에게 군대만큼이나 중요한 식민지도시 형성의 출발점이었다. 신사가 조선인들을 상대로 황민화 정책에 따른 식민지 지배의 상징적 기능을 담당했기 때문이다.29) 나아가 그 기능은 국가신도체제(國家神道體制) 아래 가장 중요한 '영혼의 지배'를 위한 도시시설 중 하나로 제사를 통해 식민지 질서를 유지하는 장치였던 것이다.30)

부산신사가 조선인에 대한 영혼의 지배를 위한 곳이라면, 식민도시화의 정책은 부산부 청사에서 시행되었다. 원래 부청사가 세워진 곳은 옛 초량왜관 시절 관수가였다. 개항 직후 1879년 10월, 관리관청사로 사용된 관수가 터에 일본영사관이 세워졌다. 이 건물은 1884년에 3층 규모로 재건축되어 사용되다가 을사늑약 후에 조선 정부의 감리서 업무를 인계받아 군대동원권을 비롯해 광범위한 권한을 행사한 이사청(1905~1910)

28) 다시로 가즈이, 『왜관』, 84쪽. 29) 하시야 히로시(橋谷弘), 『일본 제국주의, 식민지 도시를 건설하다』, 94~97쪽. 30) 아오이 아키히토(靑井哲仁), '계획의 식민지 / 일상의 식민지 : 도시사의 시각', 한국건축역사학회 2007년 3월 학술발표회 "식민지 도시의 근대" 발표문, 45~50쪽.

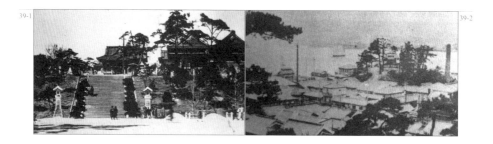

39-1) 용두산 부산신사(1926). 초량왜관 시절부터 용두산공원에는 항해의 수호신을 모신 '고토히라진자'(金刀比羅神社)가 있었다(출전 : 『한국의 발견 : 부산』, 48쪽). 39-2) 용미산에 있었던 신사 '타마다레진자'(玉だれ神社)가 보인다(출전 미상).

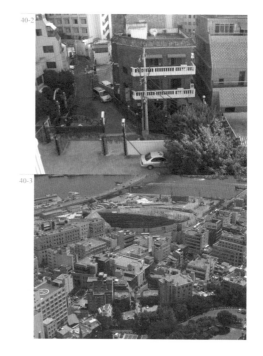

40-1) 관수가 계단 위 풍경. 왼쪽 골목길은 현재 부산관광호텔 뒷길과 이어져 용두산 진입로와 만난다. 40-2/3) 관수가 자리와 용미산 자리에 건설 중인 제2롯데월드.

41-1) 일본영사관(1879, 소장 : 부산근대역사관). 이 건물은 르네상스풍의 2층 목조건물로 조선 최초의 서양식 건물이었다. 2층 정면이 회랑으로 연결되어 현관 바로 위에 발코니가 달린 양식이 특징이다. 41-2) 일본 나가사키의 히가시야마테(東山手) 외국인거류지 전경. 부산 일본영사관은 1859년 개항 후 일본에 세워진 이러한 양관 건축에 발코니를 붙인 것이다(출전 : 『日本の美術 8』, 至文堂, 2005). 41-3) 이사청·부산부청사(1884). 일본영사관 자리에 재건축된 이 건물은 1905년부터 이사청, 1936년까지 부산부청사로 사용되었다(출전 : 『한국의 발견 : 부산』, 49쪽).

42-1) 부산상품진열관. 건평 215제곱미터, 연면적 545제곱미터의 이 건물은 동경 고부(工部)대학 출신 건축가 와타나메 유스루(渡邊讓, 1885~1930)가 설계해 1904년 6월에 준공했다(출전 : 『기록사진으로 보는 부산·부산항 130년』, 77쪽). 42-2) 부산세관(1910). 이 건물은 붉은 벽돌과 화강석을 조화시킨 절충식 르네상스 양식이 특징이다. 탑옥 구조에 처음으로 철근 콘크리트가 적용된 건물이었으나 1970년대 중반에 멸실되었다. 만일 이 건물을 살려 '동아시아 일제수탈역사박물관'으로 활용했더라면 부산의 역사·문화가 훨씬 더 넓고 깊어졌을 것이다.

으로 사용되었고, 1936년 용미산을 허물고 새 청사를 지어 이전하기까지 부산부청사로 사용되었다. 오늘날 중구 동광동 2가 11번지 일대에는 이러한 역사가 새겨져 있다. 옛 초량왜관의 돌담 유구와 함께 관수가 계단이 남아 있기 때문이다.(사진 40-1/2/3) 계단을 처음 확인하던 날, 나는 그 앞에서 한참을 서 있었다. 망각의 지층에 묻힌 역사의 무게가 느껴져 발을 뗄 수 없었다. 부산의 수많은 어느 계단과 달리 튼실한 화강암 계단에서 치밀하게 계산된 침략과 수탈의 밀도감이 전해졌다. 폭 4미터의 37계단을 오르면 옛 영사관 터가 나온다. 지금 이 자리엔 어떤 연유인지 한정식 집이 들어서 있다. 계단은 옛 남궁산부인과 병원 건물과 주류점이 입점한 건물 사이에 위치해 있다. 빛바랜 한 사진자료는 이 두 건물 터가 어떤 용도였는지를 말해 준다. 옛 병원 건물 자리엔 경찰서가 있었고, 주류점 건물 앞쪽에 일본인 거류민단 사무소가 위치해 있었다. 즉 일본영사관은 이 두 건물을 앞에 두고 계단 위에서 그들이 앞서 수용한 서구 건축을 과시하고 있었던 것이다.

일본영사관의 디자인은 두 차례 변화 과정을 거쳤다. 1879년 10월에 처음 준공된 영사관은 조선 최초의 서양식 건물로 기록된다.(사진 41-1) 르네상스풍의 2층 목조건물로 2층 정면이 회랑으로 연결되어 현관 바로 위에 발코니가 달린 양식이 특징이었다. 디자인적으로 그것은 1858년 일본이 안정5개국조약(安政五個國條約)을 체결하고 1859년에 개항한 나가사키의 히가시야마테(東山手) 외국인거류지에 세워진 양관 건축을 흉내낸 것에 불과했다.(사진 41-2) 약간의 차이가 있다면 부산의 경우, 영사관 건물의 상징성을 고려해 현관 위쪽에 발코니를 돌출시켜 강조한 점이다.

그러나 1884년 신축 건물에서 디자인의 기능은 이전과 완전히 달랐다. 거류지의 외교업무를 위한 일반 기능이 아니라 식민지배기구로 나아갈 침략 의도의 상징적 기능을 담았던 것이다.(사진 41-3) 그것은 서양식 목조구조와 일본식 기와지붕을 결합한 것으로 일본인들이 소위 '화양(和洋) 절충주의'라고 부르는 양식이었다. 무엇보다 구(舊)건물 디자인과 비교해 중요한 변화는 우뚝 솟은 탑이 2층을 뚫고 솟아올라 3층에서 '탑옥'(塔屋)을 이룬 점이다. 이는 지배자의 우위성을 드러내는 건축적 상징으로 앞으로 조선

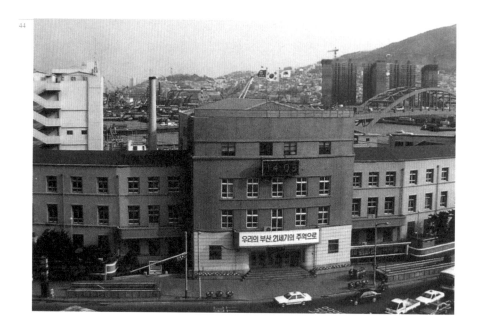

43-1/2) 부산근대역사관(1929). 동양척식주식회사 부산지점으로 세워진이 건물은 1920년대 말 서구 아르데코 풍의 기계미학을 반영했다. 해방 후 미군 제24사단 숙소로 사용되다가 1949년부터 미국 '해외공보처 부산문화원'이 자리해, 1982년 이른바 '부산 미문화원 방화사건'의 현장이 되기도 했다. 1999년 정부에 반환되어 2003년 부산근대역사관으로 거듭났다. 이로써 근대문화유산 복원 및 재활용뿐 아니라 구도심 재생의 모범적 사례가 되었다.　44) 부산부청사(1936). 1998년 현 연산동 시청사로 이전하기 전까지 부산시청사로 사용되었다. 현재 이 터에 롯데월드가 세워지고 있다(출전 : 『부산문화』, 144쪽).

땅에서 자신들이 추진하려는 계획을 미리 암시한 대목이라 할 수 있다. 왜냐하면 "유럽에서의 탑은 하늘을 향한 종교적 상징이자 시민자치의 상징 내지는 권력이나 부를 상징했지만 식민지 통치기관에 우뚝 솟은 탑은 동양적 건축과의 대비로 일본의 국력을 과시하는 상징"31)이었기 때문이다. 일제강점기에 영사관이 이사청(1905)과 부청사(1910)로 바뀌면서 계단에서 올려다본 탑의 모습은 부산의 조선인들에게 제국의 시선과 황국신민의 자세를 각인시켰던 것이다.

일제가 1905년 조선에서 시장 확장을 위한 거점으로 지은 절충식 르네상스풍의 부산상품진열관(사진 42-1)이나, 1910년 2층 벽돌 구조인 영국풍 르네상스 양식의 부산세관에 높은 탑을 세웠던 것도 이런 이유에서였다.(사진 42-2) 그러나 1936년 용미산 자리에 세워진 부산부청사 건물에는 탑이 사라졌다. 지배자의 우위성을 디자인에 담길 포기한 것인가? 그렇지 않다. 양식을 달리해 더욱 세련되어졌을 뿐이다. 부산부청사는 앞서 1929년에 준공된 동양척식주식회사(이하 '동척'으로 약칭) 부산지점과 함께 일제의 식민지배가 제2단계에 접어들었음을 말해 준다. 이 건물들은 1920~1930년대 서구의 신건축에서 보여지는 아르데코(Art Deco)풍 기계미학의 특징을 반영하고 있었던 것이다. 동척 건물은 절반 윗부분이 아르데코의 단순 기하학적 창틀과 평지붕으로 처리된 반면, 아랫부분은 로마네스크식의 아치 창문을 이룬다.(사진 43-1/2) 디자인사적으로 이는 당시 일본인들이 서구의 모던한 신건축을 수용하는 과정에서 나온 과도기적 양식이라 할 수 있다. 그러나 부산부청사의 경우는 달랐다. 그것은 동척과 비교가 되지 않을 만큼 일체의 장식을 허용치 않는 한 덩어리의 기계와 같았던 것이다.(사진 44) 이는 일제의 식민통치가 서구의 모던 건축이 지향한 과학적 합리주의의 탈을 쓰고 조직적으로 보다 섬세하게 감행되었음을 암시한다.

오늘날 부산에서 침략과 수탈의 역사는 화재로 소실된 부산역(사진 45-1)이나 멸실된 부산부청사와 부산우체국 건물(사진 45-2)처럼 대부분 증거가 인멸되었다. 동척 건물처럼 현존하는 근대문화유산으로는 중구 대청동의 복병산 배수지(1910)와 부산지방기

31) 하시야 히로시, 『일본 제국주의, 식민지 도시를 건설하다』, 119쪽.

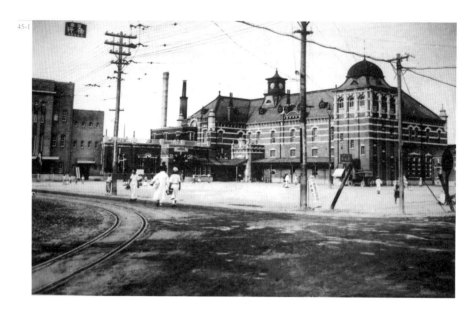

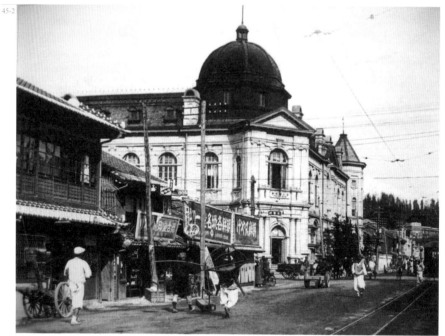

45-1) 부산역(1910). 절충식 르네상스풍의 부산역은 부산세관, 부산우체국 등과 함께 중앙동 일대의 주요 경관을 형성했으나, 1953년 11월 대화재로 소실되었다. 45-2) 부산우체국(1910). 부산역 일대 대화재로 소실되었다.

상청 건물(1933)를 비롯해 보안대 건물로 악명 높았던 부민동의 구 경남상업고등학교 본관(1925)과 경남도지사관사(1926, 현 임시수도기념관), 서구 토성동의 남선(南鮮) 전기 사옥(1932, 현 한국전력공사 중부산지점) 등이 있다. 만일 이보다 더 강도 높은 침략의 증거를 보고 싶다면 가덕도 외양포에 한번 가 볼 것을 권한다.

그동안 군 소유지로 일반인의 출입과 개발이 제한되어 원형이 잘 보존된 외양포에는 포대 탄약고를 비롯해 일본군 진지와 막사가 아직도 남아 있다.(사진 46-1/2) 포구 일대에는 일본군 사령관을 비롯해 군인들의 숙소였던 일본식 목조주택들이 흩어져 있어 마치 한적하고 평화로운 마을처럼 위장되어 있다. 그러나 가까운 곳에 이곳이 일본군 포대 사령부였음을 말해 주는 비석과 함께 산자락의 일부처럼 은폐된 콘크리트 아치형의 진지, 탄약고, 지하 벙커시설들이 나온다. 일제는 비석의 앞면에 이렇게 새겨 놓았다. "外洋浦 明治三十八年 四月二十一日 司令部發祥地 同年五月七日 外洋浦 上陸"(외양포 명치 38년 4월 21일 사령부 발상지 동년 5월 7일 외양포 상륙). 뒷면에는 비석을 세운 때가 "소화 11년(1936) 6월"로 표기되어 있다. 한 조사에 따르면, 외양포 포대는 한국에서 가장 오래된 일본군 포대로 일제가 해군의 집결지인 진해를 엄호하기 위해 진해만 입구에 위치한 거제도와 가덕도에 설치한 것으로 명치 37년(1904) 8월에 착공해 12월에 준공한 것으로 알려져 있다.32) 그것은 러일전쟁을 구실로 1904년 2월 일제가 무력으로 체결한 '한일의정서'에 따라 세운 조선과 대륙침략의 전진 기지로 대한제국 영토에 군대를 주둔시키기 시작한 일제 침략사의 생생한 기록인 것이다.(사진 47-1/2/3)

이처럼 부산의 지층 속에는 진지와 탄약고 지붕을 흙으로 덮어 산자락처럼 위장해 놓은 음습한 역사가 아직 남아 있다. 앞으로 부산근대역사관을 비롯해 독립운동가 백산 안희재 선생(1885~1943)을 기리는 백산기념관(사진 48) 등의 전시 공간에서 이러한 부산의 역사와 이에 저항했던 부산인들의 삶에 대해 말해 주는 좋은 전시가 개최되길 기대해 본다.

32) 강영조, '외양포, 시간이 멎은 공간', 『부산일보』, 2005년 12월 7일.

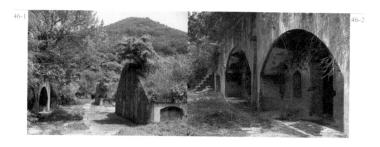

46-1) 가덕도 외양포 일본군 진지 및 막사. 왼쪽에 막사, 오른쪽에 아치지붕 위를 위장한 탄약고가 보인다. 46-2) 콘크리트 라멘 구조 안에 적벽돌을 쌓아 만든 일본군 막사.

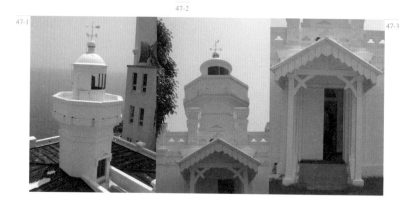

47-1/2/3) 가덕도 등대(1909). 원형이 잘 보존되어 있는 이 등대는 등탑과 부속사의 기능을 한데 합쳐 단일건물로 구축한 특징을 이룬다. 팔각형의 등탑을 부속사의 중앙에 기초로부터 9.1미터 높이로 올려 세웠다. 출입구 차양에는 대한제국의 오얏꽃 문장이 선명하게 새겨져 있다. 그러나 통감부 지시에 의해 건립된 이 등대는 마치 대한제국의 꺼져 가는 불빛을 상징하는 듯하다(참조 : 한국건축역사학회 2006년 5월 20일 가덕도 답사자료).

48) 백산기념관. 백산 안희제 선생의 항일 독립운동을 기념하기 위해 옛 백산상회 자리에 건립되었다. 선생이 설립한 백산상회는 상해임시정부와 국내외 독립운동단체에 활동자금을 지원하는 등 항일독립운동의 주요 거점이었다.

III-5. 역설의 풍경들

나는 위의 부산부청사 이야기가 일본 근대사의 역설을 암시한다고 본다. 한 이탈리아 문화비평가에 따르면, 일본은 메이지 유신 이후, "서양의 위협을 물리치기 위해 적의 발달된 선진기술과 기계문명을 받아들일 수밖에 없었다. 그들이 할 수 있는 최선은 서양을 받아들이되 자신의 정체성을 잃지 않겠다는 마음의 다짐을 하는 것뿐이었다." 이렇게 해서 일본은 서양의 선진기술로 스스로를 '식민지화'하기 시작했던 것이다.33) 이로써 부산의 근대도시화가 일본이 스스로 식민지화된 서구 근대건축의 표본으로 둥지를 틀 때, 부산인들의 삶은 '역설의 역설'로 꼬일 수밖에 없었던 것이다. 이런 것을 두고 혹자들은 일제의 식민지배와 근대화가 한국인들에게 축복이라고 하는가.

부산의 역사가 복잡하게 뒤엉킨 예는 수도 없이 많다. 대표적으로 부산의 기원지로서 부산진의 지명과 위치 문제다. 상식적으로 부산진은 부산진구(釜山鎭區)에 위치해야 옳을 것이다. 허나 현실은 그렇지 않다. 조선시대 옛 부산포와 부산진 일대는 행정구역상 동구(東區)에 속해 있고, 부산진구는 생뚱맞게 북쪽인 서면 쪽을 아우르고 있다. 이러한 혼동은 도시공간에 대한 인식틀이 과거 용두산 일대의 식민통치기구와 일본인 거주지 중심으로 형성되었기 때문이다. 해방 이후에도 공간의 중심은 여전히 용두산 일대 '중구'와 '중앙동'으로 인식되었다. 이 과정에서 옛 부산진 일대는 중구를 중심으로 동쪽에 위치했기 때문에 동구에 편입되고, 아무 연고도 없는 곳에 부산진구가 새로 설정되어 부산 시민들을 헷갈리게 하고 있는 것이다.

동래시장에 가도 씁쓸한 풍경이 펼쳐진다. 옛 동래도호부 동헌이 초라한 몰골로 마치 고무신에 붙은 껍처럼 동래시장에 빌붙어 사는 팔자로 역사를 증언하기 때문이다. 식민 도시가 어떤 목적으로 존재했는지 그 이유를 말해 주는 좋은 예라 할 수 있다. 일제강점기 일제는 동헌의 바깥 대문 '독진대아문'(獨鎭大衙門)과 문루였던 '망미루'(望美樓)를

33) 알렉산드로 고마라스카(Alessandro Gomarasca), 「일본만화, 난 이렇게 본다 : 철갑옷 영웅들과 테크노 오리엔탈리즘」, 『디자인문화비평』 창간호, 1999, 183쪽.

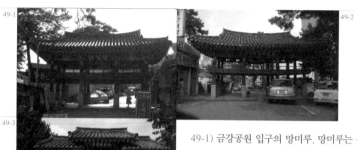

49-1) 금강공원 입구의 망미루. 망미루는 원래 동래도호부의 문루였으나 일제가 시가지 정리계획을 구실로 해체해 금강공원 유원지 입구로 사용하기 시작했다. 한데 해방 후 1970년 해체 복원하면서 앞뒤가 바뀌었다. 49-2) 망미루 편액의 반대편 '동래도호아문'(東萊都護衙門) 편액이 걸려 있는 쪽이 원래 동헌의 입구이다. 49-3) 현 동래부 동헌 충신당과 문 밖 풍경.

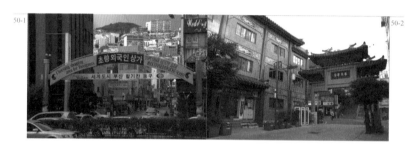

50-1) 부산역 앞 초량외국인상가 입구. 이곳은 한국전쟁 이후 미군들이 즐겨 찾던 향락 유흥가로 텍사스촌 내지는 텍사스거리로 알려졌다. 최근에는 러시아인들의 방문이 증가하면서 러시아어 간판이 주종을 이룬다. 상해거리와 함께 이국적인 장소가 되었다. 50-2) 초량 상해문. 뒤의 지역은 개항기에 '지나 거류지'(支那居留地)로, 1884년 중국영사관(현 화교중고등학교)이 설치되어 중국인 상인들이 몰려들면서 '청관거리'라 불리기 시작했다. 현재는 부산시가 상하이시와 자매 결연을 맺은 기념으로 이곳에 상해문을 세우고 상해거리라고 명명했다.

51-1/2) 대청동 민주공원, 1999년 조성. 이 공원은 "항일투쟁으로부터 4.19민주혁명, 부마민주항쟁, 6월항쟁으로 이어진 부산 시민의 민족성과 민주성을 상징"하기 위해 해발 165미터의 보수산 정상에 조성되었다. 그러나 안타깝게도 시민들의 접근성이 떨어진다. 긴 계단 위에 높이 위치한 민주항쟁기념관은 관람객 스스로 민주화의 과정이 고달프고 도달하기 힘든 여정임을 깨닫게 해주는 것 같다.

시가지 정리계획을 구실로 떼어내 금강공원 유원지 입구로 전락시켰고, 동헌의 한가운데를 두부 썰 듯이 관통하는 길을 냈다.(사진 49-1) 뿐만 아니라. 유원지 문턱으로 유배된 것도 모자라, 해방 후 부산시 당국은 1970년 해체 복원하면서 망미루의 방향을 뒤집어 세워 놓았다. 그것은 복원이 아니라 또 다른 훼손이었다. 현재 금강공원 입구에 '망미루' 편액이 달려 있는 쪽은 옛 동헌의 안쪽이고, 반대편 '동래도호아문'(東萊都護衙門) 편액이 걸려 있는 방향이 동헌 입구인 것이다.(사진 49-2) 하기야 본래 제 위치에 있는 것도 아닌데 앞뒤가 바뀐들 무슨 상관이리오.(사진 49-3)

또한 광복동과 서면 거리에 서 보시라. 광복동 거리는 서울 명동과 다를 바 없고, 서면 거리는 도쿄 시부야를 연상시킨다. 도시정체성은 사라지고 영어와 일어로 범벅이 된 거리의 간판들. 그럼에도 불구하고 이 도시는 중국인과 러시아인들을 초량 '상해문'과 '외국인상가문' 안쪽으로 음습하게 밀어 넣어 격리시켰다.(사진 50-1/2) 초량4거리는 어떤가? 이곳엔 임진왜란 때 부산진성에서 왜적을 맞아 장렬히 숨진 정발 장군 동상이 세워져 있다. 한데 왜 하필 바로 옆에 일본영사관이 위치해 있는 것일까? 이곳에서 이 둘은 어떤 역사를 말하고 있는 것인가? 역설의 풍경은 여기서 끝나지 않는다. 부산신사가 있었던 용두산공원엔 시민들의 편의를 위해 에스컬레이터까지 설치되어 있다. 반면 1999년 조성된 대청동 민주공원은 접근성이 떨어져 시민들이 한번 가볼라 치면 '고행의 골고다 언덕'처럼 느껴진다.(사진 51-1/2)

오늘날 부산에는 민주화 정신의 전통 대신에 사회적 양극화를 부추기는 신개발주의의 복음이 다음과 같은 '민주공원 조성 취지'와 함께 묘한 불협화를 자아낸다. "역사의 산 교육장으로 활용하여 시민의 자부심을 고취시키고 아울러 민주화의 산실인 부산의 역사적 위상을 높이고자 하는 데 있다." 혹여 이러한 어긋남 때문에 이 땅의 민주화가 앞으로 나아가지 못하고 뒷걸음치고 있는 것은 아닐까?

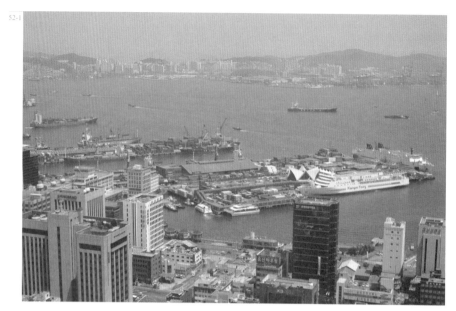

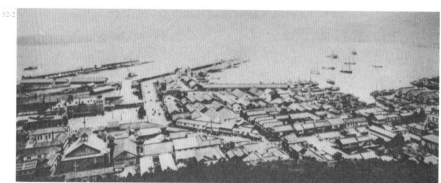

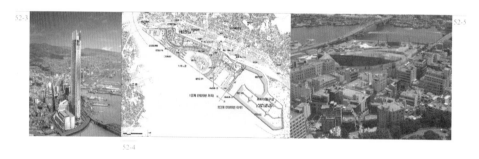

52-1) 북항 재개발 예정 지역의 경관. 52-2) 1910년대 북항 일대 시가지. 부산역, 부산세관, 제1부두, 제2부두가 보인다. 52-3) 제2롯데월드 조감도. 52-4) 북항 재개발 계획도(제공 : 부산광역시). 부산시는 구도심 활성화의 일환으로 북항 일대의 시가지, 항구, 철도를 일체화시켜 구도심을 아시아의 관문으로 조성하는 야심찬 계획을 추진 중이다. 52-5) 롯데월드 건설 부지 일대. 용미산에서부터 부산부청사, 부산시청사로 이어진 부산의 혈자리에 해당한다.

IV. 장소의 기억을 찾아서

IV-1. 부산갈매기의 재도약

언젠가 부산의 한 지인이 내게 부산을 두고 '침몰한 아틀란티스'라며 한숨을 지으며 말한 적이 있다. "오늘날 부산은 용지·재정·교통의 세 가지 어려움에 처해 있다." 산지 지형 탓에 집과 공장을 세울 부지가 부족하고, 성장 동력이 부재해 재정이 악화되고, 도시 과밀화로 교통난이 심각하다는 것이다.

특히 재정 악화와 관련해 부산은 낮은 인구 증가율, 높은 고령화 비율에 성장 동력까지 사라지면서 경제적 어려움에 처해 있는 게 사실이다. 이렇듯 부산 경제가 침체의 나락으로 빠져들기 시작한 것은 1980년대 초로 거슬러 올라간다. 주요 생산 기반들이 5공화국 시절에 사라지기 시작했던 것이다. 사상 지구의 공장들은 서서히 경남 지역으로 옮겨갔고, 동명목재와 국제그룹 등 굵직한 부산의 기업들도 석연치 않은 이유로 은행 관리로 넘어가거나 도산했다. 항만에서 나오는 수익금은 원래부터 부산 경제와는 아무 상관없는 중앙정부로 흡수되었다. 게다가 고유 브랜드 없이 주문자생산방식(OEM)에만 의존하던 신발 산업이 붕괴되자 부산의 경제는 급속히 침체의 길을 걷게 되었다. 그러나 이러한 위기 상황이 역설적으로 오늘날 부산의 역동성을 창출하는 동력으로 작용하고 있다.

예컨대 부산시는 '21세기 동북아시대 해양수도' 건설이라는 청사진을 내놓았다. 앞으로 부산을 동북아 경제활동과 국제물류 중심지이자 '세계일류도시'로 도약시킨다는 것

이다. 구체적으로 정책 방향은 다음 세 가지 혁신 과제로 압축된다. 첫째는 동북아 물류·비즈니스 중심도시, 둘째는 동남광역경제권의 중추관리도시, 셋째는 동북아 해양문화·관광 거점도시 건설이다. 이를 위해 부산시는 2005년 APEC 정상회담 개최를 기점으로 도시이미지 개선과 매력 창출을 위한 대규모 도시발전계획을 추진 중이다. 예컨대 '2020비전과 전략'에 따르면, 부산은 21세기 동북아시대 해양수도 건설을 목표로 아시아 게이트웨이, 서부산·동부산 개발, 도시 재창조, 유비쿼터스 시티(U-city) 등의 7대 계획을 추진하고 있다.

아시아 게이트웨이의 실제 내용은 북항 재개발로서 도시·항구·철도를 일체화시켜 아시아의 새로운 관문으로 조성하는 것이다. 북항 일대는 구도심 지역으로 그동안 삭막한 항만시설물로 가득 차 있었다.(사진 52-1) 이곳은 한국전쟁 당시에는 고된 부두 노동을 했던 피란민들에게 애환의 장소였다. 더 멀리 일제강점기엔 조선 처녀들과 노무자들이 강제로 끌려가거나 이병주의 소설 『관부연락선』(1968~1970, 『월간중앙』 연재)에 나오는 주인공 유태림처럼 일본 유학길에 오르던 이별의 항구였다. 또한 일본의 하층민과 유곽 여성들이 대박을 꿈꾸며 현해탄을 건너 조선에 첫발을 디딘 곳이기도 했다.(사진 52-2) 무엇보다 중요한 것은 옛 부산의 기원지로서 북항이 지닌 장소성이다. 앞서 언급했듯이, 자성대, 곧 부산진지성과 부산진시장 일대의 지층에는 오늘날 부산의 원형인 '가마 부'산(釜山)의 기원이 묻혀 있기 때문이다. 시민들이 자유롭게 다가갈 수 있는 친수(親水) 공간도 없이 삭막했던 북항 일대가 앞으로 어떤 모습으로 변모할지 귀추가 주목된다.

부산시는 제2롯데월드가 완공되는 날, 부산 경제가 재도약할 것이라고 믿고 있다.(사진 52-3/4/5) '서부산 개발'은 경제와 환경이라는 두 마리 토끼를 잡기 위한 계획이다. 낙동강 자연 생태계를 고려해 신(新)항만과 신공항 건설 등 부산 경제의 성장 동력인 공업 지역을 친환경 산업벨트로 조성한다는 것이다. '동부산 개발'은 기장군을 중심으로 해운대구와 연계한 관광거점화를 위한 것이다. 또한 '도시 재창조'는 도심 공동화 현상이 가속되고 있는 중구와 동구의 구도심 일대를 도심 기능 활성화, 여가공간 창출, 주거환경 개선을 골자로 매력과 경쟁력이 있는 도심공간으로 재창조하는 계획을 의미한

다. '유비쿼터스 시티'란 첨단 정보통신망을 갖춰 각종 도시 정보가 제공되는 첨단 지능형 도시 구축을 뜻한다. 아직은 다소 추상적 단계에 있는 유비쿼터스 도시 구축은 실시간 교통정보 서비스를 제공하는 교통안내 전광판에서 가시화되기 시작했다. 이외에도 7대 계획에는 예술과 엔터테인먼트 기반의 문화도시를 구축하는 '문화도시계획'과 동북아 글로벌 네트워킹 허브도시를 구축하는 '국제자유도시계획'이 포함되어 있다.

IV-2. 욕망의 도시, 부산(釜山)과 부산(浮山) 사이

이처럼 도시디자인 전략이 제대로 실행이 된다면 부산은 도시 브랜드가 한층 강화된, 이른바 해양수도로 도약하게 될 것이다. 동북아 한·중·일 삼각 지대에서 부산이 해양수도로 나아가기 위해서는 탁월한 도시 인프라의 기능과 더불어 문화적 차별성이 요구된다. 그러나 우려되는 것은 부산의 경우 도시디자인 차원에서 스펙터클한 개발사업들이 지나치게 획일화되어 있다는 사실이다. 예컨대 센텀시티, 마린시티, 더 파크, 더 샵, SK뷰…… 모두 소위 '명품도시' 전략에서 비롯된 '럭셔리' 명칭들로 획일적인 영문 표기에 의존하고 있다. 또한 도심 개발사업의 일환으로 최첨단 미래도시의 성공 사례라 일컫는 해운대구의 센텀시티를 보자.(사진 53-1/2) 디자인적으로 건물의 윤곽들이 자아내는 도시 표면과 경관은 서울의 타워팰리스나 인천의 송도신도시 등과 비교해 별다를 것이 없다. 센텀시티의 초고층 주상복합 고급 주거지는 최근 수영만 매립지에 건설된 '마린시티'와 함께 마치 '부산의 서울강남화'를 추구하는 듯하다. 그래서일까. 동백섬 쪽에서 바라본 마린시티의 모습은 마치 카지노 포커판에서 유래한 '블루칩'(고가의 우량주)을 연상시킨다. 실제로 이곳엔 마치 금궤 덩어리를 쌓아 올린 것 같은 '황금색' 아파트가 찬란히 자태를 뽐내고 있다.(사진 53-3) 결국 세계 정상회담이 열린 누리마루 APEC 하우스의 역할은 전 세계 지구촌 현안에 대한 진지한 고민과 협의가 목적이 아니라 단지 마린시티라는 부동산 개발의 떡밥이 되어 버린 셈이다.

최근 부산의 재개발·재건축 열풍은 오륙도 일대 천혜의 자연경관마저도 훼손해 놓았다. 남구 용호동 일대, 즉 한센병 환자 정착촌 '용호농장'을 밀어 내고 재개발한 초고층

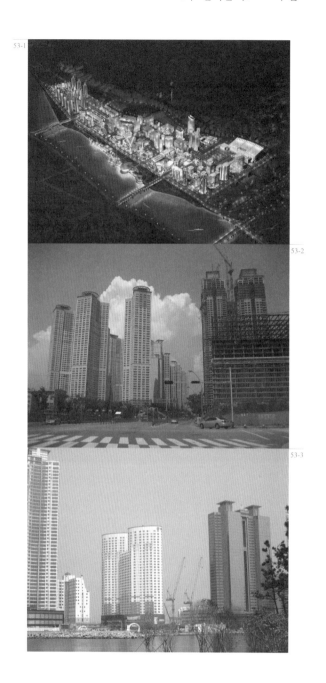

53-1) 해운대구 센텀시티 조감도(제공 : 부산광역시). 53-2) 건설 중인 센텀시티. 센텀시티는 초고층 주상복합 고급 주거지로 수영만 매립지에 건설된 '마린시티'와 함께 부산의 명품도시화를 추구하고 있다. 53-3) 해운대구 마린시티의 모습. 마치 금궤 덩어리를 쌓아 올린 것 같은 '황금색' 주상복합의 모습이 매우 인상적이다.

54-1
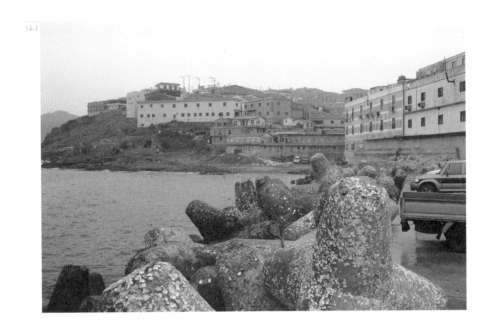

54-2

54-1) 남구 용호동 일대 사라지기 전 용호마을 전경. 이곳은 한센병 환자 정착촌이 있었던 곳으로 인근에 오륙도
가 위치해 있다. 마치 그리스 해안절벽의 관광지 산토리노 섬의 경관처럼 절경의 해안선이 살아 있었다. 54-2)
용호마을을 철거하고 들어선 고층 아파트단지. 재개발사업으로 천혜의 경관이 파괴된 대표적 예다. 해안절벽의
경사면을 살려 소위 '테라스 주택'과 같은 저층의 공동주택 디자인이 채택되었더라면 하는 큰 아쉬움이 남는다.
예컨대 해운대 달맞이고개의 경관(사진 4 : 46~47쪽)은 그나마 조화를 이루고 있지 않은가.

아파트단지가 그것이다. 재개발 방식은 과거 무더기로 영세 철거민을 쓸어 버린 해운대 구 중동 일대 신시가지 조성 때와 다를 바 없다. 하지만 큰 것을 잃어버렸다. 이곳은 원 래 그리스 해안절벽의 아름다운 마을 산토리노(Santorino)처럼 절경의 해안선을 지닌 곳이었다.(사진 54-1) 산토리노가 관광자원인 경관을 보존하기 위해 건물의 색상은 물 론 층고를 3층 이하로 규제하고 있는 것과는 매우 대조적으로, 부산의 용호동은 초고층 단지를 관광 자원으로 내세운 셈이다.(사진 54-2) 멸실되기 전 용호마을을 답사할 때 이 남루한 마을의 경관만이라도 잘 살려 새 주택들이 들어서는 상상을 해보았다. 그러 나 이 모든 상상은 재개발로 파괴되어 버렸다. 재개발을 하더라도 기존의 경관을 최대 한 살려서 할 수는 없었을까? 이는 해운대 달맞이고개의 경관과 비교해 보면 금방 답이 나오는 질문일 것이다.(사진 4 : 46~47쪽)

아파트 고층화가 가능한 곳과 그렇지 않은 곳을 선별 배치함으로써 경관을 관리하는 대 안도 있다. 해안절벽의 경사면을 이용한 소위 '테라스 주택'과 같은 저층 집합주택 디 자인은 왜 고려될 수 없었는지 한숨이 나온다. 물론 집 지을 땅이 부족한 부산에서 고층

55-1) 중구 영주동 부산터널3거리 앞 경관. 대청산 아래 복잡한 역사가 얽혀 있다. 55-2/3) 영주동 육교의 난간 조형물. 장소의 복잡한 맥락에 묻혀 더욱 조잡한 이미지를 자아낸다.

아파트와 같은 고밀도 공동주택은 불가피하게 여겨진다. 그러나 한편으로 부산 인구의 감소와 고령화를 염려하면서 장소를 가리지 않고 초고층 아파트 건설에 집착하는 것은 결코 지혜로운 해결책이 아니라 본다. 지역 입지에 적합한 주거 유형의 디자인이 절실히 요구된다. 그렇지 못할 때 기존 아파트형 공동주택은 주변 지역사회와 경관에 불연속적으로 파편화된 삶을 조장할 뿐이다. 더구나 주택 구입의 실수요층이 계속 줄어들고 과잉공급으로 미분양 사태가 초래하는 현실에서 그것은 과연 누구를 위한 것인가? 이런 추세라면 앞으로 부산에서 바다가 보이는 경관 조망권은 일부 부유층만이 독식하게 될 것이다. 이런 식의 부동산 개발을 부산의 신(新)성장동력으로 삼는 데는 한계가 있어 보인다. 부산은 욕망의 바다를 떠다니는 부산(浮山)과 이로써 자신을 스스로 부정하는 부산(否山)을 향해 가는 것은 아닌가. 오늘날 부산 시민들의 일상 삶과 부산 경제의 재도약을 위한 각종 개발계획, 도시디자인, 공공디자인 사이에는 큰 간극이 있어 보인다. 앞으로 부산다운 정체성은 바로 이 간극을 어떻게 메우는가에 따라 형성될 것이다.

IV-3. 지속가능한 부산을 위하여

부산은 그동안 각종 난개발과 역사·문화 의식의 부재로 타고난 경관적 다양성과 역동성은 뒤엉키고, 획일적인 복잡성만 남았다. 이는 예컨대 중구 영주동 부산터널 삼거리 앞의 경관에서 절정을 이룬다.(사진 55-1) 대청산 충혼탑 아래 산자락에 펼쳐진 복잡한 풍경은 한국전쟁 이래 진행된 난개발의 역사를 고스란히 증언하고 있는 듯하다. 특히 난립된 판상형 아파트 경관은 옛 판자촌 시절에서 유래한 삶터에 폭력이 개입된 시간의 켜를 말해 주고 있다.

이러한 장소의 아픔을 표현했을까? 영주동 육교의 난간 조형물엔 아픔이 파도를 치고 있다.(사진 55-2/3) 아마 원래 의도로는 항구도시의 바다와 파도를 형상화하려 했을 것이다. 그러나 영주동의 복잡한 맥락에 묻혀 조잡한 이미지를 자아낸다. 앞서 언급했지만 이러한 도시구조물과 가로시설물 등의 디자인에는 장소적 문맥을 특성화하는 세심한 디자인이 요청된다. 그것은 장소의 맥락적 특성이 함축되도록 영주동 육교처럼 '복

잡성에 복잡성을 보태는 방식'이 아니다. 앞서 중앙동 40계단 입구조형물의 예에서 언급했던 것처럼, 가급적 선이 굵고 단순한 디자인이거나 반대로 복잡한 요소들을 더욱 강조해서 주변에서 잘 인식될 수 있도록 특성화시키는 방법을 강구해야 한다.

어떤 이들은 이러한 도시경관의 뒤엉킨 가닥을 풀기 위해선 기존 경관을 갈아엎는 재개발, 재건축 또는 도시환경 정비사업이 필요하다 말할지 모르겠다. 그러나 이는 역설의 악순환 과정을 만드는 것으로 이때 유실되는 것은 '장소의 기억들'이다. 이에 대해 때려

56-1) 남포동 부산국제영화제의 산실, 피프(PIFF) 광장의 입구에 있는 조형물. 56-2) 피프 광장 안의 조형물 'OH! P.I.F.F'(김학제 작, 1997). 56-3) 남포동 자갈치시장 입구조형물. 57) 수영강변의 센텀시티와 갈매기·파도를 형상화한 난간 디자인. 산업·도시화 이전의 전 근대 사회에서 획득된 미적 감수성과 현대 건축의 첨단 미학이 충돌해 '센텀시티'의 소위 '명품스런' 영어식 명칭만큼이나 키치적 풍경을 자아낸다.

부수고 새로 짓는 데 익숙한 불도저식 개발주의자들은 "과거의 기억이 뭐가 그렇게 중요한가? 미래지향적 생각을 하자"고 말할 것이다. 그러나 부산국제영화제의 산실인 피프(PIFF) 광장의 장소성이 무엇으로 시작되었는지 곰곰이 생각해 보자.(사진 56-1/2) 구도심 자갈치시장의 건어물 골목이 지켜 온 시간의 켜와 이를 담아 낸 영화 「친구」로 시작되지 않았던가. 장소에 깃든 기억이 존재할 때 삶이 안정되고 도시문화가 풍요로워지는 법이다.(사진 56-3) 따라서 도시공간에서 최첨단 '혁신디자인'과 함께 오래된 것을 가꿔 나가는 이른바 '재생디자인' 사이의 상호 균형 감각이 절실히 요청된다. 이런 맥락에서 최근 부산시가 "세계적인 워터프론트 재창조"를 기치로 추진하고 있는 '북항 재개발계획'이 눈길을 끈다. 이는 구도심, 항구, 부산역 철도를 일체화시켜 아시아의 새로운 관문 조성을 목적으로 하는 '부산역세권 도시재창조계획'과도 맞물려 있다. 북항 재개발계획의 최대 관건은 앞서 설명한 구도심 지역의 다양한 시간의 켜를 어떻게 유기적으로 연결해 담아 내는가이다. 그러나 현재 도시디자인은 주로 새로운 랜드마크 건설에 초점이 맞춰져 있는 듯하다. 예컨대 북항 재개발사업을 위해 부산시가 발표한 지구별 계획을 보면 '복합도심지구'와 '상업·업무지구' 등의 풍경은 마치 해운대구 '센텀시티'나 '마린시티'의 신도시 건설과 별다를 바 없이 최첨단 초고층 랜드마크의 꿈을 펼치고 있다.

수영강변 센텀시티의 초고층 주거단지는 부산인들에게 최첨단 고가 아파트 시대를 활짝 열어 놓았다. 하지만 이는 문화적으론 접지되지 않은 부유하는 이미지로 다가온다. 마치 외계의 도시처럼 수영강 너머 망미동 일대의 기존 삶터와 이질적인 이미지를 자아내기 때문이다. 이러한 단절된 불연속의 풍경은 공공디자인 차원에서 설치된 수영강변 산책로의 난간들이 잘 말해 주고 있다. 갈매기와 파도를 형상화한 난간들은 '센텀시티'의 소위 '명품스런' 영어식 명칭만큼이나 키치적 풍경을 이룬다.(사진 57) 이는 산업·도시화 이전의 전 근대 사회에서 획득된 미적 감수성과 현대 건축의 첨단 미학이 충돌하고 있는 키치적 현상인 것이다. 이 같은 '충돌의 미학'은 최근 동백섬 산책로에 설치된 공공디자인 '나뭇잎 가로등'에서도 담겨 있다.(사진 58-1) 이 가로등은 '누리마루 APEC 하우스'의 첨단 이미지와 부조화를 이룬다.(사진 58-2/3/4)

58-1) 동백섬 산책로의 공공디자인 '나뭇잎 가로등'. 58-2/3) '누리마루 APEC 하우스'의 외부와 내부. 2005년 11월 APEC 정상회담 개최를 위해 동백섬 남단에 세워진 이 건물의 구조와 디테일은 한국 전통 건축의 정자를 현대화했다고 한다. 지붕 형태는 동백섬의 능선에서 유래했다고 하나 웬지 미확인비행물체(UFO)처럼 느껴진다.

59-1) 보행자 거리를 조성하기 위해 공사 중인 광복로. 보도블록에 무지개 조명을 설치하고 굽이치는 차로와 보도를 만드는 공공디자인 사업에 많은 예산을 퍼부을 것이 아니라 메마른 광복로에 부산의 경관과 풍토에 적합한 나무 그늘을 마련하는 일부터 해야 한다. 59-2) 광복로 창선파출소 앞 '새천년 상징조형물'. 새천년 부산의 미래를 상징하기 위해 세워진 이 조형물은 시각적으로 복잡해 주변의 복잡한 환경과 어지럽게 뒤엉켜 있고, 청동판 위의 갈매기 형상은 한여름 작열하는 태양볕에 뜨겁게 느껴진다.

60) 부산의 도시이미지들. 60-1) 용두산 부산타워. 60-2) 광안리 해수욕장 해변도로. 60-3) 코모도호텔 내부. 60-4) 부산지하철 서면역 공공미술. 60-5) 부산 시내버스. 60-6) 부산지하철 승강장. 60-7) 명화로 포장된 가로시설물—배전반. 60-8) 동광동 인쇄골목 거리안내 가로시설물. 60-9) 광안대교와 동백섬 옆 마린시티.

부산에서 이러한 미학적 갈등이 치유되기 위해서는 도시디자인과 공공디자인에 '정직한 실천'이 요구된다. 실제 삶과 무관한 볼거리 위주의 개발과 디자인이 아니라 장소성을 살려 내 쾌적한 삶으로 이어지는 정직한 실천이 이루어져야 한다. 이럴 수 있을 때 비로소 부산다운 매력이 살아날 것이다. 예컨대 광복로 보도블록에 무지개 조경을 설치하고 굽이치는 차로와 보도를 만드는 공공디자인(사진 59-1/2)에 많은 예산을 퍼부을 것이 아니라 메마른 거리에 부산의 경관과 풍토에 적합한 나무 그늘을 만드는 일부터 해야 한다. 광복로 일대에 용두산의 옛 이름 송현산을 살려 소나무가 식재된 운치 있는 녹화거리를 조성하고, 쾌적하게 걷고 싶은 거리를 만들면 어떻겠는가? 녹지 환경이 태부족한 부산의 거리에선 여름날 '태양을 피할 방법'이 없다.(사진 60-1~9)

최근 부산진구 하얄리아 미군부대 이전에 따른 시민공원 조성사업은 그나마 도심부 녹지 창출에 큰 공헌을 할 것으로 기대된다. 그러나 이 사업에 선정된 미국의 조경전문가 제임스 코너(James Corner)의 기본 구상은 부지의 장소성에 대한 해석보다는 피상적으로 낙동강 충적지의 물결무늬를 도상화한 듯하다.(사진 61-1/2) 이는 추상표현주의 화가 잭슨 폴록(Jackson Pollock)이 53만 제곱미터짜리 거대한 캔버스에 그린 '액션 페인팅'을 방불케 한다. 누군가 비행기를 타고 하늘에서 내려다볼 때만이 느낄 수 있는 '추상미학'인 것이다. 과연 이러한 조경디자인이 장소에 얽힌 삶의 역사를 얼마만큼 담아 넣을지 의문이다. 이러한 우려가 기우가 아님은 이 시민공원 조성과 관련해 주변에 무

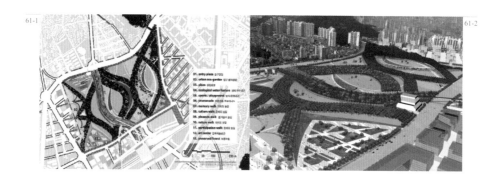

61-1/2) 부산진구 하얄리아 미군부대 이전 부지에 계획된 시민공원 조성사업 조감도(제공 : 부산광역시). 미국의 조경전문가 제임스 코너의 이 디자인은 부지의 장소성에 대한 해석을 담기보다는 피상적으로 낙동강 충적지의 물결 무늬를 도상화했다. 마치 추상표현주의 화가 잭슨 폴록이 53만 제곱미터짜리 거대한 캔버스에 그린 '액션 페인팅'을 방불케 한다.

리하게 추진되고 있는 뉴타운사업이 말해 주고 있다. 시민공원 주변으로 지역의 실거주 민들의 실제 형편과 수요와는 아무 상관도 없는 고급 아파트가 들어설 예정이기 때문이다. 과연 이러한 뉴타운사업은 누구를 위한 것인가? 이 경우 도시디자인과 공공디자인의 목적은 기껏해야 멋진 시각적 환상으로 시민을 현혹하고 개발업자들만 살찌우게 하는 수단에 불과한 것이다.

때려 부수고 새로 짓기는 쉽다. 그러나 기존의 주름진 삶의 터전과 시간의 켜를 살리는 재생디자인은 결코 쉬운 일이 아니다. 구도심 지역은 옛 장소들의 풍부한 서사적 의미를 발굴하고, 다양한 역사·문화의 켜를 가꿔 나가는 섬세한 처방과 고도의 지능적이고 지혜로운 시술이 요구된다. 만일 이러한 섬세한 시술이 정성스레 시행된다면 급격히 도시경관이 최첨단 도시이미지 일색으로 변경되고 있는 부산에 정서적 균형과 구도심다운 매력을 창출할 수 있을 것이다. 지역에 따라 경관을 선별 관리하는 지혜를 모아야 할 뿐 아니라 도시정체성을 가꿔 나가는 준거점으로서 장소디자인도 필요하다.

언젠가 네덜란드 암스테르담에 갔을 때, 섬세하게 잘 가꿔진 도시 전체에서 큰 인상을 받았지만 무엇보다 옛 동인도회사의 선박이 보존되어 정박된 항구에서 강력한 도시의 상징을 읽은 적이 있다. 17세기 이래 국제중계무역의 모항으로서 암스테르담의 진면목이 항구에서 느껴졌다. 이런 맥락에서 다음과 같은 상상을 해보았다. 북항 재개발계획에서 초고층 주상복합 건설을 위한 부대 조경시설로 친수공간을 마련하는 등 눈 가리고 아웅 식의 개발이 필요하다면 차라리 옛 부산포와 부산진 일대에 깃든 '가마 부산의 장소성'을 살려 내는 것은 어떤가? '다이나믹 부산'이라는 추상적이고 말뿐인 구호가 아니라 부산 시민들이 자신의 정체성을 특정 장소에서 구체적으로 확인할 수 있을 때 도시를 가꿔 나가는 역동적 힘이 생성될 것이다.

부산 탐사를 마치면서, 앞서 30년 세월의 주름진 손으로 나를 짠하게 만들었던 서면 양곱창집 아지매의 말이 귓가에 맴돈다. "돈은 바람처럼 내 옷깃을 스치고 지나는기라……." "돈이 목적이 아니라 자식들의 미래를 위해 억척스레 일했다"고 그녀가 말했듯이, 단순히 돈만이 목적이 아니라 후대에 물려 줄 지속가능한 도시문화의 미래는 무엇인지 생각해 봤으면 한다.

대구

혼합형 미인

大邱

대구는 사통팔달 교통의 요지로 미인이 많은 도시로 알려져 있다. 이는 지역적으로 남방계와 북방계가 고루 잘 섞였기 때문이라고 한다. 만일 대구미인의 조건이 이러한 혼합에 있다면 앞으로 대구의 정체성을 찾는 단서도 이와 무관하지 않다고 본다. 대구의 미래는 다른 지역 다른 사람들과 잘 소통하고 어울려 '조합을 이루는 관계 방식'에 달려 있다는 말이 된다.

1) 대구 시가지 전경. 남쪽—비슬산과 그 왼쪽 자락에 앞산이 보인다.

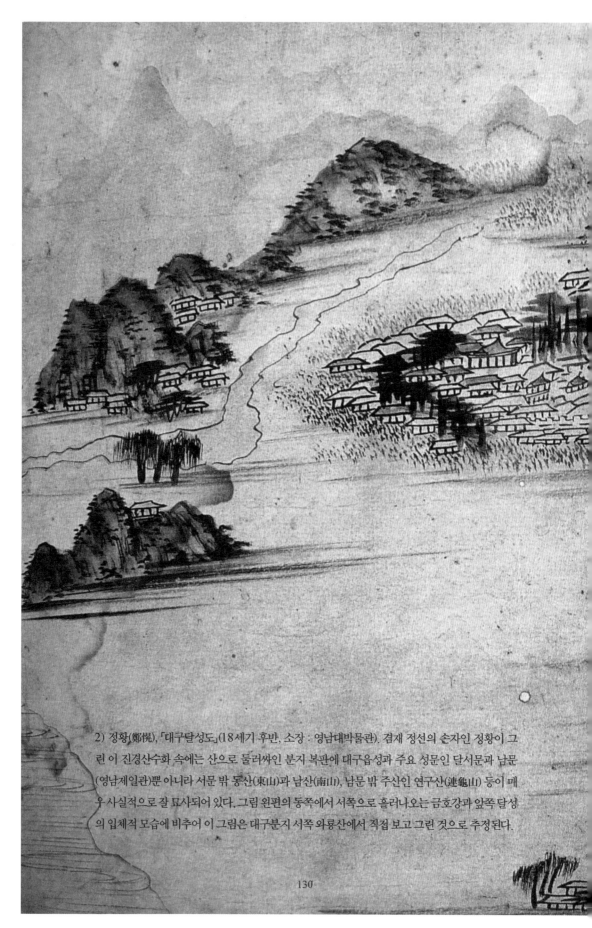

2) 정황(鄭愰), 「대구달성도」(18세기 후반, 소장 : 영남대박물관). 겸재 정선의 손자인 정황이 그
린 이 진경산수화 속에는 산으로 둘러싸인 분지 복판에 대구읍성과 주요 성문인 달서문과 남문
(영남제일관)뿐 아니라 서문 밖 동산(東山)과 남산(南山), 남문 밖 주산인 연구산(連龜山) 등이 매
우 사실적으로 잘 묘사되어 있다. 그림 왼편의 동쪽에서 서쪽으로 흘러나오는 금호강과 앞쪽 달성
의 입체적 모습에 비추어 이 그림은 대구분지 서쪽 와룡산에서 직접 보고 그린 것으로 추정된다.

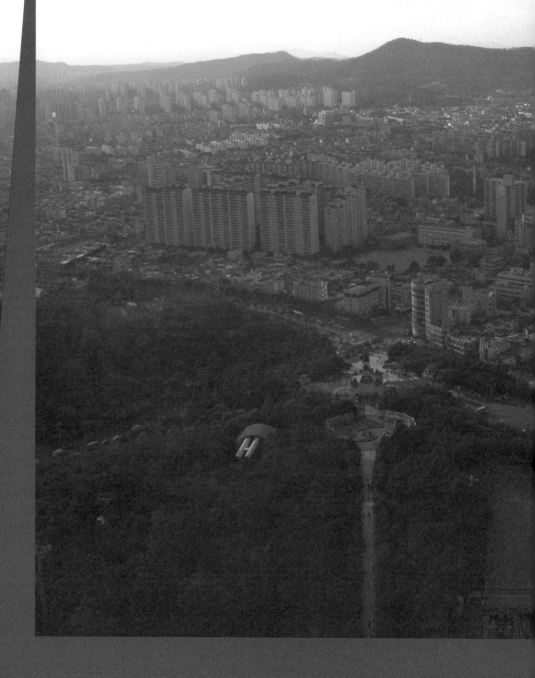

3) 대구 시가지 전경. 서쪽—와룡산을 중심으로 한 달서구 방면.

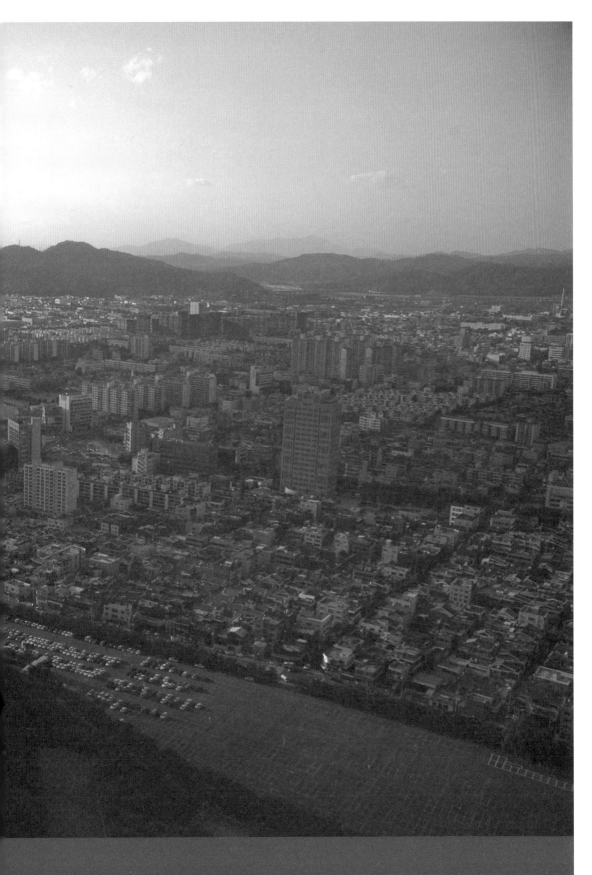

4) 대구 시가지 전경. 동남쪽—남구 일대와 멀리 수성구 방면이 보인다.

4

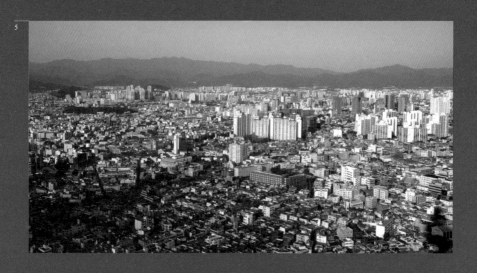

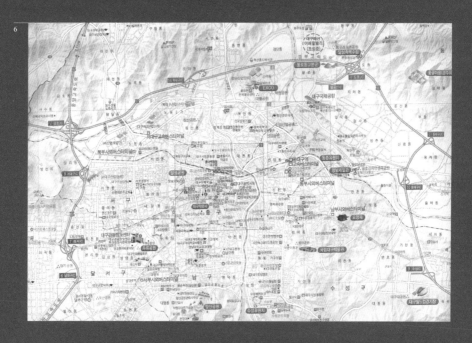

5) 대구 시가지 전경. 북쪽—팔공산을 배경으로 왼쪽에 달성, 오른쪽에 도심 일대가 보인다. 6) 대구 지도.

I. 대구의 미학적 정체성

I-1. 미인이 많은 이유

"대구는 감사(監司)가 있는 곳이다. 산이 사방을 높게 막아 복판에 큰 들을 감추었으며, 들 복판에는 금호강이 동쪽에서 서쪽으로 흐르다가 낙동강 하류에 합친다. 고을 관아는 낙동강 뒤쪽에 있다. 경상도의 한복판에 위치하여 남북으로 거리가 매우 고르니, 또한 지형이 훌륭한 도회지이다."34)

18세기, 조선조 인문지리학자 청담 이중환 선생이 대구를 두고 한 말이다. 그는 오늘날 '대도시'에 해당하는 '도회지'(都會地)란 말로 대구를 "지형이 훌륭한 도회지"라고 했다. 사실 대구만큼 취락 형성에 적합한 지형이 또 있을까 싶다. 두류공원에 있는 대구타워 전망대에 올라가 보시라. 이 말이 실감나게 느껴질 것이다. 사방으로 탁 트여 있다. 곳곳에 구릉이 존재하지만 평평한 분지에 위치한 전체 경관이 시원스레 한눈에 들어온다. 북 팔공산, 서 와룡산, 동 환성산, 남쪽에 앞산과 비슬산에 둘러싸인 드넓은 분지 가운데 도시가 형성되어 있다.(사진 1~6 : 128~136쪽)

이러한 분지 지형은 한국에서 기온의 연교차가 가장 높은 내륙성 기후를 형성해 대구인의 성격과 기질 형성에도 한몫을 했다. 자료에 따르면, 혹서엄한(酷暑嚴寒)의 극단적 기후 환경이 주민의 성격 형성에 영향을 미쳐, 보수적인 대구인 기질에도 작용했다는 것

34) 이중환, 『택리지』, 이익성 옮김, 서울 : 을유문화사, 2002, 72쪽.

이다.35) 대구인의 삶터를 이룬 이 분지에는 동쪽과 북쪽을 감싸고 흐르는 두 젖줄이 있다. 서쪽 낙동강으로 흘러드는 금호강과 그 지류인 신천이다. 지형적으로 대구는 취락형성뿐 아니라 육로와 수로를 통해 사통팔달 교통의 요지로서 잘생겼다. 그래서일까. 대구는 땅뿐만 아니라 세간에 사람들도 잘생긴 것으로 알려져 있다. '대구엔 미인이 많다'고 하지 않던가. 얼마 전에 대구의 한 지역 일간지가 이 속설의 진위를 밝히는 기사로 눈길

7) 대구 시내 동성로의 대구인들.

을 끈 적이 있다.36) 이 기사에서 대구에 미인이 많은 이유는 원래 '사과의 고장이라 사과를 많이 먹어 그렇다'는 일반 속설과 무관하며, 대신에 얼굴전문가 조용진 한서대 교수의 말을 빌어 지리적 특성으로 설명했다.

"경북 지방은 남방계형과 북방계형이 5 대 5로 분포하는 지역이라서 대구 지역은 남북중간형이 나오기 좋은 조건"이란다. 따라서 "고상하고 품위 있고 여성스런 대구미인은 북방계 인자와 남방계 인자가 잘 조합된 결과"라는 것이다. 이를 뒷받침하는 자료로 그동안 미스코리아 수상자 비율을 제시했다. 서울을 제외한 지방 토박이 출전자 중 대구·경북이 압도적으로 많았다고 한다. 이 기사는 대구미인들 중에는 성형한 여성이 거의 없고 자연미인이 많으며, 대구가 미인의 고장이라는 말은 허튼소리가 아니라고 결론을 맺었다.(사진 7)

그러고 보면 그런 것 같다. 여자뿐만 아니라 남자들 중에도 대구 사람들은 훤칠하고 얼굴 윤곽선

이 뚜렷한 미남형이 많다는 생각이 든다. 한데 대구미인의 조건이 남방계와 북방계가 고루 잘 섞인 '혼합성'이라는 사실이 흥미롭게 다가온다. 대구인들은 소위 '우리가 남이가' 식의 배타적 정서를 지닌 것으로 알려져 있는데 다른 형질과 혼합될 때 최고의 아름다움이 나온다는 것이다. 나는 만일 이 조합성이 대구미인의 타고난 형질적 특징이라면, 앞으로 도시디자인 차원에서 대구의 미학적 정체성을 찾는 단서도 이와 무관하지 않다고 생각한다. 즉 대구의 미래는 배타성이 아니라 다른 지역, 다른 사람들과 잘 소통하고 어울려 '조합을 이루는 관계 방식'에 달려 있다는 말이 된다. 대구를 앞으로 국토 동남부의 '중추 허브도시'로 가꿔 나가는 논의는 여기에서 출발해야 한다고 본다.

하지만 대구는 아직 다른 지역과의 상호 이해와 조합이 원활치 않은 것이 사실이다. 또한 스스로도 다만 '영남내륙'에 국한된 교통과 물류 분야 등의 '기능적 거점으로만' 여기고 있을 뿐이다. 이제 대구미인의 경우처럼 대구가 멋진 도시로 나아갈 잠재력을 발휘할 때다. 자신의 장점을 어떤 관점에서 보고 실천하느냐에 따라 앞으로 역사·문화·사회적으로도 중추도시가 될 수 있을 것이다. 이를 위해서는 먼저 해야 할 일이 있다. 기존 도시이미지에 대한 열린 마음의 재고와 개선이 요청된다.

35) 대구직할시 중구청 편, 『달구벌의 맥』, 1990, 36쪽. 36) "대구엔 미인이 많다? 과연 사실일까", 『매일신문』, 2008년 5월 17일.

8) 대구월드컵경기장. 수성구 대흥동에 위치한 이 경기장 주변에 2011년 세계육상선수권대회 개최를 위해 육
상진흥센터가 건립될 예정이다.

9-1/2) 국립대구박물관 외부(9-1)와 내부(9-2) 모습. 1994년 수성구 황금동에 개관한 국립대구박물관은 주로
대구·경북 지역의 시대별 출토유물과 영남 지역의 선비문화와 민속문화 관련 유물을 전시하고 있다.

I-2. 이상한 도시이미지

"대구 하면 떠오르는 이미지는 뭘까요?" 얼마 전, 대구에 갔을 때 차 안에서 우연히 라디오 방송을 듣게 되었다. 지역 라디오방송국이 대구 시민들에게 조사한 이 질문에 다음과 같은 대답들이 나왔단다. "사과, 섬유산업, 대구월드컵경기장, 박정희 대통령……." (사진 8) 방송을 들으며 의아한 생각이 들었다. 대구는 전통적으로 한국에서 보수 성향을 대표하는 도시다. 그렇다면 적어도 대답 중 한 가지라도 역사·문화 관련 이미지가 나와야 할 것이 아닌가? 그러나 아무리 귀를 씻고 들어도 없다. 왜 그런 것일까?

나는 시민의식 실태조사를 위해 실시한 '대구시 이미지조사'(2003)에서 한 가지 단서를 발견했다. 이 조사에서 '역사·문화의 정체성이 어느 정도인가'를 대구 시민들에게 물었다. 결과는 "대구에는 역사·문화 정체성이 있는 편"이라는 응답이 20퍼센트였던 데 반해 "정체성이 없다"는 39.5퍼센트나 나왔다. 무려 두 배 정도로 부정적인 답이 많이 나온 것이다. 대구는 도시 역사를 이야기할 때 늘 '오천년 역사'라고 자랑하지 않던가. 역사·문화 정체성이 강해야 할 것 같은데 실제로는 전혀 그렇지 않다는 이야기다. (사진 9-1/2)

그렇다면 이번엔 과연 대구 밖 사람들이 생각하는 대구의 이미지는 무엇인가? 외지인들에게 대구의 도시이미지는 대체로 어둡고 부정적인 것이 일반적이다. 대구지하철 가스폭발사고, 대구지하철 방화참사 등 빈번히 발생하는 각종 대형 참사와 사고의 진원지로 널리 알려져 있기 때문이다. 실제로 한 주간지는 네티즌들 사이에서 지역과 관련한 신조어 가운데 대구는 '고담대구'로 인식되고 있다고 전한 적이 있다.37) 기사에 따르면, '고담'(Gotham)은 원래 축복받은 도시였지만 타락의 길로 접어들면서 범죄가 들끓는 어둠의 도시가 된 만화 「배트맨」속의 가상도시를 뜻한다. '고담대구'란 말이 처음 떠돈 것은 대략 2005년경으로, 당시 크고 작은 '이상한 사건'들이 많이 발생하는 곳으로 대구를 규정한 대구경찰청장의 취임사가 지역 신문에 알려진 것이 한몫했다고 한다.

37) "'고담대구', '라쿤광주'가 뭔 말이야?", 『뉴스메이커』 720호, 2007년 4일 17일.

10-1/2/3) 국채보상운동기념공원. 중구 동인동 옛 대구여자고등학교 부지에 자리한 이 공원은 1999년 국채보상운동의 정신을 기려 IMF(국제통화기금) 외환위기를 극복하자는 취지에서 조성되었다. 공원 내에 달구벌대종을 비롯해(10-1), 독립지사 서상돈과 김광제의 흉상, 2003 유니버시아드대회 개최기념탑(10-2) 등과 함께 황금색의 '세계성인상'(10-3)이 눈길을 끈다.

게다가 지금은 많이 바뀌었지만 그동안 대구는 전국에서 가장 가부장적이고 보수적이며 소통이 힘든 배타적 집단이기주의 성향의 도시로 인식되기도 했다. 이는 대구가 일제강점기 민족해방운동과 국채보상운동이 전개된 곳이자, 해방 후 4.19혁명에 이르기까지 '전통·야당도시'라 불리며 2.28학생운동과 같은 민주화운동의 발상지였던 역사를 알고 있는 사람들에게는 이해하기 힘든 부분이기도 하다.(사진 10-1/2/3)

이 같은 이미지가 형성된 배경으로는 경북대 사학과 주보돈 교수의 설명이 눈길을 끈다. 그는 직접적인 원인이 소위 'TK정서'라는 말이 함의하듯 정치적 문제에서 유래한다고 본다. 즉 5.16 이후 수십 년간 소수의 정치군인들이 대구(경북)를 지역적 기반으로 대구(경북) 사람들을 인적 토대로 활용해 적지 않은 특혜를 누린 데 있다는 것이다. 특히 광주를 중심으로 한 호남 지역을 희생양으로 삼아 등장한 5공 정권의 각종 지역차별적 행태가 대구의 이미지를 결정적으로 흐려 놓았다는 것이다.38)

이렇듯 대구는 그동안 많은 장점들에도 불구하고, 안타깝게 역사·문화·사회·정치적으로 부정적인 도시이미지를 지니고 있었다. 아마 대구인들은 이런 말을 들을 때마다 듣기 언짢고 몹시 불편할 것이다. 그러나 대구의 진정한 도시디자인을 위해서는 사실을 인정하고 이를 극복하기 위한 노력이 필요하다. 왜냐하면 도시디자인은 단순히 물리적 환경을 미화하고 치장하는 일이 아니라 공동체의 삶을 어떤 비전과 철학으로 담아낼지 '삶을 약속하는 의제'이기 때문이다. 대구의 도시이미지 개선은 외형적 이미지 못지않게 그동안 부정적으로 각인된 사회·문화적 기질과 성향과 같은 내재적 도시이미지의 요인들을 치유하고 개선하려는 노력이 함께 강구될 때 가능해진다. 도시이미지란 단순히 시각적이고 물리적인 요소만으로 형성되지 않는다. 그것은 겉으로 드러나지 않은 '암묵적 분위기'를 포함하는 사회·문화적 요소까지 포함하는 총체적 삶과 관계하는 것이다.

38) 대구·경북역사연구회, 『역사 속의 대구, 대구사람들』, 서울 : 중심, 2001, 12~13쪽.

11) 대구 도심권 지도(출전 : 「대구지도」).

12) 경상감영공원의 선화당. 공원 뒤로 향촌동 중앙상가가 보인다. 1601년 원래 상주에 있던 감영이 대구로 옮겨와 이곳에 자리 잡았다. 이곳의 지명인 포정동은 경상감영의 정문 포정문(布政門)에서 유래했다. 일제강점기 경상감영의 많은 건물들은 해체되어 경북도청으로 사용되었고, 현재 공원으로 조성된 감영 터엔 감사 집무소인 선화당, 숙소 징청각, 관찰사 선정비 등이 남아 있다.

I-3. 단핵형 공간 구조

그동안 대구의 도시공간은 많은 변화와 발전을 겪어 왔다. 그러나 국권침탈 전부터 대구 중심부를 점거한 일제의 1도심 체제의 공간 구조는 해방 후에도 변함없이 유지되었다. 조선총독부가 제정한 조선시가지계획령(1934)에 따라 1937년에 고시된 '시가지 계획'이 해방 후 도시개발의 근간을 이뤘던 것이다.39) 이로 인해 대부분 광역시들이 시청사를 신도심으로 이전하는 등 다핵화하는 동안에도, 대구시는 단핵집중형 공간 구조를 그대로 유지하고 있었다. 그러나 이제 대구도 뒤늦게 공간적 변화를 도모하기 시작했다. 기존 단핵 구조에서 벗어나 앞으로 광역화에 따른 새로운 도시공간의 위계 설정 및 연계 발전을 추구할 예정이다.

이런 이유로 대구에선 '시내'(市內)란 말이 특정 공간을 지칭하는 말로 아직까지도 쓰인다.(사진 11) 대구 젊은이들에게 "시내가 어디냐"고 한번 물어보면 중구 '동성로 혹은 로데오 거리'라고 말할 것이다. 하지만 나이 지긋한 어른들은 경상감영공원(사진 12) 옆의 무궁화백화점 일대 '향촌동'이라고 말할지 모른다. 해방 이후 사람이 북적이던 시내는 향촌동 일대였다. 바로 옆 포정동에 경북도청을 비롯, 일제강점기 식민통치기구들이 들어섰던 영향 탓에 이곳은 격동의 현대사 속에서 세상의 한을 막걸리로 달랬던 주당들의 고향이기도 했다. 그러나 이제 향촌동 밤문화는 찌그러진 막걸리 주전자처럼 퇴색해 버려 을씨년스럽기만 하다.(사진 13-1/2/3) 1980년대 이후 상권이 변하면서 거리의 활기가 동성로로, 훗날 로데오거리로 이동했기 때문이다. 이제 대구의 시내이자 도심은 '패션과 유행의 1번지'로서 동성로와 로데오거리인 것이다.(사진 14-1) 동성로는 중앙파출소에서 대구백화점과 대형쇼핑몰 '엑슨 밀라노'를 지나 대구역까지 이어지는 번화가를 말한다.(사진 14-2) 그러나 젊은이들은 대구역으로 향하는 동성로가 엑슨 밀라노 앞에서 끊겨 있기 때문에 동성로를 '중앙파출소에서 엑슨 밀라노까지'로 인식한다. 이곳엔 대구백화점을 중심으로 주로 '브랜드 매장'이 즐비하게 늘어서 있

39) 대구시사편찬위원회 편저, 『대구시사 제2권 : 정치행정』, 대구광역시, 1995, 686쪽.

13-1/2/3) 대구의 옛 도심 향촌동의 랜드마크 중앙상가와 무궁화백화점(13-1). 경상감영공원 동쪽 무궁화백화점에서 북쪽 북성로로 이어지는 향촌동은 일제강점기 감영 동쪽의 중영이 해체되고 난 자리에 형성되었다. 일제가 무라카미초(村上町)라 부른 이곳은 중영 자리에 들어선 경북도청의 영향으로 번화가를 이뤄 모도마치(元町, 북성로)와 함께 대구 최고의 유흥가로 해방 후에도 밤문화를 주도했다. 1980년대 이후 주변 상권의 활기가 동성로로 이동하면서 쇠락의 길을 걷게 되었지만 아직도 중장년층이 즐겨 찾는 유흥지로서 명맥을 이어가고 있다. 중앙상가와 무궁화백화점의 사잇길(13-2), 무궁화백화점 동편의 향촌동 풍경(13-3).

14-1) 대구 시내 동성로와 로데오거리 문화지도(출전 : http://cafe.naver.com/2l/15411). 14-2) 동성로 엑슨밀라노 앞. 동성로에서 가장 번화한 이곳은 2000년 11월 구(舊) 한일극장 자리에 X세대와 N세대 젊은이들 취향에 맞춰 대구를 이탈리아 밀라노와 같은 패션도시를 만들자는 취지로 개점했다.

15-1/2) 로데오거리 갤러리 존 일대의 밤풍경. 로데오거리는 동성로 엑슨 밀라노 일대와 대구 패션상권을 양분하고 있는 특징을 이룬다. 이곳은 쇼핑몰 갤러리 존과 주변 보세옷 가게들이 늘어서 있어 주로 20대 젊은이들이 즐겨 찾는다. 로데오거리의 수많은 보세옷 가게들은 유행에 민감한 엇비슷한 상품 구색을 맞추고 있어 차별화된 새로운 시도를 두려워하는 대구 패션의 보수적 성향을 반영한다고 알려져 있다.

16-1/2) 야시골목. 야시골목의 '야시'는 대구 사투리로 '여우'를 뜻한다. 멋 부리기 위해 골목을 찾는 여성들에게 붙여진 애칭이라고 한다. 로데오거리처럼 주로 보세옷 가게들이 밀집되어 있다.

17-1/2) 통신골목. 중앙파출소에서 봉산오거리로 이어지는 구간을 일컫는 이 골목은 대략 1999년부터 형성되기 시작했다. 처음에 3~4개뿐이던 점포수가 점차 증가해 현재는 무려 200여 개소의 업소가 성업 중이다. 점포와 골목을 압도하는 간판의 규모와 문구는 전국에서 유래가 없을 정도로 자극적인 특징을 이룬다. 이에 대구 중구청은 2007년 10월 22일부터 26일까지 불법간판 철거 행정대집행을 실시해 철거하기에 이르렀다. 그러나 이러한 간판문화에 대해 단순히 얄팍한 상업주의를 넘어서 휴대폰과 소통에 대한 대구 젊은이들의 욕망과 문화적 감수성을 반영하는 것으로 보는 이들도 있다.

다. 반면 로데오거리는 시립중앙도서관 건너편 삼덕성당 부근에서부터 쇼핑몰 '갤러리
존'이 들어서 있는 거리 일대를 통칭한다. 이 구역엔 동성로 쪽과 구별되는 주로 소규모
'보세옷 매장'들이 밀집되어 있다.(사진 15-1/2)

로데오거리는 대구 패션의 유행과 욕망을 채워줄 뿐 아니라 젊은이들에겐 문화적 해방
구 역할을 한다. 지역 규모에 비해 매우 활성화된 클럽문화가 존재하기 때문이다. 서울
의 인사동, 예술의 전당, 대학로, 홍대 앞 등 취향별로 존재하는 문화공간처럼 다양하
진 않지만 로데오거리는 늘 젊은이들로 붐빈다. 한데 이곳의 카페문화는 매우 독특하
다. 카페에서 식사를 할 경우, 후식은 무료이고 '무한 리필'이 가능하다. 놀라운 것은 처
음 후식을 주문할 때 종업원이 가져온 후식 메뉴판의 전 메뉴에 대해 선택이 가능하며,
서너 번 이상 리필 주문을 해도 상관없다는 사실이다. 이런 카페문화는 전국 어디에도
없을 것이다. 그래서 대구엔 이런 말이 있다. "파리 여성들이 노천 카페에서 초콜릿 케
이크 한 조각을 앞에 두고 몇 시간씩 토론을 한다면, 대구 로데오거리에선 디저트를 리
필해 먹으면서 수다를 떤다." 이처럼 동성로와 로데오거리 부근에는 '야시골목'(사진
16-1/2)을 비롯해 통신골목(사진 17-1/2), 학사주점골목, 호프 악세사리 골목, 웨딩골
목, 약전골목, 떡전골목 등 특화된 거리들이 많아서 보고 즐기며 걷는 도시문화의 즐거

18-1/2) 기계공구골목 북성로. 북성로는 대구읍성의 북문 공북문(拱北門)과 북쪽 성곽이 지나던 구간으로 1906
년 대구읍성 성곽 중 가장 먼저 해체되고 난 길이다. 이곳은 일제강점기 일인들이 가장 먼저 개발했다 해서 모도
마치(元町)라 불렸는데, 동쪽 구간에서 만나는 유흥가 무라카미초(향촌동)와 함께 대구의 주된 번화가가 되었
다. 해방 후 기계공구와 산업용품 전문 점포들이 들어서면서 현재에 이르렀다.

움을 제공한다. 그러나 동성로를 오가는 이들 중에 대구 시내에 왜 이렇게 '골목·거리'가 발달되어 있는지, 또 왜 동성로의 이름이 '동쪽 별'(東星)이 아니라 '동쪽 성벽'(東城)인지 관심을 갖는 사람은 별로 없는 것 같다.

대구 시내에는 성곽과 관련된 거리명이 많다. 경상감영공원을 중심으로 도심 일대엔 동성로, 서성로, 남문로, 북성로(사진 18-1/2)와 같이 성곽의 방위를 말해 주는 거리명이 나온다. 또한 읍치와 성곽이었음을 암시하는 포정동과 성내동과 같은 동명도 발견된다. 오늘날 대구 도심의 시가지 원형이 옛 대구읍성에서 유래했기 때문이다. 대구읍성은 국권이 침탈되기도 전인 1906년 말부터 완전 해체된 '통한의 성'으로, 이는 서울처럼 전통적 옛 구조 위에 식민도시가 형성된 경우에 해당한다. 달리 말해 해체된 성곽 자리에 가로가 형성되고, 일제가 만든 새로운 시가지가 병행해 존재하면서 옛 읍성 내·외부에 여러 유형의 골목거리가 생겨났던 것이다.

오늘날 대구의 옛 모습은 모두 사라지고, 포정동 경상감영공원과 남성로 약전골목 일대 등에서나 더듬을 수 있을 뿐이다. 경상감영은 대구의 자존심이 새겨진 역사적 장소로, 1601년 상주에서 옮겨온 감영이 터 잡은 곳이다. 현재는 대부분 감영 건물들이 사라지고 경상감사 집무실인 '선화당'(宣化堂)과 처소 '징청각'(澄淸閣)만 남겨진 채 공원으로 조성되었다. 이곳의 지명 포정동은 경상감영의 정문 '포정문'(布政門)에서 유래했다.(사진 19-1/2) 그러나 일제강점기 이곳엔 대구 이사청과 경북도청이 들어섰고 그 앞으로 헌병대, 우체국, 은행 등과 같은 식민통치기구들이 자리 잡았다.(사진 19-1/2, 20-1/2) 이 탓에 포정동 동쪽 향촌동 일대에는 요정과 주점 등 향락업소들이 밀집해 해방 후에도 대구의 중심지로 이어졌던 것이다.

약전골목은 중앙파출소와 만나는 중앙로에서 서성로까지 약 800미터 구간으로 이어진다.(사진 21) 이곳은 원래 1653년 대구읍성 북문 근처에 위치한 경상감영 내 객사 주변(현 대안동 일대)에서 '약령시'로 출발했다가 읍성 해체 후 남쪽 성곽지 남성로로 이전해 오늘에 이르고 있다. 약전골목에서 염매시장으로 향하는 4거리가 읍성의 남문 '영남제일관'이 있었던 자리다.(사진 22-1/2) 이 거리엔 수많은 약재상뿐만 아니라 1898년 영남 최초의 장로교회로 설립된 대구제일교회가 자리 잡고 있어 20세기 초 대구에

19-1) 1910년대 말 경상감영 일대 포정동 풍경. 사진 왼편에 감영 선화당과 그 뒤로 중영 자리를 해체하고 들어
선 경북도청(현 중앙상가와 무궁화백화점)이 보인다. 선화장 길 건너 맞은편에 대구우편국(현 대구우체국)이,
그 뒤로 헌병대(현 병무청)와 조선은행 대구지점(현 하나은행 자리)이 보인다. 사진 맨 앞에 세 개의 창이 있는
건물이 1931년 식산은행이 세워지기 전 경상농공은행의 모습이다. 19-2) 산업은행 대구지점 앞에서 본 포정동
거리 풍경. 20-1/2) 대구우체국(20-1), 대구경북 병무청(20-2). 대구우체국은 옛 대구우편국 자리에 신축되었
고, 병무청 자리는 옛 경상감영 정문인 관풍루가 있던 곳으로 일제강점기 헌병대가 들어서 있었다.

21) 남성로, 약전골목 일대 지도(출전 : 「대구지도」). 애초에 약령시는 효종 9년(1653) 관찰사 임의백이 경상감
영 내 객사 주변(대안동 일대)에 개장하면서 시작되었다. 그러나 대구읍성이 해체되고 남성로에 이전해 오늘에
이르고 있다(출전 : 대구광역시). 22-1/2) 남문지에서 본 약전골목 풍경(22-1)과 영남제일관이 위치했던 남문
지(22-2). 약전골목 남문지에서 북쪽으로 뻗은 길을 '종로'라고 부른다. 이 길을 따라가면 대구경찰서와 산업은
행 대구지점이 위치한 4거리와 북문지에 다다른다.

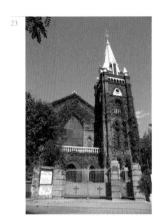

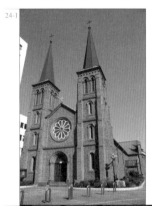

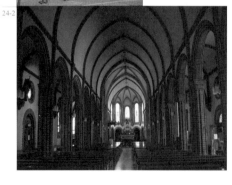

23) 남성로 제일교회(1937). 1907년에 처음 세워진 제일교회는 원래 전통 한옥과 서양식 건물을 절충한 단층 교회당으로 출발했다. 그러나 1933년에 벽돌로 개축되고, 뒤이어 1937년에 5층 높이 종탑을 세운 고딕 양식으로 완성되었다. 24-1/2) 계산성당 외부와 내부(1902). 계산성당은 대구에 세워진 첫번째 서양식 건물로, 고딕 양식 성당으로는 서울과 평양에 이어 세번째로 세워졌다. 서울 명동성당 건립에 참여한 중국인들이 공사를 맡아 1902년에 완공했는데 종탑은 1918년에 증축되었다. 25-1/2/3) 동산의 선교사 주택들 : 스윗즈주택(1910) (25-1), 챔니스주택(1911)(25-2), 블레어주택(1908)(25-3).

이식된 서구 교회건축의 예를 보여 주고 있다.(사진 23)

제일교회 남쪽 계산동에는 영남 최초로 지어진 천주교회인 계산성당이 있다.(사진 24-1/2) 이 성당은 1886년 조·프 조약을 계기로 포교 활동을 시작한 프랑스인 로베르 신부에 의해 세워진 애초의 건물은 한식 기와집이었지만 화재로 소실되었다. 지금 성당은 1902년에 서쪽 출입구 좌우에 2기의 종탑을 세우고 사이에 아름다운 장미창을 낸 고딕양식으로 새로 지어졌다. 흥미로운 것은 성당 길 건너편 동산에 신축 이전해 하늘 높이 솟은 제일교회를 비롯해 개신교 선교지와 동산병원이 자리 잡고, 그 남쪽으로 남산에는 대구 대교구, 성모당, 신학교, 수녀원 등 천주교가 자리 잡고 있다는 점이다. 특히 동산의 개신교 선교지에는 선교사들이 거주했던 주택들이 아직 남아 있다.(사진 25-1/2/3) 이는 선교, 의료, 교육의 역사뿐 아니라 대구에 유입된 서구식 주거양식을 보여 준다는 점에서 건축과 디자인사적으로도 중요한 가치를 지닌다.

동산과 남산, 이 두 지역을 합하면 대구는 마치 구·신교의 거대한 종교박물관을 방불케 한다. 이는 대구읍성 서문과 남문 밖이 뿌리 깊은 대구의 삶터로서 포교에 적합한 요충지임을 말해 준다.(사진 26) 즉 서문 밖 대신동 서문시장과 서성로를 거쳐 약전골목 남쪽 계산동과 남문 밖 덕산동과 남문시장 일대는 한성과 부산을 잇는 교통과 상권의 요지로서 일찍부터 근대 의식과 삶이 뿌리내렸다. 이로 인해 특히 계산동은 민족저항운동의 발원지로서 이상화 고택을 비롯해 현진건, 이쾌대, 이인성 등 시인과 화가들의 체취가 어린 곳이기도 하다.

이처럼 약전골목 일대에는 대구의 오래된 삶의 역사가 진득하게 새겨져 있다. 그러나 이곳에서 시간의 켜를 느낄 수 없는 이유는 무엇일까? 2001년 문광부가 약전골목을 '문화의 거리'로 지정함에 따라 대구시는 보도블록을 교체하고 거리를 정비해 매년 5월 '약령시 축제'를 개최하고 있다.(사진 27-1/2/3/4) 거리의 보도블록, 가로조형물, 안내표지판, 상점 간판과 건물 등에서 장소적 특성이 잘 느껴지지 않는다. 또한 이러한 정비사업과 주변 지역의 근대 건축물 사이에는 연계성도 없다. 여기엔 몇 가지 구체적인 이유가 있다. 첫째는 마치 목욕탕 타일을 깔아 놓은 것 같은 보도블록이 시각적으로 얄팍한 인상을 주고 걷는 촉감을 거슬리게 하기 때문이다.(사진 27-5) 보도블록의 시각적 질감

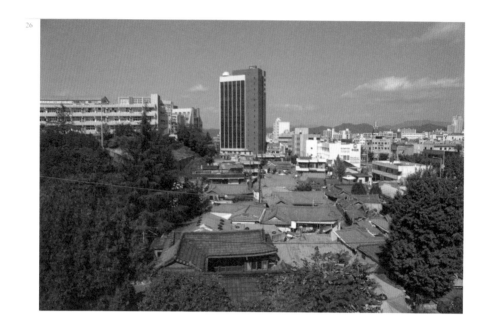

26) 약전골목 서쪽의 서성로와 동산 자락 경관. 사진 왼편에 신명고·성명여중과 섬유회관, 오른쪽으로 서성로
가 지나고 서성로교회 첨탑이 보인다. 동산 밑에는 옛 주거지의 모습이 많이 남아 있다. 27-1~6) 약전골목 경
관. 약전골목 서쪽의 약령서문과 서성로, 그 뒤로 동산자락의 신명고·성명여중이 보인다(27-1). 약령서문의 약
재상 조형물(27-2). 약령시전시관 입구(27-3). 약령시전시관과 공원(27-4). 약전골목 보도블록과 가로조형물
(27-5/6).

과 재질 선택에 신중했어야 했다. 둘째는 획일적으로 정비된 상점과 간판이 거리의 표정을 지워 버렸다.(사진 27-6) 이런 장소에서는 간판을 획일적으로 규제할 것이 아니라 약재상 점포의 특성에 따라 다양하게 접근해야 할 필요가 있다. 물론 이는 간판만의 문제가 아니라 점포가 들어선 건물들에 대한 도시건축 차원의 종합적 고려가 뒷받침되어야 한다. 셋째는 근대건축문화유산들이 도시민들의 삶과 연계되는 프로그램이 부재하다는 것이다. 박제화된 채 보존만 하는 유산이 아니라 현재적 삶 속에 의미를 유발하는 살아 있는 장소가 되어야 한다.

언젠가 장소성과 맥락을 신중히 해석한 도시디자인 차원의 종합적 고려가 대구의 도심부 정체성을 대변하는 동성로, 북성로, 서성로, 봉산동 등에도 적용되길 기대해 본다. 이를 위해서는 대구의 도시공간에 깃든 역사·문화적 지층에 대한 이해가 필요하다. 대구의 옛 경관 속으로 들어가 보도록 하자.

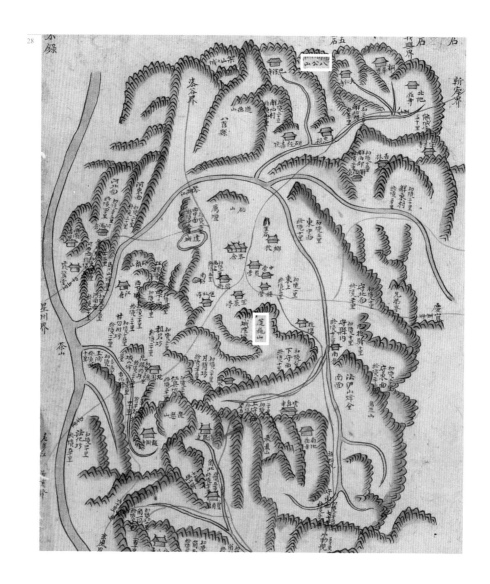

28) 『해동지도』 '대구부' 속의 연구산과 팔공산. 남쪽 비슬산 자락에서 뻗어 나온 연구산이 대구분지를 사이에
두고 북쪽 팔공산과 접점을 이루는 모습을 잘 보여 주고 있다. 대구읍성은 1736년 경상감영을 중심으로 축성되
었는데 18세기 중엽에 제작된 『해동지도』에는 아직 표시되어 있지 않다.

II. 건조한 분지 지형

II-1. 연구산(連龜山) 돌거북

대구는 덥다. 한여름 이곳 무더위는 한 뼘의 나무 그늘이 아쉬울 정도로 가히 살인적이다. 대구시가 지난 10여 년간 가로수 길을 조성하는 등 녹화사업에 정성을 쏟아 큰 성과를 거두고 있는 이유도 여기에 있다. 대구 인근 영천에서 잠시 군복무를 했던 나는 이곳의 기후가 얼마나 혹독한지 잘 알고 있다. 살을 에는 겨울의 칼바람, 여름날 아스팔트를 녹이는 무더위가 온몸에 입력되어 있다.

대구의 기후가 이렇듯 혹독한 것은 산으로 둘러싸인 내륙의 분지 지형 탓에 대기의 소통이 원활치 못하기 때문이다. 이로 인해 예로부터 대구인들은 지형과 기후를 풍수적으로 보완하기 위해 나름의 노력을 한 듯하다. 대구에는 오늘날까지 화기(火氣)를 다스리고 지맥의 소통을 위한 '비보풍수'(裨補風水)가 전해지고 있다. 비보풍수란 지형이나 산세의 풍수적 결점을 보완하기 위한 조치를 뜻하는데, 현재 제일중학교 본관 앞에 있는 '돌거북'[龜岩]이 대표적인 예라 할 수 있다. 이 돌거북이 있는 학교 터가 바로 대구의 진산, 연구산(連龜山)이다.

연구산은 얼핏 보면 그 형세가 잘 드러나지 않는다. 주변에 아파트가 에워싸고 학교가 들어서 있기 때문이다. 하지만 예로부터 이 산은 대구의 남북 간 지맥을 연결하는 접점이라는 점에서 매우 중요하다. 많은 고지도들이 이를 뒷받침한다. 예컨대 『동여도』, 『여지도』, 『해동지도』(사진 28), 『대동여지도』 등 대부분 조선시대 고지도들은 연구산이 남

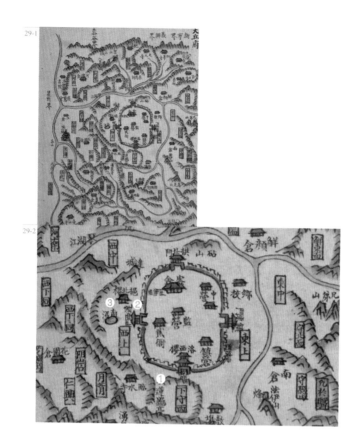

29-1/2) 『여지도』 '대구부'(29-1) 속의 연구산과 대구읍성 부분(29-2). 『여지도』는 중요한 지맥적 특징을 이룬 산에 연구정(連龜亭)을 표시(❶)하고, 북쪽 금호강과 동쪽 신천 사이에 4대문을 갖춘 대구읍성을 보여 주고 있다. 달서문(❷) 밖에 남소(南沼)로 표시된 못(❸)은 지금의 서문시장 자리에 있던 천왕당못으로 추정된다. 30-1/2) 신천의 발원지 앞산을 향하고 있는 연구산 돌거북(30-1)과 앞부분(30-2).

쪽 비슬산과 앞산에서 뻗어 나와 북쪽 팔공산과 접속되는 중요한 지맥으로 표시하고 있다. 특히『여지도』에는 이러한 지형적 특징을 지닌 산에 연구정(連龜亭)이, 북쪽 금호강과 동쪽 신천 사이에 4대문을 갖춘 대구읍성이 표시되어 있다.(사진 29-1/2)『신증동국여지승람』을 보면 연구산을 대구의 진산으로 소개하고 있다. 즉 "연구산은 부의 남쪽 3리에 있는데, 진산이다." "읍을 창설할 때 돌거북을 만들어 산등성이에 남으로 머리를 두고 북으로 꼬리를 두게 묻어서 지맥(地脈)을 통하게 한 까닭에 연구(連龜)라."40) 연구산의 지명은 원래 '지맥의 소통'을 위한 바람에서 붙여졌던 것이다. 그러나 이 연구산 돌거북은 일제강점기에 원형이 훼손되어 엉뚱한 위치와 방향으로 방치되어 있었다.(사진 30-1/2) 일설에 의하면, 거북의 머리 방향이 남쪽을 향하고 있는 것은 비슬산의 화기를 막기 위함이란다.41) 지금도 대구의 풍수전문가들 중에는 과거 서문시장의 잦은 화재나 상인동 가스폭발사건과 대구지하철 방화참사 등 화재가 끊이지 않는 이유를 일제강점기에 훼손되어 방치된 이 돌거북 때문으로 보는 사람들이 있다. 이런 이유로 2003년에 대구인들이 돌거북 바로 놓기 행사를 개최하기도 했다.

II-2. 사라진 달서천과 대구천

문헌조사와 현장답사 결과, 연구산 돌거북에는 비슬산 화기를 다스릴 목적과 함께 또다른 목적도 있었던 것으로 추정된다. 즉 대구 도심에 흐르던 (사라진) 옛 하천들의 원활한 흐름을 기원할 목적인 것이다. 엄밀히 말해 비슬산의 화기는 그 자체보다는 원활치 못한 대기의 소통으로 인한 심한 기온 차이와 건조한 분지 지형에서 비롯된 것이라 할 수 있다. 한데 옛 대구 시가지 북쪽을 동서로 흐르는 '금호강'과 시가지 동쪽을 남북으로 흐르는 '신천' 외에 '대구천'과 '달서천'이 있었다는 사실에 주목할 필요가 있다. 이는 옛 대구의 공간적 원형을 이해하는 데 매우 중요하다.

40)『신증동국여지승람 III』, 서울 : 민족문화추진회, 1970, 550쪽. 41)『달구벌의 맥』, 263쪽 ;『달구벌』, 대구시, 1977, 272~274쪽.

31) 상동교 부근 대구천 유입 추정지. 왼쪽에 보이는 앞산에서 발원한 신천은 이 부근에서 시내 방면으로 유입되어 대구천을 형성했다. 32) 건들바위. 수도산 옆인 중구 대봉2동에 위치한 이 바위는 수량이 풍부한 흐르는 하천에 의해 오랜 세월 동안 침식된 흔적을 보인다. 신천에서 유입된 대구천은 이 바위에서 깊은 물굽이를 만들고 오른쪽으로 흘러가다가 두 방향으로 갈라졌다. 한 지류는 연구산 동쪽과 계산동을 지나 달성공원 위쪽에서 달서천과 합류하고, 다른 지류는 북쪽으로 직진, 삼덕동을 지나 칠성동에서 신천과 만났다.

대구천은 '앞산'(본래 성불산)에서 발원한 신천의 지류로 현 상동교 부근에서 시가지로 유입되었다. 이는 현 봉덕동과 미군부대 정문 앞을 지나 건들바위4거리 부근에서 두 갈래로 갈라졌다. 한 줄기는 건들바위 부근에서 연구산 밑(현 봉산 문화의 거리)을 지나 동산 앞(현 계산성당 앞길)을 휘감아 달성 북쪽에서 달서천과 합류해 흘러 나갔고, 반면 다른 줄기는 건들바위 북쪽으로 직진해 현 삼덕동을 지나 칠성동에서 신천과 만나 금호강으로 흘러들었다. 따라서 신천과 대구천은 일란성 쌍둥이라고 할 수 있다.

달서천은 두류산에서 발원해 일제강점기 때 매립된 '천왕당못'(현 서문시장 자리)을 이루고 이곳에서 다시 흘러나왔다. 이는 달성의 동쪽 자락을 휘감아 자연 해자(垓子) 구실을 하고, 시가지를 휘감아 돈 대구천 지류와 달성 북쪽에서 합류해 금호강으로 흘러들었다. 이런 이유로 혹자들 중에는 시가지를 휘감아 돈 대구천을 달서천이라 부르기도 한다. 달서천은 지금도 존재한다. 현재 달성 북쪽의 비산동 염색공단 앞을 흐르는 하천이 바로 복개되지 않은 달서천의 모습인 것이다.

이처럼 대구 시가지 내에는 대구천과 달서천이 흘렀는데, 특히 시가지로 흘러든 대구천은 장마철에 잦은 범람으로 수해를 일으켰다고 한다. 이로 인해 1776년 대구판관 이서(李逝)란 사람이 사재를 털어 2년에 걸쳐서 지금의 상동교 부근에 제방을 축조해 신천의 유입을 막기도 했다.(사진 31) 그러나 1926년 치수 공사로 물길이 끊기고, 해방 후에 복개 공사가 이루어져 대구천과 달서천의 모습은 대구 시내에서 자취를 감춰 버렸다.

이들 하천 주변 곳곳에는 마르지 않는 샘들이 있었다고 한다. 대표적 예가 1918년 대구 최초로 상수도 공급을 위해 대봉배수지가 건립된 수도산 아래 '배나무샘'이다. 건들바위(사진 32) 인근 수도산(옛 三鳳山) 자락엔 배나무가 많았고 샘이 있었다 해서 붙여진 이름이었다. 이 산 아랫동네와 캠프 헨리(Camp Henry) 미군부대 주둔지에 이르는 일대를 이천동(梨泉洞)이라 부르는 이유가 여기에 있다. 이런 의미에서 일제가 앞산 남쪽 가창면 용계천에서 취수한 물을 공급하기 위해 수도산 정상에 대봉배수지 1호기(1918)와 2호기(1925)를 건설한 것도 배나무샘의 장소성과도 맞물려 있다고 볼 수 있다.(사진 33-1/2) 이는 대구 최초의 수도시설이었지만 목적은 일본군 80연대(현 캠프 헨리)와 남산동, 봉산동, 대봉동 일대 일인 거주지를 위한 제한적 식수 공급에 있었다. 오늘날

이천동 일대에는 여러 물길이 복개되어 도로가 된 흔적들이 많이 발견된다. 지류가 복잡하게 형성되어 있었던 것이다. 특히 수도산 옆 건들바위는 15세기 조선조 석학 서거정이 '대구십경' 중 하나로 손꼽으며 낚시를 드리웠다는 시를 읊었을 만큼 하천이 깊고 수량이 풍부했음을 말해 준다.

또한 수도산 인근에는 배나무샘뿐 아니라 남서쪽 영선시장 자리에 '영선못'이라는 큰 못도 있었다. 조선시대에 만들어져 지금도 대구인들이 영선지(靈仙池)라 기억하는 이곳 역시 발원지가 수도산으로 알려져 있다. 그러나 1930년대 일제가 매립해 운동장을

33-1/2) 수도산 대봉배수지 1호기(사진 : 김혜영). 대구 최초의 수도시설(1918)인 이곳은 일본군 80연대(현 캠프 헨리)와 남산동, 봉산동, 대봉동 일대 일인 거주지에만 제한적으로 식수를 공급하기 위해서 설치되었다. 34) 수성구 황금동의 거대한 아파트 바리케이드.

만들면서 사라져 버렸다. 한국전쟁 이후에 미군이 점유해 장교 숙소를 지어 사용하다가 현재 모습처럼 시장이 되었다. 이처럼 옛 대구에는 도심부를 휘감아 흐른 달서천, 대구천, 천왕당못, 영선못과 같이 여름철 더위를 식히는 자체의 냉각 기능이 있었던 것이다. 이천동 주민들 중에는 어릴 적 건들바위 주변에서 물놀이하고, 영선못에서 스케이트를 탔다던 말을 전해 주는 이들이 있었다. 그러나 이러한 자연 하천과 못은 사라졌고 그러면서 대구의 화기가 강해졌다고 할 수 있다.

이제 연구산 돌거북의 의미가 좀더 분명해진다. 거북은 예로부터 십장생의 하나로 '장수'를 뜻하며, '기(氣)를 마시는 동물'로 알려져 있다. 돌거북은 비슬산의 화기를 막고 앞산에서 발원하는 하천의 원활한 흐름을 기원했던 비보풍수 차원의 상징물이었던 것이다. 이러한 옛 풍수는 오랜 삶의 터전과 자연환경 사이에 '소통'을 염원했던 대구인들의 마음이 담긴 것이라 할 수 있다. 과연 오늘날 대구의 삶터는 어떤 소통을 하고 있는가? 현재 대구 도심부는 마치 고립된 섬처럼 사무용 고층건물, 주상복합 건물 등이 뒤섞여 불연속적 풍경을 자아낸다. 시가지 외곽은 도심부와 연계되지 않은 채 마구잡이식으로 재개발된 대규모 아파트단지들이 마치 거대한 성냥갑 더미처럼 펼쳐져 있다. 특히 수성구 황금4거리에서 국립대구박물관 사이에 도열한 고층 아파트단지는 위압적인 풍경을 자아낸다.(사진 34) 가로와 적정 간격을 두지 않은 채 마치 거대한 바리케이트처럼 양편으로 솟아 오른 아파트 모습은 한여름 대구더위와 함께 숨이 막힐 지경이다. 또한 쾌적한 수변 경관으로 시민들이 휴식을 위해 즐겨 찾는 '수성못' 주변에도 아파트들이 에워싸기 시작했다. 이러한 모습은 고밀도 스트레스를 제공하고 휴식처를 빼앗아 시민들의 정신 건강에도 해로울 것이다. 건물을 짓되 최소한 도시경관을 관리해야 할 것 아닌가. 모든 것이 인공적으로 바뀌어 버린 오늘날 대구에서 이 도시가 지녔던 옛날 풍수지리의 장점을 되살리기는 쉽지 않을 성싶다. 그러나 이제부터라도 대구의 도시 공간적 특성을 살려 경관을 잘 관리하고, 각 지역 간의 연계성을 충분히 고려해 도시민의 쾌적한 삶을 위해 소통하고 배려하는 지혜를 모아야 할 것이다.

35-1) 하늘에서 본 달성(출전 : 대구시 홍보자료).

III. 대구읍성의 식민도시화

III-1. 달성의 역사와 대구읍성의 위용

두류공원에 위치한 높이 202미터의 대구타워에 올랐다. 무려 165만 제곱미터 이상에 이르는 도시 속 구릉지에 각종 시설이 들어선 종합공원이 있다는 사실이 놀랍다. 대구시 전체가 한눈에 들어온다. 남쪽 비슬산이 활짝 품어 주듯 자락을 펼친 푸근한 인상으로 나를 반긴다. 멀리 와룡산과 성서 지구가 바라보이는 전망대 서쪽 한켠에 번지점프대가 설치되어 있었다. 점프대 앞은 공포와 희열 사이를 오고가는 도전자들로 북적거렸다. 우주복처럼 생긴 안전복을 입는 한 여성이 성냥갑 아파트 군락, 성서 지구 쪽 하늘 속으로 괴성을 지르며 뛰어들었다.

그녀의 비행을 지켜보다가 눈길을 북쪽으로 돌려 도심 쪽을 바라보았다. 빌딩 숲을 이룬 도심 서편에 푸른 섬 하나가 눈에 들어온다. 달성공원이다.(사진 35-1/2/3) 이곳이 고대국가 시절 대구의 원형으로, 서기 261년 신라 첨해왕(沾解王) 때 쌓았다는 달벌성(達伐城)이다. 나는 마치 두 개의 섬처럼 존재하는 달성공원과 중구 도심 일대 사이에 마음의 선을 그어 연결해 보았다. 이 선 속에 대구분지 중심의 구릉지에 터를 잡은 최초의 부족국가 달구벌에서 조선시대 대구읍성을 거쳐 현대로 이어진 긴 역사적 경간이 존재한다.

대구에서 사람이 처음 거주하기 시작한 것은 무려 5000년 전으로 거슬러 올라간다고 한다. 신석기, 청동기, 철기시대를 거쳐 이 지역에 최초로 도시의 기초 단위인 읍락(邑

35-2) 대구타워에서 본 달성. 35-3) 달성 동쪽 구간. 이 복개도로 밑에 달서천이 흐른다.

落)이 모여 국가를 형성한 것은 대략 기원전 3~2세기경으로 추정된다.42) 삼국시대에 이르러 대구는 여러 정치집단으로 구성되는데, 이들의 중심 집단이 바로 달성과 고분군을 축조한 '달구벌' 세력이었다. 대구를 일컬어 달구벌이라 부르는 것도 여기서 유래한다. 이 달구벌 토성의 켜 위에 오늘날 달성공원이 들어선 것이다. 오늘날 동물원이 들어선 하찮은 유원지처럼 비쳐지지만 바로 이곳이 대구분지에 뿌리 내린 고대국가의 중심이었다.

달성(達成)은 "본래 신라의 달구화현(達句火縣)이며, 달불성(達弗城)이라고도 한다."43) 달성은 첨해왕 때 자연 지형을 이용한 토성의 형태로 축조되었다. 통일신라시대 신문왕 9년(689)에 달성은 신라 왕경을 기존 서라벌에서 달구벌로 천도하려다가 실현시키지 못했을 만큼 비중이 크게 부각되기도 했다. 그러나 신라 진골귀족의 반발로 천도가 좌절되고 다만 신라의 군현제에 예속된 교통의 요지로 존속했다.44)『동국여지승람』은 "신라 경덕왕 때 지금의 이름[大丘]으로 고쳐서 수창군(壽昌郡)의 속현을 삼았다"고 전한다.45) 조선시대 정조 때에 이르러 대구(大丘)는 대구(大邱)로 개칭되었다.

토성으로 축조된 달성이 돌로 축성된 것은 1390년 고려 공양왕 때였다. 기록에 의하면, "달성은 부의 서쪽 4리에 있다. 돌로 쌓았는데, 둘레 944자, 높이 넉 자이고, 안에 우물 셋과 연못 둘이 있고, 군창(軍倉)이 있다"46)고 전한다. 대구분지 중심의 구릉지에 위치한 입지 조건 때문에 신라와 고려를 거쳐 조선 초기까지만 해도 달성에는 관아가 설치되어 있었다. 그러나 선조 34년(1601)에 상주에 있던 경상도 감영이 대구로 옮겨 오면서 달성 밖에 관아와 읍치가 설치되었다.

대구읍성은 영조 12년(1736) 경상감영을 중심으로 돌로 축성되었다. 그러나 이 성이 축성되기 140여 년 전에 달성 밖 평지에는 또 다른 토성이 있었던 것으로 추정된다. 『대구부읍지』에 따르면, 선조 23년(1590)에 왜적의 침입을 막기 위해 토성을 쌓아 이듬해에 완성했다는 것이다. 이 성은 1592년 대구에 입성한 고니시 유키나가(小西行長)

42) 대구시사편찬위원회 편저,『대구시사 제1권』, 대구광역시, 1995년, 141쪽. 43)『신증동국여지승람 III』, 서울 : 민족문화추진회, 1970, 551쪽. 44) 같은 책, 251쪽. 45) 같은 책, 549쪽. 46) 같은 책, 551쪽.

군에 의해 흔적도 없이 파괴되었다.47) 일부 학자들은 이 토성의 위치를 현 대구시민운
동장을 중심으로 한 북구 고성동(古城洞) 일대로 추정하고 있다. 성은 사라졌지만 지명
에 그 흔적이 남아 있다는 것이다. 이처럼 대구읍성의 최초 토성이 파괴된 후 대구의 관
아는 다시 달성으로 옮겨졌다. 선조 29년(1596)에 "달성에 영(營)을 설치하고 석축을
추가했다"는 기록이 나온다.48)

이런 이유로 1601년에 경상감영이 대구로 옮겨왔을 때 대구읍성은 존재하지 않았다.
감영 이전으로 대구는 경상도의 행정·사법·군무를 담당하는 권력 중심지로 자리 잡
았지만, 임진왜란 때 맥없이 파괴된 선례로 인해 평지에 축성을 반대한 조정 내부의 반
대로 성 없이 감영만을 두고 있었던 것이다. 몇 차례 축성의 필요성이 제기되다가 마침
내 1736년, 영조 대에 비로소 석성이 축조되었다. 축성 당시 대구읍성은 총 둘레가 약
2124보로, 이는 조선시대 영조척(營造尺, 31.33센티미터)으로 환산해 약 2.65킬로미
터에 달한 규모였다. 또한 동서남북에 4개의 정문(진동문, 달서문, 남문인 영남제일관,
공북문), 동과 서에 두 개의 소문, 4기의 망루가 설치되었다.49)

옛 대구읍성은 어떤 모습이었을까? 남문인 영남제일관을 제외하고 현존하는 사진이 없
지만, 누군가의 목격담은 남아 있다. 1888년 가을, 한양에서 부산으로 향하는 길목에
서 대구를 찾은 프랑스의 여행가 샤를 바라는 그의 『조선종단기』에서 읍성의 인상을 다
음과 같이 묘사했다.

"나에게 성벽 위에서 한 번에 조망할 기회를 주기 위해, 행렬이 성의 순시로(巡視路)를
돌았는데, 그 길은 베이징성에 있는 것의 축소판과도 같은 인상을 주었다. 도시 전체를

36

36) 『대구부읍지』(1832)에 표시된 대구읍성 부근 상세 지도. 읍성 안에 북문과 남문 사이의 종로를 축으로 감영
의 공간 배치와 주요 교통로가 그려져 있다. 특히 서문과 남문 밖에 서울과 부산을 잇는 경부가도가 외곽의 금호
강을 가로질러 길게 이어지고 있다.

둘러싸고 평행사변형으로 성벽이 이어져 있었던 것이다. 그 각 벽면의 중앙에는 똑같은 규모의 요새화한 성문이 위용을 드러내고 있었으며, 그 위로 우아한 누각이 세워져 있었다. 누각의 내부는 과거의 사건들을 환기하는 글귀와 그림들로 장식되어 있었다. 거기서 나는 가을의 황금빛 들판을 구불구불 흘러가는 금호강의 아름다운 모습을 바라볼 수 있었다."50)

이처럼 대구읍성은 금호강이 바라보이는 우아한 누각과 아름다운 전경을 자랑하면서 도시적 위용을 갖추고 있었던 것이다. 정조 13년(1789)에 발간된 『호구총수』(戶口總數)에 따르면, 이미 당시 대구 인구는 1만 3734명으로 한성, 개성, 평양, 상주, 전주 다음으로 큰 도회지를 형성하고 있었다. 순조 32년(1832)에 편찬된 『대구부읍지』에는 읍성의 공간 구조가 간략하게 예시되어 있다.(사진 36) 4대문을 기본으로 남문에서 객사를 지나 북문인 공북문에 이르는 남북간선로가 종축을 이루고, 이 가로는 달서문에서 나온 동서 간선로와 만나 횡축으로 삼각교차점을 이룬다. 훗날 일제강점기에 이 삼각로가 감영 앞을 뚫고 동문인 진동문까지 이어지면서 현 중부경찰서와 산업은행이 마주한 십자교차로가 되었던 것이다. 읍성 내 주요 관아건물들은 서문과 동문을 연결한 축을 기준으로 남북으로 나눌 때 진영(鎭營)을 제외하고 주로 북쪽에 배치되어 있었음을 알 수 있다. 읍성 내 주거 지역은 주로 남서부와 남동부에 형성되어 있었다.51)

반면 읍성 밖 남문에서 서문에 이르는 달서천변에는 사설상점인 가가(假家, 오늘날 가게)가 즐비했고, 특히 달서문 밖 서문시장에서 남문으로 이어지는 길은 청도와 밀양으로 이어져 한성과 동래 사이를 잇는 분기점이자, 낙동강의 물길과 통하는 성서 지역과 화원(花園) 방면과도 연결되었다.52) 그러나 대구읍성은 일본 거류민단의 주장을 받아들인 대구부사에 의해 도시 발전을 저해한다는 이유로 철거되고 식민도시의 도심부로 변모해 갔던 것이다.(사진 37)

47) 대구향토문화연구소, 『경상감영사백년사』, 대구 : 대구광역시 중구청, 1998, 414쪽. 48) 같은 책, 559쪽. 49) 같은 책, 419~420쪽. 50) 샤를 바라·사이에 롱, 『조선 기행』, 166쪽. 51) 대구향토문화연구소, 『경상감영사백년사』, 427~428쪽. 52) 같은 책, 428쪽.

37) 「대구시가도」(소장 : 영남대박물관). 1906년 읍성이 해체되기 3년 전(1903)에 제작된 이 시가도에는 성 내부 감영의 배치와 성문이 표시되어 있다. 서문(❶) 밖에 천왕당못(❷)과 달서천(❸), 달성(❹) 옆으로 흘러나간 대구천(❺)을 따라 남쪽 성곽 구간 밖에 전전리(前田里)로 표시된 경부가도(❻)가 보인다. 현 계산성당이 불란서성모당(❼)으로 표시되어 있고, 그 앞에 동산(❽)과 대구천이 있다. 남문(❾) 밖 현 대구적십자사 일대가 연병장(❿)으로 표시되어 있다.

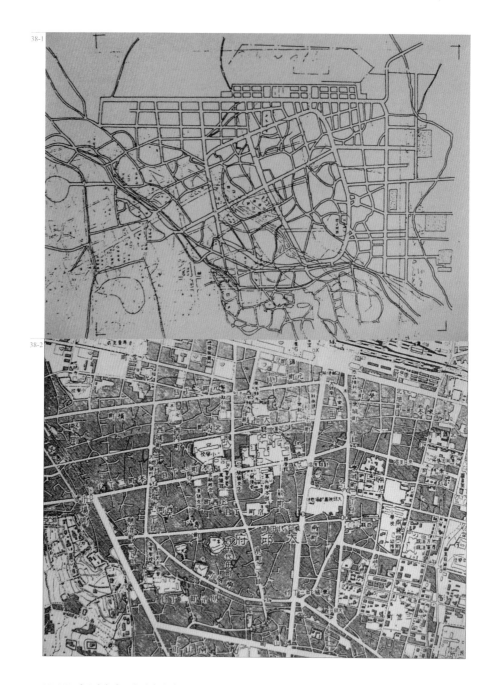

38-1/2) 대구시가 가로망 변화 과정 : 1910년경(38-1)과 1937년(38-2). 1910년경 읍성 내부에 감영이 해체되고 十자대로가 나고, 북문과 동문 밖 일인 거주지는 이미 체계적인 가로망을 형성했다. 반면 1937년 가로도에서 조선인 주 거주지인 서문과 남문 밖은 대구천을 복개해 큰길(지금의 달구벌대로)을 낸 것 외에 큰 변화가 없다. 대구역에서 반월당4거리와 명덕4거리로 향하는 중앙로는 개통되어 있지만, 계산성당 앞 서성로 구간과 현 계산 5거리에서 신남4거리로 향하는 길은 아직 뚫리지 않았다. 식민지 도시계획과 공간 정치의 의도적 결과라 할 수 있다(출전 : 『경상감영사백년사』, 431, 433쪽).

III-2. '중심점거'로 해체된 성곽도시

식민지 대구의 도시화는 다른 대도시에 비해 좀 특이하다. 부산과 인천 같은 항구도시와 다르고, 대전과 같이 유사한 내륙도시와도 달랐다. 대구는 도시의 중심을 통째로 일제에 내준 특이한 경우에 해당하기 때문이다. 예컨대 일제강점기 대구의 도시화 성격을 규명한 사학자 김일수 교수에 따르면, 대부분 다른 광역도시들은 대체로 일본인 시가지가 따로 형성되고, 거기에 각종 행정기관이 옮겨지는 이른바 '중심이동' 형태였다. 반면, 대구는 일본인 거주지가 형성되면서도 이내 기존의 조선인 중심 지역을 점거하고, 도시공간을 확대해 간 소위 '중심 점거' 형태였다는 것이다.53)(사진 38-1/2)

이러한 점유 방식은 다음의 두 가지 이유로 가능했다. 첫째는 러일전쟁을 위해 일제가 부설한 경부선 공사로 내륙에 일본인의 유입이 증가하면서 투기 목적으로 이권에 개입했기 때문이었다. 러일전쟁 이후 일인들은 비교적 땅값이 싼 북문과 동문 밖 일대에 거주지를 형성하기 시작했다. 한데 경부선 부설에 따른 대구정차장(대구역) 건립 과정에서 그들은 자신들의 주거지와 연결된 북문 쪽으로 역의 위치를 결정하도록 영향을 끼쳤다.54) 이를 위해 일인들은 대구일본거류민회를 설립하고 1905년 경부선이 개통되자 미리 매입해 둔 부지 개발을 위해 대구읍성의 성곽 해체를 요구했던 것이다. 개항기 도시 사회·경제사를 연구한 손정목 교수에 따르면, 당시 내륙도시들 중에 특히 대구로 유입된 일본인 불법정주자의 수가 가장 많아 무려 2100여 명에 달했다고 한다.55)

둘째는 경북관찰사 서리 겸 대구부사였던 박중양(朴重陽)과 같은 친일파들의 역할이다. 박중양은 조정의 불허 방침에도 불구하고 일본거류민단의 주장을 받아들여 일진회를 동원해 1906년 성벽을 허물고 그 자리에 도로를 냈던 것이다. 이는 이토 히로부미의 비호가 없었다면 불가능했던 일로 그는 정부로부터 징계를 받아야 마땅했다. 그러나

53) 김일수, "한말·일제시기 대구의 도시 성격 변화", 계명사학회 편, 『대구 근대의 도시발달과정과 민족운동의 전개』, 대구: 계명대학교 50주년 준비위원회, 2004, 121~122쪽. 54) 대구향토문화연구소, 『경상감영사백년사』, 433, 528쪽. 55) 손정목, 『한국개항기 도시변화과정 연구』, 197~199쪽.

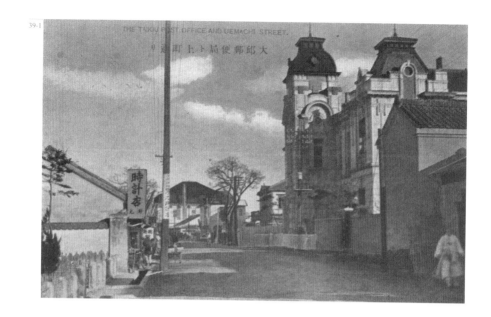

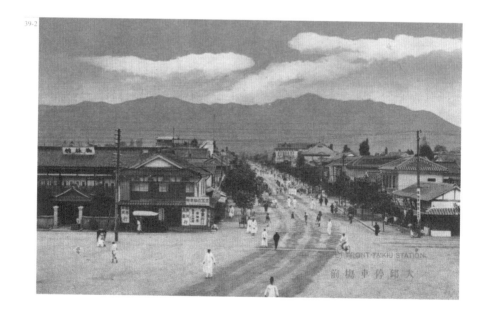

39-1) 대구우편국. 1920년대 발행된 우편엽서는 대구우편국의 모습과 함께 현 포정동 거리를 우에마치(上町)로 표기하고 있다(출전 : 부산근대역사관 자료). 39-2) 1920년대 대구역 앞 풍경. 멀리 비슬산과 중앙로 오른쪽 끝에 조선은행 대구지점이 보인다(출전 : 부산근대역사관 자료).

이토 통감의 간섭으로 징계를 피하고 오히려 평남관찰사로 영전했다가 1908년에 다시 경북관찰사로 대구에 부임했다. 이후 그의 친일행각과 학정은 절정에 달했는데, 정도가 얼마나 심했는지 대중들 사이에서 원성이 높아 「중양타령」이라는 비꼬는 노래까지 나올 지경이었다.56) 그가 평남관찰사로 떠날 때 일본인들은 감사의 표시로 고가의 시계를 선물하기도 했으며, 이러한 행적으로 마침내 조선총독부 중추원 부의장이란 최고 지위까지 올랐다. 그는 조선의 식민통치에 가담했던 일제 최고위층이 인식하길, "이완용과 송병준에 필적하는 최고의 협력자"이자, "일본인보다 일본에 더 충성했던 인물"이었다. 해방 후 그는 반민특위에 체포되었지만 단 며칠간 감옥살이를 했을 뿐, 곧 풀려나 잘살다 간 반민족·친일부역 행위자의 전형이었다.

어떤 이들은 박중양을 두고 '대구를 근대도시로 탈바꿈시킨 선각자'라고 주장할지 모른다. 과연 그는 19세기 중반 프랑스 파리의 근대화를 위해 대개조 계획을 주도했던 오스만(Haussmann) 남작에 필적하는 인물일까? 그렇지 않다. 박중양이 읍성 해체의 명분으로 삼았던 대구의 근대화는 일제의 자본 침투와 식민도시 개발이라는 뚜렷한 저의에서 비롯된 것이었다. 중요한 것은 이로 인해 대박이 터진 사람들이 조선인이 아니라 일인들이라는 사실이다. 박중양 덕택에 대구읍성을 해체한 일인들은 성내의 도심부와 상권을 점거하고, 헐값에 사들인 도원동 일대 저습지를 헐어 낸 성토와 석재로 매립해 일인 거류민을 위한 대규모 유곽을 건설해 막대한 돈을 벌었던 것이다.

만일 대구읍성이 박중양과 일제에 의해 철저히 파괴되지 않고 일부라도 남아 있었다면 어떻게 되었을까? 아마 대구는 1796년 정조 때 완성된 수원 화성과 같은 성곽도시를 문화유산으로 품게 되었을 것이다. 그뿐이 아니다. 대구읍성 60년 후에 화성 축조로 향해 가는 조선후기 축성 기술과 문화의 변천사를 생생히 증언했을 것이다. 이렇게 되었다면 오늘날 대구는 말뿐인 '오천년 역사'와 권력을 상징하는 '경상감영'만을 강조하는 대신에 과거와 현재가 한데 어우러진 역사도시의 공간을 한껏 자랑할 수 있었을 것이다. 이제 대구는 도시의 문화적 정체성을 대구국제오페라축제를 통해 '공연예술중심도시'로

56) 김도형 외, 『근대 대구·경북 49인 : 그들에게 민족은 무엇인가』, 서울 : 혜안, 1999, 314~315쪽.

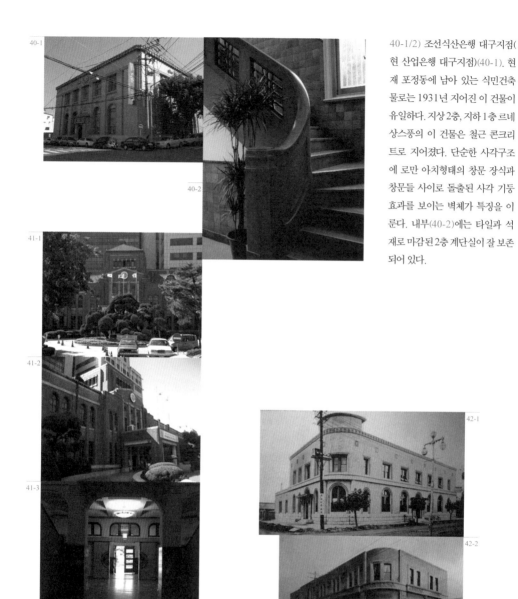

40-1/2) 조선식산은행 대구지점(현 산업은행 대구지점)(40-1). 현재 포정동에 남아 있는 식민건축물로는 1931년 지어진 이 건물이 유일하다. 지상 2층, 지하 1층 르네상스풍의 이 건물은 철근 콘크리트로 지어졌다. 단순한 사각구조에 로만 아치형태의 창문 장식과 창문들 사이로 돌출된 사각 기둥 효과를 보이는 벽체가 특징을 이룬다. 내부(40-2)에는 타일과 석재로 마감된 2층 계단실이 잘 보존되어 있다.

41-1/2/3) 경북대학교 의대부속병원(구 도립대구의원, 1928)의 정면(41-1), 측면(41-2), 현관(41-3). 42-1) 동양척식주식회사 대구지점(출전 : 부산근대역사관). 현 대구시청4거리 인근 동인동 4-6번지에 위치했던 이 건물은 멸실되었고, 그 자리에 새마을금고가 들어서 있다. 42-2) 동척 부산지점(출전 : 부산근대역사관).

나아가려 하고 있다. 만일 이러한 국제오페라축제가 대구읍성을 배경으로 열렸다면 어떻게 되었을까? 오래된 성채를 배경으로 열리는 이탈리아 오페라가 주는 감동처럼 사람들은 대구를 다채로운 역사·문화의 도시로 기억했을 것이다.

대구읍성을 해체한 일인들은 주요 공간을 점유하고, 자신들의 이권에 맞춰 경상감영을 칼로 베는 십자대로를 개설하고, 1909년 대구일본이사청과 대구경찰서를 필두로 대구공소원(1910), 대구우편국(1912), 대구역(1913) 등의 공공건물을 세우기 시작했다.(사진 39-1/2) 국권침탈 초기인 1910년대에 지어진 이들의 건축양식은 대부분 벽면에 비늘판 마감이 특징인 목조건물들로 르네상스풍의 일본과 서양의 절충양식[和洋折衷式]이 주종을 이뤘다. 특히 일본이사청 건물(대구부청사로 사용)은 앞서 부산의 경우처럼 지배자의 우월성을 과시하는 건축적 상징으로서 '탑옥'(塔屋)이 3층 높이로 솟아 올랐다.

1920년대에 이르러 대구 시내 건축물은 이전 시기와 달리 일본 내 관청 건물에서 흔히 볼 수 있는 벽돌조 양식으로 변해 갔다. 1910년대 초기 무단통치 시기가 지나고 통치기법이 더욱 안정되게 정교해졌음을 말해 준다. 이 시기 공공건축으로는 기존 목조 2층 구조의 공소원(控訴院)을 개축해 벽돌조 3층 건물로 새로 지은 대구복심법원(1923)을 비롯해 대구부립도서관(1924), 도립 대구의원(1928, 현 경북의대 부속병원) 등이 건립되고, 상업건축으로는 한성은행 대구지점(1920), 조선은행 대구지점(1920), 조일탕(1924), 대구금융조합(1925)과 조선식산은행(1930) 등을 들 수 있다.(사진 40-1/2) 삼덕동 경북의대 부속병원 앞에 가면 마치 시간이 멎어 버린 것 같은 착각이 든다. '도립 대구의원'(1928)과 '대구의학전문학교'(1933)가 원래의 모습 그대로 서로 마주보고 있기 때문이다. 전자는 현재 '경북의대 부속병원'으로, 후자는 '경북의대 본관'으로 사용되고 있다. 불과 5년 사이의 짧은 간격을 두고 세워졌지만, 이 두 건물 사이에는 형식과 내용 면에서 큰 차이가 있다. 경북의대 부속병원은 1920년대 말에 지어져 겉으로 보기엔 전형적인 르네상스식 벽돌조 2층 건물이다. 하지만 현관에 들어서면 1930년대 아르데코풍의 계단과 창문처리, 바닥에 새겨진 일제의 문장이 눈길을 끈다.(사진 41-1/2/3) 이러한 세부 처리는 디자인적으로 1930년에 세워진 동양척식주식회사(이하 동

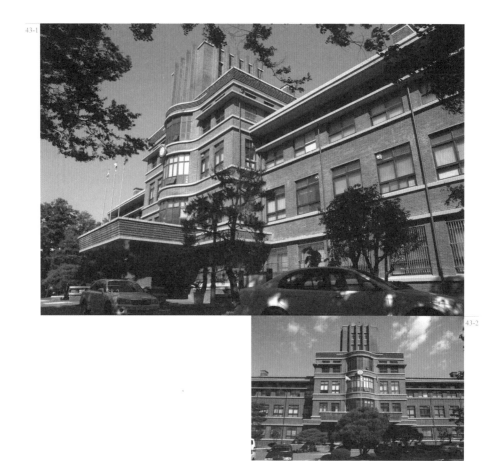

43-1/2) 경북대학교 의대본관(구 대구의학전문학교, 1933)의 정면(43-1)과 측면(43-2). 44) 대구측후소는 1907년 중구 포정동에 처음 세워졌는데, 1916년 덕산동을 거쳐 신암동으로 옮겨져 신축되었다(1937). 해방 후 대구기상대로 사용되다가 멸실되었다(출전 : 『경상감영사백년사』).

척으로 약칭) 대구지점으로 이어졌다.(사진 42-1) 대구 동척은 전체 형태와 구조에 있어 2년 앞서 부산에 세워진 동척 부산지점(사진 42-2)과 수법에 있어 동일인이 디자인한 것처럼 매우 닮아 있었다. 다만 차이점이 있다면 대구 동척은 부산의 경우와 달리 곡면 처리 부분 위로 3층 높이의 둥근 탑옥이 올려졌다는 점이다.

한데 도립대구의원과 동척 대구지점의 이러한 양상들은 곧이어 1933년에 세워질 대구 의학전문학교라는 강력한 건축적 상징의 전주곡에 불과했다. 대구의학전문학교는 현관 위로 굽이치는 중앙부 곡면 처리와 양쪽으로 뻗은 건물의 형상이 마치 펼친 비행기 날개와 같아서 과학적 권위와 자신감을 한껏 표현한 인상을 자아낸다.(사진 43-1/2) 특히 창문 밑을 수평으로 타고 흐르는 돌림띠는 옥상과 현관의 돌출된 슬라브 구조와 함께 지면 위로 떠오르는 물체감을 제공한다. 여기에 사각벽체와 옥상 중앙에 솟아 오른 사각 탑옥은 강력한 수직력을 부여한다. 디자인사의 맥락에서 이는 '기계시대의 미학'을 담은 아르데코풍의 건물이라고 할 수 있다. 나는 이 건물에서 1937년 중일전쟁을 앞두고 욱일승천하는 일제의 특별한 힘이 느껴졌다. 만일 누군가 1937년에 세워진 대구 측후소의 모습을 보았다면, 이 말뜻을 금방 이해할 수 있을 것이다.(사진 44) 대구측후소는 경북의대 본관보다 더욱 기계식으로 정제되어 정말로 활주로에서 곧 날아오를 것 같은 비행기 모습을 하고 있었다.

한편 대구읍성 해체 후 성안에 살던 조선인들이 쫓겨 나와 거주한 곳은 주로 성 밖의 서남부에 위치한 구릉 지대로 오늘날 대신동과 남산동 일대였다. 이로써 일제강점기에 제작된 지도들에는 일본인과 조선인 거주지의 가로망 사이에 확실한 차이점이 드러났다. 일본인 거주 지역은 직교좌표적인 근대적 가로망이 형성되어 있는 반면, 조선인 거주지는 마치 얽힌 실타래와 같은 모습을 하고 있어 공간적으로 어떤 차별을 받았는지 잘 보여 준다.57)

일제는 행정 구역의 축소와 확장 및 모든 대구부의 시가지계획을 일본인들의 이해타산

57) 김일수, "옛 지도와 사진으로 보는 20세기 대구의 변화", 계명사학회 편, 『대구 근대의 도시발달과정과 민족운동의 전개』, 대구 : 계명대학교 50주년 준비위원회, 2004, 291~293쪽.

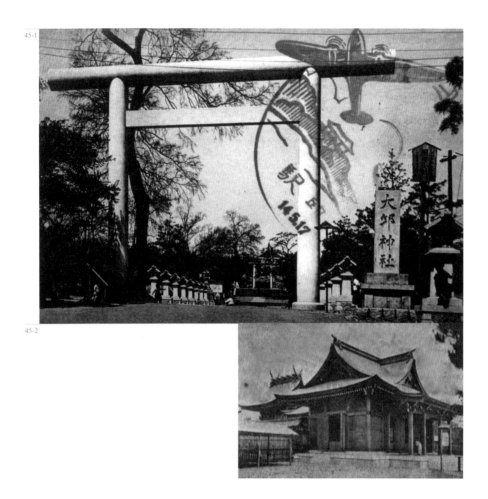

45-1/2) 소인이 찍힌 대구신사 그림엽서(45-1)(소장 : 대구향토역사관)와 대구신사(45-2)(출전 : 『경상감영사 백년사』).

에 맞춰 진행했던 것이다.58) 이는 도시계획이 전적으로 이권 쟁탈의 수단, 그것도 권력과 부를 지니고 행정당국과 밀착되었던 특히 일본인들의 이권 신장을 위한 수단이었음을 말해 준다.59)

그러나 보다 고차원의 식민통치는 물리적이고 공간적인 점유와 지배를 넘어서 영혼을 지배하는 것이다. 일제는 애초 1906년에 일본거류민단이 달성에 세운 '황대신궁 요배전'을 대대적으로 개축해 1914년에 '대구신사'를 조성했다.(사진 45-1/2) 오늘날 달성공원의 원형 광장을 통과하는 진입로는 정문과 엇각을 이룬다. 이는 원래 정문과 축을 이루던 대구신사의 기억을 지워 버리기 위해 새로 진입로를 냈기 때문이다. 정문을 들어서면 탁 트인 광장이 펼쳐지는 달성공원 안에서 신사의 위치를 확인할 수 있는 증거는 어디에도 없다. 그러나 최근 대구향토역사관이 공개한 한 장의 항공사진에서 대구신사의 위치와 전체 모습이 마침내 드러났다.(사진 46-1) 이 사진은 1966년 대구신사가 철거되기 전에 찍은 것으로 원형 광장과 접한 곳에 이토 히로부미와 순종이 심었다는 두 그루의 왜향나무 뒤편에 신사가 조성되어 있었음을 알 수 있다. 이제 이 두 그루의 왜향나무가 대구신사와 '광기의 추억'을 증언하고 있는 셈이다.(사진 46-2)

이렇듯 달성공원의 대구신사는 철거되었지만 아직도 대구읍성의 상처는 제대로 치유되지 않은 채 곳곳에 남아 있다. 읍성이 철거되고 경상감영의 바깥문인 관풍루(觀風樓)는 1920년 그 자리에 헌병대가 들어서면서 달성공원으로 옮겨졌다가 1973년에 복원되었다. 한데 읍성의 남문인 영남제일관 역시 헐렸다가 1980년에 엉뚱한 장소인 금호강가 망우공원에 그것도 다른 모습으로 복원된 것은 일단 접어 두더라도 경상감영의 달성공원에 복원된 관풍루는 원래 모습이 아니다.(사진 47-1/2) 옛 사진자료 속 관풍루엔 2층으로 오르는 계단이 정면 3칸 중에 오른칸 뒤쪽에 붙어 있었지만 지금은 가운데 칸에 설치되어 있다. 무늬만 관풍루인 셈이다.

영남제일관과 관풍루의 기구한 팔자는 그래도 형편이 좀 나은 편이다. 달성공원에 또 다른 뒤엉킨 역사가 펼쳐져 있다. 공원 정문을 들어서면 오른쪽에 동물사육장이 나온

58) 대구시사편찬위원회 편, 『대구시사 제1권』, 928쪽. 59) 손정목, 『한국개항기 도시변화과정 연구』, 141쪽.

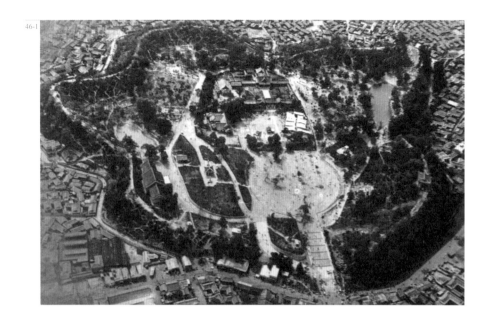

46-1) 1966년 항공사진으로 촬영한 달성공원과 철거되기 전의 대구신사 전경(소장 : 대구향토역사관). 이 사진으로 달성공원 내 대구신사의 정확한 위치가 파악된다. 공원 입구에서 마주 보이는 정면에 배치되어 있었다.
46-2) 달성공원 입구 정면의 왜향나무 두 그루. 이토 히로부미와 순종이 함께 심었다는 이 두 그루의 나무가 바로 그 뒤편에 대구신사가 있었음을 암시하고 있다.

47-1/2) 달성공원에 잘못 복원되어 있는 관풍루(47-1). 원래 경상감영의 정문(47-2)인 관풍루는 1906년 대구 읍성이 해체되면서 달성공원으로 옮겨 왔다. 건물 노후로 해체되어 1973년에 복원되었으나 원래 모습과 다르 다. 48) 대표적 친일조각가 윤효중이 제작한 수운 최제우 동상(1964). 동상 뒷면에 "조각은 윤효중, 비문은 국 민교육헌장을 기초한 박종홍이 썼다"고 표시되어 있다.

다. 동물 분뇨 냄새가 진동하는 그 옆에 동학을 창시해 백성을 현혹하고 세상을 어지럽
혔다는 죄로 1864년 경상감영에서 참수당한 수운 최제우(水雲 崔濟愚) 동상이 세워져
있다.(사진 48) 1964년 그의 순교 100주년을 기념해 건립된 이 동상의 제작자가 대표
적 친일 조각가 윤효중이라는 사실을 아는 이는 별로 없다. 윤효중은 친일부역 행위를
적극적으로 반복했던 인물로, 특히 1945년 가미가제 특공대로 출격해 일왕에 목숨을
바친 아베 노부유키 조선총독의 아들 흉상을 제작해 총독부에 헌정하기도 했다. 따라서
반봉건·반외세 사상인 동학을 창시해 훗날 반봉건·반침략의 동학농민운동을 가능케
한 수운을 친일부역 행위에 앞장서서 조국과 민족을 배반한 친일 조각가의 손으로 동상
을 세워 기념하는 일은 매우 몰역사적인 일이 아닐 수 없다. 따라서 이 동상은 독립기념
관에 '친일미술특별전시실'을 마련해 이전시켜 교훈으로 삼고, 진정 동상이 필요하다
면 경상감영공원 안에 두어 수운에서 동학농민운동으로 이어진 '항거의 역사'를 정확
히 알리고 치유해야 할 것이다.

그동안 대구 시내에 새겨진 이러한 저항의 역사는 장소의 맥락을 상실하고 부표처럼 떠
도는 듯한 인상을 주었다. 예컨대 대구 시민들은 1980년대 말까지 명덕4거리에 높이
14미터, 폭9미터 규모로 서 있던 2.28학생의거기념탑을 기억할 것이다. 이 탑은 1960
년 2월 28일 자유당 독재정권에 맞서 거리로 나선 대구 시내 고등학생들의 의거를 기

49) 1960년대 명덕4거리에서 2.28학생의거기념탑에서 열린 대구 지역 학생대표들의 2.28기념식(출전 : 2.28
민주운동 48주년 기념 현장사진전, 2.28기념중앙공원, 2008년 2월). 50) 위에서 본 이상화 고택 전경(사진 : 김
민오). 헐릴 위기에 처해 있던 이상화 고택이 복원되어 마침내 2008년 공개되었다. 고택의 복원만큼 그의 정신
세계도 대구에 복원되길 기대해 본다.

리기 위한 것이었다.(사진 49) 그러나 1990년 2월 28일 학생의거 30주년 기념사업으로 '거리의 맥락'에서 벗어나 두류산 두류공원으로 옮겨졌다. 차량 증가와 교통 혼잡을 이유로 이전했다지만, 이 같은 기념조형물의 상징적 기능은 장소성이 사라지면 별 의미가 없는 한낱 돌덩어리에 불과할 뿐이다. 2004년 중구 공평동 옛 중앙초등학교 부지에 2.28기념중앙공원을 조성해 대구의 시민정신을 기리는 쉼터를 조성한 것은 매우 잘한 일이라 할 수 있다. 나는 한적한 이 기념공원에 앉아 동성로 주변 버스정류장 중에 가장 사람이 많다는 공원 앞 버스정류장 쪽을 바라보며 오늘날 대구의 젊은이들에게 2.28학생의거는 과연 무엇을 의미하는지 궁금해졌다.

2008년 8월 마침내 「빼앗긴 들에도 봄은 오는가」의 저항시인 이상화 선생이 말년에 기거했던 고택이 복원되어 공개되었다. 중구 계산동에 위치한 이상화 고택은 일제가 그어 놓은 도시계획 선을 따라 도로를 내려던 눈먼 행정에 헐릴 위기에 처해 있었다.(사진 50) 이는 빼앗긴 대구의 도시계획에 아직 봄이 오지 않았다는 말이었다. 그러나 대구 시민들이 나서서 보존을 위한 서명운동을 하고 고택보존시민운동본부를 결성해 모금운동에 나서는 등 각고의 노력 끝에 보존되었다. 한 가지 아쉬운 것은 그토록 많은 노력 끝에 복원되었건만 고택에 시인의 마지막 숨결을 느낄 수 없을 만큼 부자연스런 가구들을 배치해 마치 세트장처럼 되었다는 점이다. 좀더 신중하고 세심한 복원이 이루어졌더라면 좋았겠다는 아쉬움이 남는다.

대구시는 최근 도시디자인 차원에서 도심재생 프로젝트를 마련해 도심의 역사성과 정체성을 회복시킬 계획에 있다. 이와 관련해 대구의 역사와 문화를 제대로 알릴 수 있는 시립박물관의 기능이 강화되었으면 하는 바람이다. 대구만 한 도시에 아직까지 변변한 시립박물관 하나 없다는 사실에 의아해진다. 수성구 황금동에 위치한 국립대구박물관은 고대 유물 위주 전시로 '대구의 오천년 역사'를 강조하지만, 대구 시민의 삶터로서 가장 직접적이고 구체적인 도시의 역사에 대해서는 잘 이야기하지 않는다. 이러한 역할을 현재 달성공원 대구향토역사관이 일부 맡고 있지만 시설과 인력이 턱없이 모자라는 실정에 있다. 부디 전시행정 차원의 볼거리 만들기를 위해서가 아니라 도시의 역사를 정확히 소통하려는 노력을 강구할 차례다.

51-1/2) 신도심의 중심 동대구역.

IV. 컬러풀 대구

IV-1. 변화하는 대구

'컬러풀 대구'(Colorful Daegu). 대구시가 2005년부터 도시마케팅 차원에서 내세우기 시작한 구호다. "세계로 열린, 매력 있는 문화·기술도시"로 나아가는 장기발전계획과 함께 대구의 미래상으로 다채로운 색채를 내세운 것이다. 시각적으로 다양하고 밝은 색채의 도시이미지로 부정적인 분위기를 쇄신하겠다는 포석이라고 할 수 있다.

앞으로 대구시는 현 250만의 인구에서 2020년까지 예상 인구 275만 명을 목표로 발전해 갈 계획이다. 이는 풍부한 교육, 의료, 도시환경 인프라를 기초로 '지식산업도시'로 나아가는 것을 의미한다. 그동안 대구는 구미, 포항, 창원, 울산 등 주변 산업도시들의 중심에 위치한 물류 및 교통의 중심지로 성장해 왔다. 또한 기계금속, 섬유 등 기간산업과 전시 컨벤션, 교육 및 의료, 비즈니스 서비스산업을 발전시켜 왔다. 대구가 앞으로 모바일 디스플레이, 기능성 바이오산업 등 첨단산업을 새로운 성장 동력으로 혁신도시화하는 미래 비전과 전략을 내세운 것이다.

이처럼 다채로운 대구를 위한 계획에서 가장 큰 변화는 무엇보다 도시공간의 구조에서 중심의 변화다. '2020 도시기본계획'에 따르면, 앞으로 대구시는 공간 구조 개편 전략에 따라 기존의 단핵도시에서 다핵 구조로 전환할 예정이다.(사진 51-1/2) 즉 기존 중구 일대의 구도심에 동대구 신도심이 추가되어 2곳의 도심부가 형성되고, 4곳의 부도심(칠곡·안심·달서·성서)과 1곳의 신도시(현풍) 구조로 나아갈 예정이다.(사진 52)

52) 두류공원과 멀리 달서구 성서산업단지 방면.

또한 현재 대구는 인천의 경제자유구역만큼 심혈을 기울이고 있는 대규모 신도시 개발을 추진 중이다. 달성군 현풍 일원에 들어서는 '테크노폴리스' 조성사업이 그것이다. 이는 2015년까지 총 1조 9000억원을 투입해 지식기반산업의 첨단복합도시 건설을 목표로 한다. 여기에 대구경북과학기술연구원, 국립대구과학관, 전략소재지원센터 등을 유치해 산학 연관 공동기술개발의 시너지 효과를 꾀함으로써 궁극적으로 동남권 연구개발 허브도시로서 위상을 확보한다고 한다. 그뿐 아니라 대구의 신성장 동력을 위해 달서구 호산동의 성서 3차 지방산업단지를 과학연구단지로 지정받아 첨단산업단지로 육성할 예정이다. 이는 장기적으로 현풍 신도시의 테크노폴리스와 연계해 광역 산업벨트로 조성하려는 계획이다. 이로써 대구는 중소기업 지원기반을 확충해 지역경제를 살리고, 기업하기 좋은 도시를 만들어 많은 고용 유발효과와 경제적 파급효과를 기대하고 있다.

IV-2. 푸른 대구 가꾸기

'2020 도시기본계획'에 기초해 대구시가 서두르고 있는 당면 과제가 있다. 2011년 세계육상선수권대회 유치에 따른 도시인프라 구축이다.(사진 53-1/2/3/4/5/6/7/8) 이를 위해 대구시는 먼저 월드컵경기장 인근에 육상진흥센터 건립, 유비쿼터스와 모바일 중계 시스템 구축, 녹지공간 확충 및 환경 정비 등에 나설 계획이다. 또한 대규모 행사시설을 확충하기 위해 기존 대구컨벤션센터(EXCO)를 확장하고(사진 54-1/2), 전철망 추가 구축 및 도로도 확충할 예정이다.60) 수성구는 범어4거리에 뉴욕 타임스퀘어와 같은 전광판 거리를 조성하고, 수성못 유원지에 수상 스크린과 음악분수 등을 마련해 관광객을 유치한다고 한다.

한데 우려되는 것이 있다. 첫째는 도시환경 개선을 위해 내용과 상관없는 전시행정이 펼쳐질 수 있기 때문이다. 대구시는 마라톤 코스 중계를 대비해 볼거리 위주의 환경미

60) "2011 세계육상선수권대회의 성공적 개최를 위한 도시 업그레이드 시책사업(안) 요약", 대구광역시, 2007년 8월 1일.

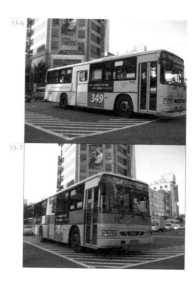

53-1~8) 대구시 지하철, 버스, 가로조형물. 대구의 공공디자인은 특히 색채 계획에 있어 다채로운 색상을 사용하고 있는 것이 특징이다. 그러나 전반적으로 탁한 느낌을 주고 있다. 54-1/2) 대구컨벤션센터의 외부(54-1)와 내부(54-2).

화 계획들을 발표했다. 예컨대 주요 장소에 80억원의 사업비를 들여 조형물을 설치하는 등 공공미술 프로젝트에서 시내 주요 지점에 도시 야간경관 및 간판 시범거리 조성까지 대대적인 환경미화사업을 계획 중에 있다.

둘째는 과연 이러한 대규모 확충안들이 정확한 수요 예측과 사후 관리 및 운영 방안을 면밀히 검토한 결과인가라는 점이다. 예컨대 대구월드컵경기장의 경우, 사후관리가 제대로 되지 않아 누적적자가 상당한 것이 현실이다. 이는 공항과 지하철의 경우도 마찬가지다. 특히 대구시는 경기장 접근성을 위해 2012년까지 구미~동대구~경산을 잇는 대구광역권 전철망을 구축하고, 지하철 2호선을 경산까지 연장할 계획이다.61) 대구시의 발표에 따르면, 2014년까지 사업비 1조 1326억원을 들여 북구 동호동에서 수성구 범물동까지의 지하철 3호선 전 구간을 '지상화 모노레일'로 건설한다고 한다. 그러나 기존의 지하철은 버스 연계체계가 제대로 안 되는 탓에 이용 인구가 적어서 시내 도로 체증 개선에도 별 도움이 못되고 있다. 이로 인해 2006년 한 해 동안 대구지하철 운영 적자 규모는 무려 800여 억원에 달했다.62) 또한 3호선을 지상화 모노레일로 건설할 경우, 가뜩이나 경관을 고려치 않은 기존 시가지에서 시야를 가리고 일조권을 침해하는

61) 같은 글. 62) "지하철 2호선 개통 1주년 '기대에 못미쳐'", 『매일신문』, 2006년 9월 7일.

55-1/2) 동대구로 가로수길(55-1)과 국채보상공원 가로수길(55-2). 56) 삼덕동 담장 허물기 1호 주택. 1998년 11월 이 주택에서 시작한 담장 허물기로 담장으로 막혔던 골목 공간이 열린 소통의 장으로 변해 갔다(출전 : 삼덕동마을카페, http://cafe.naver.com/samduckdong/25).

등의 많은 문제가 예상된다.

이처럼 대구시는 2011년 세계육상선수권대회를 앞두고 도시 인프라 구축에 박차를 가하고 있다. 세계에 대구를 알리는 좋은 기회라는 점에서 많은 과제들에 대한 계획이 마련되었을 것이다. 그러나 이 과정에서 도시마케팅 구호 '컬러풀 대구'와 관련해 자칫 피상적인 볼거리 중심의 도시이미지만을 강조하기 쉽다. 도시환경 개선이라는 진솔한 필요성에 입각해 대책이 강구되었으면 한다. 이를 위해 그간 대구시가 성공적 정책으로 평가받은 '실제 내용'에 주목할 필요가 있다. 예컨대 가로수를 심어 성공한 '푸른대구가꾸기'와 '마을 만들기' 시민운동으로까지 이어진 '담장 허물기' 등의 사례를 보자. 1996년부터 2006년까지 10년 동안 대구시는 도시녹화사업을 추진해 무려 1000만 그루가 넘는 나무를 심었다.(사진 55-1/2) 국채보상로를 비롯해 동대구로, 팔공산순환도로, 월드컵로 등에 여름철 무더위에 짜증 대신에 상쾌한 가로수 거리가 조성되었다. 그뿐 아니라 도심 곳곳에 도시공원이 조성되고, 혐오 시설들은 친환경 녹지공간으로 바뀌고, 시가지를 남북으로 흐르는 신천은 수질을 개선하고 친수환경을 조성해 시민들의 생활체육장과 휴식처로 환생했다. 이렇듯 도심 곳곳에 녹지공간이 증가하자 대기 정화는 물론 악명 높은 여름철 대구 최고기온이 과거에 비해 평균 1.2도 낮아진 성과를 보게 되었다. 이처럼 제대로 된 도시디자인의 목적은 전시행정을 위해 뭔가를 인위적으로 설치하고 덧칠하는 데 있지 않다. 대구 시민들의 쾌적한 삶을 위해 진정 무엇이 필요한지 살피는 진솔한 마음에서 출발해야 한다.

'푸른대구가꾸기'는 또한 절박한 녹지공간 확보를 위해 담장 허물기라는 시민운동으로 이어졌다. 1995년 전국 최초로 추진된 담장 허물기는 경북대병원을 비롯해 방송국과 경찰서 등 공공시설의 담장을 먼저 허물고, 시민사회의 자발적 참여로 이어져 삼덕동에서부터 개인주택의 담장을 허물어 골목 공간을 공유하기 시작했다.(사진 56) 이는 다시 지역주민들 사이에서 '삼덕동 마을 만들기' 계획으로 이어졌고, 낡은 문짝과 벽에 벽화 그리기 등의 운동도 펼쳐졌다. 그러나 이러한 공동체 의식과 운동도 삼덕동 일대가 2006년 아파트 재개발 지역으로 지정되면서 곧 사라질 운명에 처해졌다. 그럼에도 불구하고 2007년 대구시는 담장 허물기에 대해 생색내기식 보도자료를 배포했는데, 이

57) 대구역은 어디로 갔나? 대구역은 도심의 랜드마크적 장소성을 롯데백화점에 내주고 기억을 모두 지워버렸다.

58) 봉산문화회관.

로 인해 그간 총 394개소에 약 19킬로미터에 달하는 담장을 헐어 26만 6000제곱미터의 녹지공간이 확보되었다고 한다.

과연 여기서 허물어진 것은 무엇인가? 주민들이 담장 허물기로 삶터를 공들여 가꿔 놓았더니 대구시는 녹지공간 확보했다고 생색만 내고 10년간 노력을 재개발 아파트로 단박에 허물려는 것이다. 삼덕동 일대는 일제강점기 이래 단독주택의 근대 경관이 많이 남아 있어 일제 잔재 보존을 위해서가 아니라 도시의 기억을 위해 보존이 필요한 곳이다. 대구시가 야심차게 추진하는 '도심재생 프로젝트'는 무엇이며, '지속가능한 도시 만들기'란 무엇을 일컫는 것인지 의문이 든다. 시당국은 부시장을 위원장으로 도시재생위원회까지 만들어 근대 경관을 보존하고 약전골목, 계산동 근대역사지구, 3.1운동골목 등의 단절된 동선을 연결해 도심을 재생시켜 활성화한다고 한다. 그러나 보존해야 할 주거지 경관 지구를 허물어 버리면서 재생을 이야기하는 것은 논리적으로 앞뒤가 맞지 않는다. 지난 1990년대 이래 수성구와 달서구 개발로 도심 인구가 빠져나가면서 공동화된 도심부를 재활성화하기 위해 낙후된 주거지 재개발 카드를 빼든 대구시의 사정은 충분히 이해가 간다. 그러나 역사·문화 경관에 대한 지속가능한 재생을 일체 고려하지 않는 삼덕동 재개발은 도심에 새겨진 기억을 멸실시켜 훗날 치료할 수 없는 기억상실증을 남기게 될 것이다. 이는 도심재생이 기존의 것을 잘 활용해 살려 내는 것이 아니라, 일단 때려 부수어 새로 짓고 나중에 다시 엄청난 예산 퍼부어 복원한다고 호들갑 떠는 것임을 말해 준다. 오늘날 대구역이 어떤 모습을 하고 있는지 교훈으로 삼았으면 한다. 대구역은 대구 시내의 랜드마크적 장소성을 롯데백화점에 내주고 기억을 모두 지워 버린 결과 큰 나무에 매달린 매미처럼 초라한 몰골을 하고 있지 않은가.(사진 57)

IV-3. '밀라노 프로젝트'의 실패를 넘어서

대구는 이제 도시정체성을 '공연예술중심도시'에 두고 이를 향해 나아가는 날개를 펼치기 시작했다. 대구오페라하우스, 수성아트피아, 봉산문화회관(사진 58), 대구문예회관을 기반으로 아시아 유일의 국제오페라축제를 개최해 지역경제 활성화에 기여하기

59-1/2/3) 대구 오페라하우스. 지난 2007년에 '대구 국제오페라축제'(9월 20일~10월 11일)가 개최된 이곳을
중심으로 대구시는 오페라와 뮤지컬을 활성화시켜 공연예술중심도시로 나아갈 계획이다. 60-1/2) 서구 중리
동 대형패션몰 퀸스로드.

위함이다. 여기엔 1500객석 규모의 오페라 전용 공연장으로 2003년 칠성동 옛 제일모직 부지에 건립된 대구오페라하우스가 구심점을 이룬다.(사진 59-1/2/3) 그랜드피아노를 형상화한 이 건물은 부지, 입지 조건, 접근성 차원에서 아쉬움을 남겼지만 첨단 무대, 객석, 음향시설로 대구의 자부심이기도 하다. 부산국제영화제가 각고의 노력 끝에 성공적으로 자리매김했듯이 대구의 이러한 노력도 언젠가 큰 결실로 이어지길 기대해 본다. 대구 시민들만이 향유하는 것이 아니라 명실상부한 국제오페라축제가 되어야 한다. 이를 위해서는 운영시스템과 기획·연출의 음악적 정체성, 관객들의 발길을 이끄는 도시 공간의 매력과 긍정적 도시이미지, 연계 교통망과 숙박 시설 등 대구의 문화적 정체성이 총체적으로 작동되어야 할 것이다.

새로운 도시정체성을 구축하는 데 있어 대구시가 타산지석의 교훈을 삼아야 할 한 예가 있다. 이른바 '대구 밀라노프로젝트'가 그것이다. 이는 대구가 그동안 시도한 첫번째 대규모 도시마케팅과 디자인의 선례였다고 할 수 있다. 1999년부터 2003년까지 5년에 걸쳐 대구를 '섬유 패션산업의 메카'로 건설한다고 무려 6800억원의 사업비를 쏟아 부었다. 이는 1960~70년대 형성된 "대구·경북 지역의 섬유산업을 21세기 고부가가치형 섬유산업으로 구조 개편해, 세계적인 섬유패션산업의 메카로 육성 발전시키는 것"을 의미했다. 그러나 결과는 허망했다. 남은 것은 건물과 땅뿐이었다. 프로젝트의 대부분 사업비가 건물 신축과 단지 조성에 투입되고 말았던 것이다. 애초부터 프로젝트명에서 이탈리아 밀라노의 '아류'를 자처한 이 계획으로 창조적 패션디자인은 물론 고부가가치 비즈니스가 창출된 것도 아니었다. 여전히 동성로와 로데오거리로 양분된 대구 시내 패션상권에 추가해 멀리 서구 중리동에 외국 명품브랜드로 채워진 대형패션몰 '퀸스로드' 등이 생겨났을 뿐이다.(사진 60-1/2) 한마디로 대구 밀라노프로젝트는 취지와 달리 패션 쇼핑의 메카를 만들기 위한 것이다.

밀라노 프로젝트 종료 후 어떤 일들이 진행되는지 확인하기 위해 대구컨벤션센터 옆에 위치한 한국패션센터(FDK)를 다시 찾았다. 한데 이곳마저도 취지를 벗어난 실망스런 모습으로 운영되고 있었다. 이 건물의 용도인 세계적 섬유패션산업의 활성화와는 아무 관계가 없는 결혼식장으로 변태 영업을 하고 있는 것이 아닌가. 그 많은 예산과 화려한

61) 조악한 국적불명의 대구시 상징캐릭터 '패션이'. 머리는 댕기머리에 중국옷인 '청삼'을 입고, 장갑을 낀 채 비천상의 형상으로 날고 있다. 62-1/2) 서문시장 입구(62-1)와 입간판조형물(62-2)에 적용된 패션이.

명분을 내세워 고작 예식장을 만들어 놓은 것이다. 혹여 웨딩드레스 디자인 진흥을 위함인가? 그러나 결혼식장 패션센터의 건립으로 대구가 국제적인 웨딩드레스 디자인도시로 인정받았다는 얘기는 세상 어디에도 없다. 어쩌면 이러한 현실은 대구시 상징캐릭터인 '패션이'가 이미 예고하고 있었는지도 모른다.

패션이는 패션도시를 꿈꾸는 대구광역시의 상징캐릭터다.(사진 61) 이 디자인의 의도는 "대구를 세계적 섬유·패션도시로 발전시켜 나가고 도시의 모습과 시민들의 의식 등 수준 높은 패션감각이 생활화된 패션도시를 창출하고자 하는 의지를 담고 있다"고 한다. 그러나 이 국적불명의 디자인을 살펴보면, 머리는 댕기머리에 중국옷인 '청삼'을 입고 있다. 또한 양손에는 김장을 담그다가 나왔는지 빨간색 고무장갑(?)을 끼고 비천상을 배경으로 날고 있다. 이는 "친근감 있는 한국 여인상의 이미지에 서양적인 패션이미지를 조화롭게 디자인한 것"이라고 한다. 한데 이런 유치하고 조악한 캐릭터 디자인으로 세계적인 패션도시와 감각을 운운하는 것은 어지간한 배짱이 아니면 불가능하다. 그러나 패션이는 대구시 곳곳에 살아 있다. 서문시장 입간판뿐만 아니라 달성공원 휴지통 등 도시 도처에 적용되어 오천년 역사의 대구 이미지를 해치고 있다.(사진 62-1/2)

상징캐릭터로서 패션이는 대구의 도시정체성 부재를 극명하게 보여 주는 단적인 예라 할 수 있다. 나는 대구에서 이러한 캐릭터와 디자인이 사라지는 날, 대구의 미래도 함께 비상하리라 확신한다. 이 모두가 역사·문화적 자의식이 없이 홑겹데기 형식에 의존해 도시이미지를 얄팍하게 구축하려 했던 안일한 발상이 만든 결과인 것이다.

대전

진국의 맛을 위하여 大田

대전의 이미지는 '떠나가는 나그네 도시'로 강하게 남아 있다. 그러나 대전에는 나그네 적 성격과는 다른 진득한 뭔가가 발견된다. 그것은 대전이 자랑하는 '한밭설렁탕'처럼 유구한 역사의 너른 땅에서 우러나온 넉넉한 품성으로 조급함이 없이 현실을 푹 고아 진국의 맛을 내게 하는 절차의 힘이다. 이러한 맛으로 대전의 정체성이 승화될 때 대전 은 나그네 도시이미지에서 벗어날 수 있을 것이다.

1) 보문산에서 본 대전시 구도심. 멀리 동쪽에 계족산이 펼쳐져 있다.

2) 분주한 대전역 밤풍경. 경부선과 호남선이 교차하는 환승
역으로서 가락국수의 추억이 새겨져 있다.

3) 1683년에 세워진 남간정사. 정면 4칸, 측면 2칸 규모의 목조로, 계곡물이 대청 밑으로 흐르
도록 띄워져 빼어난 조경과 어우러진다.

4) 둔산동 신도심 북쪽 : 샘머리공원, 정부제2청사, 갑천 너머로 엑스포공원 한빛탑과 오른쪽에
한빛탑을 압도하는 고층아파트단지 '스마트 시티'가 보인다.

4

5-1/2/3) 대전역사와 광장. 경부고속철도를 통합 수용하기 위해 옛 역사를 증축하고 내부를 수리해 완공했다. 대전도시철도 1호선 역사와 택시 승강장이 광장에 들어서 있다. 5-4) 대전역 광장에는 「대전 블루스」의 노래비가 세워져 있다.

I. 떠나가는 나그네 도시

I-1. 대전 블루스

대전역은 여전히 분주하다. 기차 시간에 맞춰 모였다가 흩어지는 이들의 바쁜 발걸음이 이어진다.(사진 2 : 202~203쪽, 사진 8 : 212~213쪽) 하지만 승강장엔 예전과 다른 속도감이 묻어난다. 고속철도가 개통되면서 서울과 대전 사이가 한 시간 거리로 단축되어 복잡하게 살아가는 이들이 늘어났다. 세상이 빨라지고 복잡해져 입맛이 바뀐 탓일까? 막간에 승강장에서 먹던 대전역 가락국수 맛과 묘미도 이제 추억의 영화 속 한 장면처럼 기억 저편으로 사라져 간다.

"첨단과학도시 대전에 오신 것을 환영합니다." 출구에 내걸린 홍보판이 광장으로 내려가는 나를 반긴다.(사진 5-1/2/3) 변한 것은 증축된 역사만이 아니다. 광장 한가운데에 대전을 동서로 관통하는 도시철도 1호선역이 들어서 있다. 대전에 지하철이 건설된 지도 어느새 여러 해가 흘렀다. 광장 오른쪽 끝자락에 '대전사랑 추억의 노래비'가 눈에 띈다. 원래 이 노래비는 대전역사가 증축되기 전에는 마치 대전의 상징물처럼 광장 중앙에 서 있었다. 뒷면에는 유명한 「대전 블루스」 노랫말이 새겨져 있다.(사진 5-4) "잘 있거라 나는 간다. 이별의 말도 없이 떠나가는 새벽열차 대전발 영시 오십분……." 대전 시민들이 남다른 감회와 애착을 느끼는 이 노랫말에서, 나는 대전을 일컫는 수많은 말 중에서 이보다 더 절묘한 말이 또 있을까 하는 생각이 든다. 대전의 도시이미지는 '떠나가는 나그네 도시'로 인식되기 때문이다.

이런 이미지는 대전이 경부선과 호남선이 교차하는 철도 교통의 요충지이자, 도시 역사가 다른 광역시에 비해 짧은 데서 연유한 게 아닐까 싶다. 예전에 어떤 이는 대전역을 두고 "이곳저곳으로 살길을 찾아 나선 사람이 길에 나선 서글픔을 맛보는 곳이자 여행길에 노독

6-1

6-2

을 푸는 정겨운 곳"으로 설명한 바 있다.63) 해방 후 토박이가 없던 대전에는 일인들이 떠난 빈자리에 호남과 영남 각지에서 수많은 이들이 모여들었고, 한국전쟁 후엔 이북에서 내려온 피난민들까지 합류했다. 이들 중에는 대전과 대구의 섬유공업을 배후로 도소매업을 발전시키고, 중앙시장을 거점으로 전국으로 뻗어나간 큰 상인들도 있었다. 중앙시장 안에는 옛 '평안상회'를 비롯해 대전에 터를 잡고 열심히 살다 간 이북 출신 상인들의 체취가 새겨져 있다.(사진 6-1/2) 대전은 나그네들이 일궈 낸 도시였던 것이다.

예나 지금이나 대전은 신도시 이미지가 강하다.(사진 7-1/2/3) 대전의 도시화는 1904년 경부선 개통과 1905년 대전역이 세워지면서 시작되었다. 좀더 구체적으로 대전시의 기원은 일제강점기인 1914년 호남선이 개통되면서 회덕군과 진잠군, 공주의 일부를 통합해 대전면이 신설되면서부터였다. 1931년 대전읍으로 승격되고, 1932년 공

6-1) 대전역 앞 중앙시장 풍경. 중부권 최대상권의 옛 명성은 예전만 못하지만 아직도 이어지는 발걸음에서 새로운 면모로 재생 가능성이 기대된다. 6-2) 중앙시장 안. 왼쪽 건물이 한국전쟁 이후 평안도에서 월남하여 대전에 터를 잡고 도소매업으로 크게 성공한 피난민 상점 중 하나였던 평안상회 자리다.

주에 있던 충남도청이 대전역과 마주하는 중앙로 끝으로 이전하고, 1935년에 대전부로 승격되었다. 해방 후 1949년에 대전시로 변경되었고, 1989년에 대덕군을 수용해 대전직할시가 되었다가 1995년 대전광역시로 개편되었다.64) 1999년 마침내 시청사가 현 중구청에서 신도심 개발에 따라 둔산동으로 이전했다.

이로 인해 방치된 구 도심은 점차 공동화 현상이 일어나 공간적 불균형이 심화되었다. 많은 변화와 발전을 거듭한 만큼 대전에는 '떠나가는 도시이미지'가 강하게 남아 있는 것이다.

63) 뿌리깊은나무 편집부, 『한국의 발견 : 충청남도』, 서울 : 뿌리깊은나무, 1983, 265쪽. 64) 대전광역시사편찬위원회 편저, 『대전 100년사 제1권』, 대전광역시, 2003, 27~51쪽.

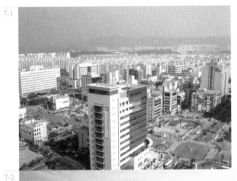

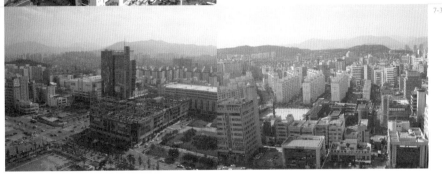

7-1/2/3) 둔산동 신도심 대전시청사에서 바라본 시가지 전경. (7-1) 동쪽 : 가운데 아파트 숲 너머로 계족산을 배경으로 대덕구와 동구 방면. (7-2) 남쪽 : 멀리 왼편에 식장산과 가운데 보문산을 배경으로 구도심이 위치한 중구 일대. (7-3) 서쪽 : 서구 갈마동과 월평동 너머 멀리 오른쪽에 빈계산과 계룡산 자락.

8) 대전역 밤풍경.

9-1/2) 대전역 앞 중동을 지나는 삼성로(9-1). '한밭'은 이 길 왼편 뒤로 평행하게 흐르는 대전천(9-2) 사이의 인동에서 삼성동에 이르는 너른 들판에 형성된 자연부락을 지칭했다.

I-2. 때를 기다리는 진국의 미학

그러나 대전에 관심을 갖고 자세히 들여다보면 이러한 나그네적 성격과는 다른 진득한 뭔가가 발견된다. 먼저 대전의 지명부터 살펴보자. 대전의 원지명은 '한밭'으로 알려져 있다. 흥미로운 사실은 한밭이라는 고유지명이 적어도 조선왕조 이래 500년이 넘도록 한자 표기 대전(大田)과 병용되어 왔다는 점이다. 『대전 100년사』에 따르면, 한자 지명 '大田'이 처음 문헌에 등장한 것은 15세기에 편찬된 『동국여지승람』에 '대전천'(大田川)이 나오면서부터라고 한다. 실제로 『신증동국여지승람』 제17권 '공주목 산천'조에 "대전천은 유성현 동쪽 25리에 있으니, 전라도 금산군 경계에서 나왔다"고 되어 있다.65) 즉 대전이란 지명은 대전천 인근의 오늘날 인동에서 삼성동에 이르는 너른 들판에 형성된 자연부락을 지칭하는 '한밭'을 한자어로 표기한 것이라 할 수 있다.(사진 9-1/2)

대전역에서 중앙로를 따라 100여 미터 걷다 보면 오른쪽 골목에 유서 깊은 '한밭식당'이 나온다. 한밭을 상호로 내건 이 집은 진국 설렁탕과 아삭거리며 시원하게 씹히는 깍두기 맛으로 전국에 알려져 있다. 한데 또 하나 유명한 것이 있다. 주방에 걸려 있는 엄청나게 큰 세 개의 솥이다. 세 번에 걸쳐 진국을 천천히 고아 내기 위함이란. 이 솥들이 얼마나 크냐면 세간에 "세 개를 모두 합하면 소 한 마리도 들어간다"는 소문이 파다하다. 설렁탕은 조급하게 빨리 끓이면 맛이 없다. 뼈를 오랫동안 걸쭉히 끓여 뽀얗게 골수까지 고아야 제 맛이 나는 법. 이러한 '진국 설렁탕 맛'은 때를 기다리는 넉넉한 품성이 없이는 절대 불가능하다. 어쩌면 바로 이것이 '한밭정신'의 본질과 관련되어 있을지 모른다.

대전시가 발간한 『한밭정신의 뿌리와 창조』에 따르면, 한밭정신은 보문산, 식장산, 계족산과 대전천, 유등천, 갑천의 조화 속에 형성된 '보수, 온건, 중용'의 정신에 있다고 한

65) 『신증동국여지승람 III』, 9쪽. 66) 충남대학교 인문과학연구소 편저, 『한밭精神의 뿌리와 창조』 上券, 대전직할시, 1991, '서문'.

10-1/2) 대전시 지도(10-1)와 위성사진(10-2)(출전 : 대전시청 홍보자료). 대전 시가지는 세 개의 강, 갑천(왼쪽), 유등천(가운데), 대전천(오른쪽)이 공간적 특징을 이룬다. 신도심은 갑천과 유등천이 접점을 이루는 곳에, 구도심은 대전천 서편에서 보문산 자락 사이에 형성되었다. 위성사진에서 시청과 정부제2청사 일대를 에워싼 둔산 신도심 아파트 단지가 마치 컴퓨터 본체의 칩처럼 배열된 모습이 이채롭다.

다.66) 정신적 기질이 대전인의 구체적인 삶터로서 도시공간과 연결되어 있다는 말이다.(사진 10-1/2) 이러한 설명에 기초해 일상 삶과 도시미학의 정체성 차원에서 내 나름대로 그동안 대전에 관심을 갖고 생각해 본 한밭정신은 다음과 같다. 혹여 그것은 한밭 설렁탕처럼 유구한 역사의 너른 땅에서 우러나온 넉넉한 품성으로 조급함이 없이 현실을 푹 고아 진국의 맛을 내게 하는 '절차의 힘'67)에 있는 것은 아닐까? 나는 앞으로 가꿔 나가야 할 대전의 도시정체성을 위한 단서가 여기에 있다고 본다. 자신의 고유한 역사와 문화에 맞게 가꿔 나가는 절차의 스타일을 찾았을 때 대전은 다른 지자체와 구별되는 정체성을 지닐 수 있기 때문이다. 그동안 나그네 도시이미지에서 벗어나 대전이 '진국의 맛'으로 승화되길 기대하는 바람에서 대전의 역사 속으로 들어가 본다.

67) 사이토 다카시, 『절차의 힘』, 홍성민 옮김, 서울 : 좋은생각, 2004. 저자는 이 책에서 모든 성공한 사람들의 공통점은 일하는 데 있어 저마다 다른 절차를 갖고 있으며, 자기에게 맞는 절차의 스타일을 발견하고 키워 나가는 것이 절차의 힘이라고 강조한다. 나는 이러한 절차의 힘이 모든 예술가, 디자이너, 건축가, 더 나아가 한 도시의 정체성을 이루는 디자인 과정에 매우 중요하다고 생각한다.

11) 조선시대 진잠현, 회덕현, 공주목의 행정구역 추정도. 진잠현은 오늘날 서구, 회덕현은 대덕구와 동구, 공주목은 유성구와 중구 일대에 해당한다(출전 : 대전광역시향토사료관). 12) 대흥동 보문로의 가로수길. 멀리 보문산, 왼쪽에 대전중·고, 오른쪽에 충남도지사 공관과 관사촌이 있다.

13) 대흥동 보문로와 테미공원 사이에 위치한 충남도지사 공관. 아르데코풍의 이 공관은 1932년 충남도청사 건립 때 지하 1층, 지상 2층으로 함께 지어졌다. 한국전쟁 때 이승만 전 대통령의 임시 거처로서 이곳에서 UN군 참전을 공식으로 요청했고, '주한미군 지위에 관한 불평등 조약'(대전협정)이 조인된 곳이기도 하다. 주변에는 준공 당시 함께 지어진 여러 채의 관사동이 있다(대전발전연구원, 『근대문화유산 목록화 조사보고서』 참고). 14-1/2) 대흥동 대전고등학교 앞 가로수길(14-1)과 보문산 진입로의 가로수길(14-2).

II. 대를 이어 살 만한 곳

II-1. 보문산 가는 길

옛 대전시청이 있던 대흥동 중구청 앞길을 따라 대전고등학교(이하 대고) 5거리와 보문로를 지나 보문산으로 향했다. 산에 올라 대전팔경 중 하나로 손꼽는 '보문산 초생달'을 보고도 싶었지만 목적은 다른 데 있었다. 구도심 시가지와 지형을 살피기 위해서였다. 대전에 관심을 두기 시작하면서 오래전부터 궁금하던 것이 하나 있다. 구도심이 형성되기 전 이곳에 뿌리내려 있던 옛 삶터의 자취는 없었을까? 대전시 안내 자료 등에는 오늘날 구도심 지역은 백제의 우술군, 신라시대 비풍군, 조선시대 공주목에 속한 회덕군 산내면에 속해 있었다고 간략하게 소개되었을 뿐이다.(사진 11) 그러나 어디에도 옛 삶터에 관한 이야기는 별로 없다. 옛날에 이곳은 과연 어떤 곳이었을까?

대고5거리와 보문로 일대의 가로 경관은 마치 빛바랜 풍경화처럼 다가온다. 1917년에 개교해 90주년을 넘긴 대전고등학교의 역사와 함께 충남도지사 공관과 관사촌, 오래된 가로수 거리가 펼쳐져 있기 때문이다.(사진 12/13) 특히 대고 앞 플라타너스 길, 보문로의 은행나무와 플라타너스가 배합된 길, 보문산 입구 히말라야삼나무 길은 무성한 가지 사이로 옛 건물과 집들을 세월의 유허처럼 비추며 구도심에 대해 많은 이야기를 들려주고 있다.(사진 14-1/2)

대흥동은 대흥(大興)이라는 동명이 뜻하듯, 일제가 식민지 신도시 대전을 건설하던 당시 '크게 흥하라'는 주술적 염원이 담긴 동네였다.(사진 15) 『대전지명지』에 따르면, 이

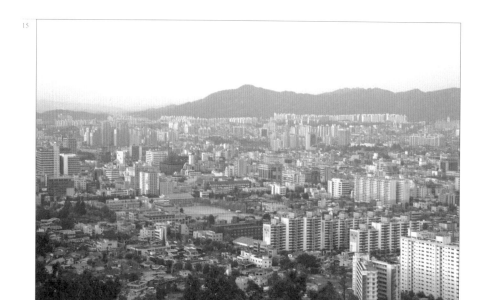

15) 보문산에서 바라본 중구 구도심 전경. 운동장이 보이는 대흥동 대전고등학교 일대는 옛날에 부처당과 돌부처가 있었다고 해서 부처댕이라 불렀다고 한다. 멀리 계족산 아래 대덕구가 보인다. 16) 성모초등학교에서 본 테미마을과 토성 형태를 취하고 있는 망월산 테미공원. 이곳엔 배수지가 있어 수도산이라 부른다.

곳은 1914년 총독부 군·면 통합으로 대흥리, 1917년에 대전면이 지정면이 되면서는 대흥정이라 불리기 시작했다.68) 주문대로 이곳에 대전부청(해방 후 대전시청)을 비롯해 각종 관공서, 대전중·고와 대전여중·고등학교 등 교육기관, 극장과 상가 등이 들어섰다. 결정적으로 1932년 충남도청이 대전부청 옆으로 옮겨오면서 대흥동은 대전역에서 도청에 이르는 중앙로를 척추 삼아 은행동, 선화동 등과 함께 크게 흥해 대전의 도심을 이루게 되었다.

그러나 대흥동 일대에는 이보다 훨씬 더 오래전에 존재했던 삶터의 역사가 새겨져 있다. 예컨대 1914년 군·면 통합 전에 이 지역은 예로부터 부처댕이, 테미골, 동산마루 등으로 불렀다고 한다. 현재 대전고와 대전중학교 자리는 옛날에 부처당과 돌부처가 있었다고 해서 '부처당이'라 불렀는데, 이 말이 변해 '부처댕이'가 되었다. 테미는 둥근산을 뜻하는 '퇴뫼<테메<테미'의 음운 변화를 담은 백제어로, 테미마을은 현 성모병원과 성모여고·초등학교 주변에 자리한 마을을 일컫는다.(사진 16) 동산마루는 현 대전대 한방병원 부근의 마을이었다고 전한다.

대흥동 일대는 식민도시화가 진행되기 오래 전부터 옛 백제에서 조선시대로 이어져 온 중요한 삶터였던 것이다. 대흥동과 맞붙은 보문산 자락의 대사동(大寺洞)은 옛날 이곳에 큰절이 있었다고 해서 '한절골'이라 불렀다고 한다. 그러고 보면 오늘날에도 보문산 주변엔 절과 절터가 많다. 그뿐 아니라 수많은 무속인들이 보문산 진입로를 따라 성업 중이다. 대사동 서쪽에 붙은 문화동에는 이 동네에서 가장 오래된 '과례'(果禮)마을이 있어 눈길을 끈다. 현 한밭도서관 부근 문화여중과 대전과학고가 있는 동쪽 산 아래에 위치한 이 마을은 옛날 고려 때부터 서당이 있어 학문과 차례예절을 가르쳤다고 한다. 혹자들은 오늘날 이 마을 부근에 충남대 의대와 충남도교육청을 비롯해 많은 교육기관이 자리 잡고 있는 것이 과례의 유래와 무관하지 않다고 보기도 한다. 또한 과례에서 대사동으로 가는 충남대병원 자리 뒤편에는 '솥점말'[마을]도 있다.(사진 17-1/2) 산기슭 솥밭에서 솥을 주물로 만들어 파는 솥점들이 있었는데, 이를 중심으로 마을이 형성되었

68) 대전직할시사편찬위원회 편저, 『大田地名誌』, 425쪽.

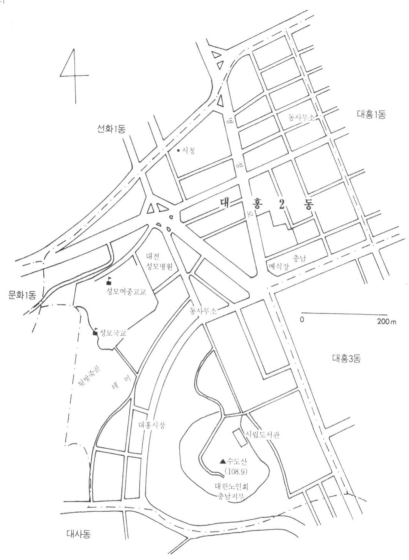

17-1

17-1/2) 대흥동과 문화동 일대 주요 지명과 위치도(출전 : 『대전지명지』). 17-1) 대흥동 일대 수도산과 테미마을의 위치. 17-2) 문화동 일대 과례와 솥점말의 위치.

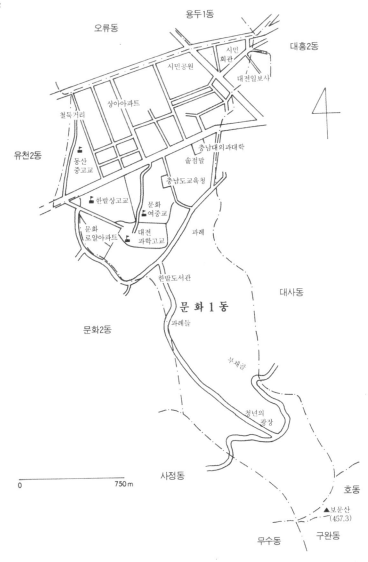

17-2

오류동

용두1동

대흥2동

시민
회관

시민공원

대전일보사

상아아파트

철둑거리

유천2동

동산
중고교

충남대의과대학

숯점밭

충남도교육청

한밭상고교

문화
여중교

문화
로얄아파트

대전
과학고교

과례

한밭도서관

대사동

문화2동

문 화 1 동

과례들

부채골

청년의
광장

0 750 m

사정동

호동

▲보문산
(457.3)

무수동

구완동

18) 2005년 철거되기 전 운행 중인 보문산 케이블카. 현재 케이블카는 철거되었지만 콘크리트 시설물은 아직 남아 있어 재활용 방안이 요청된다. 19-1/2) 보문산 전망대 보운대(寶雲臺).

단다. 이외에도 대전천변 문창1동 동사무소 주변의 '연자방앗골', 문창2동 동사무소 일대의 '물레방앗골'과 같은 지명도 있다.

나는 보문산 남쪽 자락을 따라 답사하면서 골목과 거리에서 '테미, 보리미, 가재울' 등 백제식 지명이 많이 남아 있는 모습을 목격할 수 있었다. 그동안 물리적으로 지워진 옛 삶터의 이름들이 세월을 견디고 지명에 남아 전해지고 있는 것이다. 이러한 지명들은 앞으로 구도심에 특정 장소의 역사성을 부여하는 장소디자인을 펼칠 경우, 서사적 콘텐츠를 제공할 수 있다. 이처럼 오래된 지명과 장소가 곁에 있어도 알려고 하지 않았던 무관심의 역사가 나그네 도시이미지를 형성하는 데 한몫했던 것이다.

II-2. 살기 좋은 자연 환경

어느 가을날 오후, 잘 정비된 등산로를 따라 보문산에 올랐다. 도심 내 휴식처로 이 산만한 곳도 흔치 않다. 그동안 보문사까지 쉽게 오르내리던 케이블카가 노후로 운행이

20) 보문산에서 본 대전시 전경—구도심 방면. 21) 유성시장. 유성구 온천2동 '장터길'에는 한국에서 가장 오래된 재래시장이 지금도 5일장의 명맥을 이어 나가고 있다.

중단되었지만 오히려 그만큼 걷는 산행의 운치가 커졌다.(사진 18) 현재 등산로 입구에는 1968년부터 2005년까지 운행되던 케이블카가 철거되어 승강장만 남아 있다. 대전 시민들에게는 연인과 사랑의 불씨를 지피던 이 케이블카의 추억이 각별할 것이다. 이런 추억은 오래 남아 도시 전체에 대한 애정으로 확장되어야 한다. 따라서 방치된 승강장을 소박하게 재생시켜 만남의 장소를 겸해 '보문산 역사관'으로 활용하면 어떨까 싶다. 이곳에 보문산성, 사정산성, 사찰 유적 등을 안내하고, 보문산 일대 옛 삶터의 역사를 시민들에게 소개했으면 한다.

보문산 전망대(보운대)에 도착했을 때 어느새 황금빛 석양이 짙게 드리우고 있었다.(사진 19-1/2) 마치 대전팔경의 보문산 초생달을 형상화한 듯 반원형 2층 구조의 전망대에 오르니 대전 시가지 전체가 한눈에 들어왔다. 멀리 북쪽으로 둔산 지구 신도심이 펼쳐져 있다. 도미노 블록을 겹겹이 세워 놓은 것 같은 아파트 군락이 장관을 이룬다. 한때 엑스포공원을 빛내던 한빛탑은 옆에 세워진 고층아파트에 압도되어 초라한 몰골로 변해 있다. 둔산 지구 서쪽으로 유성 방면과 계룡산이, 동쪽에 병풍처럼 펼쳐진 계족산을 배경으로 대덕구와 동구 방면이 보이고, 그 앞으로 구도심 중구 일대가 눈에 들어온다. 눈앞에 펼쳐진 드넓은 평지는 대전이 왜 한밭인지 말해 주고 있다.(사진 20)

너른 땅, 대전을 바라보면 일찍이 청담 이중환 선생이 이 지역을 두고 감탄하며 점지했던 말이 생각난다. "…… 영원히 대를 이어 살 만한 곳이다." 그는 『택리지』에서 금강 남쪽과 북쪽에 걸쳐 있는 공주 지역의 살 만한 곳으로 유성과 갑천 일대를 손꼽았다. 조선시대까지만 해도 오늘날 유성은 원래 공주목에 속해 있었다. "공주의 갑천은 들판이 아주 넓고 사방의 산이 맑고 화려하다. 세 가닥 큰 냇물이 들 복판에서 합류하여 관개할 수가 있다. 땅은 목화 가꾸기에도 알맞다. 또한 강경(江景)이 멀지 않고, 앞에 큰 시장이 있어 해협의 이로운 점이 있으니 영원히 대를 이어 살 만한 곳이다."69)

여기서 청담이 말한 '큰시장'이란 오늘날까지도 명맥을 잇는 유성시장을 뜻한다.(사진 21) '세 가닥 큰 냇물'이란 대전의 서쪽에서 동쪽으로 흘러 금강으로 흘러드는 '갑천'

69) 이중환, 『택리지』, 214쪽.

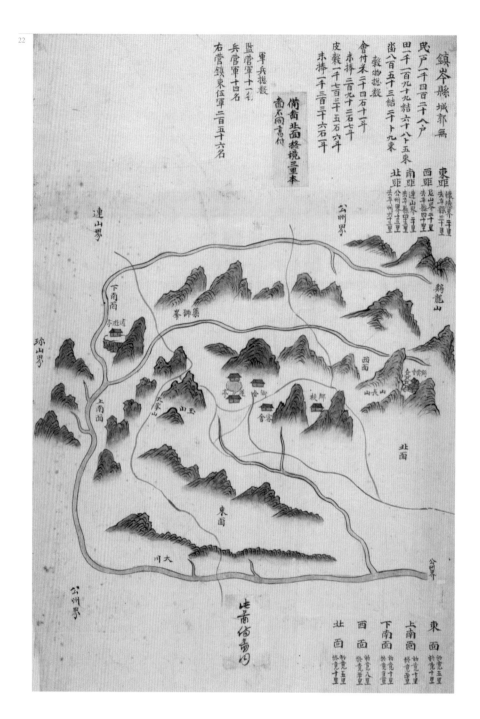

22) 『해동지도』 중 '진잠현' 부분. 오늘날 서구와 유성구 일원을 표시한 이 지도는 현 교촌동을 중심으로 제작
되었다. 오른쪽 윗부분에 계룡산을 비롯해 현재 존재하는 진잠향교와 진잠초등학교 자리에 위치했던 관아와 객
사 등이 보인다. 관아 아래쪽에 유등천과 갈라진 갑천이 흐르고, 남쪽 구봉산과 옥산 밑에 보문산으로 추정되
는 산줄기가 이어진다.

과 구시가지를 두 갈래로 흐르다가 갑천과 합류하는 '유등천'과 '대전천'을 말한다. 청담 선생은 갑천을 중심으로 이 지역의 주요 경관을 다음과 같이 설명했다. "냇물의 동쪽은 회덕현이고, 서쪽은 곧 유성촌과 진잠현이다. 동서 양쪽의 산이 남쪽으로 들판을 감싸 안으며 북쪽에 와서는 서로 교차되어 사방을 고리처럼 둘러막았다. 들 가운데는 평평한 둔덕이 구불구불하게 뻗었고, 산기슭이 깨끗하고 빼어나다."70)

이처럼 살기 좋은 자연 조건 때문에 대전 지역에는 오래전부터 인간 삶이 펼쳐진 많은 흔적들이 존재한다. 구즉동, 둔산동, 노은동, 용호동에서 발견된 구석기 유적을 비롯해, 둔산동 제2종합청사 인근의 선사 유적지에서는 신석기시대의 원형 움집자리와 함께 빗살무늬 토기편이 발견되기도 했다. 괴정동에서는 돌널무덤이 출토되어 청동기문화가 있었음을 말해 준다. 특히 농경문이 새겨진 청동유물(국립중앙박물관 소장품)은 일찍이 대전 지역에 발달된 농경 생활을 생생히 증언하고 있다. 청동기 시대에 대전 지역은 마한(馬韓)에 속해 있었다. 특히 54개의 작은 나라들로 이루어진 마한 중에 대전 지역에 위치한 국가로 신혼국(臣釁國)이 있었다고 한다. 『대전시사』에 따르면, 신혼국의 위치는 유성구 빈계산(牝鷄山) 자락으로 추정하고 있다. 오늘날 빈계산 자락에는 공주로 향하는 계룡로를 사이에 두고 북쪽 계룡산 자락에 국립대전현충원, 남쪽에는 유성컨트리클럽 골프장이 들어서 있고, 북동쪽에 한밭대학교가 위치해 있다. 바로 이 일대에서 대전의 역사시대가 시작되었던 것이다. 이곳에서 가까운 남서쪽 신도안 지역(현 계룡시 남선면)은 태조 이성계가 조선왕조 도읍 후보지로 삼았던 곳이기도 하다.

II-3. 백제의 전략적 요충지

삼국시대에 대전 지역은 한성백제가 고구려에 의해 붕괴된 후 전략적 요충지로 사비성(현 공주 지역)에 새로 도읍을 정한 웅진백제의 동쪽 방어를 위한 위성 역할을 했다. 이를 말해 주듯, 최초로 하천과 분지 사이에 백제의 성들이 존재하기 시작했다.71) 이는

70) 이중환, 같은 책, 93쪽.

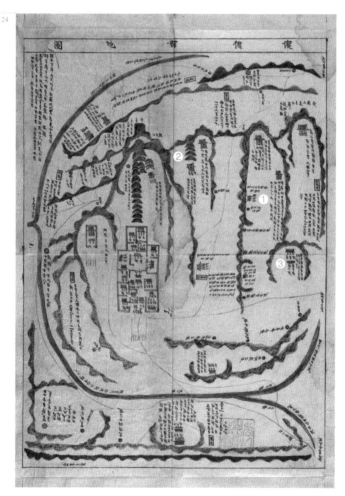

23-1/2) 망월산 테미공원은 주봉 보문산이 북쪽으로 유등천과 대전천의 중심부를 가르는 용머리에 해당하는 명당으로, 옛 백제의 테미식 토성 자리라고 전해진다. 1956년 수도 배수지를 축조하여 수도산이라 불렸고, 1995년 공원으로 조성되었다(출전 : 『테미공원조성기』). 24) 『1872년 지방지도』 중 '회덕현' 부분. 오늘날 대덕구와 동구 일원에 해당하는 이 지도는 계족산의 힘찬 산세를 배경으로 동헌과 향교, 우암 송시열의 남간정(❶)과 동춘당 송준길의 동춘당(❷) 등 호서사림의 학풍을 꽃피운 누정들을 표시했다. 특히 지도 아래쪽에 현 소제동 철갑교 부근에 있었던 우암의 정자 기국정(❸) 등이 표시되어 있다.

백제의 지방행정제도가 성을 단위로 조직되어 성주가 군현의 관할권을 갖고 있었기 때문이라고 한다.72) 예컨대 백제의 행정 구역인 우술군(현 회덕), 노사지현(현 유성), 소비포현(현 덕진), 진현현(현 진잠)은 모두 성으로 이루어졌던 것이다.(사진 22) 대전은 '구릉이 있는 곳마다 산성이 있다'고 해도 과히 틀리지 않을 만큼 이른바 '산성의 도시'이다. 이 지역에서 현재까지 확인된 산성만 해도 20여 개가 넘는 것으로 알려져 있다. 대전에서 산성을 찾는 것은 마치 숨겨진 보물찾기처럼 흥미롭다. 곳곳에 옛 백제의 전술적 가치를 증언해 주는 지명과 장소들이 단서로 남아 있다.

예컨대 대흥동에 테미라는 지명이 있다고 앞서 설명했는데, 이곳과 관련해 보문산 입구5거리에서 충남대병원으로 향하는 고갯길에 '테미고개'가 있다. '테미'란 둥근 테 모양으로 축성한 산성을 일컫는 백제식 지명의 흔적으로 '테미고개'란 근처에 산성이 있다는 말이 된다. 실제로 테미고개 부근에는 해발 108미터의 '테미공원'이 있다.(사진 23-1/2) 이 공원은 1956년에 상수도 배수지가 들어서면서 수도산(水道山)으로 불리기 시작했는데, 배수지가 위치한 산 정상 부위에 옛 백제의 테미식 토성 흔적이 남아 있다. 실제로 보문산에서 내려다보면 산기슭에 작은 구릉지가 보이는데 이곳이 테미공원이다. 그러나 『대전지명지』에는 테미성을 현 성모학원(성모초등학교, 성모여고) 자리로 추정하기도 한다. 이 토성을 배후의 보문산성과 짝을 이뤄 살펴보면 그 역할과 기능이 보다 분명해진다. 즉 이곳은 백제 말기 신라와 치열한 전투를 벌였던 보문산성의 전초기지였던 것이다.

자료에 따르면, 보문산 기슭에 위치한 이 구릉은 오래전부터 북으로 유등천과 대전천의 중심부를 가르는 용의 머리에 해당하는 이른바 옥토망월의 명당이라 하여 '망월산'(望月山)이라 불렸다고 한다. 현재 테미공원 동편 산자락에 충남도지사 공관이 자리 잡고 있는 것을 보면 이 자리가 오래전부터 명당 터임을 알 수 있다.

71) 대전광역시사편찬위원회 편저, 『대전 100년사 제1권』, 115쪽. 72) 대전직할시사편찬위원회 편저, 『대전시사 제1권』, 대전직할시, 1992, 70쪽.

25-1/2/3/4) 눈꽃이 휘날리는 봄날의 남간정사(25-1/2)와 기국정(25-3/4)의 정취. 기국정은 1654년 소제동 소
제호 방죽에 세워졌으나 소제호가 매립되면서 1927년 이곳으로 이전되었다.

II-4. 유구한 역사의 흔적

백제부흥운동의 거점이었던 계족산성과 그 산자락인 회덕 일대에는 우암사적공원을 비롯해 동춘당, 쌍청당, 옥류각 등 많은 문화재가 남아 있다. 이로 인해 이 지역은 대전에서 유서 깊은 역사·문화지구로 알려져 있다. 옛 회덕현 일대는 조선시대 고지도에도 중요한 장소성을 지닌 곳으로 표시되어 있다. 특히 『1872년 지방지도』에는 오늘날 대덕구와 동구에 해당하는 옛 회덕현의 옛 모습이 잘 담겨 있다.(사진 24) 고을의 외곽을 감싸는 금강 지류인 갑천의 모습이 주요 경관으로 표시되어 있고, 회덕현은 주산인 계족산에서 뻗어나온 산세를 중심으로 주요 누정과 건물들이 상세하게 표시되어 있다. 현재 우암사적공원에 있는 남간정과 아파트 숲속의 공원이 되어 버린 동춘당과 쌍청당 등도 보인다.

지도 가운데 오른쪽에는 지금은 사라진 아름다운 소제호와 우암 송시열(尤庵 宋時烈)이 세운 정자 기국정(杞菊亭)이 표시되어 있다. 조선조 숙종 때 우암의 강학 장소였던 남간정사는 빼어난 조경과 어우러진 정면 4칸, 측면 2칸 규모의 목조건물이다. 계절을 달리해 여러 번 이곳을 찾았는데 그때마다 표정이 달랐다.(사진 23) 그 중에서 언젠가 꽃잎이 흩날리는 봄날에 보았던 남간정사의 모습은 마치 꿈과 같았다. 영화 속 한 장면 같이 연못 위에 하얗게 눈처럼 내려앉은 꽃잎의 운치가 남간정사와 어울려 세속의 무게감을 잊게 해주었기 때문이었다. 이는 '양지 바른 곳에 물이 흐르는 시내'라는 남간의 뜻처럼, 남간정사가 연못에 흘러드는 계곡물을 대청 밑으로 흐르도록 허공에 띄워진 데서 기인한다.(사진 8 : 204~205쪽, 사진 25-1/2, 사진 26-1/2/3) 남간정사 옆에는 1927년 소제방죽에서 옮겨온 기국정이 있다. 소제방죽에 구기자와 국화가 무성하다 하여 기국정(杞菊亭)이라 불렸다고 한다. 소제호는 일제강점기에 메워져 사라졌고, 기국정은 남간정사(南澗精舍) 경내로 옮겨졌다.(사진 25-3/4)

우암은 조선후기 탄옹 권시, 동춘당 송준길 등과 함께 대전 일대 호서사림(湖西士林)의 주역이었다. 그의 자취는 남간정사 외에 소제동에도 남아 있다. 대전역 철길 넘어 소제동에 위치한, 일명 '송자고택'이라 불리는 우암고택이 그것이다. 송자고택은 골목 깊숙

26-1/2/3) 1683년에 세워진 남간정사의 외부와 내부. 27-1/2) 우암고택(1653). 우암 송시열이 1661년까지 8년간 거주했던 집. 28) 대전시 상징마크. 무궁화 꽃잎 바탕에 '大' 자 이미지를 형상화했다. 29) 대전 시청사 로비에 전시된 상징캐릭터 '한꿈이와 꿈돌이'. 과학기술과 엑스포도시로서 미래 판타지를 강조한다.

한 곳에 위치해 찾기가 그리 쉽지는 않다. 현재 이 고택에는 우암의 17대손이 대를 이어 살고 있다. 우암이 1653년에 지어 55세 되던 1661년까지 8년 동안 거주했던 고택은 ㄷ자형 건물로 내부는 수차례 증·개축 과정에서 많이 변했다. 그러나 이 집이 우암고택임을 말해 주는 것이 있다. 집은 주인을 닮는다고 하지 않던가. 천장을 가로지른 아름드리 대들보가 초상화로 전하는 옛 주인의 우람한 풍채와 힘이 넘치는 그의 글씨와 매우 닮았다.(사진 27-1/2)

이와 같이 대전의 역사는 유구하고, 그 흔적들은 곳곳에 남아 있다. 그럼에도 대전 사람들은 대전엔 역사가 없다고 말한다. 뿌리 없이 부유하는 나그네처럼 역사는 있되 스스로 보질 않고, 가꾸려는 마음이 없기 때문이다. 이렇듯 마음이 부재했을 때 도시정체성은 표피적인 이미지로 채워지기 마련이다. 예컨대 대전시 상징마크는 무궁화 꽃잎 바탕에 '大' 자 이미지를 형상화해 힘차게 뻗어 가는 한밭 대전의 역동성을 상징한다고 한다. (사진 28) 그러나 이는 충남도청사에 새겨진 일제의 문장과 비교해 발상과 기법에서 별 차이가 없어 보인다. 과학기술과 엑스포 도시로서 미래 판타지를 강조한 대전시 상징캐릭터 '한꿈이와 꿈돌이'는 어떤가? 역사·문화 유산의 유구한 삶의 켜와 관계없이 뜬금없이 등장한 한꿈이와 꿈돌이는 대전을 천진난만한 어린이 놀이동산 정도에 불과한 이미지로 표현하고 있다.(사진 29) 이는 삶과 접점을 이루지 못하고 한국 사회에서 주술적 판타지로 인식되고 있는 과학기술의 현실을 표상하는 듯하다. 그동안 한꿈이, 꿈돌이와 함께 꿈을 꿔 온 대전은 이제 꿈에서 깨어나야 한다.

30-1/2) 대전역 동편 철도관사 주변 전경. 멀리 동광장으로 연결된 대전역사가 보인다. 31) 대전역에서 본 동광장, 소제동, 신안동 일대 전경.

III. 빼앗긴 '소제호의 봄'

III-1. 소제동의 새벽

100여 년의 세월 동안 대전역의 그림자에 가려 있던 소제동 일대가 최근 대전역 동광장이 개통되면서 긴 잠에서 깨어나고 있다.(사진 30-1/2) 이곳은 우암고택이 위치한 유서 깊은 곳으로 '소제'란 마을 명칭은 봄이면 개나리가 만발하던 소제호(蘇堤湖)에서 유래했다. 중국 소주(蘇州)의 빼어난 호수와 견줄 만하다 해서 붙여진 이름이라 한다. 우암은 이 아름다운 소제호 동편에 집을 짓고 구기자와 국화가 만발한 기국정을 세워 살았던 것이다.

그러나 일제는 대전역 건설을 신호탄으로 식민도시를 건설하면서, 1907년 소제동 뒤편 솔랑산에 '대전신궁'(大田神宮)을 세우고, 1927년에는 대규모 치수 공사로 소제호를 메워 버렸다. 대신 그 한가운데에 생활 하수천인 대동천이 흐르도록 수로변경 공사를 하고 도로(현 계족로)를 내어 우암고택과 소제마을을 고립시켜 놓았다. 이로써 한국 주요 도시의 도시화가 옛 삶터의 역사적 켜를 가꿔 나가는 대신에 어떻게 하면 역사·문화적 혈을 끊을 수 있을까에 초점을 맞춘 이상한 역사가 시작되었던 것이다.

해방 후 소제동은 생활하천인 대동천을 따라 철도 관사 등 낡고 오래된 주택들의 공간으로 남게 되었다. 그랬던 이곳에 고속철도 대전역을 연결하는 동쪽 광장이 개통되면서 변화의 조짐이 일기 시작한 것이다.(사진 31) 최근 대전시는 앞으로 동구의 소제동을 비롯해 정동, 신안동, 삼성동 일원에 대해 이른바 '대전역세권 개발사업'을 추진한다

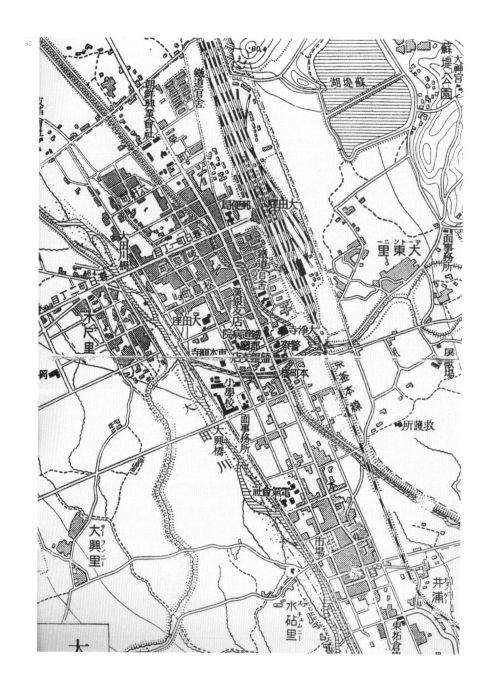

32) 1910년대 말 대전 시가지 지도. 오른쪽 윗부분에 소제호가 보이고, 그 위 소제공원에 대전신궁이 표시되어 있다(출전 : 『대전의 지도』, 대전광역시사편찬위원회, 2002, 53쪽).

고 발표했다. 이는 도로와 공원 등 기반시설을 재정비하고, 재개발·재건축뿐만 아니라 도시환경 정비 등의 개발 계획을 포함하고 있다. 이 지역은 다른 곳에 비해 도시 기반시설이 열악하고 노후 주택이 밀집되어 있는 곳에 해당한다. 아마 대전 시당국의 입장에선 단순히 역세권 개발이 아니라 최근 제정된 '도시재정비촉진법'에 따라 재정비촉진지구로 삼아 더 화끈하게 뉴타운식의 개발사업을 대대적으로 펼치고 싶을 만한 지역이라고 할 수 있다. 이렇듯 소제동 일원은 역사적 중요성과 함께 재개발에 따른 큰 변화의 조짐이 꿈틀대는 곳인 것이다.

III-2. 대전신궁과 사라진 소제호

대전신궁과 소제호의 위치는 1910년대 말에 일제가 제작한 한 대전 지도를 통해 구체적으로 확인할 수 있다.(사진 32) 이 지도에서 흥미로운 사실은 소제호의 형태가 동서로 횡단하는 방죽길을 사이로 둘로 나뉜다는 점이다. 소제호가 매립된 후에 남북으로 관통하는 대동천이 흐르면서 이 방죽길 자리에 현재 '철갑교'가 가설된 것으로 추정된다. 현재 대전역 '기관차승무사무소'에서 철갑교를 지나 소제동 새마을금고에 이르는 길이 소제호의 옛 방죽길에 해당하는 셈이다. 따라서 지도에 기초해 매립된 소제호의 규모는 현 철갑교를 중심으로 북쪽의 동서교와 남쪽 가제교 부근까지 아우르고 있었던 것으로 추정된다.(사진 33-1/2) 언제부터인가 이곳에는 개나리가 가득했던 소제호의 옛 정취 대신에 유채꽃 밭이 펼쳐져 있다. 철갑교 동쪽 끝자락에 서 있는 돌장승과 오래된 돌무더기가 옛 방죽의 흔적을 희미하게 증언하고 있다.(사진 34-1/2)

위의 지도에서 대전신궁은 송자고택 뒤편 소제공원 안에 표시되어 있다. 이곳은 현재 우송학교가 자리한 구릉지 '솔랑산'에 해당한다. 답사 과정에서 인근 주민들에게 물어보니 그들은 이곳을 '날망고개'라고 부르고 있었다.(사진 35) 대전신궁의 실제 모습은 최근에 발견된 한 장의 사진엽서를 통해 최초로 확인된 바 있다.73) 규모는 그리 크지

73) "대전에 민족정신 말살 위한 'H 신사' 있다", 『노컷뉴스』, 2007년 6월 8일.

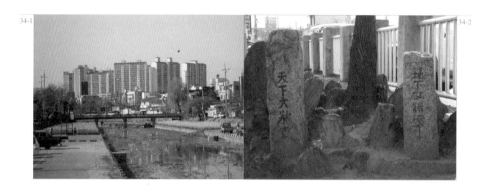

33-1/2) 동서교에서 본 북쪽 방면 철갑교와 가제교(33-1), 매립되어 대동천이 관통하기 전에 소제방죽이 있었
다. 철갑교에서 본 남쪽 동서교 방면(33-2). 오른쪽에 철도관사 지역과 멀리 보문산이 보인다. 34-1/2) 철갑교
와 가제교 사이 풍경(34-2). 오늘날 대동천변에는 봄에 유채꽃이 밭을 이룬다. 철갑교 동쪽 끝단의 오래된 돌무
더기와 장승(34-2). 소제호 매립 때 수습된 것으로 추정되는 이 돌들이 옛 장소의 기억을 유일하게 이어주고 있
다. 35) 솔랑산 고갯길. 멀리 언덕 위에 보이는 우송정보대학 일대가 일제강점기 소제공원과 대전신궁이 있던
자리로 추정된다. 사진 오른쪽 산자락에 우암고택이 위치하고 있다.

36-1/2) 충남도청 현관에서 본 중앙로(36-1). 멀리 솔랑산 구릉(우송정보대학 자리)이 보인다. 충남도청은 공간적으로 대전역을 사이에 두고 대전신궁이 세워진 솔랑산과 마주보도록 건립되었던 것이다(36-2). 37) 성모여고 정문. 1929년 대전신사는 시역 확장에 따라 소제동에서 대흥동으로 이전해 현 성모여고 본관 터에 건립되었다.

38-1) 1928년 개축된 대전역과 광장. 최초 대전역은 1904년 목조 간이역으로 개설되어 1905년 경부선 개통과 함께 영업을 시작했다. 이는 1919년에 1차 개축되고, 1928년에 당시 대구역을 모방해 두 개의 둥근 탑옥을 지닌 지상 2층 목조 구조의 절충식 르네상스풍 건물로 개축되었다. 이 역사는 한국전쟁 때 소실되어 1958년에 신축되어 최근까지 사용되다가 2004년 고속철도 역사로 증축되었다(참조 : 『근대문화유산 목록화 조사보고서』). 38-2) 대구역의 1913년 모습.

39-1/2/3/4) 1915년 유성에서 천연 라듐 온천 용출수가 발견되자, 공주 갑부 김갑순은 이 원공을 개발해 1917년에 현 유성호텔(39-1)의 전신인 유성온천장(39-2)을 세웠다. 당시 2층 구조로 건립된 이 온천여관(39-3)의 형태는 1913년에 세워진 대구역을 모방한 것으로 1928년 개축된 대전역의 형태를 예고하고 있었다. 따라서 대구역 디자인이 대전역에 적용되기 전 단계라고 할 수 있다(출전 : 『근대문화유산 목록화 조사보고서』, 219쪽). 현재의 유성호텔(39-4).

않았지만 소제공원 송림 속에 조선식과 일본식이 절충된 양식으로 건립되었음을 알 수 있다. 오늘날 소제공원과 대전신궁의 흔적은 모두 사라졌다. 다만 현 우송중고등학교와 정보대학 앞에 가로수를 이루고 있는 굵은 히말라야삼나무, 곧 설송나무들이 옛 소제공원 조경수로 추정된다. 이처럼 솔랑산 언덕에 위치했던 대전신궁은 중앙로 서쪽 끝단에 자리 잡은 충남도청과 쌍을 이뤄 식민도시의 척추를 형성했던 것이다.(사진 36-1/2) 『대전 100년사』에 따르면, 일제는 1907년에 소제공원에 건립한 대전신궁 외에도 1911년에 시가지 내 본정2정목과 춘일정1정목에 각각 천만궁(天滿宮)과 융신사(戎神社)를 설치했다고 한다. 일제강점기 초기에 건립된 이러한 신사의 용도는 주로 대박을 꿈꾸며 황금의 신도시에 거주하기 시작한 일인 거류민사회의 정체성 유지를 위한 것이었다. 그러나 시가지가 확장되면서 1929년 10월 신궁은 시내의 중심에 해당하는 현 대흥동 성모여고 자리에 새로 건립되었다.(사진 37) 일부 자료에 따르면, 이곳은 흔적은 없지만 테미성 자리로 추정되는 곳이기도 하다. 중구청 뒤편에 위치한 성모학원과 성모병원 앞에는 5거리가 형성되어 있다. 이곳에서 성모학원 쪽을 바라보았다. 지형적으로 숭고미를 발산하는 장소임을 자연스레 느낄 수 있다. 구릉 위에 위치해 시가지를 굽어보면서, 접근하는 사람들로 하여금 주눅들게 함으로써 숭고한 존재감을 자아내기에 안성맞춤의 장소였던 것이다.

III-3. 중앙로를 지나 충남도청으로

대전역이 들어서면서 시가지는 대전천 서편 원동, 인동, 중동 일대에 형성되기 시작했다.(사진 36) 일제는 대전역을 세우자마자 우체국과 관광호텔 사이에 대전경찰서의 전신인 '한성영사관경찰 대전순사주재소'를 설치했다. 시가지 건설에 공권력의 보호막이 필요했던 것이다. 한데 일인들의 쾌적한 정주를 위해선 반드시 따라줘야 할 기반시설이 있었다. 유곽과 휴양지였다. 이로써 대전역 맞은편 중동에 유곽이 설치되고, 부산에서 동래온천장이 개발된 것처럼 1907년부터 유성온천이 개발되기 시작했다. 특히 후자의 경우 일인들은 1910년 대전온천주식회사를 설립해 본격적으로 온천장 개발에 뛰어 들

40) 1920년대 보문산이 보이는 원동 일대. 원동은 대전역 앞에 위치해 을사늑약 이후 일인 거류민이 집중적으로 정착하기 시작하면서 1911년 대전어채시장주식회사가 설립되어 오늘날 중앙시장의 모태가 되었다. 이곳에는 진언종과 정토종 같은 일본불교 종파들도 들어와 터 잡은 곳이다(참조: 『대전시사』 1권).

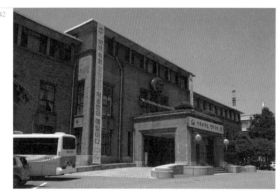

41-1/2) 일제강점기 조선인들의 자존심이 서렸던 한밭장터 인동시장(41-1). 3.1운동이 대전 지역에 점화되어 만세사건이 이곳에서 일어났다. 일제강점기 원동 일대의 일본인 시장에 활력을 빼앗겼지만, 지금까지도 근근이 명맥을 이어오고 있는 이곳에는 한국전쟁이 끝나고 25세에 자리를 잡아 50년 넘게 쌀가게를 운영해 온 박낙철옹(41-2)과 같은 역사의 증인들이 있다. 42) 1932년에 지어진 충남도청사.

었는데, 식민지 도시 대전 건설에서 유성은 도심권과 함께 황금알을 낳는 매력적인 투기장이었던 것이다.(사진 39-1/2/3/4)

1907년에는 대전우편국과 대전소방대가 설치되었고, 1909년에 대전재판소가 들어섰다. 1911년에는 공립보통학교인 대전삼성초등학교가 세워졌다. 1912년 목척교(대전교)가 가설되면서 대전천 서쪽의 중앙로를 지나 은행동, 대흥동, 선화동 방면으로 도시화가 진행되었다. 특히 대전역에서 남쪽·방면 원동과 인동으로 향하는 길에는 일인들의 상점이 들어서기 시작했다.(사진 40) 1911년 본정1정목(현 원동)에는 일인들이 만든 '대전어채시장'이 들어서 음식점을 비롯해 각종 상점과 유흥업소들이 생겨났는데, 바로 이곳이 구도심에서 유명했던 '중앙시장'이다. 이때부터 일본인 시장은 오랜 역사를 지닌 조선인들의 인동시장(한밭장터)의 활력을 흡수하기 시작했다. 1919년 3.1운동이 대전 지역에 점화되어 3월 6일부터 수차례 만세사건이 일어난 곳이 바로 인동시장이었다.(사진 41-1/2) 이곳은 보문교 동편의 대전천변에 위치해 있는데, 조선시대 이래 우시장이 있었다고 한다. 예로부터 대전에 설렁탕이 유명했던 것은 바로 이 우시장 때문이라고 할 수 있다.

1920년대에 일제는 거류민들의 이익을 극대화하고 조선인 사회를 분열시키기 위해 철저한 중앙의 관리감독 체제 하에 지방자치를 실시했다. 이 결과 1924년에 일인 거류민 중심의 '대전번영회'가 창립되고 이를 주축으로 '대전도시계획위원회'가 설치되었다. 이 위원회는 특히 1926년 대전면이 대동리와 소제동 등 동부 지역을 편입·확장하는 과정에서 시가지 변모에 매우 큰 역할을 했다. 예컨대 사업 중에는 일본인 거주 지역의 위생과 편의를 위한 시가지 중심부를 관류하는 대동천 치수 공사를 비롯해, 대전신사의 대흥동 이전 등이 포함되어 있었다.

대전의 시가지가 오늘날과 같은 모습으로 체계를 갖춘 것은 충남도청이 공주에서 대전으로 이전하면서부터였다. 1932년 5월 30일, 당시 17만원이라는 거금의 건립비로 전국에서 가장 규모가 큰 도청사가 마침내 준공되었다.(사진 42) 준공식이 있던 날, 많은 이들은 눈앞에 지상 2층 높이의 거대한 금궤덩이 같은 이 건물에 놀라워했을 것이다. 건물이 벽돌 콘크리트 구조 위에 황금색 타일로 마감되어 찬란히 빛났기 때문이었다. 그

43) "외형만 당당한 충남도청사……", 『매일신보』, 1934년 7월 20일자 기사. 44-1/2) 충남도청사 현관(44-1)
과 내부 계단(44-2). 45-1/2) 충남도청사에 새겨진 일제 문장들. 46) 에도시대 일본 무장의 투구에 새겨진 '고
시치노기리'(五七の桐) 문장. 전국시대 도요토미 히데요시 이래 일본 무장의 투구와 갑옷에는 도요토미를 표상
하는 오동나무 꽃잎 문장이 천하제패의 상징으로 곳곳에 새겨져 있다.

런데 이 도청사와 관련해 1934년 7월 20일자 『매일신보』의 한 기사가 눈길을 끈다.74) "외형만 당당한 충남도청사……"라는 제목의 이 기사는 완공된 지 2년밖에 되지 않은 도청사 본관이 비만 오면 천장에 물이 스며들어 새는 바람에 집무가 불가능하다는 것이 었다.(사진 43) 이에 1년의 보수계약 기간이 지났기 때문에 건축업자에게 책임을 물을 수도 없다는 담당과장의 변명과 함께 기사는 이렇게 끝을 맺었다. "건물이 너무 커서 함부로 손을 댈 수도 없는 처지라 큰 걱정이외다." 오늘날까지 이어지고 있는 방만한 전시 행정과 사건이 나면 책임자는 사라지는 무책임 행정의 원조였던 셈이다.

어쨌거나 본관 내부에 들어가면 바닥과 벽이 석재로 마감된 현관에 아치 형태의 천장과 아르데코풍의 2층 계단 난간은 충남도청사의 위풍당당한 모습을 과시하고 있다.(사진 44-1/2) 현재 도청은 3층이지만 준공 당시는 지하 1층, 지상 2층이었다. 1960년대에 넓은 창을 지닌 3층이 증축되어 오늘에 이르고 있다.

III-4. 도청사 문장의 숨은 뜻

충남도청 본관에는 일제강점기 조선총독부 휘장으로 알려진 문장이 외벽뿐 아니라 도지사실, 현관, 천정 등 곳곳에 새겨져 있다.(사진 45-1/2) 이 문장에 관해서는 그동안 의견이 분분했다. 한편에선 총독부 문장이니 제거해야 한다는 주장이 있었고, 다른 한편에선 총독부와 무관한 단순한 건축적 장식도안에 지나지 않는다는 견해도 있었다. 그러나 내 생각은 양쪽 주장과 다르다. 충남도청 문장은 총독부 문장과는 다른 지자체 문장의 변형이며 단순한 건축적 장식도안이 절대 아니기 때문에 제거하지 말고 원래 그대로 역사를 증언하게 해야 한다고 생각한다. 여기엔 다음과 같은 이유가 있다.

원래 총독부 문장은 도요토미 히데요시의 표상(사진 46)에서 유래한 오동나무 꽃잎 문장, 즉 '고시치노기리'(五七の桐, 이하 총독부 문장으로 호칭)로 알려져 있다. 문장의 도안은 아래쪽에 3장의 오동잎과 그 위에 좌우 대칭의 5장 오동꽃 사이로 7장 오동꽃이 특

74) "外形만 堂堂한 忠南道廳舍內用, 地方課는 滲漏로 執務不能", 『매일신보』(每日申報), 1934년 7월 20일, 5면.

47-1) '조선총독부 및 그 소속관서 직원의 금장에 관한 부령'(부령 제69호), 『조선총독부관보』, 1911년 6월 9일자. 제복 옷깃에 오동나무 꽃잎 문양의 금장(襟章)을 부착해야 한다고 고시된 이 훈령은 각 소속관서마다 적용해야 할 문장 도안을 도판으로 규정하고 있다. 47-2) 경성부청 문장. 1926년경에 제정되었다. 47-3) 1920년대 말 본정1정목(현 명동) 입구에 세워진 가로시설물. 경성부청의 문장을 이용한 '本一'을 표시한 문장이 보인다.

징이다. 이는 일제와 한 몸을 이룬 내선일체의 상징으로 국권침탈 직후부터 조선의 식민 통치를 위해 광범위하게 적용되었다. 예컨대 이는 조선총독부가 1911년 6월 9일 공포한 '조선총독부 및 그 소속관서 직원의 금장에 관한 부령'(부령 제69호) 등의 예에서 잘 드러난다.75) 이 훈령의 요지는 총독부 소속관서의 모든 직원들은 제복 옷깃에 오동꽃 잎 문양의 금장(襟章)을 부착해야 한다는 것이었다. 『조선총독부관보』에 고시된 이 훈령은 각 소속관서에 따라 적용해야 할 문장 도안을 이례적으로 도판까지 명시해 시각적으로 규정했다.(사진 47-1) 일제는 무단통치를 위해 제복을 착용하고 칼을 차도록 직원 복제에 관한 칙령을 공포(1911년 5월 31일)한 데 이어, '일본의 국체'를 상징하는 오동꽃잎 문장을 제복 금장에까지 적용하도록 총독부령으로 공포했던 것이다. 그러나 이 훈령은 3.1운동 직후 무단통치의 대표적 사례로 간주되어 칙령 제403호(1919년 8월 19일 공포, 8월 31일 시행)에 의해 폐지되었다.76)

같은 맥락에서 총독부는 1920년 7월부터 제2단계 통치정책의 일환으로 지역사회에 행정력을 침투시켜 민족분열을 획책하기 위해 명목뿐인 지방자치제를 실시하기에 이른다. 이 무렵 경성부를 비롯해 지자체들은 총독부 문장과 구별되는 문장을 제정해 사용하고 있었다. 이러한 지자체 문장은 대체로 태양을 상징하는 히노마루(日の丸), 즉 전서체 '날 일' 자(☉)를 기본형으로 빛을 발하는 기하학적 형태로 특징을 이루며, 경우에 따라 도형 한가운데에 지자체 약자를 한자로 표시하기도 했다. 예컨대 경성부는 이미 1918년에 자체 문장을 제정해 사용하기 시작했는데, 지자체 시행 이후 1926년경에 기존의 문장을 변형시킨 새 문장을 제정해 정·목(町·目) 입구시설물 등에까지 폭넓게 사용했다.(사진 47-2/3) 따라서 1920년대 이후 지자체 소속관서에선 총독부 문장이 제한적으로 사용되고 지자체 문장이 주로 사용되었다.

같은 맥락에서 충남도청사의 문장 역시 가운데에 ☉자를 중심으로 햇살이 팔방으로 뻗어 나오는 형상을 하고 있다. ☉ 속에는 16개의 작은 원들이 마치 위성처럼 태양을 에워

75) 『朝鮮總督府官報』 제232호, 1911년 6월 9일, 朝鮮總督府印刷局, 63~64쪽. 76) "복제의 변천", 검찰변천사, 대검찰청 홈페이지(http://www.spo.go.kr).

48-1) 충남도청사 샹들리에 장식판. 안목각을 이룬 기본형 속에 총독부 문장의 오칠동(五.七桐) 꽃잎이 큰 삼각
형으로 추상화되어 바깥쪽 안목각과 만난다. 48-2) 맨홀 뚜껑에 새겨진 서울시청의 옛 상징마크. 이 디자인은
경성부청 문장에서 유래한 일제 도안을 응용한 것으로 1996년에 비로소 교체되었다. 잘못된 상징마크는 교체
되어야 한다. 그러나 그것이 적용된 물리적 건축물과 사물은 역사적 차원에서 보존되어야 한다. 48-3) 대구 경
북의대부속병원(구 도립대구의원, 1928) 현관 바닥의 일제 문장.

싸고 있다(이는 일본 문장학에서 말하는 '국화바퀴'菊花輪로 볼 수도 있다). 8개의 햇살 외곽에는 테두리를 형성하는 또 다른 8개의 햇살이 계단형의 안목각(雁木角)을 이룬다. 일본의 문장 연구에 따르면, 안목 형태는 비탈의 계단을 닮은 다각형으로, 마치 기러기가 날아가는 행렬을 닮았다 해서 기러기 '안'(雁) 자를 사용해 '안목'(雁木)이라 부른다.77) 실제로 일본 가문의 문장을 망라한 책『일본의 가문』(日本の家紋)에서도 이런 형태를 '안목' 혹은 '안목각'(雁木角)이라 분류하고 있다.78) 이는 일본의 가문뿐 아니라 신사나 사원의 돌계단 등의 석재 장식에도 즐겨 사용된 문장이기도 하다.

한데 충남도청사 문장의 외곽을 이루는 이 안목 형태는 단순한 장식적 요소가 아니라는 사실에 주목해야 한다. 그것은 히노마루의 햇살과 총독부 문장의 오칠동 꽃잎을 통합시킨 다중적 의미를 지니고 있기 때문이다. 이러한 상징성을 잘 말해 주는 것이 충남도청사의 샹들리에 천장 고정판이다.(사진 48-1) 나는 여기서 일제가 안목 문장 속에 총독부 문장의 오칠동 꽃잎을 추상화시킨 단서를 발견했다. 먼저 둥근 히노마루는 샹들리에 고정대로 기능하고, 좌우대칭의 5장 오동꽃 중앙에 솟아오른 7장 오동꽃이 8개의 큰 삼각형으로 단순화되어 외곽의 안목각과 만나고 있지 않은가. 이는 총독부의 감시통제 하에서 명목상 실시한 지방자치제의 숨겨진 의도를 암시하는 듯하다.

따라서 지자체 문장에서 변형된 충남도청사 문장은 아무 의미도 없는 건축적 장식도안이 결코 아니다. 살펴봤듯이 그것은 히노마루, 햇살, 위성 내지는 국화바퀴와 같은 일제의 상징 요소들을 정교하게 통합해 만든 강력한 상징체였던 것이다. 일제강점기를 통해 이러한 문장에 길들여진 시각문화는 해방의 의미를 무색하게 할 정도로 감각을 마비시켰다. 예컨대 지난 1996년에 교체되기까지 서울시청이 사용했던 심벌마크를 보라.(사진 48-2) 그것은 1947년 해방 후 서울시가 새로 제정했지만, 충남도청사 벽에 박힌 일제의 문장과 똑같았던 것이다. 이런 이유로 서울 사람들 중에는 충남도청사 문장을 보면 편안하고 친숙한 이미지로 다가오는 사람들이 있을 것이다.

이처럼 8개 햇살 내지는 안목각을 지닌 충남도청사의 문장은 어떤 경우 12개 햇살로

77) 沼田賴輔,『(綱要)日本紋章學』, 明治書院, 1928, 25쪽. 78)『日本の家紋』, 靑幻舍, 2004, 51쪽, 300쪽.

확장 변용되기도 했다. 바로 이것이 앞서 2부 '대구' 편에서 언급한 경북의대부속병원(구 도립대구의원) 현관 바닥에 새겨진 문장인 것이다.(사진 48-3) 이 문장은 형태적으로 충남도청사 문장의 8개 햇살보다 4개나 더 많은 12개로, 역동적 이미지를 자아내는 것이 특징이다. 얼핏 보기에는 현관 바닥의 장식 효과를 높이기 위해 가운데 태양 주위를 맴도는 작은 원들이 햇살 외곽에 배치된 것처럼 보인다. 그러나 여기엔 그 이상의 의미가 담겨 있다. 햇살 수가 12개로 증가한 것은 빛나는 일제의 팽창을, 소행성들이 햇살 바깥에 배열된 것은 식민지 건설과 번영을 의미한다고 할 수 있다. 이쯤에서 지자체 문장들의 주 요소로 등장하는 햇살, 큰 원, 작은 원의 의미가 보다 확실하게 드러난다. 그것은 가운데 히노마루, 곧 텐노(天皇)를 정점으로 욱일승천하는 '대일본제국의 대동아공영권'(안목)을 위해 대동단결하는 황국신민(작은 원들)의 세계관을 담은 '제국의 문장'이었던 것이다. 이는 부차적인 건축적 장식이 아니라 용의 눈동자를 그려 넣는 화룡점정 수준의 초건축적 상징에 해당한다 하겠다.

따라서 충남도청사를 비롯해 경북의대부속병원 등의 일제 문장은 건물과 함께 반드시 보존해야 한다. 이러한 건축물과 문장들을 그대로 보존해 다시는 역사가 반복되지 않도록 후대에 교훈과 물증으로 삼아야 한다. 누군가는 이런 역사를 은폐하고 싶어할지 모른다. 역사의식이 문제인 것이다.

III-5. 역사의식의 부재

충남도청이 준공되어 금궤덩이처럼 빛나고 있을 무렵, 일본인 거주지는 대흥동 대전신사 주변에서 보문로를 따라 보문산 방면으로까지 확장되고 있었다. 도청 이전 후에는 1933년에 '조선전기사업령' 공포에 따라 공업화를 위한 대규모 발전소 시설까지 갖춘 대도시가 되었다. 또한 1935년 대전읍이 부로 승격되면서 마침내 대전은 인구 4만여 명에 달하는 중부권 중심지로 급부상하기 시작했던 것이다.

이처럼 대전시는 예로부터 이어져 온 시간의 켜와 삶과는 무관하게 구조화된 도시였다. 일제의 식민도시 건설 과정에 비추어 볼 때, 대전은 "일본의 식민지 지배와 함께 완전히

새롭게 도시가 형성된 유형"에 해당한다.79) 사실 대전은 일제강점기 일본거류민들의 수탈 목적을 위해 의도적으로 짜 맞춰진 내륙신도시였던 것이다. 이는 근대도시로서 대전의 발생학적 기원이 소위 '치고 빠지는 투기판'으로 형성되었음을 의미한다. 물론 일본인들만 해먹고 빠져나간 것은 아니었다. 경부선이 개통되고 대전역이 들어서자 김갑순과 같은 조선인도 땅을 헐값에 사서 비싸게 되팔아 큰돈을 벌기도 했다. 이와 같은 '횡재수의 역사'는 아직도 둔산동, 노은동, 대덕 테크노밸리로 이어지는 대전의 아파트 건설과 부동산투기로 이어지고 있다.

그래서일까. 인구 145만여 명에 달하는 광역시 대전에는 그토록 넓고 많은 아파트단지와 과학단지에도 불구하고 대전의 근·현대 역사를 제대로 알려 주는 박물관이 없다. 중구 문화동 한밭도서관 옆에 향토사료관이 있지만 주로 고고미술과 민속사에 초점을 두고 있다. 이 점에서 대전 지역 근·현대사를 말해 주는 박물관은 '한밭교육박물관'이 유일하다고 할 수 있다. 이마저도 교육 분야에 국한되어 있어 1938년에 준공된 삼성초등학교의 옛 교사를 활용해 교육 자료들을 전시하고 있다.(사진 49-1/2) 그러나 이러한 예외 경우를 제외하고 대전시의 역사적 기억물에 대한 보존과 관리는 심각한 수준에 있다. 예를 들어 중동에 있는 '구 산업은행 대전지점' 건물을 보자. 이 건물은 원래 '조선식산은행' 대전지점을 증축해 1937년에 준공되었다.(사진 50-1/2) 철근콘크리트로 하부는 화강석, 상부는 타일과 테라코타로 마감한 르네상스풍의 건물80)로 '동양척식주식회사'(이하 동척으로 약칭) 대전지점 건물과 함께 일제의 대표적 경제수탈기구였다. 이러한 역사를 생생히 증언해야 할 이 건물이 그동안 대전우체국으로 사용되다가 최근에는 안경점이 입주해 있는데, 요란한 간판으로 건물의 원형이 심하게 훼손되어 있다. 이렇게 방치할 거면 왜 이 건물을 '등록문화재 제19호'로 지정했는가?

이런 사정은 인동의 동척 건물도 마찬가지다.(사진 51-1/2) 1921년에 세워진 이 건물은 벽돌을 쌓고 시멘트 기와를 얹은 2층 구조로, 형태적으로 벽돌과 화강암의 반복적

79) 하시야 히로시, 『일본 제국주의, 식민지 도시를 건설하다』, 17쪽. 80) 대전발전연구원, 『근대문화유산 목록화 조사보고서』, 대전광역시, 2003, 126쪽.

49) 한밭교육박물관 후면(49-1)과 전면(49-2). 1938년에 지어진 삼성초등학교 옛 교사를 활용해 대전 지역 교육 관련 자료를 전시하고 있다.

50-1/2) 구 산업은행 대전지점(1937). 상부를 타일과 테라코타로 마감한 르네상스풍의 이 건물은 원래 '조선식 산은행' 대전지점을 증축한 것이다.

51-1/2) 동양척식주식회사 대전지점(1921)의 준공 당시의 모습(51-1)(출전 : 부산근대역사관 소장자료)과 현재 모습(51-2). 제국 양식의 동척 건물은 해방 후 체신청과 대전전신전화국으로 사용되었다가 개인에게 매도되어 오늘에 이르고 있다.

장식요소를 사용한 제국 양식의 전형적인 특징을 갖는다. 이 건물은 해방 후 체신청과 대전전신전화국으로 사용되었고, 이후 개인에게 매도되었다.[81] 이로 인해 상업시설로 전용되면서 현재 원형이 심하게 변형되고 훼손되었다. 예컨대 정면에 있었던 출입구는 1층 건자재상 매장으로 사용되면서 오른쪽 측면으로 변경되었다. 동척은 일제가 경제적 지배를 위해 설립한 국책회사로 1908년에 경성지점의 설립 이후 전국 7개 도시에 지점을 설립했다. 부산과 대구의 동척 건물은 아르데코 양식이었던 데 반해, 대전지점은 원산 동척과 같은 제국 양식으로 디자인되었다. 지난 2003년에 부산시가 미문화원 시절을 거쳐 되돌려 받은 동척 건물을 개보수해 부산근대역사관으로 개관한 것은 근대문화유산 활용에 대한 좋은 선례를 보여 준 것이다. 그러나 대전 동척 건물을 보고 있으면 큰 아쉬움이 남는다.

III-6. 역사·문화 벨트 재생

이외에도 현재 대전 구도심권에 남아 있는 일제강점기 건축물로는 한성은행 대전지점(1912, 현 조흥은행 대전지점)(사진 52-1), 목동성당(1921, 현 거룩한말씀의수녀회 성당)(사진 52-2), 충남도지사 공관(1932), 대전극장(1935, 옛 중앙극장)(사진 52-3), 대전상공회의소(1936, 현 삼성화재), 대전여중강당(1937) 등이 있다.

최근 대전시는 충남도청을 홍성·예산군으로 이전한다고 확정 발표했다. 충남도청의 새로운 역사가 시작되는 셈이다. 그러나 이제 도청 이전 후 도청사와 부지를 어떻게 활용해야 할지 의견이 분분하다. 현재 활용 방안으로 여러 안들이 검토되고 있는 것으로 알고 있다. 가급적 도청 건물을 해체하지 않는 대안적 활용 방안에 지혜를 모았으면 한다. 요즘 전국 지자체가 도시를 브랜드화한다며 최첨단 랜드마크 건축물 짓기에 혈안이 되어 있다. 그러나 뜬금없는 새로운 랜드마크도 도시의 흥밋거리가 되겠지만 시간의 켜가 쌓인 도시의 장소성을 살려 나가는 것은 훨씬 더 품격 있고 지혜로운 발상이라 하겠다.

81) 문화재청 웹사이트, 등록문화재 현황 자료.

52-1/2/3) 대전 구도심권의 근대 건축물들. (52-1) 한성은행 대전지점(1912, 현 조흥은행 대전지점), (52-2) 목동성당(1921, 현 거룩한말씀의수녀회 성당), (52-3) 대전극장(1935, 구 중앙극장).

따라서 대전시의 형성 과정과 수탈 역사를 증언하고 일제의 도시계획에서 의도적으로 배제되었던 옛 장소들의 역사성을 재생했으면 한다. 충남도청사를 '대전근현대역사박물관'으로 활용하고 대전역 일대와 동쪽 소제동 방면을 역사·문화지구로 재생시켜 끊어진 역사의 선들을 이어 면으로 봉합하는 외과시술을 해야 할 것이다. 이렇게 되면, 대전근현대역사박물관은 중앙로와 대전역을 소제동과 남간정사가 있는 우암사적공원까지 이어 주는 '대전 역사·문화 벨트'의 구심점이 될 수 있다. 이로써 침체된 구도심에 문화 컨텐츠를 마련해 활력을 불어 넣고 자신의 정체성까지 치유한 명실상부한 광역시로서의 자긍심과 면모를 갖추게 될 것이다.

53) 대전시민천문대. 일반 시민 대상으로 2001년에 개관한 이 천문대는 10인치 굴절망원경으로 공개 관측의 기회를 제공하고 있다. 54) 대덕연구단지. 1972년부터 1998년까지 26년에 걸쳐 27.7제곱킬로미터의 부지에 조성된 이곳은 과학기술 도시로서 대전의 꿈이 펼쳐져 있다.

IV. 대전만의 장점을 가꿔 나가길

IV-1. '과학로'와 유성 소나타

볕이 따사로운 늦가을 날, 시민천문대에서 한국과학기술원으로 이어지는 대덕연구단지의 '과학로'를 산책했다. 19세기 초에 베토벤은 6번 교향곡 「전원」의 악상과 영감을 찾아 빈 하일리겐슈타트의 산책길을 걸었다고 한다. 나는 만추의 낙엽이 쌓인 과학로에서 예술적 사색은 물론, 인문적 성찰과 사회과학적 통찰력을 겸비한 과학자들이 쏟아져 나오는 즐거운 상상을 해보았다. 널찍한 거리 양편으로 한국항공우주연구원, 한국생명공학연구원, 한국조폐공사 연구소와 화폐박물관 등이 자리 잡고 있다. 초기에 삭막했던 연구단지도 차츰 자리 잡아 나가면서 시적 영감이 떠오르는 풍경이 된 것이다.

대덕연구단지는 워낙 넓어 한눈에 들어오지 않는다. 약간 구릉진 언덕에 위치한 대전시민천문대에 올라야 일부 전경이 시야에 펼쳐진다.(사진 53) 이곳에서 바라본 연구단지의 풍경은 마치 복합공원단지를 방불케 한다. 수많은 연구소들이 너른 녹지공간을 끼고 터 잡고 있다. 오늘날 대전을 대표하는 대덕연구단지는 1972년부터 1998년까지 26년에 걸쳐 27.7제곱킬로미터의 부지에 총 3조 9700억원여가 투입되어 조성되었다. 이로써 과학기술 도시로서 대전의 꿈이 펼쳐지기 시작했던 것이다.(사진 54)

세상 어디에 이토록 훌륭한 연구 환경이 또 있으랴. 대덕연구단지 옆에는 고된 연구에 찌든 심신을 천연 라듐 온천수로 풀 수 있는 유성온천까지 있다.(사진 55, 사진 56-1/2/3) 한국에서 과학자로 살아간다는 것에는 현실적인 어려움이 많다. 허나 그럼에도

55) 1958년에 지어진 만년장 터에 건축된 리베라호텔. 56-1/2/3) 유성호텔(56-1)과 가로공원(56-2). 현 유성
호텔은 1966년에 지어져 그동안 여러 차례 증축 과정을 거쳐 오늘에 이르고 있다. 유성호텔 앞에서 봉명4거리
를 지나 갑천에 이르는 거리에는 가로공원이 조성되어 아스팔트와 네온사인뿐인 유성의 거리에 쾌적함을 제공
하고 있다. 유성의 야경(56-3). 57) 유성장터. 유성의 장터길에는 한국에서 가장 오래된 재래시장이 5일장의 명
맥을 이어 나가고 있다. 58-1/2) 유성 월드컵경기장(2001). 지하 1층, 지상 5층의 4만 1000명의 관중을 수용하
는 이 경기장에서 한·일월드컵 당시 대(對) 이탈리아 전을 치렀다.

불구하고 이 정도 환경이면 그리 나쁜 것만도 아닐 듯하다. 혹여 밤마다 네온사인이 유혹하는 유성관광특구가 너무 가까운 탓에 정신이 사나워 연구에 지장을 준다면 모를까…… . 유성은 백제 때 지명 '노사지'(奴斯只)에서 유래한 지명으로 그 뜻은 '느슨하게 펼쳐진 성'을 뜻한다고 한다.82) 유성의 금병산 자락은 수운교 도솔천단이 자리한 뛰어난 명당으로 종교적 성지이며, 후미진 온천2동 '장터길'에는 한국에서 가장 오래된 재래시장이 지금도 5일장의 명맥을 이어가고(사진 57), '온천탕거리'에는 변함없는 맛과 가격으로 소문난 유성할머니 순대집이 있다. 최근 유성에는 전통가옥의 처마를 응용한 반개폐식 지붕을 가진 월드컵경기장과 대(對) 이탈리아전의 16강 신화가 이룩된 곳이라는 기분 좋은 이미지가 추가되었다.(사진 58-1/2)

이제부터라도 유성을 단순히 환락유흥 소나타로 연주할 것이 아니다. 뿌리 깊은 역사적 장소로서 대전의 다른 장점들과 연계된 교향곡으로 가꿔 나가야 한다. 유성은 대덕연구단지의 배후에 위치한 유흥환락특구가 아닌 그 이상의 잠재력을 지닌 곳이기 때문이다.

IV-2. 첨단연구거점도시 청사진

대전시는 대덕연구단지에서 더 나아가 대덕테크노밸리 건설(1990~2007)과 '대덕연구개발특구'(일명 R&D 특구) 사업을 추진 중에 있다. 실리콘 밸리를 표방한 테크노밸리의 조성 목적은 대덕연구단지와 연계해 국내·외의 고부가가치 첨단산업을 유치하는 것이다. 이를 위해 1990년부터 2007년까지 북대전 나들목 인근에 첨단 복합산업단지가 건설되었다. 대덕연구개발특구는 기존 대덕연구단지와 엑스포과학공원, 유성온천, 둔산 신도심의 축을 연결하는 벤처산업 벨트로서, 첨단과학기술 도시이미지를 강화하기 위한 전략사업이라고 할 수 있다. 이는 '2020년 대전권 광역도시계획'에 따라 과학기술 도시로서 대전의 면모를 갱신하고 특화하기 위한 청사진인 것이다.

대전시는 도시의 미래상으로 첫째 첨단과학기술의 지식·정보 거점도시권을 구현해 자

82) 대전직할시사편찬위원회 편저, 『大田地名誌』, 797쪽.

59-1/2) 대전지하철 지족역 일원의 노은2지구 전경(59-1)과 노은2지구에서 행정중심복합도시로 가는 대로
(59-2). 60) 대덕테크노밸리의 아파트 숲.

립경제기반을 갖춘 중부권 거점도시를 구축하고, 둘째 도시·지역간 적정 기능 배분과 충청권의 균형 발전을 도모하고, 셋째 쾌적하고 안전한 정주 환경의 조성을 추구하고 있다. 이에 따라 공간구조도 앞으로 2도심·3부도심·13지구 체제로 개편될 전망이다. 2 도심이란 기존 동구와 중구 일원의 원도심과 둔산 지구 신도심을 뜻한다. 3부도심은 진 잠·유성·탄진이며, 이 외에 연기군의 행정중심복합도시와 연결되는 '노은' 지구(사진 59-1/2)를 비롯해 13개 지구 중심지가 펼쳐진다. 이로써 도시의 기본 골격은 다핵 구조 의 격자형 도로망체계로 구축될 예정이다.

IV-3. 아파트밸리의 그림자

과거 대덕연구단지 개발이 그랬듯이 대덕테크노밸리와 대덕연구개발특구는 단순히 지 역개발을 넘어선다. 대규모 장기 국책사업인 것이다. 최근 지역 언론보도에 따르면 그 동안 사라졌던 벤처기업이 특구에 증가하고 있다는 좋은 소식이 들려온다. 그러나 다 른 한편으로 그동안 지적되었듯이, 정작 첨단산업단지 개발보다는 잿밥에 눈이 어두운 모습도 관찰된다. 예컨대 성공적이라는 테크노밸리에서도 실제 산학연의 유기적 혁신 클러스터 형성보다는 대규모 아파트단지와 롯데마트 등의 입주가 더 돋보여 '아파트밸 리'로 보이기 때문이다. 과학기술부의 '개발사업계획 보고서'에 따르면, 대덕테크노밸 리에 조성된 주거시설구역(66만 1000제곱미터)이 산업시설구역(138만 제곱미터)의 절반에 달할 만큼 대규모이다.(사진 60) 이 결과, 과학기술단지인지 '잠자는 단지'인지 분간이 어렵고, 용지 분양부터 아파트 분양 과정은 한 지방지의 표현대로 "각종 비리, 편법 특혜시비의 얼룩진 복마전"을 방불케 했던 것이다.

주택경기 침체로 미분양아파트가 늘었지만 대전시는 엄청난 규모의 또 다른 신도시 개 발을 추진 중에 있다. 이른바 유성구의 '서남부권' 개발사업계획으로, 최근 건설된 노은 1, 2지구에 이어 계획된 18개 단지 9700여 세대분의 대단위 택지 개발을 일컫는다. 흥 미로운 사실은 현재 유성구의 주택보급률이 115퍼센트라는 점이다. 그렇다면 대전시 인구가 다 들어가 살아도 될 만큼 엄청난 서남부권에 지어질 그 많은 아파트는 과연 누

61) 유성구의 서남부권 개발지. 현재 유성구 주택보급률이 115퍼센트인데도 불구하고 앞으로 이곳에 18개 단지 9700여 세대분의 대단위 택지가 개발될 예정이다. 이는 '원도심 활성화'를 위한 대전시 전체 도시디자인에 심각한 악영향을 끼칠 것으로 예상된다.

구를 위한 것인가? 결국 대전시는 지역경제의 운명을 표면적으로 과학기술도시에 두고 있지만 실제로는 부동산 투기판에 의존하고 있는 셈이다. 게다가 투기과열 지구로 묶여 났던 유성구가 해제되면서 서남권 아파트 투기 재발의 우려를 낳고 있다.(사진 61) 이는 앞으로 '원도심 활성화'를 위한 대전시 전체 도시디자인에 심각한 악영향을 끼칠 것으로 예상된다. 왜냐하면 인구는 한정되어 있고, 원도심으로 재유입되어야 할 인구가 서남권으로 빠져나갈 전망이어서 그 실효성이 의심스럽기 때문이다. 대전은 땅이 너무 넓은 것이 문제인 것이다.

IV-4. 정체성 회복의 가닥들

1990년대 둔산 지구 신도심 개발 이후 동구와 중구 일원의 원도심은 시청사와 공공기관 이전과 대규모 아파트단지 건설에 따라 인구 유출과 각종 상권의 이탈로 방치되었다. 대전 시청사는 원래 대흥동 현 중구청사를 사용하다가 1999년 둔산동에 신축해 이전했다. 한데 신청사는 지하 1층, 지상 21층의 엄청난 규모로 인구 145만의 대전시를 인구 368만의 부산시청사와 비교해도 결코 밀리지 않는 대규모다. 이는 내용과 질이 아니라 외형적 규모에서 찾으려는 과시적 전시행정의 결과였다.

대전시는 그동안 심각한 도심 공동화 현상을 막기 위한 정책을 추진하기에 이르렀다. 예컨대 대전역세권 개발사업을 비롯해 중앙시장 등 재래시장의 현대화 및 편의시설 확충 및 도시경관 개선 등이 추진되고 있다. 여기엔 테마거리 조성 및 활성화 계획이 포함되어 눈길을 끈다. 예컨대 동구 가양동과 자양동 일대 대학 주변의 캠퍼스 타운을 조성하고, 중앙시장 먹자골목, 으능정이 문화의 거리, 대흥동 문화예술의 거리와 같은 특화거리를 육성하고, 도심 내 소공원과 녹지 휴식공간 등을 새로 조성하는 것을 골자로 하고 있다. 하지만 특화거리 '으능정이 문화의 거리'는 부산 광복로나 대구 동성로와 내용적으로 별 차이가 없다. 이곳은 다른 도시와 마찬가지로 브랜드 의류매장, 음식점, 술집, 이동통신 매장 등이 즐비해 젊은이들이 많이 모이는 번화가일 뿐이다.(사진 62-1/2) 반면 대흥동 문화예술거리의 경우, 그간 방치되었던 국립농산물품질관리원 충청지원 건

62-1/2) 중구 은행동 '으능정이 문화의 거리' 풍경. 62-3) 1950년 국립농산물품질관리원 충청지원으로 건축된
이 건물은 최근 대전시립미술관 분원으로 탈바꿈되었다. 은행4거리 건너편의 대흥동성당과 함께 대흥동 문화
예술거리의 중요한 거점이 될 전망이다. 62-4) 대흥동성당(1962). 이 성당 주변에 카톨릭문화회관, 평화방송,
성심당제과점 등이 대흥동 문화예술거리를 형성하는 중요한 문화적 거점 역할을 하고 있다.

물을 최근 대전시립미술관 분원으로 재생시켰다. 이로써 1950년에 건립된 이 건물의 역사성을 토대로 한 새로운 전시공간이 마련되었을 뿐 아니라 인근 대흥동성당(1962년 건립)과 함께 문화적 거점을 형성하여 바람직한 예를 보여 준다.(사진 62-3/4)

따라서 이러한 특화거리 디자인을 위해서는 먼저 거리를 특성화하는 거점적 문화공간의 구축 및 주변 상권의 잠재력을 경관적 차원에서 살려 내는 종합적 프로그램이 선행되어야 한다. 이에 따라 버스승강장, 휴지통, 정보안내판을 비롯해 각종 가로시설물과 옥외광고물, 야간조명뿐 아니라 버스 등 대중교통수단의 색채계획, 거리의 공공미술품들에 대한 정체성 전략을 강구해야 할 것이다.(사진 63/64/65 : 270~271쪽) 이때 자칫 최근 서울의 경우처럼 명품도시·디자인거리 만들기에 집착해 천편일률적인 옥외광고물 가이드라인을 만들어 규제하는 일은 반드시 지양되어야 한다. 그것은 지역의 역사성을 해치는 일이기 때문이다. 도시디자인의 목적은 기존의 경관을 깨끗이 쓸어 버려 획일화시키는 데 있는 것이 아니라 도시의 역사와 장소의 맥락으로부터 진국의 맛이 우러나오게 하는 데 있다.

IV-5. 중앙시장과 대전천 살리기

이런 의미에서 대전시가 현재 추진 중인 원도심 활성화와 대전천 생태복원 조성사업에 주목할 필요가 있다. 특히 대전역과 충남도청 사이를 잇는 옛 목척교의 역사성과 상징성을 살려 이 일대를 생태공원화하는 계획이 눈길을 끈다.(사진 66-1~5 : 272쪽) 대전 시민들 중에는 어린 시절 한여름 신탄진 강가에서 물고기를 잡고 동학사 계곡에서 피서하고, 한겨울 목척교 아래 대전천에서 스케이트를 탔던 시절을 기억하는 이들이 있을 것이다. 특히 목척교 부근은 예로부터 대전의 상징적 장소성을 지닌 곳으로 목척교 자리에는 예로부터 징검다리가 있었다고 한다. 목척교는 대전역이 들어서고 일인들의 거주가 늘어나면서 1912년 4월 목제로 처음 가설되었다가 후에 콘크리트교로 재건되어 일제강점기에 대전교라 불렸다. 해방 후 이 다리는 고유의 이름을 살려 다시 목척교라 불렸으나 1973년 대전천 복개사업으로 사라지고 그 위에 하상건물 동방마트(구 중앙

63-1/9) 대전 시가지 경관요소로서 가로시설물들. 63-1) 관광안내판. 63-2) 관광안내소. 63-3) 지리정보안내
판과 재떨이휴지통. 63-4) 재떨이휴지통. 63-4) 한복거리 입구. 63-5) 한의약거리 입구. 63-6) 오류동 맛동네
길 입구. 63-7) 중앙시장 건물부착간판. 63-8) 은행동거리 입구. 63-9) 은행동거리 입구 세부.

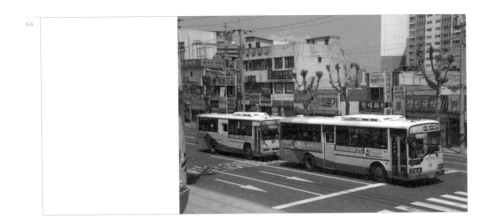

64) 대전광역시 시내버스 색채. 65) 대전지하철의 아이덴티티 디자인.

66-1) 1973년 복개공사로 사라진 목척교. 이 위로 중앙로가 지나고 있다. 왼쪽 건물이 동방마트, 오른쪽이 홍명상가다. 대전시는 이 두 건물을 철거해 원도심 활성화와 대전천 생태복원 조성사업을 추진하고 있다. 66-2) 목척교 왼쪽의 동방마트(구 중앙데파트). 66-3) 대전천에서 바라본 동방마트. 대전 시민들에게는 복개되기 전 목척교 밑 대전천에서 겨울에 스케이트를 탔던 기억이 아직 생생하다. 66-4) 홍명상가와 대전천의 야경. 66-5) 중앙시장. 대전의 역사가 담긴 중앙시장은 시장 기능 부활과 함께 대전의 상징문화 공간으로 부활해야 한다.

데파트)와 홍명상가가 들어섰던 것이다. 그러나 이들은 이제 원도심 활성화와 대전천 생태복원 조성사업의 일환으로 철거될 예정에 있다.

이로써 대전은 두 건물이 가로막았던 중앙시장과 으능정이 거리를 잇는 동서간 축선 형성을 의도하고 있는 모양이다. 부디 이러한 노력으로 한때 물류 중심지로 번창했던 구도심의 역사가 깃든 중앙시장이 대전의 삶터이자 문화공간으로 부활했으면 하는 바람이다. 그러나 한편으로 폐허가 된 탄광도시가 놀랍게 변신한 독일의 에센과 빛바랜 창고 지대를 문화예술 지구로 환생시킨 뉴욕 덤보 지역 등 외국의 도시재생 사례들처럼 동방마트와 홍명상가를 철거해 중앙시장과 은행동 사이를 연결하는 선적인 고려보다는 종합적인 면으로 지역을 읽어 내 결합하는 방안은 없는지 검토해 볼 필요가 있다. 또한 더 멀리 대전역 넘어 동쪽 소제동과 우암사적공원에까지 펼칠 수 있는 연계 방안은 무엇인지 좀더 섬세하고 종합적인 안목이 요청된다. 근시안적인 부동산 개발에만 초점을 맞추게 되면 지역은 더욱 불연속적인 파편 조각으로 해체되어 불균형이 심화될 수 있다.(사진 67)

한편 하천 생태복원 조성사업은 대전을 자전거 도시로 만드는 데 크게 기여하고 있다. 대전 시가지를 가로지르는 대전천, 유등천, 갑천은 자전거 전용도로망을 조성하기에 더

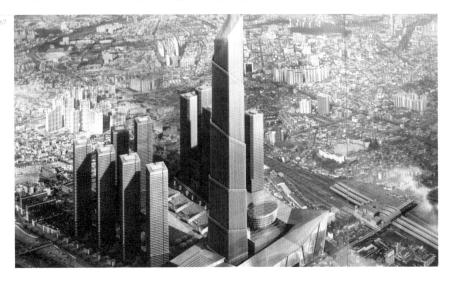

67) 2006년 대전역 앞 중앙동에 추진했다가 중단된 민간 재개발, 최첨단 복합단지 조감도. 이 계획은 동구 중앙동 일원의 일부 주민들이 조합설립 및 추진위원회를 결성해 약 17만 7057제곱미터의 부지에 도시환경 정비사업 차원에서 도심재개발을 추진했으나 여러 이유로 중단되었다. 재산가치 상승만을 고려한 이 '욕망의 조감도'는 지역의 현실과 미래를 고려치 않은 비현실적인 것이었다.

68-1/2) 갑천의 자전거 전용도로. 대전은 시가지를 가로지르는 갑천, 유등천, 대전천이 있어 자전거 전용도로
망을 형성할 수 있는 천혜의 조건을 지녔다. 69) 대전시 공영자전거 대여제, '이츠 대전 바이크'(It's Daejeon
Bike) 지하철 대여소.

없이 좋은 환경이다.(사진 68-1/2) 이를 위해 대전시는 2007년 3월부터 도시철도역을 중심으로 공영자전거 대여제를 시범적으로 운영하고 있다. 지하철역에 들어서면 소위 '이츠 대전 바이크'(It's Daejeon Bike) 대여 장소가 나온다.(사진 69) 최근 이 제도가 프랑스 파리시의 성공한 정책으로 알려진 무인자전거 대여제 '벨리브'(Velib)처럼 차츰 정착되어 성과를 거두고 있다는 좋은 소식이 들려온다.

그러나 옥의 티가 있다. '이츠 대전 바이크'가 뭔가? 일반 시민들이 과연 이 이름을 얼마나 인식할지 궁금하다. 1980년대 일본 소니사가 가전제품에 'It's a Sony'란 구호를 붙이고 제품마케팅을 펼쳤던 기억이 난다. 이를 도시디자인 차원에서 흉내 낸 모양이다. 알아보기 쉽게 그냥 한국어로 표기하면 누가 뭐라 하는가? 예를 들면 '한밭자전거' 아니면 '대전거'(大田車). 뭐 이렇게 하면 되지 않겠는가? 도시디자인이니 공공디자인을 논하기 전에 영어로 표기해야 명품도시가 된다는 천박한 집착증부터 치유해야 한다.

70) 엑스포과학공원에 방치된 자기부상열차. 최근 자기부상열차 시범노선이 인천경제자유구역으로 결정됨에 따라 대전은 벌이기만 하고 거두지 못하는 한계를 드러냈다. 71) 엑스포공원 쪽에서 본 한빛탑과 스마트시티. 대전의 상징인 한빛탑은 경관을 무시한 압도적인 명품아파트에 의해 빛을 잃었다. 이를 보고 자라나는 아이들은 과학기술보다는 부동산투기에 인생을 거는 것을 훨씬 가치 있는 일로 꿈꾸게 될 것이다.

IV-6. 진단과 처방 : 실속 있는 진국 정체성

최근 대전의 한 지방지가 충청인들을 상대로 '충청인 의식조사'를 한 적이 있다. 여기서 대전·충청 하면 떠오르는 이미지를 묻는 질문에, 대덕연구개발특구(27.7퍼센트)가 1위, 다음으로 대전엑스포와 한빛탑(25.6퍼센트), 교통 중심지(19퍼센트)의 답이 나왔다. 이 조사는 빛바랜 엑스포 과학공원과 한빛탑이 아직도 대전인의 마음속에 각인되어 있음을 말해 준다. 그러나 실제로 엑스포과학공원에 가서 한빛탑을 보면 측은한 생각이 든다. 1993년 개장 이래 과학기술도시 대전의 꿈을 상징했던 이 공원은 관리부실과 노후화로 이제 찾는 이가 별로 없다. 1889년 파리박람회 때 세워진 에펠탑은 백년이 넘었어도 여전히 세계인이 찾는 파리시의 상징물로 건재하건만 한빛탑은 20년도 채 못 되어 애물단지로 전락해 버린 것이다.

특히 공원 입구에 방치되어 서 있는 자기부상열차는 대전의 현실을 말해 주는 듯하다. (사진 70) 이 열차는 대전엑스포 당시 대덕 한국기계연구원에서 야심차게 개발했지만 최근 인천경제자유구역에 시범노선을 어이없게 내줘 버렸다. 다른 광역도시들이 다 갖고 있는 지하철을 건설할 것이 아니라 진즉에 자기부상열차를 실용화했어야 마땅했다. 어디 이뿐인가. 대전시의 입장에선 떠올리기 싫은 악몽 같겠지만 로봇랜드 예비사업자 선정에서도 대전은 인천과 마산에 뒤이어 3위로 탈락하고 말았다. 지식경제부(옛 산업자원부)에 따르면, 대전은 대덕연구개발특구 등 과학기술의 인프라가 지닌 우수한 연구기반만을 강조하다가 정작 사용자 및 고객 중심의 테마파크 구축의 실효성에서 낮은 점수를 받았다는 것이다. 교통의 요지로서 너른 벌판에 세워져 최첨단 과학도시를 꿈꾸며, 세계박람회를 유치했던 대전은 요란한 폭죽소리에 비해 실속이 없다. 원인은 무엇일까?

자신의 장점을 잘 가꿔 나가는 대신에 허황된 꿈을 좇아 미련 없이 떠나가는 나그네 삶을 추구했기 때문이다. 이를 단적으로 재확인시켜 주는 것이 최근 한빛탑 동쪽에 세워진 경관을 무시한 고층아파트 '스마트 시티' 건설이다. (사진 71) 이제 대전의 꿈은 도시의 상징과도 같았던 한빛탑을 한순간에 폐기하고 덧없는 아파트도시로 이동하고 있는

72-1/2) 한때 과학기술도시 대전의 상징이었던 한빛탑(71-1)과 빛바랜 대전엑스포공원(72-2). 생명력이 20년
도 못 되어 운이 다해 가고 있다. 지속가능한 도시란 급조된 이미지에 의존하는 것이 아니라 가꿔 나가는 마음
과 철학이 전제되어야 한다.

것이다.(사진 72-1/2) 스스로 한국과학기술의 상징이요 대전의 상징이라고 그동안 외쳐 댔던 한빛탑마저도 하찮게 간주하는 대전의 현실에서 더 이상 무슨 역사를 기대할 수 있을지 의아할 뿐이다.

나는 바로 이러한 현실 속에 처방이 담겨 있다고 본다. 대전의 미래를 위해 가장 필요한 것은 헛꿈에서 깨어나 자신의 진짜 가치를 재발견하는 것이다. 그리고 이를 한밭설렁탕처럼 유구한 역사의 너른 땅에서 우러나온 넉넉한 품성으로 정성껏 푹 고아 끓이는 절차의 힘으로 진국의 맛을 내게 하는 것이다. 구체적으로 말하면 이런 이야기다. 예컨대 제살 깎아 먹기식 아파트 건설에 목을 매거나, 일제가 개발해 먹고 떠나간 그 모습 그대로 유성을 단순히 유흥과 환락의 관광특구로 이어갈 것이 아니다. 대신에 대전의 도시정체성을 천천히 오래 머물며 온천 치료를 곁들여 휴식을 취할 수 있는 쾌적한 전문 휴양지로 가꿔 나가는 것은 어떻겠는가? 백제 때 처음 발견되고 조선 왕실의 온천치료 휴양지였던 유성온천의 역사를 이어받아, 교통의 요지로서 장점을 접목해 대전을 '실버산업과 연계된 온천전문휴양지'로 거듭나게 할 수 있다. 여태껏 대전시는 유성을 관광특구로 지정해 온천휴양지로 개발해 왔다. 하지만 현실은 어떤가? 유성은 단순히 술 마시고 놀다가 온천에 몸 한번 담그고 떠나가는 토건국가식 환락특구일 뿐이다. 천천히 온천치유를 하고 사색이 가능한 고즈넉한 휴양은 불도저식 개발주의에 심신이 피곤한 한국 사회에서 절실한 것이며, 주변 대덕연구단지의 조용한 연구풍토와도 잘 어울릴 것이다. 무엇보다 대부분 산속을 택하는 진부한 실버산업의 패러다임을 바꿔 고속철도, 역사·문화, 도심온천, 전문 휴양지를 연계한 대전의 도시정체성은 '고령화 사회에서 고령 사회로' 접어들고 있는 한국사회의 미래를 위해 대전의 가장 확실한 성장 동력이 될 수 있는 것이다.

이처럼 도시디자인이란 급조된 정체성과 현혹하는 덧없는 이미지에 의존하는 것이 아니라 자신의 장점을 제대로 이해하고 실속 있게 잘 가꿔 나가는 마음과 정성에서 나와야 한다. 언젠가 대전에서 이러한 진국의 맛이 우러나올 그날을 기대해 본다.

광주

무등정신

光州

광주의 도시정체성과 디자인은 '무등정신'에서 찾아야 한다. 무등정신의 도시화는 일상 삶의 부조리를 걷어 내 공동체적 가치를 구현하는 삶터의 디자인을 의미한다. 최근 들어 이러한 모습이 도시행정과 맞물려 조금씩 체계를 갖추기 시작했다. 이는 그동안 소외와 편견의 역사로부터, 1980년대 5.18민중항쟁에 따른 산 자의 아픔과 상처의 시대를 딛고 광주시가 자신의 삶터를 위한 새 판짜기에 진입한 징조라고 할 수 있다. 이제 중요한 것은 광주의 역사를 문화적 자산으로 여기고 허위의식이 아닌 진실된 마음을 담아 '무등정신의 생활화'를 위한 노력과 실천이다.

1) 무등산 서석대의 장관. 천연기념물 제465호로 지정된 서석대는 무등산의 입석대와 규봉과 함께 약 7000만 년 전에 화산분출로 생겨났다. 이처럼 용암 분출로 수축되어 생기는 절리 중에 기둥 모양을 한 것을 일컬어 주상절리라 한다.

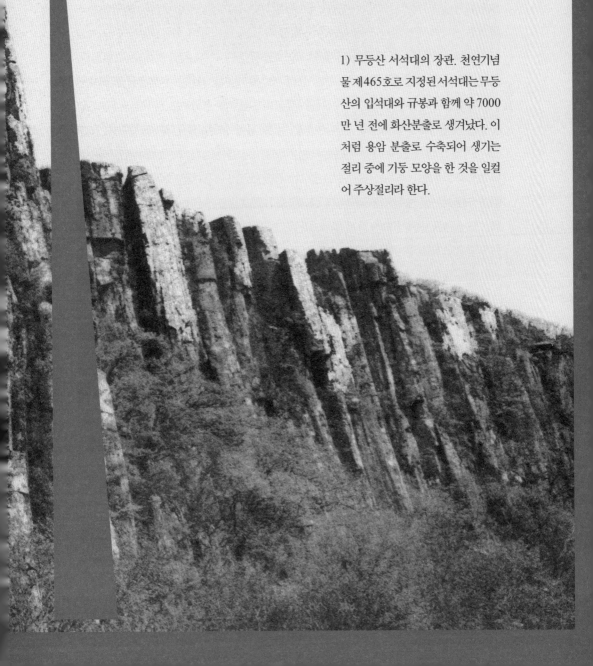

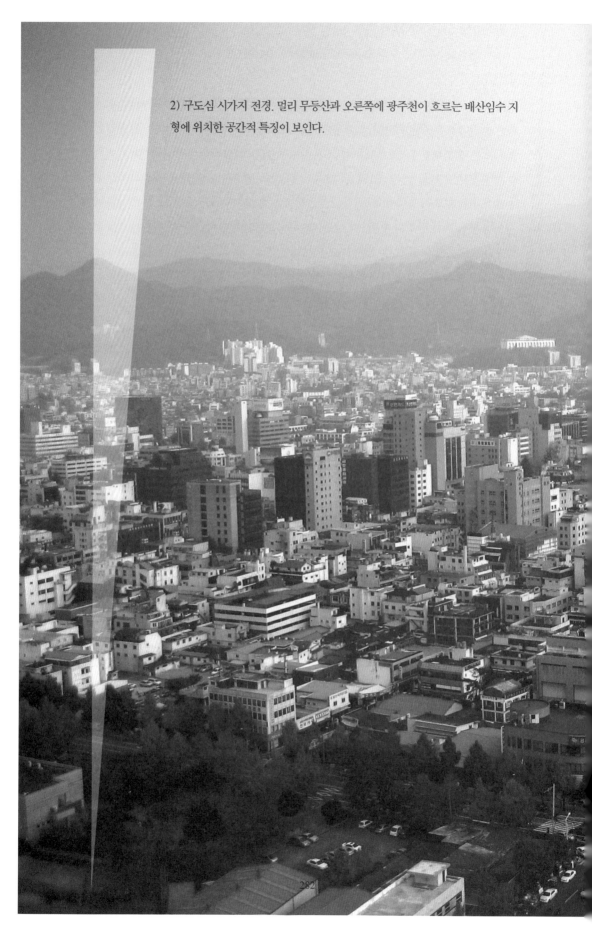

2) 구도심 시가지 전경. 멀리 무등산과 오른쪽에 광주천이 흐르는 배산임수 지형에 위치한 공간적 특징이 보인다.

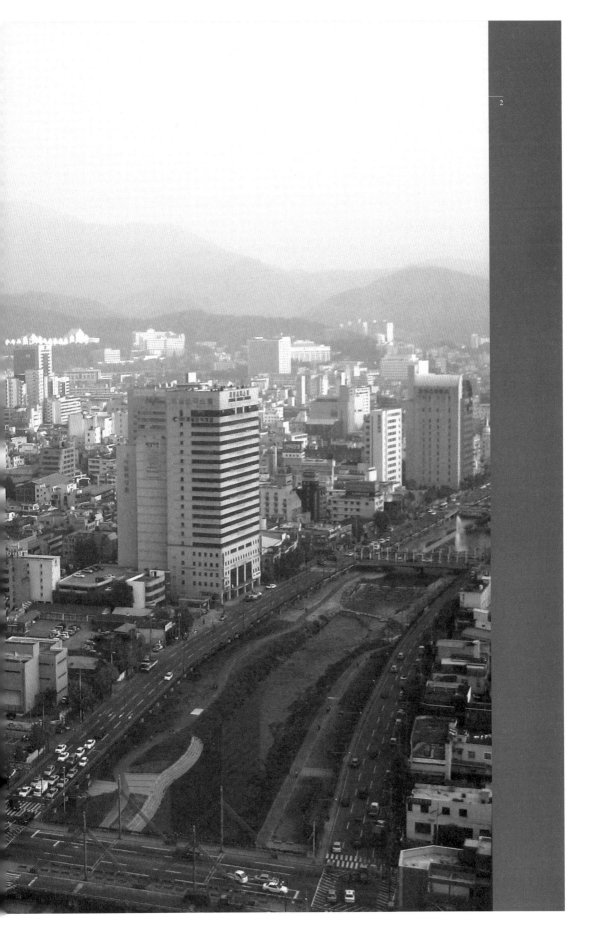

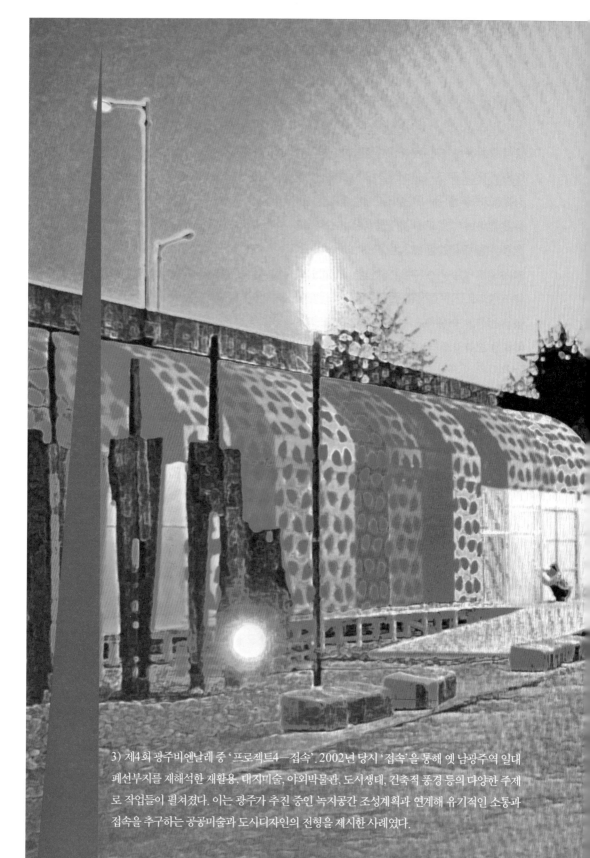

3) 제4회 광주비엔날레 중 '프로젝트4—접속'. 2002년 당시 '접속'을 통해 옛 남광주역 일대 폐선부지를 재해석한 재활용, 대지미술, 야외박물관, 도시생태, 건축적 풍경 등의 다양한 주제로 작업들이 펼쳐졌다. 이는 광주가 추진 중인 녹지공간 조성계획과 연계해 유기적인 소통과 접속을 추구하는 공공미술과 도시디자인의 전형을 제시한 사례였다.

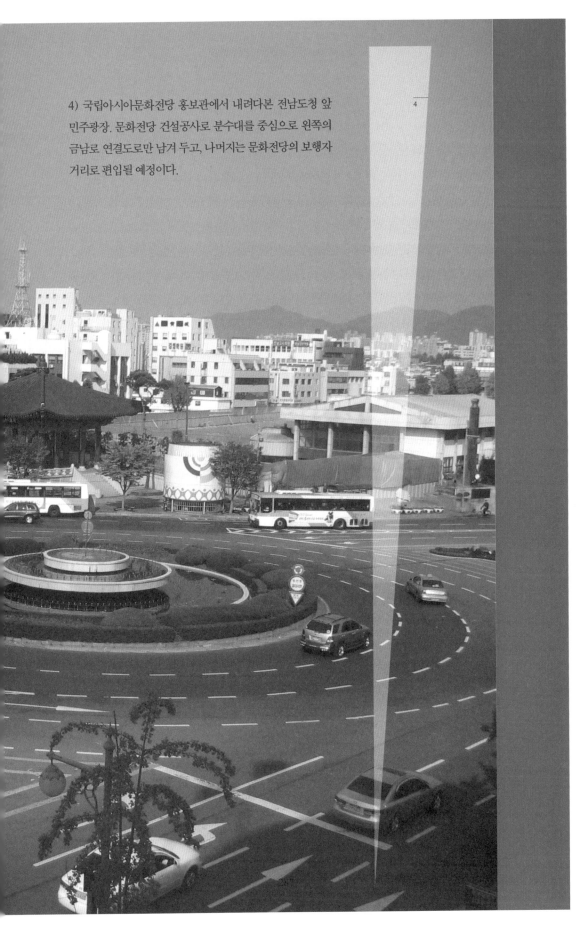

4) 국립아시아문화전당 홍보관에서 내려다본 전남도청 앞
민주광장. 문화전당 건설공사로 분수대를 중심으로 왼쪽의
금남로 연결도로만 남겨 두고, 나머지는 문화전당의 보행자
거리로 편입될 예정이다.

5-1) 무등산에서 본 광주 구도심 일대. 5-2) 극락철교에서 본 영산강변 경관. 콘크리트 옹벽과 같은 아파트단지 (사진 왼쪽)와 풍영초등학교(사진 오른쪽)가 보인다. 구릉 뒤로 광주에서 가장 오래된 선사유적이 발굴된 신창동이 있다.

I. 무등정신의 치열한 삶터

I-1. 수려하고 단정한

어느새 고속열차는 시 외곽을 지나 영산강 위 극락철교를 지나고 있었다. 열차가 '극락세계'로 들어가고 있었던 것이다. 창밖으로 영산강변의 나지막한 구릉지에 예사롭지 않은 경관이 펼쳐졌다.(사진 5-1/2) 한눈에 보기에도 옛 삶터의 조건을 두루 갖춘 좋은 땅임이 느껴진다. 옛 선조들은 살기 좋은 곳을 일컬어 "산세가 수려하고 단정한 주산 줄기가 평지로 뻗어 내려 강을 만나서 들을 이룬 곳"이라고 했다. 눈앞에 펼쳐진 영산강변 신창동 일대에서 기원전 2세기부터 1세기 무렵 초기 철기시대의 유적들과 옹관묘 등을 비롯해 광주에서 가장 오래된 복합농경유적이 발굴된 것도 그래서였을 것이다. 그러나 광주에서 가장 오래된 이 극락의 삶터는 이제 구릉 위로 솟아오른 거대한 콘크리트 옹벽과 같은 아파트 단지에 가려 답답하기 그지없다. 이러한 장소의 경관을 살릴 수 있는 대안은 많다. 한데 왜 저토록 폭력적인 몰골이 되었을까 안타까운 마음이 저민다. 예컨대 획일적인 판상형 배치 방식에서 벗어나 구릉 경사를 잘 살려 계단식 저층의 공동주택으로 디자인할 수도 있었다. 최소한 지형에 어울리는 주거 형태와 배치 방법을 찾으려고 조금이라도 노력했었더라면 하는 아쉬움이 남는다. 그랬더라면 광주의 문지방 이미지는 진짜 극락이 되었을 것이다. 역사와 경관의 운치도 살고 현대식 삶도 모두 살릴 수 있었을 것을…….

열차는 영산강을 지나 운암 지구의 고밀도 아파트 벽을 뚫고 마침내 광주역에 도착했다.

든 단서가 담겨진 상징경관이다. 그래서 광주인들은 무등산을 진산(鎭山)83)이라 부른다.

무등산의 무등(無等)은 『반야심경』에서 부처가 절대평등의 깨달음을 말한 대목에서 유래했다고 한다.84) 말하자면 평등이란 말이 더 이상 쓸모없어지는 수준의 '완전 평등'을 의미한다는 것이다. 그래서일까? 광주는 예로부터 지방 관리들의 가렴주구에 맞서 싸운 수많은 민란의 진원지였다. 그뿐 아니라 임진왜란 때 의병 활동을 비롯해 동학농민혁명, 항일운동, 5.18민중항쟁으로 이어진 평등가치, 민족해방, 민주화의 외침이 터져 나온 의로운 고장이기도 했다. 이는 광주인의 삶과 역사가 무등의 경지에 도달

기차에서 내린 승객들이 순식간에 개찰구로 빠져 나갔다. 텅 빈 승강장에 나 홀로 남아 멀리 동편 승강장 끝자락을 바라보았다. 청명한 가을 아침에 '수려하고 단정한' 광주의 주산, 무등산이 눈에 들어왔다.(사진 6) 산은 푸근한 생김새처럼 언제나 그렇듯이 아무 연고도 없는 객을 반겨 준다. 무등산은 해발 1187미터의 단순한 산이 아니다. 그것은 광주의 정신·삶·역사·문화를 이해하는 모

6) 광주역 승강장과 무등산. 멀리 오른쪽에 광주의 진산 무등산이 푸근하게 다가온다. 7) 광주역과 5.18민중항쟁사적비. 광주역은 원래 대인동에 있었으나 1969년에 현 중흥동에 신축 이전되었고, 최근에 개축되었다. 역 앞에는 5.18 당시 광주 시민과 계엄군 사이에 치열한 공방전이 벌어진 역사를 기억하기 위한 사적비가 세워져 있다. 8-1) 국립5.18민주묘지 추모동상의 세부 모습. 8-2/3) 광주일고 교정의 광주학생운동기념탑과 부조. 1954년 건립.

하기 위한 피나는 여정이었음을 말해 준다. 광주의 도시정체성은 바로 이 '무등정신'과 맞물려 있다. 바로 이것이 광주역 앞을 비롯해 시내 곳곳에 세워진 5.18민중항쟁 사적비가 상징하는 바이기도 하다.(사진 7)

무등정신은 운 좋게 로또 당첨되듯 거저 얻어진 부산물이 아니다. 그것은 칼바람 부는 시대의 벼랑 끝에서도 무등의 가치

8-1

8-2

8-3

에 도달하려는 이들의 노력에 의해 쟁취되는 것이리니.(사진 8-1/2/3/4) 따라서 무등정신을 도시화한다는 것은 일상 삶의 모든 부조리를 걷어내 공동체적 가치를 구현하는 민주적 삶터의 디자인을 의미한다.

무등산 산세는 얼핏 보기에 두루뭉실 푸근해 보인다. 하지만 정상에 오르면 장쾌한 천왕봉, 지왕봉, 인왕봉을 비롯해 왕의 옥새를 닮았다는 새인봉뿐 아니라, 특히 거대한 병풍 모양의 서석대, 돌기둥이 하늘로 솟은 입석대와 규봉 등 화산분출과 풍화에 깎여 나간 주상절리대의 비범한 절경이 펼쳐져 있다.(사진 1 : 280~281쪽)

83) 도읍지나 각 고을에서 그곳을 지키는 주산(主山)으로 정하여 제사하던 산. 84) 뿌리깊은나무 편집부, 『한국의 발견 : 전라남도』, 서울 : 뿌리깊은나무, 1986, 155~156쪽.

8-4) 국립5.18민주묘지 추모동상의 세부 모습. 무등정신은 칼바람 부는 시대의 벼랑에서도 민주적 삶터의 공동
체 가치에 도달하려는 피나는 과정이리니.

9) 월출산 마애여래좌상, 국보 제144호, 높이 8.5미터(출전 : 『국립광주박물관』).

일찍이 누군가는 이를 일컬어 "산세가 준엄하여 전라도 전체를 위압한다"고 감탄하기도 했다. 이런 이유로 무등산은 마치 분투노력의 땀과 피의 역사를 감싸 안은 대지의 여신처럼 다가온다.(사진 2 : 282~283쪽)

이처럼 광주의 주산 무등산은 부성의 준엄함과 모성의 푸근함을 동시에 지니고 있다. 한데 나는 그동안 호남을 여행하면서 광주 무등산이 기암괴석의 강렬한 산세가 특징인 영암 월출산과 짝을 이룰 때 그 의미가 확실히 드러난다는 사실을 알게 되었다. 월출산은 같은 소백산맥 줄기에서 무등산과 함께 뻗어 나와 광주를 한반도 서남권 호남의 중심도시로 잉태시켰던 것이다. 즉 무등산 기개의 뒷심은 월출산에서 나온다고 할까. 옛날에 청담 이중환 선생은 『택리지』에서 월출산을 일컬어 "대단히 맑고 뛰어나 화성이 하늘에 오르는 산세"라고 극찬한 바 있다. 그는 소백산맥 줄기에서 뻗어 나간 "가장 긴 중심 줄기가 남쪽으로 뻗어 담양의 추월산, 광주의 무등산이 되고, 추월산과 무등산은 다시 서쪽으로 뻗어 나가 영암 월출산이 되었다"고 했다. 이는 무등산 정기가 월출산과 맞닿아 짝을 이루고 있음을 말해 준다. 그래서 청담은 월출산 동북쪽에 자리한 "광주는 풍토와 기후가 넓고 시원하여 예로부터 이름난 마을이 많고, 또 높은 자리에 오른 인사도 많았다"고 말했던 것이다.

언젠가 월출산 마애여래좌상에서 청담이 말한 광주의 풍토와 기후를 꼭 닮은 광주·호남인의 얼굴을 본 적이 있다.(사진 9) 눈, 코, 입의 선이 굵어 호방하고, 특히 이마가 낮으면서 가로로 시원스레 넓은 생김새로, 월출산과 무등산의 정기가 잘 배합된 얼굴이었다. 한마디로 어지간한 세파에 흔들림이 없는 온유후덕한 군자의 모습인 것이다. 사람은 땅의 기질을 닮는다고 했다. 광주는 따뜻하고 온화한 남도문화의 영향과 무등산 정기를 받아 예술적 감성이 발달된 탓에 예로부터 예향의 기운을 꽃피울 수 있었다.

무등산 북쪽 담양 쪽 자락에는 16세기 조선시대 가사문학의 산실로서 누정문화가 펼쳐져 있다.(사진 10-1/2/3) 이러한 전통은 근대에 이르러 『시문학』동인 박용철과 광주·전남 문단 형성에 영향을 끼친 김현승 등을 낳았다. 근대 남종문인화의 마지막 대가 의재 허백련(사진 11-1/2/3/4)과 현대화가 오지호 등 뛰어난 화인들과 판소리 명창 임방울, 작곡가 정율성 등이 광주에서 나왔던 것도 바로 이런 이유 때문이었다.

10-1/2/3) 16세기 조선시대 가사문학의 산실인 광주호 부근의 누정들. 환벽당(10-1), 면앙정(10-2), 소쇄원 광풍각(10-3). 11-1/2/3/4) 의재미술관(2001, 조성룡·김종규 공동설계)의 내부와 외부(11-1/2/3). 무등산 등산로에 위치한 의재미술관은 근대 남종문인화의 마지막 화인이자 농민교육자 의재 허백련의 작품과 생애를 담은 사설 미술관이다. 의재미술관은 약사계곡의 풍경을 현대 건축의 언어로 풀어 낸 해석력이 돋보여 '2001년 건축문화대상'을 수상했다. 특히 두 전시동 사이에 무등산 새인봉의 풍경을 불러들인 공간 해석력(11-4)이 돋보인다.

12) 무등산에서 본 구도심 시가지와 안개.

I-2. 무진의 안개와 햇볕

무등산 산장으로 향하는 중턱에서 가을 안개에 쌓인 광주와 마주했다. 시가지를 비추는 햇살과 이를 거부하듯 안개 속에 파묻힌 도시의 모습은 마치 김승옥의 소설 「무진기행」의 한 대목을 연상케 했다.(사진 12)

"안개는 마치 이승에 한(恨)이 있어서 매일 밤 찾아오는 여귀(女鬼)가 뿜어 내놓은 입김과 같았다. 해가 떠오르고 바람이 바다 쪽으로 방향을 바꾸어 불어오기 전에는 사람들의 힘으로는 그것을 헤쳐 버릴 수가 없었다."

내게 광주의 도시이미지는 무진의 안개처럼 다가온다. 그것은 "손으로 잡을 수 없으면서도 뚜렷이 존재했고 사람들을 둘러싸고 있는" 소설 속 안개의 실체처럼 켜켜이 쌓인 광주와 호남에 대한 지역감정과 차별, 밀봉을 뚫고 언제나 기억되는 '화려한 휴가'와 그 책임자 규명, 이러한 역사가 남긴 '외상후 스트레스'로 구축된 이상한 도시경관 등이 모두 뒤엉킨 모습이라고나 할까. 마치 귀신이 내뿜은 입김처럼 이 모든 편견과 사건들이 내게 다가와 안개 속 초현실 이미지처럼 꿈틀거린다. "밤 사이에 진주해 온 적군들처럼" 도시를 빙 둘러싸고 있는 뿌연 광주의 안개. 소설에서 김승옥은 이러한 안개가 걷히기 위해선 햇볕의 신선한 밝음과 바람이 불어오는 방향이 바뀌어야 한다고 했다. 최근 광주시에 바람이 바뀌는 밝은 변화의 조짐이 불기 시작했다. 예를 들어 도시디자인의 차원에서 말하자면 '버스정류장 도착안내체계'와 '행정지도'가 그것이다. 이 둘은 꾸미고 치장하는 환경미화 수준의 사업이 아니라 광주 시민들의 일상과 도시정체성에 실질적 도움을 준 좋은 예들이기 때문이다. 광주시는 얼마 전 시내버스 정류장에 도착안내 정보를 서비스하기 시작했다.(사진 13-1/2) 각 정류장에 안내단말기를 세워 타려는 버스가 어디쯤 오고 있는지 위치와 도착시간을 정확히 알게 했다. 이로써 정류장에서 버스를 기다리는 것이 시민들에게 '예측 가능한 일'이 된 것이다.

또한 광주시는 한국 지자체로선 처음으로 '위성영상 행정지도'를 제작 배포했다. 이는 물리적 지형뿐 아니라 공간 정보를 종합적으로 담아 도시의 실제 모습을 사실적으로 전달한다.(사진 14) 그동안 광주시 지도는 지도상의 이미지와 실제 사이에 간격이 컸다.

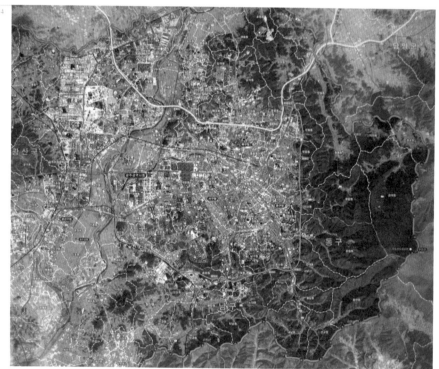

13-1/2) 시내버스 도착안내 단말기. 광주시 주요 정류장에 설치된 이 단말기는 휴대폰, ARS 전화, 인터넷과 함께 시내버스 도착 정보를 제공하고 있다. 14) 광주시 '위성영상 행정지도'. 이 지도는 물리적 지형뿐 아니라 공간정보를 종합적으로 담아 도시의 실제 모습을 사실적으로 소통한다.

그러나 이번 새 지도는 위성사진 이미지를 사용해 있는 그대로의 사실적 입체감과 현장
감을 담았다는 점에서 주목할 만하다. 하지만 보완해야 할 점도 있다. 바탕을 이루는 위
성사진 이미지의 시각 효과가 강해서 그 위에 표시된 지명 등 각종 정보요소들이 잘 식
별되지 않는다. 이를 보완한다면 위성영상 지도는 향후 도시디자인의 방향에 중요한 기
초를 제공하리라 여겨진다.

어떤 지도학자는 말하길, "지도는 선의의 거짓말이 필수적"이라고 했다.85) 3차원의
세계를 평평한 2차원의 평면에 표현해야 하는 지도에는 고의적인 왜곡이 필수적이라는
것이다. 이런 이유로 지도제작 과정에는 제작자와 디자이너의 의도에 따라 불완전한 형
상들이 선택적으로 취해질 수밖에 없다. 그러나 이번 지도는 위성영상을 사용해 거짓말
의 개입을 최대한 줄이고, 이에 기초해 광주의 도시공간을 있는 그대로 담아낸 것이다.
이런 사례들의 출현은 시사하는 바가 크다. 이제 삶에 대한 자의식이 도시 행정과 디
자인에 맞물려 체계를 갖추기 시작했음을 의미한다. 과거 소외와 편견의 역사로부터,
1980년대 5.18민중항쟁에 따른 산 자의 아픔과 상처의 시대를 딛고 광주시가 자신의
삶터를 위한 새 판짜기에 진입한 징조라고 할 수 있다. 이제부터 중요한 것은 광주의 역
사를 문화적 자산으로 여기고 허위의식이 아닌 진솔한 마음으로 무등정신을 공간화하
고 생활화하려는 노력과 실천이다. 다음에서 이러한 무등정신이 광주인의 삶터로서 구
체적인 도시공간의 역사와 어떤 관계를 이루고 있는지 좀더 자세히 살펴보고자 한다.

85) 마크 몬모니어(Mark Monmonier), 『지도와 거짓말』, 손일·정인철 옮김 , 서울 : 푸른길, 1998, 11쪽.

15-1) 광주역 앞 돌장승. 15-2) 현재 전남대박물관 앞에 있는 옛 광주읍성 동문 밖의 비보 장승(사진 : 심재하).
16-1) 광주읍성 동문인 서원문(瑞元門)의 1897년경 모습. 서원문은 나주읍성의 망화루와 같이 정면 3칸, 측면 2칸 규모의 팔작지붕을 얹은 2층 누대였다(사진 소장 : 광주광역시 시청각자료실). 16-2) 서원문 터. 이 길을 따라가면 서문인 광리문(光利門) 터가 나온다. 『1872년 지방지도』에 표시된 옛 광주읍성의 주 교통로인 옛 길이 남아 있는 것이다. 16-3) 서원문 터 맞은편 전남여고 후문. 후문 옆길을 따라 직진하며 동계천 복개지와 만난다. 전남대박물관 앞에 있는 법수는 읍성 동문 밖 이 길 어디엔가 세워져 있었을 것이다.

II. 안개처럼 사라진 광주읍성

II-1. 광주역 앞 돌장승

광주역 앞 택시정류장 옆에 가면 이상한 조형물이 세워져 있다. 각기 '의향광주', '예향 광주'라는 글귀가 새겨진 두 기의 법수, 곧 돌장승이 있다.(사진 15-1/2) 장승 기단부에 는 2003년에 건립했다는 명문이 새겨져 있는데 아마 광주시가 '의향·예향' 도시이미지를 알릴 목적으로 새로 디자인해서 세워 놓은 모양이다. 그러나 이 돌장승을 보면 부자연스럽게 양식화되어, 무등정신을 잇는 광주의 이미지와는 거리가 멀게 느껴진다. 앞서 말한 온유후덕한 월출산 마애여래좌상의 맥을 잇지도 못하고, 대부분 한국의 장승들의 자연주의적 해학성도 지니지 못한 이상한 이미지인 것이다. 이렇듯 조잡한 장승은 대체 어디에서 유래한 것일까?

추측컨대 이는 현재 전남대박물관 앞에 서 있는 두 기의 법수(法首)에 기초해 만들어진 것이 아닌가 싶다. 그러나 디자인이 이렇듯 사물의 생명력을 끊어 놓는 조잡한 수법에 불과하다면 그것은 문화적으로 약이 아니라 독이 된다. 전남대박물관 앞에 있는 법수의 원형은 지금은 사라진 광주읍성 동문 서원문(瑞元門) 밖에 서 있던 것으로 홍수 피해를 막기 위해 세워졌다고 한다.(사진 16-1/2) 이 돌장승에는 '와주성선'(媧柱成仙)과 '보호동맥'(補護東脈)이란 글귀가 각각 새겨져 있다. 해석하면, 비를 퍼붓는 하늘의 구멍을 기둥으로 막는 수호신으로 여와를 받들어 광주읍성 동쪽의 지맥을 비보해 달라는 의미인 셈이다. 동북아시아 창조신화에서 여와는 복희와 자웅동체를 이루며, 흔히 홍수를

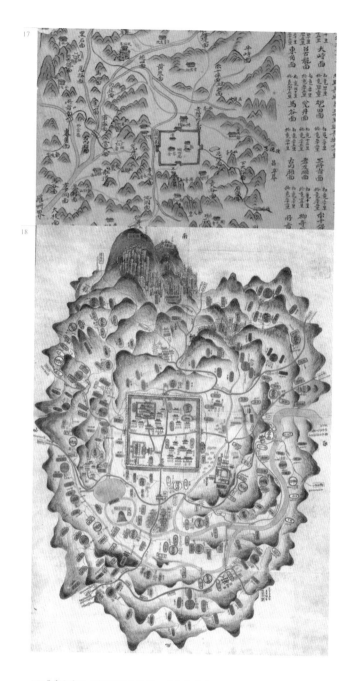

17) 『해동지도』 '광주목' 편에서는 실제 방위상 동쪽에 위치한 무등산을 지도 아래쪽 남문 밖에 표시했다. 무등산에 증심사, 사인암(새인봉), 서석대가 보인다. 18) 『1872년 지방지도』 '광주지도'. 이 지도는 무등산을 위쪽에 배치해 광주읍성의 공간적 중요성을 강조했다.

막는 신으로 알려져 있다. 한데 수마를 막기 위해 여와를 신으로 삼은 법수가 왜 광주읍성 동문 밖에 서 있었을까? 오늘날 전남여고 뒷담 부근에 위치했던 동문 근처에는 물길의 흔적이 전혀 없지 않은가? 혹여 이것이 오늘날 광주의 도시이미지가 '건조한' 것과도 관계가 있는 것은 아닐까?

II-2. 고지도 속 물길

조선시대 고지도에 광주는 제작 시기와 목적에 따라 다양한 모습으로 표현되었다. 예컨대 1750년대 초에 제작된 회화식 군현지도인『해동지도』'광주목' 편에는 관아와 객사가 있는 광주읍성의 사대문을 축으로 남쪽의 무등산, 북쪽 삼각산, 서쪽의 광주천 등 주요 지형이 표시되어 있다.(사진 17) 따라서 실제 방위상 동쪽에 위치한 무등산이 지도 아래쪽 남문 밖에 그려져 있다. 무등산에는 증심사, 사인암(새인봉), 서석대가 함께 보인다. 무등산에서 발원한 광주천이 읍성 밖 서문 옆으로 흘러 영산강과 합류해 지도 왼편 아래쪽의 나주 방면으로 휘감아 흐른다. 서문 밖에 향교와 임란 때 의병장 김덕령 장군을 기리는 의열사가 보이고, 지도 위쪽 교통로를 따라 북쪽 장성 방면으로 이어진다. 그 아래에 운암사와 16세기 광주의 유학자로 퇴계 이황과 맞장 토론을 벌였던 고봉 기대승(1527~1572)을 기리는 월봉서원이 있다. 북문 밖 오른쪽에 삼각산과 고려왕자 태실이 묻혔던 태봉이 보인다. 서문 밖에 경양역과 세종 때 조성된 인공호수 경양방죽이 지명 없이 그림으로만 표시되었다.

『1872년 지방지도』는 옛 광주에 대해 보다 상세하고 매우 입체적인 정보를 제공한다.(사진 18) 이 지도의 특징은 배산임수의 입지조건을 강조하기 위해 『해동지도』의 배치법과는 정반대로 진남문의 위치를 지도 윗부분에 표시한 점이다. 이는 진산 무등산을 배경으로 읍치를 에워싼 광주읍성의 공간적 중요성을 강조하려는 목적이 있던 것으로 추정된다. 이러한 의도는 읍성을 중심으로 모든 지리 정보를 회전시켜 배치한 것과 같은 맥락이라고 할 수 있다.

무엇보다 튼실한 성곽으로 반듯하게 축조된 읍성 내부에는 동헌과 내아, 감옥, 객사 등

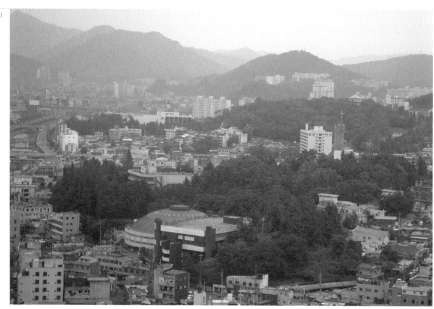

19) 1911년경 광주읍성 동헌이 위치한 내아(內衙) 모습. 이 자리에 전남도청사가 들어섰다(출전 : 『사진으로 본 광주 백년』). 20) 광주공원과 사직공원이 보이는 광주천 서쪽 경관. 사진 앞쪽 성거산에 구동체육관과 시민회관이 있는 광주공원이 들어서 있다. 광주향교는 교회첨탑 아래에 위치해 있다. 그 뒤편 구릉지가 사직단이 위치한 사직공원이다.

많은 관아 건물과 주요 교통로가 눈길을 끈다. 특히 후자의 경우, 남 진남문에서 북 공북문, 동 서원문에서 서 광리문을 관통하는 십자형 길이 붉은 선으로 교차하고 있다. (사진 16-3 : 302쪽) 북문 밖에 사신을 맞이하는 공북루와 그 바깥으로 울창하게 표시된 유림(柳林) 숲이 보인다. 읍성과 사대문을 비롯해 모두 오늘날 광주 구도심에서 사라지고 없는 것들이다. 한데 성곽지의 흔적과 지도 속의 길들은 놀랍게도 현재 광주 구도심 속에 아직도 남아 있다. 특히 사대문을 잇는 붉은색 십자길 왼편의 길이 바로 금남로의 원형에 해당한다. 이는 내아의 동헌 앞 정문(제금루, 製錦樓)에서 객사 정문(황화루, 皇華樓)에 이르는 길이었다. 전남도청사는 옛 광주읍성 동헌이 위치한 내아(內衙) 자리에 들어섰던 것이다.(사진 19)

『신증동국여지승람』에 따르면, 광주읍성은 돌로 쌓았고 주위가 8253척, 높이가 9척이며, 안에 우물 100개가 있다고 전한다.86) 『여지도서』와 『호남읍지』 등에서도 똑같이 서술되어 있다. 읍성의 둘레는 조선시대 영조척(營造尺, 1척=31.24센티미터)으로 환산해 약 2.5킬로미터, 높이는 약 2.8미터에 이르렀던 셈이다. 이는 둘레가 약 5.4킬로미터에 달했던 동래읍성의 절반 규모이며, 대구읍성(약 2.6킬로미터)에 비하면 약간 작은 규모였다고 할 수 있다.

『1872년 지방지도』에는 서문 광리문 밖으로 이어진 길이 광주천의 다리를 건너 사직단과 향교로 향한다.(사진 20/21/22) 한데 향교 아래쪽에 탑이 하나 그려져 있어 눈길을 끈다. 현재 광주공원에 있는 '서오층석탑'이다.(사진 23) 이곳은 광주인들이 하늘에 제를 올리고 교육하는 영적인 장소였다. 서오층석탑은 탑이 위치한 성거산(聖居山)과 함께 매우 특별한 의미를 지닌다. 실제로 성거산은 거북의 형상을 닮아, 고려시대에 이르러 거북이 광주를 떠나지 못하도록 목에 해당하는 곳에 탑을 세워 광주천의 범람을 막고 읍성의 안녕을 지키게 했다고 한다. 오늘날 광주인들 중에 성거산 거북의 존재와 의미를 아는 이들은 별로 없다. 다만 석탑 아래쪽에 세워진 '구동체육관' 이름에 '거북 구' 자만이 남아 있을 뿐이다.(사진 24-1/2)

86) 『신증동국여지승람 Ⅳ』, 542쪽.

21-1/2) 남구 사동 사직공원 안의 사직단(21-1) 과 양파정(21-2). 사직단은 토지의 신과 곡식의 신에게 제사를 지내는 곳이다. 1960년대 말에 사직동물원을 건립하면서 헐어 버렸다가 1993년에 현재의 모습으로 복원되었다(출전 : 사직공원 내 안내문). 정면 3칸, 측면 2칸의 팔작 골기와지붕을 얹은 양파정은 조선 말기 양림리의 부자인 온양 정씨 양파 정낙교가 고려말 광주천의 강 가운데 건축되어 홍수를 다스린 석서정을 추억하며 일제강점기인 1914년에 양림산 바위언덕에 건립했다(출전 : 양림동 근대문화자원 안내지도). 양파정 바로 뒤편에는 1956년 전남도청 앞 상무관 앞에 세워졌다가 1979년에 현 위치로 이전한 경찰 충혼탑이 있다.

22) 원래 광주향교는 무등산 장원봉 아래에 있었는데 호랑이의 잦은 출몰로 동문 밖(현 대인동)으로 이전했다. 그러나 이곳도 홍수 등의 피해가 심해 1488년 현감 권수평이 사재를 털어 지금의 성거산(광주공원) 자락에 건립했다 전한다(출전 : 광주향교 안내문).

23) 광주공원 내 서오층석탑. 고려시대 성거사 터에 세워진 이 석탑의 위치는 거북처럼 생긴 성거산의 목 부분에 해당한다. 이는 거북이 광주를 떠나지 못하도록 해서 광주천의 범람을 막고 읍성의 안녕을 지키기 위한 것이라 전한다. 24-1/2) 1965년 건립된 구동체육관 바로 뒤편에 서오층석탑이 있다. 성거산 거북의 전설은 이 체육관 이름의 거북 '구' 자에 남아 있는 셈이다. 광주시는 노후된 체육관을 허물고 새로운 복합문화공간으로 '빛고을 커뮤니티 센터'를 세울 예정이다.

25) 광주공원 입구의 해태상. 광주의 노인들이 즐겨 찾는 쉼터이자 만남의 장소다.

이러한 의미를 알고 보면 현 광주공원 입구의 해태상이 흥미롭게 다가온다. 언제부터인가 광주공원 계단 양 옆에는 수호신처럼 해태상이 세워져 있다.(사진 25) 광주인들은 2004년에 현 치평동 광주시청사로 이전하기 전에 계림동에 있었던 옛 시청사 건물 앞에도 해태상이 있던 사실을 기억할 것이다. 해태는 원래 옳고 그름을 판단하거나, 화마를 막는 상상의 동물로 알려져 있다. 따라서 만일 전자의 경우라면 광주공원 해태상은 왜곡된 광주의 진실을 말하기 위한 의미가 된다. 반면 서울 광화문처럼 화마를 막기 위한 비보풍수 차원의 용도라면 이야기는 달라진다. 광주천의 범람을 걱정했던 본래의 장소성과 어울리지 않기 때문이다. 하지만 잠시 생각해 보면 나름대로 역설적인 의미가 있어 보인다. 혹여 그것은 광주의 옛 물길들이 사라지면서 건조해진 도시의 화기를 막기 위해 비보풍수 차원에서 세운 자구책이 아니었을까? 옛 광주는 오늘날처럼 건조한 경관이 아니었던 것이다.

『1872년 지방지도』에는 읍성을 중심으로 동문과 서문 밖에 하천이 표시되어 있다. 오른쪽 서문 밖에 광주천이 있고, 왼쪽 동문 밖에는 다리가 놓여 있는 하천이 보인다. 광주읍성의 지적 변천을 연구한 전남대 김광우 교수는 바로 이 하천이 인공수로인 '동계천'(東溪川)이라고 추정한 바 있다.87) 실제로 현장답사 결과 동계천은 현재 복개되어 도로 지명으로 남아 있다. 현재 전남여고 옆을 지나는 '동계천2로'가 그것이다. 고지도

에서 동계천은 두 갈래의 물줄기가 합쳐져 형성된 물길로 표시되어 있다. 한 줄기는 무등산 자락의 지산동에서 전남여고 뒷문으로 흐르고, 또 다른 하나는 광주읍성 서문 밖 광주천에서 취수된 물길이 남문 성곽의 해자로 유입되었다. 이 둘은 동문 밖 동계천으로 합류해 현 계림동 일대의 매립지가 된 경양방죽으로 흘러들었던 것이다. 지도에서 금교방축(金橋防築)으로 표시된 곳이 바로 사라진 경양방죽이다.(사진 26) 그 아래쪽에 1967년 경양방죽 매립을 위해 헐어 버린 태봉산이 고려왕자태봉(高麗王子胎封)으로 표시되어 있다.(사진 27)

자료에 따르면, 경양방죽은 1440년에 김방(金倣)이 세종의 중농 정책에 따라 조성한 치수관리용 인공 댐이었다. 이는 현 광주고등학교, 계림초등학교 및 광주상업고등학교의 정문 앞에서 현 중흥동 소재인 광주시 교육청사와 광주역 쪽을 향하여 서남쪽으로 부채꼴 형태로 펼쳐진 저수지였는데, 총 면적이 무려 15만 2000제곱미터가 넘었고, 수심이 10미터에 달했다.88) 그러나 경양방죽은 해방 전과 후 두 차례에 걸쳐 매립되면서 사라졌다. 그것은 1937년에 일본인 거주지 조성을 위해 광주상고와 계림초등학교 뒷산을 헐어 1차 매립되었고, 1960년대에 시가지 조성을 위해 태봉산을 헐어 2차 매립되었다. 이로써 광주는 경양방죽과 태봉산의 두 경관을 모두 잃어버리게 되었던 것이다. 특히 광주인들에게 경양방죽은 아름드리 나무들이 즐비한 연인들의 데이트 장소이자 여름이면 뱃놀이를 즐기고, 겨울에는 스케이트장으로 이용되던 시민들의 휴식처로 기억되고 있다.89)

몇 해 전에 서문 밖 광주천이 읍성의 해자로 어떻게 유입되었는지 전남대 김광우 교수의 안내로 현장답사를 한 적이 있었다. 그는 현 적십자병원 앞에 장마철 광주천의 범람을 막기 위한 치수사업의 일환으로 조성된 '조탄보'(棗灘洑)가 있었다고 설명했다.(사진 28-1/2) 이 조탄보는 읍성 성곽의 서쪽 구간 일부와 남문을 휘감아 돌아 해자를 형성

87) 김광우, "광주읍성의 지적", 전남대박물관 편, 『광주읍성유허 지표조사보고서』, 광주광역시 동구청, 2002, 86쪽. 88) 김홍삼, 『경양방죽의 역사』, 대전 : 제일문화사, 1968, 27쪽. 89) 시영미·조희정·오병회, 『광주 : 사진으로 만나는 도시 광주의 어제와 오늘』, 광주 : 광주시립민속박물관, 2007, 213쪽.

26) 사라진 경양방죽의 모습. 치수관리용 인공 댐으로 조선 초에 조성된 경양방죽은 매립되기 전까지 아름드리 나무들이 즐비한 연인들의 데이트 장소이자 여름이면 뱃놀이를 즐기고, 겨울에는 스케이트장으로 이용되던 광주 시민들의 휴식처였다. 27) 사라진 태봉산의 옛 모습. 태봉산은 경양방죽을 매립해 시가지를 조성하기 위해 1967년에 헐렸다. 『1872년 지방지도』 '광주지도'에는 고려왕자태봉(高麗王子胎封)이라 표시되어 있다.

28-1) 일제강점기 조탄보 일대 풍경. 사진 가운데 물이 고여 있는 곳이 조탄보다. 그 옆 수상누각에 일제강점기 '하루노야'(春の家)라는 요정이 있었다고 한다. 바로 이 요정 자리가 현 적십자병원 자리에 해당한다. 28-2) 조탄보가 있었던 현 녹십자병원 앞 전경. 광주천의 물길은 이곳에서 읍성의 성곽 남쪽 구간 해자로 유입되어 동문 밖 동계천과 합류해 경양방죽으로 흘러들었다.

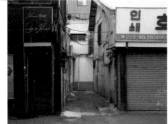

29) 옛 광주읍성 성곽 남쪽 구간의 해자 흔적. 옛 전남도청 뒤편에는 이처럼 좁은 골목의 형태로 해자가 지나간 흔적이 남아 있었다. 그러나 현재는 아시아문화전당이 건설되면서 사라져 더 이상 볼 수 없게 되었다. 바닥의 배수구는 광주의 배수시설이 옛 해자의 기능에서 유래했음을 말해 준다.

30) 「광주시가도」(1917) 위에 필자가 표시한 옛 광주읍성(┉)과 하천 흐름 (━) 도. 광주읍성에 주요 관광서가 들어서고, 해체된 성벽 자리에 도로가 형성되었다. 직강 공사가 이루어지기 전 광주천 둔치가 표시되어 있다. 서문 밖의 동계천과 다리 모습이 보인다(출전 : 『사진으로 본 광주 100년』, 10쪽).

하면서 무등산 자락의 지산동에서 흘러내린 동계천과 합류했다. 조탄은 광주천의 옛 이름으로, 박선홍의 『광주 1백년』에 따르면 구한말까지 건천(巾川) 또는 조탄강(棗灘江)이라 불리던 것을 일제강점기 이후 광주천이라 불렀다고 한다. 이처럼 광주천과 동계천은 광주읍성 해자로 서로 이어져 있었고(사진 29), 경양방죽으로 흘러들기까지 계림동 전역의 농업용수를 대 주었던 수리의 원천이었다.

이로써 이제 광주읍성 동문 밖에 세워졌던 돌장승의 의미가 분명해진다. 그것은 동계천의 범람을 막기 위한 비보풍수의 석물로서 옛 광주읍성을 지킨 수호신이었다. 동계천은 읍성 서문 밖 조탄보에서 유입된 광주천의 물길과 만나 자연해자를 이루면서 서로 이어져 있었고, 이 물길은 다시 경양방죽으로 흘러들어 매립되기까지 500여 년 동안 옛 광주의 생명수 역할을 해왔던 것이다. 1917년 일제가 작성한 「광주시가도」에는 읍성 해체 후에도 그대로 남아 있던 성곽지와 물길이 잘 표시되어 있다.(사진 30) 이 지도에서도 입증되듯이, 옛 광주는 오늘날과 달리 메마르고 건조한 모습이 아니라 읍성을 중심으로 동서 양쪽에 수량이 풍부한 생명수가 흐르고 있었던 풍요의 땅이었던 것이다. 이제 광주역 앞 돌장승을 다시 보자. 이 디자인이 얼마나 조잡하고 광주의 역사·문화와 무관하게 생뚱맞은 것인지 알 수 있다. 아마도 눈이 있으되 자신을 제대로 보지 못하는 식민미학과 일천한 역사의식이 가로막고 있기 때문일 것이다.

II-3. 격자형 도로망의 읍성도시

광주가 읍성도시였다는 사실이 확인된 것은 그리 오래되지 않았다. 1990년대 초에 이르러서야 문헌으로만 전해지던 읍성의 실체가 확인되었으니 참으로 무심한 일이 아닐 수 없다. 역설적으로 이는 그동안 광주인들이 삶터의 역사를 뒤돌아볼 겨를도 없이 얼마나 경황없는 삶을 살았는지 말해 준다. 1992년 전남도청 방문객 주차장을 만들기 위해 부지 정리를 하던 중에 뒷담 부근에서 성돌과 성벽 하부의 토축으로 보이는 유적이 확인되었던 것이다. 이에 동구청은 1994년 4월 광주읍성유허로 지정하고, 2002년에 광주읍성 및 성문 유허 복원사업의 기초자료를 위해 전남대박물관에 진남문 주변 지표조

31-1/2/3/4) 옛 광주읍성 4대문 자리. 북문지(31-1), 북문 밖 공북루지(31-2), 서문지(31-3), 남문지(31-4). 공북루 자리 바로 뒤편에 현재 광주일고 광주학생독립운동기념탑이 있다. 32) 광주읍성 성곽과 사대문 위치 확인도(출전 : 박선홍, 『광주 1백년』, 32쪽). 33) 읍성도시 광주의 공간 구조. 전남대 김광우 교수는 지적원도에 기초해 작성한 이 지도를 통해 광주읍성이 신라 9주 5소경의 160미터 격자도로망에 기반해서 축조된 것이라고 말한다(출전 : 『광주읍성유허 지표조사보고서』, 85쪽).

사를 의뢰하기에 이르렀다.90) 이때 조사·보고된 내용에 따르면, 광주읍성의 축성 시기는 대략 고려 말에서 조선 초기였던 것으로 추정되었다. 읍성 철거는 을사늑약 후 1907년 7월 30일 내각령 1호 '성벽처리위원회 규정'이 반포되면서 철거가 시작되어 1916년에 완전히 철거된 것으로 밝혀졌다. 이 조사에서 읍성의 사대문 위치도 함께 확인되었다.(사진 31-1/2/3/4) 예컨대 동문 서원문은 대의동 구 광주문화방송국 옆 사거리, 서문 광리문은 황금동 구 광주미문화원 부근 사거리, 남문 진남문은 옛 전남도청 뒤편에서 전남대 의대 가는 사거리, 북문 공북문은 금남로4가 충장로파출소(충파) 4거리로 밝혀졌다. 또한 북문 밖의 공북루(拱北樓)의 위치는 광주제일고등학교(광주일고) 광주학생독립운동기념탑 뒤의 사거리였음이 알려졌다.(사진 32)

한데 광주읍성에서는 특이한 사실이 발견되었다. 대부분 한국의 읍성도시들은 대구읍성의 예에서도 확인했듯이 대부분 해체되어 일인 거류지 중심으로 근대식 격자형 도로망으로 계획되었다. 그러나 광주읍성의 경우는 달랐다. 그것은 원래부터 격자형 도로망을 갖추고 있었던 것이다.(사진 33) 『광주읍성유허 지표조사보고서』에 따르면, 광주읍

90) 전남대박물관 편, 『광주읍성유허 지표조사보고서』.

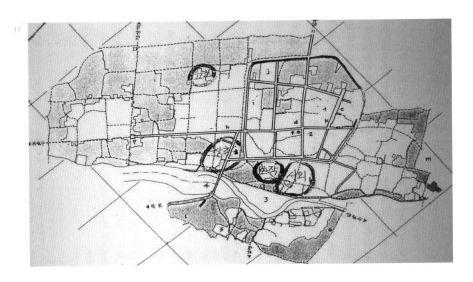

34) 구 전남도청 방문객 주차장 뒤편에 방치되어 있던 유일한 광주읍성 유허(2003년 촬영). 현재 이곳에 아시아 문화전당 공사가 진행되고 있다. 35) 전남도청 뒤편 전남도경 구내에 방치되어 화단 경계석으로 사용되고 있는 성돌 잔해. 36) 아시아문화전당 건립공사 현장에서 새로 발굴된 성곽 기단부와 성벽 유허. 문화전당 건립은 이 유적을 어떻게 보존할 것인가 고민하고 논의하는 과정을 거쳐야 한다.

성은 통일신라시대 '무진도독성'의 격자형 도로망에 기초해 축성되었던 것으로 추정된다. 땅 위의 흔적들은 모두 사라졌지만 놀랍게도 지적원도에 새겨진 가로망은 천년 세월의 켜를 말해 주는 셈이다.

II-4. 문화전당과 성곽 유허

오래전에 몰역사적 현장 앞에서 참담했던 적이 있다. 구 전남도청 뒤편 방문객 주차장이 뒷담과 접한 으슥한 곳에 이르렀을 때 허물어져 방치된 광주읍성의 성곽 유허가 눈에 들어왔다.(사진 34) 그 초라하고 '유일한' 성곽 잔해를 보며 가슴이 무척 시렸다. 어떻게 이렇게 철저하게 파괴되어 돌무더기로 남아 있을 수 있단 말인가? 설상가상 일부 성돌은 고려 때 사찰 대황사 석등 유적과 함께 전남도경 구내의 화단 경계석으로 재활용(?)되고 있었다.(사진 35) 한데 최근에 광주시가 아시아문화전당 건립을 추진하면서 성곽의 기단부와 성벽 유허가 새로 발굴되었다.(사진 36) 이로써 광주읍성의 축조 시기는 종래의 조선 초에서 고려 말까지 거슬러 올라가게 되었던 것이다.

광주는 대구읍성에 버금가는 규모로 통일신라시대로 거슬러 올라가는 격자형 도로망까지 갖춘 읍성도시였다. 그러나 돌보지 못한 역사는 안개처럼 사라지고 이제 그 위에 대규모 아시아문화전당을 짓는 개발 사업이 진행되고 있는 것이다. 앞으로 문화전당에 미술관과 예술극장 등 대규모 시설이 들어서면 5.18의 아픈 역사를 치유하고 프랑스 파리 퐁피두센터나 영국 런던의 바비컨센터처럼 도시에 활력을 불러일으키는 구심점이 될 것으로 기대된다.91) 그러나 문화전당이 대규모 건물과 시설 등 하드웨어적인 건립만으로 하루아침에 구축될 문제는 아닐 것이다. 그것의 성공 여부는 문화전당으로 새롭게 재편되는 구도심의 역사적 장소성을 현재 삶의 프로그램과 어떻게 접속시켜 지속적인 운동에너지를 창출하는가에 달려 있다. 이를 위해선 먼저 광주가 어떻게 전통적인 읍성도시에서 식민도시화 과정을 겪었는지 살펴볼 필요가 있다.

91) "5.18 아픔 치유… 빛고을 '문화발전소' 불 밝힌다", 『한겨레』, 2008년 9월 28일.

37-1/2/3) 구도심의 번화가 충장로. 충장로는 임진왜란 때 의병장 김덕령(1567~1596) 장군의 충절을 기리기 위해 시호를 붙여 1947년부터 거리명으로 사용되었다. 38-1) 광주우체국(1963)의 현재 모습. 옛 광주읍성의 동서와 남북 통행로가 교차하는 중심에 해당한다. 왼쪽 길로 가면 서문(광리문)과 광주천, 오른쪽 길은 북문(공북문)과 공북루로 이어진다. 38-2) 광주우편국(1912). 원래 광주우편국은 1905년 목포우체국 광주출장소로 개원해, 1912년 광주우편국으로 신축했다. 현재의 우체국 건물은 1963년에 다시 지어졌다.

III. 광주의 식민도시화

III-1. 광주우체국 앞에서

어둠이 내리면 충장로파출소(충파) 앞에서 광주우체국으로 이어지는 구도심에 젊은이들이 붐비기 시작한다.(사진 37-1/2/3) 유흥음식점과 주점, 이동통신과 패션상점들의 간판이 현란하게 빛을 발한다. 신도심으로 활력이 많이 빠져 나갔지만, 여전히 충장로 일대는 빛고을 광주를 상징하듯 번쩍거린다. 여기서 눈길을 팔다가 자칫 방향을 잃으면 이정표 구실을 하는 곳이 있다. 광주우체국이다. 이곳은 소위 '우다방'이라 불리며 만남의 장소로 활용될 만큼 인지도가 높아 늘 인파로 북적거린다.(사진 38-1/2)

이렇듯 광주우체국이 랜드마크로 인지되는 데는 그럴 만한 이유가 있다. 바로 이곳이 옛 광주읍성에서 동서와 남북을 잇는 사대문 통행로의 직교 교차점이었기 때문이다. 비록 물리적 흔적들은 모두 사라져 버렸지만 옛 읍성의 교통로가 남아 오늘날까지 제 역할을 하고 있는 것이다. 1963년에 지어진 현 우체국 건물은 원래 목포우체국 광주출장소로 1905년 개원해 1912년에 신축된 광주우편국을 개축한 것이다. 이처럼 광주우체국의 살아 있는 장소성은 옛날 사진 속 공간에서 길을 찾는 데 중요한 이정표 역할을 해준다. 나는 이곳을 기점으로 충장로 일대 구도심 거리에 희미하게 남겨진 근대의 가닥을 추적해 보았다.

39) 1910년대 전라남도 관찰부. 관찰부는 지금의 충장로1가, 금남로1가 및 광산동 일대에 걸쳐 있던 기존의 광주군청사를 사용했다(출전 : 『광주 : 사진으로 만나는 도시, 광주의 어제와 오늘』, 40쪽).

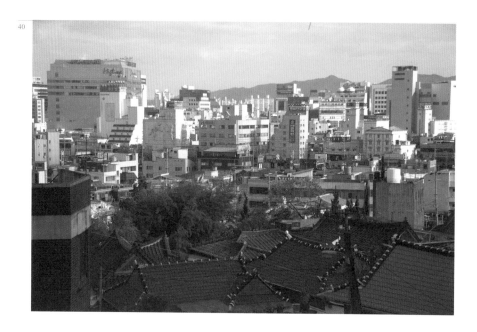

40) 사직공원에서 본 옛 광주읍성 서문 밖 현재 풍경. 사진 가운데 광주천변을 따라 모텔들이 늘어서 있는 곳이 구한말까지 장시(場市)가 있던 곳이다. 사진 왼쪽 수기동 현대극장 앞 둔치에 '큰 장'이 있었고, 부동교와 녹십자병원 일대에 '작은 장'이 있었다. 개항 이후 서문 밖 현 불로동과 황금동 일대(보작촌)를 중심으로 일본인들이 들어와 자리 잡기 시작하면서 일인 주거지는 현 사직공원 동편 자락의 향사리(鄕社里, 현 사동)까지 확장되었다. 이런 이유로 이곳엔 일인 거주지 흔적들이 아직 남아 있다.

III-2. 단발령으로 뒤바뀐 운명

광주는 1895년까지만 해도 나주부에 속한 일개 군(郡)에 지나지 않았다. 그러나 도시의 운명은 명성왕후 시해사건과 연이은 단발령으로 뒤바뀌게 되었다. 유독 심한 단발령을 시행한 나주에서 저항이 거세게 일자, 이를 계기로 나주관찰부가 폐지된 것이다. 이와 함께 1896년 고종이 지방제도 개혁의 일환으로 새로 13도제를 실시하면서 나주 대신 광주에 관찰청이 설치되어, 광주가 전남의 도청 소재지가 된 것이다.92)(사진 39) 이로써 광주는 나주가 해왔던 전남의 중심지 역할과 함께 저항의 역사 역시 떠맡게 되었다. 항일 호남의병활동과 광주학생항일운동 등 의향 광주의 운명이 시작된 것이다.

광주에 관찰청이 들어서면서 기존 읍성 공간에 먼저 발생한 변화는 관아의 재배치와 신축이었다. 예컨대 종래의 동헌에 영청(營廳)이 들어서 훗날 구 전남도청사가 되었고, 객사 자리에 광주군청이 들어서고 우체사와 같은 새 관아가 성안 곳곳에 새로 설치된 것이다. 변화는 성 밖에서도 일어나고 있었다. 『광주도시계획사연구』(1992)에 따르면, 이 무렵 읍성 서문(光利門) 밖 광주천변에는 호남 지역을 대표하는 "큰 장과 작은 장이 번갈아 서고, 그 주변에 주거지가 형성되어 있었다."93) 실제로 『1872년 지방지도』에 광주읍성 서쪽 성곽 밖과 광주천 사이에 두 곳의 '장시'(場市)가 표시되어 있는데, 서문을 기준으로 위쪽에 작은 장시가, 아래쪽에 큰 장시가 보인다.

작은 장시는 현 녹십자병원 일대에 있었다. 규모가 "인파가 마치 바다와 같고 장옥(場屋)의 수를 헤아릴 수 없을 정도"였다고 한다. 큰 장시는 작은 장시 하류에 위치해 있었는데 '노다지 다리'라는 목책교가 있었던 곳으로, 현 수기동 현대극장 앞 둔치 일대에 해당했다.94)(사진 40) 이는 구한말에 이르러 광주가 행정거점으로서뿐 아니라 장시 중심의 대규모 상거래가 발달한 경제도시로 번창하고 있었음을 말해 준다.(사진 41-1/2/3) 『동국문헌비고』(東國文獻備考)에는 이미 18세기 후반에 광주에는 큰 장과 작은

92) 박선홍, 『광주 1백 년』, 광주 : 금호문화, 1994, 28쪽. 93) 『광주도시계획사연구』, 광주직할시, 1992, 16쪽. 94) 『광주의 재래시장』, 광주 : 광주광역시립민속박물관, 2001, 35~36쪽.

41-1/2/3) 1920년대 광주천변의 큰 장과 작은 장이 하천 직강공사로 사라지자 이를 합처 광주공원 아래에 사정(社町)시장을 개설했다. 사정시장은 해방 후 사동시장이라 불렸고, 1940년대 광주신사 주변을 정비하면서 공설운동장 부지인 양동으로 옮겨 오늘날 양동시장이 되었다(41-1/2)(출전 : 『광주의 어제와 오늘』, 69쪽). 양동시장 뒤편에는 금호빌딩이 자리한다(41-3).

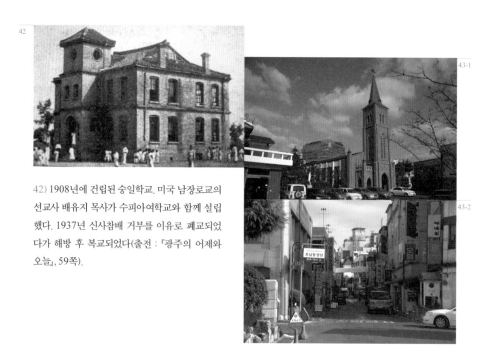

42) 1908년에 건립된 숭일학교. 미국 남장로교의 선교사 배유지 목사가 수피아여학교와 함께 설립했다. 1937년 신사참배 거부를 이유로 폐교되었다가 해방 후 복교되었다(출전 : 『광주의 어제와 오늘』, 59쪽).

43-1/2) 호남동성당과 그 일대. (43-1) 불로동의 호남동성당은 포교를 명분으로 조선의 동세를 살피러 광주에 온 승려 오쿠무라 엔신이 전남관찰사 윤응렬의 도움으로 토지를 불하받아 포교원을 지은 자리로 추정된다. (43-2) 옛 서문 밖에 위치한 호남동성당 일대는 보작촌(洑作村, 현 황금동과 불로동)으로 불리던 곳으로 일인들이 유곽을 형성하고 성안에 본정통(현 충장로)를 장악하는 거점이 되었다. 이 길을 따라 올라가면 황금동 서문지가 나온다.

장 외에도 서창장, 대치장, 신장, 선암장과 같이 모두 6개 장시가 열리고 있었다고 전한다.95) 광주를 포함해 조선 후기 대도읍지의 사회경제는 흔히 식민지 근대화론자들이 말하는 것처럼 '정체'된 것이 아니었던 것이다.

이런 내적 변화와 함께 광주에는 1897년 목포가 개항하면서 외부로부터의 변화가 일기 시작했다. 일본 승려에 뒤이어 미국 개신교 선교사들이 들어와 외국인 거주지를 형성하고 신교육을 시작한 것이다. 특히 후자는 1904년에 광주에 온 미국인 선교사 유진 벨(한국명 배유지)과 클레멘트 오언 등으로, 이들은 양림동에 서양인 선교촌을 형성하고 개화의 바람을 불어넣기 시작했다. 이곳은 서문 밖 광주천 너머로 읍성에서 좀 떨어진 곳에 위치했다. 신도가 늘어나자 배유지 선교사는 1905년 읍성의 북문 안쪽 대한제국의 군사훈련장 자리에 '북문안교회'를 세웠다. 그는 훗날 광주의 독립운동가이자 나환자들을 위해 헌신했던 최흥종 목사 등의 민족계몽운동에 영향을 주고 숭일학교와 수피아학교를 세워 근대 교육에 공헌했다.96)(사진 42)

반면 일본인들은 처음부터 서문 밖 비교적 입지조건이 좋은 곳에 정착할 수 있었다. 이는 포교를 빙자해 광주에 온 오쿠무라 엔신(奧村圓心)과 그의 여동생인 오쿠무라 이오코(奧村五百子)를 비호한 광주의 친일파 관료의 역할이 컸기 때문이었다. 향토사학자 박선홍의 『광주 1백년』에 따르면, 오쿠무라 엔신은 전남관찰사였던 윤응렬의 도움으로 서문 밖 광주천변 보작촌(洑作村, 현 황금동과 불로동)에 토지를 주선받아 사원을 지었다고 한다.97) 답사를 하면서, 나는 옛 서문지에서 광주천변으로 향하는 길에 위치한 '호남동성당' 일대가 오쿠무라의 포교원 자리일지 모른다는 생각이 들었다.(사진 43-1/2) 호남동과 불로동 주변에는 일본인들이 즐겨 심었던 조경수인 설송과 일본식 기와지붕을 얹은 가옥들이 많이 발견된다. 사실 오쿠무라 남매는 일본불교 포교를 명분으로 조선 정세를 파악하러 파견된 척후병이었다. 이들로 인해 점차 일본인들이 서문 밖 황금정 일대에 유곽을 형성하고 성안의 본정통(本丁通, 현 충장로)을 장악하는 거점이 구축되었다.

95) 『광주의 재래시장』, 35쪽. 96) 박선홍, 『광주 1백년』, 60~64쪽. 97) 같은 책, 51쪽.

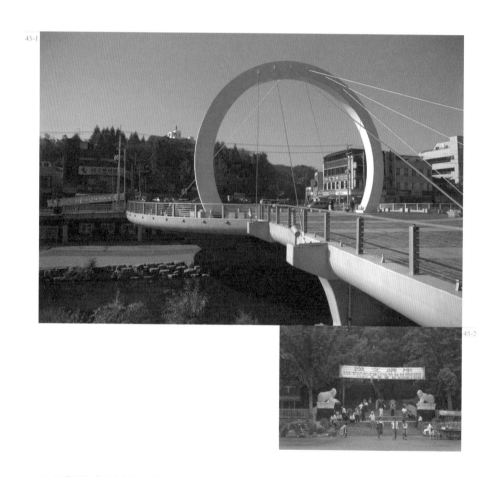

44-1) 황금동 서문지에서 본 옛 보작촌 전경. 이곳에 일인들의 유곽이 형성되어 있었다. 44-2) 황금동 주변 한 모텔의 벽면 장식. 모텔의 에로틱한 벽면 장식이 광주읍성 해체 후 들어선 유곽의 장소성을 잇고 있다. 44-3) 황금동의 야경. 45-1/2) 광주교와 광주공원. 광주교(45-1)는 원래 1924년에 가설되어 1976년에 확장되었고, 최근 2006년에 총 연장 60미터, 교폭 15~36미터의 3경간 연속 라멘교(보도교)로 확장 가설되어 광주공원과 함께 구도심의 상징물이 되었다. 광주공원(45-2)은 1913년 구강공원(龜岡公園)이란 이름으로 성거산(聖居山)에 조영되었다.

III-3. 유곽과 신사

옛 광주읍성의 서문 자리는 오늘날 '황금로'라는 원형 이정표가 바닥에 새겨져 있는 황금동 교차로에 해당한다. 성문과 성곽이 해체된 자리에 격자 도로가 생긴 것이다. 이 거리에 들어서면 모텔, 유흥주점, 음식점들이 즐비하다. 여기엔 이유가 있다. 바로 이곳에 광주읍성 해체 후 일본인들이 점유한 유곽의 역사가 펼쳐졌던 것이다.(사진 44-1/2/3) 광주읍성의 팔자는 대한제국의 운명과 맥을 같이했다. 읍성의 철거는 을사늑약으로 통감부가 설치되고, 1907년 헤이그 밀사 파견사건으로 고종황제가 퇴위한 직후 반포된 내각령 1호 '성벽처리위원회 규정'에 따라 시작되었다. 한데 통감부는 성곽 철거를 지시하기도 전인 그해 5월에 이미 광주교를 포함해 광주~목포간 '광목도로' 건설공사에 착수했다. 식민도시화의 첫 단추가 채워지기 시작한 것이다.

일제는 1909년에 광주경찰서를 세우고, 1910년 광목도로가 완공될 즈음 제1단계 도시화에 착수했다. 여기서 주목할 것은 이 사업이 1911년 일제의 후원 아래 조직된 광주 지역의 유력자 협의체인 '광주번영회'의 활동에 따른 것이라는 사실이다. 광주번영회의 설립 목적은 광주의 번영이 아니라 일본인들의 번영과 이권 획득에 있었다. 『광주시사』에 따르면, 번영회는 광주 도시화에 세 가지 주요 사업을 펼쳤던 것으로 알려져 있다. 그것은 구강공원(龜岡公園, 현 광주공원) 조성, 각 등급의 도로 개수, 시구 개정과 광주면의 성립이었다.98) 구강공원은 성스러운 거북이 살고 있는 언덕(岡)이라 하여 성구강(聖龜岡)이라고도 불렸던 성거산(聖居山)에 1913년에 세워졌다.(사진 45-1/2) 앞서 설명했듯이, 옛 광주인들은 광주천의 범람을 막고 읍성의 안녕을 위해 거북의 목에 해당하는 성거산 자리에 서오층석탑을 세웠던 곳이다. 일제는 이 성거산 거북의 등에 해당하는 곳에 신사를 건립하고 머리에 해당하는 곳에 전몰자를 기리는 충혼탑을 세웠다.(사진 46-1/2/3/4) 예로부터 광주인들에게 성거산은 광주를 보호하는 '성스러운 영적 장소'였다. 그러나 일제는 이곳에 신사와 충혼탑을 건립해 광주가 아니라 천황의 안

98) 광주직할시사편찬위원회 편, 『광주시사』, 광주직할시, 1993, 187쪽.

46-1) 1913년에 세워진 광주신사. 46-2) 1935년 광주공립중학교 학생들의 신사참배 행렬. 46-3) 현재 신사 자리에는 현충탑이 세워져 있다. 46-4) 광주공원의 신사 관련 시설물로 유일하게 원형 그대로 남아 있는 계단. 47) 광주공원 한 구석에 자리한 4.19의거 희생영령 추모비. 48) 1917년에 제작된 「광주시가도」 세부. 광주읍성 의 사대문을 연결한 십자형 도로를 기본 축으로 형성되었다.

녕과 화혼(和魂)의 투혼을 기리는 상징적 장소로 바꿔 놓았다. 오늘날 광주공원의 옛 신사 터에 현충탑이 대신 들어서 있는 모습을 보면서 학습된 군국·국가주의적 장소성이 지닌 끈질긴 생명력을 본다. 이러한 탈구된 기념방식을 말해 주듯 현재 광주공원에는 4.19와 5.18을 증언하는 표석은 숨은 그림 조각처럼 쓸쓸히 공원 한 구석에서 누군가의 눈길을 기다리고 있다.(사진 47)

III-4. 대광주건설계획

1916년 북문 밖 읍성의 마지막 흔적 공북루가 철거됨으로써 광주는 식민도시화 제1단계의 도시 개조가 완료된다. 그러나 도시 행정제도까지 개조된 것은 1917년 광주면제가 시행되면서부터였다. 앞서 인용한 「광주시가도」는 이 무렵 오늘날 광주 구도심 지역의 시가지 윤곽이 드러나고 주요 관공서, 병원, 학교 등의 건물들이 이미 세워졌음을 보여 준다.(사진 48) 예컨대 이 지도에는 아직 금남로가 뚫리지 않았지만 전남도청사를 비롯해 광주군청, 자혜의원, 금융조합, 면사무소, 소학교, 보통학교, 우편국과 농공은행 등 훗날 시가지 형성의 결정요인인 주요 건물들이 표시되어 있다.(사진 49-1~7 : 330~331쪽) 이러한 초기 식민도시화를 거쳐 광주가 오늘날과 같은 시가지의 기본 골격체계를 갖춘 것은 1920년대 '대광주건설계획'에 따른 결과였다.

『광주시사』에 따르면, '대광주건설계획'은 1920년대를 전후로 조선총독부의 지방도시 정책의 변화를 반영한 것이라고 할 수 있다. 이는 기존 조선총독부가 총괄했던 지방도시 개조사업의 시행 주체를 지방의 부와 면에 맡기는 것을 의미했다.(사진 50-1~5 : 332~333쪽) 식민도시화의 사회적 기반이 안정되어 감에 따라 총독부는 각종 개발사업을 일본인 민간자본의 참여를 유도하는 허가제로 바꿔 전국을 간접 통제하는 경영방식을 택했던 것이다.99) 광주의 도시 생성 과정을 다룬 한 연구에 따르면, 이 계획은 일종의 '종합구상'으로서, 이 무렵 확장 전의 금남로, 광주공원과 사직공원, 광주천변 좌우

99) 『광주시사』, 194쪽.

49-1) 제중원(1905). 광주 최초의 근대식 병원으로서 미국 선교사 배유지와 오언에 의해 양림동에 개설되었다. 50개 병상을 지닌 3층 벽돌건물로 지어졌으나 1930년대 화재로 소실되어 1934년에 2층 벽돌건물로 재건되었다.

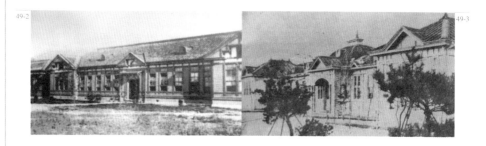

49-2) 자혜의원(1915). 원래 자혜의원은 전남관찰부 부속건물에서 출발했다가 1915년에 학동의 현 전남대병원 터로 옮겨져 신축되어 '도립광주의원'이 되었다. 해방 후 전남대 의대의 전신.　49-3) 광주지방재판소의 1908년 모습. 1899년 전남재판소로 개원되었다가 1908년에 광주지방재판소로 개칭되었다. 현 카톨릭센터 자리에 있었다.

49-4) 광주지방재판소를 개칭 및 개축한 광주지방법원의 1917년 모습. 49-5) 농공은행(1906). 광주에 설립된 최초의 은행으로 현재 광주우체국 옆 갤러리 존이 들어서 있는 자리에 있었다.

49-1~5) 1905~1910년대 건축물들.

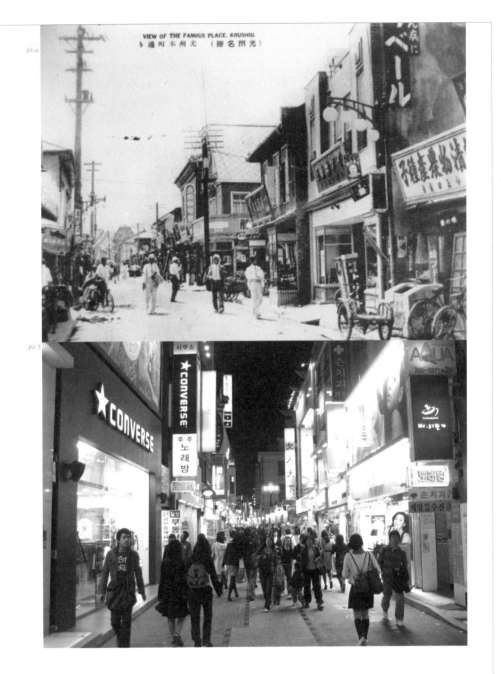

49-6) 1930년대 충장로2가. 멀리 광주우편국과 농공은행이 보인다. 49-7) 현재 충장로2가의 야경.

50-1) 광주역의 1920년대 모습. 광주의 철도 가설은 1922년 남조선철도회사에 의해 광주~송정리 사이에 연락 철도가 개통되면서 시작되었다. 같은 해 담양까지 연장되고 1934년에 광주~여수 간 철도가 개통되면서 광주는 전남의 철도 요충지가 되었다.

50-2) 도립광주의원(1925). 자혜의원이 총독부 관할에서 전라남도로 관리권이 변경되어 도립광주의원으로 개칭되면서 2층 벽돌건물로 신축되었다.

50-3) 호남은행(1925). 호남은행은 1920년 광주와 목포 지역의 조선인 자본으로 설립되었다가 충장로3가에 2층 벽돌건물로 신축되었다. 현재 패션쇼핑몰 프라이비트 광주점이 자리한 곳이다.

50-1~5) 1920~1930대 건축물들.

50-4/5) 전라남도 상품진열소의 1920년대 모습. 광주상공회의소(1936)의 전신인 상품진열소는 원래는 도청 옆에 있었으나 금남로 확장 공사로 인해 궁동 18번지로 이전 신축되었다. 정문 위 박공 중심에 붙어 있는 문장이 눈길을 끈다. 충남도청사에 새겨진 문장 기본형인 8방 안목각(雁木角)이 특징을 이루고 있다.

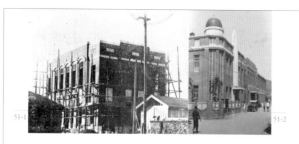

51-1) 옛 광주시청사. 아치형의 창문을 지닌 2층 구조의 벽돌건물로 광산동에 신축(1924)되어 읍사무소(1931), 부청사(1935)로 사용되었다. 51-2) 1943년에 증축되었고, 해방 후 계림동 청사로 신축 이전하기까지 광주시청사로 사용되었다.

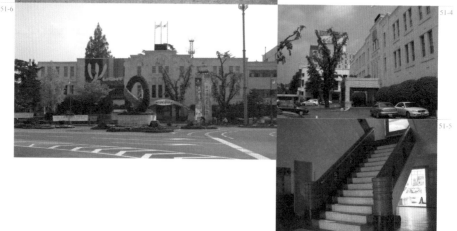

51-3) 완공 직후 전남도청사(1930). 전남도청 기수 김순하(金舜河, 1901~1966)가 설계한 이 건물은 원래 붉은 벽돌로 마감됐다. 김순하는 1925년 경성고등공업학교를 졸업하고 1925년 전남도청 영선계 기수로 근무할 당시 전남도청사를 설계했다. 그는 1934년 조선총독부로 옮기기까지 광주 지역의 유일한 조선인 건축가로 활동했다(출전 : 안창모, "김순하와 김한섭을 통해 본 광주건축", 『광주건축 100년의 회고와 전망』). 51-4/5) 전남도청사의 내·외부. 현 전남도청사 외벽의 흰색은 해방 후 미군정 때 백악관을 본떠 칠한 것이다. 51-6) 금남로에서 본 전남도청사. 이곳 일대에 최근 아시아문화전당이 건립되고 있다.

51-1~8) 계획에 의한 시가의 확장.

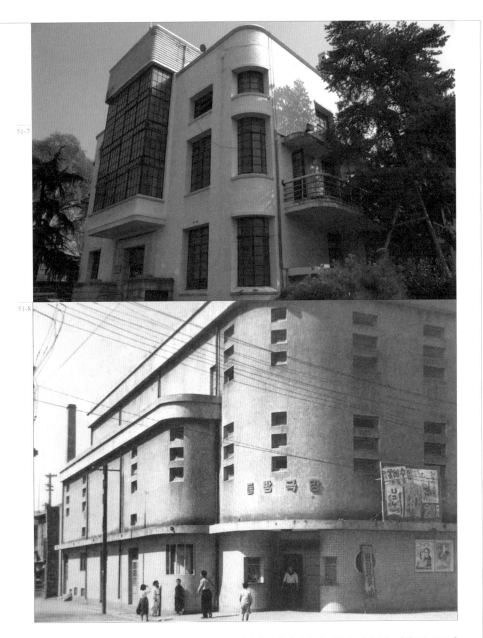

51-7) 전라남도 도청회의실(1930). 김순하가 전남도청사와 함께 설계한 이 건물은 지하 1층, 지상 2층 구조의 붉은 벽돌로 1920년대 서구에서 진행된 아르데코와 신건축이 절충된 양식적 특징을 보여 준다. 특히 전면 출입구 상부의 커튼월 공법 유리창은 1920년대 중반 독일 바우하우스에서 유래한 신건축의 영향력을 반영한다. 이러한 건축적 특징은 해방 후 지어진 동방극장과 광주우편국 등과 같은 광주의 현대 건축에 많은 영향을 끼쳤다.

51-8) 동방극장(건립연도 미상). 충장로1가 무등극장 자리에 있었다.

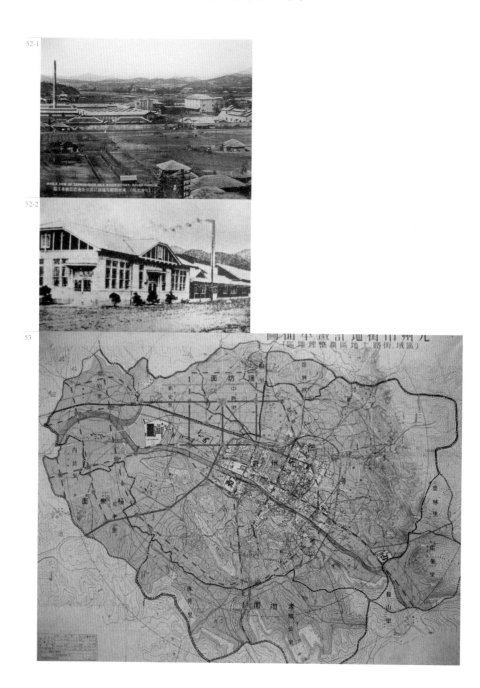

52-1) 전남도시(道是)제사공장의 1930년대 모습. 1926년 광주에서 최초로 건설된 대규모 공장이었다. 52-2) 가네보(鐘淵)방직주식회사 광주제사공장(1930). 훗날 전남방직과 일신방직공장의 모태가 된 방직회사였다. 53) 「광주시가도계획평면도」(1936). 최초의 광주시가를 위한 계획도로 1935년 광주읍이 부로 승격됨에 따라 '조선시가지 계획령'에 기초해 조사 완료 후 공표되었다.

로, 도심의 상하수 체제와 현재의 지번체계 등이 성립되고, 구시청사 및 광주시 구심벌 마크 등도 이때 비롯한 것이라고 한다.100)

III-5. 장소성과 '접속' 하기

이때부터 일제는 도시 공공시설의 경영을 '도시계획' 내지는 '시가지계획'이라는 용어를 사용해 "계획에 의한 시가의 확장"을 시도했다.101)(사진 51) 1937년 중일전쟁 무렵 일제는 광주 시가지의 동쪽과 서쪽 끝에 공장을 유치해 공업지대를 조성하려는 계획을 세웠다.(사진 52-1/2) 이는 1935년 대전, 전주와 함께 광주가 시역을 확장하고 부(府)로 승격되면서 이뤄진 결과였다. 일제는 이때 상공업도시로서의 발전 가능성 차원에서 광주의 도시계획을 시도했는데, 바로 이것이 1939년에 고시된 대규모 도시확장 계획을 주 내용으로 한 '광주시가지계획'(이는 태평양전쟁으로 실행되지 못했다)이었다.102)(사진 53) 또한 해방 후에도 산업화와 개발은 서울~부산간 경부선을 축으로 편중되어, 결국 타자의 시선으로 구축된 도시계획들은 광주인들의 삶과 무관하게 진행되어 불균형과 소외로 이어졌던 것이다.

오늘날 광주에서 일제강점기에 지어진 건축물들은 거의 사라져 버렸다. 현재 남아 있는 건물은 전남도청 본관과 도청회의실(1930), 서석초등학교 본관(1935)·체육관(1930)·별관(1943), 수창초등학교 본관(1931), 광주교대 본관(1939), 구 수피아여학교 수피아홀(1911)과 커티스메모리얼홀(1924) 정도뿐이다. 남아 있는 것들만이라도 잘 보존해서 도시의 역사를 기억하게 해야 한다.

해방 후 광주의 변화는 1969년 경양방죽을 매립한 자리인 동구 계림동에 시청사가 신축되면서부터였다.(사진 54-1/2 : 339쪽) 원래 시청사는 동구 광산동에 1924년에 준공하고 1943년에 증축된 광주면사무소였다. 이후 광주는 1986년 11월 1일 부산, 대구,

100) 김광우, "光州―도시의 생성과 발전", 『광주건축 100년의 회고와 전망』, 호남건축문화연구회, 5~6쪽.
101) 『광주시사』, 195쪽. 102) 같은 책, 202쪽.

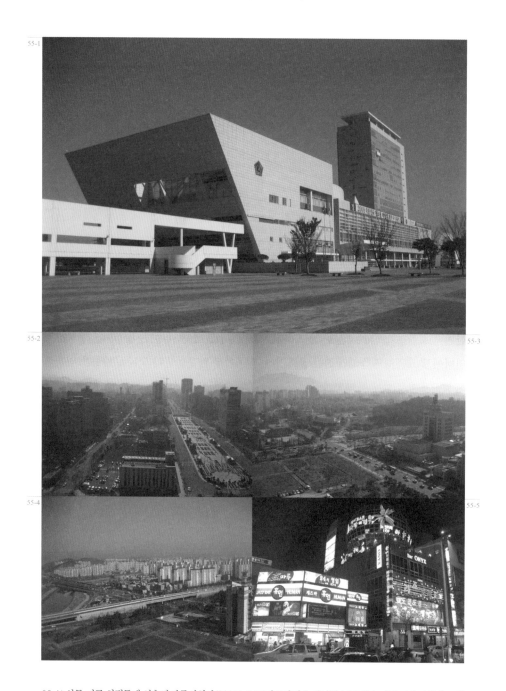

55-1) 상무 지구 치평동에 신축된 광주시청사(2004). 5.18민중항쟁을 기념해 18층의 높이로 건축되었다고 한다. 참고로 광주시 인구는 140만이다. 55-2) 시청사 옥상에서 바라본 신시가지. 55-3) 광주KBS와 5.18기념공원. 55-4) 운암동과 북구 방면의 전경. 55-5) 밤이면 주거지와 경계 없이 환락가로 변하는 상무 지구의 야경.

54-1/2) 계림동 옛 광주시청사. 경양방죽 매립지에 1969년 신축되어 2004년 상무 지구 치평동으로 신축 이전하기 전까지 사용되었다.

인천에 이어 네번째 직할시로 승격되었다. 이 당시 광주의 도시공간은 일제강점기 이래 전남도청을 중심으로 한 단조롭고 평면적인 구조였다. 그러나 상무 지구 신도심이 개발되면서 광주의 도시 기능이 다핵화되기 시작했다.(사진 55-1/2) 2004년 1516억원의 건립비가 투입된 시청사가 완공되어 이전하고, 2005년에는 전남도청이 무안의 남악신도시로 이전했다. 이에 따라 광주는 단발령으로 시작된 호남행정의 중심도시라는 역할을 마감하고 이제 새로운 전기를 맞게 된 것이다.

나는 이러한 변화가 혹여 의향의 역사도 마감하는 것이 아닌지 염려된다. 왜냐하면 이제 광주는 험난했던 역사에서 탈출해 문화도시로 질주하기 시작했기 때문이다.(사진 56-1/2) 예컨대 오늘날 광주에서는 문화중심도시를 표방하기 위해 광주비엔날레, 광주디자인비엔날레, 광주영화제, 아시아문화중심도시 등 수많은 문화 축제와 볼거리 사업들이 벌어지고 있다. 그러나 이러한 것들이 광주인의 삶을 얼마나 실질적으로 풍요롭게 변화시키고 있는지는 의문이다. 광주가 5.18민중항쟁이라는 이른바 오월의 아픈 역사 속에 영원히 갇혀 있어야 한다고 말하려는 것이 아니다. 문제는 과연 의향의 긍지와 아픔을 삶터라는 일상 삶의 구체적 공간 속에서 얼마나 문화적으로 승화시키고 있는가이다. 만일 그렇지 못하다면 이는 단지 문화논리로 포장된 신개발주의에 불과한 것이라 할 수 있다.

이러한 맥락에서 지난 2002년 제4회 광주비엔날레(총감독 : 성완경)에서 다뤄졌던 전시 내용이 새삼스럽게 다가온다. 당시 본전시·특별전시 구분 없이 평등하게 네 가지 프로젝트로 동시 진행된 전시 중에는 5.18 당시 헌병대 영창과 법정을 역사적 기억 차원

56-1) 제4회 광주비엔날레에 출품된 「광주탈출」(2002, 작가 : 박태규). 옛 상무대 자리에서 진행된 '프로젝트 3―집행유예'에 전시된 작품으로 헌병대 식당에 가상으로 만든 '광주탈출'이라는 영화 시나리오를 토대로 영화 선전 리플릿과 포스터, 홍보간판을 설치했다. 나는 이 작품의 주제가 5.18의 기억으로부터 탈출하고픈 광주의 욕망을 절묘하게 우화적으로 표현했다고 생각한다. 이 가상의 영화 간판을 통해 광주는 이렇게 말한다. "이제는 우리가 탈출할 차례다." 탈출을 꿈꾸는 광주에서 이제 남겨지는 것은 무엇인가? 56-2) 제4회 광주비엔날레 중 '프로젝트3―집행유예' 전경. 이 전시는 현 5.18자유공원의 장소성에 근거해, 즉 5.18 당시 계엄군이 시민군을 재판했던 법정과 헌병대 영창이 있었던 자리에서 설치되었다. 이는 역사적 기억의 회피와 도피가 아닌 적극적인 방식으로 복원하고 그 자체가 집행유예의 공간이 되어 버린 광주의 상황을 소통하는 데 그 목적이 있었다.

57-1) 1930년대 남광주역 일대 전경. 남광주역은 1930년 광주~여수 간 광려선 철도 개통으로 문을 연 이래 2000년 광주도심철도 이설사업 전까지 이용되다 폐쇄되었다. 2002년 제4회 광주비엔날레의 '프로젝트4-접속'은 바로 이 남광주역과 폐선부지 활용에 대한 지혜와 고민의 결과였다. 57-2) 남광주시장. 남광주역이 폐쇄되기 전 이 시장으로 풍부한 농산물과 수산물이 모여들었다. 역이 폐쇄된 이후에도 시장의 기능은 계속 유지되고 있다.

58-1/2) 제4회 광주비엔날레 중 '프로젝트4—접속'. 당시 '접속'을 통해 옛 남광주역 일대 폐선부지를 재해석한 재활용, 대지미술, 야외박물관, 도시생태, 건축적 풍경 등의 다양한 주제로 작업들이 펼쳐졌다. 이는 광주가 추진 중인 녹지공간 조성계획과 연계해 유기적인 소통과 접속을 추구하는 공공미술과 도시디자인의 전형을 제시했다. 58-3/4) 제4회 광주비엔날레 '프로젝트4—접속' 이후의 옛 남광주역 일대 전경. 국내외 건축·조경·미술가들이 심혈을 기울여 설치한 작품들이 마치 사라진 광주읍성처럼 모두 증발해 버렸다. 이처럼 공들여 만들어 놓고 가꿔 나가지 못하는 반문화적 실태를 목격하면서 과연 광주를 '문화중심도시'라 할 수 있을지 의문이 든다.

에서 복원한 '프로젝트3 — 집행유예'와 광려선(광주~여수) 도심철도 폐선부지를 재생
시킨 '프로젝트4 — 접속'이 있었다. 나는 역대 광주비엔날레 세부전시 주제들 중에 이
처럼 광주의 장소적 특성을 잘 드러낸 기획은 없었다고 본다. 오늘날 상무 신도심은 과
거 군부대 상무대와 광주민중항쟁 때 계엄군 지휘본부와 영창이 있었던 역사적 켜 위에
건설되었다는 점에서 그 자체가 집행유예의 공간인 셈이다. 전시는 바로 이러한 장소성
을 복원하기 위해 참여 작가들이 개입함으로써 오월의 기억을 현재진행형의 예술과 문
화로 거듭나게 했던 것이다.

또한 '프로젝트4 — 접속'에서는 광주의 도시공간에 대한 집합적 고민과 지혜가 모아졌
다. 구체적으로 이는 옛 광려선 도심철도 폐선부지를 재생시켜 새로운 의미를 부여하
는 데 목적이 있었다.(사진 57-1/2) 광려선은 폐선이 되기까지 남도의 청정 바다에서
막 날라 온 풍성한 해산물과 먹거리가 모이고, 농촌을 버리고 도시로 공장으로 떠나는
이들의 한숨과 기대감이 넘쳐 나던 곳인가 하면, 도심을 반쪽 내며 가로지르는 계륵(鷄
肋)과도 같은 근대의 유적이었다.103) 그러나 '접속'을 통해 옛 남광주역 일대 폐선부
지를 재해석한 재활용, 대지미술, 야외박물관, 도시생태, 건축적 풍경 등의 다양한 주제
로 작업들이 펼쳐졌다. 이는 도시문화와 유기적인 소통과 접속을 추구하는 공공미술과
도시디자인의 전형을 제시했다는 점에서 의의와 성과를 찾을 수 있었다.(사진 58-1/2)
한데 몇 년 후, 나는 이 '접속' 프로젝트가 어떻게 세월과 접속하고 있는지 궁금해져 다
시 찾았다가 실망을 금치 못했다.(사진 58-3/4) 저예산에도 불구하고 공들여 설치했던
전시물들이 마치 옛 광주읍성처럼 흔적도 없이 사라져 버린 것이다. 국내외 건축·미술
가들이 참여해 진지하게 설치한 작품들 중 단 한 가지도 살리지 못하고 썰렁하게 주차
장이 되어 있지 않은가. 사라진 '접속'은 비록 광주비엔날레라는 이벤트성 전시기획의
일부이긴 했지만 광주에선 일찍이 유래를 찾아보기 힘든 소위 공론화 과정을 거쳐 진
행된 도심재생 프로젝트였다. 과연 이러한 문화적 자산을 이토록 쉽게 폐기하면서 광주
를 문화중심도시로 건설한다는 것이 가능한 일인가? 2002년 비엔날레 당시 '접속'의

103) 제4회 광주비엔날레, '프로젝트4 — 접속' 설명문, 2002.

59-1/2/3) 폐선 부선을 활용한 푸른길공원. 대남로 구간(59-1)과 버들숲 마당 상징문(59-2)과 전경(59-3).

세션기획자는 남광주역 바닥에 철필로 폐선부지의 사회적·상징적 의미를 다음과 같이 직접 긁어 새겨 놓았다.

"폐선부지는 단순한 땅이 아니라 광주에 남아 있는 근대 유적이며, 단순히 비어 있는 면적이 아니라 주변에 의해 살아 있는 잠재력이며, 선이라기보다는 이어지는 면이며, 철길이라기보다는 연속되는 풍경이고, 경계와 단절보다는 연결과 접속을 상기시키는 곳이며, 쇄석만 있는 광물질이 아니라 이미 자연이 복원하려고 애쓰는 생태적 표현이고, 폐기된 길이 아니라 새롭게 열어 줄 미래이다. 어떤 형식이로든 다시 한 번 되돌아보고 곰곰이 생각해 보아야 할 질문의 땅이다. ─ 2002.3.28. Project 4. 정기용"

프로젝트 '접속'의 노력은 도시개발의 미명 하에 기억을 지워 버린 기형의 도시, 광주를 소생시키기 위한 일종의 수술이었다. 그러나 남광주역 일대에 대한 이 수술은 허망하게 끝났다. 대신에 최근 광주시는 폐선부지 일부 구간에 이른바 '푸른길공원'을 조성해 도심녹지망으로 활용하고 있다.(사진 59-1/2/3) 도심 녹지화 계획의 일환으로 가능한 빈 땅들을 모두 도심공원으로 활용하는 방안을 추진 중인 것이다. 이에 따라 금남로3가의 옛 한국은행 터에 조성된 금남로공원을 비롯해, 옛 전남도지사 공관, 옛 전남도청 뒤 전남경찰청 차고지, 화정동 옛 국정원 터 등이 도심공원으로 조성되었다. 또한 광주천에 대해서도 서울의 한강 수준으로 정비한다고 2004년부터 2009년까지 시범구간에 대해 자연형 하천정화 및 정비사업이 추진되었다. 이로써 친수공간 조성, 산책로 확대, 경관조명 설치, 교량 이미지개선, 가로등 디자인 교체 사업 등이 대대적으로 이루어졌다.(사진 60-1/2/3/4) 도시디자인 차원에서 이러한 시도는 녹지공간이 태부족한 광주 도심을 싱그럽게 가꿔 나가는 데 기여할 것이다.

그러나 아쉬운 점이 있다. 이러한 계획들의 면면을 살펴보면, 단순히 부족한 녹지의 공급이라는 일차원적 목적과 환경미화 차원의 겉보기만 좋은 쉼터의 양적 증가에만 초점을 맞추고 있다는 사실이다. 물론 척박한 도심 풍경에 보기 좋은 녹지공원이 생겨 나쁠 것은 없다. 하지만 시민의 입장에선 생활의 문제가 보다 절실하다. 따라서 계획 부지의 장소성을 살려 직접적으로 먹고사는 삶터의 생활 기능과 연계시키는 데 좀더 깊은 지혜가 강구되어야 한다.

60-1) 광주대교에서 본 서석정 앞 음악분수와 광주교 일대 야경. 60-2) 광주교에서 본 광주대교 일대. 60-3) 교체된 광주천변 조명등 디자인. 60-4) 상징조형물을 얹은 광주천교와 산책로.

61-1) 광주시청사. 5.18을 기리기 위해 18층으로 건립했다고 한다. 61-2) 광통신연구센터. 중소·벤처기업이 개발하는 광통신 기술에 대한 지원을 중점 사업으로, 광산업 클러스터 형성 및 산학연 협력체계 증진을 위해 2005월 1월 북구 오룡동 첨단산업과학단지에 세워졌다.

IV. 광주, 진실을 디자인하라

IV-1. 경제도시의 빛과 그림자

얼마 전 광주시청사를 다시 찾았을 때, 마침 청사 벽면에 붙은 구호가 눈에 들어왔다. (사진 61-1) "첨단산업 문화수도, 1등 광주, 1등 시민." 이는 1등에 한 맺힌 강박적 구호 같지만 경제 살리기와 문화수도 조성으로 살기 좋은 광주에 대한 야심찬 계획의 압축이기도 하다. 광주시는 현재 '종합발전전략'의 일환으로 다음의 5대 목표를 추진하고 있다. 지역산업 육성을 통한 잘사는 경제도시 건설, 문화의 힘으로 미래를 여는 아시아문화중심도시 육성, 인간과 자연이 공존하는 환경모범도시 창출, 더불어 사는 따뜻한 복지공동체도시 구현, 편안하고 활기찬 미래 지향 도시공간 조성. 이 중 핵심 내용은 경제도시 건설과 아시아문화중심도시의 육성이다.

경제도시 건설을 위해 광주시는 3대 주력산업과 4대 전략산업으로 경쟁력을 강화시킬 예정이다. 3대 주력산업이란 '광(光)산업, 자동차산업, 전자산업'으로, 광주시는 앞으로 "아시아의 광산업 메카로 도약시키고,(사진 61-2) 자동차 80만 대 생산도시로 만들고, 삼성전자 광주공장을 중심으로 국내 최대 디지털 가전산업의 생산기지화"를 추진하고 있다. 지역특성화를 위한 4대 전략산업이란 '첨단부품소재산업, 신에너지산업, 디자인산업, 문화콘텐츠산업'을 일컫는다. 이는 빛고을 광주의 이미지를 부각시키기 위한 광통신과 광전자 등 첨단제품 및 자동차 생산기지와 미래 광주 경제를 이끌 성장 동력을 육성하는 것을 의미한다. 같은 맥락에서 광주시는 2012년 완공 예정으로 현재 나

62) 광주디자인센터. 국토 서남권 디자인 허브 구축의 비전과 지역특화형 디자인비즈니스센터 구현이라는 야심찬 목표로 지하 1층, 지상 7층 규모(1만 7508제곱미터)로 2005년 9월 첨단산업과학단지에 건립되었다.

주시 일원에 광주·전남 공동혁신도시를 건설 중에 있다. '빛가람' 광주·전남 공동혁신도시로 명명된 이 공동혁신도시는 한국전력 등 17개 공공기관이 이전해 복합기능을 갖춘 인구 5만 규모의 '미래형 명품도시' 건설을 목표로 하고 있다.

하지만 우려되는 것은 이러한 전략산업과 공동혁신도시 건설 이면의 내용이다. 최근 미국발 금융위기에 따른 세계 경기침체 전까지 기아자동차의 시장점유율 증가와 수출 호조에 힘입어 광주공장이 부각됨에 따라 자동차산업에 대한 기대감은 다행히 높은 편이다. 그러나 주력산업인 '광산업'이 지역경제의 30퍼센트를 점유한다고는 하지만 실제로는 발광다이오드(LED)나 반도체 조명시장을 겨냥한 영세 중소기업체들의 클러스터에 지나지 않는다. 또한 4대 전략산업 중 디자인산업은 개념 설정에서부터 문제가 있다. 광주시는 "산업과의 접목을 통한 경쟁력 강화수단인 디자인은 기업의 부가가치 창출과 브랜드 구축에 결정적인 역할을 한다"며, 차세대 성장동력으로 디자인산업을 육성한다고 했다.(사진 62) 이를 위해 '국토 서남권 디자인 허브' 구축을 비전으로 광주디자인센터를 건립하고 광주디자인비엔날레를 개최하기에 이르렀다. 그러나 현실적으로 광주의 디자인산업이 지역특화산업으로 어떻게 접지될지는 미지수다. 왜냐하면 이는 애초에 고부가가치를 창출하는 디자인산업이 본질적으로 '서비스산업'임을 망각한 발상이기 때문이다.

제조생산 기반이 취약한 광주에서 디자인산업을 신(新) 성장동력으로 육성한다는 것은 마치 엔진 없는 자동차에 멋진 바퀴만 달고 맨몸으로 끌고 간다는 말과 다를 바 없다. 또한 2005년부터 격년제로 수십억을 투입해 개최하고 있는 광주디자인비엔날레가 현혹하는 볼거리 제공 외에 광주의 제조생산과 지역민들의 생활에 실제로 어떤 고부가가치를 창출하고 있는지 재고해 볼 필요가 있다. 지난 제1회 비엔날레 주제는 '삶을 비추는 디자인'이었던 것으로 알고 있다. 그러나 이 비엔날레가 광주인의 어떤 삶을 비추었는가? 이는 지역경제의 재생산 구조와 활성화에 도움을 주기는커녕 마치 진공청소기처럼 돈만 빨아들여 서울로 집적시키는 시내 유명백화점들의 역할처럼 광주를 영원한 소비도시로 고착시키는 데 기여할 뿐이다. 재주는 곰이 부리고 서커스 단장이 돈 챙긴다는 말은 아마 이런 경우를 두고 하는 말일 것이다.

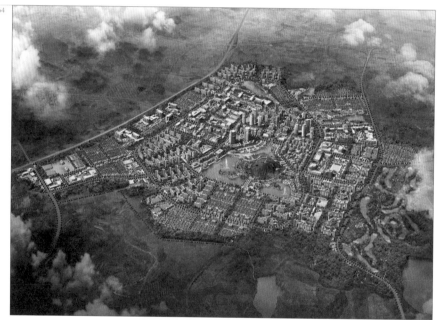

63) 잉고 마우러(Ingo Maurer), 상징조형물 「평화의 빛」(2007). 제2회 광주디자인비엔날레 개막식을 위해 김대중컨벤션센터 앞에 세워졌다. 이 조형물은 광주정신의 역동성과 5.18민중항쟁을 기리는 뜻에서 15.18미터의 소용돌이 치는 물기둥을 형상화했다고 한다. 광섬유와 LED를 사용해 다양한 색의 빛을 연출하는 것이 특징이다. 64) 빛가람 광주·전남공동혁신도시 조감도(출전 : 광주·전남공동혁신도시 웹사이트 http://518. monodesign.co.kr).

한번 냉정하게 생각해 보자. 격년제 광주디자인비엔날레 행사를 치를 때마다 투입되는 수십억원의 경비와 예산이 어디에 쓰이고 있는가? 이로 인해 창출된 실제 효과는 무엇인가? 얼굴 마담 격으로 데려오는 외국 유명 디자이너들과 서울에서 주로 활동하는 디자인 관련업체들이 이 행사로 돈을 벌었다는 소리는 들었어도 광주의 지역경제 활성화에 직접적 보탬이 된 증거는 없다.(사진 63)

그렇다면 광주디자인비엔날레는 누구의 '삶을 비추는 디자인'인가? 산업과 연계되지 못하고 광주인의 실생활을 위한 프로그램이 부재한 광주의 현실에서 디자인으로 포장된 비전은 단지 도시환경 미화를 위한 공허한 판타지에 불과할 뿐이다. 이렇듯 광주에는 빛 좋은 개살구마냥 남 좋은 일만 벌일 것이 아니라 자신이 처한 현실에서 소박하더라도 진솔한 대안을 찾는 발상이 필요하다.

예컨대 광주에 자리 잡은 기존 자동차산업과 가전산업 등 연관 제조업 부문을 특화시키거나, 배후지 담양 기반의 전통 죽세공예를 현대적 디자인산업으로 전환시키는 등 제조생산 기반을 확충하고 이 분야에 주력하는 것이 훨씬 더 현실적일지 모른다. 특히 대나무의 소재적 가능성은 전통공예의 좁은 틀에서만 볼 성질은 아니라고 본다. 가구디자인 등 현대적 라이프스타일에 적용할 수 있는 다양한 제품디자인 전략과 연계시키면 광주의 제조업 부문과 함께 지역특화산업으로 광주에 현실적 도움을 줄 수 있을 것이다. '빛고을' 광주라고 추상적이고 유명무실한 '광산업'에 집착하는 것은 오히려 광주의 앞날을 어둡게 할지 모른다. 따라서 자신의 어떤 도시적 장점을 가꿔 나가야 할지 재검토가 요청된다.

야심찬 '빛가람' 광주·전남 공동혁신도시 디자인은 최근 '2008 한국의 아름다운 도시대상 혁신도시 부문 대상'으로 선정되었다.(사진 64) 나주시 금천면과 산포면 일대 726만 4000제곱미터, 인구 5만 명 규모로 건설될 이 계획은 당국의 발표에 따르면, "수도권을 능가하는 정주 여건을 조성하기 위해 '빛과 물'이 하나되는 상생의 생명도시 건설"을 콘셉트로 한다. 기존의 자연환경을 살려 미래형 첨단도시로 나아가기 위해 녹지와 호수공원 등을 실개천으로 연결해 도시 전체에 물이 흐르고, 수변공간에 보행자 도로와 자전거 도로를 조성한다고 한다. 계획대로라면 친환경적이고 쾌적한 정주를 위한

65-1) 우규승, 국립아시아문화전당 설계 당선작 '빛의 숲' 조감도, 구 전남도청 일대 5만 제곱미터의 공공 조경 공간이 시민공원으로 구도심 중심에 들어설 예정이다(출전 : 국립아시아문화전당 홍보관 자료). 65-2) 국립아시아문화전당 모형. 문화전당의 주요 계획부지는 구 전남도청 뒤편으로 조성될 예정이다. 멀리 문화전당 내부로 흡수될 금남로 민주광장의 모습이 보인다. 65-3) 금남로에서 본 민주광장과 구 전남도청 본관의 야경. 국립아시아문화전당이 완공되면 현재 민주광장의 교통순환 기능은 기존에 비하면 거의 3분의 1로 줄어들게 된다. 도심 활성화를 위한 대안적 모색이 요청된다.

공동혁신도시가 만들어질 것으로 기대된다.

그러나 빛가람 공동혁신도시에는 내용적으로 다음과 같은 복잡한 문제들과 얽혀 있다. 이 계획은 첫째 한국전력을 비롯해 주요 공공기관들이 당초 계획대로 이전하는가의 여부에 따라 성패가 달려 있다. 둘째, 제1단계 정부기관 이전에 이어, 제2단계 절차로 '국가균형발전법' 제정을 통한 민간기업의 지방 이전 추진이 관건이다. 셋째, 광주를 중심으로 혁신 클러스터를 조성하는 초광역권 도시화가 이루어졌을 때 비로소 완성될 수 있다. 따라서 공동혁신도시계획이 성공하기 위해서는 무엇보다 그동안 추진되었던 지방자치와 국토균형발전의 기본틀이 반드시 순차적으로 승계되어야 한다. 그러나 최근 수도권 규제완화를 주장하는 일부 광역지자체의 강한 반발과 새로운 지방행정체제 개편 및 광역경제권 구상 등 새로운 변수와 맞물려 앞으로 어떻게 진행될지 귀추가 주목된다.

IV-2. 문화전당과 맞바꾼 민주광장

광주시가 종합발전전략의 또 다른 축으로 심혈을 기울이고 있는 것은 '문화수도' 내지는 '아시아문화중심도시 조성사업'이다. 홍보자료에 따르면, 이 사업은 "아시아문화교류도시를 비롯해 문화가 경제발전의 동력이 되는 미래형 문화경제도시, 5.18민주화운동의 정신을 살려 민주·평화와 예술적 활동이 어우러진 아시아평화예술도시 조성"을 목표로 한다. 이는 2004년부터 2023년까지 무려 20년에 걸쳐 '국립아시아문화전당'을 중심으로 '핵심문화지구'를 비롯해 7곳의 도시문화지구를 조성하는 대규모 사업이다.

이 중에서 가장 먼저 가시화되고 있는 것은 구 전남도청 일대에 조성되는 국립아시아문화전당(이하 문화전당으로 약칭) 건설계획이다.(사진 65-1/2/3) 이는 건축 디자인이 이미 확정되어 2010년까지 총 7174억원의 예산을 들여 조성될 예정이다. 이외에도 예술인회관, 영상문화시설, 문화전당홍보관 건설 등을 위해 추가로 8759억원이 투입될 예정이다. 그러나 현재 문화전당 건립을 위해 철거된 부지 일대에 도심 공동화가 심각한

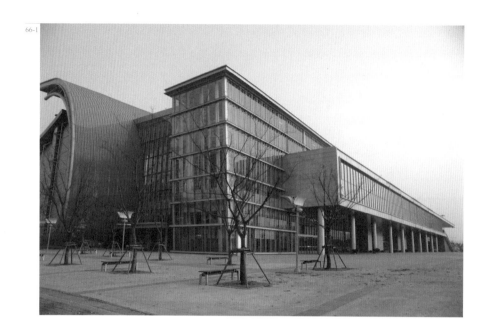

66-1/2) 김대중컨벤션센터(2005). 상무 지구 5.18자유공원 앞에 지하 1층, 지상 4층 규모로, 국제 규모의 전시장, 컨벤션홀, 중소회의실 등이 마련되어 광주시 경제활성화에 기여하고 있다.

문제로 대두되고 있다. 이에 대해 광주시는 도청 이전에 따른 공동화를 막기 위해 단기 사업과 중장기 사업을 포함해 모두 44건을 추진할 계획이라고 한다.

물론 심사숙고해 추진했겠지만, 이 계획은 과유불급(過猶不及)이라는 생각이 든다. 시민들의 풍요롭고 질 높은 삶을 위한 문화도시가 어찌 광주만이 특화해야 할 일인가. 이는 인간이 사는 도시라면 어느 도시나 갖춰야 할 기본에 해당하는 것이 아닌가. 차라리 상무 지구에 세워진 '김대중컨벤션센터'(사진 66-1/2)와 같은 기능이 문화의 전당 자리에 유치되었더라면 오히려 구도심 활성화에도 기여하고 실질적으로 보탬이 되었을 것이다. 가뜩이나 상무 지구 신도심 개발, 운암 지구 재개발, 북서권 신창과 수완 지구 등 대규모 택지 건설로 구도심 인구가 유출되고 있어 문화전당 조성이 구도심 활성화에 얼마나 기여할지 의문이 든다.(사진 67-1~5 : 358쪽)

문화전당 부근 금남로3가에는 몇 해 전 새로 조성된 공원이 있다.(사진 68-1/2 : 359쪽) 기존 한국은행 광주지점이 상무 지구로 이전하면서 멋진 공원으로 탈바꿈한 것이다. 그뿐 아니라 구도심 서쪽의 광주천에도 19.15킬로미터의 구간이 자연형 생태하천으로 정비되었다. 이런 의미에서 문화전당 사업은 도심공간 녹지화에 크게 기여한다고 할 수 있다. 더 나아가 최근 시 당국은 금남로 일대를 가로공원으로 전환시켜 보행자 중심지구로 조성하는 이른바 '금남로 프로젝트'를 추진 중에 있다. 그러나 이로 인해 실질적 주변 삶과 연계된 원도심 활성화가 가능할지는 미지수다. 생각 있는 많은 이들은 국립아시아문화전당 계획이 금남로 민주광장 일대의 교통과 상권 등 장소성을 심하게 변경시켜 아예 오월의 기억은 물론 그나마 구도심에 이어졌던 희미한 삶의 조직마저도 지워 버리지 않을까 우려하고 있다. 또한 광주 시민들 중에는 먹고살 것이 없는데 거대한 공원만 껴안고 살게 될까 염려하고 있는 이들이 많다는 사실에도 주목했으면 한다. 따라서 문화전당 주변부 생활권을 강화시키고, 외곽으로 빠져나간 시민들을 유입시켜 공동화된 구도심을 활성화시키는 보완책이 강구되어야 할 것이다.

67-1~5) 광산구 운남 지구와 수완 지구 일대 전경. 광주광역시의 아파트 주거율은 2007년 현재 약 71퍼센트로 전국 최고 수준에 달하고 있다. 그럼에도 불구하고 운암 지구를 비롯해 북서권 신창·수완 지구 등 대규모 아파트단지가 건설되었다.

68-1/2) 금남로3가의 옛 한국은행 터에 조성된 금남로공원. 1969년 건립된 한국은행 광주지점이 상무 지구로 이전함에 따라 부지공원화가 추진되어 2003년도에 광주시가 매입, 상업부지를 공원용도로 변경하였다.

69-1/2) 광주시청사 앞의 공공디자인 「기원」(祈願, 2005). 이탈리아 디자이너 알렉산드로 멘디니가 디자인한 이 조형물은 계절마다 천을 교체해야 하는 유지관리, 옥외환경에 내구성이 떨어진 천 소재 선택, 미끄러운 타일 바닥으로 악천후 시 사고위험 등의 비공공적 요소들을 지니고 있다.

IV-3. 어릿광대 공공디자인

한편 광주시청사 앞마당에는 '물방울무늬'로 디자인된 조형물 「기원」(祈願)이 세워져 있다.(사진 69-1/2) 지난 2005년 제1회 광주디자인비엔날레를 기념하기 위해 이탈리아 디자이너 알레산드로 멘디니(Alessandro Mendini)의 디자인으로 제작된, 바닥 직경 18미터에 높이가 16.5미터에 달하는 대형 조형물로, 디자인 의도는 '광주디자인비엔날레를 기념하고 시민의 생활 속에 참여의 의미를 주는 조형공간을 제공하는 것'이었다. "광주시민의 소망을 이야기하는 대화의 장소"라고 한다. 그러나 작품 설명문에는 다음과 같은 경고문이 함께 있어 어리둥절하게 한다. "조형물 바닥이 미끄러우니 주의하여 주시고 강풍 시 안전에 위험이 있으니 접근을 금하여 주시기 바랍니다." 어이없게도 이 조형물의 바닥면은 미끄러운 타일로 만들어져 시민 참여라는 원래 의도를 스스로 거부하는 모순된 디자인인 것이다.

게다가 「기원」은 공공디자인으로서 또 다른 문제점을 지니고 있다. 유심히 살펴보니 완성된 지 불과 2년밖에 안 된 조형물이 군데군데 찢어져 볼썽사납게 펄럭이고 있다. 디자이너의 의도에 따르면 계절마다 다른 천으로 옷을 갈아입는다고 한다. 이는 요즘 환경을 고려해 지속가능한 디자인을 강조하는 시대정신에도 어긋난다. 어느새 옷을 갈아입을 때가 되었는지 「기원」은 마치 찢어진 어릿광대의 속옷처럼 너풀거리고 있다. 이런 몰상식한 공공디자인을 위해 무려 7억 5000만원의 시민 혈세를 낭비한 것이다.

이 모두가 일제강점기를 거쳐 타자의 시선에 길들여져 살아온 정체성 부재의 삶이 빚어 낸 결과가 아닌가 싶다. 어쩌면 광주의 도시디자인 문제는 '과잉 디자인'이 문제일지 모른다. 여기서 과잉이란 5.18민중항쟁 등 쓰라린 과거를 문화적 자산으로 승화시키지 못하고 억지스런 포장술에만 몰두한 결과인 것이다.(사진 70-1~11) 문화중심도시라는 미명 하에 의향을 팔아 예향을 내세우면서 언제까지 재주는 광주 시민의 혈세로 부리고, 돈은 외국인과 서울 사람들이 챙겨 가는 빛 좋은 개살구 잔치만 벌일 것인가?

70-1/2/3/4/5) 광주시 지하철은 이용 승객이 적어 만성 적자에 허덕이고 있다. 그러나 지하철 역사와 차량 디자인의 수준은 높은 편이다. 서울지하철과 달리 차량 사이의 연결통로문이 없이 전체가 하나로 이어진 아담한 규모의 차량은 광주의 도시 규모에 잘 어울리는 느낌을 준다. 70-6) 가로시설물—배전반.

70-1~11) 광주시 도시디자인.

70-7) 기능형 가로시설물—버스승강장. 70-8/9/10) 시내버스 도색. 70-11) 가로시설물—예술의 거리 루미나리에 조형물. 광주 예술의 거리는 구도심 동부경찰서 앞 학원가 모퉁이에 위치해 있다. 그러나 최근 이곳에 루미나리에가 설치되어 이국적인 형태와 발광하는 화려한 전구빛으로 정작 화랑과 찻집이 모여 있는 거리의 시선을 떼어 놓고 있어 시민들의 비판이 일고 있다. 무엇보다 루미나리에 발광에 사용된 전구는 대만산, 디자인을 표현한 파이버플레이트는 중국산, 루미나리에 문양은 대만 업체의 디자인 견본에 기초해 수억원의 혈세를 사용했다고 한다. 이는 광산업과 디자인을 전략산업으로 육성한다는 광주시의 미래 비전과 말과 행동이 다른 모습이라 하겠다.

71-1/2/3/4) 국립5.18민주묘지. 72) 상무 지구와 국립5.18민주묘지 사이를 운행하는 518번 시내버스.

IV-4. 518버스의 노래

최근 나는 북구 운정동 국립5.18민주묘지에 갔다 오면서 큰 감동을 받은 적이 있다. 내게 감동을 준 것은 민주묘지에 세워진 40미터 높이의 거대한 추모탑도, 성역화된 광대한 묘역도 아니었다. 이 모두가 마치 액땜하듯 억지로 밀봉시킨 큰 제사상과 같이 박제화된 공간으로 다가온다.(사진 71-1/2) 왜냐하면 수십 년이 지났어도 5공 세력은 반성은커녕 아직도 폭동이라는 입장을 표명하고 "과잉진압의 원인은 시민군들이 제공했다"고 주장하고 있기 때문이다. 작전명 '화려한 휴가'의 책임자는 국가에 환수되어야 할 2205억원의 추징금 선고에 대해 "현금 재산은 29만원밖에 없다"고 당당히 배 째고 있지 않은가. 그뿐이 아니다. 최근 국방부는 역사의 시계를 거꾸로 돌려놓으려는 듯 교과서 개정까지 요구하고 나섰다. 5공 정부의 권력을 동원한 강압정치에 대해 언급한 기존 역사교과서 서술에 대해 국방부가 "민주와 민족을 내세운 일부 친북적 좌파의 활동을 차단하는 여러 조치를 취하지 않을 수 없었다"고 교과서 개정을 요구하고 나선 것이다. 이에 대해 억울한 5.18 원혼들은 말이 없다.(사진 71-3/4) 과연 그들은 저승에서 뭐라 할까?

광주 시내로 돌아오는 518번 버스 안은 평일 오후였던지라 한적했다.(사진 72) 좀 전에 보고 나온 수많은 비문들에 새겨진 억울한 영혼들을 품어 주듯 가을 햇살이 쏟아져 들어왔다. 한데 언제부터인가 나는 차 안에 음악이 흐르고 있다는 사실을 뒤늦게 알게 되었다. 둔한 내 감각 탓도 있지만 눈부신 햇살이 노래와 어우러져 하나가 되어 있었던 것이 원인이었다. 그것은 러시아 음악가 이오시프 코브존(Iosif Kobzon)이 불귀의 객이 된 영혼들의 귀환을 위해 노래한 「백학」이었다. 달리는 '518번' 버스 스피커에서 이 노래, 곧 옛날 드라마 「모래시계」의 주제가를 듣게 될 줄은 생각지 못했다. 나는 운전대를 잡고 있는 기사분에게 눈길이 갔다. 선글라스를 멋지게 낀 젊은 기사였다. 이처럼 감동적인 선곡이 5.18묘역을 지나는 모든 518번 시내버스에 공통적인 것인지 아니면 순전히 선글라스 낀 기사의 개인적 취향이었는지 굳이 확인하고 싶지 않았다. 이러한 발상과 생활 속의 실천이야말로 광주시가 시민의 혈세로 낭비한 그 어떤 공공디자인보다도

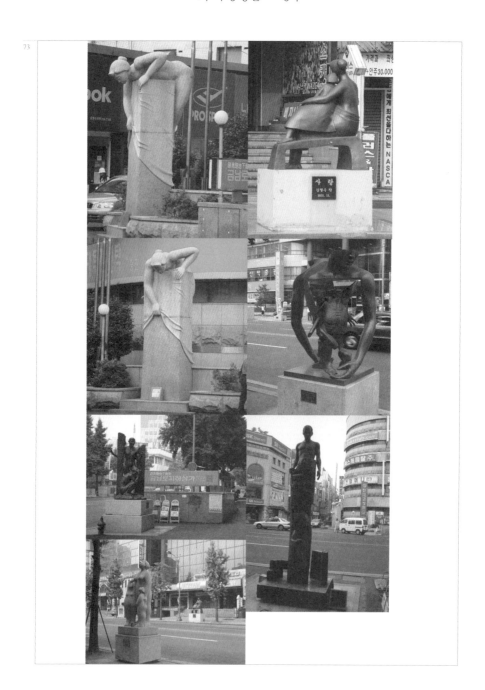

73) 금남로에 도열한 공공미술품들. 공공미술은 금남로의 조형물들처럼 거리의 맥락도 없이 사적인 미술품을
단순히 공공장소로 위치 이동시키거나 도시를 환경 미화하는 수준의 일이 결코 아니다. 공공미술은 도시의 역사
성, 장소의 영혼을 받아내는 영매와 같은 성격이 되어야 한다. 74-1) 광주시 상징캐릭터 '빛돌이'. 74-2/3) 넋
나간 5.18민중항쟁 기념 캐릭터, Nuxee.

더 감동적인 진짜 영혼이 담긴 디자인이라고 생각한다.

어떤 광주인은 이러한 생각이 광주 밖 타인의 시선으로 본 감상주의에 불과하다고 말할지 모르겠다. 그러나 광주의 도시정체성은 518번 어느 버스기사처럼 그 아픔의 역사를 문화적 자산으로 일상 삶 속에서 승화시킬 수 있을 때 비로소 살아날 것이다. 광주의 무등정신과 오월의 기억은 기념비적 재현공간과 각종 조형물, 금남로 가로에 무의미하게 도열한 공공미술(사진 73), 유아용 팬시캐릭터를 방불케 한 광주시 캐릭터 '빛돌이'와 넋 나간 5.18민중항쟁 캐릭터(사진 74-1/2/3), 5.18을 기념해 18층 높이로 지었다는 광주시 신청사, 5.18정신을 기린다고 15.18미터로 세운 제2회 광주디자인비엔날레 상징조형물 등으로 승화되지 않는다.

18층의 시청사를 우러러 보며 5.18민중항쟁이 5월 31일에 일어나지 않은 것이 천만다행일지 모른다는 생각이 든다. 그것은 무등정신은 물론 5.18정신과도 무관한 빗나간 발상이 아닐 수 없다. 이렇듯 광주가 현실에서 벗어나 상투적 위안거리와 덧없는 욕망만을 찾아 나설 때, 도시정체성은 오히려 지워질 것이다. 대안은 거대한 기념비적 개발주의에서 벗어나 무등정신에 기초해 진솔하게 삶을 디자인하는 것이다. 피의 대가로 고작 토건국가식 도시개발을 승계해 빈 껍데기 디자인으로 포장하려는 신개발주의 강박증에서 벗어나야 한다는 말이다. 따라서 최근 삶에 대한 자의식이 도시행정 및 디자인과 맞물려 조금씩 체계를 갖추기 시작한 광주의 디자인은 이제부터 중요한 국면에 접어들었다고 할 수 있다.

울산

선
사
와
현
대
사
이

蔚
山

이제 울산시는 타고난 역사와 문화에 기초해 도시디자인을 총체적으로 펼쳐야 한다. 울산에서 문화예술은 아직까지 공업 생산력을 증가시키기 위한 여가 활동 차원의 오락적 볼거리에 불과하다. 공업도시 나름의 문화예술이 무엇인지 진지한 고민이 시작되어야 한다. 그것은 울산이 품어 온 선사에서 현대의 공업기반들까지 울산의 정체성을 발현하는 토대로 나름의 미학을 발견하고 승화시키는 데서 출발해야 한다는 말이다.

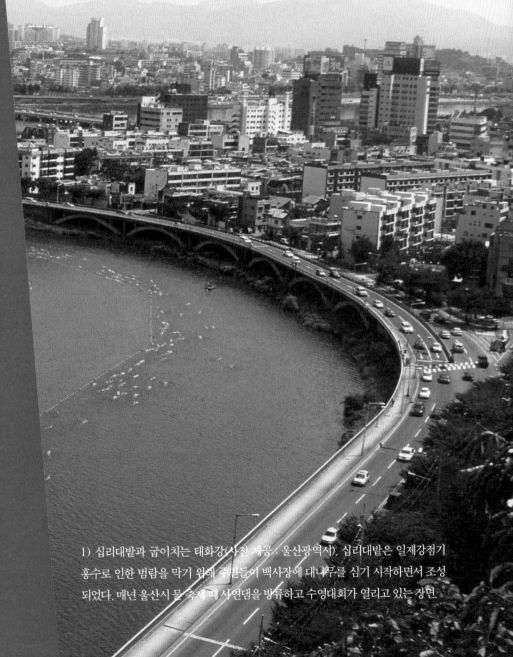

1) 십리대밭과 굽이치는 태화강(사진 제공 : 울산광역시). 십리대밭은 일제강점기 홍수로 인한 범람을 막기 위해 주민들이 백사장에 대나무를 심기 시작하면서 조성되었다. 매년 울산시 물 축제 때 사연댐을 방류하고 수영대회가 열리고 있는 장면.

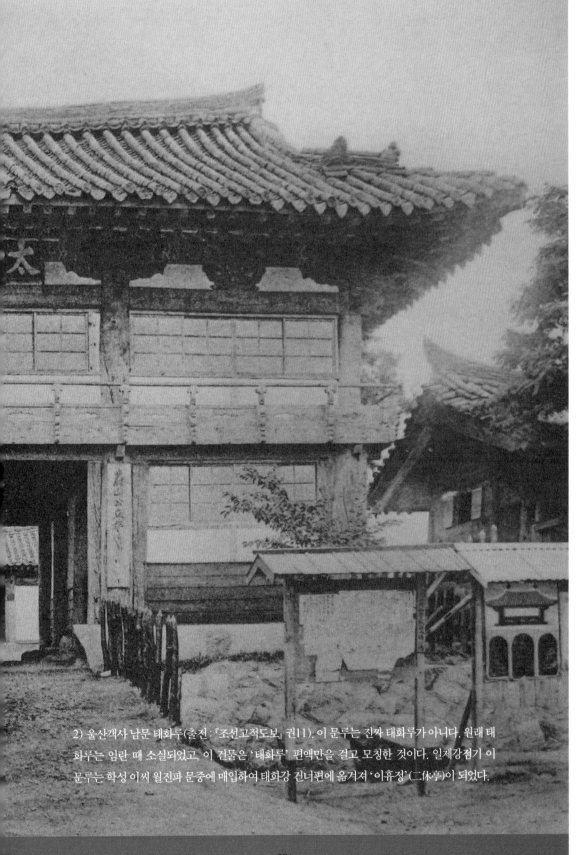

2) 울산객사 남문 태화루(출전：「조선고적도보」 권11). 이 문루는 진짜 태화루가 아니다. 원래 태
　화루는 임란 때 소실되었고, 이 건물은 '태화루' 편액만을 걸고 모칭한 것이다. 일제강점기 이
　문루는 학성 이씨 월진파 문중에 매입하여 태화강 건너편에 옮겨져 '이휴정'(二休亭)이 되었다.

3) 공업탑 교차로(제공 : 울산광역시). 이 사진은 1962년 공업탑 건립 당시 공업도시로서 번영의
염원이 실현된 것처럼 뻗어 나가는 울산의 이미지를 홍보하고 있다.

4) 울산대공원. SK가 울산시에 기부해 2002년 4월 개장한 이 공원은 남구 신정동과 옥동 일대 666만 제곱미터의 부지에 조성되었다. 친환경도시로 향하는 울산시의 첫 포석이었다. 이 공원 조성으로 울산시는 2007년 현재 1인당 녹지공원 조성 면적을 5제곱미터까지 확충해 비로소 전국 평균에 도달했다.

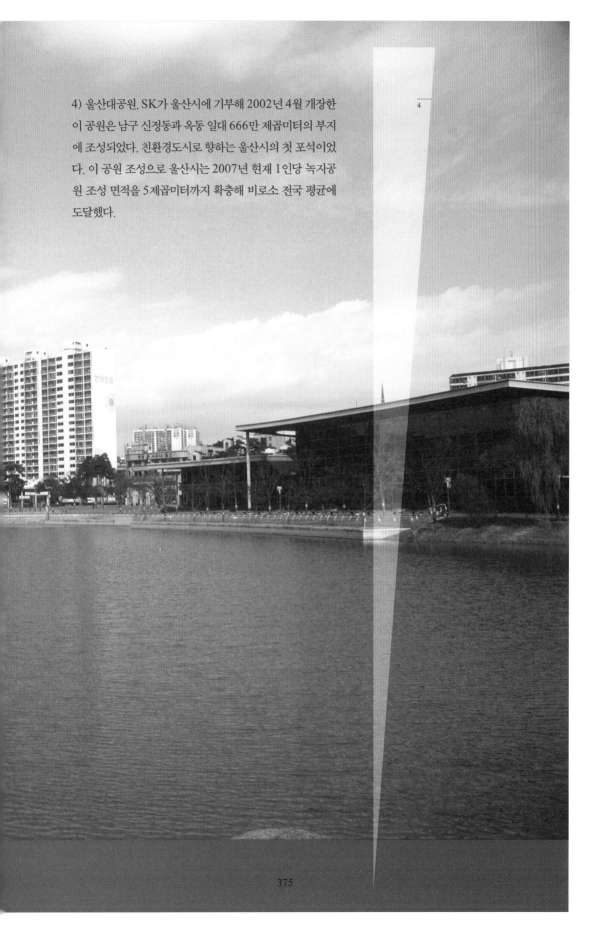

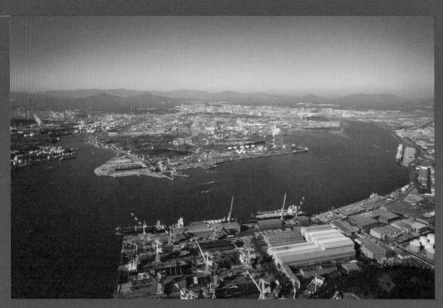

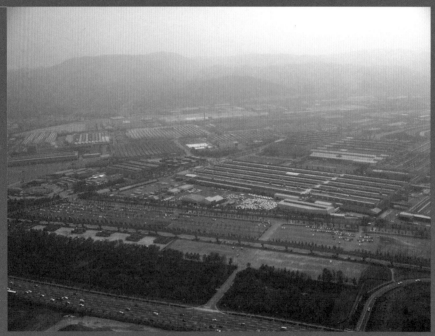

5) 하늘에서 본 울산만 전경(제공 : 울산광역시). 멀리 서쪽과 북쪽에 신불산, 가지산, 고헌산을 병풍 삼아 울주군과 울산시가 펼쳐져 있다. 그 사이로 선이 굵은 태화강이 울산만으로 흘러든다. 오른쪽에 현대자동차 공단에서 현대미포조선소로 이어지는 해안선 건너편에 장생포, 울산항, 석유화학단지가 보인다. 6) 현대자동차 공단. 여러 장의 빨래판을 배열해 놓은 듯 생산라인에 맞춰 줄줄이 이어진 공장들의 모습이 재미있다. 7) 울산시의 도시브랜드 '당신을 위한 울산'(Ulsan for You).

I. 태화강변의 근대화

I-1. '당신을 위한 울산'

비행기가 고도를 낮추자 창밖으로 은빛 햇살에 반짝이는 울산만이 한눈에 들어온다.(사진 5) 동해와 만나는 울산만은 부산의 변화무쌍한 해안선과 달리 선이 굵은 인상을 준다. 멀리 서쪽과 북쪽으로 신불산, 가지산, 고헌산 등 태백산맥 줄기의 높은 산들이 활짝 펼쳐진 병풍을 방불케 한다. 시가지를 가로질러 울산만으로 흘러드는 태화강 또한 넓고 거침이 없다. 울산에 미포조선소와 현대중공업을 비롯해 자동차, 석유화학단지 등 대규모 공단이 들어설 수 있었던 것은 이처럼 선이 굵은 해안지형 때문일 것이다. 비행기가 울산공항에 착륙할 무렵 창밖에 광활한 현대자동차 공단이 펼쳐졌다.(사진 6) 생산 라인에 맞춰 줄줄이 세워진 공장들은 마치 여러 개 빨래판 줄무늬처럼 재미있게 배열되어 있다. 울산 산업공단의 삭막한 풍경에서 점차 재미를 느끼기 시작하면서 울산에 대한 내 눈도 조금씩 트이기 시작했다.

도착장을 나오면서 공항에 붙여진 울산시 도시브랜드가 눈에 들어왔다. "Ulsan For You".(사진 7) 하필 좋은 우리말을 놔두고 왜 지자체들은 이렇듯 영문 일색의 구호를 만드는지 모르겠다. 영문으로 표기하면 뭔가 있어 보이는 모양이다. 어쨌든 이 구호는 울산시가 2004년 도시이미지 마케팅 차원에서 제정했는데, "울산의 정체성 확립과 시민 화합을 도모하여 동북아 중심도시로서의 한 단계 높은 도시이미지를 구현하고자 개발했다"고 한다. 구호의 의미는 "항상 준비된 도시, 울산" 또는 "울산은 당신을 위한다"

란다. '당신을 위한 울산' 구호는 1997년 광역시로 승격된 지 10년이 지난 오늘날, 울산시가 살기 좋고 기업하기 좋은 도시로서 먼저 다가가는 친근한 이미지를 줄지 모른다. 허나 듣기에 따라 묘한 역설을 자아낼 수도 있다. "그동안 울산은 당신을 위하지 않았다"라는 자기고백처럼 들릴 수도 있기 때문이다.

1962년 한국의 '공업중심지'(일명 '특정공업지구')로 지정된 이래, 울산은 수십년 간 석유화학, 자동차, 조선 등 굵직한 산업 개발을 통해 대한민국 경제 성장의 원동력 역할을 해왔다.(사진 8-1/2/3/4) 이로써 울산은 한국 지자체들 중에서 가장 소득 수준이 높고 재정 자립도가 높은 부자도시가 되어 있다.104)

그러나 반면에 치

러야 할 대가도 컸다. 중화학 중공업 발전에 따른 환경 오염과 함께 삭막한 생활환경을 지닌 척박한 공업도시 이미지를 훈장으로 얻었기 때문이다. 오늘날 울산 시내에서 마주치는 공업탑, 산업로, 번영교 등 수많은 흔적들은 영광과 상처를 동시에 지닌 공업도시 울산의 상징이라 할 수 있다. 그럼에도 불구하고 산업화를 통한 '조국 근대화'의 몫은 울산 시민이나 심지어 울산시 자체에도 돌아가지 않았다. 그것은 울산시나 시민의 개별적 삶을 위한 것이 아니었다.

왜냐하면 울산이 이룩한 산업 근대화를 위한 기적은 이른바 '한강의 기적'으로 포장되는 대한민국 전체 국가이미지 구축 과정에 묻혀졌기 때문이다. 공단 공해를 감내하며 살아야 했던 울산 시민들 중에는 자신들을 '인간 필터'였다고 자조 섞인 말을 하는 이들도 있다. 이렇듯 험한 삶을 감내하며 재주는 울산이 부렸는데 '태화강의 기적'을 말하는 사람은 별로 없다. '한강의 기적'만 있을 뿐이다.

8-1) 석유화학단지. 8-2) 현대자동차
1000만 대 수출 기념(제공 : 울산광역시).
8-3) 현대중공업(제공 : 울산광역시).
8-4) 석유화학단지와 가로.

물론 울산시가 이런 맥락까지 깊이 생각하고 '울산 포 유' 구호를 정하지는 않았을 것이다. 그러나 제대로 잘 정한 것 같다. 최근 울산시는 이러한 산업시대가 드리운 그림자에서 벗어나기 위해 부단한 노력을 기울이고 있다. 공단의 악취와 공해에 대한 환경 개선, 오염된 태화강의 수질 개선, 전국 최대 규모의 도심 녹지 공원 조성 등은 특히 괄목할 만하다. 2007년 모 신문사가 주최한 '2008 한국의 아름다운 도시 대상'에서 울산시가 자연·사람·기업이 조화롭게 공존하는 생태 도시상을 수상한 것은 결코 우연이 아니었다.105)

도시브랜드 '울산 포 유'는 남이 아니라 울산 자신을 위한 삶의 가치와 삶터에 대한 문화적 의식을 재고해야 함을 말해 준다. 이는 공업도시·기업도시의 특성을 지속가능하게 유지하면서도 삶터로서 울산의 도시정체성을 스스로 묻고 있는 것이라 할 수 있다. 여기서 시급히 요청되는 것은 '역사·문화 의식'의 보완이다. 울산은 단순히 공업도시로 규정되어야 할 성질의 도시가 결코 아니기 때문이다. 울산의 지층 속에는 지구상 그 어떤 도시에서도 볼 수 없는 선사유적과 맞물린 오래된 땅의 역사가 존재하고 있다. 이런 이유로 나는 울산의 정체성이 '선사와 현대 사이'에 있다고 본다.

104) 그러나 2005년 행정자치부 자료에 따르면, 울산시는 재정 상태와 운영 성과, 즉 살림 상태를 평가하는 '지방재정 건전성' 부문에서 전국 시도들 가운데 최하위를 기록했다. 105) "[한국의 아름다운 도시 대상] 생태도시상 '울산광역시'", 『서울경제신문』, 2008년 9월 23일자.

9-1) 대곡천과 엎드린 거북 형상의 반구대. 9-2) 사연댐으로 물이 차 있는 반구대 모습. 9-3) 반구대 암각화. 사연댐 건설로 물에 잠겨 수중 매장문화재가 되어 1년 중 4월 건기에만 모습을 드러낸다. 10) 사연댐. 1965년 울산의 공업용수를 공급하기 위해 건설되었다.

I-2. 선사유적의 보고

인구 110만의 울산광역시는 4개의 자치구와 울주군으로 이루어져 있다. 이 중 울주군은 울산시 서부에 위치해 있다. 해발 1000미터 이상의 산악 지형 탓에 울주군은 가지산 도립공원, 온천, 신불산 억새평원과 파래소폭포를 비롯해 주산인 고헌산 일대 수많은 사찰과 지석묘 등 수많은 문화유적을 품고 있다. 무엇보다 이곳엔 세계에서 유래가 없는 선사시대 암각유적이 비교적 청정 환경에 위치해 있다.

태화강을 서쪽으로 거슬러 올라가면 태화강 지류 중에서 가장 긴 대곡천이 나온다. 대곡천은 울주군 두서면에서 발원한다. 이곳 상류에 가면 흡사 거북이 한 마리가 넙죽 엎드린 형상을 하고 있는 절경, 반구대가 있다.(사진 9-1/2/3) 언젠가 해직기간 중에 나는 한여름 무더위 속에 유배자의 심정으로 이곳을 찾은 적이 있다. 반구대는 고려 말 포은 정몽주가 권간(權奸)의 모함을 받아 언양으로 추방, 유배되어 거닐던 곳으로 유명하다.106) 비록 포은 선생처럼 짚신 신고 지팡이를 짚진 않았지만 나는 그의 자취에서 동병상련의 아픔을 나눌 수 있을까 싶어 반구대를 소요했다. 포은이 세상을 떠나고, 훗날인 1713년 언양 사림은 이곳에 머문 포은을 기려 반구대 남쪽 옛 절터에 반구서원(盤龜書院)을 건립했다고 한다. 역사의 호흡은 한 사람의 생애를 영원히 숨쉬게 해준다.

반구대를 휘감아도는 물길을 따라 좀더 가니 유명한 '대곡리 암각화'가 나왔다. 반구대 인근에 있기 때문에 '반구대 암각화'라고도 부른다.(사진 11-1/2 : 382쪽) 1995년 국보로 지정된 너비 10미터, 높이 3미터의 이 암각화에는 사람(14점), 배와 어로 장면(5점) 그리고 수많은 육지 동물과 고래·상어 등 바다동물들이 새겨져 있다. 세계 암각유적지 중에서 유래를 찾을 수 없는 포경 장면이 묘사되어 있을 뿐만 아니라 옛 울산인들의 삶이 고스란히 기록되어 있는 것이다.

그러나 반구대 암각화는 1965년 울산의 공업용수를 공급하기 위한 사연댐(사진 10) 건설로 물에 잠겨 수중 매장문화재가 되어 버렸다. 다만 1년 중 건기인 4월에만 모습을 드

106) 송수환, 『울산의 역사와 문화』, 울산 : 울산대학교 출판부, 2007, 284쪽.

11-1) 반구대 암각화 자료 사진. 11-2) 반구대 암각화 탁본(소장 : 국립중앙박물관). 12-1/2) 천전리 각석. 대곡천 상류에 위치한 이 각석은 인공으로 15도 정도 기울어진 적색 점토암으로 신석기 시대 이래 그림과 글씨가 새겨져 있어 마치 현대의 평판 디스플레이를 방불케 한다. 12-3) 천전리 각석 세부(촬영자 미상).

13) 천전리 공룡발자국 화석. 천전리 각석이 있는 개울 건너편에 약 1750제곱미터 면적의 바위에 위치해 있다.
초식공룡 울트라사우루스를 비롯한 용각룡 열 마리와 중형 초식공룡 등의 발자국이 200여 개에 이른다. 14) 예
식장이 들어서 있는 곳이 옛 태화루(대화루) 자리다. 울산시가 이곳에 태화루 복원 및 공원화사업을 추진하고 있
다. 절벽 아래에 수심이 깊은 곳이 '황룡연'이다.

러내 운때가 맞은 사람들만이 볼 수 있을 뿐이다. 그동안 반구대 암각화 일대는 차량 진입이 어려웠던 덕에 선사시대의 경관을 지닌 매우 드문 장소였다. 실제로 답사해 보면 이곳에는 당장이라도 공룡들의 울음소리가 들릴 것 같은 태고의 신비감마저 감돌았다. 그러나 최근 이곳에도 개발의 삽질이 시작되어 원시적인 옛 경관을 기억하는 많은 이들을 안타깝게 하고 있다.

대곡천 상류(사진 12-1/2)에는 반구대 암각화뿐만 아니라 '천전리 각석'(사진 12-3)도 있다. 이는 가로 9.7미터, 세로 2.7미터의 직사각형으로 이루어진 적색 점토암인데, 바위 윗부분이 15도 정도 기울어져 있다. 학술조사에 따르면, 이 경사는 바위에 그림을 새기기 위해 일부러 깎아서 만들어진 것이라고 한다. 자연적으로 암각화가 비를 피할 수 있는 지붕을 만든 셈이다. 이곳은 선사시대에 풍요와 다산을 염원한 종교적 장소이자, 신라의 화랑들이 풍류와 심신연마를 위한 도량으로 삼았던 곳이라고도 한다.

일전에 나는 졸저 『필로디자인』에서 이 각석 암각화가 평면 위에 여러 겹의 이미지를 새겨 놓았다는 점에서 오늘날 최첨단 'PDP'나 'LCD' 같은 초대형 평판 디스플레이의 원조라고 말한 적이 있다. 실제로 각석을 살펴보면 오랜 세월에 걸쳐 중첩된 이미지들이 새겨져 있다. 예컨대 각석 속에는 신석기시대의 말[馬]로 추정되는 동물상, 청동기시대 새겨진 각종 기하학적 추상 문양, 신라의 화랑들이 새겨 놓은 300여 자의 한자 명문 등이 보인다. 이곳에는 사람만이 아니라 공룡들도 흔적을 남겨 놓았다. 나는 각석이 위치한 개울 건너편에서 1억 년 전 전기 백악기에 살았던 초식공룡 울트라사우루스를 비롯해 여러 유형의 공룡들이 배회했던 모습이 남아 있는 발자국화석을 볼 수 있었다.(사진 13) 선사시대 공룡발자국과 현대 공업도시 사이를 연결 짓는 시간의 켜가 존재하는 곳은 아마 지구상에 울산밖에 없을 것이다.

I-3. 태화강의 추억

이처럼 태고의 역사를 간직한 보고(寶庫)인 대곡천은 다시 태화강으로 흘러들어 울산시의 도심 한가운데를 흐르고, 북쪽에서 유입된 동천강과 만나 울산만과 동해로 흘러간

15-1) 염포 개항지 표석. 태종 7년(1407) 부산포와 내이포(진해)에 왜관이 설치된 데 이어 태종 18년(1418) 울산 염포에 왜관이 설치되어 왜인들과 무역을 시작했다. 15-2) 현대자동차 공장이 들어서기 전인 1971년의 북구 염포동 일대 모습(출전 : 『울산, 어제와 오늘』, 32쪽). 16-1) 장생포 고래박물관. 2005년 귀신고래의 동상이 있던 장생포 해양공원 내에 고래박물관이 건립되었다. 16-2) 고래박물관 내부 전시. 16-3) 장생포에 버려져 있던 포경선 제6진양호(2003년 촬영). 16-4) 고래박물관 옆에 복원 전시된 포경선 제6진양호.

다. 태화강의 본류는 마치 거대한 대동맥과 같다. 울산 토박이들의 표현대로 '굽이치는 일백리 태화강'이라는 말이 실감나게 느껴진다. 태화강을 따라 삼호교와 태화교 사이에는 운치 있는 '태화강 십리대밭'이 자리 잡고 있다.(사진 1 : 368~369쪽) 이곳은 일제강점기 때 홍수로 인한 범람을 막기 위해 주민들이 백사장에 대나무를 심기 시작하면서 오늘에 이르렀다고 한다.

시원한 태화강 십리대밭의 풍경을 배경으로 강줄기가 태화교와 만나는 북쪽 절벽에 예식장 건물이 눈에 띤다. 이곳이 고려 때 성종이 울산(당시 흥려부)을 지나다가 거동하여 신하들과 잔치를 열었다는 누각 태화루(太和樓)가 있던 곳이다. 『영남읍지』(1895) 지도 등에 표시되어 있듯이, 이 부근에는 훗날 울산도호부의 사직단이 위치해 있었다. 당시 이 누각 아래 수심이 깊은 곳은 황룡연(黃龍淵)이라 불렸다.(사진 14) 『신증동국여지승람』 '누정' 편은 태화루를 '대화루'(大和樓)로 표기하면서 다음과 같이 설명하고 있다. "큰 내가 남쪽으로 흐르다가 동으로 꺾이는 곳에 물이 더욱 넓고 깊으니 이곳을 황룡연이라 한다."

이처럼 옛 태화강은 풍류와 경승(景勝)의 추억을 품고 울산만에 도달했던 것이다. 이곳에서 태화강의 역사는 왜구와의 국제교역뿐 아니라 포경업으로 번창했던 풍요의 추억과도 만난다. 남해안 포구에 출몰해 노략질을 일삼던 왜구는 고려시대에도 큰 골칫거리였다. 이에 조선 정부는 건국 직후 회유책으로 왜구에게 자유교역을 허가했다. 그러나 그들의 행태가 갈수록 문란해지자 태종 7년(1407)에 부산포와 내이포(진해)에 왜관을 설치하고 이어서 태종 18년(1418)에 울산에 염포(鹽浦)를 설치해 교역 장소를 제한했다. 오늘날 현대자동차의 수출전용부두가 바로 흔적도 없이 사라진 염포였던 것이다.(사진 15-1/2) 최근 과거 이 지역 일대에 자주 출몰하던 귀신고래의 동상이 있었던 장생포의 해양공원 자리에는 고래박물관이 건립되었다.(사진 16-1/2/3/4) 이는 다양한 포경유물들을 수집, 보전 및 전시해 고래잡이 전진기지였던 옛 장생포의 삶과 역사를 말해 주고 있다.

울산의 문화유산은 여기서 끝나지 않는다. 울산은 여러 성곽들로 이루어진 읍성도시였다. 조선시대 고지도 속에 울산과 언양은 각기 성곽을 가진 읍성도시로 표시되어 있다.

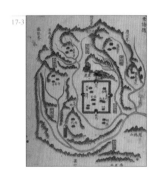

17-1) 병영성 성곽지. 중구 동동, 서동, 남외동(구 병영동) 일원. 1417년(태종 17년)부터 1874년(고종 31년)까지 존속한 '경상좌도 병마절도사'의 '영성'(營城)에서 유래했다. 『여지도서』에 따르면 성의 둘레는 9316척, 높이 12척이었다. 남북으로 뻗은 구릉 사이를 성내로 구릉 정상부에 석축을 쌓았다. 정유재란 때 왜군이 성곽 해체 후 성돌로 울산왜성(학성)을 축조했다(출전 : 김선범, 『도시공간론 : 울산의 도시성장과 변화』, 86쪽). 17-2) 병영성 지하차도. 병영동 일대 교통 문제를 해결하기 위해 구릉 위에 위치한 성곽 유허 밑으로 2005년에 지하차도가 개통되었다.

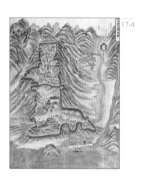

17-3) 『여지도』 '언양현'에 표시된 언양읍성. 울주군 언양읍 동부리 일원. 울산 지방에서 유일하게 평지에 축성된 정방형 읍성으로 신라시대 이후 17세기까지 여러 차례 확장 개수되었다. 조사에 따르면 380미터×360미터의 사각형으로 4대문과 十자형 도로망을 갖추고 동서를 관통하는 수로가 있는 것으로 밝혀졌다(출전 : 『도시공간론 : 울산의 도시성장과 변화』, 85~86쪽). 17-4) 『1872년 지방지도』 '울산 서생진지도'. 임진왜란 때 울주군 서생면 서생리에 왜군이 해발 200미터의 산정에 3개의 계단으로 축성한 전형적인 왜성으로 서생포 왜성이라 불린다.

이 지역은 1018년 고려 현종 때 왜구의 침입에 대비해 최초로 방어사(防禦使)를 둔 이래 국방의 요지였던 것이다. 성곽도시로서 울산의 성격을 규명한 울산대 김선범 교수에 따르면, 오늘날 울산시 지역에는 문헌과 실제 조사로 파악된 것만 해도 읍성 2개소, 왜성 3개소, 산성 11개소, 병영성 3개소로 무려 19개소에 이른다.(사진 17-1/2/3/4/5) 그러나 현재 실제로 성곽 터를 파악할 수 있는 곳은 울산읍성, 언양읍성, 병영성, 울산왜성, 서생포왜성의 5개소뿐이다.

이와 같이 울산은 삭막한 공업도시가 아니라 역사문화의 자산이 풍부한 도시이다. 그럼에도 불구하고 일부 울산시민들은 역사가 부재하다는 말을 한다. 역사가 부재한 것이 아니라 의식이 부재한 것이다.

17-5) 태화강 학성교에서 바라본 울산왜성. 다리 끝자락의 구릉이 울산왜성이다. 그 왼쪽에 보이는 두 개의 구릉이 고읍성으로 추정되는 학성이다. 울산왜성은 정유재란 때 왜장 가토 기요마사(加藤淸正)가 산 정상을 깎아 울산읍성과 병영성을 해체한 석재를 옮겨 쌓았다. 성의 본래 이름은 도산성(島山城)이며, 성의 형태가 전형적인 계단식 축성법의 왜성으로 시루를 닮았다 해서 부산의 증산(甑山)처럼 증성(甑城)이라 불리기도 한다. 『해동지도』와 『영남읍지』 등 고지도에 증산으로 표기되어 있다.

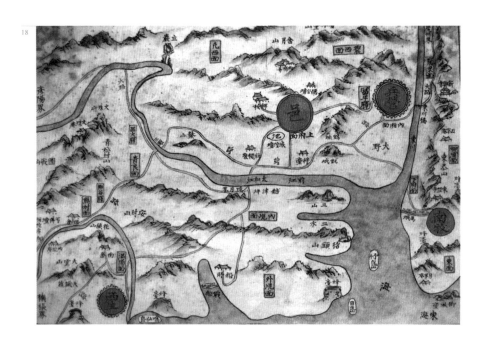

18) 『영남읍지』 '울산부' 지도. 읍치 북쪽에 주산 함월산, 백양사, 향교가 보인다. 남쪽에 표시된 장대(將臺)는 읍성 남문 강해루로 추정된다. 동편에 학성과 증산이 표시되어 있는데 바로 이 학성이 고읍성이다. 증산은 울산왜성으로 현 학성공원 자리다. 서쪽에 굴화(屈火)와 언양계, 동천 옆 병영진과 큰들[大野], 태화강 건너 삼산(三山), 방어진의 남목(南牧), 남쪽으로 온양면과 서생진 등 옛 울산의 주요 장소들이 눈에 띈다.

II. 표백된 도시, 남은 건 '역사의 부스러기'뿐

II-1. 희박한 역사의식

최근 울산광역시는 태화강 생태공원화, 강동권 휴양도시 개발, 세계옹기엑스포 개최 등을 통해 생태·복지·문화도시로 나아가는 여러 목표를 추진 중에 있다. 그러나 울산이 과거 공업도시에서 벗어나 한 단계 더 나아가기 위해서는 우선 역사의식부터 개선해야 한다. 왜냐하면 울산만큼 도시공간 속에 새겨진 시간의 켜와 기억 자체가 사라진 도시도 흔치 않을 성싶기 때문이다. 이러한 업보가 울산에 대한 이해뿐 아니라 소통까지 어렵게 한다. 울산 시민들은 울산에 역사가 부재하다고 생각하고, 문화유산과 기록에 관심이 없기 때문에 '울산학' 연구의 기반 자체가 형성되어 있지 않다. 이는 요즘 부산과 인천 등 다른 지자체들이 역사·문화적 정체성을 찾기 위해 지역학 연구에 관심을 쏟고 있는 것과는 매우 대조적이라 할 수 있다. 이런 맥락에서 미약한 자료와 희미한 구전 조각들에 의존해 울산의 도시사를 추적해 보기로 한다.

II-2. 성곽도시, 울산

울산은 앞서 언급했듯 울산읍성과 언양읍성을 비롯해 영성(營城), 진성(鎭城), 왜성(倭城) 등 많은 성들이 존재하는 '성곽도시'다. 이는 울산이 예로부터 전략적으로 중요한 곳임을 말해 준다. 이 중에서 울산읍성은 조선시대 읍치가 시작된 이래 일제강점기 식

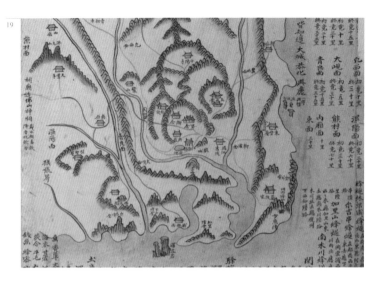

19)『해동지도』'울산부'. 울산읍성은 임진왜란 때 울산왜성 축성을 위해 허물어진 이래 고지도 속에서도 사라
져 버렸다. 그러나『해동지도』는 읍성의 남문 강해루(江海樓)를 표시하고 있어 주산 함월산 자락에 위치했던 옛
읍성 공간을 보여 주고 있다. 병영성이 좌병영으로 표시되어 있다.

20-1) 동헌 정문 앞 전경. 동헌은 옛 울산읍성의 중심으로 현재 울산우체국이 들어서 있는 자리는 치안 담당 토
포청(討捕廳) 자리였고, 그 옆에 사령과 관노가 각기 기거하는 사령방(使令房)과 관노방(官奴房)이 붙어 있었
다. 20-2) 동헌의 정문 '학성도호부아문'(鶴城都護府衙門). 원래 2층 누문 형식이었던 원형과 다른 모습이다.
20-3) 동헌의 중심건물 반학헌(伴鶴軒)과 내아(內衙). 울산도호부 수령의 집무실과 살림집. 반학헌은 1681년
에 최초 건립되었고 1763년 재건축, 일제강점기 때 군청 회의실로 사용되었다가 1981년 현재 모습으로 원형
과 상관없이 복원되었다.

민도시의 모태 공간이라 할 수 있다.(사진 19) 1477년 조선 성종 때 축성된 울산읍성은 원래 1384년 고려 우왕 때 처음 축성된 것을 중축한 것으로 알려져 있다.『울산향토사연구』에 따르면 왜구의 해안 지방 약탈 행위는 고려 우왕 때 절정에 달했다고 한다.107) 울산읍성은 고려 말 왜구의 내륙 침입을 막기 위한 연해읍성(沿海邑城)의 필요성에 따라 축성되었던 것이다. 이는 시기적으로 같은 목적을 위해 축성된 부산의 동래읍성보다 3년 앞선 것이다.

한데『신증동국여지승람』은 울산읍성에 앞선 '고읍성'(古邑城)이 있었다고 전한다. 고읍성은 고려 때 쌓은 것으로 신읍성의 절반 정도에 이르는 작은 규모였다. 그 위치는 현재 학성공원(울산왜성) 옆 구릉지로 추정된다.『영남읍지』에는 울산왜성인 증산 옆에 학성(鶴城)이 선명하게 표시되어 있다.(사진 18 : 390쪽) 마치 학이 날개를 펼친 모습과 같다고 해서 붙여진 이름이었다.

울산읍성의 성곽 둘레는 3639척(약 1.7킬로미터), 높이 15척(약 7미터)에 달했던 것으로 알려져 있다.108(사진 20-1/2/3) 읍성의 주요시설과 건물들은 서쪽의 동헌과 내아(內衙), 동쪽의 객사(현 울산초등학교)(사진 21)를 중심으로 배치되었다.예컨대 현재 동헌 옆에 있는 울산우체국은 치안을 담당하는 토포청(討捕廳) 자리였고, 그 옆 서쪽에 사령과 관노가 각기 기거하는 사령방(使令房)과 관노방(官奴房)이 붙어 있었다. 동헌의 정문은 2층의 누문 형태인 '가학루'(駕鶴樓)였다. 가학루가 현재와 같이 단층 문이 된 것은 1980년대에 고증 없이 복원사업이 추진된 탓이다. 동헌 건너편에는 향교 출입을 못하는 이들을 모아서 교육하는 양사재(養士齋)를 비롯해 양무당(養武堂) 등이 위치해 있었다. 오늘날 동헌 앞에 있는 양사초등학교의 이름은 바로 이 양사재에서 유래한 것이다. 이 학교는 원래 울산에 거주하는 일본인 2세의 교육을 위해 1907년 7월에 설립된

107) 이유수,『울산향토사연구』, 울산 : 울산향토사연구회, 1991, 141~142쪽. 108) 김선범,『도시공간론 : 울산의 도시성장과 변화』, 울산 : 울산대학교 출판부, 1997, 101쪽. 반면『신증동국여지승람』에 울산읍성의 규모는 다음과 같이 나와 있다. "석축이며 둘레는 3635척, 높이는 10척이며 안에 우물이 여덟이 있다."『신증동국여지승람』, 300쪽.

21) 울산객사 학성관(출전 : 『조선고적도보』 권11), 건립 연대 미상. 울산객사는 1907년 울산공립보통학교(현 울산초등학교)가 설립되면서 해체되었다. 22) 현 울산초등학교 앞. 옛 울산읍성의 공간적 중심으로 이곳에서 남쪽 태화강 울산교로 이어지는 네거리에 남북 간선로와 동서 간선로가 있었다. 일제강점기에 사진에 보이는 남북 간선로가 번화가 혼마치(本町)였다.

울산공립심상소학교였는데109) 해방 후 개명되었다.

객사 자리에 울산공립심상소학교와 함께 이보다 3개월 앞서 울산공립보통학교(현 울산초등학교)가 설립됨으로써 근대식 교육을 위해 옛 읍성 공간의 중요한 장소성은 해체되어 갔다. 한편 객사 공간은 2중 구조로 이루어져 남쪽 외문인 '태화루'(太和樓)를 지나면 중문인 '제승문'(制勝門)이 나온다. 외문과 중문 사이의 양쪽에는 공방과 약방이 위치해 있었다. 중문을 통과하면 본관인 학성관을 중심으로 동청과 서청이 위치했다. 한데 여기서 말하는 학성관의 남문 '태화루'는 원래 태화강 황룡연이 내려다보이는 곳에 있던 누각이 아니라는 점에 주목할 필요가 있다. 태화강변에 있던 태화루는 임진왜란 당시 소실되었고, 이를 애석하게 여긴 울산인들이 학성관 남문에 '태화루' 편액을 걸고 태화루라 모칭했던 것이다.(사진 2 : 370~371쪽, 사진 22)

그러다 일제강점기에 학성관 자리에 교사를 신축하면서 이 남문도 헐리게 되었는데, 이때 학성 이씨 월진파(越津派) 문중에서 매입하여 태화강 건너편에 옮겨 짓고 '이휴정'(二休亭)이라 정호를 붙였다. 오늘날 신정동 아파트 숲속에 위치한 이휴정은 학성 이씨 중 현종 7년 생원시에 급제한 이동영(李東英, 1635~1667)의 호를 기념해 붙여졌다고 한다.

어쨌든 객사의 남문 태화루 앞에서 옛 읍성 남문지까지 이어진 길은 조선시대 울산부 최대의 상권이 형성되었던 대로였다. 일제강점기엔 이를 일본인들이 점유해 '본정통'이라 했고, 오늘날은 '문화의 거리'라 불리는 곳이다. 『영남읍지』에 따르면, 이 대로에 울산부(蔚山府) 장시가 형성되어 있었다. 1930년에 촬영된 흑백사진에는 객사 남문에서 읍성 남문지까지 5일장이 열려 긴 대로를 가득 메운 인파가 압권이다.(사진 21) 바로 이곳이 예로부터 울산 민초들의 경제 중심지였던 '울산시장'이었다. 사진 속에서 인파는 동헌 앞쪽에도 북적이고 있다. 울산부 5일장에서 유래한 울산시장은 원래 동헌 앞길에서 형성되어 객사의 누문 밖 대로까지 확장되었던 것이다. 이런 이유로 울산의 나이든 어르신들 중 일부는 이 대로를 '장터걸이'라고 부르고 있다. 1920년대에 이르러 울산

109) 울산시 문화공보담당관실 편, 『울산시사』, 울산시, 1987, 677쪽.

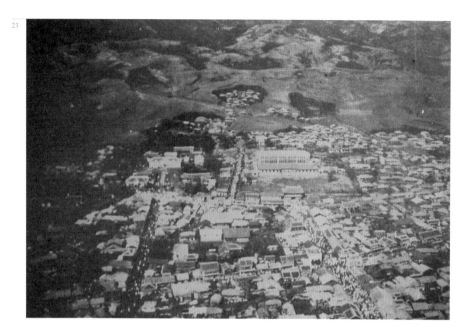

23) 1930년 울산 전경(출전 : 『지리풍속대계』). 시가지 왼쪽 동헌 자리에 들어선 울산군청이 보인다. 오른쪽에 울산공립보통학교 정문이 되어 버린 옛 객사 남문 앞 남북 간선로에 수많은 인파의 모습이 보인다.

24-1) 북문지. 북문은 현재 '동헌서길'과 '기상대길'이 만나는 부근으로 추정된다. 24-2) 동문지. 동헌 앞길의 현 장춘로와 옥교동길이 만나는 지점에 위치했다. 24-3) 남문지에서 본 시계탑4거리. 멀리 울산객사와 남문루가 있던 울산초등학교가 보인다. 바로 이 길이 울산읍성의 중심축을 이루는 남북 간선로이자 일제강점기 본정통이었다. 24-4) 서문지 일대. 현 장춘로 부근 빅세일마트 앞으로 추정된다. 24-5) 남쪽 성곽의 해자 흔적. 성남동 보세거리 맞은편 도랑길에는 옛 성곽의 해자가 하수시설로 사용되고 있다.

시장은 옥교동 중앙시장에 자리 잡으면서 상설시장의 형태로 변화했고, 1937년에 성남시장으로 옮겨 갔다. 이 성남시장 자리(현 성남프라자 일대)110)는 고지도에 '연지'(蓮池)라 표시된 큰 연못 자리였는데, 못이 메워지면서 시장이 들어섰던 것이다.

II-3. 울산읍성지 답사

나는 기존 연구와 현 울산시 중구 일대의 지적도에 기초해 성곽 추정지를 답사해 보기로 했다. 답사에는 울산대 건축과의 김선범 교수111)와 한삼건 교수112)의 연구가 큰 도움이 되었다. 덕택에 성곽이 지나갔던 길들과 일부 구간에선 유구도 확인할 수 있었다. 오늘날 읍성은 사라졌지만 성곽과 해자가 지나간 자리에 도로가 형성되어 옛 읍성지의 존재를 증언하고 있었다.(사진 24-1/2/3/4)

울산읍성은 평지에 축조된 '평지성'으로 알려져 있다. 그러나 답사해 보니 자연 구릉지와 평지가 결합된 일종의 '평산성'(平山城)에 더 가깝게 느껴졌다. 동헌 뒤편의 현 기상대 앞길을 가로지르는 북쪽 성곽 구간은 함월산 자락에서 뻗어 나온 구릉이 평지와 만나는 점이 지대에 해당한다. 이는 산성 구간을 방불케 한다. 북문지는 현재 '동헌서길'과 '기상대길'이 만나는 부근에 위치했던 것으로 추정된다.

동문지는 동헌 앞길의 현 장춘로와 옥교동길이 만나는 지점에 위치해 있었다. 여기서 다시 남쪽 구간으로 이어진 성곽은 옥교동길에서 남쪽의 학성로를 가로지르는 구간에서 샛길 '토리길'과 만난다. 이 길 바닥에는 도랑 덮개가 이어져 있다. 바로 옛 읍성의 해자였다. 해자의 흔적은 남쪽 구간의 성남동 보세거리 맞은편 골목에서도 발견된다.(사진 24-5) 옛 해자였던 토리길을 따라 이어진 성곽지는 학성로를 가로질러 현 '시계탑4거

110) 성남시장은 1990년대 초에 화재로 소실되고, 이 자리에 현재 성남프라자 건물이 들어서 있다. 울산광역시 기획관실 편, 『울산, 어제와 오늘』, 울산광역시, 2005, 147쪽. 111) 김선범, 『도시공간론 : 울산의 도시성장과 변화』. 112) 한삼건, 『지역성을 살린 도시디자인』, 울산 : 울산대학교 출판부, 2004 ; "한삼건 교수의 울산도시변천사", 『울산매일신문』, 2006년 2월 22일~10월 18일.

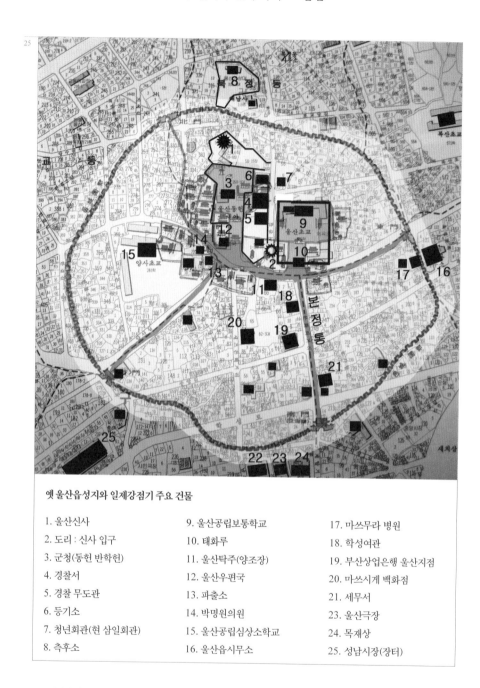

옛 울산읍성지와 일제강점기 주요 건물

1. 울산신사
2. 도리 : 신사 입구
3. 군청(동헌 반학헌)
4. 경찰서
5. 경찰 무도관
6. 등기소
7. 청년회관(현 삼일회관)
8. 측후소

9. 울산공립보통학교
10. 태화루
11. 울산탁주(양조장)
12. 울산우편국
13. 파출소
14. 박명원의원
15. 울산공립심상소학교
16. 울산읍사무소

17. 마쓰무라 병원
18. 학성여관
19. 부산상업은행 울산지점
20. 마쓰시게 백화점
21. 세무서
23. 울산극장
24. 목재상
25. 성남시장(장터)

25) 일제강점기 울산 시가지 주요건물 배치도. 이 배치도는 필자가 1917년 울산군청이 발간한 소책자 『울산안
내』와 울산 역사의 산 증인 이병직 선생에게 받은 구술 증언에 기초해 작성했다.

리' 남쪽 부근에서 남문지와 만난다. 이곳에 울산읍성의 남문인 강해루(江海樓)가 태화강을 바라보며 서 있었던 것이다. 남쪽 성곽 구간은 강해루에서 현 '성남동 보세거리'와 맞은편의 도랑길을 지나 소위 옹수골 부근에서 서문지에 이른다. 서문지는 현 빅세일마트 앞 장춘로 부근에 있었던 것으로 추정된다. 서문지에서 뻗어 나온 성곽의 서쪽 구간은 현 '한결4길'과 '한결3길'을 타고 북문지로 이어진다.

이처럼 읍성은 사라졌지만 동헌을 중심으로 구도심 곳곳에 성곽이 지나간 흔적들이 새겨져 있다. 일부 구간에는 유구도 남아 있다. 그렇다면 울산읍성은 언제 사라졌는가? 정유재란 때 왜군이 헐어 내서 '울산왜성'을 쌓는 데 재활용되어 사라졌다고 한다. 왜성 축성법에 의해 계단식 시루형으로 축조된 이 성을 두고 앞서 1부 '부산' 편에서 언급한 좌천동 '증산'(甑山)처럼 '증성'(甑城)이라 부르는 것도 이 때문이다. 이런 이유로 대부분의 고지도에는 울산읍성이 해체된 후 남겨진 동헌, 객사, 남문(강해루)만 표시되어 있다.

II-4. 1917년『울산안내』

일제강점기 울산의 시가지는 어떤 모습이었을까? 그동안 수집한 내용들을 토대로 시가지의 '주요 건물 배치도'를 작성해 보았다.(사진25) 이는 현 지적도와 울산읍성 위곽 추정도에 기초한 것이다. 그 위에 표시한 배치도는 1917년 울산군청이 발간한 소책자『울산안내』와 울산 역사의 산 증인 이병직 선생(1925년생)에게 구술 증언을 받았다.113)『울산안내』는 '제2회 울산 농수산물품평회'를 기념하기 위한 홍보책자다. 일제는 자신들의 시정 성과를 공치사하기 위해 경성에서 조선물산공진회(1915)를 개최하고 이와 유사한 행사를 박람회 또는 품평회란 이름으로 전국 각지에서 개최했던 것이다. 이 책에는 울산의 인문지리, 농·상·공·어업, 통신과 교통 등 도시 인프라의 현황이 자세히 소

113) 이병직 선생은 울산의 토박이 성씨인 '학성 이씨'로 일제 말기에 진주사범학교를 졸업, 울산시 교육장 등을 역임하며 평생을 교직에 종사한 울산 근·현대사의 산 증인으로 알려져 있다.

26-1) 「울산지형도」(1917, 제공 : 울산대 한삼건 교수). 이 지도는 식민도시화 초기의 공간구조를 잘 보여 주고 있다. 붉은색의 주거지 표시가 주로 옛 울산읍성(왼쪽 아래)과 병영성(오른쪽 위) 일대에 집중되어 있고, 특히 교동, 성남동, 옥교동 일대의 시가지 윤곽선은 옛 울산읍성 서쪽과 남쪽 성곽 구간과 일치하고 있다. 현 성남프 라자 자리에 '연지'(蓮池)라 표기된 큰 연못(　표시)이 보인다. 1937년 연못이 메워지고 성남시장이 들어섰다.

26-2) 학성동 울산역(1935). 원래 울산역은 1921년 현 성남동 중부소방소 부근에 세워졌다. 인구가 급증하면 서 학성동으로 이전했다가, 남구 삼산동 현 역사로 1992년에 이전했다.

개되어 있다. 이로써 1916년 현재 울산에는 조선인 인구가 12만 1700여 명에 달했고, 이미 2590여 명의 일본인이 거주했음을 알 수 있다.114) 내용 중에는 사진자료들도 눈길을 끈다. 예컨대 일본식으로 개조된 객사의 남문 태화루를 비롯해 경찰서, 법원, 우편국, 학성여관, 금융조합 등이 보인다.

울산의 식민도시화는 조선시대 울산읍성지의 켜 위에 덮어 씌워진 특징을 지닌다. 1917년 일제가 제작한 「울산지형도」는 초기 시가지가 읍성 성곽지의 윤곽선을 따라 형성된 것임을 보여 준다.(사진 26-1) 다만 새 도로와 길이 확충되면서 공간 구조에 큰 변화가 발생하기 시작했던 것이다. 예컨대 객사 남문루와 남문지를 잇는 옛 거리가 '혼마치도리'(本町通)로 바뀌고, 이 거리를 중심축으로 급속히 일본인 중심가가 형성되었다. 예로부터 동헌 앞길과 함께 5일장이 열리던 울산시장이 본정통이라 바뀌어 불리기 시작했던 것이다. 1912년 일제가 제작한 시가지 지도에는 이 거리가 아직 본정통으로 불리지 않고 '시장'으로 표시되어 있다. 그러나 점차 본정통에는 점포와 상점이 결합된 가옥 형태의 일본식 마치야(町家) 건물이 들어서기 시작했다.

이 가운데 학성여관은 전형적인 2층 구조의 일식 주택이었다. 『울산안내』에 사진이 소개된 학성여관은 부산상업은행 울산지점 다음의 2순위로 광고를 내면서, "여러 관아의 지정여관"이며 "주인은 스기야마(椙山)"라고 밝히고 있다. 이병직 선생은 이 여관이 실내디자인에 고급 소재를 사용했으며 울산을 방문한 고위급 일인들이 숙박했다고 증언한다. 『울산안내』에는 여러 일본인 회사와 상점 등 51개의 광고가 나오는데, 이 가운데 마쓰시게(松重) 상점이 눈길을 끈다. "현금 박리다매주의"를 선전한 이 상점은 담배에서부터 술, 화장품, 교과서, 학용품, 도자기 등 매우 다양한 품목을 판매하고 있어 백화점을 방불케 한다. 실제로 이병직 선생은 이 상점을 '마쓰시게 백화점'으로 기억하고 있었다.

울산의 도시화에 대한 연구에 따르면, 울산 시가지에서 가장 먼저 개설된 도로는 1915년 동헌 앞에서 남쪽으로 뻗어나와 현 성남파출소에 이르는 길이었다고 한다. 이 길은

114) 長岡源次兵衛 편, 『蔚山案內』, 울산 : 울산군, 1917, 20쪽.

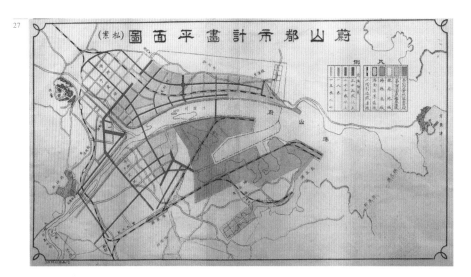

27) 「울산도시계획평면도」(1937, 소장·제공 : 한삼건 교수). 이 계획도는 일제가 울산을 신흥공업도시로서 대륙수송로의 전진 기지인 공업생산 지대로 건설하려 했던 계획을 잘 보여 주고 있다. 현재 공단 지역들의 개발 순서가 색깔로 구분되어 있다. 빨간색 지역은 '제1기 공업지 조성구역'으로 울산항 일대 매축 예정지로 표시되어 있다. 매축되기 전 해안선이 그려져 있다. 녹색 지역은 '제2기 공업지 조성구역'으로 염포동, 양정동, 명촌동 일대 현재 현대자동차 공단 지역과 현 삼성정밀화학 일대에 해당한다. 현재 공단 지역으로 가득 찬 장생포 일대와 남구 여천동 일대에 노란색으로 '주택 지역'이 표시되어 있어 눈길을 끈다. 주택 지역은 염포동과 양정동 북쪽에도 계획되어 있다. 울산역은 성남동에서 학성동으로 이전되어 표시되어 있다.

1921년 울산과 경주 사이를 잇는 경편철도 역사가 들어서면서 구도심에서 남북간을 잇는 제2의 중요한 간선축이 되었다.(사진 26-2) 1938년에 1차 공사가 끝난 학성로는 오늘날 구도심 지역에서 가장 나중에 생긴 도로였다.115) 이러한 도시화는 울산을 대동아 건설에 핵심적 대륙병참기지로 건설하려는 야심찬 목적에 따른 것이었다. 예컨대 중일전쟁 이후 일제는 울산을 계획인구 50만의 신흥 공업도시로서 대륙수송로의 전진 기지인 공업생산 지대로 육성함으로써 일본의 국력 신장을 위한 최적지로 구상한 도시계획을 비롯해 울산과 일본 유야(油谷) 사이에 제2관부연락선을 추진하는 등의 각종 개발 청사진이 발표되기도 했다.(사진 27) 이러한 인식틀에 기초해 일제는 1938년부터 1940년대 사이에 울산만 매축, 공업 지대 조성, 공장유치 등의 공업도시화를 추진했던 것이다.116) 따라서 해방 후 1962년 첫 삽을 뜬 울산공업센터 건설은 전례가 없었던 일이 아닌 셈이다.

II-5. 울산신사 가는 길

울산신사를 찾기 위해 나는 최근 『울산의 역사와 문화』117)를 저술한 송수환 박사께 도움을 요청했다. 수소문 끝에 찾아낸 신사 자리는 어이없게도 현재 동헌의 머리꼭대기에 해당하는 오송정(五松亭) 뒷담 너머였다.(사진 28-1/2/3) 이곳은 현재 방송통신대 학생회관 자리로, 지형적으로는 옛 울산읍성에서 가장 지대가 높은 북쪽 성벽 구간 바로 밑이다. 동헌 부근에서 4대째 살아온 남원덕 옹(1932년생)은 신사의 위치뿐만 아니라 입구에 해당하는 '도리'(鳥居)의 위치도 정확하게 확인해 주었다. 그는 현재 방통대 학생회관의 창고 자리에 신사가 동헌 쪽을 바라보고 서 있었다고 또렷이 기억하고 있었다. 도리는 현 울산초등학교 옆문과 '북정공원' 사이 횡단보도에 위치해 있었다.(사진 28-4) 공간적으로 울산초교 옆의 북정공원에서 '중부도서관'과 '문화의 집'으로 이어지는

115) "한삼건 교수의 울산도시변천사", 『울산매일신문』, 2006년 5월 17자. 116) "한삼건 교수의 울산도시변천사", 『울산매일신문』, 2006년 9월 27자. 117) 송수환, 『울산의 역사와 문화』, 울산 : 울산대출판부, 2007.

28-1) 울산신사의 위치. 동헌 뒤편 오송정 뒤에 있었다. 28-2) 울산신사 터. 현재 방송통신대 학생회관의 창고 자리에 신사가 동헌 쪽을 바라보고 서 있었다. 28-3) 방송통신대 학생회관. 이 건물 뒤편에 신사가 있었다. 28-4) 울산신사 입구 '도리'가 있던 곳. 사진 속 횡단보도 자리에 있었다. 29) 1930년 울산농업학교 제1회 졸업생들의 울산신사 참배 장면(소장 : 울산공업고등학교 역사관, 제공 : 울산대 한삼건 교수).

현 '도서관길'의 언덕길은 신사 경내로 간주된 셈이다. 이 건물들은 일제강점기에 울산 경찰서(현 중부도서관)와 법원에 해당하는 등기소(현 문화의 집)와 같은 대표적 식민통 치기관이었다. 나는 다음과 같이 당시 참배객의 시선과 발길을 따라 신사의 '장소성과 공간의 지배'를 재구성해 보았다.

도리 앞에 다다른 조선인은 신사로 향하는 '숭고한 언덕길'에서 왜소해지는 느낌을 받 는다. 옛 객사 터에 들어선 울산보통학교 왼쪽으로 서슬퍼런 무도관, 울산경찰서, 재판 을 담당하는 등기소가 이어졌기 때문이다. 언덕길을 올라가 등기소 담장을 끼고 왼편으 로 돌아서자, 곧바로 너른 마당이 나온다. 여기선 웬지 숙연한 마음이 들어 옷매무새를 여민다. 이곳은 폐망한 조선을 상징하는 동헌의 북쪽 담장이 끝나는 곳이자, 내선일체 황국신민의 새로운 삶을 다짐하는 곳이기 때문이다. 멀리 서편에 송림 속에 작은 신사 의 옆모습이 눈에 들어온다. 신사는 남쪽 언덕 아래 동헌과 울산 시가지를 굽어보며, 조 선인들은 천황과 한가족이라는 '팔굉일우'(八紘一宇) 사상에 동화해 '황국신민서사'를 암송할 것을 지시하고 있었다.(사진 29)

II-6. 광역시의 조건

그동안 울산 구도심에서 일제강점기와 관련된 흔적들은 깨끗이 표백되었다. 도시의 모 든 증거와 기억들이 지워져 버려 교훈으로 삼을 것도 없다. 예컨대 옥교동 울산읍사무 소를 비롯해 수많은 건물들이 눈먼 행정 탓에 사라진 것이다.(사진 30) 울산읍사무소는 1930년대 초에 세워져 시로 승격(1962)된 후에 현 신정동 청사로 이전하기까지 울산 시청사로서 존재했었다. 디자인사적으로도 가치가 있었던 이 건물은 아쉽게도 보존되 지 못하고 1990년대에 철거되었다.

이제 역사를 말해 주는 것들은 시 외곽에 극소수가 남아 있을 뿐이다. 예컨대 3.1운동이 일어났던 언양장터와 남창장터를 비롯해, 삼호교(1924), 상북면사무소(1932), 언양성 당 본당과 사제관(1936), 남창역과 덕하역 구관사(1935년경) 정도가 희미한 가닥을 이 어 주고 있다.118)(사진 31-1/2)

30) 옥교동 울산읍사무소. 1933년 건립, 1934년 화재로 개축, 1995년 철거(출전 : 『울산, 어제와 오늘』). 이 건물은 시로 승격(1962)된 후 신정동 청사로 이전하기까지 울산시청사로 사용되다가 1990년 옥교동사무소로 사용되었다. 1934년 당시 아르데코풍으로 재건축되고 해방 후 철근 콘크리트 슬라브 구조로 개축되었다. 그러다 1995년 주차장 확보를 위해 새 동사무소를 짓는다는 눈먼 행정으로 철거되어 사라졌다.

31-1) 남창역사(1935). 울주군 온양읍 남창리에 있는 이 역사는 건물의 내외부 재료는 바뀌었지만 건물의 형태와 평면은 거의 변형없이 그대로 보존되고 있다(참조 : 『울산근대문화유산 목록』, 146쪽). 31-2) 남창역 구 관사(1935년경). 남창역 뒤편에는 현재 총 4채의 구 관사가 남아 있어 일제강점기에 대해 증언하고 있다. 관사 중 원형이 잘 보존된 건물 모습.

울산을 답사하면서 줄곧 착잡한 생각이 들었다. 어떻게 역사가 이토록 흔적도 없이 세척될 수 있는가? 물론 급하게 공업도시로 성장하면서 급격한 인구 증가가 한몫했을 것이다. 그러나 진짜 원인은 울산에 암묵적으로 존재하는 역사의식의 부재 때문일 것이다. 사정이 이렇다면 앞으로 광역시 승격에는 기존의 조건과 함께 한 도시의 역사의식도 고려하는 일도 필요할 것 같다. 예컨대 현재는 '100만 이상의 인구, 재정자립도, 자치능력' 등 일반 조건만을 광역시 승격의 기준으로 정하고 있지만 말이다. 따라서 울산의 경우를 교훈 삼아, 광역시 승격 조건에 '문화유산의 보존 관리 및 역사의식'을 추가해야 한다고 본다. 아무리 돈 많은 부자도시라 해도 광역시이기 위해선 기본적으로 자신의 역사를 보존·관리하고 남과 소통할 수 있는 최소한의 '문화의식'이 필요하다는 말이다.

118) 『울산 근대문화유산 목록』, 울산광역시, 2003.

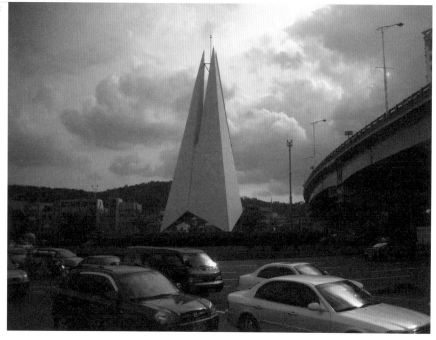

32) 유신탑(1973). 남구 무거동 교차로에 건립된 이 탑은 기적이라는 단어와 민족 재흥의 터전을 울산에 실현하
자는 의지를 담았다고 한다. 공업도시 울산을 상징하는 첫번째 조형물로 외지인에게 강한 인상을 주기 위해 경
부고속도로 울산 구간의 첫머리에 건립되었다(참조:『울산 근대문화유산 목록』, 364쪽).

III. '울산을 위한' 도시디자인

III-1. 타자들의 도시

위에서 울산의 식민도시화와 역사의식 부재의 현실을 언급했다. 한데 이러한 이야기를 듣게 되는 울산인들 입장에서 생각해 보니 "지난 이야기는 말해서 무엇해", "과거에 대한 이런 식의 평가는 쉽고도 간단할 수 있다"는 등 언짢을 수도 있겠다 싶다. 단지 잘못 형성된 울산의 인식틀을 재고해 보자는 뜻에서 한 말이니 너그럽게 이해해 주었으면 한다. 울산인들이 자신들의 도시에 대해 갖고 있는 이미지는 평소에 즐겨 쓰는 언어 속에 잘 담겨 있다고 생각한다. 흔히 울산을 일컬어 "허허벌판에서 일궈낸 신도시"라고 말한다.(사진 32) 맞는 말이다.

울산시가 발간한 홍보사진집들은 대개가 그러한 인식틀에 기초하고 있다. 예컨대 최근 발간된『울산, 어제와 오늘』과『사진으로 보는 울산의 발전사』등의 사진자료집을 보자. 이러한 사진집들은 보잘것없던 황무지가 공업도시로 바뀐 모습을 강조하는데 실제로 보게 되면 경이로움 그 자체로 다가온다. 그러나 이러한 울산의 이미지는 한편으로 울산 시민들에게 가슴 뿌듯한 자긍심을 자극하지만 다른 한편으로 오독의 위험성도 있다. 그것은 가시적 업적 홍보수단으로 동원된 울산의 이해 방식이기 때문이다.(사진 3 : 372~373쪽) 바로 이 대목에서 타고난 울산의 역사와 문화가 가려진다는 데 주목할 필요가 있다.

국권침탈 이후 일제는 자신들의 시정 위업을 널리 알리기 위해 전국 대도시에서 공진

회, 품평회, 박람회 등을 개최하면서 식민통치 전의 전근대적 모습과 놀랍게 변모한 식민지 조선의 모습을 비교하는 각종 전시물을 선보였다. 이때 자주 활용된 매체가 바로 사진이었다. 사진은 있는 그대로의 진실을 담는 것 같지만 실제로는 누군가의 시선과 왜곡이 담겨질 수 있는 '이데올로기의 산물'인 것이다. 마치 '성형수술 전과 후'의 비교 사진을 반복해서 봤을 때 유발되는 광고 효과처럼 조선인들의 인식틀에 제국의 시선과 식민지 근대화의 위업을 각인시켰던 것이다.

이 같은 이미지 학습과 설득에 반복적으로 노출된 울산인들은 점차 자신들의 역사와 문화를 열등하고 무가치한 것으로 여길 수밖에 없다. 이로써 가꿔 나가야 할 소중한 가치들이 사라지고 왜곡된다. 따라서 그동안 울산의 도시디자인은 역사와 문화로부터 우러나온 것이 아닌 식민주의적 시선과 선택에 길들여진 '타자들의 도시화'였다고 할 수 있다. 바로 이러한 과정이 치유되고 바로 잡히지 않은 채 오늘에 이르고 있는 것이다. 다음에서 해방 이후 울산은 어떤 도시화 과정을 거쳤는지 살펴보기로 한다.

III-2. 공업탑 교차로에서

울산 시민들 중에는 울산에 어떤 문화유산이 있는지 알지 못해도, 신정동 '공업탑 로터리'를 모르는 사람은 없다. 바로 이곳이 1960년대에서 1990년대까지 태화강 남쪽 신도심 개발의 중심축이었다. 교차로에서 북쪽으로 향하면 시청과 태화교 너머 구도심과 해안도로 아산로를 거쳐 방어진에 이른다. 남쪽 방면은 온산산업단지와 부산 해운대로 향한다. 동쪽 길은 삼산로 신도심을 가로질러 울산역으로 이어지고, 남동쪽은 장생포와 석유화학단지로 이어진다. 서쪽은 월드컵경기장, 언양, 경부고속도로로 향한다. 이처럼 울산의 모든 길은 공업탑 교차로에서 만나고 갈라진다.

공업탑은 1962년 울산공업센터 건립을 기념해 세워졌다. 이 탑의 기둥에는 당시 인구 10만의 울산에서 계획인구 50만의 번영을 위한 염원이 담겨 있다. 실제로 탑의 비문에는 "공업생산의 검은 연기가 대기 속으로 뻗어 나가는 그날엔 국가의 희망과 발전이 눈 앞에 도래했음을 알 수 있을 것"이라고 새겨져 있다.119) 이 탑의 전체 형상은 바닥면

에서 뻗어 올라간 다섯 개의 기둥이 지구본을 떠받치는 것이 특징이다. 한데 공업탑은 1958년 브라질의 현대 건축가 오스카 니마이어(Oscar Niemeyer, 1907~)가 디자인한 '브라질리아 대성당'(Catedral Metropolitana de Brasília)의 기본 구조와 형태 미학을 공유하고 있다.(사진 33-1/2 : 412쪽) 1950년대 말 브라질은 낙후된 중부 내륙 지역의 개발을 위해 새로운 수도로 브라질리아를 건설하는 계획을 세웠다. 이를 위해 전체 도시디자인을 맡은 인물이 바로 브라질의 전설적 건축가 오스카 니마이어였던 것이다. 그는 인구 50만이 거주할 신수도를 비행기 형태에 기초해 마스터플랜을 짜고 국회의사당을 정점으로 각종 관광서와 주거 지구를 배치했는데, 브라질리아 성당도 그 중 하나였던 것이다.

브라질리아 성당은 대지 위로 솟아오른 16개의 골조기둥이 원형의 예배공간을 감싸고 하늘로 올라가는 특징을 이룬다. 이는 미래지향적 조형성을 표현하는 쌍곡면 구조의 기둥들이 가시 면류관을 형상화한 것으로 유명하다. 이와 유사한 조형성을 지닌 울산 공업탑은 니마이어의 면류관 성당을 연상시키면서도 더 날씬하고 높게 뻗어 올라가 솟구치는 번영에 대한 염원을 담고 있는 듯하다.(사진 34 : 412쪽) 브라질리아 성당이 미래도시의 이미지를 위해 수난의 상징인 가시면류관을 기하학적 역동성으로 형상화했다면, 공업탑은 유사한 구조와 형태로 비약하는 공업도시 울산을 상징했던 셈이다. 공업탑을 바라보면 여러 생각이 교차한다. 그것은 애초에 "공업생산의 검은 연기"로 압축적 경제성장을 일궈 내려 했던 국가적 희망의 상징이었다. 하지만 이로 인해 극심한 공해와 오염을 감내해야 했던 울산인들의 피와 땀이 맺힌 가시면류관의 이중적 의미를 담고 있었던 것은 아니었을까.

III-3. 「울산 큰애기」와 도시화

공업탑이 세워지고 공업단지가 건설되면서 울산시 인구는 1966년과 1974년 두 차례

119) 한국환경사회학회, 『우리 눈으로 보는 환경사회학』, 파주 : 창비, 2004, 63쪽.

33-1/2) 오스카 니마이어,
브라질리아 대성당(1958, 출전 :
http://en.wikipedia.org/wiki/
Image:Cathedral_Brasilia_Niemeyer.
JPG). 브라질리아 대성당은 새로운
수도로 건설된 브라질리아에
국회의사당을 정점으로 세워진 여러
기념비적 건축물 중 하나다. 대지 위로
솟아오른 16개의 골조기둥이 원형의
예배공간을 감싸고 하늘로 올라가는
특징을 이룬다. 미래지향적 조형성을
표현하는 쌍곡면 구조의 기둥들은 가시
면류관을 형상화한다.

34) 거리에서 본 공업탑(1962). 공업탑은 압축적 경제성장을 일궈 낸 희망의 상징이자, 극심한 공해와 오염을
감내해야 했던 울산인들의 피와 땀이 서린 가시면류관이기도 하다.

에 걸쳐 고속으로 증가했다. 첫번째인 1966년은 제1차 경제개발 5개년 계획이 끝난 그 해로 대한석유공사의 정유공장, 영남화학, 한국비료 같은 큰 공장들이 준공되어 공장 근로자가 갑자기 불어나고, 공업단지 조성을 위한 기초 토목공사에 건설노동자가 크게 증가한 시기였다.(사진 35-1/2) 두번째 인구 증가의 변곡점인 1974년은 노동집약적인 현대조선소가 가동되면서 많은 노동자가 유입된 해로 기록되었다.120)

1965년 가수 김상희가 불러 크게 유행한 「울산 큰애기」는 이런 의미에서 역설적인 흥 미를 불러일으킨다.(사진 36) 이는 상냥하고 복스러운 울산 큰애기가 서울로 돈 벌러 간 삼돌이가 성공해 돌아올 날을 기다린다는 염원을 노래했다. 기억을 되살리기 위해 잠시 노래 2절을 읊어 본다. "내 이름은 경상도 울산 큰애기 / 다정하고 순직한 울산 큰애기 / 서울 간 삼돌이가 편지를 보냈는데 / 성공할 날 손꼽아 기다려 준다면 / 좋은 선물 한아 름 안고 온대나 / 나도야 삼돌이가 제일 좋더라."

결국 삼돌이가 서울 가서 생고생하고 있을 때, 1966년부터 큰애기의 울산은 오히려 일 자리를 찾아 전국 일꾼들이 몰려든 기회의 땅이 되고 있었다. 이 무렵 크게 유행한 「울 산 큰애기」는 예로부터 울산에 터 잡고 살아온 토박이들의 삶과 달리 외지 노동자들을 불러 모으는 유혹의 노래이자, 새롭게 정붙이고 살아야 할 신도시 울산의 홍보주제가 구실을 톡톡히 했던 것이다. 지난 2000년 울주군 서생면 간절곶에 「울산 큰애기」 노래 비가 세워진 데 이어, 2004년 울산시는 김상희 씨에게 울산 사람의 아름다운 심성을 널 리 알리고 애향심을 불러일으키는 데 공헌했다고 명예시민증을 수여했다. 허나 이 노래 와 가수의 진짜 공헌은 전국의 노동자들이 무연고의 삭막한 공업도시 울산에 와서 애향 심을 갖고 살도록 크게 기여한 데 있다고 할 수 있다.

1960년대 울산의 도시화 과정에는 엔진 회전수(rpm) 증가에 따라 적당히 기어를 바 꿔 주는 자동차의 변속장치 같은 것이 존재하지 않았다. 쉽게 말해 급속히 증가하는 인 구를 감당하기 위한 도시공간이 제대로 마련되어 있지 못했다. 1960년대 초기 공업기 반 형성 시기를 거쳐 울산에 도시기반이 갖춰지기 시작한 것은 1970년대에 이르러서

120) 뿌리깊은나무 편집부, 『한국의 발견 : 경상남도』, 서울 : 뿌리깊은나무, 1983, 268쪽.

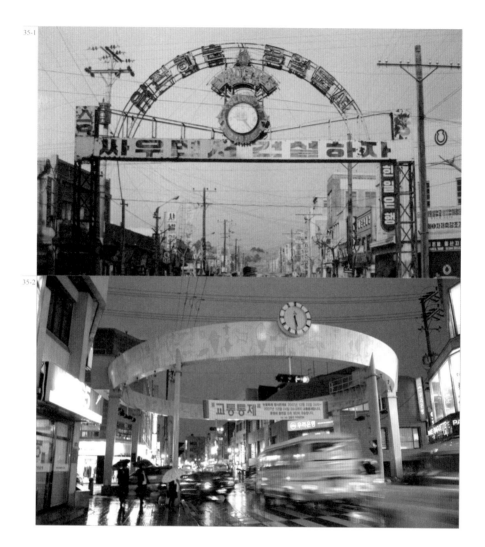

35-1) 성남동 시계탑(1966). '싸우면서 건설하자'는 구호가 눈길을 끈다. 구도심의 랜드마크였으나 1977년에 철거되었다.　35-2) 성남동 시계탑조형물(1998). 1977년에 철거된 시계탑을 새롭게 설치했다. 중구청 안내문에 따르면 울산의 중심을 상징하기 위해 왕관 모양의 원형을 본떠 울산 발전의 모태요 중심지였던 지역을 상징했다고 한다. 원형에는 반구대 암각화가 재현되어 있다.　36)「울산 큰애기」음반 표지(1965)(출처 : http://blog.naver.com/gorisill12/40052707472).

였다. 울산의 도시개발 변천사에 따르면, 이는 1970년대 초 해안가에 석유화학단지와 온산산업단지를 중심으로 산업단지가 조성된 데 기인했다. 1974년에는 현대조선소(사진 37-1~5)가 가동되고 노동자 유입이 급증하면서 1966년에 이어 두번째로 급격한 인구 증가를 기록했다. 1976년 이후 1980년대 중반까지 울산은 자동차와 조선산업이 가동되고 온산산업단지 개발에 따른 급격한 인구 증가로 교통과 주택 등 각종 도시문제가 유발되었다. 이로 인해 구 시가지와 신 시가지의 이원화 현상이 가속화되었던 것이다. 도로망이 오늘날과 같은 틀을 갖춘 것도 이 무렵이었다.121)(사진 38)

1986년 이후 10년에 걸쳐 울산은 중화학공업 중심의 고속성장을 거듭해 전국 7대 도시로 성장했다. 이 무렵 남구 삼산동 일대를 중심으로 시가지가 확장 개발되고, 철도 이설에 따라 울산역 역세권 개발이 추진되어 삼산평야의 계획적 개발이 이루어졌다. 이로써 1990년대 말에 신도심의 중심축은 기존 공업탑 교차로에서 현 롯데백화점 일대로 이동했던 것이다. 1995년 이후 울산은 새로운 성장의 기틀을 마련하기 시작했다. 시가지가 확장된 1995년에 울산시는 울주군을 통합함으로써 천혜의 자연경관을 품을 수 있게 되었다. 1997년 광역시로 승격됨에 따라 마침내 울산시는 자율적인 도시계획과 개발을 추진할 수 있게 자리 잡았던 것이다.

III-4. 공업도시 나름의 문화

이처럼 40여 년에 걸친 울산의 도시 변천은 한마디로 '태화강의 기적'이라고 할 수 있다. 그러나 이 엄청난 속도전의 후유증은 심각했다. 울산인들은 공단 개발의 그림자를 온 몸으로 감내해야 했다. 예컨대 그동안 울산의 1인당 도시공원 면적은 전국 최하위였고, 사회복지시설 역시 광역시 중 최하위였다. 이런 의미에서 최근 남구 신정동과 옥동 일원에 개장해 1인당 녹지공원 조성 면적을 전국 평균 수준(5제곱미터)으로 끌어올린 '울산대공원'은 주목할 만하다.(사진 4 : 374~375쪽) 공원에 들어서면 시원스레 펼쳐

121) 『울산시사』.

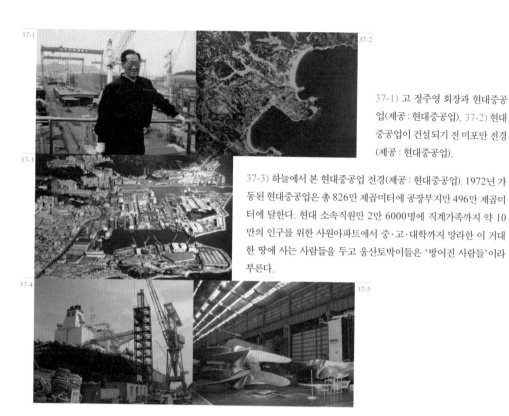

37-1) 고 정주영 회장과 현대중공업(제공 : 현대중공업). 37-2) 현대중공업이 건설되기 전 미포만 전경(제공 : 현대중공업).

37-3) 하늘에서 본 현대중공업 전경(제공 : 현대중공업). 1972년 가동된 현대중공업은 총 826만 제곱미터에 공장부지만 496만 제곱미터에 달한다. 현대 소속직원만 2만 6000명에 직계가족까지 약 10만의 인구를 위한 사원아파트에서 중·고·대학까지 망라한 이 거대한 땅에 사는 사람들을 두고 울산토박이들은 '방어진 사람들'이라 부른다.

37-4/5) 현대중공업 공장 내부.

38) 현대자동차 앞 아산로 기념비. 아산로는 고 정주영 회장의 아호를 따서 기존 '해안도로'를 울산시 지명위원회가 2001년 6월 개명한 이름이다. 이 도로는 북구 명촌동에서 동구 염포동 선내삼거리 사이에 총 길이 4.49킬로미터, 너비 25미터의 왕복 6차선으로 1994년 착공, 1996년에 완공되었다. 39) 현대예술관(1998). 지역 주민의 문화예술 생활화를 위해 연건평 3만 658제곱미터, 지하 3층, 지상 5층으로 예술동, 스포츠동, 업무동으로 구성되었다. 사진 왼쪽이 스포츠동, 오른쪽이 예술동이다.

진 인공 연못과 풍차가 눈에 띈다. 이곳에는 수영장과 헬스장의 시민 체육시설뿐 아니라 생태관과 자연학습원 등의 교양시설이 광활한 녹지공간에 펼쳐져 있다. 이 공원은 1962년 정유공장 설립 이래 울산에서 성장한 기업 SK가 기업이윤의 사회 환원 차원에서 울산시에 기부한 것이다.

SK의 선행은 기업윤리 차원에서 귀감이 될 만한 미담임에 분명하다. 그러나 이는 그동안 환경오염을 삶의 일부로 감내하고 살아야만 했던 울산인들에 대한 최소한의 보상이자 치유였다. 특히 공단 쪽에서 남동풍을 타고 불어오는 냄새는 영화 「찰리와 초콜릿공장」의 초콜릿공장에서 흘러나온 달콤한 냄새와는 성분이 달랐다. 더 큰 문제는 울산에 도시디자인을 위한 밑그림이 없었다는 사실이다. 주로 기업이 뿌리고 거두는 식의 도시개발에 의존했던 것이다. 이는 도시계획뿐만 아니라 문화예술 정책도 마찬가지다. 예컨대 현대중공업은 지역사회를 위한 문화센터 건립 등 문화 인프라 구축과 문화예술 지원사업을 꾸준히 펼쳐 왔다.(사진 39) 그러나 아직까지 울산의 문화적 토양을 자체 배양해 생산하기보다는 주로 서울의 문화예술을 가져다 소비하는 데 초점이 맞춰져 있다. 울산에서 문화예술은 아직까지 공업 생산력을 증가시키기 위한 여가 활동 차원의 오락적 볼거리인 셈이다. 따라서 이제부터라도 공업도시 나름의 문화예술이란 무엇인지 진지한 고민이 시작되어야 한다.

III-5. 혁신도시 블루스

최근 울산시는 중구 우정동 외 10개 동 일원에 '울산 혁신도시' 건설 사업에 착수했다.(사진 40) 이 사업의 목적은 한국석유공사와 한국산업인력공단 등 에너지 및 노동복지 기능군의 11개 공공기관과 연구소를 이전해 부산, 대구, 포항, 경주 지역의 대학, 기업체, 연구소 등과 연계하는 광역 에너지산업 클러스터 조성에 있다. 이 계획으로 "지역의 혁신역량을 제고하고 지방 교육의 질적 향상 및 지역경제의 활성화를 모색한다"는 것이다. 그러나 계획인구 8134세대, 2만 2000여 명이 거주할 이 사업은 마치 함월산 자락을 동서로 썰어 내, 흡사 대규모 병풍을 세우는 일을 방불케 한다.(사진 41) 한국토지

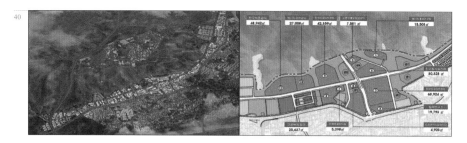

40) '울산 혁신도시' 개발안. 울산시는 함월산 자락에 279만 7000제곱미터의 혁신도시 개발사업을 추진 중이다(제공 : 울산광역시).

41) 함월산 혁신도시 개발지구. 멀리 오른쪽에 울산지방경찰청사가 보인다. 앞으로 함월산 자락에 거대한 병풍과 같은 경관이 펼쳐지게 될 것이다.

42) 삼산동 롯데백화점과 멀티플라자. 43) 태화루 복원사업을 위해 철거된 로얄예식장(1987). 울산시는 이 예식장 부지 일대에 총 488억원의 사업비를 투입해 태화루를 복원하고 야외공원을 조성할 예정이다.

공사와 울산시가 발표한 '혁신도시 추진현황' 보도자료에 따르면, 이 사업은 혁신도시 테마와 함께 함월산 자락에 "도시국가 이미지인 그리스 아크로폴리스의 개념을 도입해 랜드마크 형성"을 목표로 한다.

함월산은 울산의 주산으로 문수산, 무룡산과 함께 울산을 상징하는 성산에 해당한다. 울산 토박이들은 대대로 함월산에 조상의 묘를 쓰고, 봄이면 이 산에 위치한 백양사에 가서 쥐불놀이를 하던 때를 기억하고 있다. 그러나 언제부터인가 아름드리 노송들이 잘려 나가고 함월산의 맥이 끊어지기 시작했다.

결정적 계기는 1989년에 당시 이 지역 출신인 김태호 전 내무부장관의 진두지휘 아래 시작된 이른바 '함월산 택지개발 조성사업' 때문이었다. 이로 인해 2000년까지 산 정상 부위가 무려 122만 제곱미터 이상 깎여 나갔고, 땅값이 치솟은 그 자리에 고급 빌라와 카페촌이 들어섰다. 이곳을 두고 사람들은 '울산 비벌리힐스'라고 부르기도 한다. 한데 산자락에 또 다시 고대 아테네 '아크로폴리스'를 흉내 낸 도시가 세워지는 것이다. 따라서 울산의 도시명도 이 참에 'LA-아테네 부설광역시'로 바꿔야 할 판이다. 이런 테마형 발상은 이미 삼산동 롯데백화점 놀이시설과 그 일대 모텔·유흥가 풍경에 차고 넘친다.(사진 43)

후문에 따르면, 애초에 혁신도시 후보지는 함월산이 아니라 언양 고속철 역세권이 지목되었다고 한다. 그러나 이곳을 놔두고 군이 자연경관과 울산의 진산을 파괴하면서까지 함월산이 대상지로 확정된 데는 이유가 있다. 울산 식자들은 이러한 결과가 옛 울산읍 시대의 '토호 근성'에서 비롯되었다고 본다. 마치 일제 잔재처럼 옛 울산읍 지역의 학맥과 인맥으로 얽힌 인사들이 울산시의 정치·경제·행정을 장악하면서 '우리 울산'의 발전을 우선시하고 외곽 지역인 울주군, 특히 언양을 중심으로 하는 서부 지역을 혁신도시 입지에서 배제한 데서 연유했다는 것이다. 한마디로 토호들 사이에 얽힌 지역 이기주의가 시 행정으로 이어졌던 것이다. 바로 이것이 과거 함월산 택지개발 조성사업에서부터 현재 혁신도시 건설로 이어진 울산시 개발사업의 속내였다.

한데 혁신도시의 토지이용계획을 보면 의심적은 부분이 발견된다. 예컨대 공공청사가 들어설 혁신클러스터 용지의 구성비는 전체 면적(약 280만 제곱미터)의 14.7퍼센트를

차지하는 데 반해 주택건설용지가 24.1퍼센트에 달한다. 울산시와 토지공사는 지형적 특성을 살려 지구 중심을 따라 700만 제곱미터에 달하는 긴 띠 모양의 녹색 가로수길을 조성한다고 한다. 하지만 결국엔 아파트와 주상복합 건물이 산자락을 병풍처럼 에워싸게 될 것이다. 문제는 현재 울산 지역의 미분양 아파트 물량이 엄청난데도 불구하고 혁신도시를 빌미 삼아 또 아파트를 짓겠다는 발상이다. 미분양의 해결책은 투기과열지구를 해제해 아파트 투기를 다시 부채질하고 정부가 혈세로 구입해 주는 방법밖에 없단다. 설상가상으로 부산~울산 간 고속도로가 완공되어 이제 울산 지역 인구가 부산으로 더욱 유출될 전망이다. 현재 울산의 일부 계층 중에는 부산 해운대 신도시에 살면서 출퇴근하는 인구도 꽤 많이 있다. 해운대까지 30분도 채 못 되어 도달하는 새 고속도로가 완공되어 울산의 정주성은 더 큰 위협을 받고 있다. 수영만 마린시티에 최근 내장재에 금이 발린 3.3제곱미터당 4500만원짜리 초호화 아파트의 꿈을 향해 부산으로 빠져나갈 것이다. 이를 막기 위해 누군가는 울산에 다이아몬드가 박힌 '초초호화 아파트'를 짓자고 주장할지 모른다.

III-6. 울산을 위한 진단

최근 울산시는 앞서 언급한 선사문화의 비경이 있는 울주군 두동면 천전리에 136억여 원의 예산을 들여 '암각화전시관'을 세우기 위해 공사에 착공했다. 전시관에는 반구대 암각화와 천전리 각석의 실물모형을 비롯해 세계 암각화 사례들을 수집해 전시한다고 한다. 그러나 문제는 관련 학계와 시민단체 등에서 우려했듯이, "전시관의 위치가 반구대 암각화에서 불과 650미터밖에 떨어지지 않아 자연경관을 훼손하고 암각화의 세계문화유산 등록에 지장을 줄 수 있다"는 점이다. 진짜 시급한 것은 전시관 건립이 아니라 암각화의 보존이다. 전문가들은 사연댐으로 수장되어 갈수록 마멸 정도가 심해지고 있는 암각화 보존을 위해 물길을 바꿔야 한다고 처방하지 않았던가.
코앞에 있는 국보유적 실물의 보존대책은 마련치 않으면서 군이 모형을 만들어 선사유적 환경을 '군이' 훼손시켜야 직성이 풀리는 모양이다. 장생포 고래박물관의 경우, 포

획이 금지되어 사라진 포경업과 멸종 위기에 있는 고래를 위한 교육적 효과가 있어 박물관의 필요성이 대두되었던 것이다. 하지만 암각화의 경우, 실물유적에 대한 보존대책이 무엇보다 시급하다. 아직 암각화 주변에 대한 연구도 제대로 되어 있지 않다. 그나마 이곳에 선사시대의 경관이 고스란히 보존될 수 있었던 것은 차량 진입이 어려웠기 때문이다. 그러나 이제 대형버스 80여 대가 동시에 주차할 수 있는 주차장시설까지 마련되어 암각화 지역이 유원지화될 판이다. 이는 선사 해양유적지를 공업단지 개발사업쯤으로 여기는 발상이라 할 수 있다.

또한 울산시는 소위 '태화강 프로젝트'의 일환으로 태화강에 볼거리를 제공한다고 현재 예식장이 들어서 있는 일대에 사라진 옛 태화루 복원사업을 추진 중이다.(사진 44) 울산시가 이곳에 초고층 주상복합을 건설하려 했던 한 건설회사의 계획을 막은 것은 매우 잘한 일이었다. 그러나 원형도 불확실한 복원을 위해 488억여 원의 예산을 쓰는 것은 볼거리 개발에 안달이 난 강박증세가 아닐 수 없다. 한데 울산시가 복원의 근거로 제시한 사진 속 태화루는 태화루 현판만을 걸어놓은 옛 울산객사의 남문이지 않은가? 차라리 구도심의 랜드마크로 현재 이휴정이 되어버린 객사 남문을 울산초등학교 앞 원래 자리에 복원하는 것이 제대로 된 일이라 할 수 있다. 객사 남문은 사진이 있어 정확하게 원형을 가늠할 수 있기 때문이다.

더 흥미로운 사실은 부정확한 태화루 복원 및 공원화 사업에 무려 488억원 이상을 쓰면서 울산의 역사와 문화가 담겨질 울산시립박물관 건립(2010년 개관 예정) 사업비는 460억원에 불과하다는 점이다. 과연 이 두 사업 중에 무엇이 더 중요한가? 태화강 프로젝트의 최우선 목표가 "안전하고 깨끗하며 생태적으로 건강한 태화강 조성"에 있다면 본래의 취지에 충실했으면 한다.

44-1) 대왕암 일대의 울기등대와 송림. 멀리 방어진 해안선에 자리 잡은 현대중공업이 보인다. 44-2) 고래턱뼈.
44-3) 울기항로표지관리소는 1906년 군사 목적으로 건립되었는데 높이 6미터의 하얀색 팔각형 돔을 얹은 콘
크리트 구조물로 세워졌다. 이 부근에 고래턱뼈와 대왕암이 있고, 여기암, 용굴, 일산해수욕장, 송림과 같은 자
연경관이 펼쳐져 있다. 44-4) 대왕암. 신라 문무왕 사후에 바다에 장사하니 호국대룡이 되어 승천했다는 전설
이 깃든 곳이다. 이를 두고 대왕바위 또는 댕바위(대왕암)라 부른다. 용이 잠겼다는 바다 밑에는 해초가 자라지
않는다는 전설이 있다(참조: 대왕암 안내문).

IV. 회색도시에 지역색 살리기

이제 울산시는 울산의 타고난 역사와 문화에 기초해 도시디자인을 총체적으로 새로 펼쳐야 한다. 이런 의미에서 울산대 건축학과 한삼건 교수의 다음과 같은 정책 제언은 제도적 측면에서 매우 중요하다. 그는 첫째, 울산의 경우 찢어진 보자기 같은 현행 조직부서 대신에 도시계획 업무를 통합하고 조정하는 기능이 시급하다고 말한다. 둘째는 도시문제 해결을 위해 행정직과 토목직 중심으로 되어 있는 도시계획 관련부서의 직원 구성을 도시경관 문제를 종합적으로 다룰 수 있는 전문인력으로 구성하는 일이다. 이는 현재 전체 도시경관의 디자인 미학과 지구 단위 계획에 대한 입체적 관리를 책임지는 소위 오케스트라의 지휘자가 없음을 의미한다. 셋째는 지역 전문가의 적절한 활용이다.122) 특히 이 세번째 제언은 매우 중요하다.

외부 유입자들의 도시답게 울산은 지역의 문제를 지역 전문가와 상의하지 않고 대부분 도시디자인의 중요 결정을 단체장이 타지역 전문가와 진행한다는 것이다. 물론 타지역 전문가들의 시각이 사안을 객관적 시각에서 볼 수 있는 장점도 있다. 그러나 만일 이들이 지역의 역사와 문화에 대해 충분한 이해가 없다면 현혹적이고 획일적인 도시디자인 수법만을 적용하는 얄팍한 결과를 초래할 가능성이 높다. 따라서 앞으로 지역 전문가들의 활발한 참여와 활용은 물론 울산의 지역학, 곧 울산학 연구에 대한 과감한 투자와 지원이 뒷받침되어야 할 것이다.

122) 한삼건, 『지역성을 살린 도시디자인』, 79~81쪽.

44-5) 주전해변. 44-6) 처용암 표지판. 44-7) 처용암.

이처럼 제도적 기반 형성과 함께 도시정체성의 근간을 이루는 구체적 사안에 초점을 맞춰야 한다. 첫째, 무엇보다 울산의 전체 경관 형성의 주된 근원인 해안선의 관리인데, 이를 잘 살려 친환경·친시민 경관으로 가꿔나가야 할 것이다. 그동안 울산 시민들에게는 울주군 간절곶과 진하해변, 남구 처용암, 동구 일산·주전·정자해변 등 제한된 친수공간만이 허용되고 대부분 해안선은 공단들이 점유하고 있었다.(사진 44-1~7) 둘째로 진행 중인 태화강 기본 구상을 볼거리 전시행정의 차원이 아니라 본래 취지에 맞게 안전하고 깨끗하고, 생태적으로 건강하고, 시민에게 친숙하고, 역사와 미래가 지속가능한 수변공간으로 가꿔 나가야 한다. 셋째로 대곡리 선사유적지, 신불산 휴양지, 강동과 주전 일대 해안경관, 성남동과 옥교동 도심 일대 등 역사·문화유산과 문화특성지역이 지닌 시간의 켜와 장소성을 잘 가꿔야 한다.(사진 45-1~5) 이외에도 신·구 시가지의 주거, 교통, 공공시설물, 각종 정보체계들에 대한 소통·협력·공유 차원의 종합적 배려와 조치가 따라 줘야 할 것이다. 그러나 진짜 중요한 것은 표피적인 구호와 현혹하는 빈 껍데기 디자인 치장술이 아니라 정성이 담겨 영혼의 향기가 나고 삶의 철학이 담긴 디자인을 추구해야 한다는 점이다.(사진 46)

이 점에서 2007년 말 정부합동감사반이 울산시 정체성 확립을 위해 '디자인 울산 프로젝트'로 질적 성장을 추구하라고 권고한 내용이 눈길을 끈다. 이는 매우 이례적인 일로 향후 울산시 도시디자인의 전개를 위한 기본 청사진을 제시했다는 점에서 시사하는 바가 크다. 앞서 설명했듯이 산업화의 양적 성장만을 추구해 온 울산시에 도시디자인을 전담하는 기구를 설치하고 도시이미지를 재고해야 한다는 종합적 권고는 분명 옳은 지적이었다. 감사반은 시의 발전 전략, 경관계획, 산업 구조, 공공시설물 등 전 분야에 걸쳐 울산시가 가지고 있는 역사성, 자연환경, 고유한 특성을 반영한 가칭 '디자인 울산 프로젝트'를 주문했다. 이를 위해 공간·경관·환경·산업·행정 등 5개 중점 부문에 대한 도시디자인을 제안했던 것이다.123)

특히 공간디자인의 경우 울산의 특성을 살린 미적·시각적 디자인 요소 반영, 건축물 옥

123) "'울산시=명품디자인도시' 만든다", 『부산일보』, 2007년 11월 6일자.

45-1) 동헌앞길. 멀리 동헌 정문이 구도심의 랜드마크로 부각되어야 한다. 45-2/3/4) 성남동 일대에 아케이드
거리가 조성되면서 침체된 상권뿐 아니라 구도심이 활성화되었다. 사진은 중앙재래시장, 옥교시장, 성남동보
세거리. 45-5) 중부소방서. 성남파출소 맞은편에 위치한 이 일대에 1921년 울산역이 처음 세워졌다. 울산역은
1935년 학성동으로 이전했다가 1992년 삼산동 현재의 역사로 이전했다. 사진에 보이는 문화의 거리에 설치된
아케이드 지붕이 마치 옛 철길을 연상시킨다.

46) 울산시 거리에서 만나는 디자인들. 이러한 디자인들이 울산의 문화적 정체성과 수준을 드러낸다.

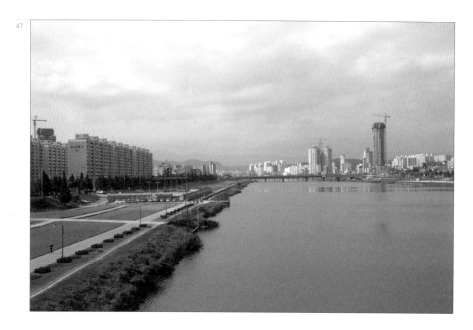

47) 태화강변의 경관. 서울의 한강변과 다를 바 없다. 48-1) 울산만. 48-2) 현대조선소. 48-3/4) 현대중공업 공장.

외광고물에 대한 사전협의제, 경관심의제 강화, 공공시설물의 일관성 있는 모양, 서체, 색상 이용, 도시의 통일성과 개성 및 정체성 구현 등이 포함되었다. 산업디자인 부문은 울산의 장래성 있는 산업사업 등 특화전략 추진, 국가 전체의 산업구조 재편과 연계한 지역별 비교우위 산업지도 작성, 이벤트성보다는 전통과 향토문화를 접목한 지역축제 관광상품화 등이었다.124) 친절한 정부감사반이 이렇듯 대안과 비전까지 제시해 준 것은 그동안의 관례에 비추어 매우 획기적이고 바람직한 일이었다고 할 수 있다. 그러나 구체적으로 제시된 아이디어 중에는 물론 검토 수준의 구상이었겠지만 울산시 도시디자인의 방향을 왜곡하는 것들도 많다. 예컨대 울산시가 질적인 도시이미지를 창출해야 한다면서 태화강 둔치에 다목적 오페라하우스를 건립하고, 남산과 십리대밭 사이를 연결하는 케이블카를 설치하고, 태화강에 유람선을 띄우는 등의 아이디어도 있었다. 발상의 전환 차원에서 돈 들이지 않는 이러한 상상은 얼마든지 자유롭게 할 수 있다.

대구가 칠성동에 대구오페라하우스를 건립해 오페라도시로 특화한다고 선점 포고하더니, 서울시도 한강 노들섬에 오페라하우스 건립을 추진하려 하고 있다. 이런 와중에 울산도 뒤이어 오페라도시 퍼레이드에 동참하라는 것이다. 대한민국 지자체에는 오페라하우스 못 짓고 죽은 귀신들이 사는 모양이다. 지자체들의 오페라하우스 건설 열풍은 없이 살다가 졸부가 된 인간들의 문화 열등감에서 비롯된 촌극인 것이다. 삶 자체를 문화로 가꿔 나갈 수는 없는가? 또한 태화강에 남산과 십리대밭을 연결해 케이블카를 설치하고, 유람선을 띄우자는 제안은 공업도시 이미지에서 벗어나 이제 막 생태도시로 나아가고 있는 울산의 현실과 상충되는 발상이라 할 수 있다. 이는 마치 한강 르네상스 사업식 발상으로 '태화강 르네상스 사업'을 추진하라는 말과 다를 바 없다. 울산의 도시정체성을 위해 다른 지자체가 벌인 사업과 수법을 권고하는 것은 모순된 일이지 않은가. 도시디자인은 수단이지 그 자체가 궁극적 목적이 될 수는 없다.

이런 의미에서 울산시가 도시디자인을 정책화하는 것은 바람직한 일이다. 허나 울산을 위한 도시디자인의 철학부터 갖고 일방적인 관 주도의 개발이 아닌 지역 전문가, 시민

124) "'울산시=명품디자인도시' 만든다", 『부산일보』, 2007년 11월 6일자.

사회와 소통을 통해 지혜를 모으는 일부터 했으면 한다. 또한 도시디자인위원회 등 단체장이 의사결정기구를 조직할 때 밀어붙이기식 사업추진에 용이한 인적 구성은 반드시 지양되어야 할 것이다. 도시디자인 관련 사안들의 문제는 대부분 의사결정구조에서 발생한다. 최근 서울시를 비롯해 전국 지자체에 도시디자인이 마치 혁명의 들불처럼 번져 나가면서 정상적인 법 절차와 시민의견 수렴 절차를 무시한 졸속시행으로 혈세낭비를 초래하는 경우가 증가하고 있다. 또한 공무원들이 기본 소양도 없는 상태에서 도시디자인 내지는 공공디자인을 시행하는 것은 지극히 위험한 일이라 할 수 있다. 오랜 과

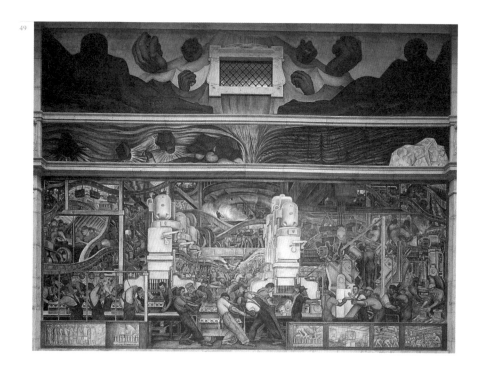

49) 디에고 리베라, 「디트로이트 산업」(Detroit Industry, 1933) 중 북쪽 벽화 '방추기'(Spindle) 부분. 디트로이트 미술관 코트가든 벽면.

정을 통해 형성된 울산의 자연경관을 다루는 일에 있어서는 더욱 그렇다. 한 번 훼손된 경관은 돌이킬 수 없기 때문에 시행에 앞서 전담 공무원들에 대한 충분한 교육과 준비 과정이 반드시 이루어져야 한다.

나는 태화강변에서 울산의 경관을 음미해 보았다. 마치 서울 한강변에 서 있는 듯한 착각이 든다. 강변에 세워진 아파트와 주상복합건물 모습이 마치 한강변 압구정과 이촌동을 한데 모아 놓은 것처럼 비치기 때문이다.(사진 48) 만일 울산이 자신에게도 유구한 역사와 문화가 있다고 성찰했다면 경관이 이 모양이 되었을까? 굳이 화이부동(和而不同)을 말하지 않아도 울산의 도시정체성은 다른 도시와 소통 및 화합하면서도 같아지지 않을 때 그 빛을 발하는 법이다. 지방자치의 목적이 서로 다른 정체성을 모색하는 데 있다는 단순한 진리를 잊지 말아야 한다. 그렇다면 각 도시디자인의 내용도 서울, 부산 등 다른 도시들 사이에 분명히 다름이 존재해야 할 것이다.

현대중공업을 처음 방문했을 때 나는 조선소의 규모와 활력에 압도된 적이 있다.(사진 48-1/2/3/4) 안내를 받으며 돌아보다가 구호가 적혀 있는 거대한 공장 벽면을 보며 생각에 잠겼다. 구호는 이렇게 말하고 있었다. "우리가 잘되는 것이 나라가 잘되는 길이며 나라가 잘되는 것이 우리가 잘되는 길이다." 물론 인상적인 구호다. 하지만 만일 이 건물 외벽이나 현대예술관 등 어디라도 멕시코 벽화의 거장 디에고 리베라가 그린 「디트로이트 산업」(Detroit Industry, 1933)과 같은 벽화를 신학철과 같은 화가가 그린다면 얼마나 감동적일까? 리베라는 디트로이트 미술관에 포드공장 생산라인에서 영감을 받아 산업기계 미학과 분투하는 위대한 노동자들의 모습을 생생하게 표현했다.(사진 49) 이제 공업도시 울산도 단지 회색빛 공장만이 중심이 아님을 보여 줄 때가 되었다. 울산이 품어 온 선사에서 현대의 공업기반들까지 울산의 정체성을 발현하는 토대로 나름의 미학을 발견하고 승화시키는 데서 출발해야 한다는 말이다.

인천

21세기 개항장

仁川

이제 인천시는 한 장소에서 전체 도시를 조망하는 것이 불가능한 다핵 구조의 광역 도시로 변모했다. 뛰어난 지정학적 위치와 관문 도시 기능에 기초해 최첨단 인천경제자유구역(IFEZ)와 같은 국제도시로 나아가고 있다. 그러나 그동안 성장 위주의 개발에 따른 무분별한 도시정책으로 환경과 도시이미지가 악화되는 대가를 치러야 했다. 이는 해방 후 일제가 해먹고 빠져나간 빈 자리에 다시 한국전쟁의 파괴와 상흔이 포개진 질곡의 땅에서 온 몸으로 전후 경제를 재건해야 했던 격동의 시대가 남긴 일종의 '외상후 스트레스장애'와 같다. 따라서 인천은 이러한 장애를 치유하면서 최첨단 신도시의 새로움을 기존 구도시의 중층화된 시간의 켜와 연계해 가꿔 나가는 지혜가 필요하다.

1) 문학산 사모지고개 너머의 남쪽 전경. 가운데 청량산이 보인다. 산 너머 왼쪽에 송도국제도시가 보이고, 북사면 아파트 단지 부근(청학동 53번지)에는 개항기 각국조계지에 살았던 외국인들의 묘지가 조성되어 있다. 산 오른편에 백제의 항구 능허대가 있다. 그 너머 서쪽에 인천대교가 보인다.

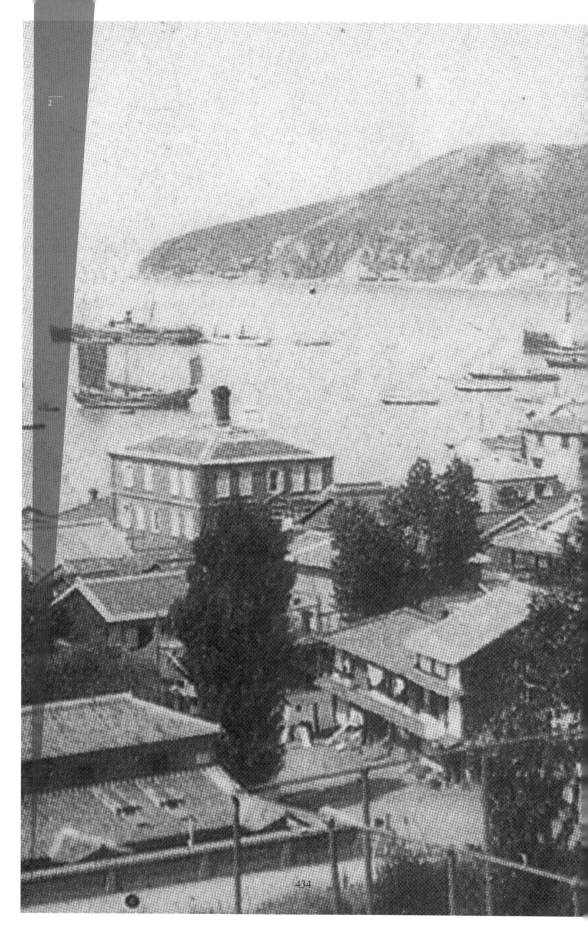

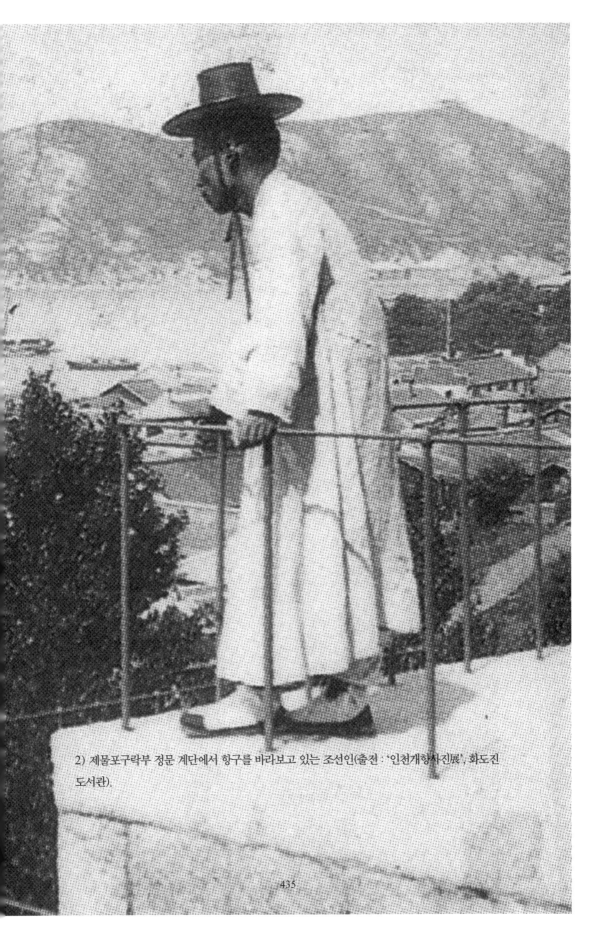

2) 제물포구락부 정문 계단에서 항구를 바라보고 있는 조선인(출전 : '인천개항사진展', 화도진
도서관).

3) 인천개항장 근대건축전시관. 그동안 방치되었던 '구 일본18은행 인천지점'을 복원해 새
로 개관했다.

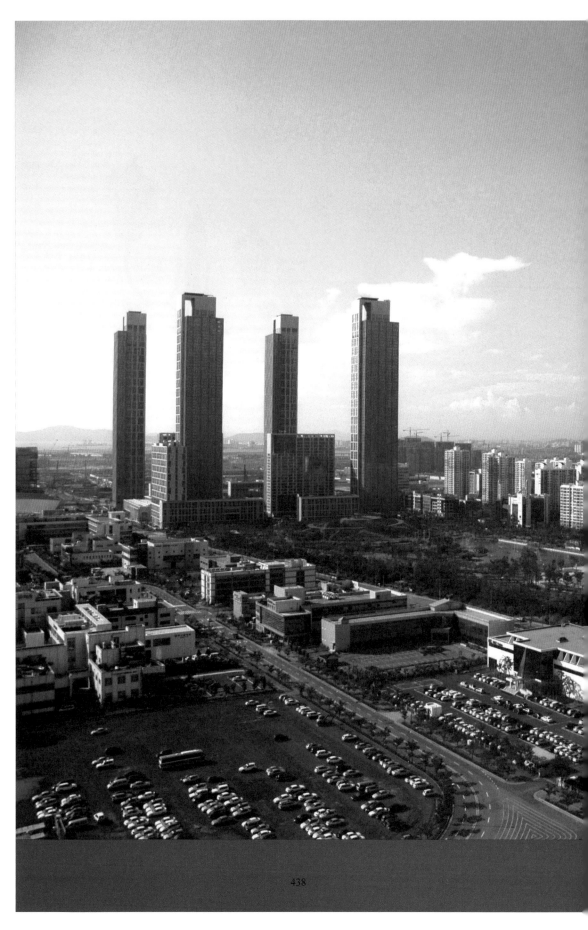

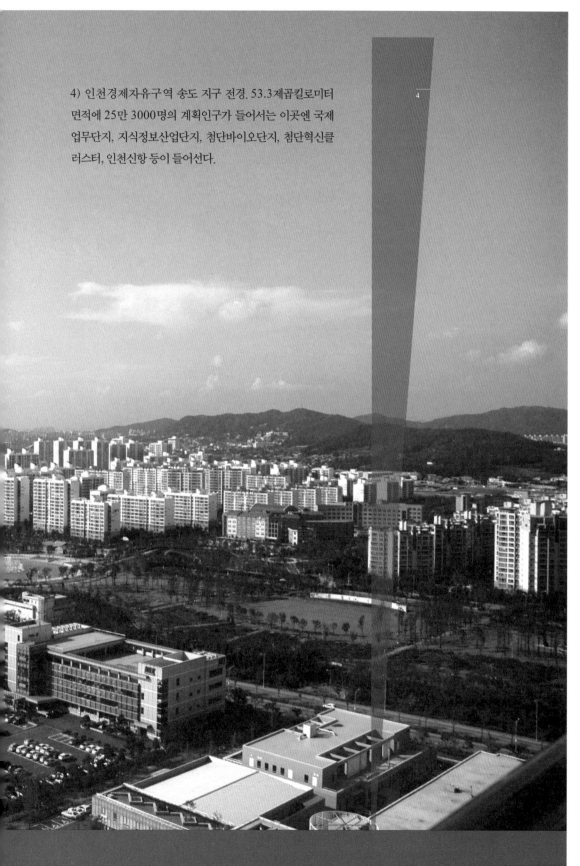

4) 인천경제자유구역 송도 지구 전경. 53.3제곱킬로미터 면적에 25만 3000명의 계획인구가 들어서는 이곳엔 국제업무단지, 지식정보산업단지, 첨단바이오단지, 첨단혁신클러스터, 인천신항 등이 들어선다.

5-1/2/3) 인천국제공항, 2001년 개항. 인천공항은 공항서비스 세계 1위, 물동량 세계 2위, 여객처리 세계 10위로 세계적인 공항으로 자리매김했다.

I. 다핵형 광역도시의 도약

I-1. 관문도시의 비행

'Fly Incheon'. 최근 제정한 도시브랜드 구호처럼 인천시가 고공비행을 시작했다. 한국의 지자체들 중에 수도 서울 못지않게 국제적으로 알려진 도시를 손꼽으라면 인천이 아닐까 싶다. 인천은 세계 공항서비스 평가에서 '최우수 공항상'까지 수상한 국제공항으로 이제 전 세계에 알려져 있기 때문이다.(사진 5-1/2/3) 이로써 국가 이미지 형성에도 큰 보탬을 주고 있는 셈이다. 공항은 도시와 더 나아가 국가의 인상을 좌우하는 관문에 해당한다. 나는 스키폴공항에서 받은 호감으로 암스테르담과 네덜란드를 기억하고 있다. 앞으로도 인천국제공항이 현재와 같이 계속 좋은 이미지로 기억되길 기대해 본다.

한데 인천국제공항의 성공적인 자리매김이 있기까지 그동안 인천시의 노력을 이야기하지 않을 수 없다. 이는 인천시가 1989년 영종도와 용유도를 편입하고, 1995년 광역시로 바뀌면서 강화군, 검단면, 옹진군을 통합한 결과였던 것이다. 인천국제공항은 영종도와 용유도 사이를 매립 조성해 항공기 소음으로부터 자유로운 천혜의 조건을 갖고 있다.(사진 6) 뿐만 아니라 해상매립을 통해 방대한 부지를 확보했기 때문에 사용료가 저렴하고, 수요의 증가에 따라 공항시설을 확장 및 재조정할 수 있는 장점이 큰 것으로 알려져 있다.

그러나 인천국제공항의 장점은 여기서 끝나지 않는다. 인천국제공항을 포함해 서해 도

6) IFEZ 영종 지구 전경. 138.3제곱킬로미터 면적에 16만 9000명의 계획인구가 들어서 인천국제공항, 자유무
역지역, 물류첨단산업단지, 용유·무의 관광단지, 운북 복합레저단지, 영종하늘도시가 들어선다(출전 : IFEZ 홍
보자료). 7-1) 인천시와 IFEZ 지구도(출전 : 갯벌타워 홍보자료). 7-2) IFEZ 송도 지구 전경.

서를 편입한 인천시는 향후 도시 구조와 형태에 중대한 변화를 가져올 계기를 마련할 수 있게 되었던 것이다. 무엇보다 인천은 과거 서울의 위성도시라는 굴레에서 벗어나 경제·문화적으로 독자적인 새로운 도약을 시도할 수 있게 되었다.

I-2. 신도시 IFEZ의 날개

이러한 발판에 기초해 인천시가 야심차게 추진하고 있는 신도시계획이 바로 '인천경제자유구역'(이하 'IFEZ'로 약칭)이다.(사진 7-1) 인천시의 IFEZ 전략은 '최첨단 인천국제공항의 물류 기반을 활용해, 국제 비즈니스·연구 개발·관광레저 등 지식창조형 복합모델로 추진'하는 데 있다. 이는 영종 지역에 공항 지원, 항공 물류, 관광레저단지를 개발하고, 송도를 국제 업무와 지식기반산업의 중심으로 개발하며(사진 4 : 438~439쪽, 사진 7-2), 서북부 청라 지구에 국제금융과 위락단지를 조성하는 것을 목표로 하고 있다. 앞으로 인천의 삶과 미래가 이 계획에 달려 있다고 해도 과언이 아니다. 인천의 미래를 담보한 대규모 신도시 개발과 기존 구도시에 대한 각종 재개발 및 재생사업이 포함되어 있기 때문이다.

IFEZ는 제물포 개항과 각국조계지 설정 이래, 외국인들이 자유롭게 자본을 투자하고 사업을 벌일 수 있는 최첨단 국제자유도시 건설을 목표로 한다. 이 점에서 가히 '21세기판 개항장'을 방불케 한다. IFEZ는 21세기 신자본과 최첨단 기술로 건설될 신조계지로서 미래도시 인천의 삶과 문화를 이끌어 갈 것이다. 앞으로 IFEZ의 성공 여부는 전범이자 경쟁도시로 지목한 일본의 국제업무 교류거점도시 '미나토 미라이 21', 대만의 IT산업중심도시 '신주과학원구'(新竹科學園區), 말레이시아 콸라룸푸르의 페트로나스 타워와 국제공항 사이에 위치한 멀티미디어 신도시 '푸트라자야', 상하이 IT산업의 거점 '푸둥 지구' 등과 비교해 차별적 장점을 지닌 도시디자인으로 판가름날 전망이다. 그러나 다른 나라 도시들과 경쟁을 논하기 전에 먼저 점검해야 할 것들이 있다. 이처럼 개념적으로 포장된 도시비전 이전에 인천 시민들이 실제로 살아가는 구체적인 생활장으로서의 현실이다. 과연 인천은 어떠한 도시정체성을 지니고 있는가? 나는 다음에서

8) 동인천역. 현재 대형쇼핑센터에 가려 존재감을 잃은 동인천역은 보기와 달리 여전히 구시가지 교통과 상권의 중심지다. 인근에 신포시장과 문화의 거리를 비롯해 수도국산, 달동네박물관, 배다리 헌책방거리, 중앙시장 등이 위치해 있다.

9-1) 용현 물텀벙이 거리. 인천 지역에서는 '아귀'를 '물텀벙'이라 부른다. 남구 용현동 용현시장 근처 4거리에는 물텀벙집들로 유명한 거리가 형성되어 있어 저녁이면 늘 사람들로 붐빈다. 9-2) 물텀벙 맛집에서 나온 쫄깃하고 매콤한 물텀벙찜.

10-1) 동구 금창동(금곡동과 창영동) 일대에서 본 송현동 수도국산 일대 재개발단지. 앞에 송림초등학교가 보인다. 금창동 일대는 인근에 배다리 헌책방거리가 있는 곳으로 동인천역 부근의 오래된 삶터가 자리하고 있다. 10-2) 창영초등학교 구교사(1924). 1907년 4월 보통학교령에 의해 개교한 인천 최초의 공립보통학교였다. 여러 차례 증축 과정을 거쳐 1924년에 현재 모습의 교사를 완성했다. 일(一)자형 2층 구조의 적벽돌로 지어진 교사는 도머(Dormer) 지붕창을 두고, 홍예석으로 현관을 처리하고, 현관과 1층 창문은 반아치, 2층은 수평아치를 이루는 모습이 특징이다.

삶터로서 인천의 도시문화에 먼저 주목해 보고자 한다.

I-3. 광역도시화

인천은 이제 한 장소에서 전체 도시를 조망하는 것이 불가능할 정도로 비대해졌다. 도시의 중심이 여러 차례 이동하면서 다핵 구조의 광역도시로 변해 갔기 때문이다. 인천의 도시공간은 다음과 같이 적어도 세 개의 중심으로 전개되었다. 첫번째 중심은 그동안 역사의 지층 속에 묻혀 있었다. 대한민국 국민들 중에 인천에 관해 '차이나타운, 원조 자장면, 월미도, 짠돌이 당구'는 알아도 인천의 기원지로서 문학산 자락에서 펼쳐졌던 고대 백제의 건국 사실을 아는 사람은 별로 없다. 기원전 1세기, 역사에 최초로 등장한 인천의 옛 지명 미추홀(彌雛忽)은 소서노와 그의 큰아들 비류가 고구려를 떠나와 최초로 터 잡은 도읍지였다. 이곳을 중심으로 백제의 역사가 시작되어 구한말 인천도호부에 이르는 유구한 시간의 켜가 형성되었다. 두번째 중심은 제물포 개항에 따른 현 중구 일대였다. 개항기 조계지에서 출발해 중구라는 지명이 말해 주듯 이곳이 일제강점기를 거쳐 해방 후 1980년대 중반까지 인천의 중심지로 기능했다. 그러나 1981년 인구 100만의 거대도시로 성장해 직할시로 승격됨으로써 인천시는 자치적인 도시 비전을 그려 나가기 시작했다. 이에 따라 1985년 시청사를 기존 중구에서 남동구로 이전하면서 인천의 세번째 중심은 구월동 일대가 되었던 것이다.

이후 1995년 인천은 강화, 김포, 검단을 비롯해 옹진군의 영종도와 용유도를 시역에 편입하면서 광역시가 되었다. 이로써 광역도시화된 인천은 도시 기능이 공간적으로 분할되어 다핵화되었다. 예컨대 오락과 유흥 기능은 교통이 집중되는 지역에 특화되어 동인천역 주변 신포동 일대(사진 8), 주안과 부평 등 전철역 일대, '용현 물텀벙이 거리'(사진 9-1/2)처럼 시내버스 노선이 교차하는 곳에 형성되었다. 주거 기능은 연수·만수·간석·계산·신현·연희동 등의 도시 외곽에 분산되었는데 창영·송림·송현·숭의·주안동 등과 같은 오래된 주거지와 신시가지 사이에 불균형이 심하다.(사진 10-1/2, 사진 11) 한편 행정 및 금융 기능은 구월동 현 시청사 일대에 형성되었다. 이곳은 주로 중심업무

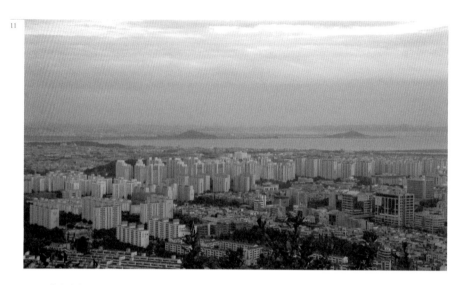

11) 문학산에서 본 연수구 일대 전경. 인천지하철 신연수역, 원인재역, 동춘역의 역세권을 따라 빼곡히 형성된 아파트단지가 마치 사진 왼편의 국가산업단지 남동공단에서 불어오는 공해를 차단하기 위해 세워진 거대한 바람벽을 연상시킨다.

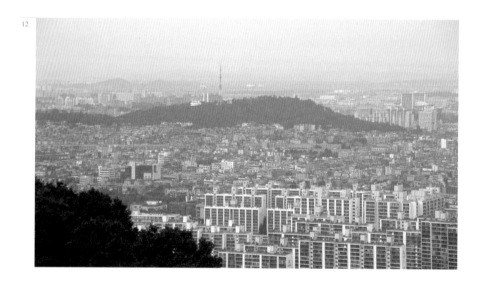

12) 수봉산과 남구 일대 시가지 전경. 문학산에서 내려다본 수봉산은 마치 시가지에 떠 있는 섬을 연상시킨다. 해방 직후 사진에 보이는 남쪽 자락에서 백제인들의 무덤이 많이 발굴되었다고 전한다. 이곳이 미추홀 비류백제의 공동묘지로 추정되는 곳이다. 보이지 않지만 수봉산 오른쪽에 서울 방면 경인고속도로가 휘감아 들어오고, 사진 아래쪽 문학산 자락에는 제2경인고속도로가 지난다. 학익동 아파트단지 왼편에 인천지방법원과 지방검찰청이 있어 법조타운이 형성되어 있다.

지구로서 시청과 교육청 등 행정기관을 비롯해 여러 금융기관, 종합병원, 복합영화관, 문화예술회관, 농수산물도매시장 및 백화점과 대형마트가 들어선 현재 인천시 최대의 '기능집적지역'이라 할 수 있다.125)

I-4. 구시가지의 오래된 경관

남구 숭의동 수봉공원을 찾았다. 해발 100여 미터의 수봉산에 위치해 있는 이곳은 공간 적으로 남쪽에 문학산, 서쪽에 응봉산을 두고 있어 구시가지의 중심에 해당한다.(사진 12) 중구·동구·남구·남동구 일대가 한눈에 들어오는 전망대 구실을 한다. 수봉공원은 1978년에 조성되면서 뜬금없이 수봉(壽鳳)이라 표기되었는데, 원래 지명은 지역의 장 소성과 관련해 수봉(水峯)에서 유래했다고 한다. 옛날에 바닷물이 이곳 주변에까지 도 달했다고 해서 붙여진 지명이란다.126) 그러나 어떤 이들은 수봉이란 말이 산 아래 현 도화동의 지명 유래와 관련된 것으로 추정하기도 한다. 도화동의 원래 이름은 '못이 있 는 마을'[못머리말]로, 이곳에 우물이 많았다고 해서 붙여진 이름이란다. 그렇다면 수봉 (水峯)은 물이 많은 곳에 솟은 봉우리란 뜻이라 할 수 있다.

한데 수봉산에는 더 오랜 고대의 역사가 새겨져 있다. 해방 직후 남쪽 산자락에서 백제 의 유물들이 대량 발굴되었다. 그러나 보존 관리를 하지 못하고 주택개발을 서두르는 바람에 모두 유실되었던 것이다.127) 1970~80년대 산업도시화 과정에서 인천의 시역 이 주안, 간석, 구월동 신시가지로 바쁘게 확장되던 과정에 조성된 이 빛바랜 공원에도 깊은 역사의 켜가 새겨져 있다.

수봉공원 안에는 폐허처럼 방치된 놀이동산과 자유회관, 팔각정 등 각종 시설물이 들 어서 있다. 저녁이면 인근 주민들이 산책하거나 공원 정상 현충탑 주위를 돌며 조깅을 즐기는 모습이 평화로워 보인다. 그러나 공원 곳곳에 인천 지역 전몰장병을 기리는 현

125) 『인천의 역사와 문화』, 인천광역시 : 인천광역시사편찬위원회, 2003, 236~237쪽. 126) 수봉공원 안내 자료. 127) 김양수, 『인천개화백경』, 서울 : 화인재, 1998, 116쪽.

13) 수봉공원 안의 현충탑. 14) 도화역. 2001년 경인전철이 개통되면서 세워졌다. 도화역 주변은 수출공단 등 공업 지역과 함께 복잡한 주거지가 1970년대 산업화에 따른 시역 확장의 결과로 형성되었다. 15) 도화 지구와 구월동 신도심의 야경. 남구 도화동 일대는 1970년대 개발시대의 흔적이 고스란히 남아 있는 곳이다. 주택 및 다세대 공동주택들이 들어서 복잡하게 뒤엉켜 있다. 인천시는 인천대가 송도국제도시로 이전함에 따라 이 지역 일대에 도심 재생, 재개발계획을 추진하고 있다. 16) 남동구 구월동에 위치한 인천광역시청사(1985).

충탑을 비롯해 인천지구전적기념비, 재일학도의용군 참전기념비 그리고 실향민을 위한 망배단 등과 같이 한국전쟁 관련 기념물들이 있어 지역에 얽힌 전쟁의 역사와 상처를 상기시킨다.(사진 13)

수봉공원에서 구시가지를 바라보았다. 남쪽으로 고대 비류백제가 터 잡은 문학산의 긴 능선이 마치 울타리처럼 남구 일대를 에워싸고 있다. 산자락을 따라 도열한 아파트 단지가 보인다. 이곳이 비류백제의 기원지라고 이야기하면 누가 믿을까 싶다. 서쪽에 중구 일대와 남쪽으로 뻗어 나간 해안선이 길게 이어진다. 북쪽에 인천대학교와 도원역에서 동인천역 방면으로 이어지는 얽히고 설킨 구시가지의 오래된 경관이 펼쳐져 있다. 눈을 돌려 동쪽을 바라보았다. 도화역(사진 14) 일대의 낡고 빛바랜 삶터 너머로 멀리 고층 건물과 고밀도 아파트의 거대한 숲이 펼쳐져 있다. 남동구 구월동의 신도심 지역이다. 특히 이곳 야경은 대한민국 현대사의 압축판처럼 다가온다. 신도심은 주안과 도화동 너머로 피어오른 성공신화의 신기루처럼 야간경관의 빛을 발하고 있다.(사진 15) 누군가 '하루살이 도시'의 덧없는 운명을 지적했듯이 불과 30여 년밖에 되지 않은 삶터들이 멸실되고 새로운 꿈이 피어난 것이다. 마치 화려한 오페라 무대처럼, 가난과 궁핍의 냄새를 신문지로 살짝 가린 채, 이제 막 패션도시의 욕망이 피어오르고 있는 것이다. 일부 지자체들이 미친 듯이 오페라도시를 꿈꾸는 것도 이런 이유 때문이리라.

I-5. 구월동 신시청사

인천광역시청사는 해발 187.1미터의 주안산(朱雁山, 만월산) 줄기가 서쪽으로 구릉을 이루며 뻗어 내린 남동구 구월동에 위치한다.(사진 16) 옛날에 이 터는 간석동으로 내려가는 언덕길 일대를 바위와 흙이 붉은색을 띠고 있다고 해서 붉은 고개, 즉 주원(朱原)고개라 불렀다고 한다.128) 이제 구릉과 주원고개의 흔적은 모두 사라지고, 대신에 1985년에 세워진 인천시청사와 그 앞에 2002년 5월 조성된 '미래공원'이 광장을 형성

128) 『인천의 지명유래』, 인천광역시, 1998, 166쪽.

17-1/2) 인천시청 앞 '미래공원' 광장(2002년 5월). 공원 주변의 광장로에 의해 섬처럼 고립되어 시민들의 접근성이 떨어진다. 18-1) 시청 주변 구월 주공 재건축아파트의 숨 막히는 경관. 구월동, 간석동, 주안동 일대 재건축은 단일 재건축사업으로 전국 최대 규모로 알려져 있다. 용적률이 349퍼센트에 달해 최고 37층 고밀도 고층아파트가 주변 지역의 도로 확충이나 신설도로계획도 없이 도심 내에 들어섰다. 사진(18-2) 아래쪽에 문학경기장이 보인다. 문학산 정상에서 찍은 사진이다.

하며 펼쳐져 있다. 허나 광장에 가보면 왠지 썰렁하기만 하다.(사진 17-1/2) 광장이 주변 도로에 에워싸인 고립된 섬과 같아서 접근성이 떨어지고, 특별한 문화적 장소들이 없어 시민을 끌어당기는 장소적 매력이 부재하기 때문이다. 그 대신에 주변엔 용적률을 높이기 위해 한 뼘의 숨쉴 공간도 허용치 않게 무지막지하게 세워진 고밀도 아파트 숲이 장관을 이룬다.(사진 18-1/2)

그러나 시청사에서 멀지 않은 곳에 위치한 인천종합문화예술회관 일대에서는 좀더 활기를 느낄 수 있다.(사진 19-1/2/3) 1994년에 개관한 문화예술회관은 건축적으론 시청사처럼 권위적 형태지만 주변 환경은 공원으로 잘 조성되어 시민들에게 쓸모 있는 문화적 공간을 제공하고 있다. 시민들의 입장에선 형식적인 시청 앞 미래공원보다 이곳이 더 현실적으로 다가온다. 시민들이 인라인 스케이트 타기에 적합하게 바닥면을 배려했을 뿐 아니라 주변에 백화점과 대형마트, 복합영화관 등과 속칭 '밴댕이골목'이라 불리는 거리와도 연계되어 있다. 특히 밴댕이골목은 문화예술회관 인근에 10여 년 전부터 형성된 특색음식거리로서, 담백하고 고소한 밴댕이회와 회무침 특유의 맛을 찾는 사람들의 발길이 이어진다. 이처럼 광장의 매력은 광장 자체의 공간적 성격뿐 아니라 주변 거리의 뒷심이 중요하다.

구월동 신도심은 새로 개발되었지만, 이 부근에는 개항기 제물포항을 중심으로 펼쳐졌던 구도심 중구보다 훨씬 더 오래된 역사적 장소가 있다. 바로 지난 한일월드컵 때 한국과 16강 경기에서 포르투칼의 피구 선수가 울고 나온 문학월드컵경기장 부근이다. 이는 관교동 일대로 바로 여기가 기원전 1세기 옛 초기 백제사에 나오는 비류국이 터 잡았던 곳이다. 현재 관교동에는 옮겨 복원된 인천도호부 청사와 원래의 인천향교가 자리 잡고 있다.(사진 20) 나는 인천의 발생학적 기원지인 관교동과 문학동 일대에서 역사를 추적해 보기로 했다.

19-1) 구월동 인천종합문화예술회관과 광장. 19-2) 광장 남쪽에 인라인 스케이트 타기에 적합하게 배려한 바닥 경사로. 19-3) 음식거리가 형성된 광장 서쪽의 풍경. 20) 문학경기장 서쪽 관교동 일대. 승학산을 배경으로 향교와 인천도호부가 위치한 이곳이 기원전 1세기 옛 초기백제사에 나오는 비류국이 터 잡은 인천의 발상지다. 오른쪽 문학경기장 위편에 멀리 구월동 신시가지가 보인다.

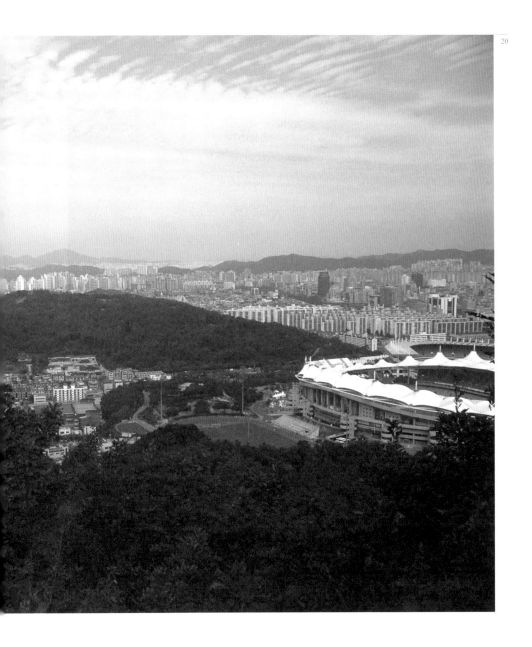

21) 문학산에서 본 승학산. 승학산 남쪽자락의 공간이 미추홀 추정지다. 오른쪽에 인천향교와 인천도호부, 왼쪽에 문학초등학교가 있다. 문학초등학교 자리가 미추홀의 공간적 중심이었던 것으로 추정된다. 인천도호부는 원래 문학초등학교 안에 있었다가 현 위치로 이전 복원되었다. 22) 문학초등학교 안에 남아 있는 옛 도호부청사에서 바라본 문학산. 문학산(文鶴山)은 산세가 마치 학이 날개를 편 것 같고, 앞에 향교와 도호부가 있어 붙여진 이름이라 전한다. 사진 오른쪽 능선의 평평한 부분이 문학산성(○ 표시)이다. 그 오른쪽 산자락 아래에 옛 백제의 항구 능허대로 넘어가는 사모지고개가 위치해 있다.

II. 주몽의 축복이 두루 약속된 땅

II-1. 사극 「주몽」과 인천

언젠가 방영된 TV 사극 「주몽」은 인기만큼 여파도 컸다. 기록적인 시청률로 이후 「대조영」과 「태왕사신기」에 이르는 고대사 사극 열풍의 기폭제가 되었다. 「주몽」은 드라마의 재미를 위한 역사 왜곡의 문제도 있었지만 멋진 주인공들과 배역들의 호연 덕에 2000년 전 인물들을 환생시켜 큰 울림을 주었다. 이 드라마에서 주몽도 매력적이었지만, 특히 그를 고구려 건국시조로 만든 협력자이자, 훗날 백제를 건국한 여걸 소서노는 시청자들에게 깊은 인상을 주었다. 앞서 언급했듯이, 인천의 기원은 소서노를 빼놓고 말할 수 없다. 기원전 1세기, 역사에 최초로 등장한 인천의 옛 지명 미추홀(彌鄒忽)129)이 소서노와 그의 큰아들 비류가 고구려를 떠나와 터 잡은 도읍지였기 때문이다.

II-2. 소서노와 두 아들

인천은 『신증동국여지승람』에 "본래 고구려의 매소홀현(買召忽縣) 또는 미추홀이라 한다"고 기록되어 있다.130) 이는 『삼국유사』에 "미추홀은 인주"(仁州, 고려 때 인천)

129) 미추홀의 추는 '사람이름 추'(雛) 자를 쓰기도 하고 '나라이름 추'(鄒) 자로 표기하기도 한다. 130) 『신증동국여지승람 II』, 173쪽.

라는 말에서도 확인된다.131) 도대체 매소홀과 미추홀의 의미는 무엇일까? 이를 추적하기 위해서는 사극 「주몽」만큼이나 흥미로운 백제 건국의 역사를 이해할 필요가 있다. 먼저 『삼국사기』를 보면, 소서노의 두 아들, 즉 장남 비류와 차남 온조 중 누구를 백제의 시조로 보는가에 따른 '비류설과 온조설', 두 계보가 나온다.

비류설에 따르면, 소서노는 졸본인 연타발의 딸로 우태에게 시집가서 두 아들을 낳았는데, 추모왕(雛牟王) 혹은 주몽과 재혼해 고구려 건국에 지대한 공헌을 하고 각별한 총애를 받았다. 그러나 주몽이 북부여에서 만난 예씨 부인과 낳은 아들 유류(孺留, 유리)가 나타나자, 그를 태자로 세워 왕위를 잇게 했다. 이에 대왕에게 혹이 될 것을 염려한 장남 비류가 아우 온조에게 "어머니를 모시고 남쪽으로 가서 따로 나라를 세우자"고 설득해 어머니와 무리들을 이끌고 패수(浿水)와 대수(帶水) 두 강을 건너 미추홀에 이르러 살게 되었다고 한다.(사진 21)

반면 온조설에는 소서노에 대한 언급이 없다. 다만 주몽이 졸본부여의 둘째 딸(소서노)과 결혼해 낳은 두 아들, 비류와 온조에 대해서만 기록하고 있다. 이 둘은 유류가 태자로 책봉되자 가신과 백성들을 이끌고 남하해, 비류는 하남에 도읍을 정하자는 가신들의 조언에도 불구하고 바닷가 미추홀에 터를 잡았고, 온조는 하남 위례성에 도읍을 정하고 국호를 십제로 했다. 땅이 습하고 물이 짠 미추홀과 달리 위례가 안정되고 백성들이 편안한 모습을 보고 비류가 후회하며 죽자 비류의 백성들이 위례로 와 국호를 백제로 고쳤다는 것이다.

II-3. 미추홀과 매소홀

이와 같이 백제의 건국 과정은 미추홀의 비류백제와 하남 위례성의 온조백제로 나뉘어 의견이 분분하다. 그러나 비록 온조설이 소서노의 남하 여부에 대해 일체 언급하지 않는다 해도 소서노 역시 유류의 태자 책봉으로 불편했을 것이고, 비류설대로 두 아들과 함께 남하했을 가능성이 크다. 그렇다면 여기서 한 가지 의문이 생긴다. 『삼국사기』에 고구려를 떠나는 소서노와 주몽의 이별에 관해 아무 언급도 없다는 점이다.

과연 고구려 건국의 협력자로서 서로를 끔찍이 여겼던 이 둘은 어떻게 헤어졌을까? 이 질문에 대한 답이 단재 신채호 선생의 『조선상고사』에 나온다. 게다가 여기서 인천의 옛 이름인 미추홀과 매소홀의 암호를 푸는 단서도 발견된다. 소서노는 고구려를 떠날 뜻을 "추모왕에게 청해 많은 금은보화를 나누어 갖고 두 아들과 오간, 마려 등 18인을 데리고 낙랑국을 지나 마한으로 들어갔다. (……) 소서노가 마한 왕에게 뇌물을 바치고 서북쪽 백리의 미추홀과 하북 위례홀(지금의 한양) 등지를 얻어 소서노가 왕이라 칭하고 국호를 백제라 하였다"는 것이다.132)

흥미롭게도 단재는 소서노가 두 아들과 남하해 백제의 건국시조로서 여왕이 되었다고 서술했다. 고구려 건국의 주역으로서 충분히 가능한 일이라고 본다. 중요한 것은 바로 이 대목에서 '미추홀'(彌雛忽)의 의미가 드러난다는 점이다. 즉 추모왕이 헤어질 때 금은보화를 나눠주며 행복을 빌어 주었듯이, 미추홀은 '추모왕[雛] 주몽의 축복이 두루 널리 지속될[彌] 것을 약속한 땅[忽]'으로 해석될 수 있다. 또한 소서노가 마한 왕에게 뇌물을 주고 미추홀과 하북 위례홀 등의 땅을 얻었다고 했듯이, 매소홀(買召忽)이란 말 그대로 '소서노가 마한으로부터 구매해 얻은 땅'인 셈이다. 이처럼 인천은 역사도 없이 단지 부두와 공단의 회색 먼지만 가득한 서울의 위성도시가 결코 아니라 천년 묵은 고대사의 숨결을 품고 있는 땅이었던 것이다.

II-4. 전술적 전진기지, 문학산성

그렇다면 인천의 발상지로서 미추홀은 구체적으로 어디일까? 인천의 시사 관련 자료들은 『세종실록지리지』, 『여지도서』 등에 기초해 미추홀의 위치를 문학산성이라고 지목한다.(사진 22) 실제로 이 산성은 능허대 등의 유적과 함께 여러 고지도에 등장한다. 문학산 정상에 축성된 문학산성은 미추홀의 존재를 입증하는 핵심 유적으로 알려져 있다.

131) 일연, 『역해 삼국유사』, 박성봉·고경식 옮김, 서문문화사, 1989, 143쪽. 132) 신채호, 『조선상고사』, 박기봉 옮김, 서울 : 비봉, 2006, 177쪽.

23-1) 문학산성 일대 위성사진(참조 : 구글 어스 위성사진). 23-2) 문학산성 내부 배치도(참조 : 인천시 자료, 구글어스 위성사진). 24-1) 문학산성 남사면. 24-2) 문학산성 남사면의 성곽 유구.

산성은 흙으로 쌓은 내성과 산 정상 부위의 가파른 자연지형을 이용해 외성을 돌로 축성한 소위 '테뫼식 성곽'으로 알려져 있다. 『신증동국여지승람』에 이 산성은 "남산고성(南山古城)이라고 불리며, 돌로 쌓아 둘레가 430척(약 130미터)"이라고 전한다.133) 인천시사편찬위원회의 자료에 따르면, 1997년 실시한 지표조사 결과 처음에는 토성이던 것이 삼국시대 말 혹은 통일신라를 거치면서 석성으로 개축되었고, 이것이 고려시대와 조선시대를 거쳐 오늘에 이르렀다는 것이다. 성내에는 토축의 내성, 봉수대, 비류의 우물 터가 있었던 것으로 밝혀졌다.134)

그러나 현재 문학산성 안에는 군부대가 주둔해 일반인의 접근이 금지되어 있다.(사진 23-1/2) 다만 등산로를 따라 산성의 언저리를 더듬을 수 있을 뿐. 나는 70여 년 전 인천이 낳은 미학자 우현 고유섭 선생이 그랬듯이, 추풍이 건듯 부는 어느 날 문학산 고개의 등산로를 따라 헤맸다. 우현은 1936년 수필 「애상의 청춘일기」에서 "미추홀의 옛 도읍을 찾아 문학산 고개에서 한참을 헤매다가 인생의 적막을 느꼈다"고 했다.135) 그가 밟았던 고개는 바로 '삼호현', 곧 사모지고개였을 것이다. 나는 이 고개의 동편 등산로를 따라 문학산성을 답사했다.

산성으로 향하는 능선은 마치 꿈틀거리는 뱀처럼 이어졌다. 그리 높진 않았지만 그렇다고 무심코 얕잡아볼 지형은 아니었다. 산성 주변에 다다르자 산의 경사가 매우 급해졌다. 산성의 형체는 덤불에 뒤덮여 잘 보이지 않는다. 하지만 윤곽선을 자세히 보면 성곽의 상당 구간이 아직 남아 있음을 짐작할 수 있었다. 특히 북쪽 구간은 접근이 불가능한 가파른 지형 덕에 성곽의 윤곽이 또렷하게 드러난다. 아마도 임진왜란 때 이 산성에서 왜군과 맞서 싸운 인천부사 김민선(金敏善)이 승리했던 것도 이러한 지형 덕분이리라. 남쪽 구간은 북쪽에 비해 상대적으로 접근이 쉬워 성벽 유구가 많이 훼손된 채 방치되어 있었다.(사진 24-1/2) 이를 목격한 순간 내게도 쓸쓸한 적막감이 밀려왔다.

역설적으로 오늘날 문학산성이 군부대 미사일 지휘통제소로 재활용되고 있는 것은 이

133) 『신증동국여지승람 II』, 180쪽. 134) 『동북아의 중심지 : 인천의 역사와 문화』, 인천광역시 : 인천광역시 사편찬위원회, 2003, 37쪽. 135) 고유섭, 「애상의 청춘일기」(1936), 『餞別의 甁』, 서울 : 통문관, 1958, 172쪽.

25-1) 문학초등학교와 승학산. 25-2) 문학초등학교 안에 남아 있는 도호부 청사.

지역에서 산성의 전술적 기능이 예나 지금이나 변함 없이 매우 중요함을 입증한다. 이는 문학산성이 해양방어체제적 성격에 비추어, 주변 일대를 연결한 복합적 방어체제일 가능성이 높다고 주장한 동국대 사학과 윤명철 교수의 견해와도 일치되는 부분이다.136) 즉 문학산성은 방어에 유리한 지형뿐 아니라 주변의 여러 산봉우리와 신호를 교환하는 봉수대를 갖고 있어 미추홀을 복합적으로 방어한 전술 네트워크의 전진기지였던 것이다.

II-5. 고도(古都) 미추홀의 도시구조

미추홀은 현 문학동과 관교동 사이의 땅에 도읍을 정하고 문학산성을 중심으로 여러 방어체제를 구축한 고대도시의 형태를 갖추고 있었다. 오늘날 문학경기장 북문 앞을 지나는 도로 '관교로'를 조금 지나면 인천도호부 청사와 인천향교가 나온다. 도호부청사는 원래 문학초등학교 교정에 있던 것을 현 위치로 옮겨 복원한 것이다. 공간적으로 문학초등학교 일대가 미추홀의 중심지였을 가능성이 크다.(사진 25-1/2) 현 문학초등학교와 향교 뒷산인 관교동 승학산(옛 아후산衙後山)에 잠실 풍납토성과 같은 연대에 토축된 것으로 보이는 토성 흔적이 발견되었다는 연구 결과도 있다. 이는 문학산성과 함께 산성과 평지성이 함께 쌍을 이루던 고구려와 백제의 옛 도읍지에서 흔히 볼 수 있는 전형적인 형태인 것이다.137) 예컨대 백제의 고읍 청주의 경우에도 상당산성을 비롯해 우암산성과 부모산성처럼 여러 산성과 함께 평지에 토성이 함께 존재한다. 따라서 문학초등학교 일대의 공간은 문학산성을 남산(南山)으로 마주보고, 중국 교역의 바닷길이 시작되는 능허대로 넘어가는 사모지고개와 가까워 유사시 산성에 주둔해 고개로 넘어오는 적을 효과적으로 차단하는 배후기지로서 장소성을 지닌다. 그것은 고대도시의 입지적 가능성을 말해 준다. 이는 고지도들이 잘 보여 준다.

136) 윤명철, "문학산성의 해양방어체제적 성격 검토", 『인하대 박물관지』 제3호, 2000, 31~52쪽. 137) 같은 글.

26-1) 『해동지도』 '인천부'. 인천부 읍치의 장소적 특성을 살리기 위해 남쪽 방향을 위로 그리고 서쪽 해안선을 오른쪽에 표시했다. 26-2) 문학산성과 남쪽 해안선 정방향 위성사진. 문학산성 남쪽에 있는 산이 청량산이다. 아래쪽에 송도국제도시 매립지가 보인다. 27) 해안이 매립되어 오늘날 능허대는 아파트단지 공원 속에 갇혀 있다. 28) 『1872년 지방지도』 '인천부'. 붉은 원으로 표시된 인천도호부가 북쪽에 관아의 뒷산을 뜻하는 아후산 (衙後山, 현 승학산)을 배후 삼아 남쪽의 진산 문학산 사이 분지에 펼쳐져 있다.

예컨대『해동지도』는 남쪽 방향을 위로 그려 서쪽 해안선을 오른쪽에 표시한 것이 특징이다.(사진 26-1/2) 지도의 방향을 이렇게 그린 것은 인천부 읍치의 타고난 장소성을 최대한 살리기 위해서다. 마찬가지로 읍치와 문학산성을 중심으로 주변의 산들을 겹겹이 그려 공간과 장소의 전술적 중요성을 강조했다. 여기서 인천도호부 관아는 문학산성을 '남산'으로 정면에 바라보고 있다. 문학산 정상의 봉우리를 에워싼 이 테뫼식 산성에는 '문학산성봉수'(文鶴山城烽燧)라고 표시되어 있다.138) 문학산성 너머 남쪽에는 해안선과 만나는 청량산과 백제가 중국 동진과 교역을 하며 사신을 보낸 고대의 항구 능허대가 표시되어 있다. 붉은색의 교통로가 객사와 학산서원을 지나 사모지고개를 넘어 남쪽 바닷가 뱃길로 향하고 있다. 지도에 지명이 표시되어 있진 않지만 작은 포구 '한진' 혹은 '대진'(大津)이 능허대 동쪽에 있었다고 한다. 한진은 능허대와 함께 비류백제 이후 근대 조선시대에 이르기까지 중국과의 교류를 위해 사신이 오고갔던 곳이었다. 사신들은 한양을 떠나 양화진에서 한강을 건너 부평을 지나 문학산의 사모지고개를 거쳐 한진에 도달했다고 한다. 그러나 이제 오랜 뱃길의 흔적은 매립지로 변해 사라지고, 능허대는 아파트 숲에 가린 작은 공원 안에 갇혀 마치 박물관의 유물처럼 역사를 증언하고 있다.(사진 27)

이제 남겨진 단 몇 장의 사진으로밖에 볼 수 없는 능허대의 실제 모습(사진 29 : 464쪽)은 어땠을까? 오래전 학창시절 읽었던 우현 고유섭 선생의 수필 중에 아름답게 묘사된 능허대 구절이 생각난다. 그는 다음과 같이 담백한 수채화풍의 문체로 능허대 풍경화를 그렸다.

"인천서 해안선을 끼고 남편으로 한 10리 떨어져 있는 조고마한 모래섬이나 배를 타지 않고 해안선으로만 걸어가게 된 풍치 있는 곳이다. 이 조고마한 반도 같은 섬에는 풀도 나무도 바위도 멋있게 어우러져 있고, 허리춤에는 흰 모래가 규모는 적으나 깨끗하게 깔려 있다. 이곳에서 내다보이는 바다는 항구에서 보이는 바다와 달라서 막힘이 없다.

138) 문학산성 봉수는『대동여지도』에도 표시되어 있다. 여기서 문학산은 북쪽 검단의 백석산(白石山)과 부평의 축곶산(杻串山), 남쪽의 의이도(衣耳島)로 연결되는 해안봉수체제의 일부를 이룬다.

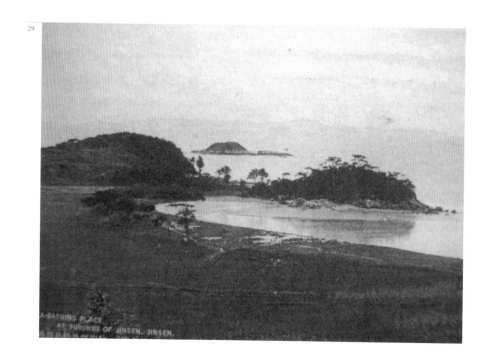

29) 1920년대 능허대 모습. 곶을 형성하며 휘감아 들어온 해안선의 정취가 절경을 이루고 있다.

발밑에서 출렁대는 물결은 신비와 숭엄과 침울을 가졌다. 파편이 쪼개지는 가을 햇볕은 나에게 항상 정신의 쇄락을……"139)

한편 『1872년 지방지도』 '인천부' 편에는 동쪽의 소래산(蘇萊山)을 비롯해, 지금은 매립되어 사라진 해안 포구들의 지형이 자세히 그려져 있다.(사진 28) 특히 붉은 원으로 표시된 인천도호부는 북쪽에 관아의 뒷산을 뜻하는 아후산을 배후 삼아 남쪽의 진산인 문학산 사이 분지에 펼쳐져 있다. 문학산에는 문학산성이 '고성유지'(古城遺址)로 표시되어 있고, 이곳에서 임진왜란 때 부사 김민선이 지역민을 이끌고 항쟁했다는 기록이 적혀 있다. 문학산 아래 남쪽에 제월봉(霽月峰)과 청량산(淸凉山)이 그려져 있다. 부내면 도장포(道章浦)로 갈라지는 해안선에 능허대가 보인다. 빨간색으로 표시된 교통로를 따라 서쪽 10리 밖 다소면(多所面)에 현재 중구 일대의 제물진(濟物津)과 월미도가 표시되어 있다. 마지막으로 제물진 위로 화촌포(花村浦)가 보인다.

이렇듯 고지도들은 인천도호부의 공간적 특징을 통해 백제의 고도(古都) 미추홀의 입지적 성격을 말해 주고 있다. 이 모든 사실을 종합하면 고도 미추홀의 도시구조가 좀더 확실히 드러난다. 백제인들은 승학산에 비류백제의 고도를 정하고, 문학산에 전술 네트워크 운용을 위한 전진기지를 배치해 능허대 뱃길의 주 교통로를 확보하고, 배후 수봉산 남사면에 공동묘지를 써서 고대 도시국가 체제를 형성했던 것이다.

나는 해 저무는 문학산에서 멀리 매립지에서 펼쳐지고 있는 IFEZ 송도국제도시를 바라보았다.(사진 1 : 432~433쪽) 최첨단을 향해 질주하는 저 신도시에서 소서노는 물론 미추홀의 역사를 기억할 사람은 아무도 없을 것이다. 인천시는 최첨단 신도시의 꿈도 중요하지만 이와 함께 역사가 살아 숨쉬는 도시정체성을 가꿔 나갔으면 한다. 역사는 허물어져 방기된 채 나뒹굴어도 상관없는 문학산성의 잔해와 같은 것이 아니다. 부실한 역사의식 속에서는 튼실한 도시문화의 향기를 호흡할 수 없다.

139) 고유섭, 「애상의 청춘일기」, 『餞別의 甁』, 172쪽.

30-1) 동구 화수동 화도진 정문. 30-2) 화도진 동헌. 31) 화도진공원 입구 표지판. 이는 공원의 장소성을 담지
못하고 화도(花島)의 일차원적 의미만 강조하고 있다.

III. 개항 그리고 식민도시화

III-1. 1882, 개항

19세기 말에 이르러 인천의 중심은 문학산 일대에서 응봉산 일대 제물포로 바뀌었다. 이는 1882년 5월 화도진에서 체결된 조미수호통상조약과 다음해 1월 제물포 개항과 조계지 설정(1884)에 따른 결과였다. 이로써 송학동, 송월동, 만석동 일대 약 46만 제곱미터의 제물포 땅에 외국인들이 자유롭게 거주할 수 있는 조계지가 마련되었다. 나는 화도진에서 제물포로 이어진 개항의 역사를 더듬어 보기로 했다.

동구 화수동에 가면 화도진공원이 있다.(사진 30-1/2) 현재는 한적한 공원에 불과하지만 19세기 말 서구 열강과 대항하던 조선 정부의 의지가 담겨진 군사 요충지였다. 1878년 8월 고종은 어영대장 신정희에게 진영 축조공사를 맡겨 이듬해 7월에 완공하고, 친히 화도진이라 명명하고 서해안 방어를 맡게 했다. 그러나 조미수호통상조약이 체결됨에 따라 화도진은 고종 22년(1885) 6월에 좌영으로 이속되었다가 1894년 갑오경장으로 군제가 개편됨에 따라 불타 없어졌다. 화도진이 원래의 모습으로 복원된 것은 1988년에 이르러서였다. 1982년 한미수교 백주년을 기념해 비석을 세우면서 장소성이 뒤늦게 부각되었기 때문이었다.

한데 화도진공원 입구에는 이러한 역사적 장소성과 전혀 어울리지 않는 조잡한 표지판이 눈을 자극한다.(사진 31) 누군가 화도진(花島鎭)의 일차원적인 의미만을 강조하려 했던 모양이다. 꽃분홍색과 꽃문양으로 디자인되어 있다. 넓직한 산책로를 따라 공원

32-1) 화도진공원의 한미수호통상 백주년 기념 표지석(1982). 32-2) 답동성당(1895). 1887년 프랑스와 조약이 체결되고, 천주교 외방선교회 소속 빌렘 신부가 본당신부로 부임하면서 현 답동 3-1번지 언덕에 지었다. 1895년 준공 당시에는 단층 고딕식이었으나 1933년 4대 본당신부 드뇌 신부가 원래 구조의 외곽에 벽돌로 축조해 로마네스크 양식으로 개축했다. 내부엔 제대 위 둥근 천장과 만나는 기둥이 시각적으로 고딕 아치(pointed arch)를 형성하고, 아치창의 스테인드글라스 장식과 천장에서 궁륭과 만나는 가느다란 기둥들이 섬세한 비례와 조화를 이룬다. 33-1) 2003년 월미도에 개관한 한국이민사박물관 전경. 33-2) 갤릭호에 승선한 한국인들의 이민 물품들(이민사박물관 전시물).

언덕길을 오르면, 화도진 현판이 붙은 옛 수비진영과 그 옆에 통상조약식 백주년을 기념해 건립한 표지석이 나온다.(사진 32-1) 바로 이곳 언덕에서 조선은 최초로 서구와 통상조약식을 체결했던 것이다. 연이어 조선 정부는 영국, 독일과 수호조약을 체결하고, 이듬해 1883년 1월에 마침내 인천의 문을 활짝 열었다. 이로써 마침내 개화의 문지방을 넘어 오늘날 외제 수입품이라 부르는 '박래품'(舶來品, 배 타고 온 상품)과 함께 다른 나라의 종교들도 들어왔다.(사진 32-2) 제물포항으로 외래 상품과 신앙만 들어온 것이 아니다. 이쪽의 사람들도 나갔다. 1902년 제물포항에서 조선인 이민자를 실은 갤릭호가 이민사를 새로 쓰면서 하와이로 떠나갔던 것이다.(사진 33-1/2) 지난 2003년 월미도에 문을 연 이민사박물관에는 100여 년 한인 이민의 역사가 고스란히 남겨져 있다.

III-2. 조선 제2의 무역항

개항 전 제물포의 경관은 어떤 모습이었을까? 1933년 『인천부사』(仁川府史)의 서문에서 인천부윤 마쓰시마 키요시(松島淸)는 이렇게 운을 뗐다. "개항 당시 어떤 부락도 없고 일개 해변에 지나지 않았던 인천항이 일본 덕에 조선 내 제2의 무역항이 되었다." 이렇게 그는 제물포의 옛 경관과 비교하며, 일본의 식민통치와 자신의 업적을 공치사했던 것이다. 오늘날 인천시가 IFEZ 송도신도시의 발전을 구 인천과 대비시켜 부각시킬 때 즐겨 쓰는 방법과 유사해 보인다. 한데 하고 많은 이름 중에 '송도' 신도시에 왜 하필 인천부윤 마쓰시마의 이름 '松島'를 붙여 놓았을까? 송도유원지나 송도신도시엔 눈을 씻고 봐도 소나무 섬이 없지 않은가.

마쓰시마가 개항 당시 일개 황량한 해변에 지나지 않았다고 말했지만, 제물포는 원래 군사적 요충지였다. 따라서 군사적 충돌을 대비해 민가를 소개(疏開)시킨 곳이었다. 응봉산 남사면의 제물 포구에서 서쪽으로 뻗어나간 해안선 끝은 괭이새 부리처럼 튀어나와 '괭이부리'곶이라 불렸는데, 오늘날 중구 북성동 일대에 해당한다.140) 『신증동국

140) 『한국의 발견 : 경기도』, 뿌리깊은나무, 1986, 221쪽.

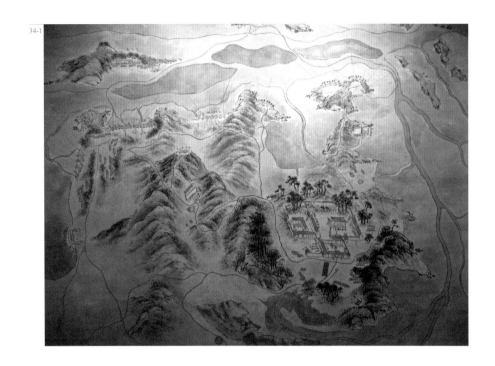

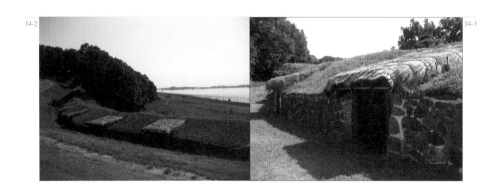

34-1) 작자 미상, 「화도진도」(花島鎭圖, 1879, 소장 : 국립중앙도서관). 그림 왼편 위쪽에 괭이부리곶이 보이고, 포대 진영이 펼쳐져 있다. 오른쪽 아래에 화도진이 보인다. 34-2/3) 강화도 포대와 마주보고 있는 덕포진 포대 전경. 김포시 대곶면 신안리. 옛 제물포 괭이부리곶의 포대 진지도 이와 같은 모습이었을 것이다.

여지승람』 '관방' 조에 따르면, 이곳에 "제물량영(濟物梁營), 부 서쪽 19리 되는 곳에 있으며 수군만호(水軍萬戶) 한 사람이 있다"141)라고 나온다. 여기서 '수군만호'란 수군의 종4품 무관직으로 보통 120~150명 규모의 진영(鎭營) 병력을 통솔하는 지휘관을 뜻한다.142) 실제로 강화와 김포로 향하는 바다 길목에 위치한 이곳은 영종진, 초지진과 함께 해안 방어의 요지였다. 비록 효종 7년(1656)에 강화도 동쪽 해안으로 진영이 옮겨졌지만, 개항 즈음 포대가 제물포에 설치됨으로써 해안 방어지로서의 역할은 지속되었던 것이다.143)

제물포의 경관이 담긴 「화도진도」(花島鎭圖, 1897)에는 괭이부리곶 남쪽과 북쪽에 포대와 가옥들이 그려져 있어 단순한 해변이 아님을 알 수 있다.(사진 34-1) 앞서 언급했듯이 원래 화도진은 제물포 일대 해안 경계를 위해 세운 진지였다.(사진 34-2/3) 그러나 개항과 함께 조계지가 들어서자 존재 의미를 상실하고 조미수호통상조약이 체결된 장소로만 기억될 뿐이다. 마치 임무가 사라진 영화 「실미도」 군인들의 운명처럼······.

III-3. 제물포구락부에서 온 편지

제물포는 강화도조약(1876) 체결 후 부산과 원산에 이어 세번째로 '어렵게' 개항했다. 서울과 가까운 지리적 조건과 미곡 등 물자 반출로 인한 물가 앙등을 우려한 조선 정부의 반대로 개항 교섭이 6년이나 지체되었기 때문이다. 그러나 개항 후 각국조계장정 체결(1884)에 따라 제물포는 국제 조약항구로 변모해 갔다.(사진 35-1/2/3/4) 이 당시 제물포의 경관은 서양인들이 경탄할 정도로 매력적이었다. 예컨대 조선에서 취재 활동을 한 최초의 독일인 기자 지그프리트 겐테(Siegfried Genthe)는 이렇게 말했다.

"푸른 하늘과 바다는 물론 아름다운 만이 있는 해변과 섬이 인상적이다. 각자의 운명에 따라 이곳까지 온 제물포의 동료들은, 지구 한모퉁이에서 더 없이 매력적이고 멋진 전

141) 『신증동국여지승람 II』, 173쪽. 142) 나채훈·박한섭, 『인천 개항사』, 서울 : 미래지식, 2006, 72쪽.
143) 『인천시사』 상권, 인천직할시 : 인천직할시사편찬위원회, 1993, 19쪽, 217쪽.

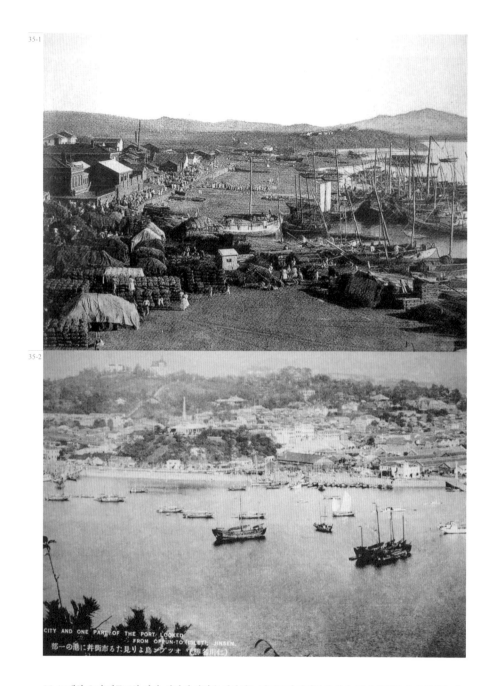

35-1) 개항 초기 제물포항 전경. 왼편에 선적을 기다리는 미곡들이 야적되어 있다. 멀리 문학산이 보인다(소장 : 화도진도서관). 35-2) 개항 후기 제물포항 전경. 응봉산에 존스톤 별장을 비롯해 청일조계지 경계계단, 세창양행 사옥, 제물포구락부 등이 있다. 해안에는 현 파라다이스 호텔 자리에 단층 구조의 영국영사관이 있고, 선창에는 인천세관청사, 검사소, 창고 등 시설물과 사람들의 분주한 모습이 보인다(소장 : 화도진도서관).

35-3) 세창양행(이민사박물관 전시자료). 세창양행은 독일 함부르크 소재 마이어 상사의 한국지점으로서, 1884년 현 중앙동3가 4번지에 상점을 개설했다. 이 건물은 단층 벽돌건물로, 지붕은 일본식 기와로 마감한 것으로 알려져 있다(출전 : 손장원, 『인천근대건축』, 163쪽). 35-4) 세창양행 담배광고(이민사박물관 전시물).

36) 제물포구락부(클럽). 러시아 건축가 사바친이 설계한 건물로 지상 1층, 반지하 1층의 2층 벽돌건물로 연면적은 386.8제곱미터이다. 지붕은 일본식 합각지붕과 맨사드지붕으로 처리하였고, 마감 재료는 양철을 사용했다. 원래 주 출입구는 건물 정면에 있었지만 현재는 자유공원으로 오르는 서쪽의 보조출입문을 정문으로 변형시켰다(출전 : 손장원, 『인천근대건축』, 196~197쪽).

37-1) 동쪽에서 본 제물포구락부 외부. 원래 이 자리에는 3층 규모의 서양식 목조건물인 인천호텔이 있었다.
37-2) 제물포구락부 창문에서 바라본 월미도 방면 경관. 창 앞에 인천시역사자료관의 문이 보인다. 37-3) 복원된 제물포구락부 내부.

경을 매일 즐기고 있는 셈이다. 제물포 개항 축하연에서 발표된 대로, 모든 사람들의 소망이 이루어진다면, 이곳 서해안의 항구는 중국의 다른 어느 항구보다 앞서가는 최고의 조약항으로 발전해 나갈 것이다."144)

이 글은 기자이자 지리학자인 겐테가 1901년 10월부터 1년간 『쾰른 신문』에 연재한 조선여행기의 일부였다. 그는 높은 언덕에 자리 잡은 '제물포구락부(클럽)'에서 독일, 영국, 프랑스, 러시아, 이탈리아인들과 친분을 쌓으며, 인천의 밝은 미래를 점치고 있었다.(사진 36)

겐테가 본 제물포는 앞서 1888년 조선에 온 프랑스의 여행가 샤를 바라에게도 인상적이었다. '부산' 편에서 소개했듯, 그는 한반도를 최초로 종단한 서양인이었고, 『조선종단기』에서 제물포를 보고 "경탄할 광경에 그만 넋을 잃고 말았다. 그것은 내 평생 처음 보는 아름다운 경관이었다"라고 했다. 그의 눈에 제물포는 "해안선과 항구를 이루는 섬들을 따라 아기자기한 산봉우리들이 다채롭게 솟아 있었고, 항구 전체를 녹원(鹿苑)의 둥지처럼 완벽하게 감싸 안은 가운데 마침 떠오르는 아침 햇살이 눈부시게 빛나고 있었다."145) 여기서 프랑스인 바라가 '녹원의 둥지'라 묘사한 제물포의 시적 경관은 당시 세창양행 한국 총대리인으로 제물포에 도착한 독일인 리하르트 분슈(Richard Wunsch)의 망막에는 '내륙의 호수'와 같은 구체적 경관으로 비친다. 그는 일기에서 제물포의 인상을 "넓은 항구에 수많은 배들이 보이고 가파른 산으로 둘러싸인 섬이며 낮은 섬들이 먼바다에 흩어져 있어 항구가 마치 내륙의 호수처럼 보였다"고 기록했다.146) 나는 최근 새로 복원된 제물포구락부의 창가에서 앉아 이제 막 싹트기 시작한 근대의 풍경을 더듬어 보았다.(사진 37-1/2/3) 1901년 세워진 이 건물은 러시아 건축가 사바친(Seredin Sabatin, 1860~?)이 설계한 것으로 지상 1층, 반지하 1층의 벽돌조 2층 구조로 지붕은 일본식 합각지붕과 맨사드지붕으로 처리되어 양철로 마감되었다.147) 인

144) 지그프리트 겐테, 『독일인 겐테가 본 신선한 나라 조선, 1901』, 서울 : 책과함께, 2007, 86쪽. 145) 샤를 바라·샤이에 롱, 『조선기행』, 54쪽. 146) 『제물포구락부 안내자료』, 한국문화원연합회 인천광역시지회. 147) 손장원, 『다시 쓰는 인천근대건축』, 서울 : 간향미디어랩, 2006, 196~197쪽.

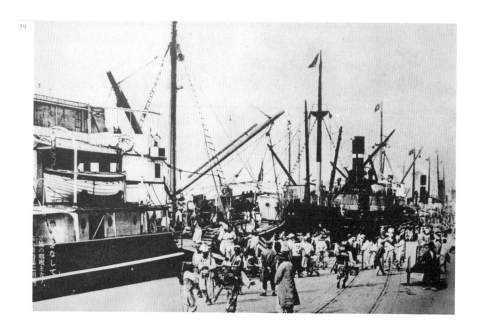

38) 출입구가 보이는 제물포구락부. 왼쪽에 자유공원으로 향하는 계단이 있다. 39) 제물포항과 조선인 부두노동자들(출전 : '인천개항사진展', 화도진도서관).

근 송학동 일대에서 보면 하얗게 빛나는 제물포구락부는 개항 초기 응봉산 각국조계지에 들어섰다가 사라진 건축물들이 형성한 근대 경관의 마지막 가닥인 셈이다.(사진 38) 옛 사진에 주 출입구는 현재처럼 자유공원으로 오르는 서쪽 계단 쪽이 아니라 건물 정문에 있었음을 알 수 있다.(사진 2 : 434~435쪽) 건물 앞으로 도로가 지나가면서 정문의 계단 부분이 잘려 나간 것이다. 이처럼 제물포는 일본의 식민지 도시가 되기 전에 이미 근대도시의 싹을 틔우고 있었다.

III-4. 각국조계지의 국제성

서양인들에게 제물포가 '녹원의 항구'와 같은 판타지로 비쳐진 데는 또 다른 이유가 있었다. 치외법권지로서 조계지 이권 획득을 위한 서구 열강의 욕망과 오리엔탈리즘의 시선이 담겨 있었기 때문이다. 그러나 개항 이후 응봉산 너머 북쪽 조선전환국 일대(현 인천여고 일대) '북촌'에 살았던 조선인들에게 개항장 제물포는 고단한 삶의 현장이었다. 이들은 점차 산 너머 '남촌'의 일본인거류지가 확장됨에 따라 소작권을 빼앗기고 부두 노동으로 생계를 잇는 도시빈민으로 전락했다.148) 그들은 대부분 열악한 주거 형태인 토막살이를 했는데, 삶이 얼마나 비참했냐면 예컨대 1915년 쌀 1섬에 12원 22전 하던 때에 조선인 지게꾼이 하루 평균 50전 수입으로 한 달 꼬박 일을 해도 15원밖에 되지 않았을 만큼 고달팠다.149)(사진 39) 청계천을 중심으로 북촌과 남촌으로 나뉜 경성의 도시 기반시설이 주로 일인 거주지 남촌에 편중되었듯이, 인천에도 개항기에 이미 응봉산을 사이에 두고 '차별의 벽'이 형성되어 있었던 것이다.

이처럼 제물포는 정치·외교적으로 조선 진출과 주권 침략의 음모가 교차한 열강의 접점이자, 새로운 희망이 싹트는 이국적 장소로서 잡종적 자본과 노동이 서로 뒤엉킨 국제 항구도시로 변모해 갔다. 이 점에서 개항장 인천의 성격은 부산과 큰 차이가 있다. 부

148) 이안, 『인천 근대도시 형성과 건축』, 인천 : 다인아트, 2005, 68~69쪽. 149) 손정목, 『일제강점기 도시사회상연구』, 65쪽.

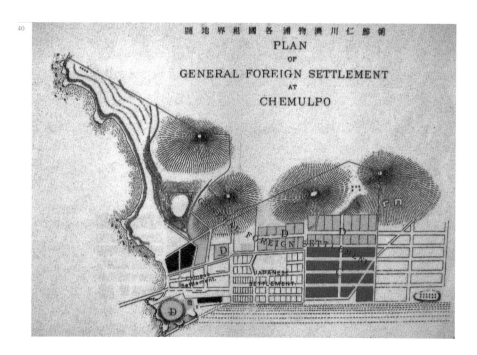

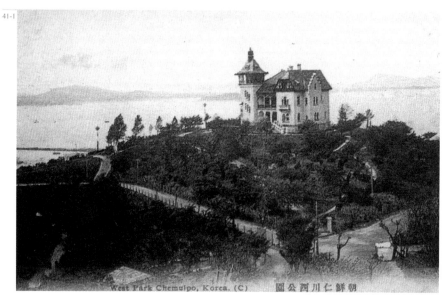

40) 사바친이 그린 「인천제물포각국조계지도」(1888, 이민사박물관 전시자료). 41-1) 존스톤 별장(인천각, 1905). 개항기 인천의 랜드마크였던 이 건물은 중국 상하이에서 큰 돈을 번 영국인 제임스 존스톤이 여름별장으로 지었다. 독일식 4층 건물로서, 1층은 석조, 2층 이상은 벽돌조로 지어졌고 한국 최초의 스팀 난방시설로 유명했다. 1930년대에 고급 여관 겸 요정 '인천각'으로 사용되다가 인천상륙작전 때 함포 사격으로 파괴되었다. 이 자리에 '한미수교 백주년 기념탑'(1992)이 들어서 있다.

산이 주로 일본인 전관거류지를 중심으로 일본에게 독점적 지위를 부여했던 반면, 인천은 국제개항장으로서의 면모와 성격이 강했던 것이다. 즉 일본조계(1883년 9월)와 청국조계(1884년 4월) 설정에 이어 1884년 10월에 체결된 '인천제물포각국조계장정'에 따라 각국조계지를 중심으로 도시화가 진행되었다. 처음에 일본·미국·영국·독일·청국 5개국이, 얼마 후 프랑스와 러시아가 조선 진출에 합류했다. 또한 거류지 차입에 있어 각국조계지 내에 일본인전관거류지는 36만 제곱미터 규모인 부산에 비해 현저히 작은 2만 제곱미터에 불과했다. 『인천부사』에 따르면, 일본거류지가 이렇듯 협소하게 설정된 데는 일본 당국이 조선 정부의 호의적 제의를 일부러 거절했기 때문이라고 한다.150) 그러나 결과적으로 이는 인천이 부산과 달리 국제적인 조계지였음을 의미한다. 「인천제물포각국조계지도」에는 일본조계지를 중심으로 서쪽에 청국조계지, 나머지에 각국조계지가 설정되었다.(사진 40) 『인천부사』에는 조계지가 A, B, C, D의 네 지구로 구분되어 각 지구에 따라 건축물의 재료와 유형은 물론 소요 비용의 한도까지 명시되었다고 기록되어 있다. 개항기 도시변화과정을 연구한 손정목 교수는 이것이 오늘날 도시계획법과 건축법에 규정한 미관 지구나 방화 지구 제도를 규정한 최초의 사례였다고 말한다.151) 이는 각국조계지에 공동 관리기구로서 이른바 신동공사(神董公司)라는 거류지회가 조직되어 가능했던 것으로 규정위반시 벌금도 부과했다는 것이다.152) 이러한 각국조계지 설정에 따라 응봉산 일대에는 앞서 겐테가 언급한 '제물포구락부' 뿐 아니라 영국영사관, 러시아영사관, 세창양행 사택 등 서양식 건물들이 세워져 이국적인 정취를 자아내고 있었다.(사진 41-1/2/3/4/5) 이 무렵 1899년에는 경인철도가 개통되어 인천과 노량진 사이 33.8킬로미터 구간에 미국 브룩스사가 제작한 모갈형 기관차가 근대를 향해 질주하기 시작했다.(사진 42-1/2) 한편 이보다 앞서 응봉산에는 일명 만국공원이라 불린 '각국공원'(各國公園)이 조성되었다. 바로 이것이 1888년 각국조

150) 仁川附廳 편, 『仁川府史 : 1883~1933』, 인천 : 인천발전연구원, 2004, 153쪽. 151) 손정목, 『한국개항기 도시변화과정 연구』, 82쪽. 152) 『각국공원(현 자유공원) 창조적 복원사업 타당성 검토』, 인천 : 인천학연구원, 2005, 8쪽.

41-2) 세창양행 사택(1884). 세창양행 상사원 숙소로 사용된 건물로 인천 최초 서양식 건물로 알려져 있다. 벽돌조 단층 구조 위로 사각탑이 2층에 솟아 있었다. 지붕에 도머창이 있었고, 회랑이 설치되어 운치를 자아냈다. 1922년 인천부청이 매입해 인천부립도서관, 해방 후 인천박물관으로 사용되다가 한국전쟁 때 소실되었다. 현재 맥아더 장군 동상 자리에 위치했다. 41-3) 알렌 별장, 주한미국공사 앨런이 소유했던 서양식 벽돌조 2층 건물로 둥근 탑을 마치 고깔과 같은 형태의 지붕으로 씌운 형태가 특징이었다. 이 건물은 현 자유공원 맥아더동상 뒤편의 새우리 터에 있었다.

41-4) 홈링거양행 인천지점 사옥(1898). 사바친이 설계한 것으로 알려진 이 건물은 벽돌조 2층 건물로 1층 출입구를 중심으로 양쪽 회랑을 아치 형태로 반복처리하고, 2층 발코니 바깥으로 지붕의 박공을 1층 전면부와 만나게 돌출시킨 것이 특징이었다. 41-5) 영국영사관(1887). 단층 구조로 인천역 맞은편 언덕의 구 올림프스 호텔(현 파라다이스 호텔) 자리에 위치했다.

42-1) 경인철도가 개통될 당시 인천역 모습. 42-2) 인천역과 파라다이스 호텔. 인천역 광장 너머에 보이는 현 파라다이스 호텔(구 올림프스 호텔) 자리는 1882년 조미수호통상조약이 체결되고, 이후에 영국영사관이 자리했던 역사적 장소다. 1960년 세워진 현 인천역사는 2층 구조의 철근 콘크리트 건물로 옛 경인철도 역사 자리에 재건축되었다. 7개의 검표대가 설치되어 있는 역 구내는 빛바랜 협소한 모습이지만 1970년대의 분위기를 고스란히 간직하고 있다. 43-1) 동공원(현 인천여상 자리)에 세워진 인천신사(1890). 43-2) 인천의 명승지로 소개된 인천신사 홍보물.

계장정에 따라 조성된 한국 최초의 서구식 공원이었다. 이 공원을 디자인한 인물은 앞서 제물포구락부를 설계한 사바친이었다. 그는 고종이 초빙한 러시아 건축가로 인천해관에 소속된 토목기사로서 위에 언급한 「인천제물포각국조계지도」를 작성한 인물이기도 하다. 그는 1883년 여름 고종이 경운궁 내의 정관헌 설계와 관청건물의 건축을 맡아달라는 초빙 친서를 보내 그해 9월 조선에 입국한 것으로 알려져 있다.153) 그는 인천해관 청사(1883), 세창양행 사택(1884), 인천항 부두(1884), 제물포 각국공원(1888), 홈링거양행 인천지점 사옥(1898) 등과 서울의 러시아공사관(1884), 독립문(1897), 경운궁 내 중명전(1900)과 정관헌(1902), 독일영사관 관저(1902), 손탁호텔(1902~1903) 등 수많은 근대건축물을 세웠다.

일제강점기에 각국공원은 서공원(西公園)이라 불렸는데, 공원 동쪽의 동공원(東公園, 현 인천여상 자리)에 개축한 인천신사와 짝을 맞추기 위해서였다. 동공원에는 원래 일본거류민들을 위한 인천대신궁이 세워졌다.(사진 43-1/2)『인천부사』에 따르면, 인천신궁은 애초에 일본 거류민들의 위안 장소를 조성하려고 건립되었다. 당시 부산과 원산에는 이미 신사가 건립되었지만, 거류민 인구가 1300여 명에 달하고 있던 인천에는 신사가 없어 거류민들의 뜻과 기부금을 모아 1890년 10월 천조대신(아마테라스오미카미)와 일왕 메이지 등을 제신으로 숭상하기 위해 정원과 휴식장소를 겸해 조성했다는 것이다. 이후 일제는 1916년 4월에 이 신궁을 개축해 인천신사로 이름을 바꾸고154) 조선인의 영혼 지배를 위한 식민통치에 박차를 가했다.

III-5. 본정통의 기억

일제강점기 인천의 식민통치 중심지는 현 중앙동 중구청 일대였다. 이곳에 인천부청사를 비롯해 경찰서, 우체국, 관측소, 소방서, 세관, 인천역 등 주요 기관과 시설물들이 들어섰다. 특히 일제는 1932년에 인천부청사를 건립했는데, 원래 이 청사 자리에는 일본

153) 김정동, 『고종황제가 사랑한 정동과 덕수궁』, 서울 : 발언, 2004, 82쪽. 154)『仁川府史』, 1271~1275쪽.

44-1) 인천우체국(1923). 2층 벽돌조 절충주의 양식의 인천우체국은 벽돌로 마감하고 그 위에 모르타르를 바른 뒤 페인트칠을 해 마치 르네상스풍 석조건물처럼 보인다. 반면 출입구 위 창문 앞에 돌출된 기둥은 그리스 신전을 연상케 한다. 44-2) 인천 일본영사관(1883). 앞서 건립된 부산 일본영사관과 똑같은 디자인으로 일본 의양풍(疑洋風)의 2층 목조건물이었다.

영사관이 있었다.(사진 44-1/2/3/4) 1883년 10월에 준공된 일본영사관은 앞서 건립된 부산 일본영사관과 똑같이 외벽이 비늘판으로 마감되고 2층 정면이 회랑으로 연결되어 현관 바로 위에 난간과 발코니가 달린 일본 의양풍(疑洋風, 서구 건축을 흉내 낸 일본 건축양식)의 2층 목조건물이었다. 앞서 '부산' 편에서 언급했듯이 이와 같은 디자인은 일인들이 1859년 개항 후 나가사키 등에 설정한 외국인거류지의 일본 의양풍 건축물에서 유래했다. 일본영사관은 1906년 인천이사청으로 바뀌고, 1910년 인천부청사로 사용되다가, 1932년에 목조건물을 헐고 철근 콘크리트 구조의 2층 건물로 새로 건립되었다.(사진 45-1/2) 현관 양 옆에 낸 원형 창과 계단, 수평 띠를 두른 창문 처리 등에서 아르데코 양식이 사용되었는데, 외벽 마감은 같은 해에 준공된 대전 충남도청사와 같이 황금색 줄무늬가 새겨진 타일을 사용했다. 이 건물은 해방 후 인천시청사로, 시청사가 구월동으로 이전하면서 현재는 중구청사로 사용되고 있다. 건립 당시는 2층이었으나 1970년대에 3층으로 증축되었다.

중구청 앞 언덕길을 내려오면 중앙동1가와 2가에서 빛바랜 역사와 만나게 된다.(사진 46-1/2/3) 마치 시공의 벽을 뚫고 빛바랜 사진 속으로 시간여행을 하는 듯하다. 오래된 건물과 거리 표정으로 도시 자체가 박물관인 셈이다. 예컨대 중앙동1가 구 일본제일은행에서 일본제18은행과 일본58은행이 있는 중앙동2가는 조선의 금융을 식민지화할 목적으로 꿈틀거렸던 옛 거리의 역사를 증언하고 있다.(사진 47-1/2/3/4)

중앙동은 1884년 이전에는 인천부 다소면 지역이었으나 개항 후 일본조계지에 편입되었고, 일제 때인 1910년대부터 '본정(本町) 1, 2, 3정목'으로 불리다가 해방 후 '중앙동 1, 2, 3, 4가'로 바뀌었다. 인천의 중심지로서, 이곳은 일제강점기에 은행과 상점들이 밀집되어 있던 최고의 번화가였다. 이는 해방 후 1960년대까지도 고스란히 이어졌다. 그러나 1970년대부터 인구가 급격히 줄기 시작하면서 1982년부터 술집과 살롱 등이 들어선 유흥가로 변해 갔다.155) 그러나 유흥가의 노랫소리도 시청사가 1985년 남동구 구월동으로 이전하면서 사라지기 시작했다.

155) 『인천의 지명유래』, 74쪽.

44-3) 서쪽에서 본 일본영사관(출전 : 『인천부사』). 44-4) 개항 전인 1882년에 일본영사관 임시 청사가 위치했 던 약도(출전 : 『인천부사』, 241쪽). 약도에 A, B로 표시된 곳이 임시 청사 자리다. 이곳은 현 중앙동1가 구 일본 제일은행과 그 앞 도로에 해당한다.

45-1) 인천부청사(1932). 일본영사관에서 이사청 건물로 사용하던 기존 청사 자리에 2층 철근 콘크리트건물로 신축되었다. 1964년에 3층으로 증축되었다. 45-2) 현재 중구청사. 원래 인천시청사로 사용되었으나 구월동으로 시청사가 이전하면서 중구청사로 사용되고 있다. 현 중구청은 1970년대에 기존 2층에서 3층으로 증축되었다.

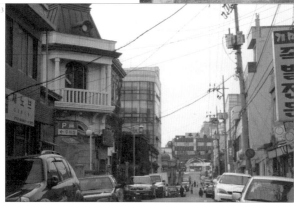

46-1) 중구청 앞 거리. 중구청 아래 좌회전 금지 표지판이 있는 곳을 중심으로 왼쪽에 중앙동1가, 오른쪽에 2가가 나뉜다.　46-2) 1930년대 본정통 가로 풍경. 일제강점기 인천의 중심지로서 은행들이 들어서 있었다. 왼쪽 건물이 일본58은행이다. 그 아래쪽에 일본제18은행이 보인다.　46-3) 현 중앙동 2가(옛 본정 2정목) 모습. 왼쪽에 구 일본58은행이 보인다.

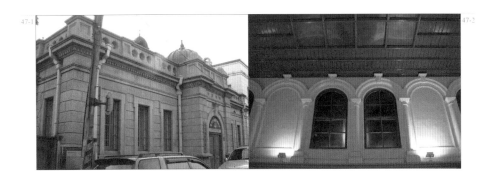

47-1) 구 일본제일은행(조선은행 인천지점). 1897년에 신축된 이 건물은 화강암 석재와 돌기둥을 사용하고 양철로 만든 슬라브지붕 양식을 적용해 개점 당시부터 인천의 명물로 손꼽혔다. 현재 중구청 별관 관광개발과로 사용되고 있다. 47-2) 구 일본제일은행 내부 2층과 천장 세부.

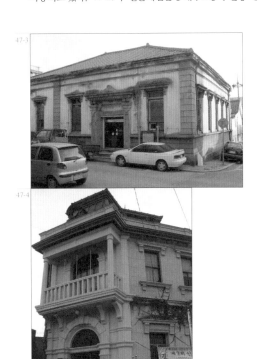

47-3) 구 일본제18은행(1890), 중앙동2가 24번지. 이 은행은 조선 금융의 식민지화를 목적으로 1890년 준공되어 개점했다. 구조적으로 단층 석축 콘크리트 건물이며 서구의 고전 양식을 절충주의로 혼합했다. 목조 트러스 위에 일본식 기와를 얹은 지붕과 정교하게 디자인된 출입구의 석주 양식이 당시로서 꽤 공들인 건물임을 말해 준다. 해방 후 1954년에는 한국흥업은행으로 사용되었고, 1992년까지 카페로, 최근까지 중고가구 도매상이 임대해 사용하다가 한동안 폐허처럼 방치되어 있었다. 그러나 최근 인천시가 '인천개항장 근대건축전시관'으로 복원해 재생시켰다.

47-4) 구 일본58은행(1892), 중앙동2가 19번지. 오사카에 본점을 둔 이 은행은 일본조계지에 설립된 은행으로 1892년 7월에 완공되어 개점했다. 창문, 벽체, 기둥이 아직까지 원형을 잘 유지하고 있는 지상 2층 건물로 1층의 석조기단과 2층 발코니와 위쪽에 둥근 창이 특징이다. 지붕은 2층으로 경사를 이룬 맨사드 형식이고, 전체적으로 르네상스풍의 절충주의 양식을 취하고 있다. 58은행은 1946년 조흥은행이 인천지점을 개설하면서 사용하다가 1958년 신사옥을 지어 이전했다. 한동안 대한적십자사 경기도 지사로 사용했고, 현재는 한국음식업중앙회 건물로 사용되고 있다.

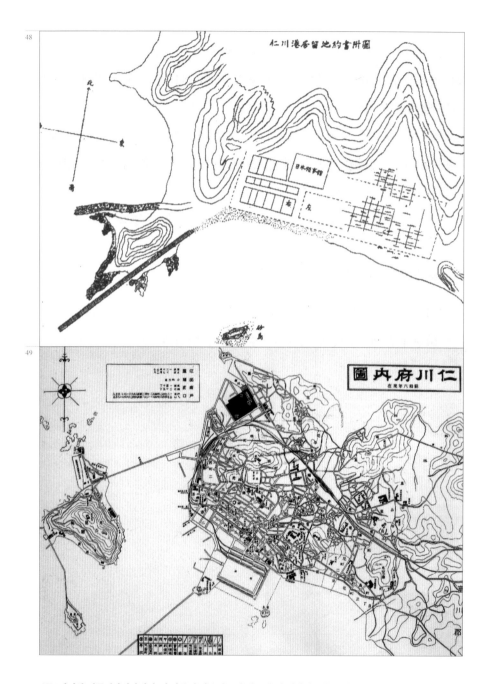

48) '인천항 거류지차입약정서'에 첨부된 일본거류지 지도(출전 :『인천부사』). 개항 초기 일본거류지를 표시한 가장 오래된 지도이다. 아직 조계지 동쪽에 묘지가 그려져 있다. 49) 1931년『인천부내도』(출전 :『인천부사』).

일제강점기 본정통 필지 점유 과정을 살펴보면, 일본은 애초에 조계지 설정에 유리한
응봉산 남사면의 서쪽 부지를 선점하기 위해 1883년 개항 전에 이미 일본영사관 임시
청사를 지었던 것을 알 수 있다. 『인천부사』에 따르면, 일본은 1882년 4월 개항에 앞서
임시 가청사를 훗날 본정 1정목 구 일본제일은행이 들어설 부지 일대에 두 동을 지어 업
무를 보기 시작했다.156) 필지 분할에 있어 일본조계지는 청국이나 각국조계지와 달리
가로에 직교하여 길게 이어지는 소위 세장형(細長型) 분할 방식으로 계획되었다.(사진
48) 이는 오사카·나라·교토 등의 도시계획에서 흔히 볼 수 있는 방식이었다. 특히 제물
포 일인조계지의 경우, 나라의 헤이조교(平城京)에 기초해 긴 변의 길이를 약 120미터
단위로 4열의 구획 단위를 설정하는 도시계획 수법이 그대로 적용되었다.157)
1883년 4월 최초로 일본상선을 통해 일본인들이 제물포항에 발을 들여 놓으면서 급속
히 일본인 수가 증가해 거리를 형성하기 시작했다.(사진 49) 이들은 1888년 대불호텔
을 개업한 호리히사(堀久太郞)를 비롯해 대부분 앞서 개항한 부산에서 온 상인들이었
다. 1900년대 이전의 조계지 시기에는 주로 은행을 위시해 상업 건축이 많이 건축되었
고, 주택과 관청 건축이 주로 들어섰다. 그러나 1910년에서 1920년대 이후에는 주로
농수산 관계의 민간단체 건축이 주류를 이뤘고, 개인 소유의 공장건축과 점포를 겸한
2층 구조의 일식 가옥도 성행했다. 적벽돌로 지어진 창고건물은 이 지역의 경관적 특
징을 이룬 건축 유형의 하나였다. 금융시설들과 달리 창고시설들은 현재까지도 사용되
고 있다.158)

156) 『인천부사 : 1883~1933』, 243쪽. 157) 이황·김민수, "인천 조계지 필지점유 방식으로 본 식민지 거리
형성에 관한 연구", 한국건축역사학회 2007 춘계학술대회 논문집, 405~406쪽. 158) 앞의 논문에서 재인용.
이용호 해제 역주 ; 정혜중·김영속 옮김, 『譯註 仁川港』, 인천 : 인천광역시역사자료관 역사문화연구실, 2005,
114~145쪽.

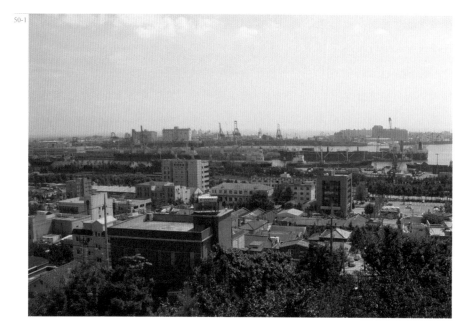

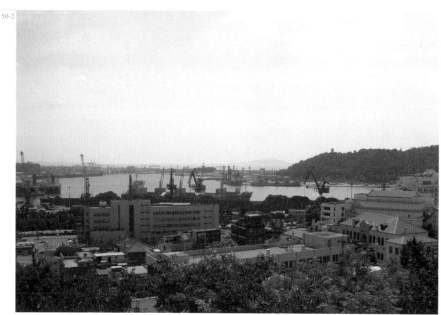

50-1/2) 중구 일대의 경관. 월미관광특구와 차이나타운특구의 핵심 지역이다.

IV. 신개항장 IFEZ와 구도시 재생

IV-1. 개발시대의 그림자

오늘날 인천시는 인구 272만의 광역시로 성장했다. 인구는 계속 증가 추세에 있다. 이제 인천은 뛰어난 지정학적 위치와 관문도시 기능에 기초해 경제자유구역 국제도시로 나아가고 있다. 그러나 그동안 성장 위주의 개발에 따른 무분별한 도시정책으로 환경과 도시이미지가 악화되는 대가를 치러야 했다. 이는 해방 후 일제가 해먹고 빠져나간 빈자리에 다시 한국전쟁의 파괴와 상흔이 포개진 질곡의 땅에서 온 몸으로 전후 경제를 재건해야 했던 격동의 시대가 남긴 일종의 '외상후 스트레스장애'와 같다.

전후에 인천은 먼저 항구 복구를 시작으로 산업시설, 도로, 통신 등을 회복시키고 송림공설시장과 배다리야시장을 통해 경제 활동의 가닥을 잡기 시작했다. 1951년에 인천항이 복구되자 점차 기반시설이 복구되고 한국화약을 비롯해 신한제분과 대한중공업 등 공장들이 들어서기 시작했다.(사진 51-1/2) 주안과 남인천 사이에 화물전용선 주인선이 배다리철교와 함께 건설되고, 인천과 서울을 잇는 경인선에 동인천역과 제물포역이 각각 세워졌다. 1960년대에는 사회간접자본을 확충하고 특히 경인고속도로의 개통과 인천항 제2도크 축조로 경제 성장의 기반이 마련되었다. 이로써 인천은 1970년대 이후 고도성장을 위해 질주하는 산업도시이자 국제항으로 자리매김할 수 있었던 것이다. 그러나 이 과정에서 동일방직사건으로 상징되는 노동·사회 문제와 함께 무분별한 시가지 개발로 인구가 집중되면서 자연환경이 훼손되고 거주환경이 열악해졌다. 특히 남동국

51-1) 대한제분 공장. 51-2) 남동국가산업단지 종합안내도. 52-1/2/3/4) 관광특구 월미도.

가공단과 경인고속도로 주변 공업단지는 전체 도시이미지를 저하시키고 공단 주변의 주거환경을 크게 악화시켰던 것이다.

이처럼 개발시대가 남긴 외상후 스트레스장애에 대해 인천시가 늦었지만 이제라도 치유에 나선 것은 다행스런 일이라 할 수 있다. 인천시는 기존 구도시에 대해 경관계획을 수립하고, 도시재생, 월미관광특구 및 차이나타운특구 등을 통해 지역특성을 반영한 도시이미지 재고 및 형성을 위해 노력 중이다.(사진 50-1/2) 경관계획은 인천의 전체 경관을 녹지 경관, 수변 공간, 중심지 경관, 역사·문화관광지 경관, 교통·산업 경관으로 분류해 경관을 조성하고 정비하는 것을 뜻한다.159) 도시재생사업은 소위 '1거점 2축 사업'으로 구도시의 내항 및 주변 지역을 1거점, 경인고속도로와 경인전철을 2개의 축으로 설정해 도시이미지 개선뿐만 아니라 정체성을 확보하는 동시에 성장축을 회복하는 것을 목표로 한다.

특히 내항 거점에 대해 많은 재생사업이 펼쳐지고 있는데, 이 중에는 각국공원의 창조적 복원, 근대건축물 활용 전시 및 박물관 확충, 개항장 역사·문화자원 스토리텔링, 전통공원과 이민사박물관이 들어서는 월미공원 조성, 월미도 친수공간 확충, 연안부두 전면 친수공간 확충, 신포~월미 문화의 거리에 보행자거리 조성, 월미관광특구 모노레일 사업, 인천역 주변 도시재생, 송림뉴타운 개발, 동일방식 공장 이전지 주거 뉴타운, 동인천 역세권 개발사업 등이 포함되어 있다.160) 월미관광특구는 지난 2001년 인천시 동구 신포~연안~신흥~북성~동인천동 일대에 지정되어, 2013년까지 4000여 억원을 들여 관광위락 시설을 갖춘 수도권 해양관광지를 조성할 예정이다.(사진 52-1/2/3/4) 차이나타운특구는 중구 일대에 중국식 전통공원, 문화 체험시설, 중국풍 테마거리의 조성과 축제 및 이벤트사업을 주 목표로 하고 있다. 다음에서 이러한 현안들 중 몇 가지에 대해 언급하고자 한다.

159) 인천광역시, 『2020 인천도시기본계획』. 160) 인천광역시 홈페이지 도시재생사업 자료(http://incheon.go.kr/city/onetwo/onetwo_01.htm) 참조.

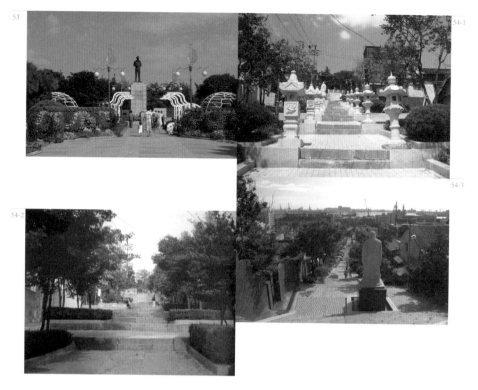

53) 자유공원과 맥아더 동상. 54-1) 청일조계지 경계계단. 공자상과 석등의 설치로 원형이 훼손되었다. 54-2) 경계계단의 원형(출전 :『인천광역시, 『인천의 근대건축자료집』, 122쪽). 54-3) 경계계단의 공자상.

55) 인천상륙작전기념관. 1984년 연합군의 인천상륙작전을 기념하기 위해 연수구 옥련동 청량산 자락 2만 4347제곱미터의 부지에 건립되었다. 56) 인천상륙작전 상륙 지점(그린비치 포인트). 1950년 9월 15일 유엔군 사령관 맥아더 장군이 전함 261척과 미해병 제1사단, 한국 해병 제1연대를 지휘하여 상륙작전을 성공한 지점이다. 현재 월미도를 찾는 관광객들 중에 이 표석에 눈길을 보내는 사람은 별로 없는 만큼 맥아더 장군 동상이 이곳으로 이전된다면 월미관광특구에 가장 강력한 랜드마크가 될 수 있다.

IV-2. 복원사업, 짝퉁과 진품 사이

최근 인천시는 구도시재생사업의 일환으로 자유공원 일대에 이른바 '각국공원 창조적 복원사업'을 추진하고 있다. 각국공원은 1914년 조계제도가 철폐된 후 일제 강점기에 '서공원'이라 불렸다. 해방 후에는 만국공원으로 불리다가, 1957년 9월 맥아더 동상이 이곳에 세워지면서 자유공원으로 바뀌게 되었다.(사진 53) 한데 맥아더 장군의 인천상륙작전의 공적을 기념하면서 하필 10월 3일 '개천절'에 만국공원을 개칭하여 역사적 문맥이 꼬이기 시작했던 것이다. 따라서 공원의 장소성에 대한 이해가 선행될 필요가 있다.

인천 개항사에서 각국공원의 의미는 오늘날 인천시가 사활을 걸고 추진하고 있는 IFEZ의 원형에 해당한다. 만일 이러한 역사를 이해한다면 중구청은 바로잡아야 할 것이 두 가지가 있다. 첫째는 '청일 조계지 경계계단'의 원형 훼손이다. 이 계단의 역사성은 과거 청국조계지와 일본조계지의 경계라는 데에 있다. 그런데 중구청이 뜬금없이 계단에 '공자 석상'을 세워 이곳을 마치 공자의 사당처럼 조성하더니 2003년에는 볼거리를 위한 테마거리를 조성한다고 계단 양쪽에 중국과 일본식 석등을 각각 세워 계단을 훼손시켜 놓았다.(사진 54-1/2/3) 설상가상으로 최근에는 차이나타운특구를 위해 이곳에 공자 어록판을 계단마다 6개씩 설치해 '공자의 거리'로 조성할 계획을 추진 중에 있다. 조계지 역사를 증언해야 할 경계계단의 원형과 역사성이 모두 사라질 위기에 처한 것이다. 둘째는 맥아더 동상의 위치 문제다. 한마디로 각국공원의 상징성은 맥아더 동상과 맞지 않는다. 따라서 동상은 연수구 옥련동의 인천상륙작전기념관(사진 55)이나 월미도공원의 인천상륙지점(사진 56)으로 이전시키고, 현재 자유공원을 본래 각국공원의 의미를 회복시켜 국제도시 인천을 상징하는 장소로 삼아야 한다.

또한 인천시는 개항기 각국공원 내에 멸실된 근대건축물 다섯 채161)를 복원할 계획을 추진하고 있다. 이 사업의 경우 실시 설계는 인천시에서 하고 건축은 민간 투자로 시행

161) 존스턴 별장, 세창양행 사택, 영국영사관, 알렌 별장, 러시아영사관.

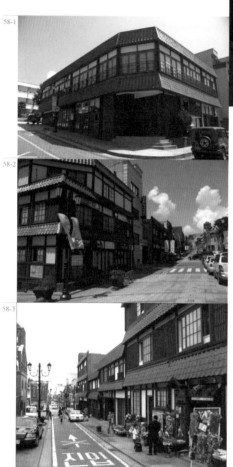

57) 한미수교 백주년 기념탑. 이 기념탑 자리가 존스톤 별장 부지다. 참고로 창조적 복원사업에서 복원하려는 나머지 근대건축물 네 채의 위치는 다음과 같다. 맥아더 동상 자리(세창양행 사택 부지), 맥아더 동상 뒤편 새우리 자리(알렌 별장), 새우리 남쪽부지(러시아영사관), 현 광장 매점 위치(영국영사관). 58-1/2/3) 옛 일본조계지에 엉성하게 외양만 왜식으로 바뀌 영화세트장을 방불케하는 짝퉁 일본인거리. 59-1/2) 갯벌타워 IFEZ 홍보관. 2003년 지정 및 고시된 인천경제자유구역은 2020년까지 총 31조 9599억원을 투입해 209제곱킬로미터의 면적에 48만 7000명의 계획인구를 위한 신도시 건설을 목표로 하고 있다.

한다고 한다. 그러나 이는 인천인들이 염원했던 진정한 공원 복원의 방향을 심각하게 왜곡시켜 놓고 있다. 고증자료도 없을 뿐 아니라 일부 건물은 본래 위치도 아닌 곳에 복원을 감행하려 하기 때문이다.(사진 57) 이렇게 되면 각국공원은 영화 세트장으로 전락하고 말 것이다. 물론 중구청은 이런 개발 방식이 볼거리를 제공해 관광에 도움이 될 것으로 여기고 있다. 이미 중구청 앞거리 옛 일본조계지에는 엉성하게 외양만 일본풍으로 바꾼 짝퉁 일본인거리를 조성해 놓아 나름대로 수도권 주말관광객이 증가한 측면이 있기 때문이다.(사진 58-1/2/3) 그러나 장기적으로 볼 때 이러한 표피적인 짝퉁 복원사업은 일회성 볼거리에 지나지 않아 지속적 관광활성화에 오히려 문제를 일으키게 될 것이다. 달리 말해 세트장과 같은 짝퉁 건물을 두 번 보러 갈 사람은 별로 없다는 것이다. 복원은 최근 중앙동에 개관한 '인천개항장 근대건축전시관'처럼 원형이 남아서 보존 재생이 가능하거나 자료가 남아 있는 경우에 한해 시도되어야 한다.(사진 3 : 436~437쪽) 따라서 '인천개항장 근대건축전시관'은 복원을 통해 도시의 역사적 켜를 재생시킨 매우 바람직한 경우라 할 수 있다. 이 건물은 원래 1890년 준공된 '구 일본18은행 인천지점'으로 그동안 폐허처럼 방치되어 있었다. 그러나 복원 공사를 거쳐 개항 당시 인천항과 조계지의 풍경 및 주요 근대건축물들을 축소모델로 복원해 전시하는 등 도시 역사의 산 교육장으로 다시 태어났다. 진품 건물에서 우러나온 생생한 역사를 짝퉁이 대신할 수는 없다. 그만큼 각국공원의 창조적 복원사업처럼 무리한 눈속임 개발보다는 현재 남아 있는 건축문화유산들에 대한 보존과 재활용이 더 시급하다 하겠다.

IV-3. 송도국제도시의 겉과 속

IFEZ의 전체면적은 여의도의 70배 면적에 달하는 엄청난 규모다. 단일 지역이 아닌 송도·영종·청라 3개 지구로 나뉘어 한눈에 조망하기 어렵다. 전체를 볼 수 있는 유일한 방법은 송도국제도시 테크노파크에 세워진 홍보관(갯벌타워 21층)을 찾는 것이다. 이곳은 IFEZ 홍보 영상관과 지구별 모형전시 및 외부전망대로 구성되어 있다.(사진 59-1/2) 특히 외부전망대로 나가면, 사방이 탁 트인 건설 현장을 볼 수 있다. 조금씩 제

모습을 갖춰 가는 이 도시의 모습에서 개미처럼 땀 흘린 건설노동자들의 노고가 느껴져 숙연해진다.

IFEZ 송도·영종·청라 지구 중에 송도 지구는 가장 먼저 사업에 들어갔다. 1994년부터 갯벌 매립과 기반 시설 조성을 위해 총 2조 1300억원이 투입된 송도국제도시가 제 모습을 갖춰 가고 있는 것이다. 이곳은 국제 교역을 중심으로 지식정보산업의 연구개발 거점과 문화·생태도시 건설을 목표로 하고 있다. 멀리 서쪽에 영종 지구로 이어지는 인천대교가 보인다. 많은 기관·기업체들이 들어선 테크노파크에 컨벤션센터와 4개의 기둥처럼 솟은 월드 주상복합 건물이 세워져 있다. 랜드마크가 될 151층 '인천타워', 국제업무단지, 송도신항만은 곧 착공될 예정이라고 한다. 너른 해돋이공원을 따라 조성된 아파트단지 너머 북쪽에 청량산과 문학산이 펼쳐져 있다. 동편과 남쪽으로 드넓은 매립지가 펼쳐져 있다.

한데 송도 지구는 본래 취지와 달리 외국기업의 투자 유치 실적이 저조해 우려를 낳고 있다. 실제로 외국인들의 수요가 거의 없는 반면에 내국인들의 아파트와 주상복합 분양 열기만 뜨거운 실정이라고 한다. 다국적 기업이나 외국계 금융자본으로부터 튼실한 외자 유치가 이루어지지 않고 있는 것이다. 이에 대해 인천시는 법적 규제로 자유구역의 기능을 제대로 펼칠 수 없게 한 중앙정부를 탓한다. 반면 독선적인 인천시가 중앙정부와 역할 분담을 하지 않으려 하는 데 원인이 있다는 지적도 있다. 이로 인해 IFEZ가 건설·부동산 개발자들의 놀이터와 외지인들의 아파트 투기장으로 전락했다는 비판도 있다. 인천 시민들 중에는 집값 상승과 도시 발전을 기대하기도 하지만, 정작 자신들의 삶과 실질적으로 무슨 관계가 있는지 모르겠다고 푸념을 하는 사람도 있다.

IV-4. IFEZ에 인천만의 건축을

어쨌든 송도 지구의 도시디자인 기본 계획은 경관, 색채, 옥외광고물, 경관조명까지 체계화되어 무난한 인상을 준다. 예컨대 '국제업무단지 경관계획'에 따르면, 매립지의 평면성을 극복하고 도시의 상징성을 강조하기 위해 한국 산맥의 중첩된 이미지를 반영해

도시건축을 실행할 예정이라고 한다. 그뿐 아니라 옥외광고물의 경우, 광고물을 최소화하고 건축물의 외관을 요소로 활용하며, 경관이미지의 형성인자로 활용하는 등의 지침이 이미 적용되고 있다. 한편 기존 도시디자인에서 분리 시행되었던 민간부문(건축물, 옥외광고물, 야간조명, 색채 등)과 공공부문(도로, 보도, 가로시설물, 공원 등)을 포괄해 도시계획과 건축을 함께 연계시켜 눈길을 끈다. 이 경우 전체 도시계획과 개별필지단위의 건축계획 사이에 일관성을 유지할 수 있다는 장점이 있다.

그러나 도시경관을 좌우하는 핵심인 건축디자인에서는 고민한 흔적이 별로 보이지 않는다. 현재 송도 지구에 세워지고 있는 건축물들은 별 신선한 논쟁도 유발할 수 없는 지극히 '평범하고 흔해빠진 디자인'들이기 때문이다. 획일적인 아파트단지는 말할 것도 없고, 컨벤션 센터(사진 60-1/2)와 포스코 건설의 주상복합 '더샵(the #) 센트럴파크'는 송도 지구만의 고유성을 심각하게 희석시키고 있다. 특히 요즘 유행하는 소위 럭셔리 주상복합 '더샵'은 부산의 센텀시티나 블루시티 내의 '더샵'과 무슨 차이가 있는가? 사실은 이러한 건축의 문제 때문에 옥외간판과 같은 공공디자인까지 영향을 받는다. 예컨대 정체성이 모호한 건물들이 들어선 거리에서 기와 형태를 규제한 획일적 간판디자인과 정비사업은 겉보기엔 깨끗해 보이지만 삶의 두께를 상실한 표피적 경관을 자아낸다.(사진 61-1/2/3) 간판디자인 등 옥외광고물과 각종 가로시설물 디자인은 도시정체성 차원에서 건축과 함께 유기적으로 검토되어야 한다.

중국 상하이 푸둥(浦東) 지구를 한번 보자. 이곳의 건물들은 정제되지 않은 거친 학생작품의 조형물로 다가온다. 그럼에도 불구하고 중국 개혁개방의 상징도시로서 상하이만의 독특하고 야심찬 도시이미지를 뿜어낸다. 왜 그럴까? 푸둥 지구의 거친 경관에는 황푸강(黃浦江) 건너편에 중국 최초의 개항장 와이탄(外灘) 거리의 묵직한 역사적 후광이 버티고 있기 때문이다.(사진 62-1/2) 와이탄 거리를 따라 늘어선 19세기 옛 건축물들이 푸둥 지구의 이색적인 낯선 풍경을 상쇄시키며 역사성을 부여하는 것이다. 특히 야간 경관조명은 특유의 정취를 자아낸다. 상하이시는 정책적으로 신축 건물에 주변 건물과 유사한 디자인을 법으로 규제해 도시건축의 다양성을 확보하고 있기도 하다.

따라서 인천의 경제자유특구에서는 이미 설정된 경관계획을 유지하면서도 앞으로 건

60-1/2) 송도컨벤션센터. 국제 행사 유치를 위해 총사업비 1500억원이 투입된 컨벤션 센터는 전체부지면적 10만 2166제곱미터에 지하 1층, 지상 4층 규모로 지어졌다. 61-1/2) 주상복합아파트 '더샵 센트럴파크'. 부산 센텀시티에 세워진 '더샵'과 별 차이가 없다. 61-3) 송도 테크노파크 거리의 간판디자인과 정비. 정체성이 모호한 획일적인 건물들이 들어선 거리에서 크기와 형태를 일사분란하게 규제한 간판 정비는 표피적이고 덧없는 경관을 자아낸다. 건축의 문제와 함께 유기적으로 고려되어야 한다. 62-1/2) 상하이 푸둥 지구의 경관(62-1)과 중국 최초의 개항장 황푸강변 와이탄(外灘) 거리의 경관조명(62-2).

축문화의 수준을 끌어올릴 만큼 좀더 비범한 건물들이 세워져야 하는 한편, 신도시의 척박한 경관을 기존 구도시의 중층화된 시간의 켜와 연계해 가꿔 나가는 전략이 필요하다. 일단 송도 지구에 대해서는 단지 경제논리에 의한 특구 개발이 아니라 네덜란드 로테르담처럼 새로운 건축문화의 산실로 주목을 받아야 한다. 진정 다른 국가의 도시들과 세계적 경쟁을 원한다면 한국의 여느 지자체들이 세우고 있는 건물들과 유사한 건축적 풍경으로는 역부족이다. 앞으로 IFEZ에 건립될 건축물들의 미학적 문제에 대해 좀더 고심했으면 한다.

IV-5. 구도시 재생을 위한 제안

IFEZ 건설은 기존 구시가지에 대해 어떤 영향을 줄 것인가? 여기엔 두 가지 문제를 생각해 볼 수 있다. 첫째는 IFEZ가 월미관광특구와 차이나타운특구 등과 같은 별개의 추진 사업들에 대해 끼치는 순기능과 역기능이다. 즉 이 IFEZ 건설에 탄력을 받아 침체된 구시가지가 활성화될 수도 있고, IFEZ에 종속된 '배수구'로 전락할 수도 있다는 점이다. 둘째는 오래된 주거 지역을 초토화시키는 밀어붙이기식 재개발의 문제다.

월미관광특구의 경우, 관광위락도 중요하지만 인천의 지역적 특성인 수변경관 관리를 통한 쾌적한 도시이미지 창출에 중점을 두었으면 한다. 원래 월미도는 섬의 모양이 '반달 꼬리처럼 길게 휘어졌다'고 해서 붙여진 명칭으로 풍광이 매우 아름다운 섬이었다. 그러나 1918년 일제가 이곳을 풍치 지구로 정하고 1930년대 초에 바다를 매립해 요정과 호텔 등 위락 시설을 세워 월미도 유원지의 역사가 시작되었던 것이다. 그동안 난삽한 유원지로 전락된 월미도의 상처가 월미관광특구 조성으로 치유되어 본래 아름다운 인천의 수변경관이 회복되길 기대해 본다. 현재 제2선착장에서 야외무대까지 350미터의 구간에 새로 단장된 문화의 거리는 깨끗하게 정비되었다. 하지만 수변 거리에 도열한 수많은 횟집, 카페, 오락실과 부근의 놀이시설들은 전국 해안관광지 어디에서나 볼 수 있는 풍경이다.(사진 63)

같은 맥락에서 정비된 '신포 문화의 거리'도 다른 광역시의 유사 거리와 별다를 것이 없

63) 월미도 친수해변 거리의 야경. 월미도 유원지는 1918년 일제가 풍치 지구로 정하고, 1930년대 초에 바다
를 매립해 요정과 호텔 등 위락시설을 세워 오늘에 이르고 있다. 64) 신포 문화의 거리. 다른 지자체들의 유사
거리와 별다를 것이 없다. 65) 신포시장. 아케이드의 지붕을 얹어 재래시장과 구도시 활성화에 기여하고 있다.
66-1/2) 차이나타운의 가로시설물과 간판들. (66-1) 인천역 맞은편 차이나타운 입구의 중국 전통문 '패루'(牌
樓)와 거리 풍경. (66-2) 차이나타운의 장소적 맥락에 맞춰 디자인된 북성동 주민자치센터.

다.(사진 64) 이는 대구의 동성로, 부산 서면 혹은 광복동 패션거리와 무엇이 다른가? 나는 오히려 지역의 풍토에 맞게 자연발생적으로 형성된 재래시장의 면모를 살리면서 거듭난 신포시장에서 희망을 발견한다.(사진 65) 인천의 과거와 현재를 이어주는 '신포시장'이 인위적으로 조성된 '문화의 거리'보다 훨씬 더 '인천적'인 이유가 바로 여기에 있다. 지자체 특성화를 위한 디자인의 힘이 형태 이전에 내용에서 우러나옴을 말해 준 좋은 예라 할 수 있다.

한편 차이나타운의 원래 거리명은 선린동 화교촌이다.(사진 66-1/2) 이는 1883년 개항 당시부터 청관 지역이라 불렀고, 청관이란 청국 지계를 통칭하는 것으로 중국인촌을 뜻한다. 일제는 1914년에 '지나정'이라 불렀고, 해방 후 1946년에는 중국인들과의 친선유대관계를 강조하기 위해 선린동으로 개정했다. 개항 당시 한창 때의 화교 인구는 165만 제곱미터의 조계지에 1만여 명이 넘을 만큼 번성했다고 한다. 이 청관 지역에는 영사관, 소매잡화점포와 주택들이 지어지고, 화교 상인들이 몰려들어 상권이 본격적으로 형성되었다. 지금은 차이나타운에는 역사적으로 중요한 건물들이 많이 남아 있다. 예컨대 차이나타운에는 청일조계지 경계계단 옆 '선린동 주택1'을 비롯해 화교학교 내에 구 청국영사관 회의청(1910), 대표적 청요리점 공화춘(1905) 등이 남아 있다.(사진 67-1/2/3/4) 특히 공화춘은 70평 규모의 2층 구조 건물로 가운데 중정을 둔 일종의 중국식 주상복합 형태를 하고 있다. 이 옆에는 1925년에 지어진 조적식(組積式) 기와지붕의 2층 건물로 대창반점과 풍미반점 등이 있다. 차이나타운에는 아직 원조 청요리의

67-1) 선린동 주택1(1939). 청일조계지 경계계단 옆에 위치한 이 건물은 지상 2층 조적조 슬레이트 지붕을 얹은 중국식 주상복합 형태로 지어졌다. 건물 한가운데 중정을 두고 사방에 방을 배치하는 중국 전통주택 사합원(四合院) 구조이다. 2층의 발코니 형태와 창호 등 형태와 재료가 특이하다(출전 : 『인천의 근대건축 자료집』, 77~78쪽). 67-2) 공화춘(1905). 약 231제곱미터 규모의 2층 건물로 가운데 중정을 둔 일종의 중국식 주상복합 형태를 하고 있다. 67-3) 대창반점(1925). 67-4) 풍미반점(1925).

68) 배다리 헌책방거리. 동인천역 옆에 위치한 동구 금 곡동 일대에는 유명한 헌책방거리가 있다. 그러나 IFEZ 를 위한 산업도로가 이 거리를 관통하게 됨에 따라 사라 질 운명에 처해 있다. 이 지역은 주변에 창영초등학교와 같은 근대문화유산들이 자리 잡고 있는 오래된 삶터다.

69-1/2) 갤러리 스페이스 빔(Space Beam), 2007년 개관. 배다리 헌책방거리가 우각로와 만나 50여 미터 떨어 진 곳에 위치해 있다. 이 갤러리는 옛 인천양조장 건물을 원형 그대로 재생시켜 지역문화와 예술을 위한 실험적 전시공간일 뿐 아니라 배다리를 지키는 문화 생태운동의 거점이 되고 있다. 70-1/2/3/4) 현재 인천시 도시이미 지를 형성하고 있는 공공디자인들―아이덴티티와 캐릭터. (70-1) 인천시 아이덴티티. (70-2) 인천시 중구청 아 이덴티티 캐릭터 '월디'. (70-3) 신포동 일대 가로경관과 시내버스. (70-4) 행선지 표시 디자인.

맛을 간직한 이름난 중국음식점들이 많고, 월병 등과 특색 있는 중국 전통과자를 파는 복래춘과 같은 가게들도 있다. 인천 지역 중국요식업계에 따르면, 자장면은 국내 최초(1889)의 호텔인 대불호텔을 1920년에 건물주 일본인이 중국인에게 팔아 청요리집 중화루로 바뀌었는데 바로 여기서 만들어졌다고 한다. 자장면은 본질적으로 '값싸게', 춘장에 '손쉽게' 비벼 먹을 수 있는 음식이다. 자장면은 시대적 필요에 의해 제물포에서 '만들어진 전통'162)이었던 것이다.

인천시 중구는 2007년 북성동과 선린동 일대의 차이나타운이 지닌 이러한 특색을 살려 지역경제를 활성화하기 위한 지역특화발전특구로 지정했다. 이는 구체적으로 먹거리 위주의 관광지에서 다양하고 풍부한 볼거리와 즐길거리를 위한 관광기반기설 확충 및 중국 관련 조형물 설치와 중국전통상가 거리, 삼국지벽화 거리 등의 테마거리 조성, 복합숙박센터 건립, 미술문화공간 조성 등을 포함한다. 현재 차이나타운특구 지정은 지역특화에 긍정적 기여를 하고 있는 것이 사실이다. 실제로 관광객이 증가해 지역경제 활성화 및 관광성과 면에서 성과를 거두고 있다. 그러나 다른 한편으로 중구 일대에 차이나타운만이 지나치게 부각됨으로써 장기적으로 근대 개항장으로서 인천의 의미를 축소시킬 수도 있다. 이 말의 의미는 똑같은 아시아의 개항장이지만 다양한 문화와 국제적 면모를 발휘하고 있는 상하이의 도시정체성과 비교해 보면 잘 알 수 있다. 구도시 재생사업에 대한 넓은 안목의 방향설정과 진화된 발상이 요구된다 하겠다. 앞서

162) 역사학자 에릭 홉스봄은 근대 국민국가 이데올로기 속에 작동하는 허구성을 들춰 내기 위해 사람들이 오래된 전통이라고 믿고 있는 것들이 그리 오래되지 않은 근대 시점에 '의도적으로' 만들어지고, 구축되고, 제도화된 것들이라고 말한다. 예컨대 천년의 전통을 자랑하는 영국 왕실의 장엄한 의전식이나 스코틀랜드의 전통의상 킬트(kilt) 등은 모두 근대의 산물이다. 이를 밝힌 홉스봄의 원래 의도는 역사를 정치적으로 악용하는 일을 막기 위해 역사를 철저히 규명하기 위함이었다. Eric Hobsbawm and Terence Ranger ed., *The Invention of Tradition*, Cambridge : Cambridge University Press, 1983. 그러나 한국에서 이 개념은 '탈민족주의' 혹은 '식민지근대화론' 등을 내걸고 역사를 방기 및 왜곡하는 개념적 도구로 이용되는 경향이 있다. 엄밀히 말해 인간 문화사에 등장하는 모든 건축물, 사물, 이미지의 디자인은 시대마다 다른 가치와 믿음을 지닌 '삶의 약속'으로서 '만들어진 전통'인 것이다. 따라서 전통과 민족 등의 개념을 단순히 이데올로기의 산물로 간주해 극복해야 할 대상으로 여기는 것은 실존적 삶의 문제를 간과한 단견이라 할 수 있다.

71-1~5) 현재 인천시 도시이미지를 형성하고 있는 디자인들—옥외광고 및 시설물. (71-1) 차이나타운 밴댕이
회거리 간판 조형물. (71-2) 신포 문화의 거리 광고관. (71-3) 만남의 쉼터 안내 조형물. (71-4) 월미관광특구 육
교 조형물. (71-5) 월미도 여객터미널 앞의 중구청 캐릭터 '월디' 조형물. 72-1~5) 인천시 도시이미지를 형성
하고 있는 상징 조형물과 공공건축. (72-1) 한미수교 백주년 기념탑. (72-2) 인천시립박물관. (72-3) 인천문학
경기장. (72-4) 영종대교기념관. (72-5) 인천시청사.

언급했듯이 청일조계지 경계계단이 본래 지닌 역사적 장소성을 오늘날 IFEZ 신개항
장의 국제성과 연결 짓지 못하고 단지 '공자의 거리'로 둔갑하고 있는 현상을 보면 더
욱 그런 생각이 든다.

IV-6. 새로움의 의미

인천에는 IFEZ와 같은 최첨단 신도시만 있는 것이 아니다. 미추홀에서부터 화수부두,
만석동, 북성부두, 금창동 등과 같이 오래된 시간의 켜를 지닌 주거 지역도 함께 공존한
다. 한데 이러한 삶터들이 IFEZ 인프라 구축을 명목으로 사라질 위기에 처해 있다. 예
컨대 인천의 근·현대사와 삶의 애환이 서린 동구 '배다리'에서 '금창동'으로 이어지는
지역이 있다.(사진 68) 이곳에 IFEZ 송도 지구와 청라 지구를 잇는 8차선 산업도로 건
설이 추진되면서 오랜 삶터가 위기에 처해 지역 주민들과 갈등을 빚고 있다. 인천시는
공사 중단을 요구하는 '배다리를 지키는 인천시민모임' 등 주민들의 목소리를 신중히
검토해 단순히 갈아엎는 재개발 내지는 도시환경 정비사업이 아니라 문화적 자산으로
가꿔 나가는 지혜를 모아야 한다.(사진 69-1/2) 이 문제의 대안은 실제 교통량 흐름을
놓고 볼 때 배다리 지역을 관통하는 맹목적인 산업도로 추진보다는 외곽 순환도로로 우
회시키는 것이 현명한 일이라 하겠다. 대형서점과 인터넷서점의 승자독식 유통망에 사
라지고 있는 다양하고 저렴한 '책의 문화'를 재생시켜 도시의 표정을 담는 것은 인천의
도시정체성을 위한 큰 문화적 자산이기때문이다.

새로움이란 미학적으로 상대적 가치이다. 새로움 자체만으로는 새로움을 밀어낼 수 없
다. 새로운 것은 더욱 새롭게, 오래된 것은 오래된 대로 가꿔 나갈 때 도시의 새로움이 빛
을 발하게 될 것이다. 이것이 구도시와 신도시 IFEZ가 공존하는 길이다.

영혼이 숨쉬는 도시

언제부터인가 우리 사회는 현실을 가린 채 급조된 대안 내지는 현혹하는 판타지만 요구하는 이상한 사회 풍조가 만연하고 있다. 급조된 대안은 눈속임일 가능성이 높다. 진정한 대안은 현실에 대한 정확한 인식에 기초해야 한다. 그리고 지자체, 정부, 기업과 시민들의 다양한 의견을 최대한 존중하고 수렴하는 소통과 논의의 과정을 거쳐 마치 잘 익은 장맛처럼 '숙성'되어야 한다. 현혹하는 도시디자인을 넘어서 영혼과 정신이 깃들 때 비로소 도시가 가꿔 나가는 문화적 자산이 되고 영원한 매력을 지닐 수 있다. 이것이 인간이 만든 모든 것이 소멸된다는 우주의 진리 앞에서 덧없는 아름다움을 성찰하며 행복한 삶을 영위하는 한 가지 길일지 모른다.

1-1) 스웨덴 웁살라시의 상징. 옛 중세 문장을 잘 살려 고풍스런 기품이 우러나온다. 1-2) 웁살라시 전경
(출전: http://www.europeancitiesmarketing.com).

I. 도시정체성과 상징 디자인

I-1. 역사와 상징

대전광역시 시청사에 갔을 때의 일이다. 1층 로비 한 벽면에 그동안 대전시와 자매 결연을 맺은 외국 도시들의 기념품과 상징물들이 가득 전시되어 있었다. 부다페스트, 캘거리, 시애틀 등 외국 도시들이 각자의 정체성을 진열장 속에서 한껏 뽐내고 있었다. 한데 이 중에 스웨덴 웁살라(Uppsala)시 상징이 눈에 띄었다. 옛 중세 문장을 잘 살려 고풍스런 기품이 우러나온다.(사진 1-1/2)

웁살라는 스톡홀름의 북서쪽에 위치한 유서 깊은 종교와 교육의 도시다. 13세기에 건립된 대주교좌 성당과 15세기에 세워진 뒤 고서와 희귀본 소장으로 유명해진 웁살라대학교가 위치해 있다. 인구는 20만여 명에 불과하고 규모는 비록 대전보다 작지만 스톡홀름과 함께 스웨덴 최고의 최첨단 지식기반산업의 핵심도시로 널리 알려져 있다. 이 도시엔 웁살라대학과 스웨덴농대를 중심으로 산학연 클러스터와 정보기술 분야의 첨단 기업체들이 입주한 웁살라 과학단지가 조성되어 있다.

대전시가 웁살라시와 자매 결연을 맺은 것은 매우 적절한 선택이었다. 대덕연구개발특구 활성화를 통해 '과학기술과 지식정보 중추도시'를 추구하는 대전의 미래상과 닮아 있기 때문이다. 이 참에 대전시뿐만 아니라 다른 지자체들도 웁살라시에서 교훈을 얻었으면 한다. 기업의 경쟁력 제고와 지역 경제발전을 위해 웁살라시는 과학단지 조성을 비롯해 각종 개발사업을 추진하고 있지만 우리처럼 요란하지 않다. 특히 시 상징이 역사·

문화에 기초해 안정된 도시이미지를 내걸고 있지 않은가. 급변하는 과학기술 도시 움살라에 마치 '오래된 미래'가 살아 숨쉬는 듯 신뢰감과 품격을 불어넣고 있는 것이다. 이는 안정된 도시 조건이 경제개발 논리에만 기초해 환경뿐만 아니라 문화적 가치와 인권마저도 함부로 여기는 우리의 도시정책과 크게 구별되는 대목이다.

이처럼 상징디자인은 도시의 물리적 환경과 공간 구조에 영향을 끼치는 도시계획 못지 않게 한 도시의 정체성에 영향을 준다. 상징디자인은 지역의 역사적 장소성, 사회문화적 성향과 조건 등과 상호작용해야 한다. 이는 최근 도시 마케팅 차원에서 지자체들이 경쟁적으로 도입하고 있는 각종 브랜드와 캐릭터 디자인도 마찬가지다. 그렇다면 앞서 살펴본 6대 광역시의 현실은 어떤가?

I-2. 차이의 언어

결론부터 말하면 6대 광역시 상징디자인은 대부분 일반 '기업 아이덴티티'(Corporate Identity, 이하 CI로 약칭)와 다를 바 없다.(사진 2) 그것은 한 도시가 지향하는 시정 이념과 비전을 시각적으로 체계화하고 통합 관리 및 소통시킨다는 점에서는 기업 CI와 기능적으로 동일할지 모른다. 그러나 내용에 있어 큰 차이가 있다. 도시이미지는 기업 이미지와 분명히 구분되어야 한다. 기업은 단순히 자본과 비전만 있으면 설립되고 쉽게 해체되기도 한다. 그러나 '생활의 장'으로서 도시는 그렇지 않다.

도시는 겉보기에 단순히 수많은 건물과 시설물로 이루어진 물리적 구현체로 보인다. 하지만 그 속을 들여다보면 도시 안에서 우리의 삶은 끊임없는 행위가 수반되는 평범한 '일상'으로 조직된다는 사실을 알게 된다. 생활한다는 것은 곧 일상을 지속하는 일이다. 한데 일상이란 마치 우리 몸이 신체 내의 오장육부와 같은 구성요소들과 함께 보이지 않는 기혈(氣血)의 흐름으로 유지됨과 비슷하다는 데 주목할 필요가 있다. 나는 우리 몸과 도시의 성격이 본질적으로 같다고 본다. 몸이 건강하려면 튼튼한 육체에 기혈의 흐름이 원활해야 하듯이, 문화와 도시가 건강하려면 튼실한 도시 기반의 구축과 함께 일상 삶을 촘촘히 엮어 낼 수 있는 사회적 관계망이 형성되어야 한다.163) 그래서 도시는 단순

히 물리적 구현체 내지는 시각적 감상의 대상이 아니라 경우에 따라 공간과 장소를 두고 벌어지는 치열한 헤게모니 갈등의 교전 상황으로 설명되기도 한다.164)

결국 모든 역사와 사건들이 일상 삶의 관계망에서 나오고, 이로부터 각 도시들의 차이가 발생하는 셈이다. 바로 이것이 프랑스의 사회학자 부르디외(Pierre Bourdieu)가 사회적으로 틀 지어진 특정한 성향을 일컬어 말한 '아비투스'(habitus)인 것이다. 그는 『구별짓기』에서 일상공간에 형성된 "상이한 생활조건은 상이한 아비투스를 생산한다"고 말했다.165) 이는 역으로 서로 다른 아비투스가 생각하고 행동하는 방식의 차이를 생산한다는 말이기도 하다. 그렇기 때문에 그의 생각에 동의하는 사회학자들은 도시가 차이를 내포하는 언술이며, 각 도시공간이 특정한 삶의 환경과 사회관계로 구성되어 있기 때문에 도시현상은 단순히 산업사회의 일반적 현상이라기보다는 구체적인 생활세계의 단면이라고 말하는 것이다.166) 도시는 저마다 발생학적 기원과 유래가 다르고, 일상 삶을 이루는 사회적 공간으로서 상이한 아비투스에 따른 차이가 존재한다.

I-3. 상징디자인의 현실

그렇다면 한국의 6대 광역시 상징디자인은 각자 나름의 생활세계가 지닌 '차이의 언어'를 담아내고 있는가? 달리 말해 서로 상이한 아비투스를 생산해 낸 도시의 역사와 사건

163) 오래전 졸저에서 나는 사회학자 슈츠(Alfred Schutz), 루크만(Thomas Luckmann), 미셸 마페졸리(Michel Maffesoli), 앙리 르페브르(Henri Lefebvre) 등의 견해와 함께 한의학 모델을 사용해 일상 삶과 디자인의 관계를 설명한 적이 있다. 예컨대 한의학에서 말하는 '몸, 경혈, 기혈'과 같은 주요 현상이 '문화, 디자인, 일상성'의 세 개념과 각각 상응관계를 이룬다는 말이다. 문화는 유기체적 연속성을 지닌 우리 몸과 같고, 디자인은 문화를 진맥하고 치료하는 경혈이며, 일상성이 몸의 생체에너지인 기혈과 같다. 여기서 '몸과 문화'의 상응성은 '몸과 도시'의 관계로 봐도 무관하다. 왜냐하면 문화와 도시는 모두 일상 삶으로 조직된 유기체적 속성을 지닌다는 점에서 개념적으로 같기 때문이다. 김민수, 『21세기 디자인문화탐사』, 서울 : 솔, 1997, 12~21쪽 참고. 164) Michel de Certeau, *The Practice of Everyday Life*, Berkeley : Univ. of California Press, 1984. 165) Pierre Bourdieu, *Distinction: A Social Critique of the Judgement of Taste*, tr. Richard Nice, Harvard, 1984, p.170. 166) 김왕배, 『도시, 공간, 생활세계』, 서울 : 한울, 2000, 19쪽.

을 담아내고 있는가? 아쉽게도 대부분이 기업 CI와 별 차이가 없다. 지자체 상징디자인 이 '도시 아이덴티티'(City Identity) 차원에서 재고가 되어야 할 이유가 바로 여기에 있다. 어쩌면 이는 개념적으로 용어적 혼동이 초래한 결과일 수 있다. 그동안 지자체들 은 도시의 상징디자인을 제정하면서 흔히 일반 기업체 CI의 심벌마크와 로고 등에 적 용된 발상과 기법을 그대로 도입하는 경우가 있었던 것이다. 따라서 앞으로는 '도시 아 이덴티티'(City Identity)를 기업 CI와 혼동되지 않도록 'MI'(Metropolis Identity, 이하 MI로 약칭)로 표기할 필요가 있다.

예컨대 인천과 광주의 경우를 보자. 이 두 도시는 역사와 문화는 물론 생활세계가 다름 에도 불구하고 도시 아이덴티티의 기본형이 같다. 뿐만 아니라 둘 모두 자의적인 개념

2) 6대 광역시 도시 아이덴티티. 3) 현대건설과 삼성의 기업이미지에 기초한 대구시 아이덴티티.

과 추상 형식에 기초하고 있다. 인천시 MI는 "인천의 'o'과 '川', 파도를 모티브로 끊임없는 움직임과 무한한 잠재력을 상징"한다고 한다. 이는 또한 "세계의 관문도시로서 동북아의 중심지, 허브로서 21세기 인천의 미래상을 심플하게 표현한 것"이라고 한다. 광주시의 경우, "빛과 생명의 원천인 태양과 인간 형상을 기본으로 세계, 미래로 열린 빛고을 광주의 열망과 진취적 기상을 표현"했다고 한다. 여기서 "둥근 원은 태양을, 자유롭게 뻗어나가는 경쾌한 곡선은 인간을 의미한다"는 것이다.

문제는 이러한 디자인이 형식적으로 일반 기업체 CI와 구별되지 않기 때문에 거창한 말의 성찬에 비하면 기억되는 게 별로 없다는 점이다. 왜 그럴까? 발상 단계에서 역사와 문화에 대한 고려가 전혀 없기 때문이다. 오로지 미래에 대한 비전만을 강조할 뿐이다. 결과적으로 광주시 MI는 광주은행 CI와 다를 바 없어 별로 인상적이지 못하다.

한편 대구시 MI는 인천이나 광주와 달리 팔공산을 형상화한 듯 '지역의 장소성'에 기초한 것처럼 보인다. 하지만 특정 기업과의 연상 작용이 너무 강해서 원래 의도했던 상징성이 드러날 여지가 별로 없다. 대구시에 따르면, 심벌마크는 "삼각형과 타원을 기본형으로 대구를 에워싸고 있는 팔공산과 낙동강의 이미지를 형상화해 미래지향적 진취성과 세계 지향적 개방성을 추구하는 활기에 가득 찬 도시이미지를 표현했다"고 한다. 그러나 실제로 대구시 MI를 보면 현대와 삼성의 기업이미지가 먼저 떠오른다.(사진 3) 삼각형 요소는 현대건설을, 타원형 부분은 삼성그룹의 로고를 강하게 연상시키기 때문이다. 자의적 해석은 그럴싸해도 산과 강이라는 보편적인 형상에 기초했기에 고유한 정체성을 구축하기 힘든 한계를 지닌 것이다.

이처럼 디자인의 발상적 한계는 대전시 MI에서 정체성 부재로 이어진다. 대전시에 따르면 "초록 꽃잎 형태는 밭, 터전, 무궁화 꽃잎 등을 상징하고 형태는 대전의 큰 '大' 자와 역동적으로 뻗어 가는 발전의 이미지를 나타내며, 쾌적한 삶의 터전인 대전 지역이 국토, 교통, 행정, 과학, 문화, 유통의 중심지로 힘차게 도약하고 빛을 발하고자 하는 대전 시민의 꿈과 이상을 표현했다"고 한다. 그러나 이처럼 거창한 개념에도 불구하고 왠지 일제식 문장의 형태와 도안기법의 그늘이 느껴지는 것은 무슨 까닭일까? 앞서 언급했던 충남도청 벽면에 새겨진 일제 문장과 비교해 보시라. MI 차원에서 아직 해방된 지

얼마 되지 않은 것 같은 인상을 주고 있는 것이다.(사진 4-1/2)

반면 부산과 울산의 디자인은 지역의 타고난 장소성, 역사성, 고유문화를 주제로 삼고 있다. 1995년에 지정된 부산시 심벌은 장소성과 문화에 초점을 맞췄다. 이는 "산, 강, 바다의 삼포지향(三抱之鄕) 이미지와 부산의 상징인 갈매기와 오륙도를 형상화하고, 네모꼴을 세워 균형성과 역동성을 표현한 것"이라고 한다. 그러나 이 심벌은 발상은 좋았으나 구현 방법에 문제점을 안고 있다. 전체 이미지의 기본을 이루는 네모꼴은 역동적

4-1/2) 대전시 아이덴티티와 충남도청의 벽면에 새겨진 일제의 문장. 5) 광역시별 상징 캐릭터.

이기보다는 경직된 틀의 인상을 줄 수도 있다. 이 점에서 부산의 캐릭터 '부비'는 해와 바다 물결의 자유 곡선을 이용해 심벌의 경직성을 다소 상쇄시켜 주고 있다. 그러나 이 것들은 어느 항구도시에서도 생각할 수 있는 일반적인 요소일 뿐 부산만의 정체성으로 볼 수는 없다. 최근에 부산시는 심벌을 사용하는 대신에 2004년에 새로 제정한 브랜드 구호 'Dynamic Busan'을 주로 사용하고 있다. 이렇듯 상징이 너무 많다 보니 혼란스 럽고 무엇이 진짜 상징인지 기억조차 힘들다.

울산시의 경우는 유일하게 역사성을 주제로 삼았다. 이는 "문무대왕 호국용과 처용 등 울산의 수호신과 동해를 상징하는 3마리 용을 형상화"하여, "용이 여의주를 물고 승천 하는 모습으로 힘차게 비상하는 울산의 진취적 기상을 나타낸 것"이라고 한다. 한데 처 용(處容)의 용은 용(龍)이 아니며, '용'(龍)으로 오늘의 역동적인 울산성을 담는 데는 역 부족이라는 비판적 견해도 있다. 어쩌면 이러한 디자인은 앞서 '울산' 편에서 지적했듯 이 그동안 공간적으로 역사·문화를 도외시한 개발로 도시건축과 경관의 특성을 잃어버 린 울산시가 보완적 차원에서 내놓은 대안이었을 것이다. 그러나 울산의 이러한 노력은 유아적인 캐릭터 디자인 때문에 빛을 잃고 만다.

I-4. 캐릭터에서 브랜드로, 그러나……

현재 6대 광역시가 채택한 캐릭터는 한결같이 유아적인 도시이미지를 담고 있다.(사진 5) 특히 울산시의 캐릭터가 그렇다. 고래 모양의 '해울이'를 비롯해 울산을 상징하는 처용, 배, 자동차 캐릭터들이 마치 귀여운 아기들처럼 표현되었다. 여기서 과연 울산시 가 심벌에서 추구했던 "힘차게 비상하는 울산의 진취적 기상"을 느낄 수 있을지 의 아해진다. 앞서 '울산' 편에서 「디트로이트 산업」 벽화를 그린 멕시코의 벽화 거장 디에 고 리베라의 예를 들었듯이, 공업도시 나름의 미학을 발견하고 이를 승화시킨 캐릭터 가 무엇인지 진지하게 고민할 필요가 있다. 캐릭터가 꼭 어린애 장난감 형식을 닮아야 할 이유는 없지 않은가.

한편 광주의 '빛돌이'는 "21세기 온누리를 밝히는 광주의 의지를 대변한다"며 "빛의

요정을 표현"했다고 한다. 그러나 이 유치한 캐릭터는 5.18국립묘지 내에서 팔고 있는 기념품 '5.18민중항쟁 기념캐릭터'와 함께 광주의 한이 서린 역사와 기억마저도 '회화화'하고 있다.(사진 6-1/2) 반면 인천시는 두루미, 장미, 목백합을 소재로 캐릭터를 시

6-1/2) 광주시 5.18국립묘지의 '5.18민중항쟁 기념캐릭터' 상품들. 7) 광역시별 브랜드 구호.

각화하여 추상적인 조형성이 아닌 친숙한 소재로 행정기관의 친근한 이미지를 전달하고자 했다고 한다. 그러나 인천의 도시이미지와 왠지 잘 연결되지 않는다. 이는 태양과 바다 물결을 주제로 한 부산의 캐릭터 '부비'의 예처럼 인천의 특성으로 내세우기엔 약하기 때문이다. 대구의 정체불명 캐릭터 '패션이'와 꿈만 꾸고 있는 대전의 '한꿈이와 꿈돌이'에 대해서는 지난 '대구' 편과 '대전' 편에서 언급한 내용으로 충분하리라 본다. 최근에 광역시들이 제정한 브랜드 디자인은 그동안 제 역할을 못한 캐릭터들의 단점을 보완해 많이 개선되어졌다고 할 수 있다. 그러나 지역의 특성을 살려 브랜드화한다는 본래의 취지와 달리 현행 브랜드 디자인은 영문 구호 일색으로 획일화되어 차별성이 없다.(사진 7) 이는 지역성은 물론 한글의 의미적 소통마저도 가로막는 또 다른 문제점으로 지적될 수 있다.

I-5. 지자체가 사는 길

이처럼 우리의 지자체 상징디자인은 일반 기업체 CI 수준에서 다뤄지고 있다. 그러나 도시 아이덴티티로서 지자체 상징디자인은 그 개념과 접근 방법부터 달라야 한다. 지자체 상징디자인은 지역의 역사와 문화로부터 이어져 온 일상 삶의 아비투스를 시각적으로 표상하는 '약속의 언어'이기 때문이다. 반면 CI는 기업 간의 치열한 경쟁 속에서 소비자에게 일관되고 체계화된 기업의 이미지를 인식시키는 데 목적이 있다. 구체적으론 기업의 경영 이념이나 비전과 같은 가치관을 로고와 심벌마크 등의 시각 이미지로 변환시켜 관리하고 소통시키는 것이다.

어쩌면 요즘처럼 신자유주의 시장경제와 기업논리가 모든 것을 지배하는 세상에서 지자체 상징디자인이 기업이미지와 구별되어야 할 이유가 별로 없어 보일지 모른다. 그러나 아무리 그렇다 해도 한 도시의 공동체적 삶과 문화는 기업의 논리를 뛰어 넘어야 한다. 이제 지자체 도시마다 공간적 정체성만큼이나 상징디자인의 접근 방식과 내용에서 각기 고유한 역사·문화적 차이로부터 우러나온 일상 삶의 정체성을 확실히 할 때다.

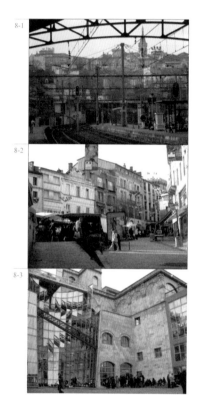

9-1) 앙굴렘 시내 건물 벽면의 만화 벽화. 9-2) 만화가 그려진 시내버스가 도시 특성을 강화시킨다. 이러한 발상은 한국의 지자체 도시이미지 강화를 위해 고려해 볼 필요가 있다. 예컨대 부산국제영화제와 관련해 PIFF 행사가 열리는 부산시 일부 구간의 시내버스를 영화이미지로 디자인하면 어떻겠는가?

8-1) 기차역에서 본 중세의 성곽도시 앙굴렘(Angoulême). 매년 1월 말 앙굴렘국제만화페스티벌이 열려 전 세계 만화애호가들의 순례지로 각광을 받고 있다. 8-2) 산 정상 도심에 위치한 앙굴렘의 시청사로 올라가는 거리 풍경. 8-3) 국립만화이미지센터. 옛 맥주공장의 석조 구조를 현대식 유리와 철재로 개조해 현대적 공간으로 재생시켰다. 프랑스 만화의 역사적 저력을 느끼게 해준다.

II. 장소성과 도심 재생

II-1. 작은 도시 앙굴렘 이야기

매년 1월 말이면 프랑스 남서부의 작은 도시 앙굴렘(Angoulême)이 생각난다. 이즈음 앙굴렘은 전 세계 만화애호가들의 순례 행렬로 북적이는 국제만화페스티벌이 열리는 유명한 도시이기 때문이다.(사진 8-1/2/3) 올해(2008)도 제35회 앙굴렘 국제만화페스티벌이 지난 1월 24일부터 27일까지 성황리에 열렸다. 원래 앙굴렘은 중세 성채의 흔적이 고스란히 남아 도심부를 에워싸고 있는 오랜 역사와 전통을 간직한 도시다. 이 고색창연한 도시에서 매년 익살스런 세계만화축제가 열리는 것이다. 바로 여기에 앙굴렘의 매력이 있다. 이 도시를 유명하게 만든 것은 무엇보다 세계만화의 흐름과 출판만화시장의 현황을 알 수 있는 각종 전시와 기획이다. 하지만 이 성공의 배경에는 완벽한 무대가 되어 준 도시공간이 있다.

예컨대 매년 다음해 조직위원장을 추대하는 '앙굴렘 대상' 수상식은 성채의 중심인 시청사 발코니에서 이뤄진다. 여기서 시청 발코니는 지켜보는 시민들과 세계 만화순례자들에게 '신뢰와 믿음'을 행사에 불어넣는 매우 중요한 상징적 장소의 역할을 한다. 뿐만 아니라 주요 행사장들은 새 건물들이 아니라 옛 건물들을 재활용하고 있다. 특히 주로 국제만화의 동향을 소개하는 전시장 '시립극장'은 바로크식의 고풍스런 석조건물로 외관은 그대로 보존하고 내부만 현대식으로 개조했다. 또한 매년 개별 작가들의 특별전이 열리는 '국립만화이미지센터'(CNBDI)는 옛 맥주공장을 개조한 것이다. 현대식 유리

와 철재가 옛 공장의 석조구조와 매우 멋진 조화를 이룬다. 뿐만 아니라 오래된 거리의 낡은 건물 벽면에는 만화벽화들이 활기를 불어넣으며 웃음과 행복의 미학을 제공하고 시내버스엔 만화가 그려져 있어 도시 이미지를 강화시킨다.(사진 9-1/2) 오늘날 앙굴렘이 프랑스의 5대 국제 문화행사지 중 하나이자 세계 최대 만화축제의 도시로 자리매김한 것은 국제만화페스티벌이라는 프로그램과 더불어 시간의 켜가 중첩된 오래된 건물, 거리, 간판 등이 함께 빚어낸 독특한 장소의 아우라가 있었기 때문이다.

II-2. 장소의 미학

이처럼 한 도시가 펼치는 새로움이 기존 도시경관과 맞물려 하나가 될 때 독창적인 새로움을 창출함을 보여 준다. 바로 이것이 독특한 도시미학으로서 '장소성의 힘'이다. 한 도시의 장소성은 타고난 지형과 그 위에 뿌리내린 역사·문화의 켜가 독특한 당대 문화의 특색과 어우러져 형성된다. 세계의 매력적인 도시들은 그 도시만이 지닌 독특한 장소성에 기초하고 있다. 바로 여기서 6대 광역시들에 대한 아쉬움이 생긴다. 우리의 광역시에도 도시의 타고난 지형과 역사·문화가 분명 존재했지만 여러 이유로 그 맥이 끊기고, 급격한 도시화 과정에서 문화적 특색을 잃어버렸다. 특히 현대에 이르러 시역 확대로 도심 기능이 외곽으로 확산되면서 그나마 구도심에 이어져 왔던 장소의 특색마저 지워졌던 것이다.

이제 광역시들은 나름의 필요와 지역 발전을 위해 신도시 건설도 중요하지만, 지역의 문화적 특성을 간직한 구도심을 갱신시켜 도시정체성을 형성하는 지혜를 모아야 할 시점에 와 있다. 이런 의미에서 최근 지자체들이 구도심 혹은 원도심에 관심을 갖고 이른바 '도심 재창조계획'을 추진하고 있는 것은 매우 다행스러운 일이다. 그러나 옛 삶터의 켜를 가꿔 나가는 섬세한 시술이 요구된다는 점에서 우려되는 점들도 있는 것이 사실이다. 다음에서는 각 광역시마다 펼치고 있는 도심 재창조계획에 대해 살펴보기로 한다.

II-3. 부산·인천·대구의 노력

부산의 경우, 도심 재창조의 주 대상은 중구와 동구 일대다. 이곳은 근대 역사에서 부산의 중심지로서 주된 역할을 해왔다.(사진 10) 그러나 이곳에 지속적인 인구 감소와 고령화가 진행되면서 도심활력 저하, 도시공간 구조 왜곡, 건축물의 노후화 등 다양한 도시문제가 발생했다. 이는 나아가 도시 전체의 균형 발전을 저해하는 요인이 되었던 것이다. 이제 부산시는 '부산·부전 역세권 개발'을 비롯해 부산시민공원 조성, 용두산공원 재정비 등을 추진하고 있다. 이와 함께 쾌적한 생활환경을 조성하기 위해 온천천과 동천과 같은 도시 하천환경 개선사업으로 구도심 활성화를 꾀하고 있다.

한편 인천의 시가지는 신도심이 건설된 다른 광역시들처럼 자연발생적으로 형성된 오래된 주거 지역과 계획적으로 형성된 신시가지로 확연히 구분된다. 그러나 이러한 불균형은 최근 인천경제자유특구 건설로 더욱 심화될 전망이다. 이에 대해 인천시는 낙후된 구시가지를 주거지의 유형별로 설정하고 양호한 주거환경을 형성하고자 한다. 특히 중구 일대 내항 주변의 구도심 지역을 근대역사문화지구로 구분해 관광여가 기능을 살려 침체된 지역 경제를 활성화시키려 하고 있다. 대표적 예가 월미관광특구의 핵심전략인 소위 '박물관 도시화' 사업이다. 이는 구도심 지역에 풍부한 근대건축물을 활용해 전시 및 박물관을 확충하고 개항장 관련 역사·문화를 자원화하는 것을 뜻한다. 세부적으론 '각국공원 창조적 복원사업', '월미도 친수공간 확충사업' 등이 포함되어 있다. 최근에 인천시는 이와 연계해 차이나타운을 지역특화발전특구로 지정해 구도심을 한중교류와 관광의 구심점으로 조성하고 있다.(사진 11)

대구는 중구 지역을 중심으로 기존 도심의 '시가지 리모델링'에 초점을 두고 있다. 신도심 건설로 시역을 확장시킨 다른 광역시와 달리 대구는 1도심 체제로 도시의 기능을 외곽으로 확장시켜 왔다. 대구는 기존의 도심 지역에 행정·업무·유통·교통·정보의 중추관리 기능을 재구축하려는 것이다. 이를 위해 네 가지 중점 사업이 추진되고 있는데, 첫째는 도심 내 쇼핑·녹지축의 설정이다. 이는 국채보상기념공원에서 경상감영공원과 수창공원을 잇는 도심 내 녹지·보행축을 조성하고, 중앙로를 따라 대구역에서 반월당

지하상가를 연결하는 쇼핑몰 조성을 의미한다.(사진 12) 이와 함께 동성로, 남성로, 서성로, 북성로를 잇는 환상형 특화거리를 조성한다고 한다. 둘째는 도심 내 역사성을 지닌 근대건축물과 문화공간을 발굴 및 보전해 역사문화의 거리를 조성하고, 가로의 물리적 환경 개선을 통한 장소성의 확보다. 셋째는 대구약령시와 패션 및 보석 특구와 같은 전문상업의 특성화를 통해 도심 내 특화발전특구의 조성이다. 넷째는 도심 내 재래시장을 현대화 및 도심환경 정비를 골자로 하고 있다.

10) 부산시 광복동거리. 부산시는 구도심 활성화를 위해 남포동 광복동거리를 시범가로로 조성했다.

11) 인천시 차이나타운. 인천시는 차이나타운을 월미관광특구와 연계해 구도심의 역사·문화를 관광자원으로 활용하는 지역 특화 발전을 추진하고 있다.

12) 대구시 동성로. 대구시는 시가지 리모델링 계획의 일환으로 동성로~남성로~서성로~ 북성로를 잇는 환상형(環狀形) 특화거리를 조성하고 있다.

II-4. 대전·광주·울산의 경우

대전시도 구도심 침체현상 해소와 경제 활성화에 역점을 둔 '원도심 활성화계획'을 추진 중에 있다. 그동안 대전시는 둔산 지구 개발에 따른 공공기관 이전과 더불어 대규모 아파트 건립으로 인구와 각종 상권이 구도심권에서 빠져 나갔다. 앞으로 충남도청까지 이전되면 이러한 현상은 더욱 가속될 전망에 있다. 이에 대전시는 도심공동화를 막기 위해 중앙로~대전천변 일대와 대전역 역세권에 대한 도시경관의 전면적 정비 및 개발 계획을 추진하고 있다. 특히 동구 중앙시장, 중구 으능정이 거리, 대흥동 문화예술의 거리를 중심으로 한 테마거리 조성계획이 눈길을 끈다.(사진 13) 이는 대전천변의 목척교 살리기와 친수공간 재정비와 연계해 그동안 침체되었던 구도심에 새로운 활력을 불어넣겠다는 계획인 것이다.

광주시의 구도심 활성화는 '아시아 문화중심도시' 조성사업과 맞물려 있다. 국립아시아문화전당이 들어설 구 전남도청 일대가 대상 지역에 해당하기 때문이다. 도청 이전에 따른 도심공동화를 해소하기 위해 이른바 '금남로 프로젝트'와 기존 학생회관을 '청소년 복합문화센터'로 조성하는 계획이 추진되고 있다. 금남로 프로젝트는 2006년부터 2015년까지 금남로, 충장로, 예술의 거리 등 주변 가로환경을 개선해 대표적인 거리로 조성한다는 것이다.(사진 14) 예컨대 금남로에 가로공원을 조성하고, 교육문화와 음식·쇼핑 등 테마가 있는 보행로를 조성하고, 충장로, 예술의 거리, 황금동, 서석로, 동구청 로터리를 '5대 특화거리'로 조성하는 것이다. 특화거리로 조성되는 충장로의 경우, 옥외광고물 정비와 가로포장 정비 등을 통해 광주의 정체성이 담긴 특색 있고 아름다운 거리 조성을 추진하고 있다. 또한 예술의 거리는 창작, 전시, 공연예술의 활동 공간과 문화기반시설을 확충해 특화 지구로 확대하는 것을 뜻한다.

마지막으로 울산시 역시 중구 일대에 구도심 활성화를 추진하고 있다. 이를 위해 우정동, 북정동, 교동, 복산동 일대를 쾌적한 주거지로 재개발하고, 공공 시설이 열악한 지구에 주거환경 개선사업을 펼칠 예정이다. 그러나 이는 앞서 '울산' 편에서 논의했던 이 지역의 역사·문화적 장소성을 충분히 고려해 추진해야 할 것이다. 성남동 일대의 경우,

13) 대전시 대흥동 문화의 거리. 이 거리의 이정표 중 하나는 대전에 정착한 이북 피난민이 일군 50여 년 전통의 성심당 빵집 앞이다. 이 빵집은 찹쌀을 튀겨 꿀물에 재운 꿀떡으로 유명해졌는데, 인근의 사리원 면옥과 함께 거리의 장소성을 유지하는 중요한 역할을 하고 있다.

14) 광주시 충장로 무등극장 앞. 특화거리로 조성되는 충장로는 광주의 정체성이 담긴 특색이 있고 아름다운 거리 조성을 추진할 목적으로 옥외광고물을 정비하고 가로 포장을 정비할 예정이다. 그러나 단순히 환경미화 차원의 정비가 이루어지면 전체 거리 표정이 엇비슷해질 수도 있다.

15) 울산시 중구 성남동 '젊음의 거리' 아케이드. 울산시는 성남동 일원에 아케이드를 설치한 쇼핑거리를 조성해 지역 상권과 재래시장을 활성화하고 있다.

울산시의 발전축인 태화강과 연관해 구도심 활성화가 이루어질 전망이다.(사진 15) 예컨대 태화강의 둔치시설과 기능을 다양화하고 이를 성남동 일대와 연결해 접근성을 개선하기 위한 이른바 '태화강 마스터플랜'이 추진되고 있다. 이와 함께 상권 활성화를 위해 성남동 일대 거리에 아케이드를 설치해 쇼핑공간을 조성하고, '차 없는 거리' 구간을 계속 늘려갈 예정이다. 이는 날씨 변화에 영향을 받지 않는 쇼핑환경뿐 아니라 쾌적한 보행자 거리 조성으로 그동안 백화점과 대형마트에 잠식당했던 재래시장의 활력을 부활시키려는 데 목적이 있다.

II-5. 특색과 표백 사이

이상과 같은 노력들이 정책적으로 일관되게 지속된다면 각 지자체마다 구도심 활성화를 통해 도시정체성을 회복하는 데 기여할 것이다. 한데 문제는 이러한 노력이 각기 독특하고, 새롭고, 다양한 성격을 지닌 도시디자인과 맞물려야 한다는 점이다. 그동안 개별적으로 살펴보았듯이, 6대 광역시들의 도시 형성의 역사는 저마다 다른 유래와 특징을 지니고 있다. 지역의 문화적 특성에 맞춰 도시디자인이 진행되어야 하는 것이다. 도시디자인이란 도시의 본성, 곧 정체성을 살려내는 일이다.

그러나 최근 각 지자체마다 도시디자인과 공공디자인에 관심이 고조되면서 우려되는 점이 있다. 획일적인 도시디자인 발상과 수법으로 오히려 그나마 남겨진 장소성마저 표백해 버릴 수 있다는 것이다. 예컨대 '쾌적한 보행자거리 조성'을 목적으로 각 지자체 구도심에 들어선 소위 '문화의 거리'를 보자. 부산 광복동과 서면 거리, 대구 동성로, 대전의 으능정이 거리, 인천 신포동 거리 등에서 별 차이를 느낄 수 없다. 이는 일차적으로 이동통신과 의류패션 상점, 유흥주점이 들어선 획일적인 거리풍경에도 원인이 있지만 그저 그런 건물들과 특색 없는 옥외광고물, 가로시설물 등의 공공디자인도 한몫을 하기 때문이다. 앞으로 광역 지자체마다 자신의 역사·문화를 바탕으로 건물, 도로와 인도, 옥외광고물, 시설물, 야간조명에 이르기까지 도시경관의 각기 다른 표정으로 기억되는 장소성의 창출을 기대해 본다.

16-1/2) 부산대학교 인문관 전경과 중앙홀 계단(1959, 설계 : 김중업). 1979년 10월 16일 부마항쟁이 촉발된
부산대 인문관(16-3)은 현대 건축의 독단과 비인간성에 대한 반성을 예고한 르 코르뷔지에의 후기 건축관과 정
신을 공유하고 있다.

III. 삶에 대해 겸허한 도시디자인

III-1. 도시의 정신

얼마 전 부산에 갔다가 보수 공사로 거듭난 부산대 인문관의 모습에 흐뭇했던 적이 있
다.(사진 16-1/2) 금정산 자락을 배경으로 우아한 자태를 드러낸 이 건물은 불과 몇 년
전까지만 해도 예산 부족으로 방치되어 있었다. 이는 모던건축의 선구자 르 코르뷔지에
에게 직접 배운 김중업이 설계한 것으로, 그가 프랑스에서 돌아와 설계한 첫 작품이었
다. 20세기 부산에 세워진 현대 건축물 중 역사적·미학적으로 소중한 가치를 가진 건
물의 하나인 것이다.

1959년에 완공된 인문관에는 르 코르뷔지에의 전성기는 물론 수정된 후기 건축관이
중첩되어 있다. 특히 중앙홀에 들어서면 직선과 사선이 교차하며 4층까지 올라간 계
단이 높은 층고의 공간감과 어우러져 경쾌한 느낌을 준다. 외부의 빛을 투과시킨 공간
효과는 육중한 벽체의 견고함과 중량감을 상쇄시키며 마치 '롱샹'(Ronchamp) 교회
(1950~1954)를 방불케 한다. 르 코르뷔지에는 이 교회와 같은 후기 건축에서 초기의
기계적 건축관에서 벗어나 자연과 인간의 근원적 관계에 대한 자성을 반영했다. 이는
현대 건축의 독단과 비인간성에 대한 반성을 예고한 것으로 바로 이 정신이 인문관 건
물에 스며들어 있는 것이다.

1979년 10월 16일 독재정권에 저항한 부마항쟁이 인문관에서 촉발된 것 역시 건물에
담겨진 '건축의 정신'과 무관하지 않은 것 같다.(사진 16-3) 아마도 부산대 출신들에게

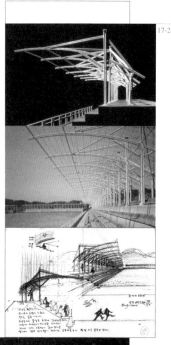

17-1/2/3) 무주군 공공건축물(설계 : 정기용)의 설계 스케치와 완성된 건물(사진 제공 : 정기용, 김재경). 17-1)
무주 농민의 집. 이 건물은 형태적인 건축을 넘어서 농민을 위한 삶의 프로그램에 대한 건축가의 따뜻한 배려
가 담겨 있다. 정기용은 무주 농민의 집을 하루하루 농민들의 삶을 지속적으로 지원해 줄 공간으로 설정했다.
이는 "공공건축이란 자본이 요구하는 사적 건축이 결코 생산해 낼 수 없는 공간을 생산하는 것을 의미한다"고
말한 그의 건축관에서 유래한다. 17-2/3) 무주공설운동장과 디자인 과정. 주민들에게 진정 필요한 것은 시원
한 그늘이었다.

인문관은 단순한 건물로 여겨지지 않을 것이다. 교정의 독수리탑과 함께 부산대의 상징이자 과거 민주도시 부산의 정신을 대변하는 상징 건축물로 여길 것이다. 이처럼 건축은 단순히 재료와 구조의 공학적 산물을 넘어서 정신이 합해질 때 비로소 철학과 예술로 승화된 생명체가 된다.

그동안 건립된 지자체 도시건축 중에서 부산대 인문대 건물만큼 정신이 깃든 곳은 과연 얼마나 있을까? 유감스럽게도 지자체에서 수많은 건물과 환경물들이 신축되고 재건축되지만 건축문화의 수준을 끌어올리고 논의할 만한 가치를 지닌 것은 그리 많지 않은 것이 현실이다. 최근 대통령자문 '건설기술·건축문화선진화위원회'에서 완공된 지 3년 이상 경과된 건축 환경물로서 문화를 풍요롭게 만들고 오래 남을 수 있는 것들을 엄선해 매월 '이달의 건축환경문화상'을 수여한 것은 매우 의미 있는 일이라 할 수 있다. 이를 통해 서울 선유도공원을 비롯, 무주군 공공건축물, 강원도 양구 박수근미술관, 울산대공원, 전주한옥마을 등 지자체 건축과 환경물들이 좋은 평가를 받기도 했다.

이 중에서 특히 무주군 공공건축물(건축가 정기용)은 한 건축가의 '공익 정신과 마음'이 담긴 배려와 발상이 어떻게 지자체 군민들의 일상을 아름답게 변화시킬 수 있는지 훌륭하게 보여 준 사례였다.(사진 17-1) 지역 주민들에게 정말 필요한 것은 빈 껍데기뿐인 멋진 건축 이전에 새로운 공공서비스와 결합된 삶의 프로그램이었던 것이다. 예컨대 무주군 면사무소에서 건축가는 주민들에게 귀를 기울여 무엇보다 절실한 것이 목욕탕이라는 사실을 접하고 목욕탕과 보건소가 딸린 면사무소를 디자인했다. 이로써 일제강점기 이래 주민들을 통제하고 서류나 발급해 주는 지엄한 '관'이 주민들의 찌든 삶을 담그고 때를 벗기는 살가운 '탕'의 공간으로 전환되었다. 또한 무주공설운동장의 경우, 그늘 가림막조차 없는 땡볕에서 이루어지는 관행적 지역행사 대신에 시원한 그늘이 펼쳐진 등나무운동장으로 변신했다.(사진 17-2/3) 이는 공공건축 내지는 공공디자인이 단순히 지자체가 돈 대고 업자들이 공공성을 빙자해 사업하는 프로젝트가 아니라 지역 주민의 삶을 배려하는 마음을 담는 사회적 디자인이자 감동의 예술임을 보여 준 좋은 예라 하겠다. 이런 경우 건축과 디자인을 단순히 '계획 내지는 프로그램'이라고 말하는 것은 더 이상 적합치 않다.

18) 배재대학교 국제교류관(2005, 설계 : 유걸). 대학의 공공성을 현대 건축의 언어로 해석해 낸 좋은 예로 폐쇄적인 기존 대학의 고답적 모습에서 벗어나 건물의 용도에 맞게 자유롭게 소통하는 지식사회의 비전을 담아냈다.

또한 같은 맥락에서 최근 대전시 배재대학교가 대학 건축물에 인식의 전환을 불어넣고 있어 눈길을 끈다. 특히 2005년 완공된 배재대 국제교류관(건축가 유걸)은 건물 부지의 타고난 생김새를 잘 살려 대학의 공공성을 현대건축의 언어로 해석해 낸 좋은 예이다. 언덕 경사면에 위치한 이 건물은 내외부 공간의 경계를 중첩시키고, 계단과 기둥이 유기적인 흐름을 형성하고 있다. 유리, 철, 노출콘크리트를 조합한 중앙홀은 답답하고 폐쇄적인 기존 대학의 고답적 모습에서 벗어나 국제교류관의 용도처럼 자유롭게 소통하는 지식사회의 비전을 잘 담아냈다.(사진 18-1/2/3)

III-2. 공공건축과 공공디자인 재고

지자체 공공건축이 제대로 디자인된다면 도시이미지 재고에 상당한 영향을 줄 수 있다. 그러나 대부분 지자체 단체장들은 이러한 일이 자본의 지시와 명령에 따르는 사적(私的) 건축처럼 멋진 랜드마크 건물 몇 채 세우면 되는 것쯤으로 착각하는 경우가 많다. 공공건축에는 형식의 차원을 넘어서 주민들의 삶을 배려하려는 마음이 담겨야 한다. 이 점에서 건축가 정기용의 '공공건축'에 대한 견해는 한국 지자체 도시디자인에 시사하는 바가 크다. 공공건축이란 자본이 요구하는 사적 건축이 결코 생산해 낼 수 없는 사회적 공간을 생산하는 것을 의미한다는 것이다. 자본은 소비자를 위한 공간을 생산하지만, 공공건축은 주민 또는 국민을 위해 만들어진다. 그것은 소비의 공간이 아니라 자본의 논리에서 제외된 영역을 보살피고 뒷바라지하는 공적인 영역이라는 것이다.167) 공공건축의 개념과 마음의 문제는 일단 별개의 문제로 접어두자. 개념과 마음이 없어도 일은 얼마든지 진행될 수 있으니까. 현재 지자체 공공건축이 제대로 지어질 수 없는 좀 더 구체적인 문제들이 있다. 첫째는 현행 입찰 방식의 제도적 문제이고, 둘째는 전시행정 차원에서 진행되는 건축과 디자인의 오남용 문제를 들 수 있다. 먼저 제대로 된 공공건축물이 세워지기 위해서는 건축주로서 지자체가 엄선된 건축가에게 제대로 된 디자

167) 정기용, 『감응의 건축』, 서울 : 현실문화, 2008, 303쪽.

인을 의뢰할 수 있어야 한다. 그러나 현실은 어떤가? 그렇지 못하다. 이유는 현행 지자체 건축과 디자인의 입찰 방식이 대형 건설사와 업체들이 설계에서 시공과 감리까지 모든 것을 일괄하는 소위 '턴키 방식'(turnkey, 일괄수주계약)으로 이루어지고 있기 때문이다. 물론 턴키 방식은 발주하는 지자체나 수주하는 건설사가 전 과정을 일괄 관리할 수 있기 때문에 책임 소재가 명확해지는 장점도 있다. 그러나 건설사의 입장에서는 건축의 질보다는 보다 이윤이 많이 남는 시공을 선호하기 때문에 공사 단계에서 원래 설계안을 건축가와 상의 없이 임의로 변경하는 경우도 많다. 턴키 방식에서 건축가는 자신의 디자인을 대형 건설사에 서비스하는 하청업자에 불과한 존재일 뿐이다. 또한 턴키 방식은 지자체와 건설사 사이의 공사비 협잡 및 심사 과정에서 심사위원들에 대한 뇌물 공여 등 부정부패가 발생할 소지가 많은 것도 사실이다. 따라서 지자체 건축과 디자인 입찰방식에 좋은 건축가와 디자이너들이 개방적으로 참여할 수 있는 입찰 방식이 제도적으로 강구되어야 한다.

19) 광역시 시청사들의 전경. (시계방향으로) 부산, 대전, 광주, 울산 시청사.

다음으로 공공건축과 공공디자인의 오남용 문제인데, 이는 생각보다 심각해 재고가 요청된다. 최근 많은 지자체들이 도시를 브랜드화하고 경쟁력을 강화한다고 시청사를 비롯해 수많은 공공건축 건립과 공공디자인 사업에 박차를 가하고 있다. 그러나 이러한 대규모 사업들이 도시정체성에 어떤 역할을 할지는 의문이다. 대개가 전시행정 차원에서 규모 경쟁만을 일삼고 있다는 지적이 많다.(사진 19) 예컨대 지상 26층의 부산시청사를 비롯해 인구 150만의 살림에 비해 대구와 부산을 압도하는 대전시청사, 5.18민중항쟁을 기념하기 위해 18층으로 지었다는 광주시청사, 이에 비하면 10층밖에 되지 않는 대구시청사는 오히려 소박해 보인다. 최근 울산시도 이에 질세라 300억원의 지방채 빚을 내서 지상 13층의 630여 억원짜리 제2청사를 건립했다. 물론 늘어나는 시정 업무로 인한 공간 부족과 주차난 해소 등 나름의 이유와 필요가 있었을 것이다. 그러나 문제는 건립된 대부분의 공공건축물이 도시정체성 형성에 별 보탬이 못 된다는 사실이다. 이러한 공허함 때문에 지자체마다 도시를 상징하는 별도의 '랜드마크' 건물을 짓는다고 호들갑을 떠는 것은 아닐는지. 공공디자인의 경우 건축물과 연계되지 않은 채 간판 등 옥외광고물만을 획일적으로 규제·정비한다고 해서 경관의 질이 개선되지 않는다. 먼저 형태적으로 도시의 윤곽을 이루는 건물과 함께 가로, 옥외광고물, 시설물, 설치물, 경관조명들이 종합적으로 다뤄야 하고, 공공 영역과 민간 영역 사이의 체계적 관리가 필요하다.

그러나 무엇보다 도시의 외모를 성형수술하려는 병적 집착에 앞서 내용적으로 지역사회의 공공적 필요로부터 묻어 나온 '삶의 프로그램'이 담겨야 한다. 형식과 내용에 대한 철학이 없는 공공건축과 디자인은 혈세 낭비이며 건축과 디자인의 본질에서 벗어난 '빈 껍데기 치장 쇼'에 지나지 않는다. 이로써 도시는 채울수록 오히려 공허해지는 이상한 공간이 되어 간다. 멸실과 신축을 반복하며 끝없이 욕망만을 키워 가는 덧없는 도시에서 과연 어떤 행복을 느낄 것인가?

III-3. 프로이트와 릴케의 산책

유럽의 수필가 알랭 드 보통(Alain de Botton)은 수필집『행복의 건축』에서 균형 잡힌 행복한 삶을 위한 성찰을 하게 한다. 그는 이 책에서 정신분석학자 프로이트가「덧없음에 관하여」라는 수필에서 시인 릴케와 산책했던 일을 회고한 대목을 들려주고 있다. "아름다운 여름날, 프로이트와 릴케는 이탈리아의 산맥을 산책하고 있었다. 야외에 나와서 기뻐한 프로이트와 달리 릴케는 고개를 푹 숙인 채 땅만 보며 말없이 걸었다. 릴케가 주변의 아름다움을 몰라서가 아니라, 모든 것이 영원하지 않다는 사실을 지나쳐 버릴 수가 없었기 때문이다. 릴케는 비록 불편해도, 아름다움에 가장 깊이 사로잡힌 사람들이 특히 아름다움의 덧없는 본질을 의식하고 또 그것 때문에 슬퍼할 수 있다는 점을 보여 주었던 것이다. 반면 프로이트는 릴케와 달리 곧 스러질 것이라 하더라도 매력적인 것을 사랑하는 것이야말로 심리적 건강성의 증표라고 생각했다."
알랭 드 보통의 이 이야기는 행복한 건축과 디자인을 위해 대립하는 민감한 가치들이 존재함을 말해 준다. 그는 아름다운 건축에 대한 애착이 때로 풍성한 일상 삶의 수많은 다른 가치들과 대립될 수 있음을 말하고 있는 것이다. 대부분 많은 건축가와 디자이너들은 매력적인 것을 생산하도록 훈련받고 일을 한다. 그러나 세상엔 이들의 선택에 의해 소멸되는 것들에 대해 릴케 식으로 성찰해야 할 본질적인 차원이 있다. 한 사회 내에 이러한 차원이 논의되고, 문화생산자들의 내면에서 음미될 때 균형잡힌 문화의 향기가 숙성되는 법이다.

III-4. 대운하와 숭례문의 재앙

이런 의미에서 한국의 지자체 도시디자인은 개발 지상주의의 도식적 사고부터 극복해야 한다. 살기 좋은 쾌적한 도시를 만든다는 것이 삶의 터전으로서 기존 도시공간을 밀어 버리고 재개발, 재건축을 하면 되는 간단한 일이 아니기 때문이다. 그러나 최근 '디자인거리 조성'과 '명품도시 건설'에서부터 '한반도 대운하' 건설에 이르기까지 수많

은 개발사업의 청사진이 멋진 이미지로 포장되어 너무 쉽게 발표되고 있다. 이들이 장기적으로 우리의 미래에 어떤 삶과 행복을 가져다줄지는 아무도 모른다. 그러나 재앙의 조짐은 이미 일어나고 있다.

예컨대 한반도 대운하 사업의 경우 경제적 타당성, 환경생태계와 문화재 파괴, 홍수, 식수원 오염, 공학적 논의 부재 등 수많은 문제점에도 불구하고 밀어붙이기식으로 추진되고 있음이 전문가들 사이에서 지적되기 시작했다. 흥미로운 것은 대운하 홍보용으로 동원된 이미지들이 마치 판타지 영화처럼 현실을 은폐하고 사람들을 현혹한다는 사실이다. 예컨대 안정적인 운하수로를 유지하기 위한 옹벽 구조물을 감안할 때 현실적으로 불가능한 강변도시의 경관이 그림 속에 펼쳐지기도 한다. 이에 대해 최근 열린 '대운하 건설을 반대하는 공개토론회'(2008년 1월 31일)에서 서울대 환경대학원의 김정욱 교수는 이렇게 개탄했다. "아름다운 그림을 그려서 상주나 문경 같은 지방 소도시가 마치 부산 같은 항구가 될 것 같은 환상을 주민들에게 먼저 심어 주고 그래서 주민들의 열화와 같은 성화에 못 이겨 다른 법체계를 뛰어넘는 특별법을 만들어서 공사를 추진하려고 하는 것은 정당하지도 않고 떳떳하지도 못하다."

한동안 반대 여론에 주춤했다가 다시 고개를 쳐들고 있는 대운하 계획은 우리의 삶을 오직 경제적 잣대로만 재단한 막무가내식 개발논리의 소산인 것이다. 바로 이러한 발상이 600여 년을 견뎌온 숭례문 전소의 근본 원인일 수 있다. 숭례문은 현실적 대비도 없이 전시행정의 희생양이 되어 숨이 끊어진 것이다. 당국은 복원 방식에 대한 일체의 논의도 없이 화재 다음날 가림막으로 은폐하고 조감도부터 그려대며 '신속 복원'을 추진했다. 그러나 복원 문제는 충분한 논의를 거쳤어야 마땅했다. 적어도 문화재 유실에 대한 경각심을 환기시키고 재발 방지를 위한 철저한 노력의 시늉이라도 했어야 마땅했다. 참담한 숭례문 방화사건에서조차 교훈을 얻지 못하고 재앙이 반복된다면 우리 사회에 희망은 없다. 대책 없는 전시행정으로 한순간에 사라진 숭례문처럼 유구한 역사의 국토와 수많은 문화유산들이 대운하 건설로 더 큰 재앙에 처할 수 있는 것이다.

III-5. 진정한 대안은 정확한 현실 인식에서

대운하사업은 경제를 살리기 위한 목적도 아니다. 단지 전국토의 부동산 투기화와 건설사를 위한 종합선물세트일 뿐이다. 이처럼 경제 제일주의와 현혹적 이미지를 위해 국가의 대규모 건설사업이 조장되고 있는 것은 우리의 도시개발 정책이 일제강점기를 거치면서 주로 '치고 빠지는 투기판'에 익숙해 있기 때문이다. 타자의 시선으로 형성된 도시공간과 삶은 해방 후 제대로 치유되지 않은 채 이제 건설과 토건에 이어 외모지상주의 디자인 전략을 앞세운 신개발주의에 직면해 있다. 또한 경제를 살린다는 미명 하에 도시의 역사·문화적 정체성마저도 지워 버리는 성형중독 증세가 깊어지고 있는 것이다.

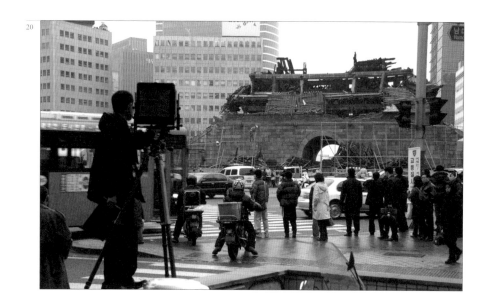

20) 2008년 2월 11일, 오전 불타 버린 숭례문 현장 풍경.

이쯤에서 도시는 더 이상 물질계에 속하지 않는, 유행과 욕망의 조감도에 따라 언제든지 지우개로 지우고 새로 그려질 수 있는 덧없는 이미지일 뿐이다.

이런 맥락에서 그동안 잘못된 성형중독증을 치유하고 행복한 도시의 삶을 위해 6대 광역시를 중심으로 도시의 과거, 현재, 미래에 대해 총체적으로 재조명하고 나름대로 대안 제시도 시도해 보았다. 한데 대안에 관해 언제부터인가 우리 사회는 현실을 가린 채 급조된 대안 내지는 현혹하는 판타지만 요구하는 이상한 사회 풍조가 만연하고 있다. 급조된 대안은 눈속임일 가능성이 높다. 진정한 대안은 현실에 대한 정확한 인식에 기초해야 한다. 그리고 지자체, 정부, 기업과 시민들의 다양한 의견을 최대한 존중하고 수렴하는 소통과 논의 과정을 거쳐 마치 잘 익은 장맛처럼 '숙성'되어야 한다. 과연 한국 사회에서 이러한 숙성 과정을 거쳐 대안이 만들어진 경우가 얼마나 되겠는가? 대부분 우물에서 숭늉 찾는 식의 조급한 대안 요구에 급조된 대안이 만들어지고, 이때 대중들을 현혹하는 정치적 도구로 디자인이 전위에 나서고 있는 것이다.

이 책의 원고를 준비하던 중 나는 2008년 2월 10일 밤 숭례문이 불타는 놀라운 모습을 TV 화면을 통해 지켜봐야 했다. 다음날 아침 실제로 본 숭례문의 모습은 더욱 처참했다. 학이 양날개를 펼친 듯 우아했던 지붕은 온데간데없이 사라지고, 시커먼 숯덩어리로 변해 버린 숭례문의 초현실적인 모습이 시야에 펼쳐졌다.(사진 20) 그러나 이러한 모습도 잠시, 아침 일찍부터 놀라운 속도로 진행된 가림막 설치공사는 모든 것을 덮어 버렸다.

숭례문 방화사건을 통해 드러난 우리의 일천한 역사·문화 의식을 보면서 디자인의 근본은 그럴듯한 이미지 치장술이 아니라 삶에 대해 '겸허히 성찰하는 자세'에서 출발해야 함을 절감했다. 현혹하는 도시디자인을 넘어서 영혼과 정신이 깃들 때 비로소 도시는 가꿔나가는 문화적 자산이 되고 영원한 매력을 지닐 수 있다. 이것이 인간이 만든 모든 것은 소멸된다는 우주의 진리 앞에서 덧없는 아름다움을 성찰하며 행복한 삶을 영위할 수 있는 한 가지 길일지 모른다. 시민으로서 각자의 삶터에 대한 깨어 있는 의식과 이를 제도적 그릇에 담아내려는 실천이 필요하다. 대한민국 헌법이 보장한다는 행복 추구권은 바로 우리에게 영혼이 숨쉬는 도시에서 살아야 할 권리가 있음을 말한다.

단행본

거리문화시민연대, 『대구 新택리지』, 서울 : 북랜드, 2007.

겐테, 지그프리트, 『독일인 겐테가 본 신선한 나라 조선, 1901』, 권영경 옮김, 서울 : 책과함께, 2007.

고시자와 아키라, 『동경의 도시계획』, 윤백영 옮김, 서울 : 한국경제신문사, 1998.

고유섭, 『애상의 청춘일기』(1936), 『餞別의 甁』, 서울 : 통문관, 1958 재게재.

공동주택연구회, 『MA와 하우징 디자인』, 파주: 동녘, 2007.

김도형 외, 『근대 대구·경북 49인 : 그들에게 민족은 무엇인가』, 서울 : 혜안, 1999.

김민수, 『21세기 디자인문화탐사』, 서울 : 솔, 1997.

김선범, 『도시공간론 : 울산의 도시성장과 변화』, 울산 : 울산대학교 출판부, 1997.

김승옥, 『무진기행』, 서울 : 범우사, 1979.

김양수, 『인천개화백경』, 서울 : 화인재, 1998.

김왕배, 『도시, 공간, 생활체계』, 서울 : 한울, 2000.

김정동, 『고종황제가 사랑한 정동과 덕수궁』, 서울 : 발언, 2004.

김홍삼, 『경양방죽의 역사 : 김방을 중심으로』, 대전 : 제일문화사, 1968.

나채훈·박한섭, 『인천 개항사』, 서울 : 미래지식, 2006.

다시로 가즈이(田代和生), 『왜관 : 조선은 왜 일본사람들을 가두었을까?』, 정성일 엮음, 서울 : 논형, 2005.

대구·경북역사연구회, 『역사 속의 대구, 대구사람들』, 서울 : 중심, 2001.

드 보통, 알랭, 『행복의 건축』, 정영목 옮김, 파주 : 이레, 2006.

몬모니어, 마크, 『지도와 거짓말』, 손일·정인철 옮김, 서울 : 푸른길, 1998.

바라, 샤를·샤이에 롱, 『조선기행 : 백여 년 전에 조선을 다녀간 두 외국인의 여행기』, 성귀수 옮김, 서울 : 눈빛, 2001.

박선홍, 『광주 1백년』 1~3권, 광주 : 금호문화, 1994.

_____, 『무등산』, 서울 : 다지리, 2003.

뿌리깊은나무 편집부, 『한국의 발견 : 경기도』, 서울 : 뿌리깊은나무, 1986.

_____, 『한국의 발견 : 경상남도』, 서울 : 뿌리깊은나무, 1983.

_____, 『한국의 발견 : 전라남도』, 서울 : 뿌리깊은나무, 1986.

_____, 『한국의 발견 : 충청남도』, 서울 : 뿌리깊은나무, 1983.

사이덴스티커, 에드워드, 『도쿄 이야기』, 허호 옮김, 서울 : 이산, 1997.

사이토 다카시, 『절차의 힘』, 홍성민 옮김, 서울 : 좋은생각, 2004.

서울대학교 규장각, 『조선후기 지방지도』 상·하, 서울 : 민족문화추진회, 2002.

손장원, 『다시 쓰는 인천근대건축』, 서울 : 간향미디어랩, 2006.

손정목, 『일제강점기 도시계획 연구』, 서울 : 일지사, 1994.

_____, 『일제강점기 도시사회상 연구』, 서울 : 일지사, 1996.

_____, 『한국개항기 도시변화과정 연구』, 서울 : 일지사, 1994.

_____, 『한국개항기 도시사회경제사 연구』, 서울 : 일지사, 1992.

송수환, 『울산의 역사와 문화』, 울산 : 울산대학교 출판부, 2007.

신숙주, 『해동제국기』, 신용호 외 주해, 서울 : 범우사, 2004.

신채호, 『조선상고사』, 박기봉 옮김, 서울 : 비봉, 2006.

신태범, 『인천한세기』, 서울 : 한송, 1996.

오종원 외, 『인천향토사』, 인천학연구소, 1999.

이규목, 『한국의 도시경관 : 우리도시의 모습, 그 변천·이론·전망』, 파주 : 열화당, 2004.

이병주, 『관부연락선』, 서울 : 중앙일보사, 1987.

이안, 『인천 근대도시 형성과 건축』, 인천 : 다인아트, 2005.

이유수, 『울산향토사연구』, 울산 : 울산향토사연구회, 1991.

이중환, 『택리지』, 이익성 옮김, 서울 : 을유문화사, 1993.

이해준, 『역사 속의 전라도』, 서울 : 다지리, 1999.

일연, 『역해 삼국유사』, 박성봉·고경식 옮김. 서울 : 서문문화사, 1989.

장하준, 『나쁜 사마리아인들 : 장하준의 경제학 파노라마』, 서울 : 부키, 2007.

정기용, 『감응의 건축』, 서울 : 현실문화연구, 2008.

줄레조, 발레리, 『아파트 공화국 : 프랑스 지리학자가 본 한국의 아파트』, 서울 : 후마니타스, 2007.

최상현·천득염, 『광주 교육시설 100년』, 서울 : 다지리, 2002.

최완수 외, 『진경시대 : 우리 문화의 황금기』 1권, 서울 : 돌베개, 1998.

최해군, 『釜山의 脈』, 서울 : 지평, 1990.

하시야 히로시, 『일본 제국주의, 식민지 도시를 건설하다』, 김제정 옮김, 서울 : 모티브북, 2005.

한국도시설계학회, 『지구단위계획의 이해』, 서울 : 기문당, 2005.

한국도시연구소, 『한국도시론』, 서울, 박영사, 1999.

한국환경사회학회, 『우리 눈으로 보는 환경사회학』, 파주 : 창비, 2004.

한대광, "인천 차이나타운의 관광 활성화 방안에 대한 연구", 인하대 행정대학원 석사학위 논문, 2007.

한삼건, 『지역성을 살린 도시디자인』, 울산 : 울산대학교 출판부, 2004.

한영우·안휘준·배우성, 『우리 옛지도와 그 아름다움』, 서울 : 효형출판, 1999.

향토사교육연구회, 『대구역사기행』, 서울 : 나랏말, 1996.

_____, 『새로 쓴 대구역사기행 : 역사·인물·지명·전설』, 서울 : 영한, 2002.

홍성용, 『스페이스 마케팅 : 공간으로 유혹하라』, 서울 : 삼성경제연구소, 2007.

『光州牧誌』, 光州牧(朝鮮), 1799.

『大丘邑誌』, 大丘郡(朝鮮), 1899.

『續大德郡誌』, 大德郡, 1988.

『新增東國輿地勝覽』, 朝鮮, 1530[서울 : 민족문화추진회, 1970~1971].

『日本植民地史 1 : 朝鮮』, 東京 : 每日新聞社, 1978.

『日本の家紋』, 京都 : 青幻舍, 2004.

關野貞 외, 『朝鮮古蹟圖譜』 券1, 朝鮮總督府, 昭和 六年(1930) 三月.

沼田賴輔, 『(綱要)日本紋章學』, 明治書院, 1928.

de Certeau, Michel, *The Practice of Everyday Life*, Berkeley: Univ. of California Press, 1984.

Hobsbawm, Eric and Terence Ranger ed., *The Invention of Tradition*, Cambridge: Cambridge Univ. Press, 1983.

Lynch, Kevin, *The Image of the City*, MA: The MIT Press, 1960.

Norberg-Schulz, Christian, *Genius Loci: Towards A Phenomenology of Architecture*, NY: Rizzoli, 1980.

Wilson, Rob and Wimal Dissanayake, *Global/Local: Cultural Production and the Transnational Imaginary*, Durham: Duke Univ. Press, 1996.

정부간행물 및 기타 자료

『2006 인천광역시 야간경관계획』, 인천광역시, 2007.

『2011 세계육상선수권대회의 성공적 개최를 위한 도시 업그레이드 시책사업(안) 요약』, 대구광역시, 2007년 8월 1일.

『2020년 대전도시기본계획』, 대전광역시, 2006년 12월.

『2020년 부산도시기본계획』, 부산광역시, 2004년 12월.

『2020년 인천도시기본계획』, 인천광역시, 2006.

『2021년 울산도시기본계획 일부변경』, 울산광역시, 2007.

『가자! 인천으로』, 인천광역시청, 2002년 3월.

『각국공원(현 자유공원) 창조적 복원사업 1단계 기본설계 보고서』, 인천광역시, 2007.

『각국공원(현 자유공원) 창조적 복원사업 타당성 검토』, 인천학연구원, 2005.

『갑천의 문화유산』, 대전 : 대전서구문화원, 1999.

『경제자유구역추진현황 평가와 개선방안』, 국회예산정책처, 2006년 7월.

『광주도시계획사연구』, 광주직할시, 1992.

『광주도시계획연혁』, 광주직할시, 1992.

『광주아시아문화중심도시 조성 기초 구상안』, 한국문화관광정책연구원, 2004년 6월.

『광주의 맛과 멋을 찾아서』, 광주광역시.

『광주의 재래시장』, 광주광역시립민속박물관, 2001.

『광주·전남 비전 21』 통권 제50호, 광주전남발전연구원, 2007년 2월.

『광주현대미술관 건립기본계획연구』, 광주광역시, 2000.

『국립광주박물관』, 국립광주박물관, 2003.

『근대문화유산조사 및 목록화 사업보고서』, 부산광역시, 2005.

『기록사진으로 보는 부산·부산항 130년』, 부산광역시 중구청, 2005.

『달구벌 : 대구의 역사·경관·문화재』, 대구시, 1977.

『달구벌의 맥』, 대구직할시 중구청, 1990.

『대구문화재사랑』, 대구광역시, 1997.

『대구 오천년』, 국립대구박물관, 2001.

『대구장기발전계획 : 대구비전 2020』, 대구광역시, 2003.

『대덕연구개발특구 1단계 개발사업계획』, 과학기술부, 2006년 8월.

『동구향토지』, 부산직할시 동구청, 1987.

『두 발로 찾아가는 인천, 인천의 인물』, 인천 : 황금가지, 2001.

『디자인문화비평』 창간호, 서울 : 안그라픽스, 1999.

『땅이야기』, 서울 : 한국토지공사, 1997.

『문화수도 종합계획(안)에 대한 대안 마련, 문화수도특별위원회 토론회』, 광주시의회, 2007년 7월 12일.

『민선3기 시정의 발전상과 1등 광주건설 기반구축 성과』, 광주광역시, 2006년 6월.

『부산근대역사관』, 부산근대역사관, 2003.

『부산발전 2020 비전과 전략』, 부산광역시, 2005.

『부산학교양총서』 1, 2권, 부산발전연구원, 2003.

『부산항변천사』, 부산발전연구원, 2003.

『빛의 도시 광주 2020』, 광주광역시, 1998.

『사진으로 보는 울산의 발전사』, 울산광역시, 2003.

『사진으로 본 광주 100년』, 광주직할시, 1989.

『서울 도시디자인 기본계획』, 서울특별시 주택국, 2006년 12월.

『센텀시티 개발대장정 : 첨단복합도시로의 도약 10년』, (주)센텀시티.

『아시아문화중심도시 시민대토론회』, 문화중심도시조성위원회, 2005년 3월.

『"아시아문화채널 설립과 운영방안"에 관한 광주시의회 문화수도특별위원회 토론회』, 광주시의회, 2007년 8월 21일.

『울산 근대문화유산 목록』, 울산광역시, 2003.

『울산, 어제와 오늘』, 울산광역시, 2005.

『울산의 세계도시화 전략과 과제』, 울산발전연구원, 2007.

『울산 중장기 발전계획』, 울산광역시, 2002.

『인천 개항의 참 의미를 찾아서』, 인천 : 황금가지, 2003.

『인천경제자유구역 백서 2003.8~2005.10』, 인천광역시, 2005년 10월.

『인천경제자유구역 송도지구 국제업무단지 경관상세계획』, 인천 : IFEZ, 2007.

『인천광역시 역사자료관 소장자료목록』, 인천광역시, 2003년 8월.

『인천시의 이모저모』, 인천광역시, 2002.

『인천의 근대건축 자료집』, 인천광역시, 2001.

『인천의 지명유래』, 인천광역시, 1998.

『인천의 해안선』, 인천 : 황금가지, 2002.

『인하대학교 박물관지』 3호, 인하대학교 박물관, 2000년 2월.

『제물포구락부 안내자료』, 한국문화원연합회 인천광역시지회.

『朝鮮總督府官報』第232號, 朝鮮總督府印刷局, 1911년 6일 9일.

『푸른울산 가꾸기 제2차 도시녹화 5개년 계획』, 울산광역시, 2003.

『한반도 대운하 무엇이 문제인가?』, '대운하 건설을 반대하는 서울대 교수모임' 공개토론회 자료집, 2008.

『한밭의 마을신앙』, 대전직할시향토사료관, 1993.

『한밭 정신의 뿌리와 창조』(상·하), 대전직할시, 1991.

『향토사료관 이야기』, 대전광역시향토사료관, 2002.

『It's Daejeon』, 대전광역시, 2007년 11월.

『The Global City-IFEZ』, 인천경제자유구역청. 2007.

계명사학회 편, 『대구 근대의 도시발달과정과 민족운동의 전개』, 대구 : 계명대학교 50주년 준비위원회. 2004.

광주직할시 기획담당관실 편, 『光州邑誌』, 광주직할시, 1990.

광주직할시사편찬위원회, 『광주시사』, 광주직할시, 1993.

구수홍·윤환, 『대전지방의 도요지』, 대전광역시향토사료관, 1999.

548

김정호 편저, 『광주동연혁지』, 한국향토문화진흥원, 1991.

대구시사편찬위원회, 『대구시사』, 대구광역시, 1995.

대구향토문화연구소, 『경상감영4백년사』, 대구광역시 중구청, 1998.

대전광역시사편찬위원회, 『대전100년사』 제1권, 대전광역시, 2003.

대전발전원구원, 『근대문화유산 목록화 조사보고서』, 대전광역시, 2003.

대전직할시사편찬위원회, 『대전시사』 제1권, 대전직할시, 1992.

_____, 『대전지명지』, 대전직할시, 1994.

부산광역시사편찬위원회, 『부산시사』 1~4권, 부산광역시, 1989~1991.

부산광역시사편찬위원회, 『항도부산』, 부산광역시, 1998.

부산발전연구원 부산학발전센터, 『부산학연구』, 부산발전연구원, 2003.

부산직할시사편찬위원회, 『부산문화』, 부산직할시, 1992.

서영미·조희정·오병희, 『광주 : 사진으로 만나는 도시 광주의 어제와 오늘』, 광주시립민속박물관, 2007.

서울특별시사편찬위원회, 『서울육백년사』 제3권(1864~1910), 서울특별시, 1979.

아오이 아키히토(靑井哲仁), "계획의 식민지/일상의 식민지 : 도시사의 시각", 한국건축역사학회 2007년 3월 학술발표회 '식민지 도시의 근대' 발표문, 45~50쪽.

울산광역시사편찬위원회, 『울산광역시사』, 울산광역시, 2002.

울산시 문화공보담당관실 편, 『울산시사』, 울산시, 1987.

울산시사편찬위원회, 『울산시사』, 울산시, 1987.

울주군지편찬위원회, 『울주군지』, 울산광역시, 2002.

이왕기·이현식·허소영, 『구도심 역사문화자원 및 활성화 관련 사업 조사·연구』, 인천발전연구원, 2002.

이용호 해제·역주, 『譯註 仁川港』, 정혜중·김영속 옮김, 인천광역시역사자료관 역사문화연구실, 2005.

이인재·심진범, "각국공원 창조적 복원사업 기본구상 및 시설배치계획 연구", 인천발전연구원, 2004.

이황·김민수, "인천 조계지 필지점유 방식으로 본 식민지 거리 형성에 관한 연구", 한국건축역사학회 2007 춘계학술대회.

인천광역시 도시재생사업 안내문, 인천광역시 홈페이지(http://incheon.go.kr/city/onetwo/onetwo_01.htm).

인천광역시사편찬위원회, 『동북아의 중심지 : 인천의 역사와 문화』, 인천광역시, 2003.

_____, 『인천광역시사』, 인천광역시, 2002.

_____, 『인천의 역사와 문화』, 인천광역시, 2003.

인천도시문화탐사대, 『탐사보고서 2007 인천 Report』, 인천 : 스페이스 빔, 2007.

仁川附廳 편, 『인천부사 : 1883~1933』, 개항문화연구소 옮김, 인천 : 인천발전연구원, 2004.

인천직할시사편찬위원회, 『인천시사』 상·중·하, 인천직할시, 1993.

임병호, 『충남도청 이전부지 활용방안 연구』, 대전발전연구원, 2006.

長岡源次兵衛 편, 『울산안내』, 울산군, 1917.

전남대박물관 편, 『광주읍성유허 지표조사보고서』, 광주: 광주광역시 동구청, 2002.

정재호·이상호·이강복, 『오월꽃 피고 지는 자리 : 광주민중항쟁 전적지 답사 길잡이』, 광주 : 전라도닷컴, 2004.

최황룡·윤환, 『대전 오정동-대화동지구 문화유적 지표조사 보고서』, 대전광역시향토사료관, 1996.

_____, 『대전지방의 발굴유적』, 대전광역시향토사료관, 1997.

충남대학교 인문과학연구소, 『한밭정신의 뿌리와 창조』 상권, 대전직할시, 1991.

한국건축역사학회, 『동대문 세계디자인파크 국제설계공모전의 한국건축가들』, 한국건축역사학회 2008년 3월 월례학술발표회.

한국예술종합학교 도시건축연구소·(주)다산, 『광주아시아문화중심도시 기본구상 2차 중간보고』, 2005년 7월 6일.

"(강영조 교수의) 외양포, 시간이 멎은 공간", 『부산일보』, 2005년 12월 7일.

"'고담대구', '라쿤광주'가 뭔 말이야?", 『뉴스메이커』 720호, 2007년 4월 17일.

"광주, 아시아 문화중심도시 어디로 가는가", 『대동문화』 36호, 2006년 신년호.

"김문수 경기도지사와의 인터뷰", CBS라디오, '김현정의 이슈와 사람', 2007년 4월 25일.

"5.18 아픔 치유 … 빛고을 '문화발전소' 불 밝힌다", 『한겨레』, 2008년 9월 28일.

"대구엔 미인이 많다?—과연 사실일까", 『매일신문』, 2008년 5월 17일.

"대전에 민족정신 말살 위한 '日 신사' 있다", 『노컷뉴스』, 2007년 6월 8일.

"두바이 빛나는 성장—알고 보니 '빚낸 성장'", 『경향신문』, 2008년 4월 4일.

"복제의 변천", 대검찰청 홈페이지(http://www.spo.go.kr), '검찰변천사'.

"外形만 堂堂한 忠南道廳舍內用, 地方課는 滲漏로 執務不能", 『每日申報』, 1934년 7월 20일.

"'울산시=명품디자인도시' 만든다", 『부산일보』, 2007년 11월 6일자.

"지하철 2호선 개통 1주년 '기대에 못미쳐'", 『매일신문』, 2006년 9월 7일.

"[한국의 아름다운 도시 대상] 생태도시상 '울산광역시'", 『서울경제신문』, 2008년 9월 23일자.

"한삼건 교수의 울산도시변천사", 『울산매일신문』, 2006년 2월 22일~10월 18일.

"중구 미술문화공간 운영 활성화 방안 연구", 인천광역시, 2007년 2월.

"프로젝트3—집행유예", 제4회 광주비엔날레 자료집, 2002.

"프로젝트4—접속", 제4회 광주비엔날레 자료집, 2002.

"한국의 미래를 견인하는 역동의 산업수도 푸른 울산 보고서", 울산광역시, 2008.